中国音乐文学

杨赛 编著

华东师范大学出版社
·上海·

图书在版编目（CIP）数据

中国音乐文学/杨赛编著. —上海：华东师范大学出版社，2023
 ISBN 978-7-5760-4658-8

Ⅰ.①中… Ⅱ.①杨… Ⅲ.①音乐文学评论-中国 Ⅳ.①J605.2

中国国家版本馆 CIP 数据核字(2024)第 025372 号

中国音乐文学

编　著	杨　赛
责任编辑	范耀华
特约审读	王文娟
责任校对	廖钰娴　时东明
版式设计	卢晓红
封面设计	俞　越
封面题字	曹　旭
封面插画	胡亚伟

出版发行	华东师范大学出版社
社　　址	上海市中山北路 3663 号　邮编 200062
网　　址	www.ecnupress.com.cn
电　　话	021-60821666　行政传真 021-62572105
客服电话	021-62865537　门市(邮购)电话 021-62869887
地　　址	上海市中山北路 3663 号华东师范大学校内先锋路口
网　　店	http://hdsdcbs.tmall.com

印 刷 者	上海盛隆印务有限公司
开　　本	787 毫米×1092 毫米　1/16
印　　张	25.75
字　　数	589 千字
版　　次	2024 年 4 月第 1 版
印　　次	2024 年 11 月第 2 次
书　　号	ISBN 978-7-5760-4658-8
定　　价	158.00 元

出 版 人　王　焰

(如发现本版图书有印订质量问题,请寄回本社客服中心调换或电话 021-62865537 联系)

目录

序言	1
前言	1

第一章　声歌之道　　1

　　第一节　古音乐文学　　2
　　第二节　新音乐文学　　5

第二章　情感论　　10

　　第一节　乐本心术　　11
　　第二节　陶染情性　　13
　　第三节　悲天悯人　　14
　　第四节　意与境合　　15
　　第五节　神与物游　　16
　　第六节　人情物理　　17

第三章　语感论　　21

　　第一节　交代清楚　　22
　　第二节　虚词实唱　　24
　　第三节　词感词腔　　25
　　第四节　四声平仄　　26
　　第五节　句韵必清　　28
　　第六节　板眼节奏　　29
　　第七节　缓急顿挫　　30
　　第八节　本色当行　　31

第四章　乐感论　　33

　　第一节　人声为主　　34

第二节 声气有形	36
第三节 角色音色	39
第四节 和声美听	40
第五节 操缦吹合	42

第五章 美感论	**47**
第一节 情节生动	48
第二节 形象鲜明	49
第三节 时空流转	50
第四节 情景交融	52
第五节 随物赋形	53
第六节 韵味无穷	54

第六章 先秦歌诗	**57**
第一节 上古歌诗	58
歌诗1 [尧]古辞《大唐歌》	59
歌诗2 [尧]古辞《康衢歌》	60
歌诗3 [尧]古辞《击壤歌》	61
歌诗4 [舜]古辞《南风歌》	61
歌诗5 [夏]古辞《夏训》	63
歌诗6 [先秦]古辞《沧浪歌》	64
第二节 商歌诗	65
歌诗7 [商]古辞《诗经·商颂·玄鸟》	66
歌诗8 [商]古辞《诗经·商颂·那》	67
歌诗9 [商]古辞《诗经·商颂·长发》	68
第三节 周歌诗	71
歌诗10 [周]古辞《诗经·周南·关雎》	71
歌诗11 [周]古辞《诗经·魏风·伐檀》	73
歌诗12 [周]古辞《诗经·秦风·蒹葭》	75

歌诗 13　[周]古辞《诗经·小雅·鹿鸣》　　　76
歌诗 14　[周]古辞《诗经·周颂·思文》　　　77

第七章　汉蜀魏晋南北朝隋歌诗　　　79

第一节　汉乐府歌诗　　　80
歌诗 15　[汉]刘彻《秋风辞》　　　80
歌诗 16　[汉]刘彻《天马歌》　　　82
歌诗 17　[汉]刘彻《齐房》　　　84
歌诗 18　[汉]张衡《四思歌》　　　85
歌诗 19　[汉]卓文君《白头吟》　　　88
歌诗 20　[汉]古辞《长歌行》　　　90
歌诗 21　[汉]蔡文姬《胡笳十八拍》（节选）　　　91
歌诗 22　[汉]古辞《上留田》　　　93
歌诗 23　[汉]古辞《君马黄》　　　94
歌诗 24　[汉]古辞《陌上桑》（节选）　　　95

第二节　蜀魏歌诗　　　97
歌诗 25　[蜀]诸葛亮《梁甫吟》　　　97
歌诗 26　[魏]曹丕《燕歌行》　　　99
歌诗 27　[魏]曹植《箜篌引》　　　102

第三节　晋歌诗　　　104
歌诗 28　[晋]傅玄《寿酒》　　　105
歌诗 29　[晋]陆机《短歌行》　　　106
歌诗 30　[晋]王献之《桃叶歌》　　　109
歌诗 31　[晋]陶渊明《归去来兮辞》（节选）　　　110
歌诗 32　[晋]刘妙容《宛转歌》　　　112

第四节　南朝歌诗　　　113
歌诗 33　[宋]刘铄《寿阳乐》　　　114
歌诗 34　[宋]陶弘景《寒夜怨》　　　116
歌诗 35　[宋]汝南王《碧玉歌》　　　118
歌诗 36　[齐]徐孝嗣《白雪曲》　　　118

歌诗37	[梁]萧衍《江南弄》	119
歌诗38	[梁]萧衍《采莲曲》	121
歌诗39	[梁]柳恽《江南曲》	123
歌诗40	[梁]古辞《江陵乐》	124
歌诗41	[陈]陈叔宝《估客乐》	125
歌诗42	[陈]江总《姬人怨》	127

第五节　北朝歌诗　128

歌诗43	[北魏]温子昇《敦煌乐》	129
歌诗44	[北魏]温子昇《白鼻䯄》	130
歌诗45	[后魏]古辞《琅琊王》	131
歌诗46	[北齐]古辞《紫骝马》	132
歌诗47	[北周]庾信《昭夏乐》	133

第六节　隋歌诗　135

歌诗48	[隋]杨广《望江南》	135
歌诗49	[隋]牛弘《述帝德》	137

第八章　唐歌诗　139

第一节　唐歌诗　140

歌诗50	[唐]孟浩然《听琴》	141
歌诗51	[唐]杜甫《玉台观》	142
歌诗52	[唐]张志和《渔歌子·本意》	144
歌诗53	[唐]元结《欸乃曲》	146
歌诗54	[唐]刘长卿《平蕃曲》	147
歌诗55	[唐]刘长卿《秋风清》	148
歌诗56	[唐]卢纶《思归乐》	148
歌诗57	[唐]孟郊《游子吟》	150
歌诗58	[唐]刘禹锡《纥那曲》	151
歌诗59	[唐]刘禹锡《浪淘沙》	152
歌诗60	[唐]柳宗元《杨白花》	153
歌诗61	[唐]柳宗元《极乐吟》	155

歌诗62　〔唐〕王建《江南三台》	156
歌诗63　〔唐〕张祜《思归乐》	157
歌诗64　〔唐〕古辞《叹疆场》	158

第二节　王维歌诗　159

歌诗65　〔唐〕王维《陇头吟》	160
歌诗66　〔唐〕王维《阳关曲》	161
歌诗67　〔唐〕王维《伊州歌》	163
歌诗68　〔唐〕王维《终南山》	164
歌诗69　〔唐〕王维《大同殿》	165

第三节　李白歌诗　166

歌诗70　〔唐〕李白《清平调》	167
歌诗71　〔唐〕李白《清平乐》	169
歌诗72　〔唐〕李白《关山月》	170
歌诗73　〔唐〕李白《沐浴子》	172
歌诗74　〔唐〕李白《忆秦娥·秋思》	173
歌诗75　〔唐〕李白《桂殿秋》	174
歌诗76　〔唐〕李白《秋风清》	175
歌诗77　〔唐〕李白《子夜吴歌》	176

第四节　白居易歌诗　177

歌诗78　〔唐〕白居易《长相思·钱塘闺怨》	178
歌诗79　〔唐〕白居易《花非花》	179
歌诗80　〔唐〕白居易《忆江南》	179

第五节　温庭筠歌诗　181

歌诗81　〔唐〕温庭筠《菩萨蛮》	181
歌诗82　〔唐〕温庭筠《定西番》	183
歌诗83　〔唐〕温庭筠《南歌子》	184
歌诗84　〔唐〕温庭筠《河渎神》	185
歌诗85　〔唐〕温庭筠《荷叶杯》	186

第九章　五代南唐歌诗　　　　　　　　　　187

第一节　韦庄歌诗　　　　　　　　　　187
歌诗 86　[前蜀]韦庄《河传》　　　　　188
歌诗 87　[前蜀]韦庄《天仙子》　　　　189
歌诗 88　[前蜀]韦庄《小重山》　　　　190

第二节　花间词　　　　　　　　　　　191
歌诗 89　[前蜀]张泌《河渎神》　　　　192
歌诗 90　[前蜀]毛文锡《醉花间》　　　193
歌诗 91　[前蜀]李珣《南乡子》　　　　194
歌诗 92　[后蜀]欧阳炯《更漏子》　　　194
歌诗 93　[后蜀]欧阳炯《三字令》　　　195
歌诗 94　[后蜀]欧阳炯《赤枣子》　　　197
歌诗 95　[后唐]和凝《春光好》　　　　197
歌诗 96　[后蜀]顾夐《添声杨柳枝》　　199
歌诗 97　[后蜀]顾夐《甘州曲》　　　　200
歌诗 98　[后唐]孙光宪《风流子》　　　201
歌诗 99　[后唐]孙光宪《竹枝》　　　　202
歌诗 100　[后唐]李存勖《阳台梦》　　 203

第三节　冯延巳歌诗　　　　　　　　 204
歌诗 101　[南唐]冯延巳《捣练子》　　 204
歌诗 102　[南唐]冯延巳《谒金门》　　 205
歌诗 103　[南唐]冯延巳《长命女》　　 207
歌诗 104　[南唐]冯延巳《蝶恋花》　　 207

第四节　李璟歌诗　　　　　　　　　 209
歌诗 105　[南唐]李璟《望远行》　　　 210
歌诗 106　[南唐]李璟《山花子》　　　 211
歌诗 107　[南唐]李璟《采桑子》　　　 212

第五节　李煜歌诗　　　　　　　　　 213
歌诗 108　[南唐]李煜《虞美人·感旧》　214

歌诗 109	[南唐]李煜《浪淘沙令·怀旧》	215
歌诗 110	[南唐]李煜《相见欢·林花谢了春红》	218
歌诗 111	[南唐]李煜《菩萨蛮》	219
歌诗 112	[南唐]李煜《临江仙》	220

第十章　北宋歌诗　222

第一节　北宋歌诗　222

歌诗 113	[宋]寇準《秋风清》	223
歌诗 114	[宋]林逋《长相思·惜别》	224
歌诗 115	[宋]林逋《山园小梅》	225
歌诗 116	[宋]范仲淹《苏幕遮》	227
歌诗 117	[宋]张先《天仙子》	228
歌诗 118	[宋]晏殊《浣溪沙》	230
歌诗 119	[宋]晏几道《梁州令》	231
歌诗 120	[宋]宋祁《鹧鸪天》	232
歌诗 121	[宋]宋祁《玉楼春·春景》	233
歌诗 122	[宋]毛滂《惜分飞》	235
歌诗 123	[宋]毛滂《八节长欢·送孙守公素》	235
歌诗 124	[宋]程颢《偶成》	237
歌诗 125	[宋]朱熹《忆秦娥》	238

第二节　欧阳修歌诗　240

歌诗 126	[宋]欧阳修《朝中措》	240
歌诗 127	[宋]欧阳修《渔家傲》	242
歌诗 128	[宋]欧阳修《临江仙》	243
歌诗 129	[宋]欧阳修《珠帘卷》	244
歌诗 130	[宋]欧阳修《浪淘沙·怀旧》	245

第三节　柳永歌诗　246

歌诗 131	[宋]柳永《雨霖铃·秋别》	247
歌诗 132	[宋]柳永《玉蝴蝶》	248
歌诗 133	[宋]柳永《八声甘州》	250

歌诗 134　［宋］柳永《望海潮·中秋夜作》　251

第四节　苏轼歌诗　253

歌诗 135　［宋］苏轼《水调歌头》　254

歌诗 136　［宋］苏轼《念奴娇·赤壁怀古》　257

歌诗 137　［宋］苏轼《永遇乐》　259

歌诗 138　［宋］苏轼《八声甘州》　261

歌诗 139　［宋］苏轼《卜算子》　263

歌诗 140　［宋］苏轼《定风波·咏红梅》　264

歌诗 141　［宋］苏轼《江城子·湖上与张先同赋》　265

歌诗 142　［宋］苏轼《蝶恋花》　267

第五节　秦观歌诗　268

歌诗 143　［宋］秦观《忆王孙·春景》　268

歌诗 144　［宋］秦观《满庭芳·晚景》　269

歌诗 145　［宋］秦观《海棠春》　271

第六节　苏门歌诗　272

歌诗 146　［宋］黄庭坚《少年心》　272

歌诗 147　［宋］晁补之《盐角儿·亳社观梅》　274

歌诗 148　［宋］晁补之《金凤钩》　275

歌诗 149　［宋］秦觏《蝶恋花》　276

第七节　贺铸歌诗　277

歌诗 150　［宋］贺铸《青玉案·题横塘路》　277

歌诗 151　［宋］贺铸《感皇恩·记别》　279

歌诗 152　［宋］贺铸《眼儿媚》　280

歌诗 153　［宋］贺铸《梅花引》　281

第八节　周邦彦歌诗　282

歌诗 154　［宋］周邦彦《应大长》　283

歌诗 155　［宋］周邦彦《少年游》　284

歌诗 156　［宋］周邦彦《隔浦莲》　285

第十一章　南宋歌诗　　　　　　　　　　　288

第一节　南宋歌诗　　　　　　　　　　　288
　　歌诗157　[宋]陆游《朝中措》　　　　289
　　歌诗158　[宋]唐婉《撷芳词》　　　　290
　　歌诗159　[宋]范成大《三登乐》　　　292
　　歌诗160　[宋]范成大《宜男草》　　　293
　　歌诗161　[宋]张孝祥《归字谣》　　　294
　　歌诗162　[宋]方岳《鹊桥仙》　　　　295
　　歌诗163　[宋]吴文英《江城梅花引》　297
　　歌诗164　[宋]文天祥《念奴娇·驿中言别友人》　299
　　歌诗165　[宋]蒋捷《一剪梅·舟过吴江》　301
　　歌诗166　[宋]张炎《解连环·孤雁》　302

第二节　李清照歌诗　　　　　　　　　304
　　歌诗167　[宋]李清照《凤凰台上忆吹箫·离别》　305
　　歌诗168　[宋]李清照《醉花阴·九日》　306
　　歌诗169　[宋]李清照《声声慢·秋词》　308
　　歌诗170　[宋]李清照《武陵春》　　　309

第三节　辛弃疾歌诗　　　　　　　　　310
　　歌诗171　[宋]辛弃疾《千秋岁·为金陵史致道留守寿》　311
　　歌诗172　[宋]辛弃疾《青玉案》　　　312
　　歌诗173　[宋]辛弃疾《摸鱼儿》　　　314
　　歌诗174　[宋]辛弃疾《水龙吟》　　　315

第四节　姜夔歌诗　　　　　　　　　　317
　　歌诗175　[宋]姜夔《角招》　　　　　317
　　歌诗176　[宋]姜夔《暗香》　　　　　319
　　歌诗177　[宋]姜夔《鬲溪梅令·无锡归寓意》　320
　　歌诗178　[宋]姜夔《凄凉犯》　　　　321
　　歌诗179　[宋]姜夔《秋宵吟·本意》　323

第十二章　金元明清歌诗　　325

第一节　金歌诗　　326
　　歌诗 180　〔金〕吴激《人月圆》　　326
　　歌诗 181　〔金〕完颜亮《昭君怨》　　328
　　歌诗 182　〔金〕元好问《摸鱼儿·雁丘词》　　329

第二节　元歌诗　　331
　　歌诗 183　〔元〕白朴《秋色横空》　　332
　　歌诗 184　〔元〕赵孟頫《万年欢》　　334
　　歌诗 185　〔元〕马致远《天净沙》　　335
　　歌诗 186　〔元〕周德清《喜春来》　　336
　　歌诗 187　〔元〕张雨《茅山逢故人·送友》　　337
　　歌诗 188　〔元〕萨都剌《少年游》　　338

第三节　张可久歌诗　　339
　　歌诗 189　〔元〕张可久《庆宣和·毛氏池亭》　　339
　　歌诗 190　〔元〕张可久《人月圆·三衢道中有怀会稽》　　340
　　歌诗 191　〔元〕张可久《寿阳曲》　　341

第四节　倪瓒歌诗　　342
　　歌诗 192　〔元〕倪瓒《人月圆》　　342
　　歌诗 193　〔元〕倪瓒《水仙子》　　343
　　歌诗 194　〔元〕倪瓒《折桂令·辛亥过陆庄》　　344
　　歌诗 195　〔元〕倪瓒《平湖乐》　　345

第五节　明歌诗　　346
　　歌诗 196　〔明〕刘基《南柯子》　　346
　　歌诗 197　〔明〕杨慎《荷叶杯》　　348
　　歌诗 198　〔明〕杨慎《人月圆》　　349
　　歌诗 199　〔明〕高濂《杏花天》　　350
　　歌诗 200　〔明〕徐渭《菩萨蛮》　　352

歌诗 201　[明]大成殿雅乐奏曲　353

　第六节　清歌诗　356

　　歌诗 202　[清]朱彝尊《减字木兰花》　357

　　歌诗 203　[清]王士禛《渔家傲》　358

　　歌诗 204　[清]顾贞观《卜算子》　360

　　歌诗 205　[清]孔尚任《杏花天》　361

　　歌诗 206　[清]顾彩《御街行》　362

　　歌诗 207　[清]徐士俊《柳梢青》　364

　　歌诗 208　[清]宋荦《越溪春·赋得流水桃花色》　365

　　歌诗 209　[清]郑燮《道情》(节选)　367

　　歌诗 210　[清]陈启泰《落花怨》　368

主要参考文献　370

附录　古今中西乐谱参照表　384

后记　中国歌诗走进世界　386

序 言

杨赛研究员、教授的《中国音乐文学》大著即将杀青,嘱我为序,我既兴奋又犯难。说兴奋,是为杨君有此优秀之作启益世人而高兴,说犯难是因为《中国音乐文学》一书,不仅讨论古谱诗词,与古典文学有不解之缘,同时着重讨论了古谱诗词表演艺术,更多涉及了音乐学科领域,而我非音乐人,缺乏有关学识,杨著是文学与音乐之间交流互动的跨学科新著,俗话说,若无金刚钻,岂敢揽瓷器活?我在古谱诗词方面虽非一无所知,但是所知有限,说好听的,最多也只是个爱好者,对其艺术奥秘,心中痒痒,企其一二,很想深入宝山探个究竟,最好能知其然,进一步知其所以然,说出个道理来。但这只是个美好愿望,数十年来,因乏师导引,虽是兴趣盎然,却又知之极少而不甚了了。如此状态,岂敢作序?但回头一想,杨君与我,平生风义兼师友,他提出了要求,必有自己的考虑,岂可轻易回绝?唐韩愈曰:"弟子不必不如师,师不必贤于弟子。"青出于蓝而胜于蓝,这是自然规律。杨君目前学术状态极佳,著述甚夥。他在《中国音乐文学》中阐述了古谱诗词表演艺术的音乐美学特征,从具体的艺术技术技艺进一步探索音律、音乐中的文学意境和情感表达,最后又上升到音乐哲学的高度来加以概括与总结,从而给人以有益的启迪。不仅是音乐人、文学人,相信广大读者都会因此感谢作者的开拓与努力。作者以古谱诗词表演艺术为突破口,揭开其艺术魅力的神秘面纱,邀我作序,正是给予了补我所短而重新学习的好机会,关键还在于自己要活到老,学到老,焕发青春,努力赶上时代步伐。从另一个角度来思考,于是就有了借作序重新学习的勇气与动力。与现代学术精英双向交流,相互学习,实在机会难得,何乐而不为呢?

上世纪五六十年代,在我年轻的大学、研究生求学十年时期,我曾对中国传统民族音乐产生了浓厚的兴趣,并为之投入了不少时间与精力。同窗好友在吟哦作诗,我却在钻研乐曲、古谱及器乐,诸如箫、笛、三弦与二胡演奏,都花费了一些精力,一旦沉溺其中,就有跳不出来的感觉。我曾是复旦大学民族乐团的成员,多次登上了相辉堂舞台。近代刘天华,是"五四"新文化运动干将刘半农的胞弟,北京大学民族音乐学科的开创者,是我国二胡艺术现代转型的奠基人。我团乐队演奏其民族器乐曲《光明行》。

乐曲在传统民乐的基础上,大胆汲取了西方交响艺术,融会中西,强烈的现代进行曲节奏,突破了传统的限制,结构上D调与G调四度音程交叉移位,转换主题旋律,反复推进。我借助于文学专业修养的艺术想象,眼前似有千军万马,涌向广场,奔赴战场,争取胜利,迎接光明,特别是乐曲最后集体以强烈的抖弓颤音把乐曲推向了高潮,给人以强烈的心灵震撼。乐曲既感动了自己,更是引起了观众的共鸣。于是借助文学想象,我把抽象的音乐化为具体文章,介绍、推荐《光明行》的艺术贡献。文章发表在上世纪50年代末的复旦大学校刊上,虽不免年轻稚气之弊,却真实地倾泻了新中国大学生的一腔热情。实际上,这也是在无意识中开启了音乐与文学双向交流互动的一幕。

还有一例,我校民乐团小乐队曾在某个中秋之夜,相携登上了学生宿舍四号楼(时称留学生楼)顶平台,斯时明月如霜,好风如水,清景无限,令人心旷神怡。于是选择演奏了古曲《春江花月夜》,一时箫、笛、琵琶与胡琴天籁齐鸣(按:当时自我感觉为如此,并非演奏水平),默契相合,个个忘我,令人沉醉。从起始的浔阳钟鼓、月出东山,发展到水云深处、回澜拍岸,最后尾声是一句幽邃深远的独奏——箫声送晚,十段相续,其声呜呜然,不绝如缕,余音绕梁。此场此景,时间早已跨过了一个长长的甲子,年迈的我,仍是时加咀嚼回味,其艺术感染力确实非凡。为什么能有如此的审美享受呢?原因不仅在于音乐曲调旋律的优美,同时也在于美好的文学联想。因为音乐与文学都是艺术,有其共通互感的艺术想象。在演奏以前,我认真阅读和欣赏了唐初诗人张若虚的《春江花月夜》。它一洗六朝宫体诗的俗脂腻粉,通过春、江、花、月、夜五种事物来集中体现了良辰美景,构成了美妙的艺术境界,触景生情,生发深沉的人生感慨。"人生代代无穷已,江月年年只相似。不知江月待何人,但见长江送流水。"高瞻远瞩,哲思遥深,令人暇想而味之无穷。以此,闻一多先生誉为"诗中的诗,顶峰上的顶峰"。曲美,诗美,双美合璧,辉映千秋。这就是把生动的文学形象和深邃的意境,自然转换为同名标题音乐的具体鲜活的声音形象。一弦一柱,声声琴箫,都在抒写美景而叹美人生。何年无皎洁月轮?何处春江无花?缺少的是能结合音乐与文学,来作双向交流的赏音闲人耳。这种审美感觉,真如苏东坡《书临皋亭》小品文中所说的,当时"若有思而无所思",只是一种朦胧的美的感悟,说不出所以然。在苦苦思索而尚不得其解时,拜读杨君《中国音乐文学》,似乎豁然开朗,顿然有悟。

在中国古代数千年的历史长河中,文学与音乐分分合合,关系复杂,变动不居。但总的看来,相互交流,互动促进是其主流。先秦《诗经》,依礼合乐来演唱,后来乐府声

诗,唐诗宋词,歌伎侑觞,旗亭传唱,传遍了祖国的中原大地,江河南北,边疆戍堡亭障;至于元明清戏曲舞台的曲文歌唱,更是诗歌结合的综合艺术。二者关系,可打比方,文学是音乐的艺术之魂,音乐是文学的奔腾血脉,合之双美,离之两伤。杨君《中国音乐文学》通过对于古谱诗词表演艺术的研究和解剖来讨论这一主题,并指明了发展方向。作者明确指出:"中国音乐文学与乐律学、乐器学、歌诗学有着密切的关系。"读者只要阅读《礼记·乐记》,自然明白作者所言有充分的历史依据。具体注目于古谱诗词,作者指出,"古谱诗词是文学与音乐的完美结合,代表了中国文人音乐的最高成就","古谱诗词以情感为核心,以词义为依据,以人声为载体,集中表现一人一时一地一事,在虚拟的时空中表现行为、感知、情绪、生活和思想,具有深厚的人文底蕴"。其中,"感情是古谱诗词表演的首要因素,是联系古谱与诗词的桥梁,是歌者与乐者、作者、言者、听者合体的黏合剂。"如果歌者欠缺古典诗词修养,对情感和意境无所把握和体悟,则任你音色再好、唱艺高超,也因缺乏情感表达而显僵化,既不能感动自己,也更是难以打动广大听众了。于此可见,杨君所论,不仅有高屋建瓴的理论思考,更有具体生动的艺术指导,包括具体演唱古谱诗词的气息吞吐的操控,都叩之细微,导夫先路。"歌者要将情感渗透到每一个意境中,提高想象力,实现情感与语感、乐感、美感的完美统一。"精彩纷呈,一语中的,给人以启益。这是一本很有现实针对性,同时又具思辨理性的音乐文学之作,相信读者开卷有益。谓予不信,读后让事实来说话。

蒋　凡
复旦大学中文系教授
2022 年 7 月 1 日于上海半万斋

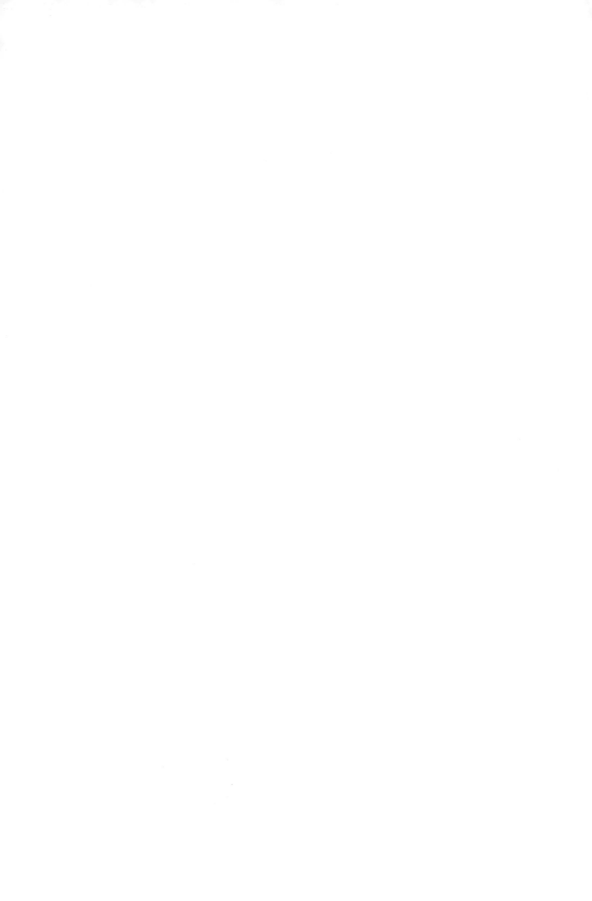

前　言

中国音乐文学，又称歌诗之学、声歌之学，将音乐与文学高度融合，是中国传统文化中的综合学问。这门学问起源很早，材料很多，体系完备，尽管历代辑佚不绝，时至今日，传承不畅，失佚尤多，则成为冷门绝学矣。《中国音乐文学》共十二章，力图将两千多年来不断发展、变化的传统音乐文学与"五四"新文化运动以后百年间形成的白话音乐文学相结合，传承和发展汉语言听觉审美，推动当代声乐创作和表演，传承民族经典，弘扬中华美育。

一、前五章为中国音乐文学原理，包括声歌之道、情感论、语感论、乐感论及美感论，力求总结中国音乐文学的基本原理，体现中国传统听觉审美。

二、后七章为中国历代歌诗，包括先秦歌诗、汉蜀魏晋南北朝隋歌诗、唐歌诗、五代南唐歌诗、北宋歌诗、南宋歌诗、金元明清歌诗。各章之前置导论，概述该时代的歌诗情况，以助读者了解歌诗的时代背景。

三、歌诗。共选经典诗谱、词谱、曲谱210首，多为风华典丽、沉郁排宕、寄托深远的卓然名篇，能较好体现作者的艺术风格与水准，能勾勒歌诗艺术发展的大致轨迹。过长的歌诗，作了节选，并于题后注明。歌词一般出自较好的古籍善本，并注明出处。附有作者、解题、注释、音谱、曲情、词选若干项。一般依歌诗在别集、总集中的次序排序。

四、作者。作者均为中国文学史上的名家，简要介绍其生卒年、字号、爵里、仕履、交游和文学、学术成就，以助读者知人论世。一般以时代为序。

五、解题。介绍乐府古题、古题诗、词牌、曲牌的由来、释义、源流等。说明其文法、句法、韵法。

六、注释。对文义艰深的字、词、句加以解释，力求准确简洁，以助读者理解词义。对生僻字加现代汉语拼音。

七、音谱。主要为中国传统记谱法宫调谱、工尺谱、俗字谱、减字谱，以工尺谱为主。注明宫调、音高、字数、结构、句式、板眼、押韵、音域等。对原谱进行了校正，对原

谱内歌词根据押韵情况作了标点,并补充了朝代与作者,注明了乐谱出处。歌诗、音谱因出处不同,文字有异的,不一一注明。

八、曲情。以浅近雅言说明歌诗的角色、时间、空间、情节、情境、情绪,明其赋、比、兴之手法,究其理、事、情之深义,使读者、歌者对曲情所言何事、所指何人了然于胸,纸上、面上、身上皆有词有曲,口唱心也唱帮助歌者入角色,变古谱为活曲。使其转腔换字之间,别有一种声口,举目回头之际,另是一副神情。

九、词选。选录同词牌经典诗词,以资按曲唱词,扩充曲目。

第一章　声歌之道

声歌之道,即唱诗之法,古称歌诗之学,今称音乐文学,系中国传统文化领域综合性的学问,是音乐和文学两个学科的核心内容。歌诗之学与章句之学、义理之学并峙。这门学问起源很早,失佚尤多,辑佚不绝,时至今日,则成为冷门绝学矣。

郑樵《通志序》:"汉立齐、鲁、韩、毛四家博士,各以义言诗,遂使声歌之道日微。"[1] 熊朋来《瑟谱序》:"古之诗,今之词曲也。若不能歌之,但诵其文、说其义,可乎? 不幸章句之儒,以序训相高,使声歌之音湮没无闻。汉初去古未远,太乐氏以声诗肄业。仲尼三百篇瞽史之徒尚能歌也。奈诂训之学既胜,则声歌之学日微。"[2] 郝经《续后汉书·礼乐》:"所谓歌诗也,堂上之乐,终之以咏,所谓声依永也,登歌而众声依之,见人声之贵也。"[3] 朱载堉《乐律全书》第十八卷就详细探讨了古今歌诗。

吴梅说:"声歌之道,律学、音学、辞章三者而已。"[4] 中国音乐文学跟乐律学、乐器学、歌诗学有着密切的关系。构建新时代中国音乐文学体系,将两千多年来持续积淀的旧音乐文学与"五四"新文化运动以后百年间形成的新音乐文学相结合,传承和发展汉语言听觉审美,并运用于当代声乐创作、表演、传播实践,是当今中国文学界与音乐界共同勉力担当的艺术使命。龙榆生说:"取《诗》三百,《离骚》廿五,下逮陶渊明、杜少陵、元次山、孟东野、白乐天、王荆公、陆放翁、杨诚斋诸大诗人之作,挹其芳洁之司,壮烈之思,运以沉挚之笔、浅白之语,使韵协言顺,声人感交,庶几民族精神、人类道德,咸得维持不坠。特此以建立中国诗歌之新体系,或且为关心世道,提倡东方文化者所赞许乎?"[5]

1 [宋]郑樵:《通志》,清文渊阁四库全书本,"总序",第1—2页。
2 [元]熊朋来:《瑟谱》,清文渊阁四库全书本,卷一,第1—2页。
3 [元]郝经:《续后汉书》,清道光二十至二十二年上海郁氏刻宜稼堂丛本,第87卷,第2页。
4 吴梅:《中乐寻源序》,见童斐、曹心泉编:《中乐寻源》,太原:山西人民出版社、三晋出版社,2018年,第1页。
5 龙榆生:《如何建立中国诗歌之新体系》,《同声月刊》第2卷第7号,1942年7月15日。收入龙榆生著、张晖主编:《龙榆生全集》第三卷,上海:上海古籍出版社,2015年,第547—559页。

第一节　古音乐文学

以文言词为基础的古代中国音乐文学传统,是中华礼乐文明、士大夫生活与传统民俗文化高度融合的产物。文言词有一个很漫长的发展过程,语音语义单位有:单音字、双音词、三到四音词组、四言句、五言句、七言句、杂言句、上下联句、诗歌、散文等。双字词逐渐成为最基本的语音和语义单位,由声调抑扬而形成的格律,和由语义形成的逻辑重音,是汉语言艺术的重要组成部分。[1]诗歌这一文体则集中体现了汉语言音乐化的成就。

吴梅说:"欲明曲理,必先唱曲。"[2]富有表现力的汉语言声乐作品包括诸多要素:字(平仄)、词、读、句、韵等不同长度的语义单位,既规定了词组内部语音的长短、轻重关系,也规定了词组之间的远近关系,形成丰富多样的节奏型;平、上、去、入四声,宫、商、角、徵、羽五音,喉、舌、齿、唇、牙五体相互配合,语感与声腔在旋律中交织;角色、性格、情绪、情感被放置到诗词设定的时空中,形成特有的审美意境。而所有要素,都要通过声音这一载体来表现。杨荫浏曾提出建立一门语言音乐学,以进行系统深入研究。[3]音乐与文学高度结合,最终实现语音和语义、人声和器声水乳交融,几乎不可分离。听觉是诗歌意义呈现的主要方式,音响成为诗歌创作、传播、接受、阐释、发展的重要媒介。朱载堉说:"先学诗乐,然后经义益明。"[4]

中国旧体诗词不是一个封闭的、僵硬的,而是一个强大的、开放的、发展的体系。外来音乐元素和新兴音乐元素不断被吸收,与时代审美同步,音乐与文学、人声与器声、内容与形式相互推动,共同发展,不断将人文精神与听觉审美结合起来,成为人类文明中审美的最高峰。陈钟凡说:"其事(中国音乐文学——作者注)在六百年前,较任

[1] 启功:《诗文声律论稿》,北京:中华书局,2009年,第1—114页。
[2] 吴梅:《原曲》,见吴梅著、郭英德编:《吴梅词曲论著四种》,北京:商务印书馆,2010年,第3页。
[3] 杨荫浏:《语言音乐学初探》,见中国艺术研究院音乐研究所编:《杨荫浏全集》第4卷,南京:江苏文艺出版社,2009年,第406—479页。
[4] [明]朱载堉:《律吕精义外篇》第9卷,见《乐律全书》,明万历郑潘刻增修清印本,第953页。

何国进步为早,不能不算是文学史最大的光荣。"[1]中国古代音乐文学,是世界声乐史乃至世界音乐史的瑰宝。

中国音乐文学起步非常早。朱载堉认为:"学歌先学尧、舜、夏、商遗曲。"[2]明神宗万历十二年(1584)所刻《乐律全书》收有若干儒家仪式音乐和文人音乐,包括太庙旧制《初献乐章》《关雎》《沧浪歌》《南风歌》《康衢歌》《夏训》等歌诗数十首。

日本明和五年(1768)刻成的《魏氏乐谱》,由魏皓(?—1774)传承、平信好校订,收录歌诗244首,包括《诗经》及先秦歌诗、汉魏晋南北朝乐府、唐五代歌诗、宋金元歌诗、明代歌诗,以歌为主,词为古代名诗人名作,每曲各存一体,其歌法则取正于笛,其声温柔和畅,配器有笙、笛、横箫、觱栗、小瑟、琵琶、月琴,而考击则大小鼓、云锣、檀板等。[3]钱仁康认为:《魏氏乐谱》是一份极其宝贵的音乐遗产,日本人称之为"明乐",其实它和明代的民间音乐、戏曲音乐毫无关联,它的来源是很古老的,是南宋以前宫廷音乐代代相传的历史遗留,为中国古代音乐的研究,提供了一部极珍贵的文献。[4]《魏氏乐谱》保存了明代及以前的歌诗,其音乐有历代宫廷音乐的遗存,也有日本音乐元素的渗入。如汉武帝《秋风辞》《长歌行》就有汉乐府相和歌的特色,王维《大同殿》、李白《清平调》有盛唐宫廷音乐的风范;张祜《思归乐》、卢纶《宫中乐》有很强的日本风味;大量作品如柳宗元《杨白花》、欧阳修《朝中措》、辛弃疾《千秋岁》都有很强的文人音乐特色。《大成殿雅乐奏曲》直接译自《乐律全书》。可见,这是一份非常珍贵的中国音乐文学史料。1907年,留日学生华振将其中一首《清平调》收入《小学唱歌第一集》。1934年,黄自作《长恨歌》即参考了其中的曲调。钱仁康、傅雪漪、张前、郑祖襄、徐元勇、刘崇德、漆明镜等都做过大量译介和传播工作。我们将《续修四库全书》影印明和五年刻《魏氏乐谱》50首,作为基本教材,引入古谱诗词课堂。漆明镜有凌云阁六卷本总谱全译,《魏氏乐谱》的校订、注解、录制是一个巨大的系统工作,其巨大的学术价值还有待深入开掘。

清乾隆十一年(1746),受乾隆钦命,庄亲王允禄领衔编成了《九宫大成南北词宫谱》,分宫、商、角、徵、羽五函,共82卷,收录曲目4466首,可谓集中国千年传统音乐曲

[1] 陈钟凡:《中国音乐文学史序》,见朱谦之:《中国音乐文学史》,上海:上海人民出版社,2006年,第16页。
[2] [明]朱载堉:《律吕精义外篇》第9卷,见《乐律全书》,明万历郑潘刻增修清印本,第942页。
[3] [日]海西宫奇:《书魏氏乐谱后》,见[日]魏皓:《魏氏乐谱》,日本明和戊子(1768)刻本。
[4] 钱仁康:《〈魏氏乐谱〉考析》,《音乐艺术》1989年第4期。

谱之大成。吴梅说："其间宫调分合不局守旧律，搜采剧曲不专主旧词，弦索箫管朔增交利。自此书出而词山曲海汇成大观，以视明代诸家，不啻爝火之与日月矣。"[1]其中歌诗谱即有177首，收唐五代诗词29首、宋金词139首、元明词6首，还有一些诗词无法考订其年代。吴志武认为，该书为旧曲辑佚及存目研究提供了重要的参资对象，也为曲牌的格律演变提供了实例。[2]

清道光二十四年（1844），谢元淮编成《碎金词谱》14卷，收词449调559阕；编成《碎金续谱》6卷，收词180调224阕。谢元淮在《碎金词谱》序中说："尝读《南北九宫曲谱》，见有唐宋元人诗余一百七十余阕，杂隶各宫调下，知词可入曲，其来已尚。于是复遵《御定词谱》《御定历代诗余》详加参订，又得旧注宫调可按者如千首，补成一十四卷。仍各分宫调，每一字之旁，左列四声，右具工尺，俾览者一目了然，虽平时不娴音律，依谱填字，便可被之管弦，挝植适途，未可与扪籥谓日者辨也。"[3]钱仁康说："《碎金词谱》是传承用南北曲唱词的重要典籍。"[4]郑祖襄认为，从音乐形态上分析，《碎金词谱》是昆曲风格的音乐，但这并不能否定它们的价值，甚至认为它们是清人的托古之作，这是元明以来，南北曲音乐发展的结果。[5]

清光绪三十年（1904），清政府重新修订《学堂乐章》《学务纲要》，专门提到："今外国中小学堂、师范学堂，均设有唱歌音乐一门，并另设专门音乐学堂，深合古意。惟中国古乐雅音，失传已久。此时学堂音乐一门，只可暂从缓设，俟将来设法考求，再行增补。"[6]陈钟凡说："中古文学随音乐而演进，而音乐又随文学而嬗变，彼此相互影响，其关系至为明显。惜其乐谱不可得知，其音节遂无从推测。"[7]将古音雅乐增补入课堂，这一拖就是一个多世纪。

1 吴梅：《新定九宫大成南北词宫谱序》，见《新定九宫大成南北词宫谱》民国十二年（1923）影印清乾隆十一年（1746）刻本，第1页。
2 吴志武：《〈新定九宫大成南北词宫谱〉研究》，北京：人民音乐出版社，2017年。
3 [清]谢元淮：《碎金词谱》，清道光二十七年（1847）刻本，第1—8页。
4 钱仁康编译：《请君试唱前朝曲——〈碎金词谱〉选译》，上海：上海音乐学院出版社，2006年，第3页。
5 郑祖襄：《一部不能忽视的古代乐谱集——〈碎金词谱〉》，《中国音乐》1995年第1期，第12—14页。
6 张百熙、荣庆、张之洞：《学务纲要》，见陈学恂主编：《中国近代教育史教学参考资料》，北京：人民教育出版社，1986年，第543页。
7 陈钟凡：《中国音乐文学史序》，见朱谦之：《中国音乐文学史》，上海：上海人民出版社，2006年，第16页。

现存古谱歌诗,其谱多为减字谱、俗字谱、律吕字谱、宫商字谱、工尺谱,以工尺谱为主。这些古谱诗词对音高、节拍等作了部分提示,今人要阅原谱唱词相当困难。[1]但不管怎样,这些乐谱为我们恢复中国音乐文学的听觉形态提供了宝贵的依据,远比新谱曲更有文化价值。谢元淮说:"盖唐人之诗以入唱为佳,自宋以词鸣而歌诗之法废,金元以北曲鸣而歌词之法废,明以南曲鸣而北曲之法又废。其废也,世风迭变,舍旧翻新,势有不得不然。至于清浊相宣,谐会歌管,虽去古人于千百世之下,必将无有不同者。兹谱之作即以歌曲之法歌词,亦冀由今之声以通于古乐之意焉耳。"[2]现存古谱歌诗对续接中国旧文学传统、唤醒文人音乐基因具有重大意义。赵敏俐说:"将《诗经》、汉乐府、唐诗所传乐谱打出并加按语,供学习传唱,不独中文系师生受益,整个社会也会受益。"[3]我们持续开设古谱诗词课程,将识谱、译谱、校谱、唱谱有机结合起来,让成百上千的学生像练习书法字帖一样,习得中国传统歌诗文化。

第二节 新音乐文学

以白话文为基础的新文学传统是新文化运动的产物。音乐与旧文学渐行渐远,却与新文学、新人文日益紧密。陈钟凡说:"过去的文学虽与音乐有密切的关系,其历史如是长久,今后有文学必脱离音乐而谋求独立。以文人能兼明乐理的无多,随意取到乐谱,不识其中所表的情绪如何,即依谱制词,这种办法,实在是难能而不可贵。若古代音乐仅存调名,并谱已不可得,仅依四声清浊,按格填字,尤为滑稽可笑。这类文学只能称之为冒牌的赝品,绝不能名为音乐的文学。"[4]以白话体歌词和现代作曲理论技术、现代表演技术为基础的中国新音乐文学,走过了一个世纪的路程。

新生代词曲作家沈心工、曾志忞、萧友梅、易韦斋、龙榆生、赵元任、刘半农、吴伯超等,早年大都受过中国传统教育的熏陶,打下了比较深厚的旧学底子;青壮年以后,又

[1] 冯光钰:《中国古代音乐经典丛书序》,见刘崇德译谱:《元曲古乐谱百首》、《乐府歌诗古乐谱百首》等,保定:河北大学出版社,2001年,第1页。
[2] [清]谢元淮:《碎金词谱》,清道光二十七年(1847)刻本,第1—8页。
[3] 赵敏俐:《汉代乐府制度与歌诗研究》,北京:商务印书馆,2009年,第1页。
[4] 陈钟凡:《中国音乐文学史序》,见朱谦之:《中国音乐文学史》,上海:上海人民出版社,2006年,第16页。

到欧美、日本留学,受到新学的冲击,他们奋力挣脱中国音乐文学旧传统,努力重塑新传统,音乐的社会功能与教育功能受到充分重视。沈心工在东京留学生中发起组织了"音乐讲习会",研习乐歌制作;1903年回国后,即在南洋公学附属高等小学创设"唱歌"一课,用乐歌形式宣传启蒙思想得到了社会的热烈响应,从而推动了国内乐歌运动的迅速发展。[1] 1904年,曾志忞发表了中国近代最早的长篇音乐论文《音乐教育论》,主张发展新的音乐教育,"唤起全国之精神"。[2]

萧友梅1898年进入广州第一所洋学堂——时敏学堂,学习唱歌等课程。后先后到日本、德国学习唱歌、钢琴、作曲等课程,凭借论文《中国古代乐器考》被莱比锡大学授予哲学博士学位,回国后于1927年创办上海国立音乐学院(上海音乐学院前身)。[3] 萧友梅的《今乐初集》(1922年版,收录21首歌曲)、《新歌初集》(1923年版,收录25首歌曲)是我国最早出版的作曲家个人作品专集,是为20世纪中国艺术歌曲的先河。[4] 萧友梅和词作者易韦斋成为中国新音乐的先行者,二人致力于把中国声音中的抑扬顿挫运用到新体歌词的创作上,与钢琴伴奏配合。[5] 易韦斋早年就读于由张之洞创办的广雅书院,后来又去日本留学,习师范。他的词是很难懂的,但他所作的歌词,脱胎于他的诗词,却那么通俗易唱,为新歌词的创作开创了先例。就新歌词的内容而论,萧友梅和易韦斋要求"一洗以前奄奄不振之气","宜多作愉快活泼,沉雄豪壮之歌",作品多歌颂自然的美景、纯洁的友情以及历史人物,同情穷苦人家。龙榆生只念过乡村小学,但读了不少家藏的古书,后来就教于小学、中学、大学。他接任音专教师职务之后,与萧友梅联名发表了歌社成立宣言,邀请傅东华、曹聚仁、张凤、胡怀琛等人参加歌社,写了好些歌词,如《好春光》《蛙语》《朦朦薄雾》《眠歌》等。他在音专通过与师生的接触,从乐律想到声律在词曲中的作用,于是根据四声轻重的原则对词曲的节奏的影响以及进一步如何表达诗意进行了深入的研究,并想将他研究的心得在新歌词的创作上达到古为今用的目的。他在这方面的研究,的确发掘出了一些声韵促进词曲创作的值得重视的

[1] 沈洽:《沈心工传》,《音乐研究》1983年第4期。
[2] 陈聆群:《曾志忞——犹待探索研究的先辈音乐家》,《音乐艺术》2013年第4期;《曾志忞——不应被遗忘的一位先辈音乐家》,《中央音乐学院学报》1983年第3期。
[3] 杨赛:《萧友梅的歌曲创作》,《南京艺术学院学报》(音乐与表演)2018年第3期。
[4] 廖辅叔:《萧友梅先生传略》,《音乐艺术》1980年第1期。
[5] 龙顺宜:《从〈问〉而想起的——回忆易韦斋先生》,《音乐艺术》1983年第3期。

规律,为词学研究开拓出一片新园地。[1]他的《玫瑰三愿》无疑是受了冯延巳《长命女》里面那句"再拜陈三愿"的影响。[2]龙榆生说:"唐宋词是音乐语言与文学语言紧密结合的特种艺术形式,与戏曲有着不解之缘,若不从词乐入手,词的体制、律调、作法等许多问题将很难深入展开,甚至难以入门。"[3]

赵元任在江苏出生,小学、中学都上私塾,在父母的昆曲表演中度过童年和青少年,然后赴美国留学。他的歌曲创作总是配合歌词本身的轻重拍子,体现近乎平常说话声调高低的关系,增加歌词的表情,从中国语言的特点又得到了新的音乐材料。[4]他多与刘半农合作,创作了《教我如何不想她》等作品。他曾用无锡方言将自己的声乐作品唱出来,吐字清晰,速度自由,歌词与音调配合贴切,唱出来如同说话一般,字字声声入耳。[5]

龙榆生从1928年开始,兼任国立音乐院文学教员,前后共7年。其间,龙榆生与萧友梅共同发起成立"歌社",以研究和制作新体歌词为宗旨。龙榆生认为新体歌词创作要赓续中国音乐文学传统,从民歌中汲取养分,并结合外来的东西。《忍寒诗词歌词集》收有龙榆生自1932年到1950年创作的歌词14首,分别由黄自、刘雪庵、谭小麟、钱仁康等人谱曲,从中可略见他对诗词"古为今用"的尝试。

乔羽说:"五四"以来,歌词的创作成就支持了新诗。新诗由于迄今还没有找到自己最完美的形式,因而限制了自己的发展,一时还难于做到使广大群众喜闻乐见。歌词则因受到了音乐的制约,或者说由于插上了音乐的翅膀,好词好曲便易于口碑流传。现在流传在群众口头上的新诗,或者在日常生活中时而得到引用的佳句,有许多是来自歌词。田汉、光未然、塞克的歌词,都做到了这一点。[6]

魏德泮说,大约九十年前,当白话文开始使用,可诵的诗与可唱的歌正式分流,歌词成了一种独立的语言艺术品种,并有了《教我如何不想她》《卖布谣》等数首白话歌词被传唱,当时没人想到,用这跟说话一样明白的语言写的歌词会在中国风靡起来。60

[1] 廖辅叔:《谈老一代的歌词作家》,《中央音乐学院学报》1994年第3期。
[2] 廖辅叔:《谈老一代的歌词作家》,《中央音乐学院学报》1994年第3期。
[3] 刘明澜:《中国古代诗词音乐》,北京:中国科学文化出版社,2003年,第247页。
[4] 赵如兰、薛良:《我父亲的音乐生活》,《中国音乐》1987年第3期。
[5] 戴鹏海:《赵元任和老音专》,《艺术探索》1997年第3期。
[6] 乔羽:《怀念歌词大家田汉同志》,《人民音乐》1979年第5期。

年前,在新中国刚诞生,《我的祖国》《让我们荡起双桨》等歌曲借助电影的翅膀飞向老百姓中间时,还是没人想到白话文歌词有一天会在群众中大受青睐。[1]

贺绿汀一生创作了近200首歌曲,其中由他自己作词的占两成以上。贺绿汀主张音乐要表现"人"这个个体,也要表现"人民"这个阶层,要反映时代,更要引领时代发展的潮流。中国歌曲创作必须运用丰富的民族音乐语言。而中国民族音乐语言绝非破空而来,需要整理中国音乐遗产、搜集民歌和戏曲,活学活用,不是看死谱子,也不套死理论。但中国民族音乐也有明显的缺点,需要吸收西方音乐的优点进行补充。中国歌曲要表现民族情感。情感首先得是一个典型人物的典型情感,来源于他人生的真实境遇。通过典型的情感,反映民族的性格,并塑造新时代的民族性格。作曲家要反复朗诵歌词,把语音单位与语义单位融合起来,把情感体现出来,将思想写到歌曲中去。补充并丰富歌曲的曲情,把歌曲当成歌剧来表现。要从汉语平仄中找节拍,从丰富的社会生活中找节奏,借鉴锣鼓与板眼。他创造性地把欧洲近代以来形成的作曲技法和本民族的悠久音乐传统与生动的民间音乐有机地结合起来,努力适应长期形成的、具有相对稳定性的中华民族审美心理和审美习惯,建构出中国新音乐艺术体系,创造了中国新歌曲的民族形式,创作了能被人民大众接受的音乐作品。贺绿汀的声乐作品构思严谨、布局缜密、手法洗练、感情真挚、形象生动、语言质朴,具有浓厚的生活气息、突出的时代特色、强烈的民族风格和鲜明的艺术个性,有不少是中国新歌曲的典范之作。贺绿汀用一个甲子的中国歌曲创作与理论实践,为新时代的歌曲创作指明了方向。[2]

中国新音乐文学在旧学与新学、中学与西学的碰撞和交融中产生,前半段经历了旧中国衰败的痛楚,后半段则见证了新中国全面复兴的荣光,为中国革命和建设作出了应有贡献。吴梅说:"歌曲之道,昔儒咸目为小技,顾其难较诗、古文辞远甚也。"[3]一个完整的音乐文学体系至少需要三个专业领域协作,吴梅说:"余尝谓歌曲之道有三要

1 魏德泮:《继往开来　独树一帜——当代歌词界领军人物乔羽》,《人民音乐》2008年第6期。
2 杨赛:《建设崭新的中国音乐——贺绿汀的歌曲创作》,《南京艺术学院学报》(音乐与表演)2022年第2期。
3 吴梅:《新定九宫大成南北词宫谱序》,见《新定九宫大成南北词宫谱》民国十二年(1923)影印清乾隆十一年(1746)刻本,第1页。

也:文人作词,国工制谱,伶家度声。"[1]洛地说:"但愿有日,我国:'文'界亦习乐听戏;'乐'界谙音韵爱曲唱;'戏'界并通文知律;我国民族文艺非但'振兴'有望,且将不断地'螺旋式上升',在各个时期会有其新的进展。"[2]我们编写、录制了《中华古谱诗词精粹》,收录100首古谱诗词,《中华古谱诗词歌曲精选》收录45首古谱诗词,并编配了五线谱。我们还创作出版了《唱响中国梦》《唱响新时代》《听见新江南》《听见新运河》《听见新长江》等数部原创歌曲作品集,努力构建新时代中国新音乐文学体系,包括:建立纵贯先秦到现当代的中国音乐文学史,辑成中国音乐文学经典作品选集,健全中国音乐文学作品分析理论体系,搭建中国音乐文学创作、表演、评论、传播平台,不断推出中国风格新作品,培养新人才,形成新的、以汉语言为载体的听觉审美,传播中国新人文。

[1] 吴梅:《新定九宫大成南北词宫谱序》,见《新定九宫大成南北词宫谱》民国十二年(1923)影印清乾隆十一年(1746)刻本,第1页。
[2] 洛地:《词乐曲唱》,北京:人民音乐出版社,1995年,第374页。

第二章　情感论

古谱诗词是文学与音乐的完美结合，代表了中国文人音乐的最高成就，是新时代中国声乐与器乐创作、表演的重要资源。情感是古谱诗词表演的首要因素，是联系古谱与诗词的桥梁，是歌者与乐者、作者、言者、听者合体的黏合剂。歌者要通过经典诗词丰富自己的情感体验，陶冶悲天悯人的情操。歌者要将情感渗透到每一个意境中，提高想象力，实现情感与语感、乐感、美感的完美统一。

古谱诗词，是指用中国古代记谱法和古琴记谱法记载的经典诗、词、曲，包括诗谱、词谱和曲谱。中国古代记谱方式主要是工尺谱，也有声曲折、宫调谱、俗字谱等。古谱诗词将汉语言的声音和意义充分融合，追求语感、情感、乐感、美感的完美统一，体现了中国式审美情趣，具有极高的艺术价值，经过创造性转化后，必然能在世界艺术歌曲体系中占据重要地位。[1]古谱诗词是汉语言文学与中华民族音乐的完美结合。刘勰《文心雕龙·乐府》："凡乐辞曰诗，诗声曰歌。"[2]古谱诗词以情感为核心，以词义为依据，以人声为载体，集中表现一人一时一地一事，在虚拟的时空中表现行为、感知、情绪、生活和思想，具有深厚的人文底蕴。近百年来，学术界、艺术界、教育界的前辈都关注音乐与文学的关系研究，努力传承和发扬中国歌诗传统，推动中国诗词、中国传统文化融入现代学术、艺术、学科体系。萧友梅请易韦斋到上海音专任教，共同研究词曲中的乐律与声律、四声的原则对节奏的影响、如何表达诗意等问题，并将研究体会运用于新歌词创作实践，为词学研究开拓出一片新园地。[3]常留柱认为，我国《诗经》、汉乐府、唐宋诗词、元明清戏曲等漫长的演唱实践，形成了以吐字为核心，字、声、情相结合的歌唱方法，积

[1] 杨赛：《古谱诗词传承与当代诗词文化——国家艺术基金古谱诗词传承人才培养项目综述》，见中华诗词研究院、复旦大学中文系编：《中华诗词研究》第五辑，上海：东方出版中心，2019年，第325—348页。
[2] ［南朝梁］刘勰：《文心雕龙》，四部丛刊影印上海涵芬楼明刊本，第2卷，第18页。
[3] 廖辅叔：《谈老一代的歌词作家》，《中央音乐学院学报》1994年第3期。

累了丰富的演唱经验和理论文献,造就了许多在当时广为人知的歌唱名家,这些都是我们取之不尽、用之不竭的宝藏,我们要深刻掌握其中的精髓。[1]

我们从一千多首唐、宋、明、清古谱诗词中总结出音乐与文学相结合的规律,汲取历代表演论、创作论、诗文评的精髓,结合十多年来自身教学、研究、创作、表演、传播的相关经验,对中国古谱诗词表演的全过程、全方位作了思考和探索,深入探讨了歌者(演唱者)与乐者(演奏者)、作者、言者(角色)、听者(观众)的关系,从情感论、语感论、乐感论、美感论等四个方面构建新时代古谱诗词表演艺术理论体系。

情感是古谱诗词表演的首要问题。朱谦之说:"要懂得文学与音乐的关系,须先懂得音乐、文学与情感共通的关系。"[2]歌者应当以词义为依据,深入体会作者和言者的情绪和情感,充分调动自己的生命体验,选用合适的表演形式。《礼记·乐记》:"凡音之起,由人心生也。"[3]我们将歌者与乐者、作者、言者、听者的情感交流和心灵交融视为乐心。乐心是古谱诗词表演的内核和灵魂。王灼论歌曲的发生说:"人莫不有心,此歌曲所以起也……故有心则有诗,有诗则有歌,有歌则有声律,有声律则有乐歌。"[4]乐由心生,歌从心起。歌者要充分调动情绪,实现情与气偕、声与韵合,才能引发听者的强烈共鸣,产生强大的艺术表现力与感染力。

第一节 乐本心术

情感是连接音乐与文学的桥梁。从创作上说,情感是古谱诗词产生的前提。《诗大序》:"情发于声,声成文谓之音。"[5]刘勰《文心雕龙·明诗》:"人禀七情,应物斯感,感物吟志,莫非自然。"[6]刘勰把情感比作骨髓,把诗比作皮肤和肌肉。《文心雕龙·神思》:"辞为肤根,志实骨髓。"[7]从表演上说,只有情发于心,情生于面,才会有相应的歌

1 常留柱:《我的民族声乐教学理念与实践》,《歌唱艺术》2019年第1期。
2 朱谦之:《中国音乐文学史》,上海:上海人民出版社,2006年,第22页。
3 中华书局编辑部编:《汉魏古注十三经附四书章句集注》,北京:中华书局,1998年,第141页。
4 [宋]王灼:《碧鸡漫志》,明抄本,第1卷。
5 《毛诗序》,《毛诗》,四部丛刊本,第1卷。
6 [南朝梁]刘勰:《文心雕龙》,四部丛刊影印上海涵芬楼明刊本,第2卷,第14页。
7 [南朝梁]刘勰:《文心雕龙》,四部丛刊影印上海涵芬楼明刊本,第6卷,第47页。

声。《文心雕龙·附会》:"必以情志为神明,事义为骨髓,辞采为肌肤,宫商为声气"。[1]刘勰说明了情感、事义、辞采、宫商在古谱诗词中的先后次序及各自地位。傅雪漪说:"情生于面再行腔。"[2]从接受上说,情感是歌者和作者精神交流的通道。程千帆回忆说:"胡小石先生晚年在南大教《唐人七绝诗论》,他为什么讲得那么好,就是用自己的心灵去感触唐人的心,心与心相通,是一种精神上的交流,而不是《通典》多少卷、《资治通鉴》多少卷这样冷冰冰的材料所可能记录的感受。"歌者只有和作者心灵相通,才能唱出真情实感。

歌者本是代言者发声。情感即是歌者与言者合二为一的依据。刘勰说:"夫乐本心术,故响浃肌髓。"[3]其一,歌者要有角色意识,明确谁在唱?其二,歌者要了解创作背景和词义,明确唱什么?其三,歌者要实现与听者的交流,明确唱给谁听?其四,歌者要具备高超的表演艺术,明确怎么唱?歌者要把自己的生命体验与情感体验完全投射到言者身上。周小燕说:"用心唱,心要真诚,要投入。"[4]歌者要将言者的情感移植到自身,让歌声从骨髓深处和身体面部自然协调地表现出来。

歌者要实现与作者、言者的合体。庄子的"坐忘"(忘掉自身)和"心斋"(用心倾听)理论,[5]可以帮助我们分析这一过程。第一步,歌者忘掉自身,进入作者的内心,实现与作者的合一。刘勰把歌者与作者的心灵交汇称为"内听":"良由外听易为察,内听难为聪也。故外听之易,弦以手定。内听之难,声与心纷。可以数求,难以辞逐。"[6]第二步,歌者忘掉自身和作者,进入言者的内心,实现歌者与言者的合一。第三步,歌者与作者、言者合而为一,从现实世界进入诗词世界,从第一世界进入第二世界,实现与言者、乐者、作者、听者的完美融合。歌者完全领会作者的创作意图,以言者身份感知意境,兴发情绪,并使音色、音质、音强、音高、音速、音长与之相适应。

能将歌者、言者、乐者、作者、听者密切联系起来的情感,可视作古谱诗词表演的真

1 [南朝梁]刘勰:《文心雕龙》,四部丛刊影印上海涵芬楼明刊本,第9卷。
2 傅雪漪编著:《中国古典诗词曲谱选释》,北京:中国戏剧出版社,1996年,第301页。
3 [南朝梁]刘勰:《文心雕龙》,四部丛刊影印上海涵芬楼明刊本,第2卷。
4 周小燕口述、陈建彬整理:《周小燕谈其声乐艺术理论及思想》,《音乐艺术(上海音乐学院学报)》2017年第4期。
5 杨赛:《庄子天乐论》,《中国音乐美学原范畴研究》,上海:华东师范大学出版社,2015年,第266—276页。
6 [南朝梁]刘勰:《文心雕龙》,四部丛刊影印上海涵芬楼明刊本,第7卷。

情。康熙说:"若夫一唱三叹,谱入丝竹,清浊高下无相夺伦,殆宇宙之元音,具是推此,而沿流讨源,由词以溯之诗,由诗以溯之乐,即《箫韶》九成,其亦不外于本人心,以求自然之声也夫。"[1]傅雪漪说:"挑人心弦的旋律声音,首先必须是从演员的心弦上弹出来的。因此,诗歌要唱人物情感、词采意境、词意内涵,而不是孤立地唱'声',更不是背音符。"[2]朱谦之说:"艺术世界的基本要则,可说是'真情之流'……艺术的源泉是出于真情的大流而汇成文学、戏剧、绘画、音乐、跳舞、建筑、雕刻七种不同的流别的。"[3]只有见真情,才有强大的艺术感染力。

第二节 陶染情性

乐心不可能自然而然地生发出来,需要有丰盈而深刻的生命体验。作者越有惨痛的人生经历,越有深切的生命感悟,作品越能感动听者。吴梅评李煜词说:"文字经丧乱,愈觉风趣长。艺林不祧祖,今古唯南唐。二主妙辞令,吾更推重光。薄衾寒五更,春愁流一江。苟无亡国恨,览之亦寻常。穷人岂独诗,此事疑不祥。"[4]李煜(937—978)在建隆二年(961)即位于金陵,为南唐国主。他在国破家亡时仍在创作词作。开宝八年(975),宋军攻入金陵。其《临江仙》是亡国之音。李煜被迫降宋,受封违命侯,幽囚于汴京。太平兴国三年(978)被宋太宗用牵机药毒死,年四十二,世称李后主。《虞美人·感旧》更是生命的绝唱。

歌者不可能跟李白、王维、杜甫、李煜、李清照、陆游、辛弃疾等作者一样,有国破家亡的惨痛经历,但可以通过作品获得间接的情感体验。《文心雕龙·才性》:"故宜摹体以定习,因性以练才。"[5]歌者主要从诗词中自觉习得诗人志洁行廉、悲天悯人的情怀。龙榆生说:"取《诗》三百,《离骚》廿五,下逮陶渊明、杜少陵、元次山、孟东野、白乐天、王荆公、陆放翁、杨诚斋诸大诗人之作,挹其芳洁之词、壮烈之思,运以沉挚之笔、浅白之语,使韵协言顺,声人感交,庶几民族精神、人类道德,咸得维持不坠。特此以建立中国

[1] [清]沈辰垣、王奕清等奉敕编:《御制选历代诗余》,清文渊阁四库全书本,第1—3页。
[2] 傅雪漪编著:《中国古典诗词曲谱选释》,北京:中国戏剧出版社,1996年,第301页。
[3] 朱谦之:《中国音乐文学史》,上海:上海人民出版社,2006年,第21页。
[4] 孙克强编著:《唐宋人词话》(增订本),天津:南开大学出版社,2012年,第146页。
[5] [南朝梁]刘勰:《文心雕龙》,四部丛刊影印上海涵芬楼明刊本,第6卷。

诗歌之新体系,或且为关心世道,提倡东方文化者所赞许乎?"[1] 歌者只有大量学习经典诗词,体验不同言者的性格和情感,储备足够多的情感,才能灵活自如地表演各种古谱诗词。

 歌者要深入研习创作背景,准确把握作者与言者的关系。有时作者即是言者,如苏轼《念奴娇·赤壁怀古》中的"多情应笑我",《蝶恋花》中的"行人",《卜算子》中的"幽人",《水调歌头》中的"我欲乘风归去"。有时作者并不等同于言者,有些代言体诗词中甚至设置了多位言者。歌者只有具备充盈的人生体验,才能在一首古谱诗词中塑造多个角色和多种性格。姜夔说:"思有窒碍,涵养未至也,当益以学。"[2]

 诗词的语体有文言和白话之分,但情感与思想却一脉相承,人同此心,心同此理,并无古今之别。越是优秀的诗词,越有深厚的文化涵养,越有持久而广泛的感召力,越值得歌者潜心习得。《文心雕龙·体性》:"然才有庸俊,气有刚柔,学有浅深,习有雅郑,并情性所铄,陶染所凝。"[3] 乐心与诗心、赋心、文心相通,都可以通过后天习得一部分。《文心雕龙·知音》:"夫缀文者情动而辞发,观文者披文以入情,沿波讨源,虽幽必显。世远莫见其面,觇文辄见其心。"[4] 歌者在表演前,要做足文化涵养的功课。

第三节　悲天悯人

 作者在抑郁、自闭、伤心、绝望的境况下,往往十分敏感,能从极细微的自然变化中获得生命感悟,下笔则天机偶发、浑然天成。陈子龙评南唐二主:"自金陵二主以至靖康,代有作者,或秾纤婉丽,极哀艳之情或流畅淡逸,穷盼倩之趣。然皆境由情生,辞随意启,天机偶发,元音自成,繁促之中尚存高浑,斯为最盛也。"[5] 李璟《山花子·秋思》通过荷花荷叶香消残败引发妇人的自怜以及对征夫的思念,借此表达对和平生活的向

1　龙榆生:《如何建立中国诗歌之新体系》,《同声月刊》第 2 卷第 7 号,1942 年 7 月 15 日。收入龙榆生著、张晖主编:《龙榆生全集》第三卷,上海:上海古籍出版社,2015 年,第 547—559 页。
2　[宋]姜夔:《白石道人诗说》,见《白石道人诗集》,四部丛刊影印清乾隆八年(1743)江都陆氏刻本,第 148 页。
3　[南朝梁]刘勰:《文心雕龙》,四部丛刊影印上海涵芬楼明刊本,第 6 卷,第 64 页。
4　[南朝梁]刘勰:《文心雕龙》,四部丛刊影印上海涵芬楼明刊本,第 10 卷,第 108 页。
5　陈子龙:《幽兰草词序》,见孙克强编著:《唐宋人词话》(增订本),天津:南开大学出版社,2012 年,第 128 页。

往。李煜《相见欢·林花谢了春红》开篇即怜惜花容失色:"林花谢了春红。太匆匆。无奈朝来寒雨晚来风";进而怜惜往日嫔妃:"胭脂泪。相留醉";接着又怜惜自己以前的帝王生活:"几时重"。感物伤人,兼人及己,歌时伤世。刘勰《文心雕龙·物色》:"春秋代序,阴阳惨舒,物色之动,心亦摇焉。"[1] 王国维说:"又必有重视外物之意,故能与花草共忧乐。"[2]

歌者要有深切的人文关怀,从小人物、弱者、失败者的视角观照社会人生,更有感染力和艺术性。苏轼《卜算子》中的幽人和孤鸿,都是很弱势的。"缺月挂疏桐"写视觉,"漏断人初静"写听觉,场景清冷寂寞。孤鸿"惊起却回头",一退一进两个举动令人叫绝。为什么惊起?深夜幽人突然出现,孤鸿受到惊吓。为什么却回头?孤鸿好不容易遇到一个可以倾诉的人,想把人留下交交心:"有恨无人省。"孤鸿不是无辜掉队,而是自己清高,不愿攀附:"拣尽寒枝不肯栖,寂寞沙洲冷。"幽人和孤鸿,人鸟齐一,物我同体,立意与庄周梦蝶有异曲同工之妙。苏轼终其一生,都保持着独立的士人格,无论是改革派还是保守派当权,都"务正学以言,不曲学以阿世"。[3] 苏轼高洁的人品大大增强了这首词的艺术魅力。

第四节 意与境合

意境是由多种感官和感觉构成的。歌者的眼睛、耳朵、鼻子、舌头、皮肤等感官次第打开,形成视觉、听觉、嗅觉、味觉、触觉等,多种感觉整合成知觉,甚至从知觉进入幻觉,由此获得超体验。《诗经·关雎》起句"关关雎鸠"是听觉,"在河之洲"是视觉,"窈窕淑女"是幻觉,通过三层铺垫,引出言者"君子好逑"——深陷单相思的男子。君子在干什么?采荇菜。在哪里采荇菜?河边上。他采的荇菜为什么流走了?他心不在焉,总想着窈窕淑女。在什么时间采荇菜?一大清早。为什么是一大清早呢?君子昨晚想淑女辗转反侧,失眠了,早早到河边还想入非非:"钟鼓乐之",要把淑女娶回家,一起参加家族的祭祀仪式。《关雎》本是一首非常纯真朴实的爱情诗,节奏像流水一样灵

1 [南朝梁]刘勰:《文心雕龙》,四部丛刊影印上海涵芬楼明刊本,第10卷。
2 [清]王国维撰、黄霖等导读:《人间词话》,上海:上海古籍出版社,1998年,第15页。
3 [汉]司马迁:《史记·儒林列传》,北京:中华书局,1959年,第39页。

动,动作描写和心理描写细腻生动,充满生活气息。它被采集到朝廷以后,改编成为一首婚礼仪式歌曲,以编钟、琴、瑟等配乐,配合礼仪程序,节奏为四拍子,轻重交错,整齐划一,舒缓悠扬,显得庄严肃穆。

歌者要发挥想象力,丰富故事的情节,构建时间与场景,塑造言者的德性,表现言者的情绪。《诗经·鹿鸣》是一首经典的宴饮歌曲。"呦呦鹿鸣,食野之苹",由一个象声词引出,表现宴饮场所的外景。"我有嘉宾,鼓瑟吹笙,吹笙鼓簧,吹笙鼓笙,承筐是将。人之好我,示我周行",镜头转到室内,表现一个盛大的宴饮和奏乐的场面:一边宴饮,一边吹笙鼓簧,主人还准备伴手礼物放在筐里,主客之间关系非常融洽,宾客对主人的周到招待非常感激。接下来两章,赞美了饮食、音乐、礼物和主人的品德,对士人人格有导向作用。

情绪不是无端宣泄,而是要通过各种感知前后兴发、整体融合而成。傅雪漪说:"人的本质力量的各种感官,不仅'眼、耳、鼻、舌、身',而且还有精神的感官,例如意志和爱情之类。"[1]古谱诗词中的情感借助于感觉,在意境中渐次打开,由局部的感觉,聚合成知觉,升华为情感,转化成思想和认识。李白《忆秦娥》是一首典型的闺怨诗。重阳时节,妇人在西风残照中,靠着秦楼小窗守望远方的丈夫。诗人从前一天的晚上着笔,"箫声咽",没头没脑,不知道是谁,似乎并没安好心,对着独居少妇的房间吹箫,声音呜咽,像在哭泣。"秦娥梦断秦楼月",少妇被搅得睡不着,爬起来透过窗口看着月亮,想起多年前的某个春天,她送丈夫去戍边。"年年柳色,灞陵伤别",她依依不舍一直送到长安城边的灞桥,才跟丈夫忧伤告别。重阳节,本是阖家团圆的日子,而她只能整天守着窗口,看看咸阳古道,等待信使。但是很遗憾,"咸阳古道音尘绝",丈夫并无音讯。她只看见西风残照里,一座接一座的汉代坟墓。王国维说:"太白纯以气象胜。'西风残照,汉家陵阙',寥寥八字,遂关千古登临之口。"[2]由唐入汉,由实而虚,彼此生发,更显绝望和凄凉。

第五节　神与物游

歌者要带着感觉想象,在不同时间中从容穿越,自如切换,从第一世界穿越到第二

[1] 傅雪漪编著:《中国古典诗词曲谱选释》,北京:中国戏剧出版社,1996年,第301页。
[2] 〔清〕王国维撰、黄霖等导读:《人间词话》,上海:上海古籍出版社,1998年,第3页。

世界。[1]傅雪漪说:"诗歌是一种介乎思维和感觉之间的艺术想象。"[2]古谱诗词中错落着多位言者、多段时间、多重空间。刘勰《文心雕龙·神思》:"故寂然凝虑,思接千载;悄焉动容,视通万里;吟咏之间,吐纳珠玉之声;眉睫之前,卷舒风云之色;其思理之致乎!故思理为妙,神与物游。神居胸臆,而志气统其关键;物沿耳目,而辞令管其枢机。枢机方通,则物无隐貌;关键将塞,则神有遁心。"[3]

李白《关山月》"明月出天山,苍茫云海间"起句,设置时间为深秋寒夜,地点为天山脚下的边关。时间从早到晚,空间从下到上,开合变化。"长风几万里,吹度玉门关",风很大很凉,从遥远的西伯利亚一直吹到玉门关口。"汉下白登道,胡窥青海湾","下"表现汉军气势如虹,"窥"表现胡人狡黠偷袭。"由来征战地,不见有人还",这个古战场从来没有人能生还。直到诗的下半部分,言者才亮相:"戍客望边邑,思归多苦言。"戍客怀古思今,并没有保家卫国、建功立业的豪情壮志,只是很想回家。"高楼当此夜,叹息未应闲",他想象妻子在长安的高楼中不停地叹息,显出大时代中小人物的卑微。《关山月》把一个普通的边防战士写得充满人性的光辉。戍客在荒凉的边关上孤单地站了大约六个小时岗,没有人可以交流,没有美景色可以欣赏,只能眼睁睁地望着月亮,想着家乡和亲人。戍客以古证今,推己及人,陡然生起悲悯之心,体现了盛唐人的家国情怀,具有永恒的价值。朱谦之说:"'音乐'和'诗'本都不受空间支配,完全是人类心理中'想象'的产物。……想象的特别的心理活动,即在于造成一个和我们日常生活及日常谈话所经验的世界不同的第二世界,就是诗的音乐的世界。"[4]

第六节　人情物理

歌者与作者,都要有情怀,有大格局,既能入乎其内自省生命,又能出乎其外渴慰苍生。王国维说:"诗人对宇宙人生,须入乎其内,又须出乎其外。入乎其内,故能写之;出乎其外,故能观之。入乎其内,故有生气;出乎其外,故有高致。"[5]汉乐府《长歌

1　葛兆光:《想象力的世界——道教与唐代文学》,北京:现代出版社,1990年,第137—154页。
2　傅雪漪编著:《中国古典诗词曲谱选释》,北京:中国戏剧出版社,1996年,第301页。
3　[南朝梁]刘勰:《文心雕龙》,四部丛刊影印上海涵芬楼明刊本,第6卷,第62页。
4　朱谦之:《中国音乐文学史》,上海:上海人民出版社,2006年,第29页。
5　[清]王国维撰、黄霖等导读:《人间词话》,上海:上海古籍出版社,1998年,第15页。

行》"青青园中葵,朝露待日晞",现实的近景,鲜嫩的葵菜和晶亮的朝露,生机勃勃;"常恐秋节至,焜黄华叶衰",虚拟的中景,抒发悲悯惜时的情怀;"百川东到海,何时复西归",虚拟的远景,壮阔深远的画面,富有哲学的意味;"少壮不努力,老大徒伤悲",作者、歌者、言者合体,就像一位善良而温厚的长者对年轻人的谆谆劝诫。劝诫是《诗经》和汉乐府常用的传统手法。《长歌行》体现了汉乐府乐极生悲、向死而生的审美风格。

歌者要处理好感觉与知觉、感性与理性之间的关系,表演尽量细腻,立意尽量通透,将听觉审美上升到听觉哲学的高度。司马相如说:"赋家之心,苞括宇宙,总览人物,斯乃得之于内,不可得而传。"[1]歌者不能局限于一人、一事、一词,还要对自然、社会、人性有整体感悟,形成自己的艺术观、审美观。《庄子》提出"至乐"的审美范畴,郭象注:"由此观之,知夫至乐者,非音声之谓也;必先顺乎天,应乎人,得于心而适于性,然后发之以声,奏之以曲耳。"[2]歌者要心系百姓,心系大地,体现人生观和世界观。陈旸说:"人之歌也,与阴阳相为流通,物象相为感应,故声和则形和,形和则气和,气和则象和,象和则物和,动己而天地应焉其形和也,四时和焉其气和也,星辰理焉其象和也,万物育焉其物和也,三才相通而有感,有感斯应矣。"[3]中国古代乐论把"和"作为最高的范畴,将声音与阴阳、物象联系起来,将声和与形和、气和、象和、物和联系起来,将音乐艺术提升到天地人相通的哲学高度。李清照《武陵春·春晚》,风扫落花,香尘满屋,一位雅致、敏感、落魄的贵族女子,残妆未卸,欲语泪先流,这何尝不是北宋、南宋交接,盛极转衰,物是人非的时代剪影。"以一国之事系于一人之本"[4],字字带血,声声催泪。演唱者在歌诗中穿越时空,与诗人共同体验国破家亡的痛楚,是何等真切,何等深刻。

歌者要体现三个维度:历史的深度、人文的厚度与生活的温度。周德清说:"古人云:'有文章者谓之乐府'。如无文饰者谓之俚歌,不可与乐府共论也。"[5]古谱诗词往往

[1] [晋]葛洪:《西京杂记》,西安:三秦出版社,2006年,第93页。
[2] [清]郭庆藩辑、王孝鱼整理:《庄子集释》,北京:中华书局,1961年,第503页。
[3] [宋]陈旸:《乐书》,文渊阁四库全书本,第91卷。
[4] [周]卜商撰、[宋]朱熹辨说:《诗序》,文渊阁四库全书本,卷上,第5页。
[5] 周德清:《中原音韵》,见中国戏曲研究院编:《中国古典戏曲论著集成》,北京:中国戏剧出版社,1959年,第131页。

在字面意义之外,还有更深的历史内涵。沈义父评论周邦彦:"下字运意,皆有法度,往往自唐宋诸贤诗句中来,而不用经史中生硬字面,此所以为冠绝也。"[1] 歌者经过反复细致的雕琢,知其所以然,就能圆转融通,自然生动。刘勰《文心雕龙·体性》:"故童子雕琢,必先雅制,沿根讨叶,思转自圆。"[2]

古谱诗词长期与书法、绘画、建筑、园林、戏曲等中国传统艺术深度融合,与饮酒、品茶、赏花、赏月等文人生活密切相连,而且有不少中国传统节庆题材,体现了人文与天文、个人与社会、现实与历史之间不可分割的联系。[3] 章潢说声诗是德、声、义的融合体:"夫德为乐心,声为乐体,义为乐精,得诗则声有所依,得声则诗有所被,知声诗而不知义,尚可备登歌充庭舞;彼知义而不知诗者,穷其物情,工则工矣,而丝簧弗协,将焉用之?甚矣,声诗不可不讲也。"[4]

《礼记·乐记》:"德者,性之端也;乐者,德之华也。金石丝竹,乐之器也。诗言其志也,歌咏其声也,舞动其容也。三者本于心,然后乐器从之。是故情深而文明,气盛而化神,和顺积中而英华发外,唯乐不可以为伪。"[5] 情感是诗词与古谱的桥梁,是歌者与乐者、作者、言者、听者同一的黏合剂。歌者要尽最大努力演绎与言者、乐者、作者、听者都相适用的感情。歌者情感越真挚,表演越能感动听者。歌者可以通过经典诗词间接获得生命感悟和情感体验,提升表演水平。歌者要从小人物、弱者、失败者的视角观照社会人生,心系人民,扎根大地,给古谱注入生命力与生活气息。歌者要善于用声音营造意境。意是感官与情绪的结合,境是时间与空间的结合。歌者的眼睛、耳朵、鼻子、舌头、皮肤等感官要随意次第打开,分别形成视觉、听觉、嗅觉、味觉、触觉,再将各种感觉整合成知觉与幻觉,在第二世界中塑造言者德性,演绎故事情节。歌者要具备强大的控制音色、音质、音强、音长、音高的能力,既细腻生动,又浑然一体。歌者要具备超强的想象力,能还原诗词中的场景、补充情节、丰富人物形象。歌者要处理好感觉与知觉、感性与理性之间的关

1 [宋]沈义父:《乐府指迷》,清文渊阁四库全书本,1卷本,第2页。
2 [南朝梁]刘勰:《文心雕龙》,四部丛刊影印上海涵芬楼明刊本,第6卷,第65页。
3 杨赛:《根植于人文的艺术》,《文史知识》2010年第7期。
4 [明]章潢:《乐以歌声为主议》,见《图书编》,清文渊阁四库全书本,第115卷,第34页。
5 中华书局编辑部编:《汉魏古注十三经附四书章句集注》,北京:中华书局,1998年,第141页。

系,既能入乎其内,又能出乎其外。歌者不能局限于一人、一事、一词,还要对自然、社会、人生有整体感悟,形成自己的艺术观、美学观和哲学观。古谱诗词是中国人文传统的重要载体,是中国人文精神的集中体现,是中国文人音乐的最高形态,是世界音乐宝库的重要组成部分。

第三章　语感论

歌诗表演是建立在古代汉语言文学性与音乐性基础上的声乐艺术，要准确把握字、词、语组、句子、片和篇的语义单元，调节音色、音长、音高和音强，准确地、合理地、艺术地表现诗词的内涵。歌者不仅要把字音咬准，还要把字义交代清楚，甚至要把虚词中的语气和情绪表达出来。词是歌诗声音面貌的着力点。四声平仄放到词中进行处理，更有表现力。词组之间的时值长短，由读、句、韵标示。韵既是听觉意义上的押韵，也是乐段意义上的结韵，还是审美意义上的韵味。板和眼是重轻拍，要分明。板眼之间的音，则应视其字义、字音和情感加以润腔，灵活处理。歌诗没有标注速度和断音，缓急顿挫需要歌者凭语感灵活处理。歌者要从言者的角度，本色当行地表演。

歌诗是文学与音乐的完美结合，代表了中国文人音乐的最高成就，是新时代中国声乐与器乐创作与表演的重要资源。歌诗表演要努力实现情感、语感、乐感、美感的完美统一。王光祈说："本来中国的语言，因其兼有四声，忽升忽降、忽平忽止之故，其自身业已形成一种歌调。再加以平声之字，既长且重，参杂其间，于是更造成一种轻重缓急之节奏。故中国语言自身，实具有音乐上各种原素。此为中国文学发达之最大原因，同时亦为中国音乐衰落最大原因。"[1]

歌诗表演语感，包括韵律、声律、音高和节奏四项主要内容。韵律即押韵，有读、句、韵三种。歌诗的声律即四声，有平声、上声、去声和入声四种。龙榆生主张现代歌诗创作要吸收古代汉语的四声法则来表现音乐性："这可见要求文学语言的富于音乐性，把四声平仄作为声音加工的标准，这在词曲方面应用了一千多年的法则，还是值得我们借鉴的。"[2]声律符号以工尺谱为主，标注的音高有七音，包括上、尺、工、凡、六、五、乙（还有三个低八度音符：合、四、一）。节奏，又称板眼，由板和眼组成。板有正板、赠

[1] 王光祈编著：《中国诗词曲之轻重律》，上海：中华书局，1933年。收入《王光祈文集》（音乐卷上），成都：巴蜀书社，2009年，第39页。
[2] 龙榆生：《介绍文学遗产的方式问题》，见龙榆生著、张晖主编：《龙榆生全集》第三卷，上海：上海古籍出版社，2015年，第571—604页。

板、腰板、黑挈板、底板和截板等；眼有正眼、彻眼、虚眼等，形式复杂多样。其实，汉语言的音乐性非常丰富而灵活，这些标注远远不能全面表现出来。我们要以歌诗中的字音、声调、语气、语调为依据，丰富和完善诗词的旋律和节奏。[1] 我们既要有板有眼地唱出来，又不能一板一眼死抠节奏，而要在中国传统唱论的指导下，把歌诗放到活态化的生活场景与语言环境中进行转化。杨荫浏在中央音乐学院开设音韵学课程，着重讲授了中国民族音乐与汉族语言的关系。[2] 周小燕说："歌唱者除了要有好的声音外，更重要的还要在音乐和语言上多下功夫。"[3] 尽管白话文已经在社会生活中普遍运用，但文言文的基本语感规律还是一贯的。歌诗需要良好的语感，才能把词唱准。得先把词唱准了，才能把曲唱准。词和曲都唱准了，歌诗也就动听了。姜嘉锵主张拿我们自己的语言作为练声曲，正是考虑到汉语言独特的语感。[4]

第一节　交代清楚

中国戏曲十分注重歌词发音的清晰性，甚至不惜牺牲音乐上对紧张情绪的描写。[5] 歌者要精准掌握词义，包括词的本义、引申义和历史义（用典）。节奏、音高、气息都是在词义的基础上生发的。刘勰《文心雕龙·声律》："故言语者，文章神明枢机，吐纳律吕，唇吻而已。"[6] 歌者要认真分析词义，并有所感发。王灼说："古人初不定声律，因所感发为歌，而声律从之。"[7]

歌者要把每个单字音、词语音、词组音、语段音都交代清楚。李渔论单字音的咬字："世间有一字，即有一字之头，所谓出口者是也；有一字，即有一字之尾，所谓收音者是也。尾后又有余音，收煞此字，方能了局。"[8] 徐大椿认为，如果前一字的字音还没有

1　傅雪漪：《诗歌——中国传统的音乐文学》，《前进论坛》1999 年第 2 期。
2　杨荫浏：《语言音乐学初探》，见中国艺术研究院音乐研究所编：《杨荫浏全集》第 4 卷，南京：江苏文艺出版社，2009 年，第 406—479 页。
3　廖昌永：《关于民族声乐事业发展的几点思考》，《乐府新声（沈阳音乐学院学报）》2011 年第 4 期。
4　姜嘉锵：《姜嘉锵的诗乐人生》，《中国音乐》2018 年第 6 期。
5　王光祈：《中国音乐美学》，见《王光祈文集》（音乐卷上），成都：巴蜀书社，2009 年，第 223 页。
6　[南朝梁] 刘勰：《文心雕龙》，四部丛刊影印上海涵芬楼明刊本，第 7 卷，第 75 页。
7　[宋] 王灼《碧鸡漫志》，明抄本，第 1 卷，第 3 页。
8　[清] 李渔：《闲情偶寄》，见杨赛主编：《中国历代乐论选》，上海：华东师范大学出版社，2018 年，第 338 页。

唱完，或已唱完而没有收足，或收足而于交界之处没能划断，或划断而下字之头未能明显区分，都算是交代不清。[1]歌者要有非常强的气息控制能力，尽量多做演唱练习，以使腔体能配合自如。常留柱指出："发声各有不同的侧重，还有区别字音和字义的声调（四声）走向等。"[2]演唱歌诗并不是念绕口令，速度比说话和朗诵要慢一些，声音的表现要更加细腻。为便于讨论比"读"更小的语音语义单位词，本书在词之间用"/"做标示。孟郊《游子吟》"慈母/手中/线"是一个过去时态的静物，慈爱的母亲缝制衣裳的线；"游子/身上/衣"是一个现实的静物，游子身穿的衣服，一远一近，一虚一实，一旧一新，两相对比，穿越时空，遥相呼应，深切表达游子对母亲的思念与感激。言者要把语义中的时间和空间都交代清楚。苏轼《卜算子》第二句"漏断/人/初静"，要把"断"的感觉唱出来，不要把"断"唱成"续"。字音要与字义结合，情态也要表现出来。

词组音是用句、读区分的。《钦定词谱·序》专门提到六种句读类型。四字句：上一下一、中两字相连；五字句：上一下四；六字句：上三下三；七字句：上三下四；八字句：上一下七、上五下三、上三下五；九字句：上四下五、上六下三、上三下六。

歌者要把念歌词作为重要练习手段。周小燕说，在唱歌之前一定要念歌词。作曲家根据歌词来谱曲，把语言音乐化。我们唱歌要把歌词念得变成自己要说的话，说到自己的心里去，那样唱起来就有感情了，才能打动人。许多学生唱歌，歌词、音高、节奏、节拍都唱得对，就是不好听，不动情，因为念歌词的功夫没有做到家。[3]相对于一般民歌而言，诗词念起来更有人文内涵。

歌者要把每一个字都念得响亮，字音和字义都交代清楚，既顺口又顺耳，并从词义中领会到歌曲的节奏与情态。《诗经·魏风·伐檀》的言者是一位伐木工人。起句是一个象声词"坎坎/伐檀/兮"，伐木工人砍伐檀树的声音和动作。"置之/河之/干/兮"，伐木工人把檀树砍倒以后，拖到河的边上，准备水运出去。"河水/清/且/涟猗"，伐木工人捧起河水洗了一把脸，清醒且轻松。"不稼/不穑，胡/取禾/三百/廛兮？不狩/不猎，胡/瞻/尔庭/有/县貆/兮？"伐木工人想到自己和统治者的生活非常不一样。统治者不耕作，不畋猎，照样享有粮食和肉类。"彼/君子/兮，不/素餐/兮。"伐木工人并没

1 [清]徐大椿：《乐府传声》，清乾隆十三年（1748）刻本，第34—35页。
2 常留柱：《我的民族声乐教学理念与实践》，《歌唱艺术》2019年第1期。
3 周小燕口述、陈建彬整理：《周小燕教授谈声乐艺术理论及思想》，《音乐艺术（上海音乐学院学报）》2017年第4期。

有过多地怨恨,而是善良地劝诫那些不劳而获的人,体现了劳动人民淳朴厚道的人品。这种善良的劝诫,后来被汉乐府,甚至于汉赋大量采用,成为中国诗、赋文体一个非常重要的特点。常留柱说:"演唱歌词时,为了更加贴切表达中国语言特色,强调用'说'的感觉和语气,通过气息的配合,唱出富有泛音色彩的声音,达到以字带声、字正腔圆。"[1]性格、情感、语气、节奏、力度都要表现出来。

第二节　虚词实唱

歌者要赋予虚词以特定的意蕴和情感,声音要有内涵,要灵动变化,不要死拖拍子。《东皋琴谱》里的《沧浪歌》,屈原对楚国前途失望,心灰意冷,听到渔夫划着船桨唱歌:"沧浪/之水/清/兮,可以/濯/吾缨。沧浪/之水/浊/兮,可以/濯/吾足。"简短的歌词包含道家高深的处世哲学:不管水清和水浊,渔夫都能自得其乐;不管逆境和顺境,人生都要随遇而安。歌者要把超然物外、绝世高蹈的人生境界在句尾"兮"字中表达出来。《魏氏乐谱》卷一和卷五都收有汉武帝《秋风辞》,卷一标注了节奏和音高,卷五只标注节奏。《秋风辞》共有九句,每一句中间都有"兮"字,分成"三兮三"和"四兮三"两种结构。"秋风/起/兮/白云/飞,草木/黄落/兮/燕/南归","兮"将不同空间的意象连接,视觉由中向上、由上向下、由下向上,拼合成一幅宏阔而萧瑟的秋天图景。"兰有秀兮菊有芳","兮"连接视觉与嗅觉,描写船中的近物,秀丽的兰花和清香的菊花,由远及近,由大及小。"怀/佳人/兮/不能/忘","兮"表示由表及里的心理渐进,汉武帝在天下大定之时,怀念没能一同前来祭祀后土的已经过世的妃子。歌者要把声音往内唱,沉到心里去。"泛/楼船/兮/济/汾河,横/中流/兮/扬/素波。箫鼓/鸣/兮/发/棹歌","兮"表示不断增强气势,泛舟行乐,豪迈有力,雄浑慷慨,歌者要把胸腔、颅腔共鸣体都打开,音量和音强逐渐达到最高,唱得雄浑慷慨。"欢乐/极/兮/哀情/多,少壮/几时/兮/奈老何","兮"表示情绪的转折,志得意满的汉武帝看着眼前这些身强力壮的船夫、乐手正当盛年,自己却正在衰老,不由得触景伤怀,乐极生悲。《秋风辞》场面宏大而细腻,感情热烈而深沉,塑造了一个有血性、有情怀、有感悟的汉武大帝形象。诗中九个"兮"字,作用不尽相同,其中六个唱两拍,三个唱一拍半。如果歌者不作处理,就会显

[1] 常留柱:《我的民族声乐教学理念与实践》,《歌唱艺术》2019 年第 1 期。

得繁复,令听者产生审美疲劳。作为句中感叹的结构,"兮"字至少可当成两部分处理:前半句情绪的延续和后半句情绪的引导,可视情况调节前后部分的长度与强度,以产生长短相形、高下相倾、虚实相生的审美效果。

第三节　词感词腔

词感是汉语最基本的语感单位。歌诗表演如以字为单位则过细,如以句为单位则过粗,如以篇为单位则过泛。过细显散乱,过粗显轻浮,过泛显软弱,以词为单位才恰得其宜。《唱论》对曲目作了分类,第一种依题材分为:采莲、击壤、结席、添寿、曲情、铁骑、故事、叩角;第二种依内容分为:酒词、花词、禾词、宫词、汤词、灯词;第三种依场景分为:江景、雪景、夏景、冬景、秋景、春景;第四种依用途分为:凯歌、棹歌、渔歌、挽歌、杵歌、楚歌。[1]这种分类方法对歌者把握歌曲的风格有一定的提示作用,但歌者不应被曲目的类别、词牌、词题和本意所限制,而应紧贴词义本身,细腻而生动地表现。王国维说:"诗词中之意,不能以题尽之也。"[2]由于一首诗词中的情感不断变化,在诗词前标注感情并不合适。

词腔是歌诗表义、表音、表情的基本单位。歌者要有词感,体现词腔。歌者要了解词牌的源流和词题的意蕴。傅雪漪认为唱腔要有色泽:"旋律是写出来的,腔儿是唱出来的,所谓'乐之筐格在曲,而色泽在唱'。"[3]歌者在吃透词义的基础上,努力塑造声音的艺术形象,精确表现诗词的人文内涵与审美意蕴。刘勰《文心雕龙·练字》在讨论书法创作时情感、声音、文字、音乐和字形的互动关系:"心既托声于言,言亦寄形于字,讽诵则绩在宫商,临文则能归字形矣。"[4]演唱的音色好比书法的线条,也要具备表情达意的功能。傅雪漪认为,单纯的唱声音是不够的,还要以声音为手段来唱情、描绘意境,要唱字音而不唱音符,要把语意唱明白,腔体要自然。[5]傅雪漪十分注重诗词演唱中声、

1 [元]燕南芝庵:《唱论》,见杨赛主编:《中国历代乐论选》,上海:华东师范大学出版社,2018年,第274页。
2 [清]王国维撰、黄霖等导读:《人间词话》,上海:上海古籍出版社,1998年,第14页。
3 傅雪漪编著:《中国古典诗词曲谱选释》,北京:中国戏剧出版社,1996年,第301页。
4 [南朝梁]刘勰:《文心雕龙》,四部丛刊影印上海涵芬楼明刊本,第8卷,第87页。
5 傅雪漪编著:《中国古典诗词曲谱选释》,北京:中国戏剧出版社,1996年,第301页。

情、形、态的协调统一,要以文词内容为基础,靠想象和呼吸来塑造声情形态。[1]

歌者要在表义和表情的基础上设计声音与腔体,充分运用词义重音与轻音、前附点与后附点、强拍与弱拍、单音与多音、长音与短音等对比元素,形成丰富听觉,塑造鲜明而感性的声音艺术形象。从读词到唱词,可细分为四个步骤:第一步,望文知义;第二步,随义生情;第三步,以情引气;第四步,因气出声。[2]廖昌永在与多明戈同台演出时,发现多明戈不仅非常注重咬字、吐字,而且非常注重音乐风格、音乐表现,并不仅仅注重声音。[3]

第四节　四声平仄

龙榆生曾经感叹:"唐宋燕乐曲词本来是最富音乐性的文字,可惜旧谱零落,今辈人没有办法欣赏其曲调之美,但依各调之节拍以制成之歌词,其句度之长短,叶韵之疏密,与夫四声平仄,抑扬轻重之间,总是与表演之情感、缓急相对应,歌诗应该注意声韵的配合,以求适宜于歌唱,而不仅限于吟哦而已。"[4]龙榆生生前可能没有见过大量古谱诗词。《碎金词谱》和《碎金续谱》都在诗词的左边标注了平、上、去、入四声,歌者可据此调节词组内部的时值分配。谢元淮在序中说,去声字要高唱,上声字要低唱,平、入二声字视具体情况而定。[5]徐大椿说:"平声最长;故唱上声极难,一吐即挑,挑后不复落下,虽其声长唱,微近平声,而口气总皆向上,不落平腔;去声唱法,颇须用力,不若平读之可以随口念过;南曲唱入声无长腔,出字即止。"[6]这当然是就大体情况而言。以现代汉语调值比照,阴平为5—5,阳平为3—5,上声为2—1—4,去声为5—1。李渔说:"调

1　傅雪漪:《诗歌——中国传统的音乐文学》,《前进论坛》1999 年第 2 期。
2　傅雪漪编著:《中国古典诗词曲谱选释》,北京:中国戏剧出版社,1996 年,第 302 页。
3　廖昌永:《关于民族声乐事业发展的几点思考》,《乐府新声(沈阳音乐学院学报)》2011 年第 4 期。
4　龙榆生:《从旧体歌词之声韵组织推测新体乐歌应取之途径》,《音乐杂志》1934 年第 1 期、第 2 期;又载于《词学》第 33 辑。并收入龙榆生著、张晖主编:《龙榆生全集》第三卷,上海:上海古籍出版社,2015 年,第 228—240 页。
5　[清]谢元淮:《碎金词谱·自序》,清道光二十七年(1847)刻本。
6　[清]徐大椿:《乐府传声》,清乾隆十三年(1748)刻本,第 16—21 页。

平仄,别阴阳,学歌之首务也。"[1]姜嘉锵也强调要注意汉语言的声调,唱出汉语的韵味。[2]也有人主张套用这个调值来谱曲,这种方法比较机械,并不高明,因为它仅仅从字音考虑,却没有参考字义与感情等重要因素。

平仄调节词组内部的时值分配。一般平声字时值较长,显得舒缓,仄声字时值较短,显得急促。平仄搭配的词组,重音落在第一个字上,往往为前后附点结构。龙榆生认为,声调和谐美听的关键是轻重相权、徐疾相应,都由四声平仄表现出来。[3]傅雪漪认为,词的音乐美体现在三个方面:平仄促成对立和交替,声调促成抑扬顿挫和回环对比,押韵促成整首诗词在声调和情绪方面统一协调。[4]李煜《虞美人·感旧》是散板,一般一字一拍,有的一字一音,也有的一字多音。一般两字结成词,如"春花"和"秋月"各是一词。词头为重音,"春""秋"为重音。但又不能把"春花/秋月"四个字唱成同样时值,各唱一拍。要区分平仄,平声字相对唱长,仄声字相对唱短。"春花"格律为平平,音为"工工",一字一音,系单音词,不应唱成一字一拍,"春"应唱半拍,"花"应唱一拍半,唱成前重音后附点结构"工工·"(3 3·)。"秋月"格律为仄平,音为"六工",一字一音,系单音词,不应唱成一字一拍,"秋"唱一拍半,"月"唱半拍,唱成前重音前附点结构"六·工"(5·3)。经过处理,散板并不死板,汉语优美的音乐感得以体现。"春花"寓意被拘押在开封的违命侯,"秋月"寓意金陵皇宫中的南唐国主,一近一远,一下一上,一虚一实,一往一今,千般感慨,万种离愁,尽在其中。词腔要做整体设计,燕南芝庵说:"凡歌一句,声韵有一声平,一声背,一声圆。声要圆熟,腔要彻满。"[5]平仄形成了长短相形、高下相倾的听觉审美。

1 [清]李渔:《闲情偶寄》,见杨赛主编:《中国历代乐论选》,上海:华东师范大学出版社,2018年,第338页。
2 姜嘉锵:《姜嘉锵的诗乐人生》,《中国音乐》2018年第6期。
3 龙榆生:《从旧体歌词之声韵组织推测新体乐歌应取之途径》,《音乐杂志》1934年第1期、第2期;又载于《词学》第33辑。收入龙榆生著、张晖主编:《龙榆生全集》,第三卷,上海:上海古籍出版社,2015年,第228—240页。
4 傅雪漪:《诗歌——中国传统的音乐文学》,《前进论坛》1999年第2期。
5 [元]燕南芝庵:《唱论》,见杨赛主编:《中国历代乐论选》,上海:华东师范大学出版社,2018年,第273页。

第五节　句韵必清

押韵调节词组之间、句子内部的时值分配。《碎金词谱》和《碎金续谱》中每首词都标示读、句、韵(叶)：读相当于顿号，字音可不延长；句相当于逗号，字音可延长至两拍；韵(叶)相当于句号，一般标有底板，有时也没有标底板，字音可延长至三拍。韵不仅表示押韵，还表示韵味，要把整个乐句的韵味在延长音中表现出来，一般要延至两拍或三拍。如果词谱的韵字上没有标注底板，也应该将字音延长。徐大椿提出"句韵必清"，有三个要领："某调当几句，某句当几字，及当韵不当韵"；要反对"只顾腔板，句韵荡然，当连不连，当断不断，遇何调则依工尺之高低，唱完而止"；要做到"事理明晓，神情毕出，宫调井然"。[1] 韵位疏则前后乐句间隔时值较长，句意关联度不大；韵位密则乐句之间的间隔较短，前后句意承接性强。傅雪漪说："在歌唱中又体现着诗歌词句中平仄、抑扬、顿挫、排比等等韵律的节奏，更深刻地蕴育着词句情感、性格、语气、语调、意境的节奏。"[2]

押韵要结合词义和情感。徐大椿说："盖言语不断，虽室人不解其情；文章无句，虽通人不晓其义，况于唱曲耶？"[3] 萧友梅认为，平、上、去、入四声是中国语言的特色，但并不能完全依照平仄为诗词谱曲演唱，因为同一种平仄音节之诗词不知有多少，而其所描写悲欢离合各种情节都不相同，要注重情绪与旋律的发展。[4] 声乐表演反映特定人物在特定情节和情绪下的表现，汉语音调是日常交流状态下的音高变化，两者虽有关联，但声乐表演则更为夸张。龙榆生认为，宋元词曲通过四声韵部和叶韵，长短相间，以表现情感的轻重缓急，可资现代词人参考。押韵也必须与词的情境相称，才能表现悲欢离合、激壮温柔等多种情绪。[5]

1 [清]徐大椿：《乐府传声》，清乾隆十三年(1748)刻本，第35页。
2 傅雪漪编著：《中国古典诗词曲谱选释》，北京：中国戏剧出版社，1996年，第304页。
3 [清]徐大椿：《乐府传声》，清乾隆十三年(1748)刻本，第42页。
4 萧友梅：《听过来维思先生讲演中国音乐之后》，龙榆生：《从旧体歌词之声韵组织推测新体乐歌应取之途径》，收入龙榆生著、张晖主编：《龙榆生全集》第三卷，上海：上海古籍出版社，2015年，第229页。
5 龙榆生：《从旧体歌词之声韵组织推测新体乐歌应取之途径》，《音乐杂志》1934年第1期、第2期，又载于《词学》第33辑。收入龙榆生著、张晖主编：《龙榆生全集》，第三卷，上海：上海古籍出版社，2015年，第228—240页。

第六节　板眼节奏

《魏氏乐谱》是用工尺谱的形式记载的诗乐谱,收录了不少礼乐歌曲,如从朱载堉《乐律全书》转抄过来的明大成殿雅乐奏曲,就是一字一音一拍。《魏氏乐谱》的节奏标示比较清晰,从上到下有八个格子,每一个格子为一拍,每四个格子为一小节。节奏很规范,四四拍子,识谱相对容易。但燕享题材和生活题材的诗歌,节奏就复杂得多,出现了一字多音的情况。一个格子里有两个音唱成"哒哒",三个音唱成"哒哒哒"或"哒哒哒",四个音唱成"哒哒哒哒",五个音唱成"哒哒哒哒/哒"或"哒哒/哒哒哒"或"哒哒哒/哒哒"等。《魏氏乐谱》还用点和撇表示延长音,有时起附点的作用。这种记谱方法,已经能够比较好地标注音高和音长了。

《九宫大成南北词宫谱》《碎金词谱》《碎金续谱》都标有板眼,即古代的节奏也。[1]曲的高下、疾徐都是从板眼中来的。[2]《碎金词谱》中的板眼类型多样。有的刚出音即下板,拍在音之始发处:"、"表示正板、头板或红板;"乂"表示赠板或黑板。有的字出一半才下板,拍于音之中间:"し"表示红掣板或腰板;"㇄"表示黑掣板。有的音字已完才下板,拍于音刚完毕时:"一"表示底板或截板。板之间的细微调整叫做眼:"、"表示正眼,"△"表示彻眼,虚眼也叫赠板,可用可不用。[3]板为重拍子,眼为轻拍子。重拍子一定要分明、肯定;轻拍子则可根据诗词的意义与情感来调节。

板眼之间众多音高的时值分配,则由腔来决定。谢元淮说:"腔从板而生,从字而变,即贵清圆,尤妙闪赚。"[4]腔的处理并不是机械的,而要以停匀适听为目的:"腔里字则肉多,字矫腔则骨胜,务期停匀适听为妙。"[5]演唱的节奏远比格子和板眼复杂得多。《沧浪歌》是划船远去的节奏,潇洒自如。《伐檀》有三种节奏型,开始是砍树的节奏,中间是拖树的节奏,最后是洗脸休息的节奏。李白《子夜吴歌》(《和文注音琴谱》)捣衣的节奏贯穿始终,哀怨深婉。《木兰辞》"唧唧/复/唧唧"一段是织布的节奏,"东市/买/骏

1　[清]陈方海:《碎金词谱·序》,清道光二十七年(1847)刻本。
2　[清]谢元淮:《碎金词谱·凡例》,清道光二十七年(1847)刻本。
3　[清]谢元淮:《碎金词谱·凡例》,清道光二十七年(1847)刻本。
4　[清]谢元淮:《碎金词谱·凡例》,清道光二十七年(1847)刻本。
5　[清]谢元淮:《碎金词谱·凡例》,清道光二十七年(1847)刻本。

马"是骑马的节奏。白居易《忆江南》(《碎金词谱》卷十)是水中划船的节奏。苏轼《蝶恋花·花褪残红青杏小》((谢元淮《碎金词谱》卷八)"墙里/秋千/墙外/道"是荡秋千的节奏。音色、音强、音长都要随节奏和情境而变化。傅雪漪要求把腔的功夫做足,以生出韵味来:"韵味则是悟出来的,也就是'法向师边得,能从意上生'(白居易诗)。腔儿在功夫,韵味靠修养。"[1] 歌者要将自己的生命体验注入到诗词的语境中,把诗词唱活,动真情实感,不断增强表现力。

第七节　缓急顿挫

歌者要认真分析字、词、句、段、篇的关系,通过点、线、面、体塑造整体的音乐形象。沈义父说:"作大词,先须立间架,将事与意分定了。第一要起得好,中间只铺叙,过处要清新。最紧是末句,须是有一好出场方妙。"[2] 字、词、句、段、篇既相联系,又不混淆,既要有颗粒感,又要有黏性,要一线贯穿,不要大珠小珠散乱无章。徐大椿说:"今人不通文理,不知此曲该于何处顿挫。又一调相传,守而不变,少加顿挫,即不能合著板眼,所以一味直呼,全无节奏,不特曲情尽失,且令唱者气竭:此文理所以不可无也。要知曲文断落之处,文理必当如此者,板眼不妨略为伸缩,是又在明于宫调者,为之增损也。"[3]

歌者要以词为单位形成颗粒,以乐段为单位形成音团。《礼记·乐记》:"歌者上如抗,下如坠,曲如折,止如槁木,倨中矩,句中钩,累累乎端如贯珠。"[4] 在板眼之中,形成缓急顿挫的感觉。李渔说:"缓急顿挫之法,较之高低抑扬,其理愈精。"[5] 缓急顿挫的关键在断连:"当断处不断,反至不当断处而忽断;当联处不联,忽至不当联处而反联。"[6] 歌者要在气口上下足功夫,要让气口与读、句、韵、腔深度融合,表演细腻生动、从容不

1　傅雪漪编著:《中国古典诗词曲谱选释》,北京:中国戏剧出版社,1996年,第301页。
2　[宋]沈义父:《乐府指迷》,清文渊阁四库全书本,第8页。
3　[清]徐大椿:《乐府传声》,清乾隆十三年(1748)刻本,第34—35页。
4　[清]阮元刻:《十三经注疏》,清嘉庆二十年(1815)南昌府学刊本,第701页。
5　[清]李渔:《闲情偶寄》,见杨赛主编:《中国历代乐论选》,上海:华东师范大学出版社,2018年,第344页。
6　[清]李渔:《闲情偶寄》,见杨赛主编:《中国历代乐论选》,上海:华东师范大学出版社,2018年,第344页。

迫、声线相对统一,不要拖沓不前,使人昏昏欲睡。

第八节 本色当行

诗词表演需本色当行。李渔说:"轻盈袅娜,妇人身上之态也;缓急顿挫,优人口中之态也。予欲使优人之口,变为美人之身,故为讲究至此。欲为戏场尤物者,请从事予言,不则仍其故步。"[1]歌者表现人物角色与性格,进入空间情境,呈现诗词审美含蕴。诗词语言以雅词居多,文人雅士的角色比较好演,但有些言者处于社会底层的角色,文化水平不高,可能用语俚俗。吴曾对比冯延巳《长命女》与无名氏《雨中花》,以说明歌诗与俚词的区别:"味冯公之词典雅丰容,虽置在古乐府,可以无愧。一遭俗子窜易,不惟句意重复,而鄙恶甚矣。"[2]《长命女》是一首宴饮祝酒歌,歌女的三个祝愿,实际上可合为一愿,那就是祝君长寿,其余祝自己长寿和自比梁上燕两愿,都是自贱之词,以供主人和宾客消遣取乐。《长命女》尽管词鄙意浅,但与歌女的文化水平和身份相符,也算是当行本色也。沈义父说:"寿曲最难作,切宜戒寿酒、寿香、老人星、千春百岁之类。须打破旧曲规模,只形容当人事业才能,隐然有祝颂之意方好。"[3]《雨中花》就显得比较俚俗。严羽说:"学诗先除五俗:一曰俗体,二曰俗意,三曰俗句,四曰俗字,五曰俗韵。"[4]我们要求本色当行的表演,但并不提倡大量演唱俗曲。

中国歌诗表演的语感经历了一段漫长的认识与实践过程。周小燕主张唱好中国歌曲,要用西洋的发声方法结合中国的语言。[5]姜嘉锵说,歌唱是语言的艺术,民族唱法比西洋唱法表现更多样、更复杂。[6]我们要运用一切科学的发声方法,重新认识和发掘中国古代唱论,掌握古代汉语和现代汉语的语音规律。歌诗是由字、词、语组、句子、片

[1] [清]李渔:《闲情偶寄》,见杨赛主编:《中国历代乐论选》,上海:华东师范大学出版社,2018年,第344页。
[2] [宋]吴曾:《能改斋漫录》,清文渊阁四库全书本,第17卷,第19页。
[3] [宋]沈义父:《乐府指迷》,清文渊阁四库全书本,第6页。
[4] [宋]严羽著、郭绍虞校释:《沧浪诗话校释》,北京:人民文学出版社,1961年,第100页。
[5] 周小燕口述、陈建彬整理:《周小燕教授谈声乐艺术理论及思想》,《音乐艺术(上海音乐学院学报)》2017年第4期。
[6] 姜嘉锵:《学习民族声乐的体会》,《中国音乐》1985年第4期。

和篇组成的。歌者不仅要把字音咬准,还要把字义交代清楚,把表达语气和情绪的虚词也交代清楚。词是歌诗最基本的语音单位,词一般有重音,是语音表现的着力点。平、上、去、入四声是单字的声律,并不能完全确定字音的长短。只有在一个词内,才可以根据四声调节词内部各字的时值。词组之间的时值关系是由读、句、韵决定的。韵从字音上讲是押韵,从词义和审美上讲是韵味,韵脚要把整个乐段的韵味提炼出来的。板是重拍,眼是轻拍,板要分明,眼要灵动,节奏感细腻而丰富,板眼之间的多个音高,则由字义、字音和情感决定,结合运腔和润腔的情况灵活分配时值。歌诗基本不标注速度,也不标注断音和连音,速度随情感不断变化,断连随语感不断变化。歌者首先要自觉转换成言者,融入歌诗中角色的性别、性格、情感,置身于歌诗的情节与情境中,本色当行地表演。歌者根据诗词的声韵、声调和意义,咬字归音,依韵行腔,以情带声,抑扬顿挫,长短错落,形成新的中国听觉审美。中国歌诗的每一个字、每一个音都极细腻、极精致,微妙地传达出声、情、意、韵,充盈着人性的光辉,充满了艺术表现力。

第四章　乐感论

歌诗的乐感,以情感的语感为基础。歌诗以人声为主,人声以中声为主,体现温婉、柔和的审美。歌者要动真感情,要用活的语言,表情达意。歌者要以古代唱论、声气论为指导。声气是声音与气息的完美结合,与绘画中的笔墨类似。声气要有黏性、弹性和韧性,具有穿透力、渗透力和浸润力。气息以和气为主,要体现启、承、转、合的过程,和畅又兼顾顿挫。歌者要注意声气投放与走向,表现虚实、喜憎、取舍、断连、徐疾等情态。声气速度以匀速为主,兼顾徐疾。声气力度要均匀,有轻重音与松紧的变化。歌者要灵活运用不同腔体和丰富的音色,塑造言者的性格,表现言者的情绪。歌者要从民间歌曲中汲取养分,把音唱活,唱出生命感和生活感。唱和是歌诗的重要表演形式,适用于多人表演。和声要注重不同言者之间的共鸣,增强表现力。叠词、叠句由和声衍化成,歌者要做到字重音不重,音重义不重。诗词的配乐,在歌诗发轫之初开始了。节奏伴奏乐器要充分注意各个层次的语义重音。旋律伴奏乐器是人声的延展和补充,要充分运用其音色,提高表现力。歌者要进入中国传统礼乐、燕乐、琴乐的场域,注重细微表达,既有本色当行的角色意识,又有文人气,清新脱俗。我们要运用现代配器理论和现代表演体系,创造性转换古谱,形成新的听觉形态与新的审美,推动中国诗词音乐和文人音乐融入现代音乐艺术,走向世界。

歌诗的乐感,是在情感和语感的基础上形成的。歌者通过和声与重叠音强化表现力,注重人声与器乐的配合。《文心雕龙·乐府》:"乐府者,声依永,律和声也。"[1] "声依永"指历时的、横向的音长关系,"律和声"指共时的、纵向的音高关系。《文心雕龙·乐府》:"匹夫庶妇,讴吟土风。诗官采言,乐胥被律。志感丝篁,气变金石。"[2] 人民在生活中有感成诗,诗官采集记录,乐官谱曲,歌者演唱,乐者伴奏,这是古代乐府诗产生、制

1 [南朝梁]刘勰:《文心雕龙》,四部丛刊影印上海涵芬楼明刊本,第2卷,第16页。
2 [南朝梁]刘勰:《文心雕龙》,四部丛刊影印上海涵芬楼明刊本,第2卷,第14页。

作、表演的过程,也是不断文人化、仪式化的过程。

第一节 人声为主

歌诗以人声作为主要表现形式。筒井郁《魏氏乐器图·附言》:"歌者在上,匏竹在下,贵人声也。吾益信歌声之不可已矣。"[1] 周祥钰说:"盖古人律其辞之谓诗,声其诗之谓歌。"[2] 人声要充分表现汉语言语感要素:音准、音色、音高、音长、音速。

乐感要以语感为基础。圭多·阿德勒说:"作品如有歌词,需要对其进行缜密的检查;先将其单纯视为一首诗,然后观照其被配曲或与旋律相结合的方式。在此,我们必须深入其重音、韵律特征等与音乐节奏元素的关联。对于歌词的处理进一步为作品的评估提供了一些重要的线索。"[3] 谱曲要充分注意到语音和情感的变化,要具有可听性。沈义父说:"前辈好词甚多,往往不协律腔,所以无人唱。如秦楼楚馆所歌之词,多是教坊乐工及市井做赚人所作,只缘音律不差,故多唱之。"[4] 可听性是诗词音乐传播的重要基础。

器声要为人声服务。刘勰《文心雕龙·声律》:"夫音律所始,本于人声者也。声合宫商,肇自血气,先王因之,以制乐歌。故知器写人声,声非学器者也。"[5] 译谱、改编、编曲、配器、混音、图像、视频都要从人声出发,突出人声的表现力。徐大椿说:"古人作乐,皆以人声为本……人声不可辨,虽律吕何以和之?故人声存而乐之本自不没于天下。传声者,所以传人声也,其事若微而可缓,然古之帝王圣哲,所以象功昭德,陶情养性之本,实不外是。此学问之大端,而盛世之所必讲者也。"[6] 人声是主要表现力,器声是辅助表现手段。段安节说:"歌者,乐之声也。故丝不如竹,竹不如肉,迥居诸乐之上。"[7] 李

1 [日本]魏皓:《魏氏乐谱》第六卷,日本凌云阁抄本。又见漆明镜:《〈魏氏乐谱〉凌云阁六卷本总谱全译》,桂林:广西师范大学出版社,2017年,第33页。
2 [清]周祥钰:《新定九宫大成序》,见《新定九宫大成南北词宫谱》民国十二年(1923)影印清乾隆十一年(1746)刻本,第6页。
3 [奥地利]圭多·阿德勒:《音乐学的范围、方法及目的》(1885),圭多·阿德勒原著,艾利卡·马格尔斯通英译,艾琳娜·希什金娜评注,秦思中译,中译本载《大音》2016年第2期。
4 [宋]沈义父:《乐府指迷》,清文渊阁四库全书本,第4页。
5 [南朝梁]刘勰:《文心雕龙》,四部丛刊影印上海涵芬楼明刊本,第7卷,第75页。
6 [清]徐大椿:《乐府传声》,清乾隆十三年(1748)刻本。
7 [唐]段安节:《乐府杂录》,清文渊阁四库全书本,第6页。

渔说:"丝、竹、肉三音,向皆孤行独立,未有合用之者。合之自近年始。三籁齐鸣,天人合一,亦金声玉振之遗意也,未尝不佳。但须以肉为主,而丝竹副之,使不出自然者亦渐近自然,始有主行客随之妙。迩来戏房吹合之声,皆高于场上之曲,反以丝、竹为主,而曲声和之,是座客非为听歌而来,乃听鼓乐而至矣。"[1]器声是人声的引发、延续和强化。

歌者要训练"五位"发声器官,注意唇、齿、舌、喉、鼻与气息的配合。[2]徐大椿说:"轻者,松放其喉,声在喉之上一面,吐字清圆飘逸之谓。重者,按捺其喉,声在喉之下一面,吐字平实沉着之谓。"[3]《文心雕龙·声律》:"古之教歌,先揆以法,使疾呼中宫,徐呼中徵。夫商徵响高,宫羽声下;抗喉矫舌之差,攒唇激齿之异,廉肉相准,皎然可分。"[4]歌者先单独训练各种发声器官,再合成训练整体协调机能。徐大椿认为,发音要清晰、层次丰富:"声出于喉为喉,出于舌为舌,出于齿为齿,出于牙为牙,出于唇为唇,其详见《等韵》《切韵》等书。最深为喉音,稍出为舌音,再出在两旁牝齿间为齿音,再出在前牝齿间为牙音,再出在唇上为唇音。虽分五层,其实万殊,喉音之深浅不一,舌音之浅深亦不一,余三音皆然。故五音之正声皆易辨,而交界之间甚难辨。然其界限,又复井然,一口之中,并无疆畔,而丝毫不可乱,此人之所以为至灵,造物之所以为至奇也。能知其分寸之所在,一线不移,然后其音始的,而出声之际,不至眩惑游移,再参之以开、齐、撮、合之法,自然辨晰秋毫矣。"[5]歌者要尽量扩充音域,但并没必要一味追求最高音和最低音,也毋须刻意突破一般听众对人声音域的审美接受范围。

歌诗的人声以中声为主,表现温婉、柔和的审美。苏轼说:"乐之所以不能致气召物如古者,以不得中声故也。乐不得中声者,气不当律也。"[6]王灼说:"中正之声,正声得正气,中声得中气,则可用。中正用,则平气应,故曰,中正以平之。若乃得正气而用中律,得中气而用正律,律有短长,气有盛衰,太过不及之弊起矣。"[7]王苏芬说,中国古

1 [清]李渔:《闲情偶寄》,见杨赛主编:《中国历代乐论选》,上海:华东师范大学出版社,2018年,第341页。
2 [清]谢元淮:《碎金词谱·凡例》,清道光年刻本。
3 [清]徐大椿:《乐府传声》,清乾隆十三年(1748)刻本。
4 [南朝梁]刘勰:《文心雕龙》,四部丛刊影印上海涵芬楼明刊本,第7卷,第75页。
5 [清]徐大椿:《乐府传声》,清乾隆十三年(1748)刻本。
6 [宋]陈大猷:《书集传或问》,清文渊阁四库全书本,卷上,第88页。
7 [宋]王灼:《碧鸡漫志》,明抄本,第1卷。

典诗词的表达方式要内在含蓄，深情款款，即使在激动之中也有所节制，很少有大吼、大哭、大笑、大叫的。[1]方琼说，中国诗词音色以柔美、朴素为主要基调，变化不必太多，不愠不火，平和柔润。[2]人声不能实现的高音和低音，可通过伴奏器声解决。歌诗要尽量根据古谱的音高和板眼来唱，不要加过多的修饰音，影响古朴、淳真的美感。沈德潜说："凡习于声歌之道者，鲜有不和平其心者也。"[3]中声是建立在中国传统文化基础上的人声审美范畴，儒家将之与中德、中治相联系。[4]

歌者要使用现代语音，而非古代语音，要用活的语言而非死的语言。演唱可以借鉴古代汉语的四声平仄，但并没必要遵从上古、中古的拟音。歌诗遵循了古汉语的音韵规则，也借鉴了昆曲的唱腔，但现代歌者并不需要完全按照昆曲的风格去唱[5]，不能把唱歌与唱戏等同起来。语言随着社会的发展不断变化，语音的变化比文字的变化更快，歌诗要建立在现代语音体系上，形成新听觉和现代审美。

歌诗的教学，光看古谱学习效率偏低，教师对学生进行口耳相授更加有效。李渔说："不用箫笛，止凭口授，则师唱一遍徒亦唱一遍，师住口则徒亦住口，聪慧者数遍即熟，资质稍钝者非数十百遍不能，以师徒之间，无一转相授受之人也。"[6]教师在讲明词意、字音之后，用人声表现出来，可以减少学生自我摸索的时间。此后再进行配乐练习，则更有效率。

第二节　声气有形

中国古代唱论有声气论。声气与绘画中的笔墨相似。歌者要想象声气的形状，用声气来表现情绪，描绘意境。徐大椿说："凡物有气必有形，惟声无形。然声亦必

1 王苏芬：《声乐演唱中的科学性》，见王苏芬编著：《中国古典诗词歌曲集》，北京：学苑出版社，2013年，第201页。
2 方琼：《谈民族声乐的音色》，《歌唱艺术》2016年第11期。
3 沈德潜：《说诗晬语》卷下，清光绪二至七年仁和葛氏刻巾箱啸园丛书本，第21页。
4 杨赛：《中国音乐美学原范畴研究》，上海：华东师范大学出版社，2015年，第116—117页。
5 王苏芬：《声乐演唱中的科学性》，见王苏芬编著：《中国古典诗词歌曲集》，北京：学苑出版社，2013年，第201页。
6 ［清］李渔：《闲情偶寄》，见杨赛主编：《中国历代乐论选》，上海：华东师范大学出版社，2018年，第341页。

有气以出之,故声亦有声之形。其形惟何？大小、阔狭、长短、尖钝、粗细、圆扁、斜正之类是也。"[1]声气要有黏性、弹性和韧性,具有穿透力、渗透力和浸润力。声气并不是一条直而通的管道,而是一条不断运动变化的曲线,与情感的起伏和意境的转换同步。

情感是声气的点火器。情感决定声气的高低、轻重和徐疾。傅雪漪说:"气与感情是协调的,内外是统一的。呼吸要依着感情来,随着动作来,顺着力气来。要借劲(感情)运气,顺气使劲(包括动作,声音的音高、力度、响度)。总之,美好的声腔,必须由真实的情感调动充沛适当的气息来支持。"[2]徐大椿说:"凡从容喜悦,及俊雅之人,语宜用轻;急迫恼怒,及粗猛之人,语宜用重。"[3]歌者要以眼神和面部表情为重点,带着手势和身段进行表演,置身于诗词的意境中,逼真想象声气的形态。

气息是声气的发动机。歌者通过呼吸增强人声的原动力,通过控制气息推动声音的传播,塑造人声的形象。气息是连接情感和人声的通道。呼吸是气息的加油站。气息越深,支撑歌唱的时间越长,音质更有弹性,好比加满油汽车跑得更远,动力更足。但并不是每次都要吸满气,要实现气口与抒情同步,气口与韵脚同步,表现力才更丰富。这好比不必每次出门都加满油,跑短途更需轻便。傅雪漪认为,有必要训练呼吸器官,使之听从演员的支配,呼吸的主要依据是剧中人物的感情,歌词的内容感情。[4]歌者先要锻炼无声的气息,使呼吸系统与发音系统的肌肉与腔体协调。徐大椿说:"故出声之时,欲其字清而高,则将气提而向喉之上;欲浊而低,则将气按而着喉之下;欲欹而扁,则将气从两边逼出;欲正而圆,则将气从正中透出,自然各得其真,不烦用力而自响且亮矣。"[5]傅雪漪认为,呼吸要先于唱。吸气的多少依据于感情的起伏,旋律的升降、长短,声音的高低、强弱。[6]歌诗要以和气为主,清明疏亮。气息运行要像写书法运笔一样,体现启、承、转、合,要有吸气、送气、收气等过程,既要通畅,也要有顿挫。徐大椿说:"至收足之时尤难,盖方声之放时,气足而声纵,尚可把定,至收末之时,则本字之气

[1] [清]徐大椿:《乐府传声》,清乾隆十三年(1748)刻本。
[2] 傅雪漪:《唱念表演的用气》(上、下),《戏曲艺术》1981年第1期、第2期。
[3] [清]徐大椿:《乐府传声》,清乾隆十三年(1748)刻本。
[4] 傅雪漪:《唱念表演的用气》(上、下),《戏曲艺术》1981年第1期、第2期。
[5] [清]徐大椿:《乐府传声》,清乾隆十三年(1748)刻本。
[6] 傅雪漪:《唱念表演的用气》(上、下),《戏曲艺术》1981年第1期、第2期。

将尽,而他字之音将发,势必再换口诀,略一放松,而咿呀呜咿之声随之,不知收入何宫矣。故收声之时,尤必加意扣住,如写字之法,每笔必有结束,越到结束之处,越有精神,越有顿挫,则不但本字清真,即下字之头,亦得另起峰峦,益绝分明透露,此古法之所极重,而唱家之所易忽,不得不力为剖明者也。然亦有二等焉:一则当重顿,一则当轻勒。重顿者,煞字煞句,到此崭然划断,此易晓也。轻勒者,过文连句,到此委婉脱卸,此难晓也。盖重者其声浊而方,轻者其声清而圆,其界限之分明则一,能知此则收声之法,思过半矣。"[1]

歌者还要注意声气的走向与投放,把意境中的近景、中景、远景表现出来,把虚实表现出来,把喜憎、取舍表现出来,把断连、徐疾表现出来。傅雪漪说:"歌唱时,必须找准和时刻抓住'气息的走向'……这些景物的意象,如能逐字逐句加以仔细推敲,就必须能够寻求到具体的、不同的气息走向,使歌声能刻画出深邃的意境。"[2]有远近走向:白居易《花非花》"夜半来"由远至近;"天明去"由近向远。有上下走向:马致远《天净沙·秋思》"枯藤老树昏鸦"向上,"小桥流水平沙"向下。有里外走向:刘彻《秋风辞》"秋风起兮"四句,向外唱,描绘上下、远近的景色;"怀佳人兮不能忘",向内唱,表现对妃子的牵挂之情;再如李煜《相见欢》"自是人生长恨",向内唱,越唱越深沉;"水长东",向外唱,越唱越远。苏轼《卜算子》孤鸿夜半偶遇幽人产生两个反应:"惊起却回头","惊起"声音向后走,"却回头"声音向前走,要把舍和取表现出来。

声气的速度以匀速为主,也要有快慢。声气力度要均匀,但也要有松紧的变化。徐大椿说:"曲之徐疾,亦有一定之节。始唱少缓,后唱少促,此章法之徐疾也;闲事宜缓,急事宜促,此时势之徐疾也;摹情玩景宜缓,辩驳趋走宜促,此情理之徐疾也。然徐必有节,神气一贯。疾亦有度,字句分明。倘徐而散漫无收,疾而糊涂一片,皆大谬也。然太徐之害犹小,太疾之害尤大。今之疾唱者,竟随口乱道,较之常人言语更快,不特字句不明,并唱字之义全失之矣。惟演剧之场,或有重字叠句,形容一时急迫之象,及收曲几句,其疾宜更甚于寻常言语者,然亦必字字分明,皎皎落落,无一字轻过,内中遇紧要眼目,又必跌宕而出之,听者聆之,字句甚短,而音节反觉甚长,方为合度;舍此则

[1] [清]徐大椿:《乐府传声》,清乾隆十三年(1748)刻本。
[2] 傅雪漪编著:《中国古典诗词曲谱选释》,北京:中国戏剧出版社,1996年,第303页。

宁徐无疾也。曲品之高下，大半在徐疾之分，唱者须自审之。"[1] 王苏芬说："气息的呼出，要像一根通畅的管道，经肺、气管、经口咽腔、鼻咽腔轻松柔和流出，发出清晰、优美、明亮的声音。"[2]

第三节　角色音色

歌者要用音色塑造言者的性格。傅雪漪说："传统要求，无论昆曲京剧，唱老生者，须具有小龙虎音、云音、鹤音、琴音、猿音。演小生者须具有凤音、云音、鬼音。旦（青衣）与小生同。演老旦者，与老生同而略纤弱。演净（花脸）者须具有大龙虎音及雷音。演丑者须具有鸟音。所谓龙音即须清亮，凤音是和谐，琴音是静远，云音高亢，虎音沉雄，鹤音嘹唳，猿音凄切，鬼音幽咽若断若续。鸟音则是形容其吐字便捷，发音清脆。"[3]

歌者要根据言者的情绪选用音色。常留柱说："我国传统欣赏习惯一般要求声音清脆、明亮、灵活、抒情，正是我们平常所说的'甜、脆、圆、润、水'。"[4] 方琼说："表现开心喜悦时用明亮轻快的音色，表现忧伤时用黯淡的音色，表现幸福时用温暖的音色，表现孤独时用凄惨无助的音色，表现英雄气质时用辉煌的音色，等等。"[5]

歌者要灵活运用不同腔体表现不同音色。傅雪漪说："戏曲发声又注重'脑后音'（即头腔共鸣，指额窦共鸣音，非'脑后'），'膛音'（胸腔共鸣），'小膛音'（假声的胸腔共鸣）。在戏曲中唱低腔时，也需要有头鼻腔共鸣，要根据剧情和人物的需要灵活运用，不能把'头、鼻、胸腔'共鸣，按高低音截然分开。"[6] 切忌千人一面，千歌一音。

演唱者从民间歌曲中汲取养料，要把音色唱活，唱出生命感和生活感。《唱论》："凡唱曲有地所。东平唱《木兰花慢》，大名唱《摸鱼子》，南京唱《生查子》，彰德唱《木斛

1　[清]徐大椿：《乐府传声》，清乾隆十三年(1748)刻本。
2　王苏芬：《声乐演唱中的科学性》，见王苏芬编著：《中国古典诗词歌曲集》，北京：学苑出版社，2013年，第201页。
3　傅雪漪：《唱念表演的用气》（上、下），《戏曲艺术》1981年第1期、第2期。
4　常留柱：《我的民族声乐教学理念与实践》，《歌唱艺术》2019年第1期。
5　方琼：《谈民族声乐的音色》，《歌唱艺术》2016年第11期。
6　傅雪漪：《唱念表演的用气》（上、下），《戏曲艺术》1981年第1期、第2期。

沙》,陕西唱《阳关三叠》《黑漆弩》。"[1] 汉乐府歌诗可从陕北民歌中汲取养料,而吴声西曲歌诗则可以运用江南民歌的元素。

宫调并不能成为歌诗音色的依据。《唱论》:"大凡声音,各应于律吕,分于六宫十一调,共计十七宫调:仙吕调唱清新绵邈,南吕宫唱感叹伤悲,中吕宫唱高下闪赚,黄钟宫唱富贵缠绵,正宫唱惆怅雄壮,道宫唱飘逸清幽,大石唱风流蕴藉,小石唱旖旎妩媚,高平唱条物滉漾,般涉唱拾掇坑堑,歇指唱急并虚歇,商角唱悲伤宛转,双调唱健捷激袅,商调唱凄怆怨慕,角调唱呜咽悠扬,宫调唱典雅沉重,越调唱陶写冷笑。"[2] 徐大椿说:"故古人填词,遇富贵缠绵之事,则用黄钟宫,遇感叹悲伤之事,则用南吕宫,此一定之法也。"[3] 在现代音乐表演体系中,宫调并不能决定音色。徐大椿说:"近来传奇,合法者虽少,而不甚相反者尚多,仍宜依本调,如何音节,唱出神理,方不失古人配合宫调之本,否则尽忘其所以然,而宫调为虚名矣。"

第四节　和声美听

和声在汉乐府中很普遍。沈括说:"诗之外又有和声,则所谓曲也。古乐府皆有声有词,连属书之,如曰'贺、贺、贺''何、何、何'之类,皆和声也……唐人乃以词填入曲中,不复用和声。"[4] 唱和一直就有,后代记词、记谱者,出于书写的方便,把和的内容给省略了。龙榆生说:"于此,可想见吾国古代曲词配合之情形,实缘四、五、七言诗体,格式过于平板,不足以繁复之乐曲相应,乃不得不借助于'和声',以求美听,而增加感人之力量。迨长短句作,一字一音,缓急轻重之间,声词吻合无间,在此则乐歌体制上,实为极大进步。且各种歌词,皆依曲拍为句,其文字之富于音乐性,在在皆值得考求。"[5]

1 [元]燕南芝庵:《唱论》,见杨赛主编:《中国历代乐论选》,上海:华东师范大学出版社,2018年,第274页。
2 [元]燕南芝庵:《唱论》,见杨赛主编:《中国历代乐论选》,上海:华东师范大学出版社,2018年,第274页。
3 [清]徐大椿:《乐府传声》,清乾隆十三年(1748)刻本。
4 [宋]沈括著、胡道静校注:《梦溪笔谈校证》,上海:中华书局上海编辑所,1959年,第232页。
5 龙榆生:《从旧体歌词之声韵组织推测新体乐歌应取之途径》,《音乐杂志》1934年第1期、第2期;又载于《词学》第33辑。收入龙榆生著、张晖主编:《龙榆生全集》第三卷,上海:上海古籍出版社,2015年,第228页。

和声是以诗词为依据,在诗词设定的言者之外,根据表演情境的需要,设置其他言者。我们在编配《虞美人·感旧》时,前奏部分钢琴伴奏把李煜所处的空间和情绪状态作了描绘,甚至写出了一部两声部的作品,把一个欢欣的李煜和一个悲愤的李煜重叠在一起,来渲染李煜身上不同的情绪,及其所受的冲击和他性格的特点。在编配白居易《忆江南》的时候,我们用一个男高音来主演白居易的形象,用几位女高音来应和白居易,共同回忆江南风物,用齐唱与和声把词的情趣和情志表现出来。在某些展演的场合,还用了童声的合唱与童声的朗诵,来表现不同身份的人对江南的感觉,产生了比较好的效果。

由和声衍化而成的叠词、叠句。歌者要做到字重音不重,音重义不重。徐大椿论重音叠字说:"重音者,二字之音相近,如逢蒙、希夷之类,听者易疑为两字相同是也。叠字者,如飘飘、隐隐之类,听者易疑为一字两腔是也。此等最宜留意。凡唱重音之字,则必将字头作意分别,如阴阳轻重、四呼五音,必有不同之处,剔清字面,则听者凿凿知为两音矣。唱叠字之音,则必界限分明,念完上字之音,钩清顿住,然后另起字头,又必与前字略分异同,或一轻一重,一高一低,一徐一疾之类,譬之作书之法,一帖之中,其字数见,无相同者,则听者凿凿知为两字矣。此等虽系曲中之末节,而口诀之妙,反于此见长。若工夫不到,至此竟无把握也。"[1]

冯延巳《捣练子》前段:"深院静,小庭空。断续寒砧断续风。"听觉、视觉、触觉徐徐展开,意境应物自圆,捣衣和风吹的节奏,耳听之为静,目视之为空,耳目所接,尤显清寂孤苦。后段思妇出场,对其相貌、衣着不着一字,只"无奈夜长人不寐"一句,深闺思夫之切、之深、之怨、之痛,尽在言外。"数声和月到帘栊",然而此情、此境、此心,远在万里的征夫并不知晓,唯有以捣衣之声远以和风月、近以扣帘栊,软弱无依,楚楚可怜。实写深闺之缠绵深婉,虚应边塞万里黄沙,堂芜不可谓不大也。枝节尽剪,清新出格。全词只有 19 个字,却用两个"断续",并非词穷,实乃意工,音形相同,词义有别:前一"断续"写思妇有一下没一下地捣衣,是写听觉,要往外唱,唱出漫不经心的样子;后一"断续"写晚风吹在身上,冷在心上,是写触觉,要往内唱,唱出凄冷入骨的感觉。这是传承了《关雎》"参差荇菜,左右流之"的写法,笔闲而意丰,字重而意复,堪称杰构。李白《忆秦娥》中"秦楼月""音尘绝"都是叠词,要唱出层次感。《魏氏乐器图·附

[1] [清] 徐大椿:《乐府传声》,清乾隆十三年(1748)刻本。

言》:"古圣人造乐,本之人声,以歌声为主,《传》云:'一唱而三叹,有遗音者也。'唱者发之歌句也,叹者继而和其声也。诗词之外,叠字散声,以发其雅趣,今于魏氏诗乐乎征之。"[1]

第五节　操缦吹合

诗词配乐演唱,很早就开始了。《尚书·尧典》即有"予击石拊石,百兽率舞"的记载[2],诗词、音乐、舞蹈一体。黄帝、颛顼、喾、尧、舜时期,音乐和舞蹈占例要大一些[3],随着语言的不断发展,诗词占比逐步扩大。歌者要将人声放到乐器演奏的音高和节奏体系中,形成整体的乐感。《礼记·学记》:"不学操缦,不能安弦。不学博依,不能安诗。不学杂服,不能安礼。不兴其艺,不能乐学。"[4]古人把诗、乐、礼看成一体。陈旸说:"学者之于业也,不兴其艺不能乐学,教者之于人也,凡物操之则急,纵之则慢。故缦之为乐,钟师磬师教而奏之,所谓操缦,则燕乐而已……安弦而后安诗,学乐诵诗之意也。安诗而后安礼,兴诗而后立礼之意也。夔教胄子必始于乐,孔子语学之序则成于乐,内则就外傅必始于书,计孔子述志道之序,则终于游艺,岂非乐与艺,固学者之终始欤。"[5]熊朋来说:"《尔雅》释曰:'瑟者,登歌所用之乐器也。'古者歌诗必以瑟,《论语》三言瑟而不言琴。仪礼乡饮、乡射、大射、燕礼堂上之乐,惟瑟而已,歌诗不传,由瑟学废也。"[6]朱载堉:"论古人非弦不歌、非歌不弦"说:"古人歌诗未尝不弹琴瑟,弹琴瑟亦未尝不歌诗,此常事也。或有不弹而歌、不歌而弹,此则变也。"[7]日本芥川元澄《魏氏乐谱·乐器图引》:"夫子之击磬与人歌而使反之,何等德量,何等优游!子皙之瑟,子游之弦歌

[1] [日]魏皓:《魏氏乐谱》第六卷,日本凌云阁抄本。又见漆明镜:《〈魏氏乐谱〉凌云阁六卷本总谱全译》,桂林:广西师范大学出版社,2017年,第34页。
[2] 杨赛主编:《中国历代乐论选》,上海:华东师范大学出版社,2018年,第8页。
[3] 杨赛:《黄帝与中华礼乐文明》,《南京艺术学院学报》(音乐与表演)2020年第1期;《颛顼与喾的礼乐文明》,《云南艺术学院学报》2020年第3期;《舜的礼乐文明》,《交响(西安音乐学院学报)》2020年第2期。收入杨赛:《先秦乐制史》,上海音乐学院出版社,2023年。
[4] 中华书局编辑部编:《汉魏古注十三经附四书章句集注》,北京:中华书局,1998年,第129页。
[5] [宋]陈旸:《乐书》,清文渊阁四库全书本,第8卷,第3页。
[6] [元]熊朋来:《瑟谱》,清文渊阁四库全书本,卷一,第1—2页。
[7] [明]朱载堉:《乐律大全》,清文渊阁四库全书本,卷十八,第1页。

可见,声音之不可已矣。若夫燕市之筑以节彼慷慨悲歌,竹林之弦啸陶写其不羁不平,长卿之琴,子野之笛,亦以供一消遣而已。"[1]歌者要进入中国传统礼乐的场域,综合运用各种细微表达。我们在表演王维《阳关曲》的过程中,引入了士相见礼,男女演员在相见,告别时,用士礼相答,很好地演绎了唐人送别时的场景与情绪。

朱载堉"论学歌诗六般乐器不可缺"说:第一鞉不可缺,第二拊不可缺,第三鼓不可缺,第四钟不可缺,第五琴不可缺,第六笙不可缺。[2]

《魏氏乐谱》记录了十一种歌诗的伴奏乐器。筒井郁《魏氏乐器图・附言》:"魏氏乐器竹则巢笙、龙笛、长箫、觱栗,丝则琵琶、月琴、十四弦之瑟,考击则小鼓、大鼓、云锣、檀板凡十一品。月琴,晋阮咸所造也;云锣,编钟编磬之遗制也;小鼓,即拊鼓也;檀板与拍板大同小异,即周礼所谓舂牍也;巢笙,小者谓之和,较之古乐家,则稍短小也;笛、觱栗,长于古乐家,声律亦随之而变矣。今古今律度之差,使之然而已矣。"[3]

打击乐伴奏乐器要紧密结合词义与旋律,以语感为基础,将乐段、乐句、词组的轻重、徐疾关系表现出来。要以人声为主,要谦让人声,其原理可比照锣鼓理论。李渔说:"戏场锣鼓,筋节所关。当敲不敲,不当敲而敲,与宜重而轻,宜轻反重者,均足令戏文减价。此中亦具至理,非老于优孟者不知。最忌在要紧关头,忽然打断。如说白未了之际,曲调初起之时,横敲乱打,盖却声音,使听白者少听数句,以致前后情事不连;审音者未闻起调,不知以后所唱何曲。打断曲文,罪犹可恕;抹杀宾白,情理难容。予观场每见此等,故为揭出。又有一出戏文将了,止余数句宾白未完,而此未完之数句,又系关键所在,乃戏房锣鼓,早已催促收场,使说与不说同者,殊可痛恨!故疾徐轻重之间,不可不急讲也。场上之人,将要说白,见锣鼓未歇,宜少停以待之。不则过难专委,曲、白、锣鼓,均分其咎矣。"[4]我们要在锣鼓理论的基础上,引入现代打击乐体系,更

1 [日]魏皓:《魏氏乐谱》第六卷,日本凌云阁抄本。又见漆明镜:《〈魏氏乐谱〉凌云阁六卷本总谱全译》,桂林:广西师范大学出版社,2017年,第25页。
2 [明]朱载堉:《乐律大全》,清文渊阁四库全书本,卷十八,第30—34页。
3 [日]魏皓:《魏氏乐谱》第六卷,日本凌云阁抄本。又见漆明镜:《〈魏氏乐谱〉凌云阁六卷本总谱全译》,桂林:广西师范大学出版社,2017年,第31页。
4 [清]李渔:《闲情偶寄》,见杨赛主编:《中国历代乐论选》,上海:华东师范大学出版社,2018年,第340页。

加细腻地表现歌诗中的节奏变化。

　　旋律伴奏乐器是人声的延展和补充,各有表现力,不能与人声的旋律完全相同。李渔说:"丝、竹、肉三音,向皆孤行独立,未有合用之者。合之自近年始。三籁齐鸣,天人合一,亦金声玉振之遗意也,未尝不佳。但须以肉为主,而丝、竹副之,使不出自然者亦渐近自然,始有主行客随之妙。迩来戏房吹合之声,皆高于场上之曲,反以丝、竹为主,而曲声和之,是座客非为听歌而来,乃听鼓乐而至矣。从来名优教曲,总使声与乐齐,箫、笛高一字,曲亦高一字;箫、笛低一字,曲亦低一字。然相同之中,即有高低轻重之别,以其教曲之初,即以箫、笛代口,引之使唱,原系声随箫、笛,非以箫、笛随声,习久成性,一到场上,不知不觉而以曲随箫、笛矣。正之当用何法?曰:家常理曲,不用吹合,止于场上用之,则有吹合亦唱,无吹合亦唱,不靠吹合为主。譬之小儿学行,终日倚墙靠壁,舍此不能举步,一旦去其墙壁,偏使独行,行过一次两次,则虽见墙壁而不靠矣。以予见论之,和箫、和笛之时,当比曲低一字。曲声高于吹合,则丝竹之声亦变为肉,寻其附和之痕而不得矣。正音之法,有过此者乎?然此法不宜概行,当视唱曲之人之本领。如一班之中,有一二喉音最亮者,以此法行之。其余中人以下之材,俱照常格。倘不分高下,一例举行,则良法不终,而怪予立言之误矣。"[1]李清照《声声慢·秋词》凄婉哀怨,为了更好地表现词的情绪,我们使用了大提琴伴奏,产生了非常好的效果。歌者与乐者的场下、场上要有互动。在歌诗教学过程中,要注重与伴奏配合。李渔说:"自有此物,只须师教数遍,齿牙稍利,即用箫、笛引之。随箫、随笛之际,若曰无师,则轻重疾徐之间,原有法脉准绳,引人归于胜地;若曰有师,则师口并无一字,已将此曲交付其徒。先则人随箫、笛,后则箫、笛随人,是金蝉脱壳之法也。"[2]可以通过与单件乐器逐一配合,再实现与整体乐队的配合。

　　伴奏乐器都要赋予一定的角色和情绪,使其具备和人声相似的表现力。宫奇《书〈魏氏乐谱〉后》:"其竹则笙、笛、横箫、觱栗,其丝则小瑟、琵琶、月琴,而考击则大小鼓、云锣、檀板也。其歌法则取正于笛,欲知乐调者,徽之瑟弦而诸弦歌皆从笛起之,此其

1 [清]李渔:《闲情偶寄》,见杨赛主编:《中国历代乐论选》,上海:华东师范大学出版社,2018年,第341页。
2 [清]李渔:《闲情偶寄》,见杨赛主编:《中国历代乐论选》,上海:华东师范大学出版社,2018年,第341页。

大略也。"[1]笛在《魏氏乐谱》配乐体系中担当引领作用。其他各种乐器发挥铺垫作用。宫奇《书〈魏氏乐谱〉后》："此乐以歌为主,诸乐器皆倚歌而和之耳。如其雅俗则姑不论焉。试舍歌声,唯以丝竹奏之,则不觉其体制甚有异同,但即歌曲详之,则每曲各存一体。故愈出愈奇,不可测也。"[2]我们提倡大量运用现代配器理论,将歌诗器乐化,以之为素材,创作小型民族室内乐作品,甚至交响作品,推动歌诗走进世界。[3]

歌诗的乐感,是在语感的基础上形成的。歌诗以人声为本。人声以中声为主,体现温婉、柔和的审美品格。歌诗要用活的语言,用现代语音体系,融汇古今,形成新听觉和现代审美。中国古代唱论声气论可资歌诗表演借鉴。演唱的声气与绘画的笔墨相似。声气要有黏性、弹性和韧性,具有穿透力、渗透力和浸润力。歌者要想象声气的形状,根据词义和旋律对声气进行塑形。声气是一条不断运动变化的曲线,与情感的起伏和空间的转换同步,有时呈块状,有时呈线状。情感是声气的点火器。气息是声气的发动机。歌者要锻炼无声的气息,促进呼吸系统与发音系统各相关肌体的密切配合。歌者要以眼神和面部表情为重点,带动手势和身段,将自己置入诗词的意境中,逼真想象声气的形态。歌诗的气息运行以和气为主。气息训练要像练习书法运笔一样,体现启、承、转、合的过程,要和畅,也要注意顿挫。歌者还要注意声气的投放与走向,能自如地表现近景、中景、远景、虚实、喜憎、取舍、断连、徐疾等不同情态。声气的速度以匀速为主,也要体现徐疾。声气力度要均匀,也要有轻重变化。歌者要用音色塑造言者的德性,要根据言者的身份和情绪选用音色,灵活运用腔体来表现不同音色。歌者要从民间歌曲中汲取元素,要把音色唱活,唱出生命感,唱出生活感。宫调并不能成为歌诗音色的依据。唱和是很早就有的表演形式,后代记词、记谱者,出于书写的方便,把和的内容给省略了。诗词表演应该合理复原和声。和声要以诗词为依据,在诗词设定的言者之外,根据表演情境的需要,设置的其他言者,增加艺术表现力。由和声衍化而成的叠词、叠句,歌者要做到字重音不重,音重义不重。诗词的配乐,在歌诗发轫之初就开始了。歌者要进入中国传统礼乐的场域,综

1 [日本]魏皓:《魏氏乐谱》第六卷,日本凌云阁抄本。
2 [日本]魏皓:《魏氏乐谱》第六卷,日本凌云阁抄本。
3 杨赛:《让中国诗词走进世界》,《人民日报》(海外版)2019年12月28日第5版。

合掌握各种细微表达。旋律伴奏乐器是人声的延展和补充,各有表现力,不能与人声的旋律完全相同。我们提倡大量运用现代配器理论,推动歌诗人声向器乐的转化,从歌诗中提取素材,创作小型民族室内乐作品和交响作品,推动中国诗词音乐、文人音乐走向世界。

第五章　美感论

　　歌诗作为听觉艺术、声音艺术,集中体现了中国士大夫的审美。歌者要以词义为中心,结合历史人文背景,构建和丰富诗词中的情节,把人物、场景、故事都表演得真切生动。歌者要从言者的限知视角出发,通过语气、表情、动作,反映情绪、趣味,塑造言者的性格,既为旧时代立传,也为新时代树标。歌诗有细腻而丰富的时间感和空间感,歌者要从看似错乱的时空组合中领会作者的匠心安排,要区分过去时和现在时,辨别虚景和实景,要具备良好的空间想象力。歌者要通过声音来表现不同物象各自的质量、颜色、味道。歌者要对所有物象都有情感判断,化景物为情丝。歌者要将语言美、旋律美、意境美融合起来,以听觉为主,并与视觉、味觉、嗅觉、触觉融通,引发听众的共鸣和回味。歌者要惜声如金,余味曲包,恰到好处地表现声外之义。歌者要善于造境,将诗词中的虚拟空间(即第二世界)移植到舞台空间和观众席空间,使听者产生身临其境的感觉。歌者需要高超的声乐技巧和深厚的人文修养,才能把歌诗的美感表现出来。

　　歌诗表演既要符合中国传统审美精神,又不要僵化死板;既要尽量与现代表演体系相结合,但又不要迁就迎合;既要表现古代的情节、人物、场景,又要综合运用现代舞台艺术先进手段;既要通古今之变,又要合中外之长。听觉形态的诗词美学,是一门专门的学问,与义理之学、辞章之学、考据之学并不相同。周祥钰说:"非乐之难言也,而言乐者之过也。盖儒者之议,主于义理,故考据赅博而谐协则难。工艺之术,溺于传习而义理多舛。二者交织,乐之所以晦也。"[1]

　　歌诗是情感、语感、乐感、美感的结晶体,承载着唤醒青年一代的传统文化基因、增强中国文化的国际传播力、引领新时代审美风尚的重要使命。金铁霖提出构建中国声乐学派,要将中国声乐发展壮大,使其走向世界舞台,在世界舞台上独树一帜。[2]歌诗的

[1] [清]周祥钰:《新定九宫大成序》,见《新定九宫大成南北词宫谱》民国十二年(1923)影印清乾隆十一年(1746)刻本,第1—2页。
[2] 金铁霖:《中国声乐的发展与未来——继承、借鉴、发展、创新》,《人民音乐》2013年第11期。

词和曲都很少受到西方近现代音乐的影响,是中国声乐学派最重要的曲目库。

第一节　情节生动

每一首歌诗后面,都有一段生动的情节,古代唱论称之为曲情。《闲情偶寄·演习部》:"唱曲宜有曲情。曲情者,曲中之情节也。"[1] 人物、性格、情绪、节奏都暗示在短短的诗词里。歌者在表演之前,要认真构建诗词的情节,列出人物表和分镜头,拟出台词和动作。《闲情偶寄·演习部》:"解明情节,知其意之所在,则唱出口时,俨然此种神情,问者是问,答者是答,悲者黯然魂消而不致反有喜色,欢者怡然自得而不见稍有瘁容,且其声音齿颊之间,各种俱有分别,此所谓曲情是也。"[2] 歌者要积极构建和丰富诗词的情节,场景要逼真,性格要鲜明,故事要生动,才有更强的表现力和感染力。徐大椿说:"故必先明曲中之意义曲折,则启口之时,自不求似而自合。若世之只能寻腔依调者,虽极工亦不过乐工之末技,而不足语以感人动神之微义也。"[3]

歌者光看词和谱表演是远远不够的,李渔就曾批评说:"吾观今世学曲者,始则诵读,继则歌咏,歌咏既成而事毕矣。至于讲解二字,非特废而不行,亦且从无此例。有终日唱此曲,终年唱此曲,甚至一生唱此曲,而不知此曲所言何事,所指何人,口唱而心不唱,口中有曲而面上、身上无曲,此所谓无情之曲,与蒙童背书同一勉强而非自然者也。虽腔板极正,喉舌齿牙极清,终是第二、第三等词曲,非登峰造极之技也。"[4] 术业有专攻,歌者要全面、细致地掌握词义,并非易事,李渔建议歌者要请文学专业者讲明词义:"欲唱好曲者,必先求明师讲明曲义。师或不解,不妨转询文人,得其义而后唱。唱时以精神贯串其中,务求酷肖。"这样,就能"变死音为活曲,化歌者为文人"。[5]

[1] [清] 李渔:《闲情偶寄》,见杨赛主编:《中国历代乐论选》,上海:华东师范大学出版社,2018年,第337页。
[2] [清] 李渔:《闲情偶寄》,见杨赛主编:《中国历代乐论选》,上海:华东师范大学出版社,2018年,第337页。
[3] [清] 徐大椿:《乐府传声》,清乾隆十三年(1748)刻本。
[4] [清] 李渔:《闲情偶寄》,见杨赛主编:《中国历代乐论选》,上海:华东师范大学出版社,2018年,第337页。
[5] [清] 李渔:《闲情偶寄》,见杨赛主编:《中国历代乐论选》,上海:华东师范大学出版社,2018年,第337页。

秦观《海棠春·春晓》就是在孟浩然《春晓》的基础上构建和丰富了情节。孟诗："春眠不觉晓，处处闻啼鸟。"秦词："流莺窗外啼声巧，睡未足、把人惊觉。翠被晓寒轻，宝篆沉烟袅。"秦词构建言者为翩翩贵公子，场景为香软卧室。孟诗："夜来风雨声，花落知多少。"秦词："宿醒未解宫娥报，道别院、笙歌宴早。试问'海棠花，昨夜开多少？'"秦词构建事由为昨夜宿醉晚睡，时间为今晨迟起。情节为：新春喜至，院里海棠花开，设宴邀请好友迎春，赏花喝酒，吟诗作对，一派文人风雅。词中居然还安排了一段对白。宫娥床前来报："公子，该起床了，我听到隔壁院落开始奏笙歌，人家的早宴开始了。"贵公子没接话，只问："你再去数数看，我家海棠花昨夜到底开了多少朵？"公子一副怜春惜时的痴状，完全没有烟火气。歌者要把公子和宫娥不同的人物形象表现出来。李渔说："唱时以精神贯串其中，务求酷肖。若是，则同一唱也，同一曲也，其转腔换字之间，别有一种声口，举目回头之际，另是一副神情，较之时优，自然迥别。"[1]歌者要像秦词对孟诗的建构一样，丰富诗词中的情节，把人物、场景、故事都表演得真切生动。

第二节　形象鲜明

中国歌诗塑造了许多有血有肉的时代人物形象。王维《陇头吟》中既有侠骨风流的长安少年，也有慷慨悲歌的关西老将，两个人物将大唐边关腐败，人生世事无常深刻地揭示了出来。王维《伊州歌》表现了一位独居深闺的妇人，对清风明月，思念经年驻守伊州边关的丈夫，满是凄苦、埋怨、回想与期待。李白《关山月》，一轮明月从天山脚下缓缓升到云海之间，空间由下至上，时间由傍晚到午夜，旋律由低到高，万里长风由远到近，一直吹到玉门关上的戍客身上。纵横开阔的时空中，伫立着一位乡愁弥漫的戍客。大唐盛世，正是由这些极其普通的女人和男人担当的。我们应该感谢王维、李白这些伟大诗人，他们的诗歌，在记录兴衰成败的正史之外，保存着历史脉脉的温情。诗中的人物尽管没有什么豪言壮语和豪情壮志，竟然如此可亲、可爱、可敬。

歌者要把言者的性别、年龄、出身、性格、情绪、处境都表现得活灵活现，方称本色

[1] [清]李渔：《闲情偶寄》，见杨赛主编：《中国历代乐论选》，上海：华东师范大学出版社，2018年，第337页。

当行。徐大椿说:"必唱者先设身处地,摹仿其人之性情气象,宛若其人之自述其语,然后其形容逼真,使听者心会神怡,若亲对其人,而忘其为度曲矣。"[1] 温庭筠《菩萨蛮》写一位豆蔻女子起床后,梳头、贴面、插花、穿衣,把少女初次赴约的冲动与憧憬,都隐藏在精心打扮的动作里,多么清新,多么别致。欧阳修《朝中措》既有衰翁,又有年少;柳永《八声甘州》既有痴情女,又有多情汉。歌者要从言者的限知视角出发,体验语气、表情、动作,塑造言者的性格,为时代立声乐传记。

第三节 时空流转

歌诗要有丰富的时间感和空间感。宗白华说,空间是流动变化的,是虚灵的,随着心中的意境可敛可放。傅雪漪说,艺术空间是空间与时间的合一,时间统领着空间。歌者要把艺术时间和空间"音乐化""节奏化",体现生命运动和情感变化。[2] 时间和空间总是从某一点开始,不断运动变化,情感跟着变化,音乐也要适应这种变化,灵动丰富。

歌者要区分过去时、现在时和未来时,辨别虚景和实景。白居易《忆江南》里面所有的景象都是过去时态,歌者要把"忆"的感觉表现出来。孟郊《游子吟》"慈母手中线"是临行时候的事情,是虚景,过去时态,声音由远处唱起,虚空,带着思念的情绪。"游子身上衣"是游子摸着自己的衣服,是实景,现在时态,声音落在实处,贴切,带着爱怜的情绪。李煜《虞美人·感旧》起首四字即出现了两个空间"春花"和"秋月":春花在水面上,是近的、波动的、向下的、实的空间;秋月在天上,是远的、静止的、向上的、虚的空间。整首词要把远近、上下、动静、虚实都区分开来,才有艺术张力。"往事""故国""雕栏玉砌"和美好回忆联系在一起,词人情绪在悲欣交集中反反复复变化。李煜抑郁、忧伤、自闭、情绪不稳定的生存状态和性格表现了出来。《长歌行》"常恐秋节至,焜黄华叶衰"是未来时态。

歌声要具备良好的空间想象力。言者总是生活在一个特定的空间里,歌诗表演不能脱离这个空间。汉武帝《秋风辞》"秋风起兮白云飞,草木摇落兮燕南归",视觉由中向上,由上而下,再由下而上,三次变化,展现出一幅宏阔的秋天景象。"兰有秀兮菊有

[1] [清]徐大椿:《乐府传声》,清乾隆十三年(1748)刻本。
[2] 傅雪漪编著:《中国古典诗词曲谱选释》,北京:中国戏剧出版社,1996年,第304页。

芳"是近景,由远及近,视觉和嗅觉渐次打开,感知船上的兰花和菊花。汉乐府《长歌行》,"青青园中葵"是中景,"朝露待日晞"是近景,"阳春布德泽,万物生光辉"是远景。柳宗元《极乐吟》,歌者要非常清楚言者所站的位置、渔翁泊船的位置、烧饭的位置、渔船消失在茫茫的山水间的位置,和湘江水一直向东流的开阔空间。歌者和言者合一,清晨站在岩石上,见证了渔翁乐观豁达的生活之后,在辽阔的天地中,感受到人生的渺小,忘掉了自己遭贬的忧愁。李煜《浪淘沙·怀旧》,从凌晨五更起笔,作者被拘于开封,由江南国主沦落为违命侯,抑郁自闭,失眠多梦,又早早被冻醒,躺在床上,听着窗外传来的雨声,猜想外面一定春光大好,自己却无法面对,无福消受。作者一直没有下床,视点没有转移,仅凭想象,由外而内,由听觉而触觉,层层渲染,别具匠心。傅雪漪说:"首先要在作者(演唱者)心中构成一幅美的、感人的画面,然后才能使技术表达有基本的依据。"[1]苏轼《蝶恋花·花褪残红青杏小》前段写意田园一片青绿景象:以青杏起笔,空间随燕子飞掠展开,有绿水有人家,又随枝上柳绵展开,愈远愈淡愈轻飏,浑然消没于天涯芳草弥漫处,由近而远,亦静亦动,生机勃勃,静美祥和,温馨动情的故事即将在这个场景里发生。王国维说:"语语都在目前,便是不隔。"[2]

歌者要实现时间与空间的统一。时间是流动的,空间是变化的,歌者要从看似错乱的时空组合中领会作者的匠心安排。李白《桂殿秋》写迎织女神从天而降,言者为宫中典祀官。织女肌肤光洁,车架缤纷,飘然降至,言者暗喜。织女忽而腾空离去,言者依依不舍,闻之尚有余香,听之尚有遗响。李白以情痴的形态写迎神,一反庄严肃静的风格,突出言者执着、诚挚,深得《楚辞》的精髓,文学性大为增强。歌者根据词意设定限知视角,从言者出发,以声音的投放和走向为主要表现手段,结合运用眼神、表情、手势、身段等,确定原点和起点,细腻地表现空间上下、左右、远近、大小、内外的丰富变化。傅雪漪说:"吟唱时,演唱者要真正体会作品的内涵,再凭自己的意象感受和情态声音予以体现。"[3]李清照《醉花阴·九日》逆笔起韵,从白天薰香迎接丈夫归来,再逆写前晚睡不着盼丈夫归来,最后回到此时——重阳节黄昏,言者东篱把酒独饮,守望丈夫归来而不得。三个时间、三个空间、三个行为、一个指向——盼归来,以"人比黄花瘦"

[1] 傅雪漪编著:《中国古典诗词曲谱选释》,北京:中国戏剧出版社,1996年,第302页。
[2] [清]王国维撰、黄霖等导读:《人间词话》,上海:上海古籍出版社,1998年,第9—10页。
[3] 傅雪漪:《诗歌——中国传统的音乐文学》,《前进论坛》1999年第2期。

收笔,自怨且自怜,把闺怨诗词写得清新、高雅、别致。

第四节　情景交融

　　歌诗中没有不包含情绪的物象,情绪总是蕴含在物象中。刘勰《文心雕龙·物色》:"是以诗人感物,联类不穷。流连万象之际,沉吟视听之区。写气图貌,既随物以宛转;属采附声,亦与心而徘徊。"[1]姜夔《诗说》:"意中有景,景中有意。"[2]彭孙遹说:"情景合则婉约而不失之淫,情景离则儇浅而或流于荡。"[3]马致远《天净沙·秋思》"枯藤老树昏鸦",向上看,衰败、斑驳、忧愁。"小桥流水人家",向下看,温馨、清澈、欢欣。在悲欣交集处,言者出场了。"古道西风瘦马",漫漫古道上,刮起了凄冷的秋风,一匹在瑟瑟发抖的瘦马。"夕阳西下",太阳下山,百鸟投林,牛羊回厩,各有归宿。唯有"断肠人在天涯"。这位"断肠人"多大年纪?长相怎么样?从哪里来?到哪里去?词人没有写。这是小令,字数很少,写不了那么多内容。其实,这些问题作者已经回答了。既然是瘦马,骑人肯定更消瘦。既然是断肠人,肯定不是去做开心的事。既然是在天涯,肯定离家已经很远了。一切情语,都在景语中。每一个物象,都饱蘸着情感。王国维说:"寥寥数语,深得唐人绝句妙境。有元一代词家,皆不能办此也。"[4]

　　歌者要透过言者,表现一代人的情感,体现时代审美风格。《文心雕龙·比兴》:"观夫兴之托谕,婉而成章,称名也小,取类也大。"[5]姜夔《暗香》起句"旧时月色,算几番照我,梅边吹笛。唤起玉人,不管清寒与攀摘",即陷入深情的回忆。当年,词人在月光下梅树边吹笛。"唤起玉人,不管清寒与攀摘",心上人听到笛声,不顾严寒,兴冲冲地为她采摘一枝梅花。真是温馨而虚幻的过往! 现在,词人却是"何逊而今渐老",已忘却"春风词笔",风度和才华不在,跟玉人茫茫两地相隔,想给她遥寄梅花也不能办到,无奈不断回想以往在西湖的边上挽手赏雪赏梅的闲情。追忆似水年华,不仅只是姜夔的个人情愫,也是很多南宋知识分子心中的块垒。一个强大繁盛的北宋王朝顷刻之间

1　[南朝梁]刘勰:《文心雕龙》,四部丛刊影印上海涵芬楼明刊本,第10卷,第101页。
2　[宋]姜夔:《白石道人诗集》,四部丛刊影印上海涵芬楼藏江都陆氏刊本,第75页。
3　[清]彭孙遹:《旷庵词序》,见《松桂堂全集》,文渊阁四库全书本,第37卷。
4　[清]王国维撰、黄霖等导读:《人间词话》,上海:上海古籍出版社,1998年,卷上,第16页。
5　[南朝梁]刘勰:《文心雕龙》,四部丛刊影印上海涵芬楼明刊本,第8卷,第81页。

就被金兵攻破,士大夫萍居江南,心里深藏着对故国故土的依恋与哀思。

第五节　随物赋形

　　歌者要穷其物情,表现丰富的情态。《文心雕龙·物色》:"是以诗人感物,联类不穷。流连万象之际,沉吟视听之区。写气图貌,既随物以宛转;属采附声,亦与心而徘徊。"[1]歌诗中的每一个景物,都有质量、颜色、味道形状、速度等,都要通过声音表现出来。傅雪漪说古典诗词歌曲不仅教旋律,"还要用声音充实文词与旋律不能更细微地润饰之处,要用什么样的意、态、气来刻画出更引人入胜、拨人心弦的乐曲意境"。[2]张志和《渔歌子》"鳜鱼肥"要唱出鲜美的味道。柳宗元《杨白花》起句"杨白花",尽管在低音区,也要轻唱,把风吹柳絮贴着波浪飘过江面的情态表现出来。柳宗元《极乐吟》"晓汲清湘燃楚竹",古琴打谱把"楚"字延了3拍<u>123216</u>,唱作象声词,模仿竹子燃烧时噼啪噼啪噼啪的声音,拍子不要唱得太均匀。陆游《钗头凤》"红酥手、黄滕酒"也要把味觉唱出来。李清照《武陵春》"也拟泛轻舟"要轻盈,充满希望;"载不动,许多愁"要凝重,失望无奈。

　　歌者要对所唱的景物都要作情感判断,将爱恨喜憎唱进去,化景物为情丝。傅雪漪说要"化景物为情丝",要以虚为实,实化为虚,虚实结合,情感与景物结合,就可以提高艺术的境界。演员要不断提升自己的精神世界,用声音情态描绘出四周多变的景色,表现出歌唱内容的情致。[3]张志和《渔歌子》是山林隐居的情节。"西塞山前白鹭飞"要表现"白鹭飞"的悠闲与自在,视觉要随空间转换,心情要舒畅,声音要轻盈。"桃花流水鳜鱼肥",片片桃花开在枝头上,落到流水里,流向远方,画面充满动感。鳜鱼肥,不是视觉,而是味觉,应该表达对鳜鱼味美鲜嫩的喜爱之情。歌者要进入"有我之境"。[4]"青箬笠,绿蓑衣"是外貌描写,没有写形状,只写了色彩,一青一绿,与粉红的桃花相映成画。《文心雕龙·物色》:"吟咏所发,志惟深远;体物为妙,功在密附。故巧言切状,如印之印泥,不加雕削,而曲写毫芥。故能瞻言而见貌,即字而知时也。"[5]"斜风

1　[南朝梁]刘勰:《文心雕龙》,四部丛刊影印上海涵芬楼明刊本,第10卷,第101页。
2　傅雪漪编著:《中国古典诗词曲谱选释》,北京:中国戏剧出版社,1996年,第304页。
3　傅雪漪编著:《中国古典诗词曲谱选释》,北京:中国戏剧出版社,1996年,第302页。
4　[清]王国维撰、黄霖等导读:《人间词话》,上海:上海古籍出版社,1998年,卷上,第1页。
5　[南朝梁]刘勰:《文心雕龙》,四部丛刊影印上海涵芬楼明刊本,第10卷,第101页。

细雨不须归",最是神来之笔,提气之句,风雨不动,荣辱不惊,仙风道骨,潇洒超迈。我们在改编这首歌诗的时候,用男女对唱的形式,为这一位老渔翁配了一位渔婆。他们在溪水旁边相互应答,然后相互指引对方,感受白鹭飞、鳜鱼肥的情景,通过相互的唱和表现渔翁和渔婆悠然自得的生活。歌者要用声音把道家的出世的精神和超然物外的旨趣生动、感性地表现出来。

第六节　韵味无穷

歌诗的韵味,是将语言美、旋律美、意境美融合起来,以听觉为主,实现与视觉、味觉、嗅觉、触觉的通感,引起听众的共鸣和回味。韵味无穷,是歌诗美感的总体要求。傅雪漪主张演奏和演唱都要有韵味。韵味就是语言美与旋律美的结合,语言美包括文体、词意、声韵、感情、语气和语调等,旋律美包括唱腔、节奏、速度、强弱、顿挫、断连、收放、吞吐、滑擞、吟揉、装饰和风格等。歌者要凭借"凝思结想,神与物游"的形象思维,既洗练又缜密、既冲淡又含蓄的艺术手段表现出来。[1] 王苏芬说,歌者要根据诗词的内容来体会其神态,确定唱法,表演要同中有异,异中有同,柔中带刚,刚中带柔,起承转合,高低有序。[2]

王维《渭城曲》是唐人送友人到西域守边。清晨,推开客舍的大门,刚好下过一场春雨,渭城的空气滋润而干净,柳树青葱。客舍内酒正酣,情正浓,天已亮,歌未歇,送朋友,去远行。从渭城到阳关,约有三千六百里路程,需行三百六十回日月轮转,行人与送行人整夜离歌,喝完最后一杯酒,一路踏歌,用脚步丈量新兴的大唐天可汗帝国,这是何等的豪迈。一叠、两叠、三叠,一唱三叹,唱和此起彼伏,声声相应,层层渲染。这是何等的真挚感人。一千五百年前的离歌,情真意切,把一个充满人情味的盛唐,盛满在酒樽里。

歌者要惜声如金,努力表现声外之义。歌诗大都短小精悍,"意有余而约以尽之"[3]。用词绝无枝蔓,往往有秀句,演唱要表现多重意蕴。张炎说令曲和绝句都很难

1　傅雪漪编著:《中国古典诗词曲谱选释》,北京:中国戏剧出版社,1996年,第305页。
2　王苏芬:《声乐演唱中的科学性》,见王苏芬编著:《中国古典诗词歌曲集》,北京:学苑出版社,2013年,第201页。
3　[宋]姜夔:《白石道人诗集》,四部丛刊影印上海涵芬楼藏江都陆氏刊本。

写:"不过十数句,一句一字闲不得。末句最当留意,有有余不尽之意始佳。"[1]歌者要通过有意味的形式传达弦外之音,要以秀句为着力点,层层铺垫,节节升华,有隐有秀,努力做到"义生文外,秘响旁通,伏采潜发"。[2]王国维认为,如果不在意境上下足功夫,就会使人觉得无言外之味,弦外之响,[3]不能算第一流的作者与歌者。苏轼《蝶恋花》后段写行人与佳人的一眼之缘:暮春时节,行人从墙外经过,佳人从墙内秋千中荡上来,一眼瞅见,传出笑声。行人佯装不理,继续埋头赶路,耳朵却仍然留意于佳人,直至听不见笑声。末尾一句,行人反而怀疑自己的无情惹恼了墙内多情女。论世间之多情者,莫过于此行人也。然而,透过这位多情的行人,我们却能感受到一代文豪的旷达与执着。苏轼一生多遭贬斥,困窘于羁旅之中,却有如此逸兴,铸词自适,表现美政理想着实令人感佩!李煜、范仲淹、欧阳修、苏轼一系的士大夫词,集中体现了中国士大夫思想自由、精神独立、不卑不亢的人格。这也是歌诗韵味的一部分,深远地影响着接受者的思想、价值与行为,具有历久弥新的艺术张力。物理学上的余音缭绕其实是很难实现的,但意在言外、音有尽而意无穷的审美效果则应成为歌者的追求目标。"隐也者,文外之重旨者也",[4]表演要以少为多,计一当十,精练传神。"秀也者,篇中之独拔者也",[5]表演要集中,肯定,鲜明,精彩。

歌者要善于造境,将诗词中的虚拟空间、第二世界,努力移植到舞台空间和观众席空间,使听者产生身临其境的感觉。歌者主要使用形象思维和艺术思维,构建情态、声音和节奏,触发观众产生情感共鸣。[6]意境既要合乎自然,又要充满人性的光辉。[7]常留柱说,传统演唱艺术非常注重声、字、情、表的完美结合,演唱者必须加强对形体表演基本功的训练,在舞台上的一个招式、一个眼神,都体现出演唱者的艺术功力和修养。[8]

歌者需要高超的声乐技巧,才能把歌诗唱出韵味来。歌者要处理好局部与整体的关系,既要细腻表现词感,又要让乐句、乐段都承接自如,不显雕琢,浑然天成。傅雪漪

[1] [宋]张炎:《词源》,清咸丰三年(1853)刻本。
[2] [南朝梁]刘勰:《文心雕龙》,四部丛刊影印上海涵芬楼明刊本,第8卷。
[3] [清]王国维撰、黄霖等导读:《人间词话》,上海:上海古籍出版社,1998年,第10页。
[4] [南朝梁]刘勰:《文心雕龙》,四部丛刊影印上海涵芬楼明刊本,第8卷。
[5] [南朝梁]刘勰:《文心雕龙》,四部丛刊影印上海涵芬楼明刊本,第8卷。
[6] 傅雪漪编著:《中国古典诗词曲谱选释》,北京:中国戏剧出版社,1996年,第304页。
[7] [清]王国维撰、黄霖等导读:《人间词话》,上海:上海古籍出版社,1998年,第1页。
[8] 常留柱:《我的民族声乐教学理念与实践》,《歌唱艺术》2019年第1期。

说,歌者要研究如何体现出声音艺术的韵味、意境,研究唱法方面的轻重、缓急、强弱、顿挫、转折、吞吐、收放、跌宕等。[1]音色要丰富,"凡一曲中,各有其声:变声,敦声,杌声,嗟声,困声,三过声";气息要多样"有偷气,取气,换气,歇气,就气";[2]行腔要自如,"歌唱则上开口时必须兴奋,思想轻松。将收腔时要慎重稳当。行腔运气,行则不凝,运则不滞。提气唱则凝,随提气而唱则行,是以动若行云,声如流水,俱臻妙境"。[3]龙榆生说:"吾人即旧体歌词,为最富音乐性文字,其声韵上之组织,又有多方面之关系,乃能恰称所欲表现之情感。"[4]

歌者要不断提升学术和文化修养,[5]提高对人和事深透的观察力,虚心学习音乐的历史、地理环境、语言、习俗,[6]把握作品中的思想感情,分析调式、旋律、风格、技巧,在吸收基础上的创新,运用准确、扎实、成熟的声音技术,把歌诗唱得韵味无穷。

歌诗,是文人审美的结晶。歌诗表演艺术是以音乐和听觉为核心的完整的体系。"诗为乐心",[7]所有人声和器声都要以诗义为依据。歌诗将汉语言的声音和意义充分融合,追求语感、情感、乐感、美感的完美统一,体现了中国式审美情趣,具有极高的人文价值。我们要将歌诗的整理与阐释、译介与编配、创作与表演、教育与交流结合起来,将教学、科研、创作、表演与社会服务结合起来,将声乐表演链条向上、向下、向内、向外延展,与开发曲目、训练演员、培养听众结合起来。歌诗与现代表演体系结合起来,经过创造性转化后,重构中国听觉审美体系,必然能在世界艺术歌曲体系中占据重要地位。文化有根,音乐有魂,歌诗既要有文化底气,又要接生活的地气,更要能增强中华文化的自信心和凝聚力。

1 傅雪漪:《诗歌——中国传统的音乐文学》,《前进论坛》1999 年第 2 期。
2 [元]燕南芝庵:《唱论》,见杨赛主编:《中国历代乐论选》,上海:华东师范大学出版社,2018 年,第 274 页。
3 傅雪漪编著:《中国古典诗词曲谱选释》,北京:中国戏剧出版社,1996 年,第 305 页。
4 龙榆生:《从旧体歌词之声韵组织推测新体乐歌应取之途径》,《音乐杂志》1934 年第 1 期、第 2 期;又载于《词学》第 33 辑。收入龙榆生著、张晖主编:《龙榆生全集》第三卷,上海:上海古籍出版社,2015 年,第 237 页。
5 傅雪漪编著:《中国古典诗词曲谱选释》,北京:中国戏剧出版社,1996 年,第 305 页。
6 廖昌永:《关于民族声乐事业发展的几点思考》,《乐府新声(沈阳音乐学院学报)》2011 年第 4 期。
7 [南朝梁]刘勰:《文心雕龙》,四部丛刊景印上海涵芬楼明刊本,第 2 卷。

第六章　先秦歌诗

混沌初开,人文始著,口语尚不成系统,文字还远没有发明,诗歌却迫在眉睫,不得不产生了。人类在日益社会化的生活中,产生了越来越丰富的情感。必然借助诗歌来表达。通过对自然声响的模仿,人声和器声不断丰富,音乐的表情达意功能日益增强。从乐舞发展到乐歌,社会性情感和表意的比重逐渐增加,随着文字拟声词和感叹词、实词不断取代,诗歌与礼乐高度融合。

掌握的词语少并没有阻碍情感的表达。"诗言志、歌永言,声依永",只要有一个语气词"啊/兮"就够了。深吸一口气,情与气偕,经过喉、舌、齿、唇、牙等"自然乐器",[1] 不断塑造声音的形象,贴切而细腻地表现情感的变化。人声通过高度模仿自然界的声音,不断丰富表现力。有了情感的表达和传播,自然就需求情感的接受和回应。这种情感的交流与互动是通过和声进行的。于是,由单音发展到多音,由横向发展扩充到纵向发展,出现了律和声。人类不得不发明相对统一的音高和节奏。先是拍打手、腹、腿等部位,再发展到击石拊石,最后发明了金、石、丝、竹、匏、土、革、木等人工器乐体系,"八音克谐,无相夺伦",不断完善表达情感的音效。个人的情感演化为社会的情感,升华为价值观和方法论,并与行为相适用。《礼记·乐记》说:"情动于中,故形于声。声成文,谓之音。"[2] 孔颖达说:"乐之所起,发于人之性情。"[3] 人类早期漫长的诗歌实践,通过声音的高低、快慢、断连来宣示情感、指示意义,逐渐形成一套听觉符号系统。

诗歌随着音乐发展,二言词、三言词、四言词相继出现,诗句越来越长,表达的意义越来越丰富。为了兼顾抒情和言理,在两个语义单位之间加语气助词"啊/兮"。后来由于词语太多,干脆在每一句后加"啊/兮"。最后取消"啊/兮",用押韵代替。诗歌的

1 陈钟凡:《中国音乐文学史序》,见朱谦之:《中国音乐文学史》,上海:上海人民出版社,2006年,第2页。
2 [汉]郑玄注、[唐]陆德明音义:《纂图互注礼记》,四部丛刊影宋本,第十一卷,第5—6页。
3 [汉]郑玄注、[唐]孔颖达疏:《毛诗正义》,清文渊阁四库全书本,《诗谱序》,第2页。

语音语义单位最终演化成词、读、韵、阕、篇五级。诗与歌逐渐分离,由偏重听觉形态转向偏重视觉形态,由表情为主转向表义为主。

中国早期诗歌两千多年的发展史见证了这一历程。刘勰《文心雕龙·乐府》:"钧天九奏,既其上帝。葛天八阕,爰乃皇时。自《咸》《英》以降,亦无得而论矣。至于涂山歌于候人,始为南音;有娀谣乎飞燕,始为北声;夏甲叹于东阳,东音以发;殷整思于西河,西音以兴;音声推移,亦不一概矣。匹夫庶妇,讴吟土风,诗官采言,乐胥被律,志感丝篁,气变金石。是以师旷觇风于盛衰,季札鉴微于兴废,精之至也。夫乐本心术,故响浃肌髓,先王慎焉。务塞淫滥。敷训胄子,必歌九德,故能情感七始,化动八风。"[1] 伏羲氏、朱襄氏、葛天氏、炎帝、黄帝、颛顼、喾、尧、舜、夏、商都有乐舞,当然也会有诗歌。郑玄说:"诗之兴也,谅不于上皇之世,大庭轩辕,逮于高辛,其时有亡载籍,亦蔑云焉。"[2] 刘勰《文心雕龙·明诗》:"昔葛天乐辞,《玄鸟》在曲;黄帝《云门》,理不空弦。至尧有《大唐》之歌,舜造《南风》之诗,观其二文,辞达而已。及大禹成功,九序惟歌;太康败德,五子咸怨:顺美匡恶,其来久矣。自商暨周,《雅》《颂》圆备,四始彪炳,六义环深。子夏监绚素之章,子贡悟琢磨之句,故商赐二子,可与言诗。自王泽殄竭,风人辍采;春秋观志,讽诵旧章,酬酢以为宾荣,吐纳而成身文。逮楚国讽怨,则《离骚》为刺。秦皇灭典,亦造《仙诗》。"[3] 朱载堉认为,学歌要"先学尧、舜、夏、商遗音"。[4]

第一节 上古歌诗

上古歌诗是中国音乐文学的发轫。人类最基本的情感有喜、怒、哀、乐,后来有好和恶,再后来又有惧。这七种情感,都需要借助一定的形式进行表达。《乐记》:"凡音之起,由人心生也。"情感上来了,非得拉长音值、拉高音调唱起来不可。这便是人类最早的诗歌。诗歌分开了说,歌是产生在诗之前的。王灼《碧鸡漫志》:"或问歌曲所起,曰:天地始著,人生焉,人莫不有心,此歌曲所以起也。"但现存上古歌谣《击壤歌》《康

1 [南朝梁]刘勰:《文心雕龙》,四部丛刊影印上海涵芬楼明刊本,第2卷。
2 [汉]郑玄注、[唐]孔颖达疏:《毛诗正义》,清文渊阁四库全书本,《诗谱序》,第1页。
3 [南朝梁]刘勰:《文心雕龙》,四部丛刊影印上海涵芬楼明刊本,第2卷。
4 [明]朱载堉:《律吕精义》,明万历郑藩刻增修清印本,外篇,第8卷。

衢歌》《卿云歌》《尧戒》《赓歌》《南风歌》等,从其思想内容和语词来看,为后人所伪托。由于史料缺乏,可信的材料不多,《诗经》以外的先秦歌诗,研究者要么避而不论,要么语焉不详,几近于学术空白。本书取朱载堉《律吕精义》补作乐谱,略作呈现。

歌诗1 〔尧〕古辞《大唐歌》

股肱喜哉①,元首起哉②,百工熙哉。(一章)元首明哉,股肱良哉,庶事康哉③。(二章)元首丛脞哉④,股肱惰哉,万事堕哉⑤。(三章)(《尚书·虞书·益稷》《古乐府》卷一)

【解题】 为尧与舜、皋陶等大臣唱和歌诗。《史记·夏本纪》:"帝(尧)用此作歌曰:'陟天之命,维时维几。'乃歌曰:'股肱喜哉,元首起哉,百工熙哉!'皋陶拜手稽首扬言曰:'念哉,率为兴事,慎乃宪,敬哉!'乃更为歌曰:'元首明哉,股肱良哉,庶事康哉!'又歌曰:'元首丛脞哉,股肱惰哉,万事堕哉!'帝拜曰:'然,往钦哉!'于是天下皆宗禹之明度数声乐,为山川神主。"

【注释】 ① 股肱(gōng):股,大腿。肱,胳膊。股肱引申为辅佐君主的重臣。② 元首:君主。③ 庶:众多。④ 丛脞(cóng cuǒ):烦琐细碎。⑤ 堕(huī):同"隳",毁坏。乐谱作"坠"。

【音谱】 凡三十六字。三章。章三句。句式为四言、五言。第一章押喜、起、熙三韵,平仄通押。第二章押良、康二平韵。第三章押脞、惰、坠三仄韵。每句都以"哉"字结尾,可视作三言诗。律吕字谱、宫商字谱、工尺谱合谱。(《律吕精义》外编卷八)

【曲情】 《大唐歌》为舜祀尧乐章,共三章,着力表现元首选贤举能、明确分工、充

分授权、实现有效治理。第一章由尧的神灵领唱歌颂大臣、元首、百工各奉其命,各得其功,政治清明,欣欣向荣;第二章由二十二大部族首领合唱:明确元首明智、群臣贤良才能国泰民安;第三章由群臣合唱,警诫如果元首缺乏雄才大略,臣工懒惰不恪尽职守,各项政务就要弛废。

歌诗2 [尧]古辞《康衢歌》①

立我烝民②。莫匪尔极③。不识不知④。顺帝之则⑤。(《乐府诗集·杂谣歌辞》)

【解题】 《列子》:"尧治天下五十年,不知天下治欤,不治欤?不知亿兆之愿戴己欤,不愿戴己欤?顾问左右,左右不知。问外朝,外朝不知。问在野,在野不知。尧乃微服游于康衢,闻童儿谣曰:'立我烝民,莫匪尔极。不识不知,顺帝不则。'尧喜,问曰:'谁教尔为此言③?'童儿曰:'我闻之大夫。'问大夫,大夫曰:'古诗也。'尧还宫,召舜,因禅以天下,舜不辞而受之。"《律吕精义》外篇卷八:"康衢之民所作,称颂尧之德。"

【注释】 ① 康衢(qú):康庄大道。② 立:治理。烝民:百姓。③ 尔:你。极:最好。④ 识:区分、辨别。⑤ 帝:先王。则:法则。

【音谱】 凡十六字。一章。四句。句式为四言。工、尺、一、四、合五个音,循环往复,累累如串珠,恰好每个字轮唱五个音。每个乐句的起调和毕曲为同一音高。词义、字音与旋律毫不相关,仅从祭祀仪式的节奏及金石打击乐伴奏来度曲,四四拍子,舒缓平和,古朴自然,颇具早期礼乐的形态。(《律吕精义》外编卷八)

【曲情】 《康衢歌》系政治讽谕诗歌,赞颂尧平章百姓的无上功德,敦促尧顺从天命,禅位于舜。尧听从了朝野的意见,向舜和平移交了权力,其政治影响力得到延续。顺天行道,此谓康衢。

歌诗3 ［尧］古辞《击壤歌》

日出而作①,日入而息②。凿井而饮,耕田而食。(一章)何有帝力哉③!(二章)(《乐府诗集·杂歌谣词》)

【解题】 《帝王世纪》:"帝尧之世,天下大和,百姓无事。有八九十老人击壤而歌。"

【注释】 ① 作:耕种。② 息:休息。③ 何有:倒装疑问词,意为"哪里有"。帝力:元首的治理。

【音谱】 凡二十一字。二章。第一章四句,四言,描述农耕部族怡然自得的生活状态。第二章一句,五言,表现部族无拘无束、自得其乐的状态。押息、食、力三韵。工、尺、一、四、合五个音,循环往复,每个词各唱五个音,累累如串珠,词义与旋律不相干,显得平和中正,古拙质实。四四拍子,"哉"字延至四拍。(《律吕精义》外编卷八)

【曲情】 《击壤歌》表现尧时百姓康乐。五十岁以上的老人,一边玩着击壤的游戏,一边唱着的歌曲,既展示了太平盛世安居乐业的景象,又歌颂尧帝之德在于休养生息,不夺民之时,不夺民之财与食,治在不治之间,是为大治也。同时也体现了逍遥于天地之间的处世哲学,可视作隐逸诗之祖。

歌诗4 ［舜］古辞《南风歌》

南风之薰兮①,可以解吾民之愠兮。(一章)南风之时兮,可以阜吾民之财兮②。(二章)(《尸子》《孔子家语》《乐府诗集·琴曲歌辞》节选)

【解题】 舜的音乐活动从尧赐琴开始,持续了七十年,贯穿其政治生涯全过程,发挥了重要的作用。舜摄政之初,争夺继承权的斗争十分激烈,舜请质制作了《九招》《六英》《六列》,表明其践行先王之道、学习先王之乐的决心,起到了团结先王之臣、壮大接

班同盟的作用,最终保住了继位权。舜即位后,命禹制作《韶》,仿效先王之乐,以延续先王之政、统率先王之臣。舜学习尧的礼乐,宣扬尧的善政和自己的孝道。舜的治理取得了良好效果,又命禹制作《九招》,共有九个乐章,充分表现了舜的政绩,以向历代先王汇报。舜命禹摄政时,制作了君臣相和的《卿云歌》,明确了元首充分授权、臣工各司其职的治理模式。舜健全了音乐制度,设立掌管音乐的机构乐正,任命音乐官员夔,将乐广泛应用于祭祀神明、封赏诸侯、教育士子、震服蛮夷等领域,音乐与政治紧密相连。舜通过礼乐,实现了垂拱而治。舜乐对夏乐、商乐、周乐、秦乐、汉乐、王莽新乐和唐、宋雅乐都产生了深刻的影响。

古南風歌 調寄鼓孤桐 小工調				
五	南風	△		
六五		四合四		
上五	之薰兮,	五		
六五		六五		
上五	可以解	上五	△南風	兮。
六工		六五	之時兮,	尺上 尺上四合四
上五	吾民之慍	上五	可以阜	吾民之財兮。
六工				

【注释】 ① 薰(xūn):感染,感化。② 阜(fù):盛,多,大。

【音谱】 凡二十六字。分二章。旋律一致,每章两句。散文。押薰、慍、时、财四韵。每句以"兮"字结韵。板眼有一字半拍、一字一拍、一字一拍半、一字两拍。语义重音与节奏切合,有较强的叙事性与抒情性。有八个音:合、四、上、尺、工、五、六、仩。(《魏氏乐谱》卷六)

【曲情】 《南风歌》歌颂了舜的孝道和德政,开创了弦歌治国的模式。冬天,家庭一同蜗居一穴,饮食缺乏,家庭内部、家族之间,难免产生各种消极情绪,滋生怨恨,引发争执。舜歌颂南风解慍,主张家庭社会宽容和解,不无道理。舜以孝道被举荐,在各种考验中,舜对父母孝,对朝廷忠,对百姓仁,舜的美德赢得了越来越广泛的支持。舜以人伦价值观为基础,建立起家庭、宗族、国家三级价值体系,实现了社会和谐稳定。家族伦理是部落伦理发展的新阶段,到了夏以后的家天下时代,就更为重要了。随着人类的大量繁衍,社会消耗越来越大,不能靠宽容解决争端,舜歌颂南风,教化人们和睦亲善,遵守农时,抓紧生产,收获更多物资,推动了社会繁荣发展。《南风歌》的伴奏乐器有打击乐和弹拨乐。舜用鸣球作打击乐,象征天帝的法器,以强化乐歌的神圣性。

歌诗5 ［夏］古辞《夏训》

皇祖有训①：民可近②。不可下③，民惟邦本，本固邦宁④。（一章）予视天下：愚夫愚妇。一能胜予⑤。一人三失⑥，怨岂在明？不见是图，予临兆民⑦。懔乎若朽索之驭六马⑧，为人上者，奈何不敬⑨？（二章）（《尚书·夏书》《古乐府》卷一）

【解题】　又名《五子之歌》。夏对完善黄帝礼乐传承体系作出了重要贡献。禹在舜朝即主持制作了《韶》乐，积累了威望。即位之初，禹延续了舜禘、郊、祖、宗四种祭祀制度，实现了道统与血统的统一，有利于统治权的稳定。禹命皋陶制作《大夏》，以弘扬历代先王的功德，团结各大宗族势力，巩固了执政地位，实现了政局的稳定。禹取得较好的政绩后，命皋陶增修《大夏》，扩充至九个乐章，也称《九夏》，着重宣扬禹治水的功绩，并实施礼乐教化，树立个人权威。皋陶未及摄政，即已过世。益主持礼乐工作时间并不算长，积累的威望不够，没能承继帝位。启也参与了增修《大夏》的工作，并因此取得继位资质。《夏颂》很早就佚失了，仅存《赓歌》一首。禹令皋陶主持创作了《赓歌》，两易其稿，歌曲表现禹明充分授权，大臣能干，政事顺利。两段歌诗各三句，为三言实词加虚言构成，应为徒歌。夏启当政初期弘扬禹乐，后期为追求享乐制作《万》舞，导致政权衰败。太康失去统治权后，其昆弟作《五子之歌》，回顾夏禹的训诫，追悔莫及。夏乐在商并未断绝。周乐大量吸收了夏乐。夏的礼乐作为黄帝礼乐传承体系的重要一环，承上启下，对中华礼乐文明产生了深远影响。《五子之歌》被收入《尚书·夏书》。《五子之歌》共有五乐章，齐言居多，也有长短句，有配乐歌，也有徒歌。前三乐章言者是禹，在尸位。后两乐章言者为宗孙，在祭位。第一乐章为二言、四言、九言长短句，禹谆谆告诫继位宗孙，治理国家要以百姓为本。

【注释】　　①皇祖：大禹。训：训诫。②近：亲近。③下：失分。④"民惟"句：人君当固民以安国。⑤"予视"句：能畏敬小民,所以得众心。⑥三失：过失很多。⑦兆：十亿曰兆,言多。⑧懔：危险、害怕的样子。朽：腐也。朽索之驭六马：用不牢靠的绳索驾驶六匹马拉的车,比喻十分危险,让人警觉。⑨"为人"句：能敬则不骄,在上不骄则高而不危。

【音谱】　　凡六十三字。二章。第一章四句。第二章八句。押近、宁、明、民、敬五平韵。黄钟徵以林钟起调,林钟毕曲。有工、尺、一、四、合五个音。散板。旋律质朴,有一定的抒情性。(《律吕精义》外编卷八)

【曲情】　　为禹对宗孙的训词。《夏训》有两章。第一章为引歌,祭者合唱禹的训辞,将禹从天上迎接下来。第二章为元神场景还原,尸以第一人称的口气代禹主唱,非常形象地比喻了禹作为最高统治者对权力和百姓的敬畏。

【词选】　　　　　　　　[夏]古辞《五子歌》四首

训有之：内作色荒。外作禽荒。甘酒嗜音,峻宇彫墙。有一于此,未或不亡。

惟彼陶唐。有此冀方。今失厥道,乱其纪纲。乃厎灭亡。

明明我祖,万邦之君。有典有则,贻厥子孙。关石和钧。王府则有。荒坠厥绪。覆宗绝祀。

呜呼曷归。予怀之悲。万姓仇予,予将畴依。郁陶乎予心,颜厚有忸怩。弗慎厥德。虽悔可追。(《尚书·夏书》)

歌诗6　[先秦]古辞《沧浪歌》

沧浪之水清兮①,可以濯吾缨②。沧浪之水浊兮,可以濯吾足。(《孟子·离娄上》《楚辞·渔父》《乐府诗集·杂曲歌辞》)

【解题】　　又题作《渔父歌》。《楚辞·渔父》载,屈原既放,游于江潭。渔父见之,鼓枻而歌。沧浪,水名也。清喻明时,可以振缨而仕；浊喻乱世,可以抗足而去。故孔子曰："清斯濯缨,浊斯濯足矣。"言自取之也。此歌为后世渔父歌的母题。张志和有《渔父歌》。

【注释】 ① 沧浪：古水名，即汉水或汉水水系。② 濯（zhuó）：洗。缨（yīng）：帽缨。清比喻政治清明，可以振缨而仕；浊比喻乱世，可以抗足而去。

【音谱】 标为屈原或屈平作词。《东皋琴谱》系东皋心越禅师在清康熙十五年、日本延宝四年（1676）东渡日本时流传下来的古琴曲集。曲集里面包含有许多中国历代优秀的歌诗。很多后代的琴家为这首歌单独谱曲、流传。六字调，今作F调，凡二十二字。二章。章两句。散文。押清、缨、浊、足四韵。两句中间以"兮"字连接。（《明和本东皋琴谱》）

【曲情】 《沧浪歌》表现渔人顺时而为、恬淡守命的人生观，意寓士人应随时俯仰，随遇而安，自我安慰，寻求心灵的自适。

第二节 商歌诗

商汤通过武力灭夏建商，保留了夏社和夏乐，传承黄帝以来的历代先王之乐如《九招》《六列》等，赓续了黄帝以来的乐统、道统与政统，确立了商统治的合法性。商自契以来，就形成了祭祀祖先的传统。汤集历代祭祖礼乐之大成，制作祭祀契和配祀相土的礼乐。这些礼乐后来大量遗失，但仍有很少一部分保存于《玄鸟》《长发》中。汤制作的《大护》，可分两个时期、两个乐种。汤建国伊始，初修武乐《大获》，展现汤的赫赫武功，威慑各个方国，巩固其统治地位。《大获》早佚，《长发》祀汤享神初献、亚献、终献乐章得到部分遗存。汤的统治巩固后，增修文乐《大护》，以宣扬德政，笼络百姓，吸引方国归附。《大护》早佚，汤孙太甲祀汤，作《那》乐章。《那》可分为迎神、享神、送神三部分。商祀太戊作《烈祖》乐章，也可分为迎神、享神、送神三部分。商祀武丁作《玄鸟》《殷武》乐章。商纣坏礼乐，兴淫乐，遂成亡国之音。周武王灭商，封商纣子武庚于宋地，以商乐奉商祀。周成王时，武庚作乱，周公灭之。封微子启于宋，以商乐奉商祀。

商族在宋地用《桑林》奉商祀。孔子五世祖正考甫从宋地采得《商颂》十二篇献给周太师。《商颂》后来失佚七篇,孔子编订《诗经》时,只录入《商颂》五篇。《商颂》主要颂扬契、相土、汤、太戊、武丁等的功德,其谱早不存。明朱载堉《律吕精义》补度了《那》。清永瑢等纂《钦定诗经乐谱全书》补度了五首《诗经·商颂》。

歌诗 7　[商] 古辞《诗经·商颂·玄鸟》

天命玄鸟①,降而生商②。宅殷土芒芒③。(一章)古帝命武汤④。正域彼四方⑤。方命厥后⑥。奄有九有⑦。(二章)商之先后⑧。受命不殆⑨。在武丁孙子⑩。武丁孙子。武王靡不胜⑪。(三章)龙旂十乘⑫。大糦是承⑬。邦畿千里⑭。维民所止⑮。(四章)肇域彼四海⑯。四海来假⑰,来假祁祁⑱。景员维河⑲。(五章)殷受命咸宜⑳。百禄是何㉑。(六章)(《毛诗注疏》卷二十)

【解题】　《玄鸟》为商祭祀始祖契、汤、武丁乐章。

【注释】　① 玄鸟:黑色燕子。传说有娀氏之女简狄吞燕卵而受孕生契,契建商。② 商:商的始祖契。③ 宅:居住。芒芒:同"茫茫",广大的样子。④ 古:从前。帝:

[下附《诗经·商颂·玄鸟》工尺谱,笛谱笙同,宫声工字调,古辞。歌词逐字配工尺谱字,略。]

天帝。武汤：即成汤，汤号曰武。⑤ 正(zhēng)：同"征"。又，修正疆域。方：遍，普。⑥ 后：君主。⑦ 奄：拥有。九有：九州。⑧ 先后：先君，先王。⑨ 命：天命。殆：通"怠"，懈怠。⑩ 武丁：即殷高宗，汤的后代。⑪ 武王：即武汤、成汤。胜：胜任。⑫ 旂(qí)：古时一种旗帜，上画龙形，竿头系铜铃。乘(shèng)：四马一车为乘。⑬ 饎：酒食。承：进献。⑭ 邦畿(jī)：封畿，疆界。⑮ 止：停留，居住。⑯ 肇域彼四海：始拥有四海之疆域。⑰ 来假(gé)：来朝。假，通"格"，到达。⑱ 祁祁：纷杂众多之貌。⑲ 景：广大。员：幅员。⑳ 咸宜：人们都认为适宜。㉑ 百禄：多福。何(hè)：通"荷"，承受，承担。

【音谱】 工字调，今作D调。凡九十六字。六章。句式有四言、五言、六言，以四言为主。起讫音为四—四。押商、芒汤、方，后、有，胜、乘、承、里、止、祁、河、何十四韵。（《钦定诗经乐谱全书》）

【曲情】 《玄鸟》开篇，讲述契受天命而生的传说。汤的贤孙武丁坐在十乘插着龙旗的车队中。他曾经战无不胜，气势盛大地降临。商，古乐古辞。第一段与第二段之间用一对叠句衔接，形成顶真格。在武丁的统治下，商的疆域不断扩大聚集的人口越来越多，远在四海的方国纷纷归附。朝觐的人很多，国界直抵黄河沿线，这些兴盛的景象表明，商接受天命是合适的，能承受天赐的福禄。文乐，方国乐汇入商乐，以商乐收尾。

歌诗8 ［商］古辞《诗经·商颂·那》

猗与那与①。置我鞉鼓②。奏鼓简简，衎我烈祖③。汤孙奏假④，绥我思成⑤。（一章）鞉鼓渊渊，嘒嘒管声。既和且平。依我磬声⑥。于赫汤孙⑦。穆穆厥声⑧。（二章）庸鼓有斁⑨。万舞有奕⑩。我有嘉客，亦不夷怿⑪。（三章）自古在昔⑫。先民有作，温恭朝夕。执事有恪⑬。（四章）顾予烝尝⑭。汤孙之将⑮。（五章）（《毛诗注疏》卷二十）

【解题】 商汤因《九招》《六列》，作《护》，歌《晨露》，商纣作《桑林》。商汤作《护》，本名《大濩》，后又称《大护》。《护》本名《大濩》，初系武舞，反映商汤在反对夏桀的战争中，获得了土地、财富和人民的支持，取得了最终的胜利。商的政权稳定后，对老百姓普施宽厚的治理，实行德治，《护》逐渐变成文舞，更名为《大护》。《诗经·商颂》中的词保存了商代祭祀礼乐的史料。《那》是商汤祭祀其祖之作。

【注释】 ① 猗那：赞叹美盛。与：赞叹词。② 置：植,树立。③ 衎（kàn）：娱神。烈祖：商汤。④ 汤孙：成汤的子孙。奏：演奏。假：神其来格。⑤ 绥：列祖云车上的旌旗和旒。思成：迎神成功。思,语气词。⑥ 依我磬声：仪式伴随前辈磬的节奏进行。⑦ 赫：盛大。⑧ 穆：美好。⑨ 庸：镛,大钟。斁：盛貌。⑩ 奕：美好。⑪ 不：通"丕",表示程度很大、很深。夷怿：愉悦喜乐。⑫ 自古在昔：从近古到远古。⑬ 恪：恭敬。⑭ 烝尝：祭祀。冬祭为烝,秋祭为尝。⑮ 将：供养,奉献。

【音谱】 黄钟商,今作D调。凡八十八字。五章。二十二句。句式为四言。押猗、那、鼓、祖、成、声、平、声、斁、奕、客、怿、昔、作、夕、恪、尝、将十八韵。不避重韵。有语气助词"与"。起讫音为四—四。有工、尺、一、四、合五个音。节奏为一字一音一拍。
(《律吕精义》外编卷八)

【曲情】 《那》是祭祀商汤的歌诗。第一章汤孙太甲祀汤降神乐章。拨鼗鼓,歌颂汤征服周边大小方国,领导、联合多种力量,并最终取得讨伐夏桀的胜利,奠定了商朝的基业。第二章太甲祀汤享神乐章。吹管,敲磬和镛。第三章,太甲祀汤享神亚献乐章。跳万舞,宾客盈门,与汤共享嘉宴,一派祥和愉快的盛世景象。第四章,太甲享汤终献乐章。第五章送神,商族子孙牢记祖训,祈求得到汤的护佑。

歌诗9 ［商］古辞《诗经·商颂·长发》

濬哲维商。长发其祥。洪水芒芒。禹敷下土方。外大国是疆。幅陨既长。有娀方

将。帝立子生商。(一章)玄王桓拨。受小国是达。受大国是达。率履不越。遂视既发。相土烈烈。海外有截。(二章)帝命不违。至于汤齐。汤降不迟。圣敬日跻。昭假迟迟。上帝是祇。帝命式于九围。(三章)受小球大球。为下国缀旒。何天之休。不竞不絿。不刚不柔。敷政优优。百禄是遒。(四章)受小共大共。为下国骏厖。何天之龙。敷奏其勇。不震不动。不戁不竦。百禄是总。(五章)武王载旆。有虔秉钺。如火烈烈。则莫我敢曷。苞有三蘖。莫遂莫达。九有有截。韦顾既伐。昆吾夏桀。(六章)昔在中叶。有震且业。允也天子。降予卿士。实维阿衡。实左右商王。(七章)(《毛诗注疏》卷二十)

【解题】 《诗经·商颂·长发》是殷商后王祭祀成汤及其列祖的乐歌,并以伊尹从祀。《毛诗序》云:"《长发》,大禘也。"根据《礼记》,大禘是国君祭天,以自己的祖先陪享的一种祭祀仪式。这种祭祀乐歌经过春秋时代殷商后裔宋国人的整理改定,用作宋国的宗庙乐歌。

【注释】 ① 濬(jùn)哲:明智。② 长发:长久兴发。③ 芒芒:茫茫,水盛貌。④ 敷:治。下土方:即下土四方。⑤ 外大国:邦畿之外的远方诸侯国。疆:疆土。句意为远方的方国都归入疆土。⑥ 幅陨(yǔn):幅员。⑦ 有娀(sōng):古国名,指有

诗经 商颂 长发 笛谱 宫声工字调 商古辞	濬	洪	禹	外	幅	帝	玄	受	受	率	相	帝	汤	昭	帝	受	为
	四宫哲	上角水	上角敷	尺徵大	变徵陨	四宫立	上角王	五宫小	五宫大	尺徵履	上角土	工徵命	变徵降	五宫假	六变宫命	四宫小	工徵下
	工徵维	尺徵芒	五宫下	上角国	工徵既	六变宫子	工徵桓	上角国	上角国	工徵越	工徵烈	工徵不	六变宫不	六变宫迟	五宫式	上角球	五宫国
	工徵商	工徵芒	工徵土	工徵长	工徵有	六变宫生	工徵拨	六变宫是	六变宫是	尺徵遂	工徵烈	工徵违	工徵迟	工徵迟	六变宫於	工徵大	六变宫缀
		尺徵长	尺徵方	尺徵疆	五宫有	四宫商	变宫。	上角达	上角达	上角视	尺徵海	尺徵至	尺徵圣	尺徵上	上角九	尺徵球	上角旒
		工徵发	六变宫。	六变宫。	工徵娀			。	。	六变宫既	六变宫外	工徵於	五宫敬	六变宫帝	上角围	。	五宫。
		六变宫其			六变宫方					五宫发	五宫有	五宫汤	五宫日	上角是	四宫。		
		五宫祥			五宫将					五宫。	五宫截	变宫齐	工徵跻	上角祇			
	商	六变宫。			六变宫。							六变宫。	六变宫。	变宫。			

[表格：工尺谱乐谱，竖排，自右至左共十五列，每字旁标注音阶（宫、商、角、徵、变宫、变徵）及工尺符号（上、尺、工、六）。因内容复杂，此处略去具体对照。]

娍氏之女。有娍氏之女生契，契为商始祖。⑧ 玄王：商有"玄鸟生商"的神话，称契为玄王。桓拨：威武刚毅。⑨ 达：开，通。受小国、大国是达，郑玄笺："玄王广大其政治，始尧封之商为小国，舜之末年乃益其地为大国，皆能达其教令。"⑩ 率履：遵循礼法。履：同"礼"。⑪ 视：巡视。发：施。朱熹《诗集传》："言契能循礼不过越，遂视其民，则既发以应之矣。"⑫ 相土：契的孙子。烈烈：威武貌。⑬ 球：玉器。⑭ 下国：下级诸侯方国。缀旒（liú）：表率，法则。⑮ 何：同"荷"，承受。休：同"庥"，庇荫。

【音谱】　姑洗宫黄钟调，为宫声工。起讫音为四—四。凡一百五十五字。七章。句式有四言、五言、六言。第一章押商、祥、芒、方、疆、长、将、商八韵。第二章押拨、达、达、越、发、烈、截七韵。第三章押违、齐、迟、跻、迟、祗、围七韵。第四章押球、旒、休、绿、柔、优、遒七韵；第五章押共、厖、龙、勇、动、竦、总七韵。第六章押旆、钺、烈、曷、蘖、达、截、伐、桀九韵。第七章押叶、业、子、士、衡、王六韵。（《钦定诗经乐谱全书》）

【曲情】　第一章，一连多日，商汤早早来到祭台，迎接上帝的到来。汤对上帝的崇拜敬仰之情与日俱增。上帝被商汤的真诚所感动，终于降临，命商王统领九州。第二章，商汤主持武舞表演时，为各子姓方国授宝玉，提供庇护，又通过克制而坚毅的武舞进行武力震慑，以巩固其结盟。第三章，商汤用文舞拉拢小方国。第四章，商汤主持文舞表演，为各附庸方国授旗，旌表嘉奖，以示笼络。汤通过利诱和威逼两种手段，形成商的

方国联盟,为灭夏奠定了基础。第五章,颂神汤用武舞再现伐桀决战场景。第六章,商汤得到上帝的保佑,得到小国的支持,率领盟军,气势如虹,征讨夏桀。汤的战车上旗帜飘扬,士兵握着大斧,像火一般地冲锋陷阵,没有谁敢阻挡。汤以都城亳(故址在今黄河下游一带)为基地,先后制服了周边的一些小方国,不断扩大统治范围,逆黄河而上,一举攻下韦方国(故址在今河南滑县东南一带)和顾方国(故址在今山东鄄城东北一带),攻下昆吾方国(故址在今河南许昌一带),打开夏都的门户,最终灭掉了夏桀。第七章,颂扬伊尹辅国之功。

第三节　周歌诗

周集上古歌诗之大成,构建了颂、雅、风歌诗体系。颂是周的立国之本。周传承了黄帝、颛顼、喾、尧、舜,特别是夏、商以来的祭祀音乐,保留了部分《夏颂》和《商颂》。周制作了《周颂》和部分《大雅》,歌颂周历代先王、周文王、周武王的功德。周在继承尧、舜燕乐的基础上,制作了《小雅》和部分《大雅》。周收集尧、舜以来各宗族老百姓的古老民歌以及周各地遗民的新民歌,辑成《风》。周将歌诗与礼制相配合,实践与理论相配合,创立了新的乐制,制造了新的乐器。周歌诗表演,以器乐开场,由起鼓开始,以铙乐收场,整齐划一,声音雅正;声乐继之,以柎开始,以雅结束,歌者唱颂《颂》与《大雅》,歌颂先王的功德和训辞。声乐与器乐密切配合,以声歌、丝弦、吹管为主,有工歌、笙奏、间歌、合乐四种形式。周歌诗体制包含乐教、乐音、乐器、乐舞等职部。周歌诗表演与礼紧密结合,寓意君臣之教、父子之教、上下之教。《风》反映了各族老百姓的真实情感,周据以考察百姓意愿与官员政绩的依据。东周在春秋末期衰弱,歌诗流失严重,孔子对周歌诗作了整理,形成了《诗经》乐谱。周歌诗记谱法应为声曲折谱。周歌诗在不同的礼仪场合展演,陶冶情操,教化风俗,规范行为,统一思想,获得了老百姓的支持,大大巩固了周的统治基础,维护了周政权的长期稳定。

歌诗10　[周]古辞《诗经·周南·关雎》

关关雎鸠①。在河之洲。窈窕淑女②,君子好逑③。(一章)参差荇菜④,左右流之。窈窕淑女,寤寐求之⑤。(二章)求之不得⑥,寤寐思服。悠哉悠哉⑦,辗转反侧。(三章)

参差荇菜,左右采之。窈窕淑女,琴瑟友之⑧。(四章)参差荇菜,左右芼之⑨。窈窕淑女,钟鼓乐之⑩。(五章)(《毛诗注疏》卷一)

【解题】 《关雎》是《诗经》的开篇。周南,周者,代名其地在禹贡雍州之域岐山之阳,于汉属扶风美阳县;南者言周之德化自岐阳而先被南方。《诗经》篇名义无定准。多不过五,少才取一。或偏举两字,或全取一句,亦有舍其篇首,撮章中之一言,或复都遗见文,假外理以定称。

【注释】 ① 关关:雎鸠求偶时互相应答的和声。雎鸠(jū jiū):又称鹫、鱼鹰。② 窈窕:幽闲。淑:善。③ 逑:匹也。④ 荇(xìng)菜:一名接余,白茎,一般用作祭祀宗庙。⑤ 寤:睡醒。寐:就寝。⑥ 求:追求女子作为配偶。⑦ 悠:思念也。⑧ 友:志同道合之人。⑨ 芼(mào):挑选。⑩ 钟鼓乐(yuè)之:琴瑟在堂,钟鼓在庭,是写上荇菜之时,上下之乐同作,男女共襄礼乐的情景。

【音谱】 正平调,合作G调。凡八十字。五章。每章四句。句式为四言。一板三眼。板眼有一字半拍、一字一拍、一字一拍半。流水型节奏。四言分别有三拍和三拍半两种节奏,每章只有第一个四言句从重拍起,其余四言句从轻拍、次重拍和后半拍起,既黏合,又流动,情意绵绵。起讫音为五—尺。(《魏氏乐谱》卷一)

[工尺谱表格,五章,竖排从右至左:]

關雎 雙調

章	句一	句二	句三	句四
一	關關雎鳩,在河之洲。	窈窕淑女,	君子好逑。	
二	參差荇菜,左右流之。	窈窕淑女,	寤寐求之。	
三	求之不得,輾轉反側。	悠哉悠哉,	寤寐思服。	
四	參差荇菜,左右采之。	窈窕淑女,	琴瑟友之。	
五	參差荇菜,左右芼之。	窈窕淑女,	鐘鼓樂之。	

(工尺谱字:五、上五合工合五合、尺、合工合五上 等)

【曲情】　《关雎》表现君子的单相思。共五章。第一章起句"关关"是听觉。《诗经》中以听觉开头的诗并不少见。循声看过去,在水的那方,是视觉。雎鸠在求偶,而我的配偶是什么样子?是一位"窈窕淑女",此刻却并不在身边,是幻觉。通过听觉、视觉和幻觉,引出本诗的言者——坠入爱河的君子。第二章写君子此刻的行为与思想。君子在采荇菜,以备祭祀宗庙之用。在哪里采荇菜?在河边上。他是什么情绪状态?坠入了单相思。你看他心不在焉,采来的荇菜都没有放到筐子里,随河水流走了,他心里只想着淑女。第三章是插叙,是过去时。君子昨天整晚都在想淑女,在床上辗转反侧,没睡好。一大清早到河边采荇菜。第四章写君子一边采荇菜,一边幻想与淑女琴瑟和谐,美好的相处。第五章写君子一边采荇菜,一边幻想把淑女娶回家,共同参加宗庙祭祀。后两章是未来时。《关雎》本是一首非常纯真的民间爱情诗歌,被采集到朝廷以后,被改编成仪式歌曲,被后代士族长期运用于婚礼仪式中。

歌诗11　〔周〕古辞《诗经·魏风·伐檀》

坎坎伐檀兮①。寘之河之干兮②。河水清且涟猗③。不稼不穑④。胡取禾三百廛兮⑤。不狩不猎⑥。胡瞻尔庭有县貆兮⑦。彼君子兮⑧。不素餐兮⑨。(一章)坎坎伐辐兮⑩。寘之河之侧兮。河水清且直猗⑪。不稼不穑。胡取禾三百亿兮⑫。不狩不猎。胡瞻尔庭有县特兮⑬。彼君子兮。不素食兮。(二章)坎坎伐轮兮。置之河之漘兮⑭。河水清且沦猗⑮。不稼不穑。胡取禾三百囷兮⑯。不狩不猎。胡瞻尔庭有县鹑兮。彼君子兮。不素飧兮⑰。(三章)(《毛诗注疏》卷五)

【解题】　魏,西接于秦,北邻于晋,本是虞、舜、夏、禹所都之地,当有太古遗音。周平、桓之世,魏之变风始作。至春秋鲁闵公元年,晋献公灭魏,以其地赐大夫毕万,自尔而后,晋有魏氏。魏无世家。《葛屦》《汾沮洳》《园有桃》《陟岵》《十亩之间》针对一君,刺俭;《伐檀》《硕鼠》针对一君,刺贪。《左传·襄二十九年》鲁为季札歌《魏》,季札曰:"美哉,大而婉,俭而易行,以德辅此,则为明主止。"此诗刺君,而季札美之者,美其有俭约之余风,而无德将失之于太俭,故诗人刺之。

【注释】　① 坎坎:象声词,伐木声。② 寘:同"置",拖放。干:水边。③ 涟:波澜。猗(yī):义同"兮",语气助词。④ 稼(jià):播种。穑(sè):收获。⑤ 胡:为什么。禾:

詩經·魏風·伐檀

笛譜笙同　宮聲工字調　周古辭

坎坎伐檀兮，寘之河之干兮，河水清且漣猗。不稼不穡，胡取禾三百廛兮？不狩不獵，胡瞻爾庭有縣貆兮？彼君子兮，不素餐兮。

坎坎伐輻兮，寘之河之側兮，河水清且直猗。不稼不穡，胡取禾三百億兮？不狩不獵，胡瞻爾庭有縣特兮？彼君子兮，不素食兮。

坎坎伐輪兮，寘之河之漘兮，河水清且淪猗。不稼不穡，胡取禾三百囷兮？不狩不獵，胡瞻爾庭有縣鶉兮？彼君子兮，不素飧兮。

谷物。三百：很多，虚数。廛(chán)：通"缠"，古代的度量单位，束。⑥ 狩：冬猎。猎：夜猎，指打猎。⑦ 县(xuán)：通"悬"，悬挂。貆(huán)：猪獾。⑧ 君子：对君子善良的劝勉。⑨ 素餐：白吃饭，不劳而获。⑩ 辐：车轮上的辐条。⑪ 直：水流的直波。⑫ 亿：通"束"。⑬ 瞻：向前或向上看。特：三岁的大兽。⑭ 漘(chún)：水边。⑮ 沦：小波纹。⑯ 囷(qūn)：圆形的谷仓。⑰ 飧(sūn)：熟食，吃饭。

【音谱】　凡一百四十四字。三章。章八句。句式有四言、五言、六言、七言。每章有六个"兮"字，置于句尾。第一章押檀、干、涟、廛、貆、餐六平韵；第二章押辐、侧、直、亿、特、食六韵；第三章押轮、漘、囷、鹑、飧五平韵。合用宫商谱和工尺谱。(《钦定诗经乐谱全书》)

【曲情】　《伐檀》的言者是一位伐木工。起句是象声词，伐木工把檀树砍倒，拖到河边，准备运走。伐木工捧起河水洗一把脸，清醒了不少。想到自己的生活和统治者很不一样。统治者不耕作、不畋猎，照样享有粮食和肉类。最传神的是诗最后一句，伐木工没有进一步发泄愤恨和不平，而是提出善良的劝诫，这塑造了他良好的德性。善良的劝诫被汉乐府诗、汉赋传承沿用，成为中国文学一个非常重要的手法。

歌诗12　[周] 古辞《诗经·秦风·蒹葭》

蒹葭苍苍①。白露为霜②。所谓伊人③，在水一方④。溯洄从之⑤，道阻且长⑥。溯游从之⑦，宛在水中央⑧。(一章)蒹葭凄凄⑨。白露未晞⑩。所谓伊人，在水之湄⑪。溯洄从之，道阻且跻⑫。溯游从之，宛在水中坻⑬。(二章)蒹葭采采⑭，白露未已⑮。所谓伊人，在水之涘⑯。溯洄从之，道阻且右⑰。溯游从之，宛在水中沚⑱。(三章)(《毛诗注疏》卷十一)

【解题】　朱熹《诗集传》："言秋水方盛之时，所谓彼人者，乃在水之一方，上下求之皆不可得。然不知其所指也。"

【注释】　① 蒹葭：芦荻，芦苇。苍苍：茂盛的样子。② 为：凝结。③ 所谓：所怀念的。伊人：那个人。④ 在水一方：在河的另一边。⑤ 溯洄(sù huí)从之：逆流而上去追寻。⑥ 阻：险阻，难走。⑦ 溯游：顺流而下。⑧ 宛：仿佛。⑨ 凄凄：茂盛的样子。⑩ 晞(xī)：晒干。⑪ 湄(méi)：水和草交接之处，指岸边。⑫ 跻(jī)：升高，道路又陡又高。⑬ 坻(chí)：水中的小洲或高地。⑭ 采采：茂盛的样子。⑮ 已：变干。⑯ 涘

(sì)：水边。⑰右：弯曲。⑱沚（zhǐ）：水中的小块陆地。

【音谱】 凡九十九字。三章。章八句。句式为四言。押苍、霜、方、长、央；采、已、涘、右、沚；有、止；堂、裳、将、忘十六韵。（熊朋来《瑟谱》卷三）

【曲情】 和你之间，总是隔着满沼泽望不到头的蒹葭。错过了春，错过了夏。还没等到为你盛开，秋去冬来，风霜已悄悄染成了我的白发。我用扁舟，系住你不羁的步伐。一篙风暖，萍寄天涯。

诗经 秦风 蒹葭 南吕商 俗呼中管商調 周 古辭	蒹葭蒼蒼白露為霜所謂伊人在水一方溯洄從之道	阻且長溯遊從之宛在水中央	蒹葭淒淒白露未晞所謂伊人在水之湄溯洄從之道	阻且躋溯遊從之宛在水中坻	蒹葭采采白露未已所謂伊人在水之涘溯洄從之道	阻且右溯遊從之宛在水中沚

歌诗13 ［周］古辞《诗经·小雅·鹿鸣》

呦呦鹿鸣①。食野之苹②。我有嘉宾③，鼓瑟吹笙④。吹笙鼓簧⑤。承筐是将⑥。人之好我。示我周行⑦。（一章）呦呦鹿鸣，食野之蒿⑧。我有嘉宾。德音孔昭⑨。示民不恌⑩。君子是则是效⑪。我有旨酒⑫。嘉宾式燕以敖⑬。（二章）呦呦鹿鸣。食野之芩⑭。我有嘉宾。鼓瑟鼓琴。鼓瑟鼓琴。和乐且湛⑮。我有旨酒。以燕乐嘉宾之心。（三章）（《毛诗注疏》卷九）

【解题】 朱熹《诗集传》："此燕飨宾客之诗也。盖君臣之分，以严为主；朝廷之礼，以敬为主。然一于严敬，则情或不通，而无以尽其忠告之益。故先王因其饮食聚会，而制为燕飨之礼，以通上下之情。"

【注释】 ① 呦（yōu）呦：鹿相互应答的叫声。② 苹：苹蒿。③ 嘉宾：尊贵的客人。④ 瑟：古代弦乐器，属丝。笙：古代吹奏乐器，属匏。⑤ 簧：笙上的簧片。⑥ 承筐：

詩經·小雅·鹿鳴（黃清鍾宮 俗呼正宮 周 古辭）

呦呦鹿鳴，食野之苹。我有嘉賓，鼓瑟吹笙。
吹笙鼓簧，承筐是將。人之好我，示我周行。
呦呦鹿鳴，食野之蒿。我有嘉賓，德音孔昭。
視民不恌，君子是則是傚。我有旨酒，嘉賓式燕以敖。
呦呦鹿鳴，食野之芩。我有嘉賓，鼓瑟鼓琴。
鼓瑟鼓琴，和樂且湛。我有旨酒，以燕樂嘉賓之心。

（原譜為律呂字譜，每字旁注黃、太、姑、蕤、林、南、應等律名，加"清"表高八度）

双手奉上礼品筐。将：送，献。⑦ 周行（háng）：大道，引申为大道理。⑧ 蒿：青蒿，菊科。⑨ 德音：与美好德性相配的音乐。孔：很。昭：明晰。⑩ 示：谱作"视"。恌（tiāo）：同"佻"，轻薄，轻浮。⑪ 则：当用法则。效：当作楷模。⑫ 旨：甘美。⑬ 式：语助词。燕：同"宴"。敖：同"遨"，嬉游。⑭ 芩（qín）：草名，蒿类植物。⑮ 湛（zhàn）：快乐。

【音谱】 律吕字谱。凡一百字。三章。章八句，句式以四言为主。押鸣、苹、笙；簧、将、行；蒿、昭、恌、傚、敖；鸣、芩、琴、琴、湛、心十七韵，多叠句、叠词。（《仪礼经传通解》诗乐）

【曲情】 《鹿鸣》为宴饮歌诗。第一章写宴饮的外景与内景。室外为鹿在园子里悠然吃草。室内为盛大的宴饮场面。高朋满座，鼓瑟吹笙，礼物满筐，宾客对主人周到的招待十分满意。接下来的两章，客人赞美了饮食、音乐、礼物和主人的品德，带有对仕人格的导向作用。

歌诗14 ［周］古辞《诗经·周颂·思文》

思文后稷。克配彼天①，立我烝民②，莫匪尔极③。贻我来牟④，帝命率育⑤，无此疆

尔界⑥。陈常于时夏⑦。

（《毛诗注疏》卷十九）

【解题】　《诗序》：《思文》，后稷配天也。周人以始祖后稷配天进行效祀。歌颂后稷造福人民，功劳与天相匹配。

【注释】　①克：能够。②立，养育。烝民：老百姓。③莫匪：莫不是。尔极：最大的好处。④贻：遗留。来牟：小麦。⑤率：普遍。育：养育。⑥"无此"句：言后稷的功德没有人能超越。⑦陈：布，施行。常：典，制度，指农政。时夏：中国。

【音谱】　凡三十二字。八句。句式为四言、五言。押稷、极二仄韵、天、民二平韵。

（《魏氏乐谱》卷五）

【曲情】　周集黄帝以来的歌诗之大成，构建了颂、雅、风歌诗体系。颂是周的立国之本。周传承了黄帝、颛顼、喾、尧、舜，特别是夏、商以来的祭祀音乐，制作了《周颂》和部分《大雅》，歌颂周历代先王、周文王、周武王的功德。

第七章　汉蜀魏晋南北朝隋歌诗

汉以来的乐府歌诗是在一片清新的音乐空气中生长起来的。汉高祖刘邦即位后，请楚地女巫唐山夫人制作了祭祀祖先的徒歌，与叔孙通所制礼乐并行，初制五章，向先祖告知刘邦的主要功德，四言诗，杂用楚乐，依周乐取名《房中乐》，功能依秦《寿人乐》，祈求福寿绵长，国祚延绵。汉惠帝时，乐府令夏侯宽配以箫管，人声与器声相合，更名为《安世乐》，更切合作歌的初衷。汉文帝时，增补四章。汉景帝时，又作八章，为送神歌、颂神歌、享神歌，四言诗，仿刘邦所作《房中歌》。汉武帝定为《安世房中歌》，辑歌词十七章，歌谱今不存，音乐融合了周乐与楚乐，用于汉初皇帝祭祀祖宗，包括迎神、颂神、享神、送神等仪节，告先祖汉高祖、汉文帝功德，以求得福祐。《安世房中歌》反映了汉初七十年间社会发展的重要成就，部分吸收了《诗经》《楚辞》的表现手法，达到了较高的艺术水平，为汉乐府的进一步发展打下了基础。汉武帝即位后创作了9首歌诗，其代表作为《秋风辞》。汉武帝大兴乐府，收集和整理了大量地域歌诗作为音乐素材，命李延年总协律，司马相如总辞赋，邹阳参与，制作了《郊祀歌》十九章，用于郊祀礼，其词载《汉书·礼乐志》《乐府诗集》，《天马歌》《齐房》乐谱见于《魏氏乐谱》。《郊祀歌》十九章将祥瑞作为重要表现内容，大量运用楚声，将俗乐广泛运用到祭祀音乐中，推动了周雅乐到汉俗乐的转型，对汉乐府的人文取向与音乐风格产生了重大影响。沈约《宋书·谢灵运传论》："周室既衰，风流弥著，屈平、宋玉，导清源于前，贾谊、相如，振芳尘于后，英辞润金石，高义薄云天。自兹以降，情志愈广。王褒、刘向、扬、班、崔、蔡之徒，异轨同奔，递相师祖。虽清辞丽曲，时发乎篇，而芜音累气，固亦多矣。若夫平子艳发，文以情变，绝唱高踪，久无嗣响。"[1]李延年擅长新声，用俗乐、胡乐以歌新事。汉乐府基本放弃了周、秦的雅乐，以俗乐为主。刘勰《文心雕龙·乐府》："延年以曼声协律。"[2]虞

1　［梁］沈约：《宋书》，北京：中华书局，1974年，第1778页。
2　［梁］刘勰：《文心雕龙》，四部丛刊影印上海涵芬楼明刊本，第2卷，第17页。

集(1272—1348)《中原音韵·序》说:"乐府作而声律胜,自汉以来然矣。"[1] 汉乐府采集以俗乐居多,周、秦雅乐占少数。顾炎武说:"十九章,司马相如等所作,论律吕,以合八音者也。赵、代、秦、楚之讴,则有协有否。以李延年为协律都尉,采其可协者以被之音也。"[2]《天马歌》《齐房》等汉乐府歌诗歌唱新时代,赞美时事,引导魏晋南北朝的民歌迅猛发展,取得很高的艺术成就。汉魏晋南北朝近九百年间,封建门阀制度日益巩固,文人士子皆有意为文,刻意追求形式美,至六朝,文风辞藻华赡,用事繁富,讲求对偶,声律和谐。[3]

第一节 汉乐府歌诗

汉武帝重兴乐府,提高了乐府的职级,扩充了汉乐府的职能,采集秦、楚、赵、代、齐等地俗乐,别开生面。汉武帝命李延年为协律都尉谱曲,司马相如等数作词,大量采用俗乐和胡乐,制作郊祀乐、宗庙乐、房中乐和横吹曲,实现了从周雅乐到汉俗乐的转型。汉、魏、晋、乐府歌诗表现的重点由颂神转到抒情,由祈求鬼神降福转到表现生命意识,文采斐然,富于音乐美。王骥德《曲律》:"乐府之名,昉于西汉,其属有鼓吹、横吹、相和、清商、杂调诸曲。六代沿其声调,稍加藻艳,于今曲略近。"康熙《御制选历代诗余序》:"至汉而郊祀、房中、铙歌、鼓吹、琴曲、杂诗皆领于乐官,于是始有乐府,名迄于六代。操觚之家,按调属题,征辞赴节,日趋婉丽,以导宫商。"

歌诗15 [汉]刘彻《秋风辞》

秋风起兮白云飞。草木黄落兮雁南归。兰有秀兮菊有芳①。怀佳人兮不能忘②。(一解)泛楼船兮济汾河③。横中流兮扬素波④。箫鼓鸣兮发棹歌⑤。(二解)欢乐极兮哀情多⑥。少壮几时兮奈老何⑦?(三解)(《文选》卷四十五、《乐府诗集·杂谣歌辞》)

【作者】 刘彻(前156—前87),沛(今江苏省沛县)人。汉景帝中子。16岁登基,在

1 [元]虞集:《中原音韵序》,[元]周德清:《中原音韵》,明刻本,第1页。
2 [清]顾炎武:《日知录》,清文渊阁四库全书本,第5卷,第12页。
3 聂石樵:《魏晋南北朝文学史》,北京:中华书局,2007年,第1页。

少壯幾時兮	歡樂極兮	簫鼓鳴兮	橫中流兮	泛樓船兮	懷佳人兮	蘭有秀兮	草木黃落兮	秋風起兮	秋風辭	
奈老何?	哀情多。	發棹歌。	揚素波。	濟汾河。	不能忘。	菊有芳。	雁南歸。	白雲飛。	正平調 二反	漢 劉徹 通

位 54 年。元狩三年(前 120),汉武帝喜文好乐,重兴乐府,制定礼乐。汉武帝为杰出的政治家、战略家、诗人,开疆拓土,首开丝绸之路,首创年号,兴太学。晚年穷兵黩武,制造巫蛊之祸。《隋书·经籍志》著录:"《汉武帝集》一卷,梁二卷。"其歌诗今存《瓠子歌》《秋风辞》《宝鼎天马歌》《西极天马歌》《李夫人歌》《思奉车子侯歌》《柏梁诗》等 7 首。

【解题】 《汉武帝故事》:"帝行幸河东,祠后土,顾视帝京,欣然中流,与群臣宴饮,上欢甚,乃自作《秋风辞》。"汉武帝于元鼎四年(前 113)作《秋风辞》,棹歌。任昉《文章缘起》当作辞体之源。

【注释】 ① 秀:植物吐穗开花。芳:香气。② 佳人:美人,指贤臣。李延年于元狩元年(前 122)作歌曰:"北方有佳人,绝世而独立。"③ 泛:漂浮。楼船:有楼层的大船。古代作战时常用于水路运输。汾河:河名,源出山西省宁武县西南管涔山,西南流于荣河县北,注入黄河。④ 中流:中央。扬素波:激起白色的波浪。⑤ 鸣:发声,响。发:唱。棹(zhào)歌:船歌。棹:船桨。⑥ 极:尽。⑦ 奈老何:拿变老怎么办?

【音谱】 正平调,今作 G 调。起讫音为五—五。凡六十三字。三解。九句。句式为七言。每句中有兮字。押飞、归、芳、忘、河、波、歌、多、何九韵,每两句换韵。句句押韵,便于相和。七十二拍。一板三眼。十八小节。有一字二拍、一字一拍、一字拍半、

一字半拍等。有三种唱和形式：上半句(约四拍)相,下半句(约四拍)和；上句相,下句和；一二三四句相,五六七句和,八九句合。"白"和"不"系入声字,须唱短音,所以抢了半拍。"菊"为平声字,本应该唱长音,但为了不倒字,也抢了半拍。(《魏氏乐谱》卷一、卷五)

【曲情】 《秋风辞》凡三解,九句。第一解前四句。视觉不断转移,由中向上,由上而下,再由下而上,三组画面拼合成一幅层次分明、宏阔萧瑟的动态秋景图。船中的兰花和菊花透着清香与清秀,声音由远及近。雄才大略的汉武帝在天下大定之时,怀念没能一同前来祭祀后土的妃子,声音要往内唱,沉到心里去。第二解为第五、六、七句,气势不断加强,泛舟行乐,豪迈有力,雄浑慷慨,要把胸腔、颅腔等共鸣体渐次打开,音量和音强达到最高,唱得自信豪迈。第三解为第八、九句,情绪发生转变,志得意满的汉武帝看着眼前这些身强力壮的船夫、乐手正当盛年,自己却一天天老去,不由得触景伤怀,乐极转悲。《秋风辞》场面宏大而细腻,感情热烈而深沉,汉武大帝有血性、有情怀、有哲思。《秋风辞》每个乐句中都有"兮"字,有"□□□兮□□□"和"□□□□兮□□□"两种结构。"兮"字始终在每句的第三拍次重音处,六句唱两拍,三句唱一拍半。虽然"兮"字位置一致,音长相似,音高分别为六、五、尺,但每个"兮"字都要表现不同的内涵。如果不作处理,就会显得繁复,引发审美疲劳。"兮"字至少可看作两部分:前半句意义和情绪的延续,后半句意义和情绪的引导,可根据具体情况调节前后部分的长度与强度,达到长短相形、高下相倾、虚实相生的效果。这体现了相和歌的特点,一句之中,"兮"前为相,"兮"后为和。两句之中,上句为相,下句为和。"箫鼓鸣兮发棹歌"也可重复唱一次,一相一和,将汾河行船的气势表现出来。《秋风辞》塑造了汉武帝雄才大略、踌躇满志、心思细腻、多愁善感的形象。汉以来的乐府歌诗往往从节候变化引兴,感叹生命短暂与人生无常,寄寓向死而生的生命哲学。相和歌与鼓吹乐相得益彰,汉乐府诗体现盛大、悲怆的审美风格。

歌诗16　[汉]刘彻《天马歌》

<center>《宝鼎天马之歌》</center>

太一况①,天马下。沾赤汗②,沫流赭③。(一解)志俶傥④,精权奇⑤。籋浮云⑥,晻上驰⑦。(二解)体容与⑧,迣万里⑨。今安匹⑩?龙为友。(三解)

《西极天马之歌》

天马来,从西极⑪。涉流沙⑫,九夷服⑬。(一解)天马来,出泉水。虎脊两⑭,化若鬼⑮。(二解)天马来,历无草。径千里⑯,循东道⑰。(三解)天马来,执徐时⑱。将摇举,谁与期?(四解)天马来,开远门。竦予身⑲,逝昆仑。(五解)天马来,龙之媒⑳。游阊阖㉑,观玉台㉒。(六解)(《乐府诗集·郊庙歌辞》)

【解题】 《汉书·武帝纪》:"(元鼎四年,前113)秋,马生渥洼水中,作《宝鼎天马之歌》。"《汉书·武帝纪》:"(太初四年,前101)春,贰师将军李广利斩大宛王首,获汗血马来,作《西极天马之歌》。"

【注释】 ① 太一:天帝。况:同"贶",赐予。② 沾赤汗:大宛马汗血沾濡。③ 沫流赭:流沫如赭。④ 俶傥(tì tǎng):卓异不凡。⑤ 权奇:奇谲非凡,形容良马善行。⑥ 蹑(niè):通"蹑",踏。⑦ 晻(yǎn):迅速,突然。⑧ 容与:悠闲自得的样子。⑨ 迣(lì):超越。⑩ 今安匹:今更无与匹敌者。⑪ 西极:长安以西的乌孙一带。⑫ 流沙:沙漠。⑬ 九夷服:九夷皆服。九夷:东方的诸多少数民族。⑭ 虎脊两:马毛色如虎脊,有两也。⑮ 化若鬼:马的变化若鬼神。⑯ 径千里:马从西来,经行碛卤无草之地,凡千里而至东道。⑰ 循东道:马从西而来东也。⑱ 执徐时:太岁在辰曰执徐,言得天马时岁在辰也。⑲ 竦予身,逝昆仑:天马虽去人远,当预开门以待之。⑳ 龙之媒:天马已来,为龙必至之兆。㉑ 阊阖:天门。㉒ 玉台:上帝之所居。

【音谱】 正平调,今作G调。起讫音为五—五。《宝鼎天马歌》凡三十六字。十二句。三解。每解

四句。句式为三言。押下、赭、奇、驰、里、友六韵。四十八拍,十二节。《西极天马歌》凡七十二字。二十四句。六解。每解四句。句式为三言。押极、服、水、鬼、草、道、时、期、门、仑、媒、台十二韵。九十六拍,二十四节。一节两句。句式为三言,两两成对。上对句有切分音。(《魏氏乐谱》卷一)

【曲情】 《宝鼎天马之歌》赞颂天马卓异不凡。《西极天马之歌》赞颂天马从西极历经万里来到中原,表现了兴盛的汉王朝大一统的格局。

【词选】 ［汉］刘彻《蒲稍天马歌》

天马来兮从西极。经万里兮归有德。承灵威兮降外国。涉流沙兮四夷服。(《西汉会要》卷二十一)

歌诗17 ［汉］刘彻《齐房》

齐房产草①,九茎连叶。宫童效异②,披图案谍③。(一解)玄气之精④,回复此都⑤。蔓蔓日茂⑥,芝成灵华。(二解)(《乐府诗集·郊庙歌辞》)

【解题】 《汉书·武帝纪》:"(元封二年)六月,诏曰:'甘泉宫内中产芝,九茎连叶……'作《芝房之歌》。"《瑞应图》:"王者敬事耆老,不失旧故,则芝草生。"《汉书·礼乐志》:"《齐房》十三,元封二年(前109),芝生甘泉齐房作。"

【注释】 ①齐(zhāi)房：斋房。 ②效异：报告这项异瑞。 ③谍：祥瑞记录册。 ④玄气：天地之灵气。 ⑤回复此都：回旋反复于此云阳之都、甘泉之地。 ⑥蔓蔓：长久，日渐茂盛。

【音谱】 黄钟羽，今作C调。凡三十二字。四句。句式为四言。押叶、谍二仄韵。六十四拍。一板三眼。板眼有一字一拍、一字两拍、一字三拍、一字半拍。比一般仪式歌曲一字一音一拍丰富得多，有较强的唱颂性。起讫音为尺—尺。音域为上—仕，八度。(《魏氏乐谱》卷二)

【曲情】 仪式歌曲，庄严，祥和，二解。一解，斋房出现了九茎连叶的异草，宫童向朝廷报告，命画工描摹下来命史官记录在谍。二解，上天的精气笼罩在都城上空，才会长出异草，并且越来越茂盛。

歌诗18 ［汉］张衡《四思歌》

一思曰：我所思兮在太山。欲往从之梁甫艰①。侧身东望涕沾翰②。美人赠我金错刀③。何以报之英琼瑶④。路远莫致倚逍遥⑤。何为怀忧心烦劳⑥。(一解)二思曰：

第七章　汉蜀魏晋南北朝隋歌诗　85

我所思兮在桂林⑦。欲往从之湘水深。侧身南望涕沾襟。美人赠我琴琅玕⑧。何以报之双玉盘。路远莫致倚惆怅。何为怀忧心烦伤。（二解）三思曰：我所思兮在汉阳⑨。欲往从之陇坂长⑩。侧身西望涕沾裳。美人赠我貂襜褕⑪。何以报之明月珠。路远莫致倚踟蹰。何为怀忧心烦纡⑫。（三解）四思曰：我所思兮在雁门⑬。欲往从之雪纷纷。侧身北望涕沾巾。美人赠我锦绣段。何以报之青玉案⑭。路远莫致倚增叹⑮。何为怀忧心烦惋⑯。（四解）(《艺文类聚》卷三十五、《乐府诗集》)

| 四思歌 商調借正調定絃 據《綠綺新聲》 漢 張衡 平子 | 第一段 一思曰：我所思兮在太山欲往從之梁父艱側身東望涕沾干。美人贈我金錯刀。何以報之英瓊瑤路遠莫致倚逍遙何為懷憂心煩勞。 | 第二段 二思曰：我所思兮在桂林欲往從之湘水深。側身南望涕沾襟美人贈我金琅玕何以報之雙玉盤路遠莫致倚惆悵。何為懷憂心煩傷。 | 第三段 三思曰：我所思兮在漢陽。欲往從之隴阪長側身西望涕沾裳。美人贈我貂襜褕何以報之明月珠。路遠莫致倚踟蹰。何為懷憂心煩紆。 | 第四段 四思曰：我所思兮在雁門欲往從之雪紛紛。側身北望涕沾巾美人贈我錦繡段何以報之青玉案。路遠莫致倚增歎。何為懷憂心煩惋。 |

【作者】　张衡(78—139),字平子,南阳西鄂(今属河南)人。少善属文。入京师,观太学,遂诵《五经》,贯六艺。还精于天文、阴阳、历算。安帝时,公车特征,拜郎中,迁尚书郎,转太史令。顺帝初(126),复为太史令。阳嘉(132—135)中,迁侍中。永和初(136),出为河间相,有政声。视事三年,征拜尚书。事见《后汉书·张衡传》、崔瑗《河间相张平子碑》。著诗、赋、铭、七言、《灵宪》、《应间》、《七辩》、《巡诰》、《悬图》凡三十二篇。《隋书·经籍志》著录:《后汉河间相张衡集》十一卷,梁十二卷,又一本十四卷。有《东都赋》《西都赋》《思玄赋》。明张溥《汉魏六朝百三家集》之《张河间集》收其文四十三篇,严可均《全后汉文》收其文三十八篇。丁福保《全汉诗》收其诗六首。张溥《汉魏六朝百三家集·张河间集题词》:"东汉之有班(固)、张(衡),犹西汉两司马也(司马迁、司马相如)。"

【解题】　又作《四愁诗》。张衡《四愁诗》序:"仿屈原以美人为君子,以珍宝为仁义,以水深雪为小人,思以道术相报贻于时君,而惧谗邪不得以通。"此诗作于汉顺帝永和二年(137),张衡时年六十岁,为河间相。张溥《汉魏六朝百三家集·张河间集题词》:"《四愁》远摹正则(屈原)。"

【注释】　① 从:追随。梁甫:梁父山,在泰安东南。② 翰:衣襟。乐谱作"干"。③ 金错刀:镀金的刀。④ 英琼瑶:发光的美玉。⑤ 致:送达。倚,通"猗",语助词。⑥ 何为:为何。⑦ 桂林:汉桂林郡,原治所在今广西省桂林市。⑧ 琴琅玕:美玉缀饰的琴。琴,谱作"金"。⑨ 汉阳:汉汉阳郡名,原治所在今甘肃省甘谷县。⑩ 坂:山坡。⑪ 貂襜褕:貂皮的直襟袍子。⑫ 纡:曲折纷乱。⑬ 雁门:东汉郡名,原郡治在今山西代县。⑭ 案:放食物的几案。⑮ 增叹:一再感叹。⑯ 惋:怨。

【音谱】　商调。凡二百零八字。四解。每解五十二字。八句。第一句为导唱,句式为三言。后七句,句式为七言、八言。每句句中都有"兮"字。押山、艰、翰、刀、瑶、遥、劳、林、深、襟、玕、盘、怅、伤、阳、长、裳、褕、珠、躅、纡、门、纷、巾、段、案、叹、惋二十八韵,每解换押二韵。平仄通押。(孙丕显《琴适》)

【曲情】　《四愁诗》共四章,表现陷入单相思的男子,向东、西、南、北四处寻找美人而不可得,惆怅忧伤,比喻诗人郁郁不得志的境况。第一章想去泰山追寻美人,却被梁父山阻隔,只能想象美人与自己互赠信物,但路途太远,无法送达,黯然伤情。其余三章结构相同,只是地点换成桂林、汉阳、雁门,都系重要文化地标,隐喻作者立志报国,却又被小人阻难的无奈与失望。歌诗运用香草美人比兴手法,回环复沓,反复咏叹,四章

意思相近,结构相同,句式相类,形式整齐,每章换韵,在整齐中显出变化。《竹林诗评》:"张衡《四愁》,遥衷耿慕,犹风骚之遗韵也。"胡应麟《诗薮》卷三:"歌行可法者,汉《四愁》、魏《燕歌》、晋《白苎》。"

歌诗 19 〔汉〕卓文君《白头吟》

皑如山上雪。皎若云间月①。闻君有两意②,故来相决绝③。(一解)今日斗酒会④,明旦沟水头。躞蹀御沟上⑤,沟水东西流⑥。(二解)凄凄复凄凄⑦。嫁娶不须啼。愿得一心人,白头不相离。竹竿何嫋嫋⑧,鱼尾何簁簁⑨。男儿重意气。何用钱刀为⑩?(三解)(《乐府诗集·相和歌辞·楚调曲》)

【作者】 卓文君(生卒年不详),司马相如之妻。事见《史记·司马相如列传》载,卓王孙有女文君,新寡,好音。故相如缪与令相重,而以琴心挑之。相如之临邛,从车骑,雍容闲雅甚都。相如与俱之临邛,尽卖其车骑,买一酒舍酤酒,而令文君当炉。相如身自着犊鼻裈,与保庸杂作,涤器于市中。卓王孙闻而耻之,为杜门不出。昆弟诸公更谓王孙曰:"有一男两女,所不足者,非财也。今文君已失身于司马长卿,长卿故倦游,虽

（白头吟 黄钟羽 二反 汉 卓文君 工尺谱曲谱）

贫,其人材足依也。且又令客,独奈何相辱如此!卓王孙不得已,分予文君僮百人、钱百万,及其嫁时衣被财物。文君乃与相如归成都,买田宅,为富人居。"

【解题】　刘向《西京杂记》:"司马相如将聘茂陵人女为妾,卓文君作《白头吟》以自绝,相如乃止。"释智匠《古今乐录》:"王僧虔《技录》曰:《白头吟行》歌古'皑如山上雪'篇。"吴兢《乐府解题》:"古辞云'皑如山上雪,皎若云间月。'又云:'愿得一心人,白头不相离。'始言良人有两意,故来与之相决绝。次言别于沟水之上,叙其本情。终言男儿重意气,何用于钱刀。一说云:《白头吟》疾人相知,以新间旧,不能至于白首,故以为名。唐元稹又有《决绝词》,亦出于此。"王僧虔《大明三年宴乐技录》:楚调曲有《白头吟行》等,其器有笙、笛弄、节、琴、筝、琵琶、瑟七种。《中国文学编年史汉魏卷》:"汉武帝元狩二年(前121),司马相如五十三岁,以病免官,家居茂陵。传其欲娶茂陵女子为妾,卓文君作诗以绝,乃作《报卓文君书》而止。"

【注释】　① "皑(ái)如"二句:女子自言性格坚贞刚烈,像雪和月一样纯洁,爱情方面容不下杂质,容不得男子三心二意。② 两意:二心。③ 决绝:断绝关系。④ 斗:酒器。⑤ 蹀躞(xiè dié):蹓跶。⑥ 沟水东西流:流水各自流,比喻一别两宽,各生欢喜。⑦ 凄凄:悲伤。⑧ 嫋嫋:钓竿柔长,比喻求偶男方的柔情。⑨ 簁簁(shāi),鱼尾柔软,比喻女方的应答。⑩ 钱刀:钱币。刀:古代一种刀形钱币。

【音谱】　黄钟羽,今作C调。起讫音为尺一尺。音域为上一伬,八度。凡八十字。一乐章。十六句。句式为五言。押雪、月、绝、头、流、凄、啼、离、簁、气,为十一韵。六十四拍,十二个小节。板眼有一字一拍、一字半拍、三字一拍,整体比较轻快。旋律有一字一音、一字二音。(《魏氏乐谱》卷一)

【曲情】　《白头吟》有三解。第一解,女主人品性高洁,对爱情一尘不染,坚决和负心汉一刀两断。爽快而坚决,表现女子刚烈直爽的性格。第二解表现女子分手后惬意的生活安排,轻松而洒脱。第三解女主角以过来人的口吻,对女子婚嫁的劝诫:婚恋之初往往亲密和谐,不易作出正确判断,男方在求婚时会充满柔情,女方一定要看重男方的情义。

【词选】　　　　　［汉］卓文君《白头吟》(晋乐所奏)

皑如山上雪。皎若云间月。闻君有两意,故来相决绝。(一解)平生共城中,何尝斗酒会。今日斗酒会,明旦沟水头。蹀躞御沟上,沟水东西流。(二解)郭东亦有樵。郭西亦有樵。两樵相推与,无亲为谁骄?(三解)凄凄重凄凄。嫁娶亦不啼。愿得一心

人,白头不相离。(四解)竹竿何袅袅,鱼尾何离簁。男儿欲相知。何用钱刀为! 醇如马噉萁。川上高士嬉。今日相对乐,延年万岁期。(五解)(《乐府诗集》卷四十一)

歌诗20 〔汉〕古辞《长歌行》

青青园中葵①。朝露待日晞②。阳春布德泽③,万物生光辉。(一解)常恐秋节至。焜黄华叶衰④。百川东到海,何时复西归。(二解)少壮不努力。老大徒伤悲⑤。(三解)(《乐府诗集·相和歌辞·平调曲》)

【解题】 王僧虔《大明三年宴乐技录》平调有七曲,其一曰《长歌行》。崔豹《古今注》:"长歌、短歌,言人寿命长短,各有定分,不可妄求。"郭茂倩《乐府诗集》:"按古诗云'长歌正激烈',魏文帝《燕歌行》云'短歌微吟不能长',晋傅玄《艳歌行》云'咄来长歌续短歌',然则歌声有长短,非言寿命也。唐李贺有《长歌续短歌》,盖出于此。"《长歌行》为宴饮之时,主宾之间,长歌接短歌,乐极生悲,感叹人生寿命自有定分,应不负光阴,向死而生,要么建功立业,要么及时行乐。

【注释】 ① 葵:蔬菜。② 晞:晒干。③ 布:布施,施行。德泽:恩泽,恩惠。④ 焜

| 長歌行 小石調 漢古辭 | 青尺,上尺工尺, 青工尺, 園尺工尺, 中尺工尺, 葵尺工尺, | 朝合工尺上, 露五, 待五合工尺五, 日五合工尺五, 晞五合工尺五, | 陽五尺上, 春尺上, 布五合工尺五, 德五合工尺工,五, 澤五合工尺, | 萬上尺工, 物尺, 生五, 光五, 輝五, | 上尺,合五, 恐合五, 秋工尺上, 節工尺上, 至五, | 尺上,合四, 焜尺, 黄工尺, 華工尺, 葉工尺, 衰五, | 工尺尺上, 川工, 上工, 時合五, 複合五, 西, 歸工尺, | 合工尺上, 何尺工尺上,五合, 川上, 東上, 到上,四, 海五合五,工, | 五合工尺上, 少五合工尺上,五合五, 壯上,五合, 不合五, 努合五, 力。 | 老五合五合工合五, 大五, 徒, 傷, 悲。 |

(kūn)黄：草木凋落枯黄。华(huā)：同"花"。衰：减少。⑤ 徒：白白地。

【音谱】　　小石调,今作C调。凡五十字。十句。句式为五言。押晞、辉、衰、归、悲五平韵。隔句押韵,韵脚整齐。又套押晞、至、力三韵。起讫音为尺一五。音域为四一伬,十一度。八十拍。一板三眼。板眼有一字半拍、一字一拍、一字拍半、一字二拍。旋律有一字一音、一字二音、一字三音。尺可能写作伬,六写作合。(《魏氏乐谱》卷一)

【曲情】　　《长歌行》三解。第一解四句,现在时,写春天的美好景象,从中观、微观写到宏观。先写园子里清新的葵草,再写葵草叶子上的露珠和露珠折射的阳光。然后写阳光普照、万物生机勃勃的春天景象。葵草、朝露惹人怜爱,春天里万物充满青翠欲滴的生命活力。第二解四句,未来时,写秋天的衰败景象。时空流转,到了秋天,叶子要变黄,花朵要凋零。草木如此,人何以堪。时光如流水,滚滚向东,永不回头。第三解两句,善意的劝勉,年轻时不付出努力,年老就只能无可奈何地悲叹了。古乐府歌诗如《长歌行》《蒿里行》《薤露行》《短歌行》等,都有很强的生命意识。人的寿命非常短暂,要么努力干一番大的事业,要么及时行乐,不要辜负宝贵的时光,体现了向死而生的慷慨与豁达,对中国传统士人格有深远的影响。

【词选】　　　　　　　　[汉]古辞《长歌行》

岩岩山上亭。皎皎云间星。远望使心思,游子恋所生。驱车出北门。遥观洛阳城。凯风吹长棘,夭夭枝叶倾。黄鸟飞相追,咬咬弄音声。伫立望西河,泣下沾罗缨。(《乐府诗集》卷三十)

歌诗21　[汉]蔡文姬《胡笳十八拍》(节选)

我生之初尚无为。我生之后汉祚衰①。(一解)天不仁兮降乱离。地不仁兮使我逢此时。干戈日寻兮道路危②。民卒流亡兮共哀悲。烟尘蔽野兮胡虏盛③,志意乖兮节义亏。对殊俗兮非我宜④。遭恶辱兮当告谁。笳一会兮琴一拍⑤,心溃死兮无人知。(二解)(《乐府诗集·琴曲歌辞》)

【作者】　　蔡琰(171?—?),字文姬,陈留圉(河南省杞县)人。蔡邕(132—192)女。博学有才辩,妙于音律。中平三年(186)适河东卫仲道。夫亡无子,归宁于家。兴平中,天下丧乱,蔡文姬,被南匈奴所掳。后嫁与左贤王,生二子。在胡十二年,曹操痛邕

无嗣,乃遣使者以金璧赎之,重嫁陈留董祀。后感伤乱离,追怀悲愤,作诗二章。事见《后汉书·列女传·董祀妻传》。《隋书·经籍志》著录《后汉董祀妻蔡文姬集》一卷,亡佚。丁福保《全汉诗》收其诗二十首。陈绎曾《诗谱》评:"真情极切,自然成文。"

【解题】 刘商《胡笳曲序》:"蔡文姬善琴,能为《离鸾别鹤之操》。胡虏犯中原,为胡人所掠,入番为王后,王甚重之。武帝与邕有旧,敕大将军赎以归汉。胡人思慕文姬,乃卷芦叶为吹笳,奏哀怨之音。后董生以琴写胡笳声为十八拍,今之《胡笳弄》是也。"《琴集》:"大胡笳十八拍,小胡笳十九拍,并蔡琰作。"汉献帝建安七年(202),蔡琰三十二岁,被曹操赎回,重嫁董祀,作《悲愤诗》。此为第一拍。

【注释】 ① 祚:福,指国运。② 干戈:战争。③ 烟尘:烽烟和战场上的尘土,指战乱。胡虏:秦汉时称匈奴为胡虏,后世用为与中原敌对的北方部族之通称。④ 殊:不同。⑤ 笳:中国古代北方民族吹奏乐器。

【音谱】 六字调,今作F调。凡八十九字。十二句。句式为七言、八言、九言、以七言为主。押为、衰、离、时、危、悲、亏、宜、谁、知十韵。有十个"兮"字嵌在句中。(徐时琪《绿绮新声》)

【曲情】 蔡文姬被掳入匈奴,改嫁左贤王。国家由盛而衰,社会由治而乱,家庭由聚

而散,生活环境、文化环境都发生了巨大变化,歌诗泄家国之愤,也有文化之悲。第一解写国破家亡,流离失所。第二解写身陷胡地,以笳琴抒愤。

【词选】 ［汉］蔡文姬《胡笳十八拍》(第二拍)

戎羯逼我兮为室家。将我行兮向天涯。云山万重兮归路遐。疾风千里兮扬尘沙。人多暴猛兮如虫蛇。控弦被甲兮为骄奢。两拍张悬兮弦欲绝。志摧心折兮自悲嗟。
(《乐府诗集》卷五十九)

歌诗22　［汉］古辞《上留田》

里中有啼儿①。似类亲父子。回车问啼儿。慷慨不可止②。(《乐府诗集·相和歌辞·瑟调曲》)

【解题】 又作《上留田行》。《乐府广题》:"盖汉世人也。"崔豹《古今注》:"上留田,地名也。人有父母死,不字其孤弟者,邻人为其弟作悲歌以风其兄,故曰《上留田》。"王僧虔《大明三年宴乐技录》:"有《上留田行》,今不歌。"《上留田》为后人补度挽歌曲。

【注释】 ① 里中:同住里中的邻居。
② 慷慨:情绪激动。

【音谱】 道宫,今作降B调。凡二十字。四句。句式为五言。押子、止韵。"啼儿"重韵。起讫音为上一上。音域为上一仕,八度。二十字。四句。句式为五言。二仄韵,两叠韵。三十二拍。一板三眼。板眼有一字半拍、一字一拍、一字二拍、一字三拍、一字三拍半。旋律有一字一音、一字二音、一字六音。(《魏氏乐谱》卷三)

【曲情】 父死不葬,子幼不恤,爱莫能助,哀哭之声痛彻心扉。唱者如倾如述,和者在前三句之后,以句尾同音高

上留田	里	似	尺	回車	慷慨
道宫正揹　三遍	上尺	五,	,	工合五	工合五
	中	類	上尺	,	
	,	合	工合	上尺	,
	有	,	五	,	不
	工尺	啼兒。	親父子。	問啼兒。	可
	上	合工尺	合工尺	合工尺	止。
汉古辞	,	,	,	,	上,

上、合、尺、和"上留田"三字两拍。此歌法谱内未注明,可参照曹丕《上留田》。

【词选】　　　　　　　　[魏]曹丕《上留田》

居世一何不同。上留田。富人食稻与粱。上留田。贫子食糟与糠。上留田。贫贱亦何伤。上留田。禄命悬在苍天。上留田。今尔叹息将欲谁怨?上留田。(《乐府诗集》卷三十八)

歌诗23　[汉]古辞《君马黄》

君马黄。臣马苍①。二马同逐臣马良。易之有騩蔡有赭②。(一解)美人归以南③,驾车驰马,美人伤我心。(二解)佳人归以北④,驾车驰马,佳人安终极⑤。(三解)(《乐府诗集·鼓吹曲辞》)

【解题】　释智匠《古今乐录》录汉鼓吹铙歌十八曲,其十曰《君马黄》。左克明《古乐府》卷二:"灵运则言,圣皇践祚,延敬宗庙,而孝行于天下也。而宋何承天止言马而已。"

【注释】　①苍:青白色。②易:地名,今河北易县。騩(guī):毛浅黑色的马。蔡:

（琴谱表格，从右至左竖读，记录《君马黄》工尺谱，汉古辞，正平调三正）

周代诸侯国蔡国,在今河南省上蔡县、新蔡县。赭(zhě):赭汗马,汗血马。③ 美人:比喻贤人。④ 佳人:比喻君子贤人。⑤ 终极:最终。

【音谱】　　正平调,今作G调。起讫音为五—五。音域为四—仩,八度。凡四十八字。十句。三解。第一解前四句,第二解第五、六、七句,第三解第八、九、十句。句式有三言、四言、五言、七言。第二、三句押二平韵。第二解、第三解以叠句"驾车驰马"为韵。七十二拍。一板三眼。板眼有一字半拍、一字一拍、一字拍半、一字二拍、一字三拍、一字三拍半、一字四拍。旋律有一字一音、一字二音、一字三音、一字四音、一字五音。(《魏氏乐谱》卷二)

【曲情】　　《君马黄》以赛马起兴,以美人、佳人作比,表达招贤选能的宏愿。质圹攸蕴,不拘平仄。

【词选】　　　　　　　　[唐]李白《君马黄》

君马黄,我马白。马色虽不同,人心本无隔。(一解)共作游冶盘,双行洛阳陌。长剑既照曜,高冠何赩赫。各有千金裘,俱为五侯客。(二解)猛虎落陷阱,壮夫时屈厄。相知在急难,独好亦何益!(三解)(《乐府诗集》卷十六)

歌诗24　[汉]古辞《陌上桑》①(节选)

日出东南隅②,照我秦氏楼。秦氏有好女,自名为罗敷。罗敷喜蚕桑③,采桑城南隅。青丝为笼系④,桂枝为笼钩⑤。头上倭堕髻⑥,耳中明月珠。(一解)缃绮为下裙⑦,紫绮为上襦。行者见罗敷,下担捋髭须。少年见罗敷,脱帽着帩头⑧。耕者忘其犁,锄者忘其锄。来归相怨怒,但坐观罗敷。(二解)(《乐府诗集·相和歌辞》)

【解题】　　《宋书·乐志》题作《艳歌罗敷行》。共三解,此为第一解。释智匠《古今乐录》:"古辞《艳歌罗敷行》《日出东南隅篇》。"崔豹《古今注》:"《陌上桑》者,出秦氏女子。秦氏,邯郸人有女名罗敷,为邑人千乘王仁妻。王仁后为赵王家令。罗敷出采桑于陌上,赵王登台见而悦之,因置酒欲夺焉。罗敷巧弹筝,乃作《陌上桑》之歌以自明,赵王乃止。"

【注释】　　① 陌:田间的路。桑:桑树林。② 东南隅:东方偏南。隅,方位,角落。③ 喜:擅长。④ 青丝:黑色的丝带。笼系:用络绳系篮子。⑤ 笼钩:采桑时用来钩

桑枝、挑竹筐的工具。⑥ 倭堕髻（wō duò jì）：汉代斜于一侧的发髻型。⑦ 缃绮（xiāng qǐ）：带花纹的浅黄色丝绸。⑧ 帩（qiào）头：男子束发的头巾。

【音谱】 商调。全文共八解，节选一、二解。凡一百字。十句。句式为五言。押隅、女、敷、隅、系、髻、珠、襦、须、敷、锄、怒、敷楼、钩、头十七韵。敷字重韵。有很强的民间口头文学色彩。（徐琦《绿绮新声》）

【曲情】 晴天采桑，心情愉悦，节奏轻快。以劳动者的审美，对罗敷的农具、打扮都作了细致详尽的描画。又从行者、少年、耕者、锄者等人的视角，表现了劳动者对罗敷的赞扬。一解为罗敷采桑，二解为罗敷穿着，三解为世人对罗敷的赞赏。

【词选】　　　　　　　　　　［汉］古辞《陌上桑》

　　使君从南来，五马立踟蹰。使君遣吏往，问是谁家姝？秦氏有好女。自名为罗敷。罗敷年几何？二十尚不足。十五颇有余。使君谢罗敷。宁可共载不？罗敷前置词，使君一何愚！使君自有妇。罗敷自有夫。（二解）东方千余骑，夫婿居上头，何用识夫婿？白马从骊驹。青丝系马尾，黄金络马头，腰中鹿卢剑，可直千万余。十五府小史，二十朝大夫。三十侍中郎，四十专城居。为人洁白皙，鬑鬑颇有须。盈盈公府步。冉冉府中趋。坐中数千人，皆言夫婿殊。（三解。前有艳词曲，后有趋)（《乐府诗集》卷二十八）

第二节　蜀魏歌诗

魏初诗人们吸收民歌养分,不断提升五言诗的艺术水平,情文兼具,文质相称,在曲调、曲题、体式、风格等方面都有丰富和变化,创新了辞乐关系,是继汉乐府以后文人乐府创作的第一个高峰。刘勰《文心雕龙·乐府》:"魏之三祖,气爽才丽,宰割辞调,音靡节平。观其'北上'众引,'秋风'列篇,或述酣宴,或伤羁戍,志不出于淫荡,辞不离于哀思,虽三调之正声,实《韶》《夏》之郑曲也。"钟嵘《诗品序》:"降及建安,曹公父子,笃好斯文;平原兄弟,郁为文栋;刘桢、王粲,为其羽翼。次有攀龙托凤,自致于属车者,盖将百计。彬彬之盛,大备于时矣!"沈约《宋书·谢灵运传论》:"至于建安,曹氏基命,二祖陈王,咸蓄盛藻,甫乃以情纬文,以文被质。自汉至魏,四百余年,辞人才子,文体三变。相如巧为形似之言,班固长于情理之说,子建、仲宣以气质为体,并标能擅美,独映当时。是以一世之士,各相慕习,原其飚流所始,莫不同祖风、骚。徒以赏好异情,故意制相诡。降及元康,潘、陆特秀,律异班、贾,体变曹、王,缛旨星稠,繁文绮合。缀平台之逸响,采南皮之高韵,遗风余烈,事极江右。"曹魏时期,乐府复兴。曹操令杜夔修复汉乐,创制雅歌。曹操、曹丕曹植等人以旧曲翻新调,抒发情感,描写军旅生活。左延年等人致其声韵,更作声节,以新声受到推崇,推动魏晋乐府发展。

歌诗 25　[蜀]诸葛亮《梁甫吟》

步出齐城门,遥望荡阴里①。里中有三坟,累累正相似②。(一解)问是谁家塚,田疆古冶氏③。力能排南山,文能绝地纪④。(二解)一朝被谗言,二桃杀三士。谁能为此谋,相国齐晏子⑤。(三解)(《诸葛丞相集》卷一、《乐府诗集·相和歌辞·楚调曲》)

【作者】　诸葛亮(181—234),字孔明,琅琊阳都(今山东临沂)人。早孤。躬耕于垄亩,好为《梁父吟》。身长八尺,自比管仲、乐毅。好友徐庶推荐给刘备。刘备三顾茅庐问天下大计。诸葛亮提出三足鼎立的隆中对。刘备驻荆州后,以诸葛亮为军师、中郎将。平定蜀地后,以为军师、将军。刘备称帝后,以为丞相,录尚书事,又领司隶校尉。后主即位后,封武乡侯。又领益州牧。出师伐魏,未捷,病卒于五丈原军中,谥曰忠

武侯。事见《三国志·蜀书·诸葛亮传》。有文二十四篇。《隋书·经籍志》著录《蜀丞相诸葛亮集》二十五卷，梁二十四卷。张溥辑有《诸葛丞相集》。清康熙三十七年万卷堂刻本《诸葛丞相集》四卷。严可均《全三国文》收其文五十五篇。其《出师表》广为传诵。

【解题】 释智匠《古今乐录》：" 王僧虔《技录》：'楚调曲有《白头吟行》《泰山吟行》《梁甫吟行》《东武琵琶吟行》《怨诗行》。'其器有笙、笛弄、节、琴、筝、琵琶、瑟七种。"《梁甫吟》为丧歌。吴兢《乐府解题》："《泰山吟》，言人死精魄归于泰山，亦《薤露》《蒿里》之类也。"李勉《琴说》："《梁甫吟》，曾子撰。"《琴操》："曾子耕泰山之下，天雨雪冻，旬月不得归，思其父母，作《梁山歌》。"蔡邕《琴颂》："梁甫悲吟，周公越裳。"梁甫，山名，在泰山下。《乐府诗集》载有陆机、沈约、陆琼、李白等人词，皆为葬歌。释智匠《古今乐录》："王僧虔《技录》有《梁甫吟行》，今不歌。"汉献帝兴平二年（195），诸葛亮十五岁丧父。建安十二年（207），诸葛亮二十七岁，受刘备邀请出山，《梁甫吟》作于此间。

【注释】 ① 荡阴里：在今山东省淄博市东北临淄东。② 累累(léi)：重叠。③ 古冶氏：春秋时的勇士古冶子。④ 绝：断。地纪：传说系住大地四角的绳子。乐谱作"地理"。⑤ 晏子：晏婴。春秋时齐国政治家，辅政齐灵公、庄公、景公长达五十年。

【音谱】 黄钟羽，今作 C 调。起讫音为尺—尺。音域为上—仕，八度。六仄韵。凡六十字。四十八拍。三解。每解四句。一板三眼。板眼有一字半拍、一字一拍、一字二拍。旋律有一字一音、一字二音。押里、似、氏、纪、士、子六仄韵。（《魏氏乐谱》卷二）

【曲情】 第一解，齐城门外荡阴里三座坟墓。第二解，古冶氏三兄弟的武功与文治。

《梁甫吟》 黄钟羽 二遍 三正 蜀 诸葛亮 孔明

第一解（△）：
- 步出齐城门，（合工、合工合、尺上尺、）
- 遥望荡阴里。（合工合、）
- 里中有三坟，（合五、上五、尺上尺、）
- 累累正相似。（合工、尺、工合、）

第二解（△）：
- 问是谁家冢，（合五合、工尺、合五合、尺、）
- 田疆古冶氏。（合五、上五、工尺、）
- 能排南山，（上尺、上尺、工尺、合五合、工尺、）
- 文能绝地理。（尺、上四、工尺、）

第三解（△）：
- 一朝被谗言，（合五、合工、尺、合五、合工、工尺上、）
- 二桃杀三士。（上、五、合、）
- 谁能为此谋，（合五、合工、尺、）
- 相国齐晏子。（合工、工尺上、尺、）

第三解,三兄弟被齐婴枉杀。内容平实,旋律如倾如述,饱含哀怨,充满惋惜之情,饱含警示之意。张溥《汉魏百三家集·诸葛丞相集题词》:"诸葛《梁甫吟》,古今讽诵,然遥望荡阴,怀齐三士,此不过好勇轻死者流,何关管乐神明,悲吟不止?或曰:梁甫,泰山下小山也,人君有德则封东岳,诸葛,王佐才,思封禅而不得见,躬耕陇亩,歌谣托志,田疆之伦,岂所慕哉!"

【词选】 ［晋］陆机《梁甫吟》

玉衡既已骖,羲和若飞凌。四运循环转,寒暑自相惩。冉冉年时暮,迢迢天路征。招摇东北指,大火西南升。悲风无绝响,玄云互相仍。丰水凭川结,霜露弥天凝。年命时相逝,庆云鲜克乘。履信多愆期,思顺焉足凭。慷慨临川响,非此孰为兴。哀吟梁甫巅,慷慨独抚膺。(《乐府诗集》卷四十一)

歌诗 26 ［魏］曹丕《燕歌行》

秋风萧瑟天气凉。草木摇落露为霜。(一解)群燕辞归鹄南翔。念君客游思断肠。(二解)慊慊思归恋故乡①。何为淹留寄他方②?(三解)贱妾茕茕守空房③。忧来思君不敢忘。(四解)不觉泪下沾衣裳。援琴鸣弦发清商④。(五解)短歌微吟不能长。明月皎皎照我床。(六解)星汉西流夜未央⑤。牵牛织女遥相望⑥。尔独何辜限河梁⑦?(七解)(《乐府诗集·相和歌辞》、《魏文帝集》卷二)

【作者】 曹丕(187—226),字子桓,沛国谯县(今安徽亳州)人,曹操次子,建安二十二年(217)立为魏太子。曹操薨,嗣位为丞相、魏王。建安二十五年(220)即帝位,为魏文帝,在位7年薨。曹丕与其父曹操、其弟曹植,并称"建安三曹"。天资文藻,下笔成章,博闻强识,才艺兼该。于诗、赋皆有成就,擅长五言诗。从父征伐,长于军旅,善骑射击剑。即位之后,确立九品之法。但禀性淳质,不谙权谋,死后政权为司马氏所夺。文人不堪治国。有明末刻本《魏文帝集》十卷,收有《短歌行》《丹霞蔽日行》《煌煌京洛行》《钓竿行》《十五》《猛虎行》《析杨柳行》《临高台》《陌上桑》《上留田行》《大墙上蒿行》《艳歌何尝行》《月重轮行》和《秋胡行》三首、《善哉行》四首、《燕歌行》二首,计十六题二十二首。钟嵘《诗品》卷中评魏文帝诗:"其源出于李陵,颇有仲宣之体。则所计百许篇,率皆鄙质如偶语。惟'西北有浮云'十余首,殊美赡可玩,始见其工矣。不然,何以

燕歌行　道宮三正　二遍　　魏　曹丕 子桓

	
△	秋風蕭瑟天氣涼，（上四合四上，工合五，工合五，上尺，'）
△	草木搖落露為霜。（尺，工合五，五合五，'合）
△	群燕辭歸鵠南翔。（五，'合工，工合五，'合）
△	念君客遊思斷腸。（工尺，'，尺，上，'合）
△	慊慊思歸戀故鄉，（五合工，'，工合尺，'）
	何為淹留寄他方？（尺，上，合，尺上）
△	賤妾煢煢守空房。（尺上，上四合四上工尺，'）
	憂來思君不敢忘，（四合四上尺，工尺'上，工合）
	不覺淚下沾衣裳。（尺'上尺，'工合）
△	援琴鳴弦發清商，（五，'合，尺上，五上五合工）
	短歌微吟不能長。（五合，工尺，'，尺上，'）
△	明月皎皎照我床，（五合，'，工尺，工尺上四合四）
△	星漢西流夜未央。（四合四上尺，'合工，'合）
	牽牛織女遙相望。（合工尺，'，合，工尺上，'）
	爾獨何辜限河梁？

铨衡群彦,对扬厥弟者邪?"曹丕五言诗善写男女相恋相思和游子思乡题材,长于代言体,语言明白如话,文采清绮。

【解题】　　沈建《乐府广题》:"燕,地名也,言良人从役于燕,而为此曲。"王僧虔《大明三年宴乐技录》录平调七曲:其五曰《燕歌行》。吴兢《乐府解题》:"晋乐奏魏文帝'秋风''别日'二曲,言时序迁换,行役不归,妇人怨旷无所诉也。"凡七解。暂系于汉献帝建安二十二年(217),王粲从曹操军居巢,曹植作《王仲宣诔》,曹丕率人临其丧,于王粲墓前作驴鸣,代其妇作《燕歌行》。

【注释】　　① 慊慊:嗔怪,不满。② 淹留:久留。③ 茕:孤单。④ 援:取。清商:东汉以来的清商乐。⑤ 星汉:银河。西流:向西移动。⑥ 牵牛、织女:牵牛星,织女星。⑦ 尔:夫君。何辜:何故。限:阻隔。河梁:河水和桥梁,意指远距遥远,舟车不便,无法归家。

【音谱】　　道宫,今作降B调。起讫音为上一上。音域为合一五,九度。凡一百零五字。十五句。句式为七言。韵位密,句句押韵,一韵到底,押凉、霜、翔、肠、乡、方、房、忘、裳、商、长、床、央、望、梁十五平韵。七解。前六解每解二句,第七解三句。一百二十拍,三十小节。板眼有一字半拍、一字一拍、一字拍半、一字二拍半、一字三拍。音域为合一仩,十一度。旋律有一字一音、一字二音、一字三音。(《魏氏乐谱》卷三)

【曲情】　　《燕歌行》为思妇代言,即景生情,情随物转,如倾如述,真意弥漫,感人至深。吴兢《乐府解题》:"晋乐奏魏文帝'秋风''别日'二曲,言时序迁换,行役不归,妇人怨旷无所诉也。"第一解第一、二句,以秋风起兴,天凉霜冷,思妇触景伤情,牵挂游子。第二解第三、四句,禽鸟都已经回家,而游子却在远方,思念加深。第三解第五、六句,别人都已回家,而你还滞留他乡,略生埋怨。第四解第七、八、九句,自艾自怜。第五解第十、十一句,思妇借弹琴与唱歌来排遣相思。第六解第十二、十三句,思妇夜不能寐,坐观星月。第七解第十四、十五句,牵牛星与织女星虽相距遥远,尚能守望,而游子却被山水阻隔,不得相见。前一、二、三解写游子,为外景;后四、五、六、七解写思妇,为内景。

【词选】　　　　　　　　　　　[魏]曹丕《燕歌行》

　　别日何易会日难。山川悠悠路漫漫。(一解)郁陶思君未敢言。寄声浮云往不还。(二解)涕零雨面毁容颜。谁能怀忧独不叹?(三解)展诗清歌聊自宽。乐往哀来摧肺肝。(四解)耿耿伏枕不能眠。披衣出户步东西。(五解)仰戴星月观云间。飞鸟晨鸣

声可怜。留连顾怀不能存。(六解)(《乐府诗集》卷三十二)

歌诗27 〔魏〕曹植《箜篌引》

置酒高殿上①,亲友从我游②。中厨办丰膳③,烹羊宰肥牛。秦筝何慷慨④,齐瑟和且柔⑤。(一解)阳阿奏奇舞⑥,京洛出名讴⑦。乐饮过三爵⑧,缓带倾庶羞⑨。主称千金寿⑩。宾奉万年酬⑪。(二解)久要不可忘⑫,薄终义所尤⑬。谦谦君子德⑭,磬折欲何求⑮。惊风飘白日⑯,光景驰西流⑰。(三解)盛时不可再,百年忽我遒⑱。生存华屋处⑲,零落归山丘。先民谁不死⑳?知命复何忧㉑!(四解)(《文选》卷二十七、《乐府诗集·相和歌辞·瑟调曲》)

【作者】 曹植(192—232),字子建,沛国谯县(今安徽亳州)人,曹操子,曹丕弟。十岁余诵读诗论及辞赋数十万言,善属文,颇受曹操喜爱,拟立为太子,后因行为乖张而失宠。魏文帝曹丕即位后,受到猜忌,未被重用。魏明帝曹叡即位后,数求任用,未果。郁郁而终,年四十一。世称陈思王。事见《三国志·魏书·陈思王传》。子建才思敏赡,所撰诗赋,无论表里,皆蕴蓄先秦两汉之风,并直接影响了六朝乃至隋唐文学之演进。著有赋、颂、诗、铭、杂论百余篇。《隋书·经籍志》著录:"《陈思王曹植集》三十卷。"《新唐书·艺文志》著录:"《陈思王集》二十卷。"宋刻本《曹子建集》十卷,卷五收诗二十六题二十七首,卷六收乐府诗三十七题四十首。钟嵘《诗品》卷上评魏陈思王植诗曰:"其源出于《国风》。骨气奇高,词采华茂,情兼雅怨,体被文质。粲溢今古,卓尔不群。嗟乎!陈思之于文章也,譬人伦之有周、孔,鳞羽之有龙凤,音乐之有琴笙,女工之有黼黻。俾尔怀铅吮墨者,抱篇章而景慕,映余晖以自烛。故孔氏之门如用诗,则公幹升堂,思王入室,景阳、潘、陆,自可坐于廊庑之间矣。"曹植乐府多忧虑民生,发慷慨感叹,借物寄情,引类譬喻,不重声律,语言藻丽,格调高雅,代表魏乐府最高水平。

【解题】 《宋书·乐志》作东阿王词《野田黄雀行·置酒》,注曰:"《空侯引》亦用此曲。"张永《元嘉正声技录》收相和有四引,其一曰《箜篌》。释智匠《古今乐录》:"《箜篌引》歌瑟调,东阿王辞。凡相和,其器有笙、笛、节歌、琴、瑟、琵琶、筝七种。此词用本辞,未用晋辞。"吴兢《乐府解题》:"《空侯引》亦用此曲。按汉鼓吹铙歌亦有《黄雀行》,不知与此同否?"曹植约作于任临淄侯时,即建安十六年(211)到二十一年(216)间。释

箜篌引　黃鐘羽　三正　魏　曹植 子建

置酒高殿上，親友從我遊。
中廚辦豐膳，烹羊宰肥牛。
秦箏何慷慨，齊瑟和且柔。
陽阿奏奇舞，京洛出名謳。
樂飲過三爵，緩帶傾庶羞。
主稱千金壽，賓奉萬年酬。
久要不可忘，薄終義所尤。
謙謙君子德，磬折欲何求。
驚風飄白日，光景馳西流。
盛時不可再，百年忽我遒。
生存華屋處，零落歸山丘。
先民誰不死？知命復何憂！

智匠《古今乐录》:"王僧虔《技录》有《野田黄雀行》,今不歌。"此曲当为后人补度,与晋奏曲有两句顺序不同。魏文帝黄初元年(220),丁仪、丁廙兄弟被杀,曹植作《野田黄雀行》。

【注释】　①置酒:摆下酒宴。②游:交往。③中厨:厨房。丰膳:丰盛的饭菜。④秦筝:秦人善弹筝。慷慨:激扬。⑤齐瑟:齐人亦善鼓瑟。⑥阳阿:魏地名,在今山西省晋城市北,多出舞伎。奏:演奏。奇:杰出。⑦京洛:东汉京都洛阳。京洛之人皆善讴歌。⑧"乐饮"句:饮酒超过礼仪规定,略带醉意。过:超过。爵:酒杯。⑨缓带:松开衣带。缓:松开。倾:一扫而光。庶羞:众味也。⑩"主称"句:主人赠给客人财物。⑪"宾奉"句:宾客回赠礼品答谢主人。酬:答谢。⑫久要:旧约。⑬"薄终"句:交友不要始厚终薄。尤:非。⑭谦谦:谦虚恭敬的君子之风。⑮磬折:待人接物如磬折,言君子以谦德曲躬于人。⑯惊风:疾风。白日之奔流如惊风之飘疾也。⑰光景:时光。⑱遒:尽也。⑲华屋处:住在华丽的房子里,享受优裕的生活。处:住。⑳零落:亡没。㉑先民:古人。㉒知命:认识天命或命运。

【音谱】　黄钟羽,今作C调。凡一百二十字。二十四句。四解,每解六句。句式为五言。押游、牛、柔、讴、羞、寿、酬、尤、求、流、遒、丘、忧十三平韵。七十二拍。有一字半拍、一字一拍、一字一拍半、一字二拍、一字二拍半、一字三拍。起讫音为五—尺。音域为合—仩,十一度。旋律有一字一音、一字二音、一字三音。(《魏氏乐谱》卷二)

【曲情】　第一解,宴席食物丰富美味,音乐舞蹈热烈。第二解,主人待客诚恳,氛围亲切友好。第三解,宾主对君子之德的认同。第四解,奉劝要乐天知命,趁着大好年华,及时行乐,享受美好生活,率真洒脱。《箜篌引》劝人看淡生死、名利,及时行乐,更显深邃。吴兢《乐府解题》:"晋乐奏东阿王'置酒高殿上',始言丰膳乐饮,盛宾主之献酬。中言欢极而悲,嗟盛时不再。终言归于知命而无忧也。"

【词选】　　　　　　[魏]曹植《野田黄雀行》

高树多悲风,海水扬其波。利剑不在掌,结友何须多。不见篱间雀,见鹞自投罗。(一解)罗家得雀喜,少年见雀悲。拔剑捎罗网,黄雀得飞飞。飞飞摩苍天,来下谢少年。(二解)(《乐府诗集》卷三十九)

第三节　晋歌诗

西晋太康、元康时期的诗人,主要有傅玄、张华、陆机、陆云、潘岳、左思等人。两晋

之际,则有郭璞、孙绰、许询等人的玄言诗。刘勰《文心雕龙·乐府》:"逮于晋世,则傅玄祖宗,张华新篇,亦充庭万。然杜夔调律,音奏舒雅。荀勖改悬,声节哀急。故阮咸讥其离声,后人验其铜尺,和乐精妙,固表里而相资矣。"五言歌诗逐渐成为主流。钟嵘《诗品序》:"晋太康中,三张、二陆、两潘、一左,勃尔复兴,踵武前王,风流未沫,亦文章之中兴也。永嘉时,贵黄老,稍尚虚谈,于时篇什,理过其辞,淡乎寡味。爰及江表,微波尚传,孙绰、许询、桓庾诸公,诗皆平典似道德论。建安风力尽矣。先是郭景纯用俊上之才,变创其体,刘越石仗清刚之气,赞成厥美,然彼众我寡,未能动俗。逮义熙中,谢益寿斐然继作。元嘉中,有谢灵运才高词盛、富艳难踪,固已含跨刘郭、凌轹潘左。故知陈思为建安之杰,公干、仲宣为辅。陆机为太康之英,安仁、景阳为辅。谢客为元嘉之雄,颜延年为辅。斯皆五言之冠冕,文词之命世也。夫四言文约意广,取效风骚,便可多得,每苦文繁而意少,故世罕习焉。五言居文词之要,是众作之有滋味者也。故云会于流俗,岂不以指事造形,穷情写物,最为详切者邪?"陶渊明的诗歌平淡自然,别开生面。晋武帝命傅玄、张华改写魏时杂言乐章为四言,又使荀勖加工为古雅礼乐。西晋乐府多借古题叙古事。晋元帝建立东晋,北方士族南渡汉魏晋古乐府传入南方,又吸收了南方民歌,辞语清丽,音调委婉,便于诵唱,广为流行。

歌诗 28 〔晋〕傅玄《寿酒》

于赫明明。圣德龙兴。三朝献酒,万寿是膺。敷佑四方①,如日之升。自天降祚②,元吉有征③。(《乐府诗集·燕射歌辞》)

【作者】 傅玄(217—278),字休奕。北地郡泥阳(今陕西省铜川市耀州区)人。少孤贫,善属文,通音律。专心经学,撰写《傅子》。举秀才,除郎中,撰《魏书》。后迁弘农太守,领典农校尉。封鹑觚男。司马炎为晋王,为散骑常侍。西晋立,进子爵。加驸马都尉。迁侍中。为御史中丞。迁太仆。转司隶校尉。后被免。咸宁四年(278)卒于家,年六十二。追封清泉侯。事见《晋书·傅玄传》。《隋书·经籍志》著录:"晋司隶校尉《傅玄集》十五卷,梁五十卷,录一卷,亡。"又:"《傅子》百二十卷,晋司隶校尉傅玄撰。"张溥辑有《傅鹑觚集》。严可均《全晋文》收其文一百二篇。丁福保《全晋诗》收其诗一

百四十首。张溥《汉魏六朝百三家集·傅鹑觚集题辞》："晋代郊祀、宗庙乐歌,多推傅休奕,顾其文采,与荀、张等耳。"傅玄诗典雅工丽。有一些郊庙乐歌和拟古之作。

【解题】 又题作《上寿酒歌》,傅玄所作晋四厢乐歌。刘勰《文心雕龙·乐府》:"逮于晋世,则傅玄晓音,创定雅歌,以咏祖宗。"《晋书·乐志》:"晋初,食举亦用《鹿鸣》。至泰始五年(269),尚书奏使太仆傅玄、中书监荀勖、黄门侍郎张华各造正旦行礼及王公上寿酒、食举乐歌诗。"傅玄造三篇:"一曰《天鉴》,正旦大会行礼歌;二曰《于赫》,上寿酒歌;三曰《天命》,食举东西厢歌。"

壽酒 越調 後正 三遍 晉 傅玄 休奕	合，五乙五合	於赫明明	五乙五乙五	三朝獻酒，	合工尺五合工	敷佑四方，	合尺五乙五	自天降祚，
	五合	聖德龍興	五合	萬壽是膺	工尺尺工尺	如日之升。	五合五	元吉有徵。
	，	，	，	，		。		。

【注释】 ① 敷(fū)佑:布施德泽,保佑百姓。② 降祚(zuò):赐福。③ 征:表露出来的迹象,特征,征候。

【音谱】 越调,今作F调。凡三十二字。一章。八句。句式为四言。押兴、膺、升、征四平韵。六十四拍。板眼有一字半拍、一字一拍、一字二拍、一字二拍半。起讫音为合一合。音域为尺一乙,六度。旋律有一字一音、一字二音、一字三音。(《魏氏乐谱》卷二)

【曲情】 祝酒献词,国家昌盛,国运绵长,祈神赐福。用魏旧曲,填以新词。

【词选】 [晋] 傅玄《晋四厢乐歌》

天鉴有晋,世祚圣皇。时齐七政,朝此万方。(一解)钟鼓斯震,九宾备礼。正位在朝,穆穆济济。(二解)煌煌三辰,实丽于天。君后是象,威仪孔虔。(三解)率礼无愆,莫匪迈德。仪刑圣皇,万邦惟则。(四解)(《乐府诗集》卷十三)

歌诗29 [晋] 陆机《短歌行》

置酒高堂。悲歌临觞①。人寿几何②?逝如朝霜③。(一解)时无重至,华不再

阳④。苹以春晖⑤,兰以秋芳⑥。(二解)来日苦短⑦,去日苦长⑧。今我不乐⑨,蟋蟀在房。(三解)乐以会兴,悲以别章。岂曰无感?忧为子忘。(四解)我酒既旨⑩,我肴既臧⑪。短歌有咏,长夜无荒⑫。(五解)(《乐府诗集·相和歌辞·平调曲》、《陆士衡文集》卷六)

【作者】　陆机(261—303),字士衡,吴郡华亭(今上海松江)人。陆逊孙,陆抗子。少有异才,文章冠世。年二十而吴灭,家居读书十年。晋武帝太康末(289)与弟陆云入洛阳,受张华推重,文才倾动一时。累迁太子洗马、著作郎。后为吴王晏郎中令,迁尚书中兵郎,转殿中郎。赵王伦辅政,引为相国参军,赐关中侯。以赵王伦篡位事败,株连下狱,后遇赦。后附成都王司马颖,率兵攻打洛阳失败,被诬遇害。事见《晋书·陆机传》。《隋书·经籍志》著录:"晋平原内史《陆机集》十四卷,梁四十七卷,录一卷。亡。"张溥辑有《陆平原集》四卷。严可均《全晋文》收其文一百三十六篇。丁福保《全晋诗》收其诗一百〇五首。杨明有《陆机诗全集》。钟嵘《诗品》卷上评晋平原相陆机诗曰:"其源出于陈思。才高辞赡,举体华美。气少于公幹,文劣于仲宣,尚规矩,不贵绮错,有伤直致之奇。然其咀嚼英华,厌饫膏泽,文章之渊泉也。张公叹其大才,信矣!"陆机作有四十多首乐府诗,讲究对仗、练字、声色,工稳。《文心雕龙·乐府》:"子建、士衡咸

| 短歌行 黄钟羽 二遍 三正 晋 陆机士衡 | 置酒高堂。悲歌临觞, | 人寿几何?逝如朝霜。 | 时不重至,华不再阳, | 苹以春晖,兰以秋芳。 | 来日苦短,去日苦长。 | 今我不乐,蟋蟀在房。 | 乐以会兴,悲以别章。 | 岂曰无感?忧为子忘。 | 我酒既旨,我肴既臧。 | 短歌有咏,长夜无荒。 |

有佳篇,并无诏伶人,故事谢管弦,俗称乖调。"陆机拟古乐府仍有佳作,只是并不合乐。

【解题】 王僧虔《大明三年宴乐技录》平调有七曲,其二为《短歌行》。王僧虔《大明三年宴乐技录》:"《短歌行》'仰瞻'一曲,魏氏遗令,使节朔奏乐,魏文制此辞,自抚筝和歌者曰:'贵官弹筝。'贵官即魏文也。此曲声制最美,辞不可入宴乐。"吴兢《乐府解题》:"《短歌行》,魏武帝'对酒当歌,人生几何'、晋陆机'置酒高堂,悲歌临觞'皆言当及时为乐也。"《短歌行》用古筝伴奏。钟嵘《诗品》:"古曰诗颂,皆被之金竹。故非调五音,无以谐会。若'置酒高堂上''明月照高楼'为韵之首。故三祖之词,文或不工,而韵入歌唱,此重音韵之义也,与世之言宫商异矣。"晋惠帝元康八年(298),陆机为著作郎,作《吊魏武帝文》,《短歌行》当拟作于是年。《乐府诗集》收魏武帝、魏文帝《短歌行》三首都为六解。

【注释】 ① 悲歌:哀声歌唱。② 人寿:人的寿命。《左氏传》:"俟河之清,人寿几何?"③ 朝霜:早晨的霜,比喻生命短暂。曹植《送应氏诗》:"人寿若朝霜。"④ 华:光华,阳光。⑤ 苹:落叶乔木,春天开白花。⑥ 兰:泽兰,生于山中湿地,春天开紫红色花,有微香。⑦ 来日:剩下的时光。⑧ 去日:过去的时光。魏武帝《短歌行》:"去日苦多。"⑨ 今我不乐:如今我不快乐。《毛诗》:"蟋蟀在堂,岁聿其莫。今我不乐,日月其除。"⑩ 旨:美。⑪ 臧:美。《毛诗》:"尔酒既旨,尔肴既嘉。"⑫ 长夜无荒:荒:放纵,迷乱。《史记》:"纣为长夜之饮。"《毛诗》:"好乐无荒。"

【音谱】 黄钟羽,今作C调。凡八十字。二十句。四章。章四句。句式为四言。韵位整齐,以隔句押为主,押堂、觞、霜、阳、芳、长、房、章、忘、臧、荒十一平韵。板眼有一字半拍、一字一拍、一字二拍。起讫音为尺—尺,音域为四—五,八度。该词体制与曹操《短歌行》不尽相同,说明陆机的拟作并不合乐。(《魏氏乐谱》卷二)

【曲情】 《短歌行》前十二句写悲歌,生命短暂,就如朝露,时间、阳光、苹、兰、蟋蟀都在提醒生命、时光的流逝。后八句写欢宴,有酒有菜有朋友,应该通宵达旦,恣意欢乐,既深邃,又超脱。体现了魏晋乐府人生苦短、尽情享乐的价值取向。

【词选】 [魏]曹操《短歌行》

对酒当歌。人生几何。譬如朝露,去日苦多。(一解)慨当以慷。忧思难忘。何以解愁?唯有杜康。(二解)青青子衿。悠悠我心。但为君故,沉吟至今。(三解)明明如月。何时可辍。忧从中来,不可断绝。(四解)呦呦鹿鸣。食野之苹。我有嘉宾。鼓瑟

吹笙。(五解)山不厌高,水不厌深。周公吐哺,天下归心。(六解)《乐府诗集》卷三十《魏武帝集》卷一)

歌诗30　[晋]王献之《桃叶歌》

桃叶复桃叶①,渡江不用楫②,但渡无所苦③。我自迎接汝④。(《乐府诗集·清商曲辞》)

【作者】　王献之(344—386),字子敬,琅邪临沂(今山东临沂)人。王羲之子。少有盛名,而高迈不羁,虽闲居终日,容止不怠,风流为一时之冠。工草隶,善丹青。谢安甚钦爱之。事见《晋书·王献之传》。《隋书·经籍志》著录:"《金紫光禄大夫王献之集》十卷,录一卷。"丁福保《全晋诗》辑其《桃叶诗》三首,失题一首。

【解题】　吴声歌曲。本王献之制歌宠妾,盛行江南。隋伐陈,为渡江接头号令。释智匠《古今乐录》:"《桃叶歌》者,晋王子敬(献之)之所作也。桃叶,子敬妾名,源于笃爱,所以歌之。"《隋书·五行志》:"陈时,江南盛歌王献之《桃叶词》云云。后隋晋王广伐陈,置将桃叶山下,及韩擒虎渡江,大将任蛮奴至新亭,以导北军之应。"晋简文帝咸安二年(372),王献之尚简文帝女新安公主。《桃叶歌》当作于此后。

【注释】　① 桃叶:王献之妾名,其妹曰桃根。② 不用楫:横波急也。③ 但渡:尽管渡江。无所苦:没有什么好苦闷的。④ 自:当然。接汝,谱作"迎接"。

【音谱】　道宫,今作降B调。凡二十字。四句。句式为五言。押叶、楫、苦、汝四仄韵。开头一句用两叠字,增强音乐性。十六拍。四小节。板眼有三字一拍、一字半拍、一字一拍、一字二拍。水中撑船节奏。起讫音为仩一仩。音域为工—伬,七度。旋律有一字一音、一字二音。(《魏氏乐谱》卷一)

【曲情】　男主人反复叮咛鼓励,情意恳切,缠绵悱恻,情意绵绵。

桃叶歌			
桃葉複	上五	合五乙/五	但渡無所苦。
桃葉,	合五工	合	
渡江不用	工	,	我自來
楫,	五合	尺	接汝。
		上	

道宫　三反

晋　王獻之子敬

【词选】 ［晋］王献之《桃叶歌》三首

 桃叶映红花,无风自婀娜。春花映何限,感郎独采我。

 桃叶复桃叶,桃树连桃根。相怜两乐事,独使我殷勤。

 桃叶复桃叶,渡江不待橹。风波了无常,没命江南渡。(《乐府诗集》卷四十五)

歌诗31 ［晋］陶渊明《归去来兮辞》(节选)

 归去来兮①!田园将芜胡不归②?既自以心为形役③,奚惆怅而独悲④?悟已往之不谏⑤,知来者之可追⑥。实迷途其未远⑦,觉今是而昨非⑧。舟遥遥以轻飏,风飘飘而吹衣。(《陶渊明集》卷五)

【作者】 陶潜(365或372或376—427),字元亮,一名潜,字渊明。别号五柳先生。浔阳柴桑(今江西九江)人。义熙元年(405),为彭泽令,不愿为五斗米向督邮折腰,拂袖弃官,隐居终老。元嘉四年卒,年六十三,私谥为靖节先生。钟嵘《诗品》:"宋征士陶潜诗其源出于应璩,又协左思风力。文体省净,殆无长语。笃意真古,辞兴婉惬。每观其文,想其人德。世叹其质直。至如'欢言酌春酒''日暮天无云',风华清靡,岂直为田

家语耶!古今隐逸诗人之宗也。"事见颜延之《陶渊明诔》、萧统《陶渊明传》《宋书·隐逸传·陶潜》。有宋刻递修本《陶渊明集》十卷,宋刻本《陶渊明诗》。陶渊明田园诗平和恬淡,独步晋、宋诗坛。

【解题】　陶渊明因亲老家贫,起为州祭酒,不堪吏职,少日,自解归。州召主簿,不就。躬耕自资,遂抱羸疾,复为镇军、建威参军,谓亲朋曰:"聊欲弦歌,以为三迳之资,可乎?"执事者闻之,以为彭泽令。公田悉令吏种秫稻,妻子固请种秔,乃使二顷五十亩种秫,五十亩种秔。郡遣督邮至,县吏白应束带见之,潜叹曰:"我不能为五斗米折腰向乡里小人。"即日解印绶去职。赋《归去来兮辞》。事据《宋书·陶潜传》。晋安帝义熙元年(405),陶渊明为彭泽令,妹程氏卒,作《归去来兮辞并序》。

【注释】　① 来:助词,无义。兮:语气词。② 芜:土地荒废。胡:为何。③ 既自以心为形役:曾经让心神为身体所役使。既,曾经。心,意愿。形,身体。役,奴役。④ 奚惆怅而独悲:为什么悲伤失意。奚,何,为什么。惆怅,失意的样子。⑤ 往之:以往入仕的情形。谏:劝止。⑥ 来者:将来的事,指归隐。追:补救。⑦ 迷途:出仕。⑧ 是:正确。非:错误。

【音谱】　凡四十四字。八句。杂言。押归、悲、追、非四平韵。(蒋兴畴《东皋琴谱》)

【曲情】　开篇即大呼回家去啊,长呼一口气,具有很强的场景感,挂职归家,无比轻松自在。一路上回顾当时为了谋生而出仕,精神受到形体的奴役,倍感痛苦。总算现在已经觉悟,尽管过去的错误虽然无法挽回,好在未来还可以重新安排,庆幸之心溢于言表。

【词选】　　　　　　　　　[晋]陶渊明《归去来兮辞》(节选)

问征夫以前路,恨晨光之熹微。乃瞻衡宇,载欣载奔。僮仆欢迎,稚子候门。三径就荒,松菊犹存。携幼入室,有酒盈樽。引壶觞以自酌,眄庭柯以怡颜。倚南窗以寄傲,审容膝之易安。园日涉以成趣,门虽设而常关。策扶老以流憩,时矫首而遐观。云无心以出岫,鸟倦飞而知还。景翳翳以将入,抚孤松而盘桓。归去来兮,请息交以绝游。世与我而相违,复驾言兮焉求?悦亲戚之情话,乐琴书以消忧。农人告余以春及,将有事于西畴。或命巾车,或棹孤舟。既窈窕以寻壑,亦崎岖而经丘。木欣欣以向荣,泉涓涓而始流。善万物之得时,感吾生之行休。已矣乎!寓形宇内复几时?曷不委心任去留?胡为乎遑遑欲何之?富贵非吾愿,帝乡不可期。怀良辰以孤往,或植杖而耘耔。登东皋以舒啸,临清流而赋诗。聊乘化以归尽,乐夫天命复奚疑!(《陶渊明集》卷五)

歌诗 32　[晋] 刘妙容《宛转歌》

月既明。西轩琴复清。寸心斗酒争芳夜,千秋万岁同一情。　　歌宛转,宛转凄以哀。愿为星与汉①,光影共徘徊②。(《乐府诗集·琴曲歌辞》)

【作者】　刘妙容,字雅华,生平不详,善弹箜篌及《宛转歌》。《续齐谐记》:"晋有王敬伯者,会稽余姚人。少好学,善鼓琴。年十八,仕于东宫,为卫佐。休假还乡,过吴,维舟中渚。登亭望月,怅然有怀,乃倚琴歌《泫露》之诗。俄闻户外有嗟赏声,见一女子,雅有容色,谓敬伯曰:'女郎悦君之琴,原共抚之。'敬伯许焉。既而女郎至,姿质婉丽,绰有余态,从以二少女,一则向先至者。女郎乃抚琴挥弦,调韵哀雅,类今之登歌,曰:'古所谓《楚明君》也,唯嵇叔夜能为此声,自兹已来,传习数人而已。'复鼓琴,歌《迟风》之词,因叹息久之。乃命大婢酌酒,小婢弹箜篌,作《宛转歌》。女郎脱头上金钗,扣琴弦而和之,意韵繁谐,歌凡八曲。敬伯唯忆二曲。将去,留锦卧具、绣香囊,并佩一双,以遗敬伯。敬伯报以牙火笼、玉琴轸。女郎怅然不忍别,且曰:'深闺独处,十有六年矣。邂逅旅馆,尽平生之志,盖冥契,非人事也。'言竟便去。敬伯船至虎牢戍,吴令刘惠明者,有爱女早逝,舟中亡卧具,于敬伯船获焉。敬伯具以告,果于帐中得火笼、琴

轸。女郎名妙容,字雅华,大婢名春条,年二十许,小婢名桃枝,年十五,皆善弹箜篌及《宛转歌》,相继俱卒。"

【解题】　又名《神女宛转歌》《宛转行》《王敬伯歌》。原有八曲,现仅存二曲。《乐府诗集》还收有江总、郎大家宋氏、刘方平、张籍、李端等人词作八首。

【注释】　① 星与汉:天河,银河。② 光影:乐谱作"形影"。

【音谱】　黄钟羽,今作C调。凡四十二句。双调。八句。前四句押明、清、情三平韵,后四句换押哀、徊二平韵。五十二拍。一板三眼。板眼有一字一拍、一字二拍、一字六拍。起讫音为尺—合,音域为四—乙,九度。旋律有一字一音、一字二音、一字三音、一字七音。(《魏氏乐谱》卷三)

【曲情】　前段写月下弹琴品酒,一往情深;后段写情歌宛转,情意绵长。用"宛转"两个叠词,显得婉约蕴藉。第二句五字四拍都唱尺音,与结尾五字四拍都唱合音,首尾呼应,显得幽静、凄清。

【词选】　　　　　　　　［晋］刘妙容《宛转歌》

悲且伤。参差泪成行。低红掩翠方无色,金徽玉轸为谁锵。　　歌宛转,宛转情复悲。愿为烟与雾,氤氲对容姿。(《乐府诗集》卷六十)

第四节　南朝歌诗

南朝指建都在建康(今南京)的四个王朝宋、齐、梁、陈。元嘉代表诗人有谢灵运(385—433)、颜延之(384—456)、鲍照(约414—466)等。永明体诗人则以竟陵用八友沈约(441—513)、谢朓(464—499)、王融(467—493)等为代表,将平、上、去、入四声理论运用到诗歌格律中,为唐代格律诗奠定了基础。沈约《宋书·谢灵运传论》:"爰逮宋氏,颜、谢腾声。灵运之兴会标举,延年之体裁明密,并方轨前秀,垂范后昆。若夫敷衽论心,商榷前藻,工拙之数,如有可言。夫五色相宜,八音协畅,由乎玄黄律吕,各适物宜。欲使宫羽相变,低昂互节,若前有浮声,则后须切响。一简之内,音韵尽殊;两句之中,轻重悉异。妙达此旨,始可言文。"《隋书·文学传序》:"暨永明、天监之际,太和、天保之间,洛阳、江左,文雅尤盛。于时作者,济阳江淹、吴郡沈约、乐安任昉、济阴温子升、河间邢子才、巨鹿魏伯起等,并学穷书圃,思极人文,缛彩郁于云霞,逸响振于金石。英华秀发,波澜浩荡,笔有余力,词无竭源。方诸张、蔡、曹、王,亦各一时之选也。闻其

风者,声驰景慕,然彼此好尚,互有异同。江左宫商发越,贵于清绮,河朔词义贞刚,重乎气质。气质则理胜其词,清绮则文过其意,理深者便于时用,文华者宜于咏歌,此其南北词人得失之大较也。若能掇彼清音,简兹累句,各去所短,合其两长,则文质彬彬,尽善尽美矣。梁自大同之后,雅道沦缺,渐乖典则,争驰新巧。简文、湘东,启其淫放,徐陵、庾信,分路扬镳。其意浅而繁,其文匿而彩,词尚轻险,情多哀思。格以延陵之听,盖亦亡国之音乎!周氏吞并梁、荆,此风扇于关右,狂简斐然成俗,流宕忘反,无所取裁。"南朝民歌发达,郭茂倩《乐府诗集》收有吴声歌、神弦歌、西曲歌、江南弄、上云乐、雅歌等,反映了当时江南的生活情调。南朝是词体的源头。朱弁《曲洧旧闻》:"词起于唐人,而六代已滥觞矣。梁武帝有《江南弄》,陈后主有《玉树后庭花》,隋炀帝有《夜饮朝眠曲》。"杨慎《词品》:"诗词同工而异曲,共源而分派。在六朝,若陶弘景之《寒夜怨》,梁武帝之《江南弄》,陆琼之《饮酒乐》,隋炀帝之《望江南》,填词之体已具矣。"吴梅说:"梁武帝之《江南弄》、沈约之《六忆诗》,其字句音节,率有定格,此即词之滥觞矣。南方闺怨歌诗,着力表现南方女子的纯朴与执着,将南方风物与南方女性细密的心思相结合,别有风致。《寿阳乐》《上陵乐》《敦煌乐》带有浓重的民歌风格。南朝吴声和西曲极盛,风格清新,体制短小,音韵自然,与文人乐府的声律成就相结合。语俚而真,辞拙而巧,充满机趣,音响流丽,形成新体乐府风格。

歌诗33 〔宋〕刘铄《寿阳乐》

可怜八公山①,在寿阳②。别后莫相忘。　　东台百余尺③,凌风云④。别后不忘君。(《乐府诗集·清商曲辞》)

【作者】 刘铄(431—453),字休玄,彭城郡彭城县(今江苏铜山)人,宋文帝刘义隆子,宋孝武帝刘骏弟、宋明帝刘彧兄。元嘉八年(431),生于建康宫,封为南平王,在文帝朝历镇南豫州、豫州等地,并在元嘉北伐中立有战功,后入朝为抚军将军、领军将军,负责石头城防务。元嘉三十年(453),刘铄支持刘劭,与孝武帝刘骏相对抗。后被迫投降,拜为司空,最终被刘骏毒杀,年二十三岁。追赠侍中、司徒,谥号穆王。刘铄工书法,擅诗文,曾自创新题《三妇艳》,其三十余首《拟古诗》更被誉为"亚迹陆机"。事见《宋书·南平穆王铄传》。

【解题】 释智匠《古今乐录》:"《寿阳乐》者,宋南平穆王为豫州所作也。旧舞十六人,梁八人。"《乐府诗集》:"按其歌辞,盖叙伤别望归之思。南平穆王即刘铄也。"《乐府诗集》另收古辞七曲。

【注释】 ① 可怜:招人喜爱。八公山:在今安徽省淮南市寿县北,汉代淮南王刘安的主要活动地。② 寿阳:安徽寿县,古称寿春,南朝宋称寿阳。③ 东台:八公山顶的平地。④ 凌风云:接近风云,形容位置高。

【音谱】 标为清平调,实为正平调,今作 G 调。凡二十六字。二段。六句。句式有三言、五言。押阳、忘、云、君四平韵。前后段各三句,十八拍。一板三眼。板眼有一字半拍、一字一拍、一字一拍半、一字二拍,有附点。起讫音为五—五。音域为上—五,六度。旋律有一字一音、一字二音。(《魏氏乐谱》卷一)

【曲情】 西曲歌,原为南朝贵族舞曲。词曲取自民歌,表现安徽八公山一带风景优美,悠闲自在,令人难忘。歌颂江南风物,认同江南文化。

【词选】 　　　　　[隋]古辞《寿阳乐》三首

笼窗取凉风,弹素琴。一叹复一吟。

长淮何烂漫,路悠悠。得当乐忘忧。

上我长濑桥,望归路。秋风停欲度。(《乐府诗集》卷四十九)

歌诗 34 ［宋］陶弘景《寒夜怨》

夜云生,夜鸿惊。凄切嘹唳伤夜情①。空山霜满高烟平。铅华沉照帐孤明②。　　寒月微,寒风紧。愁心绝,愁泪尽。情人不胜怨,思来谁能忍。(《汉魏百三家集·陶隐居集》《乐府诗集·杂曲歌辞》)

【作者】　　陶弘景(456—536),字通明,丹阳秣陵(今江苏南京)人。年十岁,昼夜研读葛洪《神仙传》,有养生之志。宋末为诸王侍读。入齐为奉朝请。永明十年,解职。归隐,自号华阳隐居。梁武帝即位,屡征不出。大同二年卒,年八十五。谥贞白先生。事见《梁书·处士传·陶弘景》。《隋书·经籍志》著录:"梁隐居先生《陶弘景集》三十卷,《陶弘景内集》十五卷。"

【解题】　　吴兢《乐府解题》:"晋陆机《独寒吟》云'雪夜远思君,寒窗独不寐',但叙相思之意尔。陶弘景有《寒夜怨》,梁简文帝有《独处愁》,亦皆类此。"

【注释】　　① 嘹唳:声音响亮凄清。② 铅华:化妆用的铅粉。

【音谱】　　正平调,今作 G 调。凡五十四字。双调。有前奏四十拍。前段二十七字,后段二十二字。句式有三言、五言、七言。一百零四拍。板眼有一字一拍、一字二拍、一字三拍。起讫音为五—五。音域为上—仜,十度。旋律有一字一音、一字二音、一字三音、一字四音。前段押生、惊、情、平、明五平韵。后段押紧、尽、忍三仄韵。韵位密集。前四十拍为前奏。(《魏氏乐谱》卷三)

【曲情】　　夜云弥漫,夜鸿惊醒,凄切嘹唳,黯然伤情。空山霜满,炊烟高平。形单影只,冷帐孤灯。寒月微弱,寒风凄紧。愁心绝望,愁泪流尽。有情人不由嗔怪,相思之情不能忍。

【词选】　　　　　　　　　　［梁］萧纲《独处愁》

独处恒多怨,开幕试临风。弹棋镜夜上,傅粉高楼中。自君征马去,音信不曾通。只恐金屏掩,明年已复空。(《乐府诗集》卷七十六)

寒夜怨　正平調　二遍　南朝宋　陶弘景通明
調音三正三遍

	
（起）	五，合工尺上
	工尺工上尺，工尺，工
夜雲生，	上，上五合上
夜鴻驚。	尺尺，工工尺
	五，合五
	五，合五
淒切嘹喉傷夜情。	工，尺上，尺上，工
空山霜滿高煙平。	五合，五合五，五合五
鉛華沉照帳孤明。	上五合，五合工，尺工，尺工

寒月微，寒風緊。

	
寒月微，	尺上，尺工，尺上尺工五合五，五合五
寒風緊。	合工合，五合工合
愁淚盡。	合工尺上尺工
愁心絕，	五合工
	五合工尺工合
情人	五合，合工
不勝怨，	尺上尺工
思來	上五，合五
誰能忍。	五

歌诗 35 ［宋］汝南王《碧玉歌》

碧玉小家女，不敢攀贵德①。感郎千金意，惭无倾城色。（《乐府诗集·清商曲辞》）

【解题】 《乐苑》："《碧玉歌》者，宋汝南王所作也。碧玉，汝南王妾名。以宠爱之甚，所以歌之。"《乐府诗集》收六首。又收入孙绰《孙廷尉集》卷一。

【注释】 ① 攀：结交。贵德：高贵而有德行。

【音谱】 越调，今作 F 调。凡二十字。四句。句式为五言。押德、色二仄韵。四十五拍。板眼有一字一拍、一字二拍、一字三拍、一字四拍。起讫音为合—合，音域为上—仩，八度。旋律有一字一音、一字二音、一字三音、一字四音、一字六音。（《魏氏乐谱》卷三）

【曲情】 安分做一个小家碧玉的女子，尽管早已为他倾倒，却不愿攀附他的荣华。自谦没有倾城美色，婉言谢绝他的千金美意。

【词选】 ［宋］汝南王《碧玉歌》二首

碧玉破瓜时，郎为情颠倒。芙蓉陵霜荣，秋容故尚好。

碧玉小家女，不敢贵德攀。感郎意气重，遂得结金兰。（《乐府诗集》卷四十五）

歌诗 36 ［齐］徐孝嗣《白雪曲》

凤闱晚翻霭①，月殿夜凝明。愿君早留盼②，无令春草生。（《乐府诗集·琴曲歌辞》）

【作者】　徐孝嗣(453—499),字始昌,东海郯(今山东郯城)人。泰始中,尚康乐公主,拜驸马都尉。历任著作郎、司空太尉二府参军,安成王文学。永明中,为萧道成骠骑从事中郎,领南彭城太守。后为太子中庶子闻喜公萧子良征房长史等职。隆昌初,因协助萧鸾废除萧昭业有功,封枝江县侯。齐明帝即位,加侍中中军大将军,进爵为公。齐明帝驾崩时,拜中书监,选为顾命大臣,辅佐东昏侯萧宝卷。永元中,因萧宝卷残酷暴虐,徐孝嗣潜生废立之心,召入华林省被赐死。事见《南齐书·徐孝嗣传》。《隋书·经籍志》著录:"《齐太尉徐孝嗣集》十卷,梁七卷。"

白雪曲　小石調　三遍優正　南朝齊　徐孝嗣　始昌

風閨晚翻藹，月殿夜凝明。願君早流眄，無令春草生。

【解题】　又题作《白雪歌》。张华《博物志》:"太帝使素女鼓五十弦瑟曲名也。"谢希逸《琴论》:"刘涓子善鼓琴,制《阳春》《白雪》曲。"《琴集》:"《白雪》,师旷所作商调曲也。"《唐书·乐志》:"《白雪》,周曲也。"周词无考,此为后人所填。

【注释】　① 风闺:通风的小门。② 留眄:斜着眼看过来。乐谱作"流眄"。

【音谱】　小石调,今作 A 调。凡二十字。四句。句式为五言。押明、生二平韵。三十二拍。一板三眼。板眼有一字一拍、一字二拍。起讫音为尺—尺。音域为合—五,九度。旋律有一字一音、一字二音、一字三音。(《魏氏乐谱》卷二)

【曲情】　后宫傍晚冷清寂寞,盼望君王早日临幸,不要让院子里长满荒草。声长而哀怨。

【词选】　　　　　　[梁]朱孝廉《白雪曲》二首

凝云没霄汉,从风飞且散。联翩避幽谷,徘徊依井干。

既兴楚客谣,亦动周王叹。所恨轻寒早,不逭阳春旦。(《乐府诗集》卷五十七)

歌诗 37　[梁]萧衍《江南弄》

众花杂色满上林①。舒芳耀绿垂轻阴②。连手蹀躞舞春心③。　舞春心,临岁

腴④。中人望⑤，独踯躅⑥。(《乐府诗集·清商曲辞》、《玉台新咏》卷九、《汉魏六朝一百三家集·梁武帝集》)

【作者】 萧衍(464—549)，字叔达，小字练儿，南兰陵(今江苏常州)人。齐永明时，为巴陵王南中郎法曹参军。历任王俭东阁祭酒、随王咨议参军。隆昌初，为宁朔将军，镇寿春。明帝即位，封建阳县男。历任右军司马，淮陵太守。入为博士、太子中庶子。拜辅国将军、雍州刺史。和帝即位，为尚书仆射，进中书监、大司马，录尚书事、骠骑大将军、扬州刺史、都督中外诸军事，封梁公，加九锡，位相国，进封梁王。永元二年(500)，起兵攻讨东昏侯萧宝卷，拥戴萧宝融称帝，次年攻陷建康。中兴二年(502)，受萧宝融禅，建立梁。在位四十八年。太清三年(549)卒，年八十六。谥曰武皇帝。事见《梁书·武帝本纪》。有集三十二卷。萧衍才思敏捷，博通文史，为"竟陵八友"之一，所作诗赋，不乏名作。

【解题】 释智匠《古今乐录》："梁天监十一年(512)冬，武帝改西曲，制《江南》《上云乐》十四曲。《江南弄》七曲：一曰《江南弄》，二曰《龙笛曲》，三曰《采莲曲》，四曰《凤笛曲》，五曰《采菱曲》，六曰《游女曲》，七曰《朝云曲》。又沈约作四曲：一曰《赵瑟曲》，二曰《秦筝曲》，三曰《阳春曲》，四曰《朝云曲》，亦谓之《江南弄》云。"释智匠《古今乐录》："《江南弄》'三洲'韵。和云：'阳春路，娉婷出绮罗'。"吴梅《词学四种》："梁武帝之《江南弄》、沈约之《六忆诗》，其字句音节，率有定格，此即词之滥觞矣。"

【注释】 ① 杂色：五颜六色，色彩缤纷。上林：古宫苑名，秦汉故址在今西安市西，东汉光武帝重建故址在今河南洛阳市东，南朝宋修建故址在今江苏南京市玄武湖北，此处指南京上林

苑。② 舒芳：鲜花盛开。耀绿：枝叶繁盛。轻阴：疏淡的树荫。③ 连手：牵手。蹀蹀(xiè dié)：小步行走。④ 岁脺：年收成丰裕。⑤ 中人：宫女。⑥ 踟蹰(chí chú)：徘徊。

【音谱】 黄钟羽，今作C调。凡三十三字。双调。前段三句，句式为七言，押林、阴、心三平韵。后段四句，句式为三言，押脺、蹰二平韵。六十四拍。一板三眼。板眼有一字半拍、一字一拍、一字二拍。起讫音为伬一伬。音域为合一伬，十二度。旋律有一字一音、一字二音、一字三音。原有和声。（《魏氏乐谱》卷一）

【曲情】 江南的春景关不住。上林苑缤纷的花朵，居然没有半点皇家的矜持，从墙内一直开到墙外，对着护城河边的柳树迎风招摇。就像江南少女的春心，那美、那香、那淳朴、那娉婷，怎能不让人心动？两两成双，三五成群，把一处一处的风景，点亮又点燃。只有那位，被束缚在深宫的人，透过红色大门的锁孔，睁大了眼睛。

【词选】

[梁]萧纲《江南弄·龙笛曲》

美人绵眇在云堂。雕金缕竹眠玉床。婉爱寥亮绕虹梁。　　绕虹梁，流月台。驻狂风，郁徘徊。和云：江南音，一唱值千金。（《汉魏六朝一百三家集·梁武帝集》）

[梁]萧纲《江南弄·江南曲》

枝中水上春并归。长杨扫地桃花飞。清风吹人光照衣。　　光照衣，景将夕。掷黄金，留上客。和云：阳春路，时使佳人度。（《乐府诗集》卷五十）

[梁]萧纲《江南弄·龙笛曲》

金门玉堂临水居。一嚬一笑千万余。游子去还原莫疏。　　原莫疏，意何极。双鸳鸯，两相忆。和云：江南弄，真能下翔风。（《乐府诗集》卷五十）

歌诗38　[梁]萧衍《采莲曲》

游戏五湖采莲归①。发花田叶芳袭衣。为君侬歌世所希②。　　世所希，有如玉。江南弄，采莲曲。（《汉魏六朝一百三家集·梁武帝集》《乐府诗集·清商曲辞》）

【解题】 释智匠《古今乐录》："《采莲曲》，和云：'采莲渚，窈窕舞佳人。'"

【注释】 ① 游戏：嬉戏。五湖：太湖。② 侬歌：情歌。

【音谱】　　越调,今作 F 调。凡三十三字。双调。前段三句,句式为七言。后段四句,句式为三言。前三句押归、衣、希三平韵,后三句押玉、曲二仄韵。前段后三字与后段前三字重复,前、后段顶真格。六十四拍。一板三眼。板眼有一字半拍、一字一拍、一字二拍、一字二拍半、一字三拍、一字三拍半、一字四拍、一字五拍。起讫音为合—合。音域为合—仩,十一度。旋律有一字一音、一字二音、一字三音、一字四音、一字五音、一字六音。(《魏氏乐谱》卷二)

【曲情】　　采莲女三三两两,嬉笑着从太湖采莲归来,透着荷叶的清香,唱着水乡的情歌。在五湖间穿梭,本不为采莲。莲叶太嫩,莲花太美,不堪也不忍!只让那莲香,一遍又一遍,染满阿玉的衣裳。隔着凌波,在小舟上依歌一曲。一边听,一边闻。采莲曲,江南弄。

【词选】　　　　　　　　　　[梁]萧衍《江南弄·采菱曲》

江南稚女珠腕绳。金翠摇首红颜兴。桂棹容与歌采菱。　　歌采菱,心未怡。翳罗袖,望所思。和云:菱歌女,解佩戏江阳。(《汉魏六朝一百三家集·梁武帝集》)

［梁］萧纲《江南弄·采莲曲》

桂楫兰桡浮碧水,江花玉面两相似。莲疏藕折香风起。　　香风起。白日低。采莲曲,使君迷。和云:采莲归。渌水好沾衣。(《乐府诗集》卷五十)

歌诗39　［梁］柳恽《江南曲》

汀洲采白苹①。日落江南春。洞庭有归客②,潇湘逢故人③。　　故人何不返?春华复应晚④。不道新知乐⑤,只言行路远。(《玉台新咏》卷五、《乐府诗集·相和歌辞》)

【作者】　柳恽(465—517),字文畅,河东解县(今山西运城)人,南齐司空柳世隆之子。以贵公子早有令名,少工篇什。竟陵王萧子良引为法曹参军。梁武帝时为吴兴太守、广州刺史、秘书监。善棋,善医,善琴。著有《清调论》。事见《梁书》《南史》本传。《隋书·经籍志》著录:"中护军《柳恽集》十二卷……亡。"

【解题】　吴兢《乐府解题》:"江南古辞,盖美芳晨丽景,嬉游得时。若梁简文'桂楫晚应旋',唯歌游戏也。"《乐府诗集》卷二十六:"梁武帝作《江南弄》以代西曲,有《采

莲》《采菱》,盖出于此。"梁武帝天监二年(503)至六年,柳恽出为吴兴太守,当作于此时。

【注释】 ① 汀洲:水中小洲。白苹:水草名。吴兴有白苹州。② 洞庭:洞庭湖。③ 潇湘:潇水与湘江,二水在湖南省永州市零陵会流,多指湖南地区。④ 春华:春天的花。⑤ 新知:新欢。

【音谱】 道宫,今作降B调。凡四十字。双调。前后段各四句。句式为五言。前段押苹、春、人三平韵,后段押返、晚、远三仄韵。五十六拍。一板三眼。板眼有一字半拍、一字一拍、一字一拍半、一字两拍、一字两拍半、一字三拍、一字四拍。起音为上一上。音域为四—五,八度。旋律有一字一音、一字二音、一字三音、一字七音。"知"一字七音,表现采苹女复杂的心思。(《魏氏乐谱》卷二)

【曲情】 第一解写过往,第二解写如今。过往的相遇相恋永久难忘。潇与湘合流,我和你相遇。一见如新,一见如故。如今的相思相守铭心刻骨。一次次错过春暮。汀洲苹花向晚,你在何处?是耽于新知,还是误入歧路?

【词选】 [梁]沈约《江南曲》

擢歌发江潭。采莲渡湘南。宜须闲隐处,舟浦予自谙。 罗衣织成带,堕马碧玉簪。但令舟楫渡,宁计路崭嵌。(《乐府诗集》卷二十六)

[唐]宋之问《江南曲》

妾住越城南。离居不自堪。采花惊曙鸟,摘叶喂春蚕。 懒结茱萸带,愁安玳瑁簪。侍臣消瘦尽,日暮碧江潭。(《乐府诗集》卷二十六)

歌诗40 [梁]古辞《江陵乐》

阳春二三月①,相将蹋百草②。逢人驻步看,扬声皆言好。(《乐府诗集·清商曲辞》)

【解题】 释智匠《古今乐录》:"《江陵乐》,旧舞十六人,梁八人。"杜佑《通典》:"江陵,古荆州之城,春秋时楚之郢地,秦置南郡,晋为荆州,东晋、宋、齐以为重镇。梁元帝都之有纪南城,楚渚宫在焉。"(《乐府诗集》卷四十九)

【注释】 ① 阳春:温暖的春天。② 相将:相伴,相随。

【音谱】　双角调,实为道宫,今作降 B 调。凡二十字。四句。句式为五言。押草、好二仄韵。三十六拍。一板三眼。板眼有两字半拍、一字半拍、一字一拍、一字一拍半、一字两拍、一字三拍、一字四拍,节奏富于变化,轻快活泼。起讫音为上一上,音域为四一伬。旋律有一字一音、一字二音、一字四音、一字五音,有西曲的特点。(《魏氏乐谱》卷一)

江陵樂 雙角調 南朝梁 古辭	陽上尺	相工工	五工	看,尺	好。上
	春上	將五	逢尺,	揚尺,	
	合工尺工	上四尺	,	,	
	二尺	,	人,	聲,	
	三月,	蹋百草。, 上尺工	盒乙,	駐步 皆上	
	,	合		言尺	

【曲情】　阳春三月,青年男女,邀上二三好友,盛妆踏青,引来行人驻足叫好,充满春天的喜庆与活力。

【词选】　　　　　［南朝梁］古辞《江陵乐》三首

不复蹋蹀人,蹀地地欲穿。盆隘欢绳断,蹋坏绛罗裙。

不复出场戏,蹋场生青草。试作两三回,蹋场方就好。

暂出后园看,见花多忆子。乌鸟双双飞,侬欢今何在。(《乐府诗集》卷四十九)

歌诗 41　［陈］陈叔宝《估客乐》

三江结俦侣①,万里不辞遥②。恒随鹢首舫③,屡逐鸡鸣潮④。(《乐府诗集·清商曲辞》)

【作者】　陈叔宝(553—604),字元秀,吴兴长城(今浙江长兴)人。天嘉三年(562),为安成王世子。太建元年(569),立为皇太子。十四年(582),即皇帝位。在位期间,荒废朝政,耽于酒色,醉心诗文和音乐,祯明三年(589)灭于隋。陈叔宝被掳至长安,受封长城县公。隋文帝杨坚赐予宅邸,礼遇甚厚。仁寿四年(604),病卒于洛阳。年五十

第七章　汉蜀魏晋南北朝隋歌诗

二。事见《陈书·后主本纪》。有集三十九卷。其乐府诗约四十首,多写宫闱私情,女子娇艳姿容,被斥为淫辞艳曲。

【解题】　又题作《贾客乐》。释智匠《古今乐录》:"《估客乐》者,齐武帝之所制也。帝布衣时,尝游樊、邓。登祚以后,追忆往事而作歌。使乐府令刘瑶管弦被之教习,卒遂无成。有人启释宝月善解音律,帝使奏之,旬日之中,便就谐合。敕歌者常重为感忆之声,犹行于世。宝月又上两曲,帝数乘龙舟,游五城,江中放观,以红越布为帆,绿丝为帆纤,錀石为篙足。篙榜者悉著郁林布,作淡黄裤,列开,使江中衣,出。五城,殿犹在。齐舞十六人,梁八人。"

估客樂　雙角調　三反　南宋陳陳叔寶元秀	五合	三　、尺	萬　、尺	五合工尺	恒　、尺上	屢　、逐雞
		江	里	隨		
	合乙	結儔	合五不辭	五乙鷁首	五	鳴
	五,	侶,	合, 遙。	五, 舫,	五, 舫,	合五潮。

【注释】　①三江:古代各地众多水道的总称。结:结成。俦侣:伴侣。②不辞:不怕。遥:遥远。③恒:总是。鹢(yì)首:古代画鹢鸟于船头,故称。舫:并连起来的两船。④屡逐:屡次追逐。鸡鸣潮:天亮之前鸡鸣时分的夜潮。

【音谱】　双角调,今作G调。凡二十字。句式为五言。三十二拍。一板三眼。板眼有一字半拍、一字一拍、一字一拍半、一字二拍。附点体现平仄词。节奏似船在江水中行进。起讫音为五—五。音域为上—乙,七度。旋律有一字一音、一字二音、一字四音,字少而音多,深情而意切。(《魏氏乐谱》卷一)

【曲情】　丈夫出门做生意,远行万里,妻子在家,无时无刻不牵挂。

【词选】　　　　　[南朝齐]萧赜《估客乐》
昔经樊邓役。阻潮梅根渚。感忆追往事。意满辞不叙。(《乐府诗集》卷四十八)
　　　　　　[南朝齐]释宝月《估客乐》四首
郎作十里行,侬作九里送。拔侬头上钗,与郎资路用。
有信数寄书,无信心相忆。莫作瓶落井,一去无消息。
大艑珂峨头。何处发扬州。借问艑上郎,见侬所欢不。

初发扬州时,船出平津泊。五两如竹林,何处相寻博。(《乐府诗集》卷四十八)

[唐]李白《估客乐》

海客乘天风,将船远行役。譬如云中鸟,一去无踪迹。(《乐府诗集》卷四十八)

歌诗 42　[陈]江总《姬人怨》

天寒海水惯相知。空床明月不相宜。庭中芳桂憔悴叶,井上疏桐零落枝。　寒灯作花羞夜短。霜雁多情恒结伴。非为陇水望秦川①。直置思君肠自断。(《汉魏六朝一百三家集·江令君集》)

【作者】　江总(519—594),字总持,济阳考城(今河南民权)人。仕梁,为尚书殿中郎等。侯景之乱,往避广州。陈后主时,位居权宰却不持政务,随后主游宴后庭,作艳诗,有"狎客"之名。仕隋,为上开府。开皇十四年卒于江都,年七十六。事见《陈书·江总传》。有集三十卷,后集二卷。今有辑本《江令君集》。其诗今存近百首,偶有清新之作。其乐府今存三十余首。多为侧艳之词。

【解题】　《姬人怨》本为闺怨诗题,也作游仙诗题。

| 姬人怨 道宫 三正 二遍 南朝陈 江总 總持 | 上尺工合 天寒 五合 | 空床 五合 明月 工尺上四合工 不相 工尺 宜。工 | 庭中 工合 芳桂 五合工 憔悴 工尺 葉, 上 | 井 上,尺 上 疏桐 合工尺 零落 合工 枝。合 | 寒燈 上,尺 作花 上五 羞 工合 夜短。合 | 霜雁 五合尺 多情 上四五合 恒 , 結伴。上 | 非為 五合工 隴水 ,上工尺 望秦川。工尺 上 | 直置 上四,上工尺 思君 , 腸自 上 斷。, |

【注释】　①陇水:河流名。源出陇山,因名。秦川:河川名,源出甘肃省清水县的汤峪,西南流纳后川河,注入渭水。也指地名,今陕西、甘肃二省。

【音谱】　道宫调,今作降 B 调。凡五十六字。二解。每解四句。句式为七言。第一解押知、宜、枝三平韵。第二章押短、伴、断三仄韵。一板三眼。板眼有一字一拍、一字一拍半、一字二拍、一字四拍、一字五拍。整体比较整齐,以一字一拍居多,可根据平仄调整字内节奏,增加前后附点,表现音乐的流动性。第六句节奏放慢一半。起讫音为上—上。音域为合—五,九度。(《魏氏乐谱》卷三)

【曲情】　寒冬一派凄清阴冷的景象,明月照着空床,令人分外难受。院子里的桂树凋谢,憔悴叶,井上疏桐零落枝。寒灯作花羞夜短。桐树的枯叶落在井口。天上的大雁结伴南归,有情有意。而我却在思念你,万分惆怅。

【词选】　　　　　[陈]江总《姬人怨·服散篇》

　　薄命夫婿好神仙。逆愁高飞向紫烟。金丹欲成犹百练。玉酒新熟几千年。妾家邯郸好轻薄。特念仙童一丸药。自悲行处绿苔生,何悟啼多红粉落。　　莫轻小妇狎春风。罗袜也得步河宫。云车欲驾应相待,羽衣未去幸须同。不学箫史还楼上,会逐姬娥戏月中。(《汉魏六朝一百三家集·江令君集》)

[清]顾炎武《姬人怨》二首

　　伤春愁绝泣春风。乱发如油唇又红。不是长干轻薄子,如何歌笑入新丰。

　　云鬟玉鬓对春愁。不语当窗娇半羞。柳絮飞花无限思,教侬何物得消忧。(《篋衍集》卷十一)

第五节　北朝歌诗

　　北朝一般指十六国灭亡以后相继成立的魏、齐、周三朝被灭于隋,延续约二百年。北朝文学的代表有魏末的温子升、由魏入齐的邢劭和魏收。王褒、庾信(513—581)、颜之推(531—约590以后)等人从江陵进入关中。北朝诗界寂寥,诗风比较质朴粗犷。乐府以《木兰诗》为代表。北朝战乱频仍,少数民族交侵,生灵涂炭,文士无心创作,文坛冷落,唯有乐府颇有特色。

歌诗 43 ［北魏］温子昇《敦煌乐》

客从远方来,相随歌且笑。自有敦煌乐①,不减安陵调②。(《乐府诗集·杂曲歌辞》)

【作者】 温子昇(495—547),字鹏举,济阴冤句(今山东曹县西北)人。温峤后人,世居江东。宣武时,为广阳王渊宾客。熙平初,补御史,历任朝请、荆州录参军事。建义初,为南主客郎中。元显时,入洛,为中书舍人。孝庄还宫,复为舍人,迁散骑常侍、中军大将军。齐文襄引为大将军咨议参军。被猜疑叛乱,下晋阳狱,饿死。事见《魏书·文苑传·温子昇》。温子昇在北朝有文名。文章清婉。文笔传至江南,受到梁武帝的称赞。有集三十九卷。有《温侍读集》。温子昇诗今存《结袜子》《安定侯曲》《敦煌乐》《凉州乐歌》《捣衣诗》等十一首,多为北方民歌风格。

【解题】 《通典》:"敦煌古流沙地,黑水之所经焉。秦及汉初为月支、匈奴之境。武帝开其地,后分酒泉置敦煌郡。敦,大;煌,盛也。"《乐府诗集》别收王胄词二首。

【注释】 ① 敦煌:凉州文化中心。古代丝绸之路上的重要据点。② 安陵:汉属扶风郡,故址在今陕西省咸阳市东。

【音谱】 小石调,今作C调。凡二十字。四句。句式为五言。十七拍。押笑、调二仄韵。一板三眼。板眼有一字半拍,一字一拍,一字两拍。起讫音为伬—伬。音域为合—伬,五度。旋律有二字一音、一字一音、一字二音。弱拍后半拍起,显得轻松自然。(《魏氏乐谱》卷一)

【曲情】 敦煌本地人,热情好客,开朗率真,多才多艺,快言快语,和外来客人有说有笑,同唱敦煌歌曲,还说和客人所唱的安陵歌曲一样动听。氛围亲切友好,表现了丝绸之路上各民族的深情厚意。

第七章 汉蜀魏晋南北朝隋歌诗

【词选】　　　　　　　　　[隋]王胄《敦煌乐》二首

　　长途望无已,高山断还续。意欲此念时,气绝不成曲。

　　极目眺修涂,平原忽超远。心期在何处,望望崦嵫晚。(《乐府诗集》卷七十八)

歌诗44　[北魏]温子昇《白鼻䯄》

　　少年多好事①,揽辔向西都②。相逢狭斜路。驻马诣当垆③。(《乐府诗集·横吹曲辞》)

【解题】　释智匠《古今乐录》:"魏高阳王乐人所作也,又有《白鼻䯄》,盖出于此。"又作《高阳乐人歌》。

【注释】　① 好事:喜欢多管闲事。② 揽辔:挽住马缰。西都:古都长安。③ 诣:拜会尊长者。当垆:卖酒。垆,放酒坛的土墩。

【音谱】　道宫,今作降B调。凡二十字。四句。句式为五言。押三仄韵。三十二拍,八小节。押都、垆、路三韵。板眼有一字半拍、一字一拍、一字二拍、一字三拍、一字三拍半。起讫音为上一上。音域为上一伬,八度。旋律有一字一音、一字二音、一字三音、一字四音、一字五音。(《魏氏乐谱》卷三)

| 白鼻䯄
道宫中揭　三遍
北魏　溫子昇　鵬舉 | 少
上，
乙
乙五
乙五合
上
工尺上
，
上五 | 年
工尺上
乙五
乙五合
多
工尺上
好
上
事
，
上五 | 攬轡向
，上尺
工合
工尺上
西
工尺
都
工合五
。
， | 相
合
工合
逢
工尺
工尺上
狹
尺
斜
，
路
上
。
， | 駐馬
合
工合
詣
尺
當
壚
上
。
， |

【曲情】　长安城中的少年游侠,骑马踏青归来,在路上相逢,约在酒家喝酒。

【词选】　　　　　　　　　[唐]李白《白鼻䯄》

　　银鞍白鼻䯄,绿地障泥锦。细雨春风花落时,挥鞭且就胡姬饮。(《乐府诗集》卷二十)

　　　　　　　　　　　　　[唐]张祜《白鼻䯄》

　　为底胡姬酒,长来白鼻䯄。摘莲抛水上,郎意在浮花。(《乐府诗集》卷二十)

歌诗 45　［后魏］古辞《琅琊王》

　　客行依主人①,愿得主人强。猛虎依深山②,愿得松柏长。(《乐府诗集·横吹曲辞》)

【解题】　　释智匠《古今乐录》:"《琅琊王歌》八曲,或云'阴凉'下又有二句云:'盛冬十一月,就女觅冻浆。'最后云'谁能骑此马,唯有广平公。'按《晋书·载记》:'广平公,姚弼兴之子,泓之弟也。'"共八曲,每曲四解。

【注释】　　① 客行:离家的人。② 猛虎:客人自喻。深山:喻主人。

【音谱】　　黄钟羽,今作 C 调。凡二十字。句式为五言。五十六拍。一板三眼。板眼有一字半拍、一字一拍、一字两拍、一字三拍、一字四拍,以一字四拍居多。起讫音为尺—尺。音域为上—伬,九度。有一字一音、一字两音、一字三音、一字四音、一字五音。字少音多。(《魏氏乐谱》卷三)

【曲情】　　以猛虎和深山取喻,表现客人对主人的依附和良好祝愿。质朴真挚,有北方民歌风。

【词选】　　　　　　　　　　　［梁］古辞《琅琊王》二首

　　新买五尺刀,悬着中梁柱。一日三摩娑,剧于十五女。

松	合	願	尺	深	五合工	猛	五合工	主	上	願	五合五	客行	尺	琅琊王
	,工	,上	,工尺				,尺		,工				,工	黄钟羽
	合	工尺	工尺	尺	,尺		尺		,		工尺	依	合	
柏		,	,	,	,	人	,工	,	合		,	,		
長。	工尺	得	上	山,	尺	虎	上	疆。	工合	得	工尺上	主	上尺工合	二遍 正搯
	上	,		,		上			五		工尺	人,		后魏
	尺	,	,			五	依	五		,	,		五	古辞
	,							合工	,				合	

琅琊复琅琊,琅琊大道王。阳春二三月,单衫绣裲裆。(《乐府诗集》卷二十五)

歌诗 46 [北齐]古辞《紫骝马》①

高高山头树。风吹叶落去。一去数千里,何当还故处②。(《乐府诗集·横吹曲辞》)

【解题】 《古今乐录》载,梁鼓角横吹曲有《紫骝马》等歌三十六曲,其中二十五曲有歌有声,十一曲有歌。是时乐府胡吹旧曲有《紫骝马》等歌二十七曲。《乐府诗集》收《紫骝马》六首,其中两首为新辞,四首为古辞。本曲为新辞。

【注释】 ① 紫骝:暗红色的马。② 何当:何日,何时。故处:旧地,原处。

【音谱】 道宫调,今作降 B 调。凡二十字。四句。句式为五言。五十六拍。一板三眼。板眼有一字一拍、一字二拍、一字三拍、一字四拍。起讫音为上—上。音域为四—五,八度。旋律有一字一音、一字二音、一字三音、一字五音。旋律线大起大伏,沉郁顿挫,悲怆动人。(《魏氏乐谱》卷三)

【曲情】 战士从军,思念故乡,登高远望。高山上秋叶零落,被风吹去数千里,再也

不能回到原来的位置。怜叶如同怜己。

【词选】　　　　　　　　　　［汉］古辞《紫骝马》

　　十五从军征,八十始得归。道逢乡里人,家中有阿谁?(一解)遥看是君家,松柏冢累累。兔从狗窦入,雉从梁上飞。(二解)中庭生旅谷,井上生旅葵。舂谷持作饭,采葵持作羹。(三解)羹饭一时熟,不知饴阿谁?出门东向看,泪落沾我衣。(四解)(《乐府诗集》卷二十五)

歌诗47　［北周］庾信《昭夏乐》

　　律在夹钟①,服居苍衮。杳杳清思②,绵绵长远。就祭于合,班神于本。(一章)来庭有序,助祭有章③。乐舞六代,宾歌二王。和铃以节,韸革斯锵④。(二章)齐宫馔玉⑤,郁鬯浮金⑥。洞庭钟鼓,龙门瑟琴。其乐已变⑦,惟神是临。(三章)(《乐府诗集·郊庙歌辞》、《庾子山集》卷六)

【作者】　　庾信(513—581),字子山,南阳新野(今河南新野)人,梁中书令庾肩吾之子。仕梁为湘东国常侍、尚书度支郎中、郢州别驾、东宫学士、建康令。侯景之乱,梁都

| 昭夏樂 雙調 本彈 北周 庾信 子山 | 律在夾鐘 五上合尺 尺工合 | 合杳杳清思 合尺上尺 尺工合 | 就祭於合 合至合尺 尺, | 班神於本 上尺工尺上四合 合, | 來庭有序 尺至吾工 尺, | 樂舞六代 五合至吾工 五合五, | 和鈴以節 尺尺尺 上, | 韸革斯鏘 合五上吾至上 尺, | 齊宮饌玉 五上五合五 五合五, | 鬱鬯浮金 合五上吾至上 凡, | 賓歌二王 五合五 尺, | 助祭有章 上工尺上五 合, | 綿綿長遠 尺尺工工合 合, | 服居蒼袞 尺尺工合 合, | 洞庭鐘鼓 五上上工五 尺工五合五, | 龍門瑟琴 五上五合五 尺工五合五。 | 其樂已變 凡。 | 惟神是臨 惟神是臨。 |

建康失守,他逃奔江陵(今湖北江陵)。元帝时,任御史中丞,封武康县侯。江陵沦陷后,仕西魏,在长安,为金紫光禄大夫、车骑大将军仪同三司。北周代西魏后,封临清县子,除司水下大夫,出为弘农郡守,迁司宪中大夫,进爵夫,进爵义成县侯。拜洛州刺史。征为司宗中大夫。大象初,以疾去职。隋开皇元年卒,年六十九,有集二十一卷。事见《周书·庾信传》。现存庾信作品多作于北朝,用南朝丰富的文学技巧,抒写在北朝的生活感受,痛感国破家亡、委身异国,抒写乡思。兼善各种诗歌体裁,在诗歌艺术的发展上成就很高,起了承前启后、南北交流的作用。清人倪璠编注《庾子山集注》。

【解题】 为周大祫歌。降神奏《昭夏》,奠玉帛奏登歌,余同宗庙时享。《隋书·音乐志》:周宗庙乐:皇帝入庙门奏《皇夏》,降神奏《昭夏》,俎入,皇帝升阶,献皇高祖、皇曾祖德皇帝、皇祖太祖文皇帝、文宣皇太后、闵皇帝、明皇帝、高祖武皇帝七室,皇帝还东壁饮福酒,还便坐,并奏《皇夏》。

【注释】 ① 夹钟:古代十二乐律中的阴律。② 杳杳:昏暗,隐约,依稀。③ 助祭:臣属出资、陪位或献乐佐君主祭祀。后亦谓以财物入祭祀。④ 儵(tiáo)革:辔首的装饰品。《诗经·小雅·蓼萧》:"既见君子,儵革忡忡。"⑤ 齐宫:斋宫。馔玉:珍美如玉的食品。⑥ 斝(jiǎ):温酒器。⑦ 变:乐音的变化组合。《礼记·乐记》:"感于物而动,故形于声。声相应,故生变。变成方,谓之音。比音而乐之,及干戚羽旄,谓之乐也。"

【音谱】 双调,今作降B调。凡七十二字。三章。章六句。句式为四言。押衮、远、章、王、锵、金、琴、临八韵。七十二拍。十八小节。一板三眼。板眼有一字半拍、一字一拍、一字二拍。起讫音为五—五。音域为上—仜,十一度。旋律有两字一音、一字一音、一字两音、一字三音、一字四音。每章押三韵。(《魏氏乐谱》卷一)

【曲情】 首言祭祀时间,再言礼乐之乐章、乐舞、乐歌、乐器。

【词选】 　　　　　　[北齐]古辞《昭夏乐》

大祀云事。献奠有仪。既歌既展,赞顾迎犠。(一章)执从伊竦,彡饰惟栗。侯用于庭,将升于室。(二章)且握且驿,以致其诚。惠我贻颂,降祉千龄。(三章)

　　　　　　[北齐]古辞《昭夏乐》

缅彼遐慨,悠然永思。留连七享,缠绵四时。(一章)神升魄沉,靡闻靡见。阴阳载俟,臭声兼荐。(二章)祖考其鉴,言萃王休。降神敷锡,百福是由。(三章)(《乐府诗集》卷九)

第六节　隋歌诗

隋结束了三百年的割据和战乱,实现大统一,政治、经济、社会发展全面复兴。隋文帝杨坚(541—604)、隋炀帝杨广(569—618)喜欢文学,文化快速复兴。隋推行科举,门阀贵族制度被瓦解,庶族地主阶层的智识之士登上社会舞台,极大地丰富了文化。中国诗歌经过南朝与北朝近三百年的分流后,在隋朝融合为一体,焕发出强劲的生命力。《隋书·文学传序》:"高祖初统万机,每念剷雕为朴,发号施令,咸去浮华。然时俗词藻,犹多淫丽,故宪台执法,屡飞霜简。炀帝初习艺文,有非轻侧之论,暨乎即位,一变其风。其与《越公书》、《建东都诏》、《冬至受朝诗》及《拟饮马长城窟》,并存雅体,归于典制。虽意在骄淫,而词无浮荡,故当时缀文之士,遂得依而取正焉。所谓能言者未必能行,盖亦君子不以人废言也。爰自东帝归秦,逮乎青盖入洛,四隩咸暨,九州攸同,江汉英灵,燕赵奇俊,并该天网之中,俱为大国之宝。言刈其楚,片善无遗,润木圆流,不能十数,才之难也,不其然乎!时之文人,见称当世,则范阳卢思道、安平李德林、河东薛道衡、赵郡李元操、巨鹿魏澹、会稽虞世基、河东柳䛒、高阳许善心等,或鹰扬河朔,或独步汉南,俱骋龙光,并驱云路,各有本传,论而叙之。其潘徽、万寿之徒,或学优而不切,或才高而无贵仕,其位可得而卑,其名不可湮没。"隋代杨坚、杨广、杨素、牛弘(545—610)、李密(582—619)等关陇诗人性格粗犷,诗境雄浑,但略嫌生涩。王胄(558—613)、许善心(558—618)、虞世基(?—618)、何妥等江左文人也受到关陇诗风的影响,在风流娴雅之外,颇具功名意识。卢思道(535—586)、薛道衡(540—609)等山东诗人融合南北诗风,成就较大。隋代乐府诗承南北朝而启唐、宋,以汉诗为主体,吸收了江南的民歌元素。

歌诗48　[隋]杨广《望江南》

湖上花。天水浸灵芽。浅蕊水边匀玉粉,浓苞天外剪明霞①。只在列仙家。　开烂漫,插鬓若相遮。水殿春寒幽冷艳,玉轩晴照暖添华。清赏思何赊。(《古今词统》卷三)

望江南　黄鐘羽　三正二遍　　隋　楊廣

湖上花。天水浸靈芽。淺蕊水邊匀玉粉，濃苞只在列仙家。剪明霞，插鬢若相遮。

開爛漫。水殿春寒，幽冷豔。玉軒晴照，煖添華。清賞思何賒。

【作者】　杨广（569—618），本名英，隋文帝杨坚第二子，为文献皇后独孤伽罗所生。周末封雁门郡公。开皇元年（581）封晋王。开皇二十年（600）立为皇太子。仁寿四年（604）即位，改元大业。在位十四年，为宇文化及等所弑。谥为炀皇帝。事见《隋书·炀帝纪》。有集五十五卷，《全隋诗》录存其诗四十余首。杨广促进了江南、关陇、山东三地文学家的交流，推动了南北诗风的融合，虚心向江南才学之士学习，体悟南朝文学与吴地民歌的精髓，歌诗作品达到隋代最高水平。

【解题】　沈雄《古今词话》卷下《词辨》："《望江南》《谢秋娘》《春去也》。《海山记》曰：'隋炀帝开西苑，中凿五湖北海，相通泛舟，令人歌《望江南》。'本无换头，后强添之，终非六朝人语。《古今词谱》曰：大石调曲，朱崖李太尉为亡妓谢秋娘作《望江南》。白居易思吴宫、钱塘之胜，作《江南忆》。刘禹锡作《春去也》。李后主作《望江梅》。冯延巳作《忆江南》。《词统》载贾人女裴玉娥善筝，与黄损有婚姻约。后为吕用之劫归第，赖胡僧神术，寻复归损。损作望《江南曲》云：'无所愿，愿作乐中筝。得近玉人纤手子，砑罗裙上放娇声。便死也为荣。'损，僖宗时人。"

【注释】　①明霞：灿烂的云霞。

【音谱】　黄钟羽，今作 C 调。凡五十四字。双调。前段五句，押花、芽、霞、家四平

韵。后段五句,押遮、华、赊三平韵。句式有三言、五言、七言。五十六拍。一板三眼。板眼有二字半拍、一字一拍、一字二拍、一字二拍半、一字三拍。起讫音为尺—尺。音域为四—仕,十度。旋律有一字一音、一字二音、一字三音、一字四音、一字五音。节奏清新明快、旋律婉转受江南民歌影响。(《魏氏乐谱》卷三)

【曲情】 前段写湖上花娇美清秀,后段写鬓上插花的女子秀美动人。

【词选】 ［隋］杨广《望江南》三首

湖上月,偏照列仙家。水浸寒光铺玉簟,浪摇晴影走金蛇。恰称泛灵槎。

湖上柳,阴覆画桥低。宿雾洗开明媚眼,东风调弄好腰支。烟雨更相宜。

湖上酒,终日助清欢。檀板轻声银甲暖,醅浮香米玉蛆寒。醉眼暗相看。(《海山记》)

歌诗 49 ［隋］牛弘《述帝德》

八荒雾卷。四表云寨①。雄图盛略②,迈后光前③。寰区已泰④,福祚方延⑤。长歌凯乐⑥,天子万年。(《乐府诗集·鼓吹曲辞》)

天子	长歌	福祚	寰区	迈	雄	四表	八荒	述帝德 搏拊 黄钟羽
合工	工合	尺	上尺	五	上四	五	尺上	二遍 三正
尺	五	工合	工	合五	合五	合五	合五	
万	,	五	合	图	工	云	工	
工合	,	,	,	工合	,	上五	,	
五	,	,	,	,	,	,	,	隋 牛弘 襄仁
年。	凯	方延。	已	后光	盛	寨。	雾卷。	
合	五上尺	五上尺	五	合尺	五合	合五工	工合五	
工合	,	,	上	上	工	工	工	
尺	,	,	合尺	前。	略,	尺上	尺上	
,	乐,	,	泰,	上	,	,	,	
	五		合五					

【作者】 牛弘(545—610),本姓尞,字里仁,安定鹑觚(今甘肃灵台)人。北魏临泾公尞允之子,袭父爵。隋文帝受禅,授散骑常侍、秘书监。开皇三年(583),拜礼部尚书,除太常卿,请求修建明堂,制定礼乐制度。修撰《五礼》百卷。迁吏部尚书。隋炀帝即位,进位上大将军,改右光禄大夫。大业六年(610)病卒,有集十二卷。事见《隋书·牛弘传》。

【解题】 《述帝德》为隋凯乐歌辞。

【注释】 ① 四表:四方极远之地,天下。② 雄图:宏大的谋略。③ 光前:光大前人的伟业。④ 寰(huán)区:天下,人世间。⑤ 福祚(zuò):福禄,福分。⑥ 长歌:放声高歌。凯乐:胜利的乐章。

【音谱】 黄钟羽,今作C调。凡九十六字。三章。章八句。句式为四言。第一章押明、生、声、灵四平韵,第二章押则、塞、德、克四仄韵,第三章押寰、前、延、年四平韵。六十四拍。节奏有一字半拍、一字一拍、一字二拍、一字三拍、一字三拍半、一字四拍。起讫音为尺一尺。音域为上一伬,九度。旋律有一字一音、一字二音、一字三音、一字四音、一字六音。每句八拍,都从重音起,尽力避免一字一拍。旋律流动性很强。(《魏氏乐谱》卷二)

【曲情】 颂歌。前段表现隋统一南北,结束长期分裂的巨大功绩。后段祝福天子统治稳固,福寿延绵。气势雄赡,气氛祥和。

【词选】 　　　　　　　　　[隋]牛弘《述帝德》二首

于穆我后,睿哲钦明。膺天之命,载育群生。开元创历,迈德垂声。朝宗万寓,祇是百灵。

焕乎皇道,昭哉帝则。惠政滂流,仁风四塞。淮海未宾,江湖背德。运筹必胜,濯征斯克。(《乐府诗集·鼓吹曲辞》)

第八章　唐歌诗

《新唐书·文艺传序》:"唐有天下三百年,文章无虑三变。高祖、太宗,大难始夷,沿江左余风,缔句绘章,揣合低卬,故王、杨为之伯。玄宗好经术,群臣稍厌雕瑑,索理致,崇雅黜浮,气益雄浑,则燕、许擅其宗。是时,唐兴已百年,诸儒争自名家。大历、贞元间,美才辈出,擩哜道真,涵泳圣涯,于是韩愈倡之,柳宗元、李翱、皇甫湜等和之,排逐百家,法度森严,抵轹晋、魏,上轧汉、周,唐之文完然为一王法,此其极也。若侍从酬奉则李峤、宋之问、沈佺期、王维,制册则常衮、杨炎、陆贽、权德舆、王仲舒、李德裕,言诗则杜甫、李白、元稹、白居易、刘禹锡,谲怪则李贺、杜牧、李商隐,皆卓然以所长为一世冠,其可尚已。"[1]李世民于武德四年(621)开文学馆,延揽十八学士,学习南朝诗歌,编写史书与类书,至唐高宗朝,上官体和许敬宗的颂体诗词趋向典雅富丽。初唐四杰王勃、卢照邻、骆宾王、杨炯追求远大理想,以比兴咏怀发不平之鸣,为盛世唐风开幕。武则天雅好文学,有陈子昂、沈佺期、宋之问、杜审言、苏味道等构筑了诗歌艺术的高原。司空图《与王驾评诗》:"上好文章,雅风特盛。沈、宋始兴之后,杰出江宁,宏思于李、杜,极矣。右丞、苏州趣味澄敻,若清沇之贯达。大历十数公,抑又其次。元、白力勍而气孱,乃都市豪估耳。刘公梦得、杨公巨源亦各有胜会,浪仙无可、刘德仁辈,时得佳致,亦足涤烦。"[2]盛唐李白、杜甫、王维、孟浩然、高适、王昌龄等人的诗歌天然壮丽,气象和风骨兼备,声律成熟,具有中和之美,达到了中国古典诗歌的最高成就。唐玄宗天宝十四载(755),安史之乱爆发,延续了八年,盛朝走向衰败。大历诗人刘长卿、韦应物在中唐开宗立派。元和诗人则有韩愈、孟郊等,低沉内敛,用词险怪。白居易和元稹创作大量新乐府诗和唱和诗。刘禹锡写了许多仿民歌体裁的诗歌。晚唐司空图、姚合等人工于穷苦之言,清冷着意,李商隐、韦庄、温庭筠、杜牧等则绮丽委婉。叶燮《原诗·内篇》:"历梁陈隋以迄唐之垂拱,踵其习而益甚势,不能不变。小变于沈、宋云龙

[1] [宋]欧阳修、宋祁:《新唐书》,北京:中华书局,1975年,第5725—5726页。
[2] [唐]司空徒:《司空表圣文集》,四部丛刊影印上海涵芬楼藏旧钞本,第1卷,第15页。

之间,而大变于开元、天宝,高、岑、王、孟、李此数人者,虽各有所因,而实一一能为枘。而集大成如杜甫,杰出如韩愈,专家如柳宗元、如刘禹锡、如李贺、如李商隐、如杜牧、如陆龟蒙诸子一一皆特立兴起,其他弱者则因循世运,随乎波流,不能振拔,所谓唐人本色也。"[1]唐代也是词的发轫时期,并达到了较高的艺术水平。张炎《词源》:"古之乐章乐府乐歌乐曲,皆出于雅正。粤自隋唐以来,声诗间为长短句,至唐人则有《尊前》《花间集》。"[2]张惠言《词选序》:"自唐之词人,李白为首,其后韦应物、王建、韩翃、白居易、刘禹锡、皇甫淞、司空图、韩偓并有述造,而温庭筠最高,其言深美闳约。"[3]康熙《御制选历代诗余序》:"唐兴,古诗而外,创为近体,而五七言绝句或传于伶人,顾他诗不尽协于乐部。其间如李白之《清平调》《忆秦娥》《菩萨蛮》,刘禹锡之《浪淘沙》《竹枝词》,洎温庭筠、韦庄之徒,相继有作,而新声迭出,时皆被诸管弦,是诗之流而为词,已权舆于唐矣。"[4]

第一节　唐歌诗

歌诗发展到唐代,进入极盛时期。胡应麟《诗薮》外篇卷三:"甚矣,诗之盛于唐也!其体则三、四、五言、六、七、杂言、乐府、歌行、近体绝句,靡弗备矣;其格则高卑、远近、浓淡、浅深、巨细、精粗、巧拙、强弱,靡弗具矣;其调则飘逸、浑雄、沉深、博大、绮丽、幽闲、新奇、猥琐,靡弗诣矣;其人则帝王、将相、朝士、布衣、童子、妇人、缁流、羽客,靡弗预矣。"[5]唐声诗发达。王灼《碧鸡漫志》卷一:"唐朝歌曲比前世益多,声行于今、辞见于今者皆十之三四,世代差近尔。大抵先世乐府,有其名者尚多,其义存者十之三,其始辞存者十不得一,若其音则无传,势使之然也。"王骥德《曲律》卷一《论曲源》:"入唐而以绝句为曲,如《清平》《郁轮》《凉州》《水调》之类;然不尽其变,而于是始创为《忆秦娥》《菩萨蛮》等曲,盖太白、飞卿辈,实其作俑。"杨慎《词品》:"若唐人之七言律,即填词之《瑞鹧鸪》也。七言律之仄韵,即填词之《玉楼春》也。若韦应物之《三台曲》《调笑令》,

1 [清]叶燮:《原诗》,续修四库全书影印民国五年铅印本。
2 [宋]张炎:《词源》,卷下,清道光八年秦恩复刻词学丛书本,第16页。
3 [清]张惠言辑、郑善长辑附录、董毅辑续:《词选》,嘉庆道中刊本。
4 [清]沈辰垣、王奕清等奉敕编:《御制选历代诗余序》,清文渊阁四库全书本。
5 [明]胡应麟:《诗薮》,上海:上海古籍出版社,1979年,第163、170页。

刘禹锡之《竹枝词》《浪淘沙》，新声迭出。孟蜀之《花间》，南唐之《兰畹》，则其体大备矣。岂非共源同工乎。然诗圣如杜子美，而填词若太白之《忆秦娥》《菩萨蛮》者，集中绝无。宋人如秦少游、辛稼轩，词极工矣，而诗殊不强人意。疑若独爇然者，岂非异曲分派之说乎。昔宋人选填词曰《草堂诗余》。其曰草堂者，太白诗名《草堂集》，见郑樵书目。太白本蜀人，而草堂在蜀，怀故国之意也。曰诗余者，《忆秦娥》《菩萨蛮》二首为诗之余，而百代词曲之祖也。"吴梅《词学通论》说："大抵初唐诸作，不过破五七言诗为之；中盛以后，词式始定；迨温庭筠出，而体格大备，此唐词之大概也。"

歌诗50 ［唐］孟浩然《听琴》

阮籍推名饮①。清风坐竹林。半酣下衫袖，拂拭龙唇琴。一杯弹一曲，不觉夕阳沉。余意在山水，闻之谐夙心②。（《孟浩然集》卷一）

【作者】　孟浩然（689—740），襄州襄阳（今属湖北）人。早年隐居鹿门山，年四十后游京师，应进士不第。漫游吴越。玄宗开元二十五年（737），张九龄出为荆州长史，辟为从事。王维亦称道之，并曾私邀入禁林，遇玄宗临幸，浩然匿床下，维以闻。上曰"素

聽琴 道宮 二三遍正 唐 孟浩然	阮籍推	清風	半	拂	一杯	不覺夕陽	余	聞
上尺	上尺	工尺	合工	合工	尺	五上	合五	五上
上四合	名	坐竹林。	酣下衫袖，	拭龍唇琴。	一弹一曲，	夕陽沉。	意在山水，	之谐夙心。

（notation table in 工尺谱 gongche tablature, read vertically right-to-left）

闻其人",因召见,命自诵所为诗,至"不才明主弃"之句,上曰:"不求进而诬朕弃人。"命放归还乡。王昌龄过襄阳,访之,相见甚欢。食鲜疽发而卒。王维有《哭孟浩然诗》。事见王士源《孟浩然集序》、新旧《唐书》本传、《唐才子传校笺》。孟浩然工诗,尤工五言,善写山水田园景色,与王维齐名,后世并称"王孟"。有宋刻本《孟浩然诗集》三卷。许学夷《诗源辨体》卷三:"王摩诘、孟浩然才力不逮高、岑,而造诣实深,兴趣实远,故其古诗虽不足,律诗体多浑圆,语多活泼,而气象风格自在,多入于圣矣。"

【解题】　又题作《听郑五愔弹琴》。

【注释】　① 阮籍(201—263):字嗣宗,三国时魏陈留尉氏(今属河南)人。建安七子阮瑀之子。早年博览群书,有报国平天下之志,但因身处魏晋乱世,名士多遭杀戮,在政治上遂采取谨慎避祸的态度,称其"发言玄远,口不臧否人物"。与嵇康、刘伶等七人为友,常集于竹林之下肆意酣畅,世称"竹林七贤"。事见《晋书·阮籍传》。② 夙心:平素的心愿。

【音谱】　道宫,今作降B调。凡四十字。八句。句式为五言。押饮、林、琴、沉、心五平韵。七十二拍。一板三眼,有一字半拍、一字一拍、一字二拍、一字三拍、一字三拍半、一字四拍。(《魏氏乐谱》卷二)

【曲情】　悠闲的生活堪比竹林名士阮籍。清风徐来,坐在竹林中,喝到微醺,挽起衣袖,弹奏古琴。喝一杯,弹一曲,直到夕阳西下,好不惬意。诗人本性喜爱游山玩水,正合心意。

【词选】　　　　　　　　[唐]杜甫《琴台》

茂陵多病后,尚爱卓文君。酒肆人间世,琴台日暮云。野花留宝靥,蔓草见罗裙。归凤求凰意,寥寥不复闻。(《杜工部集》卷十一)

[唐]常建《江上琴兴》

江上调玉琴。一弦清一心。泠泠七弦遍,万木澄幽阴。能使江月白,又令江水深。始知梧桐枝,可以徽黄金。(《常建诗》卷一)

歌诗51　[唐]杜甫《玉台观》①

中天积翠玉台遥。上帝高居绛节朝②。遂有冯夷来击鼓③,始知嬴女善吹箫④。江光隐见鼋鼍窟,石势参差乌鹊桥⑤。更有红颜生羽翰,便应黄发老渔樵。(《杜工部集》

卷十三）

【作者】 杜甫(712—770)，字子美，祖籍襄阳，曾祖迁居河南巩县。早年漫游吴越、齐赵。唐玄宗开元二十四年(736)，举进士不第。客居长安，献《三大礼赋》。安史乱后，肃宗拜左拾遗，又贬为华州司功参军。乾元二年(759)弃官，经秦州、同谷入蜀。投靠严武，寓居成浣花溪畔草堂，过了两年半的安定生活。宝应元年(762)，蜀中军阀混战，杜甫流亡于梓州、阆州。代宗广德二年(764)，严武镇蜀，表为节度参谋、检校工部员外郎。代宗永泰元年(765)，严武卒，杜甫携家离成都南下，次年至夔州。代宗大历三年(768)，漂泊于岳州、潭州、衡州一带。大历五年(770)冬，病卒于湘水客舟，年五十九。旅殡岳阳。事见元稹《唐故工部员外郎杜君墓志铭并序》、新旧《唐书》本传、《唐才子传校笺》。《全唐诗》收其诗十九卷。《唐故工部员外郎杜君墓志铭并序》："至于子美，盖所谓上薄风、骚，下该沈、宋，言夺苏、李，气吞曹、刘，掩颜、谢之孤高，杂徐、庾之流丽，尽得古今之体势，而人人之所独专矣。使仲尼考锻其旨要，尚不知贵其多乎哉。苟以为能所不能，无可不可，则诗人以来，未有如子美者。"《新唐书·杜甫传》："至甫，浑涵汪茫，千汇万状，兼古今而有之。他人不足，甫乃厌余。残膏胜馥，沾丐后人多矣。

玉臺觀 越調 二遍 三正　唐　杜甫 子美

句	歌詞與工尺譜
一	中(合工)天(尺)積(、上)翠(上、尺工)玉(、尺)臺(、上工)遙(工)
二	上(合)帝(工尺上五)高(、工)居(合工)絳(、合)節(尺)朝(、合)。
三	遂(上)有(工尺上五)馮(、五)夷(合)來(合工)擊(尺上)鼓(、合)，
四	始(上)知(、五)嬴(上尺)女(合)善(、五合)吹(、五)簫(。)
五	江(尺)光(、上)隱(尺)見(、五)黿(合工)鼉(尺五合)窟(合)。
六	石(尺)勢(上)參(、工尺)差(、五)烏(、五)鵲(合工尺五合)橋(工)，
七	更(、)有(尺)紅(工合)顏(、五)生(五合)羽(、)翰(上五合尺)，
八	便(尺上四合)應(、五合)黃(、工)髮(、五合)老(、工)漁(五合)樵(。)

（工尺譜，具體標記詳見原譜）

故元稹谓:'诗人已来,未有如子美者。'甫又善陈时事,律切精深,至千言不少衰,世号'诗史'。昌黎韩愈于文章慎许可,至于歌诗,独推曰'李杜文章在,光焰万丈长。'诚可信云。"黄庭坚《大雅堂记》:"子美诗妙处,乃在无意于文。夫无意而意已至,非广之以《国风》《雅》《颂》,深之以《离骚》《九歌》,安能咀嚼其意味,闯然入其门耶?"

【解题】　玉台观故址在四川省阆中市,相传为唐宗室滕王李元婴建。杜甫所作的《玉台观》共有二首,第一首为七律,此为第二首。唐代宗广德二年(764),蜀中军阀混战,杜甫流亡于梓州、阆州,作《玉台观·滕王造》二首。

【注释】　① 玉台观:观在高处,其中有玉台,乃滕王典阆州所造也。②"上帝高居"句:上帝高居,群仙降节朝拜。③ 冯夷:《抱朴子·释鬼》:"冯夷以八月上庚日渡河溺死,天帝署为河伯。④"始知嬴女"句:刘向《列仙传》:"萧史者,秦穆公女弄玉之夫,教弄玉吹箫,作凤凰鸣。数年,吹似凤凰声,凤凰来止其屋。公为作凤凰台,夫妻止其上,一旦皆随凤凰飞去。⑤ 乌鹊桥:《淮南子》:"乌鹊填河成桥以渡织女。"

【音谱】　越调,今作 F 调。凡五十六字。二段。七言律诗。六十四拍。节奏有一字半拍、一字一拍、一字拍半、一字二拍。押遥、朝、箫、桥、樵五韵。起讫音为合—合。音域为合—伬,十二度。旋律有一字一音、一字二音、一字三音、一字四音。(《魏氏乐谱》卷一)

【曲情】　前段写玉台观的传说。后段写玉台观一带安逸祥和的生活,着实令流离的诗人羡慕。

【词选】　　　　　　［唐］杜甫《玉台观·滕王造》

浩劫因王造,平台访古游。彩云萧史驻,文字鲁恭留。宫阙通群帝,乾坤到十洲。人传有笙鹤,时过此山头。(《杜工部集》卷十三)

歌诗52　［唐］张志和《渔歌子·本意》

西塞山前白鹭飞①。桃花流水鳜鱼肥②。青箬笠③。绿蓑衣④。斜风细雨不须归⑤。(《乐府诗集·杂谣歌辞》)

【作者】　张志和(?—774),本名龟龄,字子同,号玄真子。婺州金华(今浙江金华)人。十六岁举明经,献策于唐肃宗,授左金吾卫录事参军。改今名。后贬南浦尉,遇赦

还。隐居越州会稽多年。扁舟江湖,自号烟波钓徒,自沉而终。颜真卿撰有《浪迹先生玄真子张志和碑铭》。擅长音乐、绘画,今传《玄真子》二卷。词作仅存《渔歌子》五首。《全唐诗》录其诗词九首。著《玄真子》十二卷。《新唐书》有传。

【解题】 徐釚《词苑丛谈》:"唐人张志和自称烟波钓徒,常作《渔歌子》一词,极能道渔家之事。今乐章一名《渔父》,即此调也。"唐教坊曲名。和成绩词名《渔父》。徐仲车词名《渔父乐》。唐代宗大历九年(774),张志和为颜真卿幕客,撰《渔父词》五首,颜真卿等和之。日本嵯峨天皇于弘仁十四年(823)作《和张志和〈渔歌子〉五首》,为日本填词开山。

【注释】 ① 西塞山:在湖北黄石长江边。② 桃花流水:桃花盛开,春水盛涨,俗称桃花汛或桃花水。鳜(guì)鱼:江南又称桂鱼,肉质鲜美。③ 箬(ruò)笠:竹篾和箬叶制成的斗笠。④ 蓑(suō)衣:用草或棕编织成的雨衣。⑤ 不须:不一定要。

【音谱】 凡字调,今作降 E 调。凡二十七字。五句。单调。押飞、肥、笠、衣、归五平韵。本为七言绝句,只在第三句减一字,变折腰句。音域为四—五,八度。散板。(《碎金词谱》卷六,从《九宫谱》)

【曲情】 第一句,上边,动态,视觉。第二句,下边,动态,视觉加味觉。第三句,静态,视觉,渔翁的穿着。第四句,动静相兼,渔翁在斜风细雨当中,岿然不动,超脱潇洒,清高孤傲。

【词选】 [唐]张志和《渔歌子》四首

钓台渔父褐为裘。两两三三舴艋舟。能纵棹,惯乘流。长江白浪不曾忧。

霅溪湾里钓渔翁。舴艋为家西复东。江上雪,浦边风。笑著荷衣不叹穷。

松江蟹舍主人欢。菰饭莼羹亦共餐。枫叶落,荻花干。醉宿渔舟不觉寒。

青草湖中月正圆。巴陵渔父棹歌连。钓车子,掘头船。乐在风波不用仙。(《乐府诗集》卷八十三)

歌诗53 ［唐］元结《欸乃曲》

大历初,结为道州刺史,以军事诣都。使还州,逢春水,舟行不进。作《欸乃曲》,令舟子唱之,以取适于道路云。

千里枫林烟雨深。无朝无暮有猿吟。停桡静听曲中意,好是云山《韶》《濩》音①。
(《乐府诗集·近代曲辞》、《次山集》卷四)

【作者】　元结(719—772),字次山,自称浪士,更称聱叟,亦曰漫郎,濮州(今河南洛阳)人。鲜卑族,后改姓元。天宝十二年(753)举进士。后逢安史之乱,举家避难。唐肃宗授右金吾兵曹参军,摄监察御史,充山南东道节度参谋。讨贼有功。唐代宗立,授著作郎。后任道州刺史、客管经略史,有官声。拜金吾卫将军、御史中丞,卒,年五十四。事见颜真卿《唐故容州都督兼御史中丞本管经略使元君墓碑铭并序》、《新唐书》本传、《唐才子传校笺》。有《元子》十卷、《文编》十卷。编有《箧中集》。有《元次山集》。《全唐诗》录其诗二卷。李商隐《元结文集后序》:"次山之作,其绵远长大,以自然为祖,元气为根,变化移易。太虚无状,大贲无色,寒暑攸出,鬼神有职。"

【解题】　程大昌《演繁露》:"元次山《欸乃曲》五章,全是绝句,如《竹枝》之类。其谓'欸乃'者,殆舟人于歌声之外,别出一声,以互相其歌也。《柳枝》《竹枝》,尚有存者,其语度与绝句无异,但于句末,随加'竹枝'或'柳枝'等语,遂即其语以名其歌。"唐代宗大历二年(767),元结在道州刺史任上,赴衡州计事,途中作《欸乃曲》五首。

【注释】　① 好是:正是,恰是。韶:舜制《大韶》。濩(hù):商汤制《大濩》。

【音谱】　六字调,今作F调。凡二十八字。单调。四句。句式为七言。押深、吟、音三平韵。一板一眼。(《碎金词谱》卷九)

【曲情】　行舟湘江,烟雨蒙蒙,不辨昼夜。两岸猿声不断,停桡静心听来,仿佛云山深处传来《韶》《濩》

般的音乐,宛如《庄子》天乐至乐,怡情适性,天然成趣。《震泽长语》:"及读元次山集中记道州诸山水,亦曲极其妙……简淡高古。"

【词选】　　　　　　　　[唐]元结《欸乃曲》四首

偶存名迹在人间,顺俗与时未安闲。来谒大官兼问政,扁舟却入九疑山。

湘江二月春水平,满月和风宜夜行。唱桡欲过平阳戍,守吏相呼问姓名。

零陵郡北湘水东,浯溪形胜满湘中。溪口石颠堪自逸,谁能相伴作渔翁。

下泷船似入深渊,上泷船似欲升天。泷南始到九疑郡,应绝高人乘兴船。(《次山集》卷四)

歌诗 54　[唐]刘长卿《平蕃曲》

绝漠大军还①。平沙独戍闲。空留一片石,万古在燕山。(《刘随州集》卷四、《乐府诗集·新乐府辞》)

【作者】　刘长卿(?—约789),字文房,宣州人。唐玄宗天宝进士。肃宗至德中,为长洲尉、海盐令。被诬奏,贬南巴尉。入朝,任监察御史,知淮西、岳鄂转运留后,被诬,贬睦州司马。德宗立,擢随州刺史,世称刘随州。建中末去官。事见《唐才子传校笺》。有《刘长卿集》十卷。有宋刻本《刘文房集》十卷,存后五卷。刘长卿以诗驰名,长于近体,尤工五律,权德舆称其为"五言长城"。卢文弨题云:"随州诗固不及浣花翁之博大精深,牢笼众美,然其含情悱恻,吐辞委婉,绪缠绵而不断,味涵咏而愈旨,子美之后定当推为巨擘,众体皆工,不独五字为长城也。"

【解题】　郭茂倩《乐府诗集》:"新乐府者,皆唐世之新歌也。以其辞实乐府,而未常被于声,故曰新乐府也。"

【注释】　① 绝漠:横穿沙漠。大军:征讨胡人的唐军。

【音谱】　道宫,今作降B调。凡二十字。四句。句式为五言。十六拍。一板三眼,有一字半拍、一字一拍。押还、闲、山三平韵。起讫音为仩—仩。音域为合—仩,四度。旋律有一字一音、一字二音。节奏铿锵有力,慷慨激昂。(《魏

氏乐谱》卷一)

【曲情】　　大军得胜凯旋了。茫茫大漠,只剩下很少的士兵留守。赫赫战功被刻在石头上,永远树立在燕山。

【词选】　　　　　　[唐]刘长卿《平蕃曲》二首

吹角报蕃营。回军欲洗兵。已教青海外,自筑汉家城。

渺渺戍烟孤。茫茫寒草枯。陇关何用闭,万里不防胡。(《刘随州集》卷四)

歌诗55　[唐]刘长卿《秋风清》

新安路。人来去。早潮复晚潮,明日知何处?潮水无情亦解归①,自怜长在新安住②。(《刘随州集》卷十)

【解题】　　题作《新安送陆沣归江阴》。《词谱》卷二:"一名《秋风引》,寇准词名《江南春》,刘长卿仄韵词名《新安路》。"

【注释】　　① 无情:没有情义,没有感情。② 自怜:自我怜惜。

【音谱】　　凡字调,今作降E调。凡三十字。六句。单调。押路、去、处、住四仄韵。一板三眼,有一字一拍、一字二拍、一字三拍。音域为四—仩,十度。旋律有一字一音、一字二音、一字三音、一字四音、一字五音。情绪随江水波动,音韵缠绵悱恻,略带哀怨。

(《碎金词谱》卷四)

【曲情】　　她终日在窗口守望,百无聊赖。新安江里潮起潮落,新安路上人来人往。潮水过去明天还会再来,看似无情,却有归期。他的萍踪,却寄在何处?自爱自怜的她,只能在新安默默等你。

歌诗56　[唐]卢纶《思归乐》

云日呈祥礼物殊①。彤庭生献五单于②。塞垣万里无飞鸟③,可是边城用郅都④。

(《乐府诗集·近代曲辞》)

【作者】 卢纶(约 742—799),字允言,河中蒲(今山西省永济市)人。"大历十才子"之一。屡次考进士皆不中。他的文学才能得到时任宰相元载的赏识,得补阌乡尉,后任元帅府判官、检校户部郎中等职。他多作送别酬答诗,也有一些边塞诗。有《卢纶诗集》,《全唐诗》录存五卷。

【解题】 又题作《天长地久词》,共五首。《乐府诗集》卷八十二:"《天长地久词》,卢纶所作也。其和云:'天长久,万年昌。'"

【注释】 ① 呈祥:呈现祥瑞。② 彤(tóng)庭:唐时称西域为北庭,设有北庭都护府。五单于:西汉后期,匈奴内乱,分立为五个单于:呼韩邪单于、屠耆单于、呼揭单于、车犁单于、乌藉单于,五单于互相争斗,后为呼韩邪单于所并。③ 无飞鸟:比喻没有军事行动。④ 郅(zhì)都:汉景帝时任雁门太守,匈奴畏惧郅都廉洁正直,不敢入侵。

【音谱】 小石调,今作 A 调。凡二十八字。四句。句式为七言。押殊、于、都三平韵。二十六拍。一板三眼。板眼有一字半拍、一字一拍、一字拍半、一字二拍。起讫音为凡—凡。音域为工—仜,八度。旋律有一字一音、一字二音、一字三音、一字四音。旋律带有西域音乐风格,又体现了唐代宫廷音乐的特点,表现融洽和乐的氛围。

(《魏氏乐谱》卷一)

【曲情】 宫中一派祥和喜庆的景象,北庭都护府进献匈奴诸部落的贡品。朝廷派郅都式的猛将镇守,万里边疆一片安宁。

【词选】 [唐]卢纶《天长久词》二首

玉砌红花树,香风不敢吹,春光解天意。偏发殿南枝。

虹桥千步廊,半在水中央。天子方清暑,宫人重暮妆。(《乐府诗集》卷八十五)

歌诗57 〔唐〕孟郊《游子吟》

慈母手中线,游子身上衣①。临行密密缝②,意恐迟迟归③。谁言寸草心④,报得三春晖⑤。(《孟东野诗集》卷一、《乐府诗集·杂曲歌辞》)

【作者】 孟郊(751—814),字东野,湖州武康(今浙江德清)人。少年时隐居嵩山。性耿介寡合,和韩愈一见如故。年近五十才举进士,曾任溧阳尉。宪宗元和初,郑余庆为河南尹,奏为水陆转运从事。郑镇兴元,奏为参谋。前往时暴卒于途中。他一生困顿,诗多不平之鸣,也有一些反映民间疾苦的作品。长于五言古诗。语言力求奇僻,形成独特的风格,但时时流于艰涩。当时和贾岛齐名,而成就远过于贾。有宋刻本《孟东野集》五卷、《孟东野诗集》十卷。

【解题】 苏武诗:"幸有弦歌曲,可以喻中怀。请为游子吟,泠泠一何悲。"又有《游子移》,亦类此也。唐德宗贞元十七年(801),孟郊迎母至溧阳,作《游子吟》。

【注释】 ① 游子:离家远游的人,指诗人自己。② 临:将要。③ 意恐:担心。迟迟:要很久才能回家。④ 寸草心:草木的茎干,指子女的心意。⑤ 报得:报答。三春晖:正月孟春、二月仲春、三月季春的阳光,比喻母爱。

【音谱】 黄钟,今作C调。凡三十字。六句。句式为五言。押衣、归、晖三平韵。四十拍。一板三眼。板眼有一字半拍、一字一拍、一字二拍。起讫音为尺—尺。音域为合—仜,十三度。实为合—工,六度。旋律有一字一音、一字二音、一字四音。旋律舒缓,充满感恩与思念。
(《魏氏乐谱》卷一)

【曲情】 第一句,过去时态,回忆出行前慈母缝补衣裳。第

二句,现在时,游子在客舍看看身上的衣服。第三句,过去时,回忆母亲缝衣的情景。第四句,过去时,母亲盼儿早归。第五、六句,对母亲的感恩,无以回报,就像小草无法回报春天的阳光一样。《唐诗品汇》卷二十引刘须溪评:"全是托兴,终之悠然,不言之感,复非睨睆寒泉之比。千古之下犹不忘,谈诗之尤不朽者。"《辍锻录》:"孟东野《游子吟》,是非有得于天地万物之理,古圣贤人之心,乌能至此? 可知学问理解,非徒无碍于诗,作诗者无学问理解,终是俗人之谈,不足供士大夫之一笑。"

【词选】　　　　　　[唐]顾况《游子吟》(节选)

故枥思疲马,故巢思迷禽。浮云蔽我乡,踯躅游子吟。游子悲久滞,浮云郁东岑。客堂无丝桐。落叶如秋霖。艰哉远游子,所以悲滞淫。一为浮云词,愤塞谁能禁。
(《乐府诗集》卷六十七)

歌诗 58　[唐]刘禹锡《纥那曲》

杨柳郁青青。竹枝无限情。同郎一回顾①,听唱纥那声②。(《乐府诗集·近代曲辞》《刘宾客文集》卷六)

【作者】　刘禹锡(772—842),字梦得。洛阳人。唐德宗贞元九年(793)举进士,复中博学宏词科。十一年,授太子校书。十六年,入杜佑幕掌书记。十年,任渭南县主簿。十七年,迁监察御史。顺宗永贞(805)年间,为屯田员外郎、判度支盐铁案,参与王叔文的革新运动。宦官发动宫廷政变,逼顺宗退位,拥立宪宗,王叔文等被杀,永贞革新失败,刘禹锡与柳宗元等一同遭贬。初贬连州,再贬朗州。唐宪宗元和十年(815)后,出为连州、夔州、和州刺史。唐文宗大和二年(828)后,入朝为主客郎中、集贤殿学士、礼部郎中。五年,出为苏州、汝州、同州刺史。唐文宗开成元年(836)后,以太子宾客、秘书监,分司东都。唐武宗会昌元年(841),加检校礼部尚书衔,世称刘宾客。会昌二年卒,年七十一。《新唐书·艺文志》著录:《刘禹锡集》四十卷。白居易曾集彼此唱和诗

第八章　唐歌诗

而序之曰:"彭城刘梦得,诗豪者也。其锋森然,少敢当者。予不量力,往往犯之。"事见新旧《唐书》本传。有宋刻本《刘梦得文集》四卷。《全唐五代词》收词四首:《竹枝词》、《杨柳枝》、《步虚词》二首。《旧唐书》本传评刘禹锡:"精于古文,善五言诗。今体文章复多才丽。"

【解题】 棹歌。胡震亨《唐音癸签》:"《纥那曲》,不知所出。考唐天宝中,崔成甫翻《得体歌》,有《得体纥那》也。'纥囊得体那'之句,岂其所本欤?按唐人于舟中唱得体歌,有号头,即和声。纥那者,或曲之和声也。"《乐府诗集》收《纥那曲》两首。

【注释】 ① 回顾:回过头来看。② 纥那(hé nà):踏曲的和声。

【音谱】 小工调,今作D调。凡二十字。四句。单调。句式为五言。押青、情、声三平韵。散板。水上摇桨行船的节奏。竹枝、同郎,后附点;听唱,前附点。(《碎金词谱》卷三)

【曲情】 舟行江上,两岸杨柳青青,正是江南好时节。舟中人和着摇桨的节奏唱歌,引来岸上行人驻足听唱。《石洲诗话》:"刘宾客之能事,全在《竹枝词》。"

【词选】 　　　　　［唐］刘禹锡《纥那曲》

踏曲兴无穷。调同词不同。愿郎千万寿,长作主人翁。(《刘梦得文集》卷九)

歌诗59　［唐］刘禹锡《浪淘沙》

洛水桥边春日斜①。碧流轻浅见琼沙②。无端陌上狂风急③,惊起鸳鸯出浪花。(《刘宾客文集》卷二十七)

【解题】 《词谱》卷一:"唐教坊曲名。此与宋人《浪淘沙令》《浪淘沙慢》不同,盖宋人借旧曲名,另倚新腔。此七言绝句也。按,《浪淘沙》词,创自刘、白,刘词九首与此同,惟白词六首皆拗体耳。"

【注释】 ① 洛水:古水名,即今河南省洛河。② 琼沙:像雪一样沙子。③ 无端:没由来,突然。

【音谱】 小工调,今作D调。凡二十八字。四句。单调。句式为七言。押斜、沙、花三平韵。陌,应为入声。散板。桥边、碧流、无端、鸳鸯,后附点;轻浅、惊起,前附点。清新明快别有情趣。(《碎金续谱》卷二)

【曲情】 洛水桥边,夕阳西下。碧绿的河水清澈,河底的沙石清晰可见。突发一阵狂风,从路上刮过来,惊起水中的鸳鸯,腾出朵朵浪花。

【词选】　　［唐］刘禹锡《浪淘沙》八首

九曲黄河万里沙。浪淘风簸自天涯。如今直上银河去,同到牵牛织女家。

汴水东流虎眼文。清淮晓色鸭头春。君看渡口淘沙处,渡却人间多少人。

鹦鹉洲头浪飐沙。青楼春望日将斜。衔泥燕子争归舍,独自狂夫不忆家。

濯锦江边两岸花。春风吹浪正淘沙。女郎剪下鸳鸯锦,将向中流匹晚霞。

日照澄洲江雾开。淘金女伴满江隈。美人首饰侯王印,尽是沙中浪底来。

八月涛声吼地来。头高数丈触山回。须臾却入海门去,卷起沙堆似雪堆。

莫道谗言如浪深。莫言迁客似沙沈。千淘万漉虽辛苦,吹尽狂沙始到金。

流水淘沙不暂停。前波未灭后波生。令人忽忆潇湘渚,回唱迎神三两声。(《刘宾客文集》卷二十七)

歌诗60　［唐］柳宗元《杨白花》

杨白花①,风吹度江水。坐令宫树无颜色。摇荡春光千万里。茫茫晓日下长秋②。哀歌未断城鸦起。(《乐府诗集·杂曲歌辞》)

【作者】 柳宗元(773—819),字子厚,祖籍河东解县(今山西运城西南),父迁到吴兴。贞元九年(793)举进士。十四年,登博学宏词科,授集贤殿正字。十九年,自蓝田县尉拜监察御史里行。二十一年,顺宗即位,擢礼部员外郎。和刘禹锡等参与主张革新的王叔文集团。失败后被贬永州司马。元和十年,迁柳州刺史。十四年,卒于柳州,年四十七。事见新旧《唐书》本传。辛文房《唐才子传》谓柳宗元"公天才绝伦,文章卓伟,一时辈行,咸推仰之。工诗,语意深切。发纤秾于简古,寄至味于淡泊。非余子所及也"。

起。	秋，	千萬里，	顏色。	宮樹，	渡江水。	楊白花，	楊白花 道宮向彈 二反 唐 柳宗元 子厚
上，合工尺	合，上工尺上，	合五上，合工合五上，五，合上	尺ノ工尺上四合	工合合五	合，五上五合	上 尺ノ工合，	
	哀歌未斷城鴉	茫茫曉日下長		搖蕩春光	坐令	白花風吹，	

【解题】 《梁书》："杨华，武都仇池人也。父大眼，为魏名将。华少有勇力，容貌雄伟。魏胡太后逼通之。华惧及祸，乃率其部曲来降。胡太后追思之不能已，为作《杨白华歌辞》，使宫人昼夜连臂蹋足歌之，辞甚凄惋。"《南史》："杨华本名白花，奔梁后名华，魏名将杨大眼之子也。"

刘禹锡编有《柳河东集》，有宋咸淳廖氏世彩堂刻本《河东先生集》四十五卷，外集二卷。

【注释】 ① 杨白花：本意为人名杨华，此处当指杨花。② 长秋：长秋宫，皇后宫。

【音谱】 道宫，降B调。凡三十六字。六句。句式有三言、五言、七言。押水、里、起三仄韵，韵位疏。五十拍。一板三眼，有一字半拍、一字一拍、一字拍半、一字二拍、一字三拍、一字四拍。起讫音为上一上。音域为四—仩，十度。旋律有一字一音、一字二音、一字三音、一字五音。旋律优美，哀婉动人。(《魏氏乐谱》卷一)

【曲情】 思绪随着杨花，渡过江水。对岸宫中的柳树，白茫茫一片，仿佛没有颜色。秋天的夕阳的余晖，洒在长长的波光里。城角不知谁在断断续续吹奏哀伤的歌曲，一堆乌鸦振翅飞起。

【词选】 ［梁］古辞《杨白花》

阳春二三月，杨柳齐作花。春风一夜入闺闼。杨花飘荡落南家。含情出户脚无

力。拾得杨花泪沾臆。秋去春还双燕子。愿衔杨花入窠里。(《乐府诗集》卷七十三)

歌诗61　[唐] 柳宗元《极乐吟》

渔翁夜傍西岩宿①。晓汲清湘燃楚竹②。烟消日出不见人③,欸乃一声山水绿④。回看天际下中流⑤,岩上无心云相逐⑥。(《柳河东集》卷四十三)

【解题】　惠洪《冷斋夜话》:"东坡评诗云:'以奇趣为宗,反常合道为趣。'熟味之,此诗有奇趣。其尾两句,虽不必亦可。"高棅《唐诗品汇》:"刘云:或谓苏评为当,非知言者。此诗气浑,不类晚唐,正在后两句,非蛇安足者。"

【注释】　① 傍:靠近。西岩:湖南永州境内的西山。柳宗元有《西山宴游记》。② 汲(jí):取水。湘:湘江水。楚:西山属楚地。③ 消:消散。④ 欸(ǎi)乃:象声词,指船歌。⑤ 下中流:由中流而下。⑥ 无心:物我两忘的超脱境界,语出陶渊明《归去来兮辞》"云无心以出岫"。

【音谱】　凡四十二字。六句。句式为七言。押宿、竹、绿、逐四仄韵。歌词前置两声呼唤,模拟江上寻人的情状。人声可模拟琴声,在主音的基础上增加泛音。(《梅庵琴谱》)

【曲情】　　失意的诗人一夜难眠,清晨早起,立于西山之巅,看到山下渔翁亦夜泊舟中,亦早起,汲水做饭,食毕即消失在茫茫的山水间,唯有桨声悠长。和湘江水一直向东流的开阔空间。歌者和言者合一,清晨站在岩石上,见证了渔者乐观豁达的生活之后,在辽阔的天地中,感受到人生的渺小,忘掉自己遭贬的忧愁。

歌诗62　［唐］王建《江南三台》①

树头花落花开。道上人去人来。朝愁暮愁即老,百年几度三台②。(《王司马集》卷七、《乐府诗集·杂曲歌辞》)

【作者】　　王建(约767—约830),字仲初,许川(今河南许昌)人。大历十年(775)举进士。官昭应县丞,转大常寺丞,终陕州司马,曾到边塞从军,晚境困苦。工乐府,与张籍齐名,世称"张王"。又有《宫词》百首,甚工。许彦周评:"张籍、王建乐府、宫词,皆杰出,所不能追逐李、杜者,气不胜耳。"有宋临安府陈解元宅刻本《王建诗集》十卷。

【解题】　　又作《江南台》。《后汉书》:"(蔡邕)举高第,补侍御史,又转持书御史,迁尚书。三日之间,周历三台。"冯鉴《续事始》:"乐府以邕晓音律,制《三台曲》以悦邕,希其厚遗。"刘禹锡《嘉话录》:"三台送酒,盖因北齐高洋毁铜雀台,筑三个台。宫人拍手呼上台送酒,因名其曲为《三台》。"李匡文《资暇录》:"《三台》,三十拍促曲名。昔邺中有三台,石季龙常为宴游之所。乐工造此曲以促饮。"未知孰是。《邺都故事》曰:"汉献帝建安五年,曹操破袁绍于邺。十五年筑铜雀台,十八年作金虎台,十九年造冰井台,所谓邺中三台也。"《北史》:"(齐文宣天保九年)营三台于邺,因其旧基而高博之,大起宫室及游豫园。至是,三台成。改铜爵曰金凤,金虎曰圣应,冰井曰崇光。"按《乐苑》,唐天宝中羽调曲有《三台》,又有《急三台》。

【注释】　　①三台:汉时以尚书为中台,御史为宪台,谒者为外台,总称为三台;古时天子有灵台、时台、囿台,合称为三台。②"树头"四句:王建有江南三台四首,宫中三台二首。

【音谱】　　六字调,今作F调。凡二十八字。四句。句式为

六言。单调。散板。押开、来、台三平韵。音域为合—六,八度。散板。树头、朝愁、暮愁、百年可作后附点。(《碎金词谱》卷六)

【曲情】　　岁月易逝,人生易老。不必日日愁苦,当及时行乐。借古迹抒发人世无常之感。

【词选】　　　　　　　　［唐］王建《三台》

青草湖边草色,飞猿岭上猿声。万里湘江客到,有风有雨人行。(《王司马集》卷七)

歌诗63　［唐］张祜《思归乐》

万里春归尽,三江雁亦稀。连天汉水广①,孤客未言归②。(《乐府诗集·近代曲辞》)

【作者】　　张祜(约785—约852),字承吉,贝州清河(今河北清河西)人。一生未出仕,好游山水,诗名很盛,和白居易、杜牧交往。往来于姑苏、扬州、徐州、许州、池州、魏博、宣城等地。终老于曲阿(今丹阳)。事见《唐诗纪事》卷五二、《唐才子传》卷六。有宋刻本《张承吉集》。《全唐诗》录其诗二卷。

【解题】　　《乐苑》:"《思归乐》,商谓曲也。后一曲犯角。"

【注释】　　① 汉水:即汉江,发源于陕西省宁强县北嶓冢山,至湖北省汉口与汉阳之间流入长江,是长江最长的支流。② 孤客:孤独的旅行人。

【音谱】　　小石调,今作A调。凡二十字。四句。句式为五言。单调。押稀、归二平韵。二十四拍。一板三眼。板眼有一字半拍、一字一拍、一字拍半、一字二拍、一字三拍半。起讫音为凡—凡。音域为工—仜,八度。旋律有一字一音、一字二音、一字三音。旋律带有日本民歌风格,可能为乐曲传入日本后,与本地音乐融和。(《魏氏乐谱》卷一)

第八章　唐歌诗

【曲情】　　三江万里，送春归去，大雁已稀。汉水连天，只有片帆孤旅，归期遥不可及。

【词选】　　　　　　　　［唐］张祜《思归乐》

晚日催弦管，春风入绮罗。杏花如有意，偏落舞衫多。（《张祜处士集》卷四）

歌诗64　［唐］古辞《叹疆场》

闻道行人至①，妆梳对镜台。泪痕犹尚在②。笑靥自然开③。（《乐府诗集·近代曲辞》）

【解题】　陈游《乐苑》："《叹疆场》，宫调曲也。"李塨《小学稽业》卷五："明宁府所见唐乐笛字笛，今存宫调曲一首。右以宫调合唐乐《叹疆场》宫调曲。"

【注释】　① 闻道：听说。② 尚在：乐谱作"未灭"。③ 靥（yè）：酒窝。

【音谱】　正宫调，今作降B调。凡二十字。四句。句式为五言。单调。押台、开二平韵。据唐传笛色谱转录。三十二拍。节奏有一字一拍、一字二拍、一字三拍。旋律有一字一音、一字二音、一字三音、一字四音、一字五音、一字六音。（毛奇龄《竟山乐录》，此谱又存李塨《小学稽业》卷五）

叹疆场															
小宫调 唐 古辞	闻道 上尺 工六工尺上	妆梳对镜 工六 尺 六四 工	泪痕 四尺上六工六四尺上	工六工六 尺六	笑靥自然	明宁王腥仙所纂唐乐笛色谱尚存宫调商调二曲此曲首	句【闻道行人至】则以上尺【闻】为工六工【道】为上尺【行】为工六四【人】为工六【至】则以工六【闻】为工六工	尺上【行】次句【妆梳对镜台】则以工尺【妆】为六工四【梳】为工尺【对】为六四【镜】为四上尺上四【臺】四上尺上四	句【对】为六四【镜】为四工【臺】	尺【对】次句【泪痕犹未减】则以上尺尺【泪】为六工四【痕】为四上尺上【猶】为尺工尺末句【笑靥自然开】则以	六第三句【泪痕猶未减】则以上尺尺末句	四【痕】为工四六四尺上【猶】为尺工尺【未】为尺工上	【减】为工四四六工尺【臉】为六工四【自】为四尺上上	【笑】为工六工【臉】为六工四	四【然】为尺工六工工【开】为尺

158　中国音乐文学

【曲情】　　那个杳无音讯的征人,总算是回来了。此前所有的思念、埋怨和嗔怪都放下,赶紧到镜子前补个妆。泪痕还挂在脸上,微笑却如此会心。不费笔墨,活脱自然,余味曲包。

【词选】　　　　　　　　　　　　［唐］古辞《塞姑》

　　昨日卢梅塞口。整见诸人镇守。都护三年不归,折尽江边杨柳。(《古诗纪》卷一百五十六)

第二节　王维歌诗

　　王维(701？—761),字摩诘,太原祁县(今山西祁县)人,迁于蒲州。少有才名。开元九年(721)举进士第一,任大乐丞,后谪官济州司曹参军。开元二十二年(734),宰相张九龄提任他为右拾遗。后迁监察御史,知南选至襄阳。天宝间先后在终南山和辋川亦隐亦官。天宝十五年(756)安禄山兵入长安,王维被执,被迫做了伪官。乱平,因罪为太子中允。唐肃宗乾元二年(759)转为尚书右丞。肃宗上元二年(761)卒,年六十一。事见《旧唐书·王维传》《新唐书·王维传》《唐才子传校笺》。王维的艺术修养很高,在绘画、音乐、书法等方面都有很深的造诣。王维以诗名于开元、天宝间,与孟浩然齐名,世并称"王孟"。写有古诗、律诗、绝句,众体兼长,犹长于五言诗。古诗往往从大处落墨,近体诗也不求辞藻华美,淡淡数笔,就能形象生动而意味深长。王摩诘早期作品题材有边塞、任侠、咏史,表现出政治上的进取精神。后期作品题材则转向描绘山水田园和隐居生活为主。唐代宗求其乐章,其弟王缙集为十卷,作《进王右丞集表》:"吾兄文词立身,行之余力,当官坚正,秉操孤直。纵居要剧,不忘清静。实见时辈,许以高流。至于晚年,弥加进道。端坐虚室,念兹无生。乘兴为文,未尝废业。"《代宗皇帝批答手敕》:"卿之伯氏,天下文宗,位历先朝,名高希代,抗行周雅,长揖楚辞,调六气于终编,正五音于逸韵。泉飞藻思,云散襟情。诗家者流,时论归美。诵于人口,久郁文房。歌以国风,宜登乐府。"有宋刻本《王摩诘文集》十卷,元刻本《须溪先生校本唐王右丞集》六卷。《全唐诗》收其诗四卷。陆游《渭南文集·跋王右丞集》:"余年十七八时,读摩诘诗最熟,后遂置之者几六十年。今年七十七,永昼无事,再取读之,如见旧师友,恨间阔之久也。"《唐诗品》:"右丞诗发秀自天,感言成韵,司华新郎,意象悠闲。上登清庙,则情近珪璋;幽彻丘林,则理同泉石。言其风骨,固尽扫微波;采其流调,亦高跨来

代。"张衮《新刻王右丞诗集注说序》:"右丞之诗,精深崇峭,词与旨称,而华婉蔚沉之气,焕发于比兴间。"《昭昧詹言》:"辋川之于诗,亦称一祖。然比之杜公,真如维摩之与如来,确然别为一派。寻其所至,只是以兴象超远,浑然元气,为后人所莫及;高华精警,而不落人间声色。所以可贵。"符曾《王右丞集笺注序》:"右丞擅诗于开元、天宝间,得唐音之盛,绘事独绝千古,所谓无声之诗、有声之画,右丞盖兼而有之。"

歌诗65 〔唐〕王维《陇头吟》

长安少年游侠客。夜上戍楼看太白①。陇头明月迥临关②,陇上行人夜吹笛。关西老将不胜愁③。驻马听之双泪流。身经大小百余战,麾下偏裨万户侯④。苏武才为典属国⑤,节旄空尽海西头⑥。(《乐府诗集·横吹曲辞》《王右丞集》卷一)

【解题】　吴兢《乐府解题》:汉横吹曲,二十八解,李延年造。其二曰《陇头》。《通典》:"天水郡有大阪,名曰陇坻,亦曰陇山,即汉陇关也。"《三秦记》:"其阪九回,上者七日乃越,上有清水四注下,所谓陇头水也。"唐玄宗开元二十五年(737)至二十六年,王维任监察御史,至河西,于军中作《陇头吟》。

[工尺谱表格,王维《陇头吟》,道宫向弹]

【注释】 ① 戍(shù)楼：边防驻军的瞭望楼。太白：金星。② 陇头：陇关，今名大震关，在今陇州汧源县西。③ 关西老将：函谷关或潼关以西的地区。历来有"关西出将，关东出相"之说。④ 麾(huī)下：部下。麾：大将之旗。偏裨：副将，将佐。万户侯：汉代侯爵的最高一级，享有食邑万户，后来泛指高官贵爵。《汉书》："文帝曰：'惜广不逢时，令当高祖世，万户侯岂足道哉！'"⑤ 苏武：汉武帝出使西域使节。天汉元年，苏武以中郎将使持节出使匈奴，单于留不遣，欲其降，武坚贞不屈，持汉节牧羊于北海畔十九年，始元六年得归，须发尽白。《汉书·昭帝纪》："栘中监苏武使匈奴，留单于庭十九岁乃还，奉使全节，以武为典属国，赐钱百万。"典属国：秦置，汉因之，掌管归顺蛮夷。以其久在外国知边事，故令典主诸属国。⑥ "节旄"句：《汉书·苏武传》载："匈奴以为神，乃徙武北海上无人处，使牧羝，羝乳乃得归……武既至海上，廪食不至，掘野鼠，去草实而食之。杖汉节牧羊，卧起操持，节旄尽落。"海西头，西域一带国家。

【音谱】 道宫，今作降B调。凡七十字。十句。二段。句式为七言。前段四句押客、白、笛三仄韵，后段六句押愁、流、侯、头四平韵。七十六拍。一板三眼。有一字半拍、一字一拍、一字一拍半、一字二拍。起讫音为上一上。旋律有一字一音、一字二音、一字三音、一字四音。(《魏氏乐谱》卷一)

【曲情】 前段写长安城里的放荡少年，来到西域戍边，边关星星很亮，月亮很近，远处传来笛声，夜景奇妙。关西老将勒住马脚，听得泪流满面。后段写战功卓著的老将军，身经百多场大小战役，手下的偏将和裨将冒领了他的军功，调回长安升官发财了，他还在驻地留守。好在这位老将军想得开：汉代的苏武，出使西域，被单于滞留十九年，不过也只受封为典属国，赐钱百万而已，我这点委屈算得了什么。

【词选】　　　　　　［唐］翁绶《陇头吟》

陇水潺湲陇树黄。征人陇上尽思乡。马嘶斜月朔风急，雁过寒云边思长。残月出林明剑戟，平沙隔水见牛羊。横行俱足封侯者，谁斩楼兰献未央。(《乐府诗集》卷二十一)

歌诗66 ［唐］王维《阳关曲》

渭城朝雨浥轻尘①。客舍青青柳色新②。劝君更尽一杯酒③，西出阳关无故人④。(《王右丞集》卷五、《乐府诗集·近代曲辞》)

陽關曲	尺	渭城朝雨	上尺五合	尺 ， ，	客舍青青	尺 ， ，	柳色新。	上，工 尺 上五	一杯酒	上尺上吾合工合	勸君更進	尺 ， ，	西出陽關	上尺上五	無故人。	五上吾工五 尺	無故人。	
小石調																		
唐 王維 摩詰	上工尺上合	浥輕塵。	五上吾工合 五尺	柳色新。	尺 ， ，	勸君更進	尺上上尺五	一杯酒。	五上吾工尺尺	一杯酒。	上尺上吾工五	無故人。	上尺五吾工尺上五	西出陽關				

【解题】　《王右丞集》卷五收送别诗赋七十四首。本题为《送人使安西诗》，后遂被于歌。一曰《阳关》。

【注释】　① 渭城：本秦都咸阳，汉高祖元年改名新城，后废。武帝元鼎三年复置，改名渭城。东汉并入长安县。治所在今陕西咸阳东北二十里。在今西安市西北，渭水北岸。浥(yì)：湿润。② 客舍：旅店。柳色：嫩柳的颜色。③ 君：指元二。更尽：再喝一杯。④ 阳关：在今甘肃省敦煌市西南，因位于玉门关以南，故称。故人：老朋友。

【音谱】　小石调，今作 A 调。凡二十八字。四句。句式为七言。押尘、新、人三平韵。六十拍。一板三眼，有一字半拍、一字一拍。每句分上下两句，各重复词曲两拍。旋律有一字一音，一字二音，一字三音，一字四音。往往在同一字上加花，使旋律产生变化。一唱一和，表达依依惜别之情。显得威武雄壮，慷慨悲凉。（《魏氏乐谱》卷一）

【音谱】　小工调，今作 D 调。本名《渭城曲》。秦少游云："渭城曲绝句，近世又歌入《小秦王》，更名《阳关曲》。"属双调。又属大石调。按，唐教坊记，有《小秦王曲》，即《秦王小破阵乐》也，属坐部伎。（《碎金词谱》卷四）

【曲情】　青青杨柳风推开了客舍的大门，朝雨刚过，素净无尘，空气又甜又润。只是聚日苦短，别日苦长。酒正酣，情正浓。篝火未灭，离歌未歇，一叠，两叠，三叠，送元

二,去远行。从渭城到阳关,三千六百里漫漫丝路,从春走到秋,有人生豪迈,有家国担当,也有几分孤独和悲怆。友情与亲情,化作丝绸之路上坚韧的文化纽带,一头系着友人漫长而执着的守望,一头系着对和平美好生活的向往,可谓闳妙浑厚,简古可爱。赵殿成《王右丞集笺注序》:"右丞崛起于开元、天宝之间,才华炳焕,笼罩一时,而又天机清妙,与物无竞,举人事之升沉得失,不以胶滞其中。故其为诗,真趣洋溢,脱凡去近,丽而不失之浮,乐而不流于荡。即有送人远适之篇,怀古悲歌之作,亦复浑厚大雅,怨而不露。苟非实有得于古者诗教之旨,焉能至是乎?"

歌诗67　[唐] 王维《伊州歌》

秋风明月独离居。荡子从戎十载余①。征人去日殷勤嘱②,归雁来时数寄书③。
(《王右丞集》卷十、《乐府诗集·近代曲辞》卷五)

【解题】　陈旸《乐苑》:"《伊州》,商调曲,西京节度盖嘉运所进也。"《乐府诗集》收十首,此为第一首。顾元纬本《万首唐人绝句》作李龟年所歌。

【注释】　① 荡子:丈夫。从戎(róng):从军。十载余:从戎多年。② 征人:指丈夫。③ 数:屡次,常常。

【音谱】　正宫调,今作降B调。凡二十八字。四句。单调。句式为七言。押居、余、书三平韵。散板。秋风、从戎、殷勤、来时可作后附点。明月可作前附点。原为大曲之一。(《碎金续谱》卷六)

【曲情】　秋风明月夜,别离后,独自居住,凄清孤独。那个放浪子,已经参军出塞十多年了。这位军人去之前反复叮嘱我,等到秋天大雁回时就会给我写信。

【词选】　　　　　　　[唐] 王维《伊州歌》第二

彤闱晓辟万鞍回,玉辂春游薄晚开。渭北清光摇草树,州南嘉景入楼台。

第八章　唐歌诗

歌诗68 ［唐］王维《终南山》

太乙近天都①。连山到海隅②。白云回望合,青霭入看无③。分野中峰变④,阴晴众壑殊。欲投人处宿,隔水问樵夫。(《王右丞集》卷四)

【解题】 终南山,在长安附近,为时人隐居修道之所。唐玄宗开元二十九年(741),王维隐居终南山,作《终南山》。

【注释】 ① 太乙:太一山在终南山南二十里,终南山之别称。天都:帝都长安。② 到海隅(yú):终南山西起陇山,东逾商洛,绵亘千里有余。到:乐谱作"接"。③ 青霭(ǎi):紫色的晨雾。江淹诗:"虚堂起青霭,崦嵫生暮霞。"④ "分野"句:终南山延绵广大,不止盘踞一州之地,乃知天之分野。

【音谱】 道宫,今作降B调。凡四十字。八句。句式为七言。押都、隅、无、殊、夫五平韵。六十四拍。一板三眼,有一字一拍、一字拍半、一字二拍、一字三拍、一字三拍半。起讫音为上一上。旋律有一字一音、一字二音、一字三音、一字五音、一字六音。轻松愉悦,恬淡清雅。(《魏氏乐谱》卷三)

【曲情】 从繁华的都市长安,走出不远,即是连绵不尽的终南山。白云在天际里悠

终南山 道宫 正二遍 唐 王维 摩诘	太乙	连山	白云回	青霭入	分野中	阴	欲投	隔水
尺	上	五	五	上	五	尺	工尺,	合尺,
合五	合五	合五上			,工合	上五合五	上	工
五	上五	上五合						
合五合工	尺	工合	五上合,	尺看无。	峰变,	晴	人	欲
尺工	天	海	望合,			五合五	尺工	合
合工	都,	隅。				工合		处
	尺上	五合	五合工	上四合	合五工	合五	上五	尺工
	上	四	尺	工	尺	五	殊。	宿。

问樵夫。

闲,分分合合,不觉到了黄昏,泛起薄薄的紫雾,走到近边,却了无踪迹。山阳与山阴,不同的光影,宛如大道,千变万化,看得入迷,忘了归路,只得向樵夫借宿。从俗境入仙境,又从仙境入逸境,出世入世之间,是幽深的禅意。《唐诗品汇》:"语不深僻,清夺众妙。"《诗人玉屑》卷一五引《后湖集》:"此诗造意之妙,至与造物相表里,岂趐诗中有画哉。观其诗,知其蝉蜕尘埃之中,浮游万物之表者也。"《唐音癸签》卷五引《震泽长语》:"摩诘以淳古淡泊之音,写山林闲适之趣,如辋川诸诗,真一片水墨不着色画。"《昭昧詹言》:"辋川叙题细密不漏,又能设色取景,虚实布置,一一如画,如今科举作墨卷相似,诚万世之技也。"

歌诗 69 ［唐］王维《大同殿》

欲笑周文歌燕镐①,还轻汉武乐横汾②。岂知玉殿生三秀③,讵有铜池出五云④。陌上尧樽倾北斗⑤,楼前舜乐动南薰⑥。共欢天意同人意,万岁千秋奉圣君。(《王右丞集》卷二)

【解题】 又题作《大同殿生玉芝》,歌颂大同殿柱生灵芝事,庆贺天下承平。《旧唐

[工尺谱：《大同殿》正平调 向弹 唐 王维 摩诘]

书·玄宗本纪》载,天宝七年(748),大同殿柱连产玉芝。《唐六典》载,兴庆宫之西曰兴庆门,次南曰金明门,门内之北曰大同门,其内曰大同殿。《王右丞集》题注:"大同殿生玉芝,龙池上有庆云,百官共睹圣恩,便赐燕东,敢书即事。"

【注释】　① 燕镐:《诗经》有"王在在镐,岂乐饮酒"句。本周武王事,诗误作周文王。② 横汾:汉武帝行幸河东,祀后土,顾视帝京,欣欣然,中流与群臣饮燕,上欣甚,乃自作《秋风辞》。③ 三秀:芝草。④ 铜池:《汉书·宣帝纪》载"(元康四年)金芝九茎产于函德殿铜池中"。五云:文人多谓庆云五色为五云。⑤ 尧樽:语出杜审言诗"尧樽随步辇,舜乐绕行麾"。北斗:酒杯,语出《楚辞》:"援北斗兮酌桂浆。"⑥ 南薰:舜《南风歌》。

【音谱】　正平调,今作 G 调。凡五十六字。八句。句式为七言。押汾、云、薰、君四平韵。七十二拍。一板三眼,有一字半拍、一字一拍、一字一拍半、一字二拍、一字二拍半、一字三拍、一字三拍半、一字四拍。起讫音为五—五。音域为合—伬,十二度。旋律有一字一音、一字二音、一字三音、一字四音、一字七音、一字九音。节奏轻快灵动,很适合变奏。末尾五拍为念白。(《魏氏乐谱》卷一)

【曲情】　唐王朝盛宴的宏大气象,周文王镐京与汉武帝汾河上的场面可比不上。洋溢着乐观与自信,音乐丰富多样,万邦来朝,举国同欢。何其雄伟壮丽!

第三节　李白歌诗

李白(701—762),字太白,自号青莲居士。祖籍陇西成纪(今甘肃静宁西南),其先人于隋末流徙碎叶城(今吉尔吉斯斯坦国内北部托克马克附近),幼随父迁居绵州昌隆(今四川江油)青莲乡,在蜀中就学漫游。唐玄宗开元二十年(732),只身出蜀远游,漫游江汉、洞庭、金陵、扬州之间。娶故宰相许圉师的孙女,留居安陆(今湖北安陆),并游历了襄阳、洛阳、太原等地。后又隐居东鲁,与孔巢父等号"竹溪六逸"。希图通过任侠访导道、交游干谒,登上卿相高位,以实现其"济苍生""安黎元"的志愿,未果。后移居山东任城。天宝元年(742),因道士吴筠的推荐,应诏赴长安,供奉翰林,与贺之章、张旭等号"饮中八仙"。因权贵不容,屡遭诽谤,不受重用。天宝三年间,被唐玄宗赐金放还。受道箓。与杜甫结识,同游梁宋、东鲁。又独自南游吴越、北至幽燕一带。安史乱时,隐居庐山。永王李璘举兵,辟为从事。肃宗至德二年(757),永王与肃宗争权兵败,

李白坐系浔阳狱,次年长流夜郎。肃宗乾元二年(759)遇赦东还,辗转武昌、浔阳、宣城、历阳诸地。代宗宝应元年(762),病卒于叔族当涂令(今安徽当涂)李阳冰处。事见李华《故翰林学士李君墓志铭》、《旧唐书》、《新唐书》、《唐才子传校笺》。有宋刻本宋敏求编录《李太白文集》三十卷。元刻明修《分类补注李太白诗》二十五卷。《全唐诗》收其诗二十五卷。李白无词集,《全唐五代词》辑十三首。李白天才奇特,壮游于蜀中、洞庭、金陵、扬州、襄阳、洛阳、太原等地,北至齐鲁、幽燕,南浮泗淮、洞庭,采天地之异气,融华夏之风俗,以入词曲。其所制《清平调》《菩萨蛮》诸阕,实词调所自起,造意高古,遣语精工,为百代词曲之祖。李阳冰《唐翰林草堂集序》:"不读非圣之书,耻为郑、卫之作,故其言多似天仙之辞。凡所著述,言多讽兴,自三代以来,风骚之后,驰驱屈、宋,鞭挞扬、马,千载独步,唯公一人。至今朝诗体尚有梁陈宫掖之风,至公大变,扫地并尽。今古文集,遏而不行,唯公文章,横被六合,可谓力敌造化欤。"魏颢《李翰林集序》:"七子至白,中有兰芳,情理宛约,词句妍丽,白与古人争长。"吴融《禅月集序》:"国朝能为歌诗者不少,独李太白为称首,盖气骨高举,不失颂咏讽刺之道。"释契嵩《书李翰林集后》:"余读《李翰林集》,见其乐府诗百余篇,其意尊国家、正人伦,卓然有周诗之风,非徒吟咏情性、呕呕苟自适而已。"许学夷《诗源辨体》卷三:"李、杜才力甚大,而造诣极高,意兴极远。故其于五、七言古,体多变化,语多奇伟,而气象风格大备,多入于神矣。"《艺苑卮言》卷四:"太白古乐府,杳冥惝恍,纵横变幻,极才人之致,然自是太白乐府。"

歌诗70 〔唐〕李白《清平调》

云想衣裳花想容①。春风拂槛露华浓②。若非群玉山头见③,会向瑶台月下逢④。

一枝浓艳露凝香。云雨巫山枉断肠。借问汉宫谁得似,可怜飞燕倚新妆⑤。

名花倾国两相欢⑥。常得君王带笑看。解释春风无限恨⑦,沉香亭北倚栏杆⑧。

(《乐府诗集·近代曲辞》)

【解题】 李濬《松窗摭异录》:"开元中,李白供奉翰林。时禁中木芍药盛开,明皇乘照夜白,贵妃以步辇从。选梨园子弟度曲。李龟年捧檀板,押众我前欲歌。明皇曰:'赏名花对妃子,焉用旧词。'遂命龟年持金花笺,宣赐李白立进《清平调》三章。白宿醒未解,援笔而就。太真持颇黎七宝杯,酌西凉葡萄酒,明皇亲调玉笛以倚曲。每曲遍将

清平調　小石調大揭或瑟調　唐 李白 太白

章三	章二	章一
名花傾國兩相歡，常得君王帶笑看。解釋春風無限恨，沉香亭北倚闌干。	一枝秾艳。露凝香。雲雨巫山枉斷腸。借問漢宮誰得似，可憐飛燕倚新妝。	雲想衣裳，花想容。春風拂檻露華濃。若非群玉山頭見，會向瑤臺月下逢。

(工尺谱：五合工合五工合上五、尺上尺、工合五工合上五、合五乙五合工尺合工尺上、工合五工尺合工尺上尺、尺等)

换，则迟其声以媚之。太真饮罢，敛绣巾重拜。自此李白异于他学士。"唐玄宗天宝二年(743)，李白陪唐玄宗游宴，作《清平调》《清平乐》《宜春苑》《玉阶怨》等诗。

【注释】　① 想：像，以云喻衣，以花喻人。② 槛(jiàn)：栏杆。露华浓：牡丹花沾着晶莹的露珠，更显得颜色艳丽。③ 若非：要不是。群玉山：西王母所居地。④ 会向：就是。瑶台：西王母之宫。⑤ 飞燕：赵飞燕，汉成帝刘骜第二任皇后，善舞。妆：打扮。⑥ 名花：牡丹花。⑦ 解释：消除。⑧ 沉香亭：唐兴庆宫龙池东亭子。

【音谱】　小石调，今作 A 调。凡八十四字。三章。章四句。以七言绝句入词。第一章押容、浓、逢三平韵，第二章押香、肠、妆三平韵，第三章押欢、看、杆三平韵。章四十拍。一板三眼，有一字半拍、一字一拍、一字三拍、一字五拍。起讫音为五一尺。音域为上一伬，九度。旋律有一字一音、一字二音、一字三音、一字四音、一字九音，有字少声多，也有声多字少，长音位于乐句中音，显得婉约娇媚。每半句之后的旋律也可视作间奏。第二章与第三章的旋律和第一章基本相同，音符多有省略。(《魏氏乐谱》卷一)

【曲情】　她的衣服像天上的云彩，面容像盛开的花朵。她跨出门槛时，就像一阵春风拂过，华丽动人。就像群玉山头的西王母，也如瑶台月下的嫦娥，她是如此的香艳，胜过巫山女神，好比汉皇宫殿里的赵飞燕。她深得皇帝的怜爱，他们在沉香亭北纵情欢娱。歌诗取宫女的视角，俗艳富贵。

歌诗 71　[唐]李白《清平乐》

禁庭春昼①。莺羽披新绣。百草巧求花下斗②。只赌珠玑满斗③。　日晚却理残妆。御前闲舞霓裳④。谁道腰肢窈窕。折旋消得君王⑤。（《李太白全集》卷三十）

【解题】　题为《翰林应制》。欧阳炯《花间集序》："在明皇朝，有李太白应制《清平乐》词四首，此其一也。"《花庵词选》名《清平乐令》。张辑词有"忆着故山萝月"句，名《忆萝月》。张翥词有"明朝来醉东风"句，名《醉东风》。

【注释】　①禁庭：宫廷。②"百草"句：端午踏青归来，带回奇花异草，以花草种类多、品种奇为比赛对象。后又以花草名比对对子。③珠玑：珠宝。斗：容量，十升为一斗，十斗为一石。④霓裳：唐《霓裳羽衣曲》。⑤折旋：折还。

【音谱】　小石调，今作 A 调。凡四十二字。八句。双调。前段四句，押昼、绣、斗、斗四仄韵，句句押韵，韵位较密，节奏较急。后段四句，押妆、裳、王三平韵，韵位较疏，节奏较缓。上仄下平，上急下缓，对比鲜明，富于变化。前段句式有四言、五言、七言、六言，参差跳跃，尽显宫中少女活泼纯真。后段句式为六言，整齐但旋律并不死板，表现了宫女细腻的小心思。三十八拍。一板三眼，有一字半拍、一字一拍、一字拍半、一字二拍、一字二拍半。旋律有一字一音、一字二音、一字三音。韵脚多无底板，两端稍缓，中间稍急，显得跳跃活泼。禁庭可作后附点。春昼可作前附点。"旋"字在句中，有三音，二拍半，表现舞姿的回环优美。起讫音为尺—尺。音域为尺—仕，九度。（《魏氏乐谱》卷一）

【曲情】　《清平乐》表现唐玄宗时大明宫中宫女一天雍容闲适的生活。宫女白天绣舞衣、斗百草。晚上精心梳妆打扮，到君王前跳《霓裳羽衣舞》，展示美妙

的身姿和舞姿。这是盛唐一个小小的缩影。

【词选】 [唐]李白《清平乐令》四首

禁帏秋夜。月探金窗罅。玉帐鸳鸯喷兰麝。时落银灯香炧。　女伴莫话孤眠。六宫罗绮三千。一笑皆生百媚。宸游教在谁边。

烟深水阔,音信无由达,惟有碧天云外月。偏照悬悬离别。　尽日感事伤怀。愁眉似锁难开。夜夜长留半被,待君魂梦归来。

鸾衾凤褥。夜夜常孤宿。更被银台红蜡烛。学妾泪珠相续。　花貌些子时光。抛人远泛潇湘。欹枕悔听寒漏,声声滴断愁肠。

画堂晨起,来报雪花坠。高卷帘栊看佳瑞。皓色远迷庭砌。　盛气光引炉烟,素草寒生玉佩。应是天仙狂醉,乱把白云揉碎。(《李太白全集》卷三十)

[宋]辛弃疾《清平乐令》

茅檐低小。溪上青青草。醉里吴音相媚好。白发谁家翁媪?　大儿锄豆溪东。中儿正织鸡笼。最喜小儿无赖,溪头卧剥莲蓬。(《稼轩长短句》卷十)

歌诗72 [唐]李白《关山月》

明月出天山①。苍茫云海间。长风几万里②,吹度玉门关③。汉下白登道④,胡窥青海湾⑤。由来征战地⑥,不见有人还。戍客望边色⑦,思归多苦颜。高楼当此夜⑧,叹息未应闲。(《乐府诗集·横吹曲辞》、《李太白全集》卷四)

【解题】 《关山月》为汉横吹曲二十八解之一。本李延年造。魏、晋已来,唯传十曲,后又有八曲,其一为《关山月》。吴兢《乐府解题》:"《关山月》,伤离别也。古《木兰诗》曰:'万里赴戎机,关山度若飞。朔气传金柝,寒光照铁衣。'"《乐府诗集》收萧绎、陈叔宝、徐陵、江总、卢照邻、沈佺期、张建等人《关山月》二十四首。

【注释】 ① 天山:即祁连山,匈奴谓天为祁连。② 长风:陆机诗:"长风万里举。" ③ 玉门关:两汉时期通往西域的关隘,位于敦煌西北,大量和田玉由此关运入中原,故名。④ 白登道:汉代著名的大道,在山西境内,属于秦直道的一部分。匈奴引兵攻太原,至晋阳城下。汉高祖率三十三万兵迎战。天寒,冒顿佯装败走,围困刘邦于平城。白登山距平城十余里。⑤ 青海湾:即今青海省青海湖,湖因青色而得名。⑥ 由来:历

歎息未應閒。	高樓 上,尺上, 當此夜,	思歸 五合工, 多苦顏。	戍 尺 五,上五,合 客 上尺五 望邊邑,	征戰地, 五,上 合,五 不見 上尺工 乙五尺 有人還。 五上 四上	青海灣 五 合 由 上 上四合工 來 五,上 五,合 尺 上	上 登 合 工 胡 上 窺 尺, 下	門 工 關, 尺 漢 尺 五,上 五,合 下 白 上尺	長風幾萬里, 上 尺, 吹 尺 度 玉 上尺	蒼 五,上五,合五 茫, 雲 五,合 海 間。合	明 上,五,上五,合五 月。尺 出天 上尺工 山。尺	關山月 道宮本彈 二遍 唐 李白 太白	

来。⑦ 戍客：戍边战士。边色：一作"边邑"，边关城市或边关景色，皆可通。⑧ 高楼：戍边兵士妻子居家。

【音谱】 道宫，今作降 B 调。十二句。句式为七言。押山、间、关、湾、还、颜、闲七平韵。八十八拍。一板三眼。板眼有一字半拍、一字一拍、一字拍半、一字二拍。旋律有一字一音、一字二音、一字三音、一字四音、一字五音。起讫音为上—上。音域为合—仜，十三度。旋律有一字音、一字二音、一字三音、一字四音、一字五音。（《魏氏乐谱》卷一）

【曲情】 角色为戍客，地点为天山脚下的玉门关，时间为皓月当空的午夜。明月从天山脚下，冉冉升起，一直升到苍茫的云海间。戍客在玉门关站岗三个多时辰，眼前没有人来人往，没有花开花落，只有这一轮皎洁的明光可以倾诉相思。风很大、很凉，从万里之外的北方吹到戍客的身上。戍客遥想当年，汉高祖刘邦率领几十万汉军，气势汹汹，在白登道与胡人决战。而胡人狡猾奸诈，经常偷袭青海湾以东的中原地区。汉胡交战之地，尸骨成堆，生还者很少。戍客没有建功立业的宏志，也没有保家卫国的豪情，只想回家。想必妻子正在家里的高楼上不停叹息思念。《关山月》细腻描绘了戍边的场景，表现了对团圆与和平的热望，有深厚的人文情怀。许学夷《诗源辨体》卷一九："五、七言乐府，太白虽用古题，而自出机轴，故能越诸子。"

【词选】 [唐]鲍君徽《关山月》

高高秋月明。北照辽阳城。塞迥光初满,风多晕更生。征人望乡思,战马闻鞚声。朔风悲边草,胡沙暗虏营。霜疑匣中剑,风惌原上旌。早晚谒金阙,不闻刁斗鸣。(《乐府诗集》卷二十三)

歌诗73 [唐]李白《沐浴子》

沐芳莫弹冠①,浴兰莫振衣②。处世忌太洁,至人贵藏辉③。沧浪有钓叟④,吾与尔同归⑤。(《乐府诗集》卷七十四、《李太白全集》卷六)

【解题】 郑樵《通志》卷四十九:"游侠二十一曲:《游侠篇》《侠客行》《博陵王宫侠曲》《临江王节士歌》《少年子》《少年行》《刺少年》《邯郸少年行》《长安少年行》《羽林郎》《轻薄篇》《剑客》《结客》《结客少年场》《沐浴子》《结袜子》《结援子》《壮士吟》《公子行》《炖煌子》《扶风豪士歌》。"《沐浴子》调名取自《楚辞》。《楚词》曰:"新沐者必弹冠,新浴者必振衣。"又曰:"与汝沐兮咸池,晞汝发兮阳之阿。"李白反《楚辞》之意用之。

【注释】　　① 沐：濯发。芳：香草。弹冠：去帽之垢。② 浴：涤体。兰：香草,以兰为汤,可沐可浴。振衣：去衣之尘。③ 葳辉：藏住品德与才能,不使显露,指谦虚谨慎。④ 沧浪：水名。钓叟：即屈原词中的渔父、隐者。⑤ 同归：与渔父·同归隐。

【音谱】　　越调,今作F调。凡三十字。六句。句式为五言。押衣、辉、归三平韵。四十五拍。(《魏氏乐谱》卷一)

【曲情】　　李白借沐浴之义,反证明哲保身之道。君子处世,贵乎含垢而葳辉,不必过于太洁,不要以贤智而先人。沈德潜《唐诗别裁》卷二:"言立身忌太洁,不如老氏之和光同尘也。暗用《楚辞》意。"

【词选】　　　　　　　　　[唐]无名氏《沐浴子》

澡身经兰汜,濯发傃芳洲。折荣聊踯躅,攀桂且淹留。(《乐府诗集》卷七十四)

歌诗74　[唐]李白《忆秦娥·秋思》

箫声咽。秦娥梦断秦楼月①。秦楼月。年年柳色,灞陵伤别②。　　乐游原上清秋节③。咸阳古道音尘绝。音尘绝④。西风残照,汉家陵阙。(《李太白全集》卷五)

【解题】　　《碎金词谱》卷十一:"词牌昉自李白,自唐迄元,体各不一,要其源皆从李词出也。"顾起纶《花庵词选跋》:"唐人作长短词乃古乐府之滥觞也,李太白首倡《忆秦娥》,凄婉流丽,颇臻其妙,为千古词家之祖。"

【注释】　　① 秦娥：秦地女子。② 灞陵(bà líng)：即霸陵,汉文帝陵,在今陕西省西安市东。谱作"灞桥"。灞桥跨灞水上,在渭城北。汉人送客至此,折柳为别。③ 乐游原：又称乐游苑,在陕西省长安县南,其地高起,有庙宇亭台,汉宣帝经常去游乐,汉唐士女经常登原眺望长安。清秋节：重阳节。④ 音尘：信使策马扬起的尘土,指

音信。

【音谱】　　凡字调,今作降 E 调。凡四十六字。十句。双调。前后段各五句。句式有三言、四言、六言、七言。押咽、月、色、别、节、绝、阙七仄韵,又押秦楼月、音尘绝二叠韵。一板一眼。旋律有一字一音、一字二音、一字三音。(《碎金词谱》卷十一,从《九宫谱》)

【曲情】　　重阳节晚上,她被远方呜咽的箫声惊醒,打搅了一场美梦。月光从窗口透过来,寂静而凄凉。那年春天,她把丈夫送到灞桥边上,折柳告别。长安城的人们大多在乐游原上欢聚,而她只能整天守望着咸阳古道,却没有等到丈夫的音讯。她只看西风残照之中,一座座汉代的陵墓。

【词选】　　　　　　　　[宋]苏轼《忆秦娥》

双溪月。清光偏照双荷叶。双荷叶,红心未偶,绿衣偷结。　　背风迎雨泪珠滑,轻舟短棹先秋折。先秋折,烟鬟未上,玉杯微缺。(《宋六十名家词·东坡词》题作《双荷叶》)

[宋]秦观《忆秦娥》

暮云碧。佳人不见愁如织。愁如织。两行征雁,数声羌笛。　　锦书难寄西飞翼。无言只是空相忆。空相忆。纱窗月淡,影双人只。(《淮海集》补遗)

[宋]范成大《忆秦娥·寒食日湖南提举胡元高家席上闻琴》

湘江碧。故人同作湘中客。湘中客。东风回雁,杏花寒食。　　温温月到蓝桥侧。醒心弦里春无极。春无极。明朝残梦,马嘶南陌。(《中兴以来绝妙词选》卷二《石湖词》补遗)

歌诗 75　[唐]李白《桂殿秋》

河汉女①,玉炼颜②。云䡵往往在人间③。九霄有路去无迹,袅袅香风生佩环。(《李太白全集》卷三十)

【注释】　　① 河汉女:织女星。② 玉炼颜:经过修炼而常葆青春的容颜。③ 云䡵(píng):神仙以云为车。

【解题】　　吴曾《能改斋漫录》:"此太白《桂殿秋》词也,得于石刻而无腔。刘无言倚其调歌之,音极清雅。"

【音谱】　小工调,今作 D 调。凡二十七字。五句。单调。句式有三言、七言。押颜、间、环三平韵。散板。以一字一拍为主,韵有底板。云軿、香风可作后附点。玉、迹入声字,一在句头,一在句尾,要做短音处理。(《碎金续谱》卷三)

【曲情】　七月七日乞巧降神歌。织女从天而降,肌肤光洁,车架富丽,祀者暗自惊喜。织女忽而腾空离去,祀者视之不见踪影,闻之尚有余香,听之尚有遗响。追慕之情,活灵活现。

【词选】　　［唐］李白《桂殿秋》

仙女下,董双成。汉殿夜凉吹玉笙。曲终却从仙官去,万户千门惟月明。(《李太白全集》卷三十)

歌诗 76　［唐］李白《秋风清》

秋风清①。秋月明②。落叶聚还散,寒鸦栖复惊。相思相见知何日,此时此夜难为情。(《李太白全集》卷三十)

【解题】　又名《三五七言》。其体始隋郑世翼,白仿之。寇准词名《江南春》,刘长卿仄韵词名《新安路》。

【注释】　① 清:凄清。② 明:明亮。

【音谱】　凡字调,今作降 E 调。凡三十六字。六句。单调。句式有三言、五言、七言。押清、明、惊、情四平韵。一板一眼,有一字半拍、一字一拍、一字拍半、一字二拍,节奏比较舒缓。音域为合—仩,十一度。旋律有一字一音、一字二音、一字三音、一字四音、一字六音。清冷而忧怨。(《碎金续谱》卷四)

【曲情】　秋风清爽,秋月明亮。落叶刚聚拢又被吹散,乌鸦刚栖息又被惊起。惴惴不安,辗转不眠,相思不绝,不知何日才能相见。这样的漫漫长夜,实

在太难熬了。

【词选】　　〔唐〕权德舆《杂言赋得风送崔秀才归白田限三五七言》

响深涧,思啼猿。暗入革洲暖,轻随柳陌喧。澹荡乍飘云影,芳菲遍满花源。寂寞春江别君处,和烟带雨送征轩。(《权文公集》卷五)

歌诗 77　〔唐〕李白《子夜吴歌》

长安一片月,万户捣衣声①。秋风吹不尽②,总是玉关情③。何日平胡虏④,良人罢远征⑤。(《李太白全集》卷六)

【解题】　　沈约《宋书·乐志》:"《子夜哥》者,有女子名子夜,造此声。晋孝武太元中,琅邪王轲之家有鬼哥《子夜》。殷允为豫章时,豫章侨人庾僧度家亦有鬼哥《子夜》。殷允为豫章,亦是太元中,则子夜是此时以前人也。"李白有《子夜吴歌》春、夏、秋、冬四首,此为秋歌。

【注释】　　① 万户:千家万户。捣衣:把衣料放在石砧上用棒槌捶击,使衣料绵软以便裁缝;将洗过头次的脏衣放在石板上捶击,去浑水,再清洗。② 吹不尽:吹不散。③ 玉关:玉门关,故址在今甘肃省敦煌西北,指边关。④ 平胡虏:平定侵扰边境的敌人。⑤ 良人:妇女称丈夫。罢:结束。

【音谱】　　凡二十八字。单调。四句。七言。押清、明、声、情四平韵。(日刻明和本《东皋琴谱》)

【曲情】　　月光照着无眠的长安城,女人家顶着凉风到灞水边为远征的丈夫捣衣。秋风再烈再冷,也吹不散对丈夫的思念。不知何时才能平定胡虏,良人就可以结束战事回家了。

【词选】　　　　　　　　　　[唐]李白《子夜吴歌·春歌》

秦地罗敷女,采桑绿水边。素手青条上,红妆白日鲜。蚕饥妾欲去,五马莫留连。

[唐]李白《子夜吴歌·夏歌》

镜湖三百里,菡萏发荷花。五月西施采,人看隘若耶。回舟不待月,归去越王家。

[唐]李白《子夜吴歌·冬歌》

明朝驿使发,一夜絮征袍。素手抽针冷,那堪把剪刀。缝寄远道,几日到临洮?
(《李太白全集》卷六)

第四节　白居易歌诗

白居易(772—846),字乐天,晚号香山居士。祖籍太原(今山西太原),后迁华州下邽(今陕西省渭南市)。青年时代,因战乱频发,长期流亡在外。唐德宗贞元十六年(800)举进士。贞元十八年(802),登书判拔萃科。唐宪宗元和元年(806),中才识兼茂明于体用科。二年,入为翰林学士。三年,迁左拾遗。十年,以越职言事之罪贬江州司马。十三年,迁忠州刺史。穆宗即位,入为主客郎中,知制诰。长庆元年(821),转中书舍人。二年,除杭州刺史。四年,除太子左庶子分司东都。敬宗宝历元年(825),除苏州刺史。次年,以病罢官归洛阳。文宗大和元年(827),为秘书监。二年,迁刑部侍郎。三年,以太子宾客分司东都,退居洛阳,任河南尹、太子宾客、太子少傅,世称白傅、白少傅。会昌二年(842),以刑部侍郎致仕,隐居香山,与高僧如满为师友,号香山居士。会昌六年卒,年七十五,谥曰文。新旧《唐书》有传。《新唐书·艺文志》著录《白氏长庆集》七十五卷。有宋刻本《白氏文集》七十一卷。《全唐五代词》收其词二十八首:《杨柳枝》(十首)、《竹枝》(三首)、《浪淘沙》(六首)、《忆江南》(三首)、《宴桃源》(四首)、《长相思·闺怨》(二首)。副编又收其词六首:《花非花》、《杨柳枝》(两首)、《采莲子》、《离别难》、《江南春》。居易工诗,积极参与新乐府运动。诗文与元稹齐名,世号"元白"。晚年与刘禹锡唱和,故又称"刘白"。白居易的诗文"讽谕之诗长于激,闲适之诗长于遣,感伤之诗长于切。五字律诗百言而上长于赡,五字七字百言而下长于情。赋赞箴戒之类长于当,碑记叙事制诰长于实。启奏表状长于直书,檄词策剖判长于尽"。苏轼《醉白堂记》云:"退居十有五年,日与其朋友赋诗饮酒,尽山水园池之乐。府有余帛,廪

有余粟,而家有声伎之奉。"

歌诗 78　[唐]白居易《长相思·钱塘闺怨》

汴水流①。泗水流②。流到瓜州古渡头③。吴山点点愁。　　思悠悠。恨悠悠。恨到归时方始休。月明人倚楼。(《草堂诗余》卷一)

【解题】　唐教坊曲名。汉古诗有"著以长相思",李陵诗有"各言长相思",苏武诗有"死当长相思"。长者久远之辞,言行人久戍,寄书以遗所思也。林逋词名《吴山青》。张宗瑞词名《山渐青》。王止仲词名《青山相送迎》。《乐府雅词》名《长相思令》,又名《相思令》。此调以此词及欧词为正体,其余押韵异同,皆变格也。此词前后段起二句俱用叠韵,如冯延巳词之"红满枝,绿满枝""忆归期,数归期",张辑词之"山无情,水无情""拟行行,重行行",皆照此填。《乐府诗集》卷六十九杂曲歌辞收萧统、张率、徐陵、江总、李白、白居易等人所作二十三首。

【注释】　① 汴(biàn)水:即汴河、汴渠,发源于河南省荥阳市,流经山东省、江苏省,注入淮河。② 泗(sì)水:即泗河,源出山东省泗水县陪尾山,因分四源流而得名。泗水在今徐州府城东北,与汴水合流而东南入邳州。③ 瓜州:镇名,在江苏省邗江县南部、大运河分支入长江处,与镇江市隔江斜对,为长江南北水运交通要冲。

【音谱】　六字调,今作F调。凡三十六字。八句。双调。前后段各四句。句式有三言、五言、七言。押流、头、愁、悠、休、楼六平韵。押水流、悠悠二叠韵。散板。瓜州、归时可作后附点。(《碎金词谱》卷十一,从《九宫谱》)

【曲情】　前三句写大运河上的游子,虚景,汴水、泗水、瓜州、古渡都是虚景。后五句写钱塘江畔的思妇,守之,盼之,怨之,思之,念之,嗔之,缠绵不尽,吴山是实景,移情入景,吴山成愁,化实为虚,实乃神来之笔。

【词选】 　　　　　[南唐]李煜《长相思·秋怨》

一重山。两重山。山远天高烟水寒。相思枫叶丹。　　菊花开。菊花残。塞雁高飞人未还。一帘风月闲。（《草堂诗余》卷一）

歌诗 79　[唐]白居易《花非花》

花非花,雾非雾。夜半来,天明去。来如春梦不多时,去似朝云无觅处①。（《白氏长庆集》卷十二）

【解题】　　《碎金续谱》卷三:"调见白乐天《长庆集》,本长短句诗,后人采入词中,以首句为调名。"杨慎《词品》:"白乐天词,予独爱其《花非花》一首。盖其自度之曲,因情生文者也。花非花,雾非雾。虽高唐、洛神,奇丽不及也。张子野衍之为《御街行》,亦有出蓝之色。"

【注释】　　① 朝云:巫山神女。战国时楚怀王游高唐,昼梦幸巫山之女。后好事者为立庙,号曰朝云。

【音谱】　　小工调,今作D调。凡二十六字。六句。单调。句式有三言、七言。押雾、去、处三仄韵。一板一眼,有赠板和腰板,有一字一拍、一字二拍。音域为合一仕,十一度。起讫音为六一四。旋律有一字二音、一字三音、一字四音、一字六音。（《碎金续谱》卷三）

【曲情】　　《花非花》写半夜侵袭而来的花、雾,来时很美,去时略带惆怅,恰似人世间美好的事物,尽在虚无缥缈间。短小蕴藉,意味深长。

歌诗 80　[唐]白居易《忆江南》

江南好,风景旧曾谙①。日出江花红胜火②,春来江水绿如蓝。能不忆江南?（《乐府诗集·近代曲辞》)

第八章　唐歌诗　179

【解题】　段安节《乐府杂录》:"《望江南》本名《谢秋娘》,李德裕镇浙西,为妾谢秋娘所制。后改为《望江南》。"此词唐词皆单调。宋词始为双调。刘梦得词名《春去也》。温飞卿词名《望江南》。皇甫子奇词名《梦江南》,又名《梦江口》。李后主词名《望江梅》。唐文宗开成三年(838),白居易六十八岁,居洛阳,作《忆江南》三首,刘禹锡有《和乐天春词依〈忆江南〉曲拍为句》。《杭州府志》:前辈任杭州而去者,虽其山水清佳,亦其民风淳懦易感也。白乐天《忆江南》云云,白公之恋恋于旧游,盖必有以取之尔。"

【注释】　① 谙(ān):熟悉。② 江花:江中的浪花。

【音谱】　六字调,今作F调。凡二十七字。五句。单调。句式有三言、五言、七言。押谙、蓝、南三平韵。一板一眼,有一字一拍、一字二拍、一字三拍。旋律有一字二音,一字三音,一字四音,一字六音,婉转细腻,表现了江南水乡的情韵。(《碎金词谱》卷十)

【曲情】　白居易出生于河南,由于中唐的藩镇作乱,再加上连年的饥荒,他童年的时候,曾经逃难到安徽,又逃难到苏州和杭州。后来白居易在朝廷做官,为了逃避洛阳城政治中心的倾轧,他自请外任苏州和杭州刺史数年。到了晚年,白居易闲居在洛阳的家中,回忆起他数次在江南生活的经历,写了《忆江南》。第一,要把"忆"字唱出来,词中景象都是过去时态。第二,江南的特点是水多,要把水的感觉唱出来,用波浪形的行船节奏。第三,要把江南的人文和江南的声音面貌表现出来。江南的水多,江南人心思比较细腻,江南的物产比较富饶,声音要非常婉转,线条灵动,富于变化。

【词选】　　　　　　［唐］白居易《忆江南》二首

江南忆,最忆是杭州。山寺月中寻桂子,郡亭枕上看潮头。何日更重游?

江南忆,其次忆吴宫。吴酒一杯春竹叶,吴娃双舞醉芙蓉。早晚得相逢。(《乐府诗集·近代曲辞》)

［唐］刘禹锡《忆江南》二首

春过也,共惜艳阳年。犹有桃花流水上,无辞竹叶醉樽前。惟待见青天。

春去也,多谢洛城人。弱柳从风疑举袂,丛兰浥露似沾巾。独笑亦含颦。(《乐府诗集·近代曲辞》)

[南唐]李煜《忆江南》

多少恨,昨夜梦魂中。还似旧时游上苑,车如流水马如龙。花月正春风。(《乐府诗集·近代曲辞》)

第五节　温庭筠歌诗

温庭筠(约801—866),字飞卿,原名岐,太原(今山西太原西南)人。少敏悟,工为辞章。然相貌丑陋,人称"温钟馗"。初至京师,受到士人推重,与李商隐齐名,并称"温李"。生性傲岸,恃才诡激,不修边幅,能逐弦吹之音,为侧艳之词,与公卿家无赖子弟饮,薄于行,好讥诃权贵,取憎于时,尤为宰相令狐绹所不容,数举进士不第。宣宗大中十三年(859),授隋县尉。终仕国子助教。一生仕途不得意,流落以终。《新唐书》《旧唐书》有传,事迹并见《唐诗纪事》《唐才子传》,夏承焘《唐宋词人年谱》有《温飞卿系年》。创作体裁、题材广泛,古诗、律诗均有佳作,字里行间充满羁旅行役、友人寄赠、身世感怀之情。精通音律,词采出众,为词华丽,浓艳精致,领衔"花间派",与韦庄并称"温韦"。骈文与李商隐、段成式齐名,共创造"三十六体"骈文。据《新唐书·艺文志》等所载可知,温庭筠诗在唐末已成集。明弘治十二年李熙刻本《温庭筠诗集》七卷收诗二百五十余首,别集一卷收诗四十二首。其词原有《金荃集》。《花间集》录其词六十七首。黄昇说:"飞卿词极流丽,宜为《花间集》之冠。"张炎说:"词之难于令曲,如诗之难于绝句,不过十数句,一句一字闲不得。末句最当留意,有有余不尽之意始佳,当以唐《花间集》中韦庄、温飞卿为则。"《全唐五代词》收其词六十九首。《碎金词谱》收其词谱五首:《河传》《女冠子·本意》《菩萨蛮》《诉衷情》《玉蝴蝶》。《碎金续谱》收其词谱五首:《思帝乡》《河渎神》《南歌子》《荷叶杯》《定西蕃》。其词流利,被视为《花间集》之冠。刘熙载《词概》:"温飞卿词精妙绝人,然类不出乎绮怨。"

歌诗81　[唐]温庭筠《菩萨蛮》

小山重叠金明灭①。鬓云欲度香腮雪②。懒起画蛾眉③。弄妆梳洗迟④。　　照花前后镜。花面交相映。新帖绣罗襦⑤。双双金鹧鸪⑥。(《花间集》卷一)

【解题】　《词苑丛谈》："唐宣宗爱唱《菩萨蛮》，令狐丞相托温飞卿撰进。宣宗使宫嫔歌之。"《词谱》：唐教坊曲名。《宋史·乐志》：女弟子舞队名。《尊前集》注：中吕宫。《宋史·乐志》亦中吕宫。《正音谱》注：正宫。唐苏鄂《杜阳杂编》云：大中初，女蛮国入贡，危髻金冠，璎珞被体，号菩萨蛮队，当时倡优遂制《菩萨蛮》曲，文士亦往往声其词。孙光宪《北梦琐言》云：唐宣宗爱唱《菩萨蛮》词，令狐绹命温庭筠新撰进之。《碧鸡漫志》云：今《花间集》温词十四首是也。按，温词有"小山重叠金明灭"句，名《重叠金》。南唐李煜词名《子夜歌》，一名《菩萨鬘》。韩淲词有"新声休写花间意"句，名《花间意》；又有"风前觅得梅花句"，名《梅花句》；有"山城望断花溪碧"句，名《花溪碧》；有"晚云烘日南枝北"句，名《晚云烘日》。

【注释】　① 小山：弯弯小山眉妆。传为唐明皇所造十种眉样之一。金明灭：女子额上涂饰额黄，时明时暗。② 鬓云：发髻蓬松如云。欲度：将掩未掩的样子。香腮雪：雪白的面颊。③ 蛾眉：眉毛细长弯曲像蚕蛾的触须。④ 弄妆：梳妆打扮。⑤ 罗襦：绫罗短袄。⑥ 鹧鸪：贴绣上去的鹧鸪图样。

【音谱】　小工调，今作D调。凡四十四字。八句。双调。前后段各四句。句式有五言、七言。句句押韵。两句一换韵。前后段各四句，押更、雪、镜、映四仄韵，押眉、迟、襦、鸪四平韵。（《碎金词谱》卷七，从《九宫谱》）

【曲情】　少女早上起来，梳头，贴金，画眉，扑粉，不紧不慢，淡定从容。香腮似雪，乌鬓如云。一前一后两面铜镜，花如面，面如花，相映成娇红。羞答答，情绵绵，穿上新帖的绣罗襦，上有刚落针的金鹧鸪，似乎是去赴一场心动的约会。句句都写动作，却暗含心理。女主角清新可喜，楚楚动人。

【词选】　　　　　　　　　　　[唐]李白《菩萨蛮》

平林漠漠烟如织。寒山一带伤心碧。暝色入高楼。有人楼上愁。　玉阶空伫

立。宿鸟归飞急。何处是归程？长亭更短亭。(《李太白全集》卷五)

[唐]温庭筠《菩萨蛮》二首

南园满地堆轻絮。愁闻一霎清明雨。雨后却斜阳。杏花零落香。　　无言匀睡脸。枕上屏山掩。时节欲黄昏,无聊独倚门。

翠翘金缕双𪇮𪄅。水纹细起春池碧。池上海棠梨。雨晴花满枝。　　绣衫遮笑靥。烟草黏飞蝶。青琐对芳菲,玉关音信稀。(《花间集》卷一)

歌诗82　[唐]温庭筠《定西番》

汉使昔年离别①。攀弱柳②,折寒梅③。上高台④。　　千里玉关春雪⑤。雁来人不来。羌笛一声愁绝⑥。月徘徊⑦。(《花间集》卷一)

【解题】　《碎金续谱》卷四："唐教坊曲名。"

【注释】　① 汉使：汉朝出使西域的官员,代指远戍西陲的将士。② 攀弱柳：折柳赠别。③ 折寒梅：折梅花以赠远人。④ 上高台：登台遥望,以寄乡思。⑤ 玉关：即玉门关,在今甘肃敦煌。⑥ 羌(qiāng)笛：流行在四川北部阿坝羌族居住之地的笛。⑦ 月徘徊：月亮也被凄怨的笛声所感动而在空中徘徊。

【音谱】　六字调,今作F调。音域为合—合,八度。凡三十五字。双调。前后段各四句。句式有三言、五言、六言、七言。押别、雪、绝三仄韵,押梅、台、来、徊四平韵。平仄混押。一板一眼。旋律有一字一音、一字三音、一字四音。(《碎金续谱》卷四)

【曲情】　昔年,汉使离别,攀弱柳,折寒梅,送过短亭又长亭。离情别意犹未尽,再上高台,目望远行。如今,妆楼长望,千里玉门关,春来尚有雪,雁回人不回。远处隐隐传来声声羌笛,引人相思,愁肠断绝。冷月当空,孤影徘徊。

【词选】 　　　　　　　[唐]温庭筠《定西番》二首

海燕欲飞调羽。萱草绿。杏花红。隔帘栊。　　双鬟翠霞金缕。一枝春艳浓。楼上月明三五,琐窗中。

细雨晓莺春晚,人似玉。柳如眉,正相思。　　罗幕翠帘初卷,镜中花一枝。肠断塞门消息。雁来稀。(《花间集》卷一)

歌诗83　　[唐]温庭筠《南歌子》

手里金鹦鹉①,胸前绣凤凰。偷眼暗形相②。不如从嫁与③,作鸳鸯。(《花间集》卷一)

【解题】　　《词谱》卷一:"引子。唐教坊曲名。此词有单调双调。单调者,始自温庭筠词。词有'恨春宵'句,名《春宵曲》。张泌词,本此添字,因词有'高卷水晶帘额'句,名《水晶帘》。又有'惊破碧窗残梦'句,名《碧窗梦》。郑子聃有《我爱沂阳好》词十首,更名《十爱词》。双调者有平韵仄韵两体。平韵者,始自毛熙震词,周邦彦、杨无咎、僧挥五十四字体,无名氏五十三字体,俱本此添字。仄韵者,始自《乐府雅词》,惟石孝友词最为谐婉。周邦彦词名《南柯子》。程垓词名《望秦川》。田不伐词有'帘风不动蝶交飞'句,名《风蝶令》。"

【注释】　　① 金鹦鹉:金色鹦鹉花样。② 偷眼:偷偷瞥视、窥望。形相:端详、观察。③ 从嫁与:嫁给他。

【音谱】　　凡字调,今作降E调。凡二十三字。单调。五句。句式有三言、五言。押凰、相、鸯三平韵。胸前、不如,可作后附点,偷眼,可作前附点。(《碎金续谱》卷三)

【曲情】　　女子手里拿的是金鹦鹉的纹样,端在胸前,却绣出凤凰来,一副心不在焉的模样。原来,她在偷偷注视那位男子,一心想嫁给他,做一对不散的鸳鸯。

【词选】　　　　　　　[唐]温庭筠《南歌子》三首

似带如丝柳,团酥握雪花。帘卷玉钩斜。九衢尘欲暮,逐香车。

倭堕低梳髻,连娟细扫眉。终日两相思。为君憔悴尽,百花时。

转盼如波眼,娉婷似柳腰。花里暗相招。忆君肠欲断,恨春宵。(《花间集》卷一)

歌诗 84　[唐]温庭筠《河渎神》

河上望丛祠①。庙前春雨来时。楚山无限鸟飞迟②。兰桡空伤别离③。　　何处杜鹃啼不歇?艳红开尽如血。蝉鬓美人愁绝④。百花芳草佳节。(《花间集》卷一)

【解题】　《词谱》卷七:"唐教坊曲名。"《花庵词选》:"唐词多缘题所赋,《河渎神》之咏祠庙,亦其一也。"

【注释】　① 丛祠:众多庙宇。② 迟:从容不迫。③ 兰桡:精美的船。④ 蝉鬓(bìn):古代妇女的发式如同蝉翼。愁绝:愁到极点。

【音谱】　小工调,今作D调。凡四十九字。八句。双调。前段四句,押祠、时、迟、离四平韵。后段四句,押歇、血、绝、节四仄韵。句式有五言、六言、七言。起句散板。一板一眼。(《碎金续谱》卷三)

【曲情】　河上客舟中,望着一片片的祠宇。春雨绵绵,人来人往。楚山高耸,鸟飞得从容不迫。桨声不绝,空伤离别。杜鹃鸟啼叫不歇,杜鹃花开如血。想闺中的女人,应是鬓如蝉,愁肠断绝。无奈做了天涯孤旅,遭遇这百花盛开、芳草碧绿的欢聚时节!

【词选】　　　　　　　　[唐]温庭筠《河渎神》二首

孤庙对寒潮,西陵风雨潇潇。谢娘惆怅倚兰桡。泪流玉箸千条。　　暮天愁听思归落。早梅香满山郭。回首两情萧索。离魂何处飘泊。

铜鼓赛神来。满庭幡盖徘徊。水村江浦过风雷。楚山如画烟开。　　离别橹声空萧索。玉容惆怅妆薄。青麦燕飞落落。卷帘愁对珠阁。(《花间集》卷一)

歌诗 85　［唐］温庭筠《荷叶杯》

一点露珠凝冷。波影。满池塘。绿茎红艳两相乱。肠断。水风凉。（《花间集》卷二）

【解题】　《词谱》卷一："唐教坊曲名。此词有单调、双调。单调者有温庭筠、顾琼二体，双调者只韦庄一体，俱见《花间集》。"

【音谱】　小工调，今作 D 调。凡二十三字。六句。单调。句式有二言、三言、六言、七言。押冷、影二仄韵，押塘、乱、断、凉四韵。平仄通押。（《碎金续谱》卷四）

【曲情】　守望到深夜，直到露珠一点一点凝结。波影层层，铺满池塘，只怕挤不进，哪怕半张笑脸。红的花，绿的叶，在昏暗中凌乱。不知是欢欣，亦或是悲伤？孤独成我，断了愁肠。任凭水风吹起，直透心凉。

【词选】　　　［唐］温庭筠《荷叶杯》二首

镜水夜来秋月。如雪。采莲时。小娘红粉对寒浪。惆怅。正思想。

楚女欲归南浦。朝雨。湿愁红。小船摇漾入花里。波起。隔西风。（《花间集》卷一）

第九章　五代南唐歌诗

　　五代自朱温代唐(907),至赵匡胤建宋(960),凡五十三年。至宋太宗太平兴国四年(979)年,才消灭北汉,彻底统一十国。五代政权更迭平凡,政变、兵变不断,自然条件恶劣,民生艰难,文艺实难发展。十国则为南方割据政权,气候温润,雨水充沛,植被繁盛,民生安定,文艺发达。文人词尤为繁盛,以西蜀、南唐为代表。王灼《碧鸡漫志》:"唐末五代文章之陋极矣,独乐章可喜,虽乏高韵,而一种奇巧,各自立格,不相沿袭。在士大夫犹有可言,若昭宗'野烟生碧树,陌上行人去',岂非作者。诸国僭主中,李重光、王衍、孟昶、霸主钱俶,习于富贵,以歌酒自娱。而庄宗同,文兴代北,生长戎马间,百战之余,亦造语有思致。国初平一宇内,法度礼乐,浸复全盛。而士大夫乐章顿衰于前日,此尤可怪。"[1]冯煦《阳春集序》:"南唐起于江左,祖尚声律。二主倡于上,翁(冯延巳)和于下,遂为词家渊丛。"[2]张惠言《词选序》:"五代之际,孟氏、李氏君臣为谑,竞作新调,词之杂流,由此起矣。至其工者往往绝伦,亦如齐梁五言,依托魏晋,近古然也。"[3]吴梅说:"盖其时(五代)君唱于上,臣和于下,极声色之供奉,蔚文章之大观。风会所趋,朝野一致。虽在贤知,亦不能自外于习尚也。《花间》辑录,重在蜀人……后唐西蜀,不乏名言,李氏君臣,亦多奇制,而摒弃不存,一语未采,不得不蔽于耳目之近矣。夫五代之际,政令文物,殊无足观,惟兹长短之言,实为古今之冠。大抵意婉词直,首让韦庄;忠厚缠绵,惟有延巳。其余诸子,亦各自可传。虽境有哀乐,而辞无高下也。"[4]

第一节　韦庄歌诗

　　韦庄(约836—910),字端己,长安杜陵(今陕西西安东南)人。韦应物四世孙。少

1　[宋]王灼:《碧鸡漫志》,明抄本,第2卷。
2　[南唐]冯延巳著、冯煦编:《阳春集》,清嘉庆刻正味斋诗集本。
3　[清]张惠言辑、郑善长辑附录、董毅辑续:《词选》,嘉庆道中刊本。
4　吴梅:《词学通论》,郭英德编:《吴梅词曲论著四种》,北京:商务印书馆,2010年,第356页。

孤贫,屡试不第,在长安、洛阳、越中等地流落近十年。昭宗乾宁元年(894)举进士,为校书郎。曾漫游江南。乾宁四年奉使入蜀,得识王建,擢左、右补阙。昭宗天复元年(901),再度入蜀,为王建掌书记。天佑四年,劝王建称帝。前蜀武成元年(908),任门下侍郎平章事。前蜀开国制度、号令、刑政、礼乐,皆韦庄所定。武成三年,卒于蜀,谥文靖。事见《蜀梼杌》。韦庄诗词皆佳,词尤工,被视为花间鼻祖。有集二十余卷,其弟蔼编定其诗为《浣花集》五卷。周济《介存斋论词杂著》:"端己词,清艳绝伦,初日芙蓉春月柳,使人想见风度。"刘熙载《词概》:"韦端己、冯正中诸家词,留连光景,惆怅自怜,盖亦易飘扬于风雨者。若第论其吐属之美,又何加焉。"陈廷焯《白雨斋词话》:"韦端己词,似直而纡,似达而郁,最为词中胜境。"

歌诗86 [前蜀]韦庄《河传》

锦浦。春女。绣衣金缕。雾薄云轻。花深柳暗,时节正是清明。雨初晴。 玉鞭魂断烟霞路①。莺莺语。一望巫山雨②。香尘隐映,遥见翠槛红楼。黛眉愁。(《花间集》卷三)

【解题】 《词谱》卷十一:"此调创自此温庭筠。换头七字一句,三字一句,五字一句,各体皆然,其源盖出于此。"

【注释】 ① 玉鞭:马鞭。② 巫山:山名。在四川、湖北两省边境。北与大巴山相连,形如"巫"字,故名。长江穿流其中,形成三峡。宋玉《高唐赋》序:"昔者先王尝游高唐,怠而昼寝。梦见一妇人,曰:'妾,巫山之女也,为高唐之客。闻君游高唐,愿荐枕席。'王因幸之。去而辞曰:'妾在巫山之阳,高丘之阻,旦为朝云,暮为行雨,朝朝暮暮,阳台之下。'旦朝视之,如言。故为之立庙,号曰朝云。"后指男女幽会。

【音谱】　　六字调,今作F调。凡五十三字。双调。前段七句,押浦、女、缕三仄韵,押轻、明、晴三平韵。后段六句,押路、语、雨三仄韵,押楼、愁二平韵。句式有二言、三言、四言、五言、六言、七言。(《碎金词谱》卷十一,从《九宫谱》)

【曲情】　　前段写清明时节花深柳暗院落内绣女。后段写烟霞路上的游子,遥见翠槛红楼中的思妇。

【词选】　　　　　　　　[前蜀]韦庄《河传》二首

　　何处。烟雨。隋堤春暮。柳色葱茏,画桡金缕。翠旗高飐香风,水光融。　青娥殿脚春妆媚,轻云里。绰约司花妓。江都宫阙,清淮月映迷楼。古今愁。

　　春晚。风暖。锦城花满。狂杀游人。玉鞭金勒寻胜。驰骤轻尘。惜良辰。翠蛾争劝临邛酒。纤纤手。拂面垂丝柳。归时烟里钟鼓,正是黄昏。暗销魂。(《花间集》卷三)

歌诗87　[前蜀]韦庄《天仙子》

　　深夜归来长酩酊①。扶入流苏犹未醒②。醺醺酒气麝兰和③。惊睡觉,笑呵呵。长道人生能几何。(《花间集》卷三)

【解题】　　《词谱》卷二:"唐教坊曲名。按段安节《乐府杂录》,《天仙子》本名《万斯年》,李德裕进,属龟兹部舞曲。因皇甫松词有'懊恼天仙应有以'句,取以为名。此词有单调、双调两体。单调始于唐人,或押五仄韵,或押四仄韵,或押二仄韵三平韵,或押五平韵。双调始于宋人,两段俱押五仄韵。"

【注释】　　① 酩酊(mǐng dǐng):大醉。② 流苏:帐上下垂的彩穗,代指帐子。③ 醺醺(xūn):酒气。麝(shè)兰:麝香与兰香。

【音谱】　　凡字调,今作降E调。凡三十四字。六句。单调。句式有三言、六言、七言。押酊、醒二仄韵,押和、呵、何三平韵。此词第三句下换平韵。起

第九章　五代南唐歌诗　　189

讫音为六—四。音域为合—五,九度。旋律有一字一音、一字二音、一字三音、一字四音。散板。深夜、扶入可作前附点,归来、醺醺、人生,可作后附点。(《碎金词谱》卷十三)

【曲情】　　深夜归来,酩酊大醉。到床上还没有醒酒,把床上的妻子熏醒了,对她说:人生如此漫长,不喝酒怎能度过?

【词选】　　　　　　　　　[前蜀]韦庄《天仙子》

怅望前回梦里期,看花不语苦寻思。露桃宫里小腰肢。眉眼细,鬓云垂,唯有多情宋玉知。(《花间集》卷三)

歌诗88　[前蜀]韦庄《小重山》

一闭昭阳春又春①。夜寒宫漏永②。梦君恩。卧思陈事,暗销魂③。罗衣湿,红袂有啼痕④。　歌吹隔重阍⑤。绕庭芳草绿,倚长门⑥。万般惆怅,向谁论?凝情立宫殿,欲黄昏。(《花间集》卷三)

【解题】　《词谱》卷十三:"《宋史·乐志》:双调;李邴词名《小冲山》;姜夔词名《小重山令》;韩淲词有'点染烟浓柳色新'句,名《柳色新》。"《古今词话》卷上引《尧山堂外纪》

[工尺谱表格:小重山 道宫正掐前一後二 前蜀 韦庄 端己]

曰：韦庄留蜀，蜀主夺其姬之善词翰者入宫。韦庄念之，因作《小重山》宫词，流传入宫。姬闻之，不食，死。

【注释】　① 昭阳：王宫。春又春：过了一年又一年。② 宫漏：宫中的壶滴漏计时。永：长，慢悠悠。③ 陈事：往事。④ 红袂：红袖。⑤ 歌吹：歌唱弹吹。重阍(hūn)：多重宫门。阍：开闭宫门的士卒。⑥ 长门：汉代宫名，汉武帝皇后陈阿娇失宠退居长门，托司马相如写《长门赋》述愁苦。

【音谱】　道宫，今作降B调。凡五十八字。双调。前后段各六句。句式有三言、五言、七言。押春、永、恩、魂、痕、阍、门、论、昏九平韵。七十二拍。一板三眼，有一字半拍、一字一拍、一字一拍半、一字二拍。末尾有吟诵，似失神老宫女呢喃自语。起讫音为上—合。音域为合—仩，十一度。旋律有一字一音、一字二音、一字三音、一字四音。（《魏氏乐谱》卷一）

【曲情】　前段写宫女深宫深夜相思，昭阳宫一闭经年，听着宫漏声，睡不着，梦见君王宠幸。想起以前的往事，黯然伤情，泪水打湿了罗衣。后段写白天其他宫殿歌舞升平，而自己的宫殿却空旷冷落，直呆呆倚在门边守望，一直到黄昏。主角为失宠宫女。

【词选】　　　　　　　［宋］岳飞《小重山》

昨夜寒蛩不住鸣。惊回千里梦。已三更。起来独自绕阶行。人悄悄。帘外月胧明。　　白首为功名。旧山松竹老。阻归程。欲将心事付瑶琴。知音少，弦断有谁听。（《岳武穆遗文》卷一）

［宋］辛弃疾《小重山·席上和人韵送李子永提干》

旋制离歌唱未成。阳关先画出，柳边亭。中年怀抱管弦声。难忘处，风月此时情。　　夜雨共谁听。尽教清梦去，两三程。商量诗价重连城。相如老，汉殿旧知名。（《稼轩长短句》卷八）

第二节　花间词

《花间集》集温庭筠、皇甫松、韦庄、薛昭蕴、牛峤、张泌、毛文锡、牛希济、欧阳炯、和凝、顾夐、孙光宪、魏承班、鹿虔扆、阎选、尹鹗、毛熙震、李珣等十八人词作，凡五百首。晁谦之《花间集跋》："《花间集》十卷，皆唐末才士长短句，情真而调逸，思深而言婉。嗟夫！虽文之靡无补于世，亦可谓工矣！"欧阳炯《花间集序》："有唐以降，率土之滨，家

家之香径春风,宁寻越艳。处处之红楼夜月,自锁嫦娥。在明皇朝,则有李太白之应制《清平乐》词四首,近代温飞卿复有《金筌集》,迩来作者,无愧前人。今卫尉少卿字弘基,以拾翠洲边,自得羽毛之异。纤绡泉底,独殊机杼之功。广会众宾,时延佳论。因集近来诗客曲子词五百首,分为十卷。以炯粗预知音,辱请命题,仍为叙引。昔郢人有歌《阳春》者,号为绝唱。乃命之为《花间集》。庶以《阳春》之甲,将使西园英哲,用资羽盖之欢。南国婵娟,休唱莲舟之引。"

歌诗89 〔前蜀〕张泌《河渎神》

古树噪寒鸦。满庭枫叶芦花。昼灯当午隔轻纱。画阁珠帘影斜。　门外往来祈赛客①,翩翩帆落天涯。回首隔江烟火,渡头三两人家。(《花间集》卷五)

【作者】　张泌(bì),生卒年不详。曾居长安、成都,游历湘、桂。曾任舍人。暂系于前蜀。辑有《张舍人词》,现存词27首。

【解题】　《词谱》卷七:"唐教坊曲名。"《花庵词选》:"唐词多缘题所赋,《河渎神》之咏祠庙,亦其一也。"

【注释】　① 祈赛客:发愿、还愿的香客。

【音谱】　小工调,今作D调。凡四十九字。八句。双调。前后段各四句。句式有五言、六言、七言。前段押鸦、花、纱、斜四平韵,句句押韵。后段押涯、家二平韵。(《碎金续谱》卷三)

【曲情】　院外古树苍苍,寒鸦乱噪,院内枫叶芦花。昼灯当午,隔着轻纱,隔着珠帘,画阁内人影晃动。只听见门外来来往往的香客,江头的远帆驶向天涯,江对岸的炊烟袅袅,渡口有二三户人家。句句白描,皆是闲景,皆是闲情,皆是闲愁。

【词选】　〔唐〕温庭筠《渎河神》

铜鼓赛神来。满庭幡盖。徘徊水村江浦。过风雷楚。山如画烟开。　离别橹

声空萧索。玉容惆怅妆薄。青麦燕飞落落。卷帘愁对珠阁。(《花间集》卷一)

歌诗90 [前蜀] 毛文锡《醉花间》

深相忆。莫相忆。相忆情难极①。银汉是红墙②，一带遥相隔。　　金盘珠露滴。两岸榆花白。风摇玉佩清，今夕为何夕？(《花间集》卷五)

【作者】　毛文锡，字平珪，南阳人，唐太仆卿龟范子，十四岁登进士。仕前蜀为中书舍人、翰林学士、礼部尚书、判枢密院事。前蜀通正元年(916)，兼文思殿大学士，加司徒。次年，贬茂州司马。复仕后唐。所著有《前蜀纪事》二卷、《茶谱》一卷。后人辑《毛司徒词》。其词为《花间词》下品。

【解题】　《词谱》卷四："唐教坊曲名。"

【注释】　① 难极：追根究底。② 银汉：银河。

【音谱】　正宫调，今作C调。凡四十一字。九句，双调。前段五句，后段四句。句式有三言、五言。押忆、极、滴、夕四仄韵，押隔、白二仄韵。相忆，三叠韵。(《碎金词谱》卷十二)

【曲情】　《醉花间》为七月七日迎织女神歌。明明已被缠住，却执意要去斩除，那段令人窒息的相思。河汉如红墙，相思隔不断。我听到露珠滴到玉盘里，看到榆花开满两岸边，风吹动玉佩，叮当清脆，莫非是你降临？今天是一个什么样的大喜日子。

【词选】　　　　　　[前蜀] 毛文锡《醉花间》

休相问。怕相问。相问还添恨。春水满塘生。鸂鶒还相趁。　　昨夜雨霏霏，临明寒一阵。偏忆戍楼人，久绝边庭信。(《花间集》卷五)

歌诗91　［前蜀］李珣《南乡子》

兰桡举①，水文开②。竞携藤笼采莲来。回塘深处遥相见③。邀同宴。渌酒一卮红上面④。（《花间集》卷十）

【作者】　李珣，五代前蜀词人，生卒年不详，字德润，其祖先为波斯人。家居梓州（今四川省三台县），王衍昭仪李舜弦兄。蜀秀才，预宾贡。又通医理，兼卖香药。蜀亡，不仕。有《琼瑶集》一卷，已佚，《唐五代词》收其词五十四首，多感慨之音。

【解题】　《词谱》卷一："唐教坊曲名。此词有单调、双调。单调者始自欧阳炯词，冯延巳、李珣俱本此添字。双调者始自冯延巳词。欧阳修本此减字，王之道、黄机、赵长卿，俱本此添字也。"

【注释】　① 兰桡：小舟。② 水文：水波纹。③ 回塘：环曲的水池。④ 渌（lù）酒：美酒。

【音谱】　凡字调，今作降 E 调。凡三十字。六句。单调。句式有三言、七言。押开、来二平韵，押见、宴、面三仄韵。（《碎金词谱》卷六）

【曲情】　木兰桨划破水面，荡起层层波浪，竞相带着竹笼、藤笼前来采莲。在莲塘中间远远碰见，邀请到家吃饭。一杯酒后，脸上通红。淳朴乡情，扑面而来。

【词选】　　　　　　　　　［后唐］李珣《南乡子》

烟漠漠，雨凄凄，岸花零落鹧鸪啼。远客扁舟临野渡，思乡处，潮退水平春色暮。（《花间集》卷十）

歌诗92　［后蜀］欧阳炯《更漏子》

三十六宫秋夜永①，露华点滴高梧②。丁丁玉漏咽铜壶③。明月上金铺④。　　红线毯，博山炉。香风暗触流苏。羊车一去长青芜。镜尘鸾彩孤。（《尊前集》卷下）

【作者】　欧阳炯(约896—971),益州华阳(今四川成都)人。仕前蜀后主王衍,为中书舍人。后随王衍降后蜀,补泰州从事。孟昶称帝,为中书舍人。广政三年(940),为武德军节度判官。广政十二年,拜翰林学士。次年,知贡举,判太常寺。迁礼部侍郎,领陵州刺史。二十四年,拜门下侍郎,兼户部尚书、平章事、兼修国史。归宋后,为右、左散骑常侍。宋太祖开宝四年卒,年七十六,赠工部尚书。事见《宋史》本传。其词《花间词》载十七首,《尊前集》载三十一首,合计四十八首。词风内容艳丽,字句间多带清气。后人辑有《欧阳平章词》。

【解题】　《词谱》卷六:"《更漏子》有两体,四十六字者始于温庭筠,唐宋词最多。"

【注释】　① 三十六宫:极言宫殿之多。② 露华:露水。③ 丁丁:象声词。玉漏:计时漏壶。铜壶:计时漏铜壶。④ 上金:月亮发光。

【音谱】　凡字调,今作降E调。四十九字。九句。双调。前段四句,押梧、壶、铺三平韵。后段五句,押炉、苏、芜、孤四平韵。句式有三言、五言、六言、七言。(《碎金词谱》卷九)

【曲情】　后宫都已沉浸在漫长的秋夜里,一片静谧,可以听到高高梧桐树上露水凝结的声音。铜壶更漏叮叮当当,仿佛在鸣咽。明月当空,给大地铺上金色。卧房内铺着红线地毯,摆着博山香炉,香风萦绕着床帐的流苏。自从皇帝的羊车去后,院外青草长成荒芜。镜面布满灰尘,连画中的鸾彩也很孤单。

【词选】　　　　　　　　[唐]温庭筠《更漏子》

柳丝长,春雨细。花外漏声迢递。惊塞雁起。城乌画屏金鹧鸪。　　香雾薄透帘幕。惆怅谢家池。阁红烛背绣帘垂。梦长君不知。(《花间集》卷一)

歌诗93　[后蜀]欧阳炯《三字令》

春欲尽,日迟迟①。牡丹时。罗幌卷②,翠帘垂。彩笺书,红粉泪③。两心知。

人不在,燕空归④。负佳期⑤。香烬落。枕函攲⑥。月分明,花淡薄⑦。惹相思。(《花间集》卷七)

【解题】 《词谱》卷七:"《三字令》,调见《花间集》。前后段俱三字句,故名。此调始于此词。"

【注释】 ①迟迟:日长而天暖。②罗幌:绫罗制的帷幕。幌:帷幔。③红粉:粉红的脸颊。④空归:空空归来。⑤负:辜负。⑥枕函:枕套子。攲:倾斜。⑦淡薄:稀疏,稀少。

【音谱】 六字调,今作F调。凡四十八字。十六句。双调。前后段各八句。句式为三言。押迟、时、知、期、攲、思六平韵,又套押垂、泪、归三平韵。又套押落、薄二仄韵。词谱未标注套押。(《碎金词谱》卷十四)

原
三字令 引子 南羽調 六字調 後蜀 歐陽炯

春欲盡句日遲遲韻牡丹時韻羅幌卷
翠簾垂韻彩箋書句紅粉淚句兩心
知韻人不在句燕空歸韻負佳期
香爐落句枕函攲韻月分明句花澹薄
句惹相思韻

【曲情】 春天将尽,天气日暖,牡丹正开。帐幔卷起,翠帘低垂。她在彩笺上写信,泪水顺着红粉妆流落。两个知心人,却不能在一起。说好等燕子归来,就回家团聚。可香灰冷落,只能枕着书信睡觉。都怪月亮太明,花太清秀,惹起了不尽的相思。

【词选】 [明]沈宜修《三字令·春暮》

花落尽,柳阴低。雨丝霏。香雾湿。彩云迷。带愁飞。飞去也,武陵西。　新梦短,漏依依。剩相思。残月冷,晓烟凄。蝶香浓,莺语碎。断肠时。(《历代诗余》卷十九)

[明]叶纨纨《三字令·香扑》

疑是镜,又如蟾。最婵娟。红袖里,绿窗前。殢人怜。羞锦带,妒花钿。　兰浴罢,衬春纤。扑还拈。添粉艳。玉肌妍。麝氤氲,香馥郁,透绷缣。(《历代诗余》卷十九)

歌诗 94　［后蜀］欧阳炯《赤枣子》

夜悄悄,烛荧荧。金炉香尽酒初醒①。春睡起来回雪面,含羞不语倚云屏。(《花间集》卷七)

【解题】　《词谱》卷一:"唐教坊曲名。"《历代诗余》卷一:"起二句与《捣练子》《桂殿秋》相同,下三句平仄则三调各别也。"

【注释】　① 金炉:铜香炉。

【音谱】　凡字调,今作降 E 调。凡二十七字。六句。单调。句式有三言、六言、七言。押荧、醒、屏三平韵。散板。金炉、含羞、不语可作后附点,春睡、回雪可作前附点。(《碎金续谱》卷二)

【曲情】　夜里静悄悄,烛光荧荧跳动。铜炉香已尽,宿醉刚醒。春睡起来,她在雪白的脸上重新扑了粉。含羞不语,斜靠着屏风。不自觉回想昨夜的情形。

【词选】　　［后蜀］欧阳炯《赤枣子》

莲脸薄,柳眉长。等闲无事莫思量。每一见时明月夜,损人情思断人肠。(《花间集》卷七)

［清］邹祗谟《赤枣子·忆旧》

红窈窕,绿参差。小鬟调笑绾青丝。花醉锦屏香雨湿。画船归紫箫迟。(《倚声初级》卷一)

歌诗 95　［后唐］和凝《春光好》

纱窗暖①,画屏闲②。觑云鬟③。睡起四肢无力,半春间。　玉指剪裁罗胜④,金盘点缀酥山⑤。窥宋深心无限事⑥,小眉弯⑦。(《花间集》卷六)

【作者】　和凝(898—955),五代词人,字成绩。郓州须昌(今山东东平)人。幼时颖

敏好学。后梁乾化四年(914)十七岁举明经。后梁贞明二年(916)十九岁举进士。仕途通达,历仕五代。仕后梁为义成军节度使从事。仕后唐为礼部员外郎、翰林学士,知制诰、中书舍人、工部员外郎。仕后晋为端明殿学士,拜中书侍郎同中书门下平章事、右仆射、左仆射。仕后汉时,为太子太傅,封鲁国公。仕后周,为侍郎、太子太傅。好提携后进。长于短歌艳曲,有"曲子相公"之誉。卒,赠侍中,年五十八。事见新旧《五代史》本传、《北梦琐言》卷六。有集共百余卷。有词集《红叶稿》。

【解题】　《碧鸡漫志·羯鼓录》云:"明皇尤爱羯鼓、玉笛,为八音之领袖。时春雨始晴,景色明丽,帝曰:'对此岂可不为判断?'命取羯鼓,临轩纵击,曲名《春光好》。回顾柳杏,皆已微坼。上曰:'此一事,不唤我作天工乎?'"《词谱》:"唐教坊曲名。今明皇词已不传,所传止《花间》《尊前》集中词也。因晏几道词有'拼却一襟怀远泪,倚阑看'句,改名《愁倚阑令》,或名《愁倚阑》,或名《倚阑令》。"

【注释】　① 纱窗:蒙纱的窗户。② 画屏:有画饰的屏风。③ 軃(duǒ):下垂。云鬟:高耸的环形发髻。④ 罗胜:用绫罗剪制的饰物。⑤ 金盘:金属制成的食盘。⑥ 窥宋:女子对意中人的偷偷爱慕。宋玉《登徒子好色赋》:"天下之佳人,莫若楚国,楚国之丽者,莫若臣里,臣里之美者,莫若臣东家之子……然此女登墙窥臣三年,至今未许也。"深心:深远的心意或用心。⑦ 小眉:细眉,喻初萌柳叶。小眉弯,因春思引发的愁绪。

【音谱】　小工调,今作D调。凡四十字。九句。双调。前段五句,押闲、环、间三平韵。后段四句,押山、弯二平韵。句式有三言、六言、七言。(《碎金续谱》卷二)

【曲情】　温暖的晨曦从纱窗照进来,画屏后的卧室十分清闲。她梳着軃云鬟发型,刚刚睡醒起来,四肢无力,颇有一些慵懒。她用纤纤玉指剪制凌罗。跟前的金盘上放着酥点,心里却牵挂着心上人,眉头上略有些愁绪。

補

春光好　正曲　南中呂宮　小工調　後唐　和凝　成績

纱窗暖句　画屏闲韵　軃云鬟韵　睡起四肢无力句　半春闲韵　玉指翦裁罗胜句　金盘点缀酥山韵　窥宋深心无限事句　小眉弯韵

【词选】 ［后唐］和凝《春光好》

频叶软,杏花明。画船轻。双浴鸳鸯出绿汀。棹歌声。　　春水无风无浪,春天半雨半晴。红粉相随南浦晚,几含情。(《花间集》卷六)

歌诗 96 　［后蜀］顾敻《添声杨柳枝》

秋夜香闺思寂寥①。漏迢迢②。鸳帷罗幌麝烟销③。烛光摇。　　正忆玉郎游荡去④。无寻处。更闻帘外雨潇潇⑤。滴芭蕉。(《花间集》卷五)

【作者】 顾敻(xiòng),生卒年不详,籍贯及字号不详。前蜀王建通正(916)时,以小臣给事内廷。后擢茂州刺史。或为唐东川节度使顾彦朗之子顾琼。顾敻能诗善词。《花间集》收其词五十五首,全部写男女艳情。

【解题】 王灼《碧鸡漫志》:"黄钟商有《杨柳枝》曲,仍是七言四句诗,与刘、白及五代诸子所制并同,但每句下各添三字一句,乃唐时和声,如《竹枝》《渔父》,今皆有和声也。旧词多侧字起头,第三句亦复侧字起,声度差稳耳。"今名《添声杨柳枝》,欧阳修词名《贺圣朝影》,贺铸词名《太平时》。

【注释】 ① 寂寥:寂寞空虚。② 漏迢迢(tiáo):更漏声悠长。③ 鸳帷:绣着鸳鸯的帷帐。罗幌:丝罗床帐。麝烟:焚麝香发出的烟。④ 玉郎:古代女子对丈夫的爱称。⑤ 潇潇:风雨声。《诗经·郑风·风雨》:"风雨潇潇,鸡鸣胶胶。既见君子,云胡不瘳。"

【音谱】 小工调,今作 D 调。凡四十字。双调。前段四句,押寥、迢、销、摇四平韵。后段四句,押去、处二仄韵,押潇、蕉二平韵。句式有三言、七言。(《碎金词谱》卷八)

【曲情】 秋夜香闺,相思不尽,寂寥难耐。更漏悠长。鸳鸯罗帷,麝烟香销。烛光摇动。正在思忖丈夫游荡到了哪里,无从寻觅他的行踪。只听到帘外秋雨潇潇,打在芭蕉叶上。

【词选】　　　　　　［宋］陆游《添声杨柳枝·太平时》

竹里房栊一径深。静愔愔。乱红飞尽绿成阴。有鸣禽。　　临罢兰亭无一事,自修琴。铜炉袅袅海南沉。洗尘襟。(《放翁词》)

歌诗97　［后蜀］顾夐《甘州曲》

一炉龙麝锦帷傍①。屏掩映,烛荧煌②。禁楼刁斗喜初长③。罗荐绣鸳鸯④。山枕上⑤。私语口脂香⑥。(《花间集》卷五)

【解题】　《词谱》:"唐教坊曲名。《唐书·礼乐志》:天宝间乐曲,皆以边地为名,《甘州》其一也。顾夐词名《甘州子》……此调起句三字,顾琼词添作七字。其实即此体也,结句词律本落去许字,今从《花草粹编》增定。"

【注释】　①龙麝:龙涎香与麝香的并称。锦帷:锦帐。②荧煌:辉煌。③禁楼:宫苑中的楼台。乐谱作"禁城"。刁斗:古代行军用具,白天用作炊具,晚上击以巡更,斗形有柄,铜质。④罗荐:丝织席褥。⑤山枕:古代多用木、瓷等制作枕头,中凹,两端突起,其形如山,故名。⑥私语:低声说话。口脂:古代用以防止寒冬口唇开裂的唇膏。

【音谱】　小工调,今作D调。凡三十三字。六句。单调。句式有三言、五言、七言。押傍、煌、长、鸯、上、香六韵。(《碎金词谱》卷八,从《九宫谱》)

【曲情】　锦帐边上,一炉龙麝香,香雾缭绕。隔着屏风,看到卧房内灯光明亮。远处戍楼隐隐传来打更的声音。她还在罗席上绣鸳鸯。晚上睡在山枕上,窃窃私语说梦话,口脂香醇。

【词选】　　　　　　［后蜀］顾夐《甘州曲》四首

每逢清夜与良晨。多怅望,足伤神。云迷水隔意中人。寂寞绣罗茵。山枕上,几

点泪痕新。

曾如刘阮访仙踪。深洞客,此时逢。绮筵散后绣衾同。款曲见韶容。山枕上,长是怯晨钟。

露桃花里小楼深。持玉盏,听瑶琴。醉归青琐入鸳衾。月色照衣襟。山枕上,翠钿镇眉心。

红炉深夜醉调笙。敲拍处,玉纤轻。小屏古画岸低平。烟月满闲庭。山枕上,灯背脸波横。(《花间词》卷五)

歌诗98 〔后唐〕孙光宪《风流子》

楼倚长衢欲暮①。瞥见神仙伴侣。微傅粉②,拢梳头,隐映画帘开处③。无语。无绪。慢曳罗裙归去④。(《花间集》卷八)

【作者】　孙光宪(约895—968),五代宋初文学家,字孟文,陵州贵平(今四川仁寿东北)人。久居成都。后至荆南。性嗜经籍,聚书凡数千卷。或手自抄写,孜孜校勘,老而不废。著有《北梦琐言》《荆台集》等。词存八十四首,风格与花间词的浮艳、绮靡有所不同。刘毓盘辑有《唐五代宋辽金元名家词集六十种》,王国维辑有《孙中丞词》一卷。

【解题】　《词谱》卷二:"唐教坊曲名。单调者,唐词一体。双调者,宋词三体。"

【注释】　① 长衢:大道。② 傅粉:搽粉,指妾婢。③ 隐映:掩映。画帘:彩绘的门帘。④ 罗裙:绫罗制的裙子。

【音谱】　小工调,今作D调。凡三十四字。八句。单调。句式有二言、三言、六言。押暮、侣、处、语、绪、去六仄韵。(《碎金续谱》卷五)

【曲情】　独倚楼头,眺望长路漫漫,天色渐暮,该来的人并没有来,却有人在眼前秀恩爱。把婢女喊

来,梳妆打扮。在画帘中别是一番风景。无话可说,无情可诉,不如提着罗裙归去。

【词选】 ［后唐］孙光宪《风流子》二首

茅舍槿篱溪曲。鸡犬自南自北。菰叶长,水蓑开,门外春波涨渌。听织,声促。轧轧鸣梭穿屋。

金络玉衔嘶马。系向绿杨阴下。朱户掩,绣帘垂,曲院水流花谢。欢罢,归也,犹在九衢深夜。(《花间集》卷八)

歌诗99 ［后唐］孙光宪《竹枝》

门前春水(竹枝)白蘋花(女儿)①。岸上无人(竹枝)小艇斜(女儿)。商女经过(竹枝)江欲暮(女儿)②,散抛残食(竹枝)饲神鸦(女儿)③。(《花间集》卷八)

【解题】 郭茂倩《乐府诗集》卷八十一:"《竹枝》本出于巴渝。唐贞元中,刘禹锡在沅湘,以俚歌鄙陋,乃依骚人《九歌》作《竹枝》新辞九章,教里中儿歌之,由是盛于贞元、元和之间。禹锡曰:竹枝,巴歈也。巴儿联歌,吹短笛、击鼓以赴节。歌者扬袂睢舞,其音协黄钟羽。末如吴声,含思宛转,有淇濮之艳焉。"《词谱》卷一:"此词较皇甫松词多两句。按刘、白《竹枝词》,俱拗体七言绝句,此独谐婉,且每句有和声。"《词谱》卷一:"《尊前集》载皇甫松《竹枝词》六首,皆两句体。平韵者五,仄韵者一。每句第二字,俱用平声,余字平仄不拘。所注竹枝、女儿、枝儿,叶韵,乃歌时群相随和之声。犹采莲之有举棹年少也。按古乐府,《江南弄》等曲皆有和声。此其遗意耳。"

【注释】 ① 白蘋:水草名。今称四叶菜,田字草,可入药,喂猪。② 商女:江中随家人往来奔波的商船上的女眷。③ 残食:碎食,剩饭。饲:投喂。

【音谱】 小工调,今作D调。凡二十八字。四句。单调。押花、斜、鸦、三平韵。竹枝、和声。句式为七言,分为四言和三言。(《碎金续谱》卷三)

【曲情】 门前一江春水,开满了白苹花。岸上没

有人,渡口的小艇斜。商女经过时,江天已近傍晚,将吃剩的食物抛撒喂乌鸦。一派宁静祥和的浦口景象。

【词选】　　　　　　[后唐]孙光宪《竹枝》

乱绳千结(竹枝)绊人深(女儿)。越罗万丈(竹枝)表长寻(女儿)。杨柳在身(竹枝)垂意绪(女儿),藕花落尽(竹枝)见莲心(女儿)。(《花间集》卷八)

歌诗100　[后唐]李存勖《阳台梦》

薄罗衫子金泥缝①。困纤腰怯铢衣重②。笑迎移步小兰丛。䩄金翘玉凤③。娇多情脉脉,羞把同心撚弄④。楚天云雨却相和,又入阳台梦⑤。(《尊前集》卷上)

【作者】　　李存勖(xù)(885—926),后唐庄宗,小名亚子,天祐五年(908)嗣立为晋王。破燕灭梁,遂袭尊号。改元同光,在位三年。性知音,善度曲。《尊前集》辑有李存勖词作四首:《一叶落》《歌头·赏芳春》《阳台梦·薄罗衫子金泥缝》《忆仙姿·曾宴桃源深洞》。

【解题】　　《阳台梦》,《词谱》卷七:"此调有两体,四十九字者,调见《尊前集》,唐庄宗制,因词有'又入阳台梦'句,取以为名。"

【注释】　　① 金泥缝:罗衫的花色点缀。② 铢衣:只有数铢甚至半铢重的衣服,舞衫。③ 䩄(duǒ):下垂。金翘、玉凤:古代妇女的首饰。④ 同心:古代男女表示爱情的同心结。⑤ 阳台:男女欢会之所。

【音谱】　　小工调,今作D调。凡四十九字。双调。前段四句,押缝、重、丛、凤四韵。谱中韵标有误。后段四句,押弄、梦二仄韵。句式有五言、七言。(《碎金续谱》卷一)

【曲情】　　前段写宫妇的衣着、首饰、走步的姿态和发型发饰。后段写宫女的情态与

情事。

【词选】 ［宋］解昉《阳台梦》

仙姿本寓。十二峰前住。千里行云行雨。偶因鹤驭过巫阳。邂逅他、楚襄王。　　无端宋玉夸才赋。诬诞人心素。至今狂客到阳台。也有痴心，望妾入、梦中来。（《花草粹编》卷十二）

第三节　冯延巳歌诗

冯延巳（903—960），一名延嗣，字正中，其先彭城人，唐末徙家新安，又徙广陵（今江苏扬州）。南唐李昇开国，为秘书郎。李璟即位，拜谏议大夫、翰林学士，迁户部郎，进中书侍郎。保大四年（946），加同平章事、集贤殿大学士。次年，改太子太傅。六年，出镇抚州。十年，为左仆射。李璟悉以庶政委之。先后失湖湘之地与江北之地，罢为太子少傅。事见陆游《南唐书》本传。能书，工诗，尤喜作乐府词。陈世修汇编有《阳春集》，收词一百二十首，序曰："公以金陵盛时，内外无事，朋僚亲旧，或当燕集，多运藻思，为乐府新词。俾歌者倚丝竹而歌之，所以娱宾而遣兴也。日月寝久，录而成编。观其思深辞丽，韵律调新，真清奇飘逸之才也。公以远图长策翊李氏，卒令有江介地，以清商自娱，为之歌诗以吟咏性情，飘飘乎才思何其清也。"今有清嘉定刻本。冯煦《阳春集序》："翁（冯延巳）颇印身世所怀，万端缪悠，其辞若显若晦，撰之六义，比兴为多。若《三台令》《归国谣》《蝶恋花》诸作，其旨隐，其词微，类劳人思妇，羁臣屏子，郁伊怆悦之所为。翁何致而然耶？"陈世修序云："冯公全外舍祖，乐府思深词丽，韵逸调新。"冯词超出花间词的华屋深闺范围，用词典雅，思想深刻，胸怀宽广。

歌诗101　［南唐］冯延巳《捣练子》

深院静，小庭空，断续寒砧断续风①。无奈夜长人不寐，数声和月到帘栊②。（《尊前集》卷上）

【解题】　《词谱》卷一："《捣练子》，一名《捣练子令》。因冯延巳词起结有'深院静'及'数声和月到帘栊'句，更名《深院月》。"《历代诗余》卷一："其调格似《桂殿秋》，然第四

五句平仄原不同也。"王仲闻《南唐二主词校订》:"此词别作冯延巳,见《尊前集》、《啸余谱》卷九(《南曲谱》卷二十双调)、《南词新谱》卷二十二(双调,引子)、《词谱》卷一,而《阳春集》未载。《尊前集》与《兰畹集》俱为北宋人所辑,未知孰是。"

【注释】 ① 寒砧(zhēn):寒秋的洗衣石。② 帘栊:窗帘和窗牖,指闺阁。

【音谱】 小工调,今作D调。凡二十七字。五句。单调。句式有三言、七言。押空、风、栊三平韵。节奏舒缓,音韵凄清。(《碎金词谱》卷一,从《九宫谱》)

【曲情】 前段写局部之听觉、视觉、触觉和动作。耳听之也静,目视之也空,尤显清寂孤苦。断续寒砧者,有声而无心于捣衣也;断续风者,吹在身而冷于心也。手法与《关雎》"参差荇菜,左右流之"相同。后段思妇出场,相貌、衣着不着一字,只"无奈夜长人不寐"一句,深闺思夫之切、之深、之怨、之痛,尽在言内。然此情、此境、此心,征夫并不知晓,唯有以捣衣之声远以和月、近以扣帘栊而已,其软弱无助可知。实写深闺之缠绵深婉,虚应边塞万里黄沙,堂芜不可谓不大也。枝节尽剪,清新出格。无一字得闲,词虽重而意异,言疏而意密,意蕴绵长,堪称绝构。

【词选】 [南唐] 李煜《捣练子》

云鬟乱,晚妆残。带恨眉儿远岫攒。斜托香腮春笋嫩,为谁和泪倚阑干。(《花间集》补卷下)

[明] 刘基《捣练子》

烟漠漠,日阴阴。山色苍茫草色深。客里不知春又半,倚栏无语听鸣禽。(《诚意伯文集》卷十八)

歌诗102 [南唐] 冯延巳《谒金门》

风乍起①,吹皱一池春水。闲引鸳鸯香径里②。手揿红杏蕊。　　斗鸭阑干独

倚③。碧玉搔头斜坠④。终日望君君不至,举头闻鹊喜。(《尊前集》卷下)

【解题】 《词谱》卷五:"《谒金门》,唐教坊曲名。元高拭词注:商调。宋杨湜《古今词话》,因韦庄词起句,名《空相忆》。张辑词有'无风花自落'句,名《花自落》;又有'楼外垂杨如此碧'句,名《垂杨碧》。李清照词有'杨花落'句,名《杨花落》。李石名《出塞》。韩淲词有'东风吹酒面'句,名《东风吹酒面》;又有'不怕醉,记取吟边滋味'句,名《不怕醉》;又有'人已醉,溪北溪南春意,击鼓吹箫花落未'句,名《醉花春》;又有'春尚早,春入湖山渐好'句,名《春早湖山》。"

【注释】 ① 乍:忽然。② 闲引:无聊地逗引着玩。③ 斗鸭:斗鸭栏似斗鸡台,为富人看动物争斗取乐之所。④ 碧玉搔头:碧玉簪子。

【音谱】 凡字调,今作降 E 调。双调。四十五字。前后段各四句。句式参差错落,有三言、五言、六言、七言。押起,水、里、蕊、倚、坠、至、喜八仄韵。韵位密,句句押韵。

(《碎金词谱》卷一)

【曲情】 《谒金门》前段最为精妙。"风乍起",气之动也。"吹皱一池春水",气之动物也。"闲引"句,深闺有闲情,故看不惯鸳鸯水面之欢,引之入花径,眼不见则心不烦也。"手挼"句,手挼杏蕊,惜其孤芳将残,以自怜也。后段略显凝滞,唯"举头"句,望君不至,聊以鹊自适也。元宗尝戏延巳:"吹皱一池春水,干卿何事?"延巳曰:"未如陛下'小楼吹彻玉笙寒'。"元宗悦。

【词选】 [唐]韦庄《谒金门》

春雨足。染就一溪新绿。柳外飞来双羽玉。弄晴相对浴。　楼外翠帘高轴,倚遍栏干。几曲云淡。水平烟树簇。寸心千里目。(《啸余谱》卷二十二中)

歌诗 103　［南唐］冯延巳《长命女》

春日宴。绿酒一杯歌一遍①。再拜陈三愿：一愿郎君千岁，二愿妾身常健②。三愿如同梁上燕。岁岁长相见③。(《阳春集》)

【解题】　《乐府诗集》卷八十引《乐府杂录》："大历中，尝有乐工自造一曲，即古曲《长命西河女》也。增损节奏，颇有新声。"《词谱》卷三："唐教坊曲名。杜佑《理道要诀》：《长命女》在林钟羽，时号平调，今俗呼高平调。《乐苑》：'《长命西河女》，羽调曲也。'《碧鸡漫志》：'《长命女令》，前七拍后九拍属仙吕调。'和凝词名《薄命女》。"

【注释】　①绿酒：米酒酿成未滤时，上面浮有淡绿色浮米渣，故名。②妾身：古时女子对自己的谦称。③岁岁：每年。

【音谱】　凡字调，今作F调。凡三十九字。七句。双调。前段三句，押宴、遍、愿三仄韵。后段四句，押健、燕、见三仄韵。句式有三言、五言、六言、七言。(《碎金词谱》卷十三，从《九宫谱》)

【曲情】　女谓陈三愿者，自愿长健，自比梁上燕者，皆自贱之词也，实为郎君长寿一愿也。虽词鄙意浅，而与歌女角色相符，所谓当行者也。

【词选】　　　　　　　　［唐］乐工《长命女》

云送关西雨，风传渭北秋。孤灯然客梦，寒杵捣乡愁。(《乐府诗集》卷八十)

歌诗 104　［南唐］冯延巳《蝶恋花》

芳草满园花满目①。帘外微微，细雨笼庭竹。杨柳千条珠绿簌。碧池波皱鸳鸯浴②。　　窈窕人家颜似玉③。弦管泠泠④，齐奏云和曲⑤。公子欢筵犹未足。斜阳不用相催促。(《阳春集》)

蝶戀花 正平調搖作一遍 南唐 馮延巳 正中

	
芳草滿園	五合　上尺工合五　五合　五合尺五合尺合　尺
花滿目。	五合尺五合尺合
簾外微微細雨	上尺工合尺上五　五合　五上五合工五／合五
籠庭竹。	五合
楊柳	上尺工合尺上五
千條珠綠簇。	五上五合五
碧波池	五上五合五
鴛△浴。	五上五／合五
綢△鴛	上尺工合五上五尺上
窈窕人家顏似玉	上尺工合五　五合五尺工
弦管泠泠齊奏雲	上尺工合五　五合五　和曲。
公子歡筵猶未足。	上尺工合五
相催促。	五合五合五
斜陽不用	五上五合五

【解题】《词谱》卷十三："《蝶恋花》，唐教坊曲。本名《鹊踏枝》，宋晏殊词改今名。《乐章集》注'小石调'，赵令畤词注'商调'，《太平乐府》注'双调'。冯延巳词有'杨柳风轻，展尽黄金缕'句，名《黄金缕》。赵令畤词有'不卷珠帘，人在深深院'句，名《卷珠帘》。司马槱词有'夜凉明月生南浦'句，名《明月生南浦》。韩淲词有'细雨吹池沼'句，名《细雨吹池沼》。贺铸词名《凤栖梧》，李石词名《一箩金》，衷元吉词名《鱼水同欢》，沈会宗词名《转调蝶恋花》。"

【注释】① 芳草：香草，比喻忠贞或贤德之人。② 碧池：清澄的池塘。③ 窈窕：娴静美好的样子。④ 泠(líng)泠：声音轻越。⑤ 云和：产琴瑟材质的山，指琴瑟琵琶等弦乐器。

【音谱】正平调，今作G调。起讫音为五—五。凡六十字。双调。前后段各五句。句式有四言、五言、七言。押目、竹、簇、浴、玉、曲、足、促八仄韵。原谱有错行，作了校正。(《魏氏乐谱》卷一)

【曲情】帘外依稀芳草满园，百花满目，细雨笼罩着庭前细竹。池边千条杨柳，万珠绿簇，一池碧波，被沐浴的鸳鸯弄皱。帘内是贵公子的欢宴，美人如玉，美曲清乐，意犹未尽，哪怕斜阳西下，也不用来催促。

【词选】　　　　　　　　[南唐]温庭筠《蝶恋花》

几日行云何处去。忘却归来,不道春将暮。百草千花寒食路。香车系在谁家树。　　泪眼倚楼频独语。双燕飞来,陌上相逢否。撩乱春愁如柳絮。悠悠梦里无寻处。(《阳春集》)

第四节　李璟歌诗

李璟(916—961),本名景通,改名瑶,后名璟,字伯玉。南唐烈祖李昇长子。少喜栖隐,筑馆庐山。保大元年(943)嗣位南唐皇帝,年二十八,国势甚隆。显德二年(955),国衰。交泰元年(958)兵败后上表后周,去帝号,以国为后周附庸,称南唐国主。建隆二年(961)卒,年四十六,在位十九年,庙号元宗,又称中主。李璟生性懦弱,治国无方,喜好风雅,与韩熙载、冯延巳、徐铉等文士唱和。新旧《五代史》,马令、陆游《南唐书》有传。《南唐二主词》收其词四首:《应长天·一钩初月临妆镜》《望远行·碧砌花光锦绣明》《浣溪沙·手卷真珠上玉钩》《浣溪沙·菡萏香销翠叶残》。《碎金词谱》存其词谱:《望远行》《采桑子》《山花子》。陈子龙《安雅堂稿》卷三《幽兰草词序》:"自金陵二主以至靖康,代有作者,或秾纤婉丽,极哀艳之情或流畅淡逸,穷盼倩之趣。然皆境由情生,辞随意启,天机偶发,元音自成,繁促之中尚存高浑,斯为最盛也。南渡以还,此声遂渺。寄慨者亢率而近于伧武,谐俗者鄙浅而入于优伶,以视周、李诸君,即有彼都人士之叹。"彭孙遹《松桂堂集》卷三十七《旷庵词序》:"历观古今诸词,其以景语胜者,必芊绵而温丽者也;其以情语胜者,必淫艳而佻巧者也。情景合则婉约而不失之淫,情景离则僄浅而或流于荡。如温、韦、二李、少游、美成诸家,率皆以秾至之景写哀怨之情,称美一时,流声千载。黄九、柳七,一涉僄薄,犹未免于淳朴变风之讥,他尚何论哉!"王士禛《渔洋山人文略》卷三《倚声集序》:"温、和生而《花间》作,李、晏出而《草堂》兴。此诗之余而乐府之变也。诗余者,古诗之苗裔也。语其正,则南唐二主为之祖,至漱玉、淮海而极盛,高、史其嗣响也;语其变,则眉山导其源,至稼轩、放翁而尽变,陈、刘其余波也。有诗人之词,唐、蜀、五代诸人是也;有文人之词,晏、欧、秦、李诸君子是也;有词人之词,柳永、周美成、康与之之属是也;有英雄之词,苏、陆、辛、刘是也。"王世贞《艺苑卮言》:"花间犹伤促碎,至李王父子而妙矣。"

第九章　五代南唐歌诗　　209

歌诗 105　［南唐］李璟《望远行》

碧砌花光照眼明。朱扉长日镇长扃①。余寒欲去梦难成。炉香烟冷自亭亭。　　辽阳月②，秣陵砧③。不传消息但传情。黄金台下忽然惊④。征人归日二毛生⑤。(《南唐二主词》)

【解题】　《碎金词谱》卷一："唐教坊曲名，此令词始自韦端己。《中原音韵》《太和正音谱》俱注商调，慢词入中吕调。"

【注释】　① 扃：门栓。② 辽阳：地名，今辽阳市一带，指在很远的地方戍边。③ 秣(mò)陵：地名，秦改金陵为秣陵，今南京。④ 黄金台：地名，位今河北省易水县境内。⑤ 二毛：花白头发，指年老。

【音谱】　六字调，今作 F 调。凡五十五字。九句。双调。前段四句，押明、扃、成、亭四平韵。后段五句，押砧、情、惊、生四平韵。句式有三言、七言。(《碎金词谱》卷一，从《九宫谱》)

【曲情】　明媚的春光，都被门栓死死堵在门外。春寒将去，春梦不来，炉中的烟亭亭自立。辽阳的月，照着秣陵砧，虽然不知道对方的确切消息，但总能感受到彼此的牵挂。不传消息但传情。黄金台下忽然惊，征人归日二毛生。赵尊岳《填词丛话》卷二："十国蕃艳之中，南唐二主独以至情见著。"

【词选】　　　　　　　　［唐］韦庄《望远行》

欲别无言倚画屏。含恨暗伤情。谢家庭树锦鸡鸣。残月落边城。人欲别，马频嘶。　　绿槐千里长堤。出门芳草路萋萋。云雨别来易东西。不忍别君后，却入旧香闺。(《花间集》卷二)

歌诗 106　［南唐］李璟《山花子》

菡萏香销翠叶残①。西风愁起绿波间②。还与韶光共憔悴，不堪看。　　细雨梦回鸡塞远③，小楼吹彻玉笙寒④。多少泪珠何限恨，倚阑干。（《南唐二主词》）

【解题】　《南唐二主词》题作《浣溪沙》，也有选本作李煜作。为《浣溪沙》之别体。然在《花间集》，和凝时已名《山花子》，故另编一体。（《词谱》卷七）《南唐书》："王感化善讴歌，声韵悠扬，清振林木，系乐府为歌本色。元宗尝作《浣溪沙词》（即《山花子》）二阕，手写赐感化云。后主即位，感化以其词札上之，后主感动，赏赐甚优。"

【注释】　① 菡萏（hàn dàn）：荷花。② 西风愁起：西风使花叶凋零，故曰愁起。③ 鸡塞：边塞。④ 吹彻：吹到最后一曲。彻：大曲中的最后一遍。玉笙寒：玉笙以铜质簧片发声，遇冷则音声不畅，需要加热，叫暖笙。

【音谱】　凡字调，今作降 E 调。双调。四十八字。前段四句，押残、间、看三平韵。后段四句，押寒、干二平韵。句式有三言、七言。（《碎金续谱》卷三，从《九宫谱》）

【曲情】　荷花香销，荷叶形残，秋风吹皱一池绿波。荷花与韶光一同老去，不忍心看，更不忍心想。连绵秋雨，那个守边塞的人，怕是要冷了。在闺楼吹了最后一遍曲，吹不下去了，笙管冰冷呜咽。只能含泪靠着栏杆，想着无尽的心事，守望着他离家的方向。吴梅《词学通论》："二主词，中主能哀而不伤，后主则近于伤矣。然其用赋体不用比兴，后人亦无能学者也。此二主之异处也。"

【词选】　　　　　　　　［南唐］李璟《山花子》

手卷珠帘上玉钩。依前春恨锁重楼。风里落花谁是主？思悠悠。　　青鸟不传云外信，丁香空结雨中愁。回首绿波三楚暮，接天流。（《南唐二主词》）

歌诗107　[南唐]李璟《采桑子》

亭前春逐红英尽①，舞态徘徊。细雨霏霏②，不放双眉时暂开。绿窗冷静芳音断，香印成灰。可奈情怀。欲睡朦胧入梦来。（《南唐二主词》）

【解题】　《词谱》卷五："唐教坊曲，有《杨下采桑》，调名本此。南唐李煜词名《丑奴儿令》，冯延巳词名《罗敷媚歌》，贺铸词名《丑奴儿》，陈师道词名《罗敷媚》。"又作李煜词。

【注释】　①红英：红花。②霏霏：飘洒，飘溢。

【音谱】　小工调，今作D调。凡四十四字。八句。双调。前后段各四句。句式有四言、七言。押徊、霏、开、灰、怀、来六平韵。（《碎金词谱》卷五，从《九宫谱》）

【曲情】　风把春天里最后一片花瓣吹落，在亭前旋转飞舞。细雨霏霏，双眉紧锁，愁思凝结。窗下十分凄冷，那人没有一点音讯。香已经烧尽，香字和相思都积成了灰。无可奈何，只能梦中相见。

【词选】

[南唐]李煜《采桑子》

辘轳金井梧桐晚，几树惊秋。昼雨如愁。百尺虾须上玉钩。琼窗春断双蛾皱。回首边头。欲寄鳞游。九曲寒波不泝流。（《南唐二主词》）

[南唐]冯延巳《采桑子》

小堂深静无人到，满院春风。惆怅墙东。一树樱桃带雨红。愁心似醉兼如病。欲语还慵。日暮疏钟。双燕归栖画阁中。（《花草萃编》卷四）

[宋]欧阳修《采桑子》

轻舟短棹西湖好。绿水逶迤。芳草长堤。隐隐笙歌处处随。无风水面琉璃滑。不觉船移。微动涟漪。惊起沙禽掠岸飞。（《欧阳文忠公集》卷一百三十一）

[宋]吕本中《采桑子·别情》

恨他不似江楼月,南北东西。南北东西。只有相随无别离。恨他恰似江楼月,暂满还亏。暂满还亏。待得团圆是几时。(《历代诗余》卷十)

[宋]李清照《采桑子》

晚来一阵风兼雨,洗尽炎光。理罢笙簧。却对菱花淡淡妆。绛绡缕薄冰肌莹,雪腻酥香。笑语檀郎。今夜纱厨枕簟凉。(《漱玉词》)

[明]刘基《采桑子》

雁来不带天边信,莫上高楼。新月如钩。一度春来一度愁。人间无限凄凉事,覆水难收。风叶飕飕。只是商量断送秋。(《诚意伯文集》卷十八)

[明]王世贞《采桑子》

洞庭枫落胭脂冷,蛮尾香钩。舴艋轻舟。一任风霜自在浮。绿蓑衣上寒云腻,蒲底槎头。缸面新篘,纵有秋声不起愁。(《弇州四部稿》卷五十四,题作《丑奴儿令·题画》)

第五节　李煜歌诗

李煜(937—978),字重光,初名从嘉。徐州(今江苏徐州)人。南唐中主李璟第六子。初封安定郡公,进郑王,徙吴王。建隆二年(961)初,立为太子,留金陵监国。同年中主卒,即位于金陵,为南唐国主。在位十五年,称臣于宋。开宝八年(975),宋军攻入金陵,自焚无果,被迫降宋,受封违命侯,幽囚于汴京。太平兴国三年(978)被宋太宗用牵机药毒死,年四十二,世称李后主。十八岁与周宗的女儿娥皇结婚。娥皇漂亮,通书史,善音律歌舞,夫妻感情甚好。李煜二十八岁时,娥皇病故。三年后,李煜立娥皇之妹为小周后。被禁开封三年,作品多愁苦。《旧五代史》、《新五代史》、马令《南唐书》、陆游《南唐书》、《十国春秋》有传,夏承焘有《唐宋词人年谱·南唐二主年谱》。有《文集》三十卷。南宋初人辑有《南唐二主词》,多有伪作收入。其词集现有明吴讷《唐宋明贤百家词》抄本、明吕远刻本、清刻《南词十三种》本、清侯文灿刻《十名家词》等。《唐五代词》辑词四十首。詹安泰《李璟李煜词校注》辑词三十四首,补遗十二首。李煜生于深宫之中,长于妇人之手,生性柔弱,性格温和,天资聪颖,好读书,信佛教,文章、诗词、音乐、书画皆精。寓佛陀之悲悯,怀赤子之纯真。李煜掌南唐小朝廷,委曲求全,不事

干戈,江南繁盛,殿堂奢华,吟咏宴游,其《菩萨蛮》诸词,虽寄情声色,却清丽隽永。然仓皇辞庙归房,教坊犹奏别离之歌,宫娥垂泪,悲欢异势,其《虞美人》《浪淘沙令》《相见欢》诸词,含三十余年家国之恨、数千里地山河之悲,纯用白描手法,不事寄托,直写襟抱,感人至深,开不祧之词祖。

歌诗108　［南唐］李煜《虞美人·感旧》

春花秋月何时了①?往事知多少。小楼昨夜又东风。故国不堪回首月明中。　雕栏玉砌应犹在②。只是朱颜改③。问君能有几多愁④?恰似一江春水向东流。(《南唐二主词》)

【解题】　《碧鸡漫志》卷四:"《虞美人》,《脞说》称起于项籍'虞兮'之歌。予谓后世以此命名可也,曲起于当时,非也。"《词谱》卷十二:"唐教坊曲名。《乐府雅词》名《虞美人令》。周少隐词名《玉壶冰》。张叔夏词名《忆柳曲》。李后主词名《一江春水》。"

【注释】　① 了:了结,完结。② 雕栏玉砌:金陵南唐皇宫。砌:台阶。③ 朱颜改:容颜已经衰老。④ 君:词作者。

【音谱】　凡字调,今作降E调。凡五十六字。八句。双调。前后段各四句。句式有五言、六言、九言。押了、少、风、明、在、改、愁、流八韵。平仄换押。句句押韵,韵位密。散板,一般一字一拍,有的一字一音,也有的一字多音。一般两字结成词,如"春花"和"秋月"各是一词。词头为重音,"春""秋"为重音。但又不能把"春花/秋月"四个字唱成同样时值,各唱一拍。要区分平仄,平声字相对唱长,仄声字相对唱短。"春花"格律为平平,音为"工工",一

字一音,系单音词,不应唱成一字一拍,"春"应唱半拍,"花"应唱一拍半,唱成前重音、后附点结构"工工·"。"秋月"格律为仄平,音为"六工",一字一音,系单音词,不应唱成一字一拍,"秋"唱一拍半,"月"唱半拍,唱成前重音、前附点结构"六·工"。经过处理,散板并不死板,体现出汉语优美的音乐感。(《碎金词谱》卷十,从《九宫谱》)

【曲情】 被拘禁在小楼里,词人又是一夜失眠,起得很早。开窗一看,院子里四处都是败叶残花。昨天,花儿还在枝头绽放,一夜东风吹来,竟然都被打落在泥里、水里、坑里、洼里,落魄恰如自己。不免触景生情,感物伤怀。从前,在故国、在金陵、在故宫,美好的往事历历如昨,可惜都物是人非了。忧伤、抑郁、自闭,情绪与思想都很不稳定,体现了他的生活状态、情绪状态和性格特点。"春花"寓意被拘押在开封的违命侯,"秋月"寓意金陵皇宫中的南唐国主,一近一远,一下一上,一虚一实,一往一今,千般感慨,万种离愁,尽在其中。王铚《默记》卷上:"后主在赐第,因七夕,故命妓作乐,声闻于外,太宗闻之大怒,又传'小楼昨夜又东风'及'一江春水向东流'之句,并坐之,遂被祸云。"

【词选】　　　　　　　[南唐]李煜《虞美人》

风回小院庭芜绿。柳眼春相续。凭阑半日独无言。依旧竹声新月似当年。笙歌未散尊前在,池面冰初解。烛明香暗画楼深。满鬓清霜残雪思难任。(《南唐二主词》)

歌诗109　[南唐]李煜《浪淘沙令·怀旧》

帘外雨潺潺①。春意阑珊②。罗衾不耐五更寒③。梦里不知身是客④,一晌贪欢⑤。　独自莫凭栏⑥。无限江山⑦。别时容易见时难。流水落花春去也,天上人间。(《南唐二主词》)

【解题】 又作《浪淘沙》。蔡絛《西清诗话》:"南唐李后主归朝后,每怀江国,且念嫔妾散落,郁郁不自聊。常作长短句云云。含思凄婉,未几下世。"《新定九宫大成南北词宫谱》卷六十六:"《浪淘沙》本南词,唱作北腔已久。李后主诗余金阙,分作二曲。"《碎金词谱》卷十二:"贺方回词名《曲入冥》。李易安词名《卖花声》。史邦卿词名《过龙门》。马钰词名《炼丹砂》。按,唐人《浪淘沙》本七言断句,至南唐李后主制两段令词。虽每段尚存七言诗两句,其实因旧曲名另创新声也。别作有慢词,与此截然不同。盖

调长拍缓,即古曼声之意也。"

【注释】 ① 潺潺(chán):水流声。② 阑珊:衰残。③ 罗衾(qīn):绫罗被子。不耐:经不住。④ 身是客:被拘汴京,形同囚徒。⑤ 一晌(shǎng):一会儿,片刻。贪欢:贪恋梦中的欢乐。⑥ 凭栏:靠着栏杆。⑦ 江山:河山。

【音谱】 凡字调,今作降 E 调。凡五十四字。十句。双调。前后段各五句。句式有四言、五言、七言。押潺、珊、寒、欢、栏、山、难、间八平韵。(《碎金词谱》卷十二,从《九宫谱》)

原

浪淘沙令　怀旧　只曲　北双角　凡字调　南唐 李煜 重光

簾外雨潺潺韻　夢裏春意闌珊韻　羅衾不耐入作上　五更寒韻　獨自莫凭欄韻　流水落花春去也句　天上人間韻

歡韻　時容易見時難韻　無限江山韻別

【曲情】 《浪淘沙》表现失国之悲,乡思之苦。前段为凌晨,五更美梦中得到片刻安慰,却被冻醒,只听到帘外雨潺潺,想必是春意正残。后段为白天,被幽居室内,从不敢凭栏欣赏春色,怕想起故国的江山,当初轻易分别,要再回去就很难了。自己的命运如同流水、落花和晚春,一去不复返。人生的境遇,仿佛从天上坠落到了人间。

【词选】 [南唐]李煜《浪淘沙令》

往事只堪哀。对景难排。秋风庭院藓侵阶。一任珠帘闲不卷,终日谁来? 金锁已沉埋,壮气蒿莱。晚凉天净月华开。相得玉楼瑶殿影,空照秦淮。(《南唐二主词》)

[宋]王安石《浪淘沙·伊吕》

伊吕两衰翁。历遍穷通。一为钓叟一耕农。假使当时俱不遇,老了英雄。 汤武一相逢,风虎云龙。兴王只在笑谈中。及至而今千载下,谁与争功。(《花庵词选》卷二十六)

[宋]晏几道《浪淘沙》

高阁对横塘。新燕年光。柳花残梦隔潇湘。绿浦归帆看不见,还是斜阳。 一笑解愁肠。人会蛾妆。藕丝衫袖郁金香。曳雪牵云留客醉,且伴春狂。(《宋六十名家词·小山词》)

[宋]贺铸《浪淘沙》

一叶忽惊秋。分付东流。殷勤为过白蘋洲。洲上小楼帘半卷,应认归舟。　　回首恋朋游。迹去心留。歌尘萧散楚云收。惟有尊前曾见月,相伴人愁。(《名家词·东山词》题作《曲入冥》)

[宋]辛弃疾《浪淘沙·山寺夜半闻钟》

身世酒杯中。万事皆空。古来三五个英雄。雨打风吹何处。是汉殿秦宫。梦入少年丛。歌舞匆匆。老僧夜半误鸣钟。惊起西窗眠不得。卷地西风。(《稼轩长短句》卷十一)

[宋]陆游《浪淘沙·丹阳浮玉亭》

绿树暗长亭。几把离尊。阳关常恨不堪闻。何况今朝秋色里,身是行人。　　清泪浥罗巾。各自销魂。一江离恨恰平分。安得千寻横铁锁,截断烟津。(《宋六十名家词·放翁词》)

[宋]史达祖《浪淘沙》

醉月小红楼。锦瑟筝篌。夜来风雨晓来收。几点落花饶柳絮,同为春愁。　　寄信问晴鸥。谁在芳洲。绿波迎处有兰舟。独对旧时携手地,情思悠悠。(《梅溪词》)

[宋]李清照《浪淘沙》

素约小腰身。不耐伤春。疏梅影下晚妆新。袅袅婷婷何样似,一缕轻云。　　歌巧动朱唇。字字娇嗔。桃花深径一通津。怅望瑶台清夜月,还照归轮。(《漱玉词》题作《雨中花·闺情》)

[金]元好问《浪淘沙》

春瘦怯春衣。春思低迷。雨声偏与睡相宜。恼懊离愁寻殢酒,已被愁知。　　烟树望中低。水绕山围,丁宁双燕话心期。昨夜狂风花在否,明日郎归。(《遗山乐府》卷四)

[元]白朴《浪淘沙》

青锁几窥容。带结心同。临鸾谁与画眉峰。自恨寻芳来较晚,辜负春红。　　无物比情浓。无计相从。殷勤心事若为通。留得青衫前日泪,弹满西风。(《天籁集》卷下)

[明]刘基《浪淘沙·秋感》

江上晚来风。烟霭蒙蒙。白蘋吹尽到丹枫。流水落霞衰草外,离恨无穷。　　极目楚云。东愁见归鸿。拒霜相倚夕阳中。露重月寒芳意歇,知为谁红。(《诚意伯文集》卷十八)

第九章　五代南唐歌诗　217

[明]刘基《浪淘沙·感事》

天际草离离。鸿雁南归。冷烟凝恨锁斜辉。胡蝶不知身是梦,飞上寒枝。　　惆怅倚阑时。总是伤悲。绝怜红叶似芳菲。清露自凋枫自落,没个人知。(《诚意伯文集》卷十八)

[明]杨慎《浪淘沙·春情》

春梦似杨花。绕遍天涯。黄莺啼过绿窗纱。惊散香云飞不去,篆缕烟斜。　　油壁小香车。水渺云赊。青楼珠箔那人家。旧日罗巾今日泪,湿尽韶华。(《升庵长短句》卷一)

歌诗110　[南唐]李煜《相见欢·林花谢了春红》

林花谢了春红①。太匆匆。无奈朝来寒雨晚来风。　　胭脂泪②。相留醉③。几时重④。自是人生长恨水长东。(《南唐二主词》)

【解题】　《南唐二主词》题作《乌夜啼》。《词谱》卷三:"唐教坊曲名。南唐李煜词有'无言独上西楼,月如钩'句,更名《秋夜月》,又名《上西楼》,又名《西楼子》;康与之词,名《忆真妃》;张辑词有'唯有渔竿,明月上瓜州'句,因名《月上瓜州》;或名《乌夜啼》。"

【注释】　① 谢:褪色。② 胭脂泪:宫中女子脸上搽有胭脂,泪水流经脸颊时沾上胭脂的红色。也指林花带雨。③ 相留醉:争相留住官人饮酒、过夜。④ 几时重:何时再现。

【音谱】　凡字调,今作降E调。凡三十六字。七句。双调。前段三句,押红、匆、风三平韵。后段四句,押泪、醉二仄韵,押重、东二平韵。句式有三言、六言、九言。(《碎金续谱》卷四)

【曲情】　前段怜惜林花败落之快,朝来寒雨打,晚来冷风催。后段感叹昔日宫女全意慰留而不得宠幸,今日却被软禁小楼中。林花、宫女、本人三者同一,尤显悲恸。吴梅《读近人词集》:"文字经丧乱,愈

觉风趣长。艺林不祧祖,今古唯南唐。二主妙辞令,吾更推重光。薄衾寒五更,春愁流一江。苟无亡国恨,览之亦寻常。穷人岂独诗,此事疑不祥。"(《霜庄诗录》卷一)

【词选】　　　　　　[宋]辛弃疾《相见欢·山行约友不至》

江头醉倒山公。月明中。记得昨宵归路,笑儿童。　　溪欲转,山已断,两三松、一段可怜风月,欠诗翁。(《稼轩长短句》卷十二题作《乌夜啼》)

[宋]石孝友《相见欢》

潇湘雨打船篷。别离中。愁见拍天沧水,搅天风。　　留不住。终须去。莫匆匆。后夜一樽。何处与谁同。(《宋六十名家词·金谷遗音》作《乌夜啼》)

[宋]元好问《相见欢》

花中闲远风流。一枝秋。只柱十分清瘦。不禁愁。　　人欲去。花无语。更迟留。记得玉人,遗下玉搔头。(《遗山乐府》卷四作《古乌夜啼·玉簪》)

[宋]杨慎《相见欢》

雨来江涨波浑。没沙痕。掩过竹桥莎径,到柴门。　　孤烟起。千树里。几家邨。牛背一声,长笛报黄昏。(《升庵长短句》卷一作《乌夜啼·梅雨》)

歌诗 111　[南唐] 李煜《菩萨蛮》

花明月暗笼轻雾①。今宵好向郎边去②。刬袜步香阶③。手提金缕鞋④。　　画堂南畔见⑤。一晌偎人颤⑥。奴为出来难⑦,教君恣意怜⑧。(《南唐二主词》《尊前集》)

【解题】　　《碎金词谱》卷四:"唐教坊曲名。南唐李后主词名《秋夜月》,又名《上西楼》,又名《西楼子》。康伯可词名《忆真妃》。张宗瑞词名《月上瓜州》或名《乌夜啼》。"

【注释】　　① 笼轻雾:笼罩着薄薄的晨雾,笼又作飞。② 今宵:今夜。③ 刬(chǎn)袜:只穿着袜子着地。刬:只,仅。步:走过。香阶:有落花飘香的台阶。④ 金缕鞋:鞋面用金线绣成的鞋。缕:线。⑤ 画堂:绘饰华丽的宫殿。南畔(pàn):南边。⑥ 一晌:片刻。颤:身体发抖。⑦ 奴:古代妇女自谦词。⑧ 教君:请你。恣(zì)意:任意,无拘束。怜:疼爱。

【音谱】　　小工调,今作D调。凡四十四字。八句。双调。前后段各四句。句式有五言、七言。押雾、去、阶、鞋、见、颤、难、怜八韵,平仄通押,两句换韵,句句押韵。(《碎金

续谱》卷二）

【曲情】 趁着花明月暗，园子里笼着一层轻雾，她正好可以去和情郎幽会。穿袜子走在洒满花瓣的台阶上，悄无声息，把绣花鞋提在手里，溜到大堂南边角落相见，她依偎在情郎怀里，娇嗔地说："奴家出来很难，得好好爱怜我。"千娇百媚，浓情蜜意。

【词选】 ［唐］李白《菩萨蛮》

平林漠漠烟如织。寒山一带伤心碧。暝色入高楼。有人楼上愁。　　阑干空伫立。宿鸟归飞急。何处是归程。长亭更短亭。（《李太白全集》卷五）

［唐］韦庄《菩萨蛮》

人人尽说江南好。游人只合江南老。春水碧于天。画船听雨眠。　　垆边人似月。皓腕凝双雪。未老莫还乡。还乡须断肠。（《花间集》卷二）

［南唐］李煜《菩萨蛮》

寻春须是先春早。看花莫待花枝老。缥色玉柔擎。醅浮盏面清。　　何妨频笑粲。禁院春归晚。同醉与闲评。诗随叠鼓成。（《南唐二主词》）

歌诗112　［南唐］李煜《临江仙》

樱桃落尽春归去①，蝶翻金粉双飞②。子规啼月小楼西③。玉钩罗幕，惆怅暮烟垂。　　别巷寂寥人散后④，望残烟草低迷⑤。炉香闲袅凤凰儿⑥。空持罗带⑦，回首恨依依⑧。（《南唐二主词》）

【解题】 《词谱》卷十七："调见《乐章集》，注南吕调，与《临江仙令》《临江仙慢》不同。"《西清诗话云》："后主围城中作此词，未就而城破。尝见残稿点染晦昧，心方危窘，不在书耳。按《实录》，开宝七年十月伐江南，明年十一月破。升州此词乃咏春，决非城破时作。然王师围升州既一年，后主于案词围城中，春作此词，不可知。方是时，其心

岂不危急。"

【注释】 ① 樱桃：古代帝王以樱桃献宗庙。落尽：凋谢。② 翻：翻飞。金粉：蝴蝶的翅膀。③ 子规：杜鹃。啼月：在夜间鸣叫。④ 寂寥：冷冷清清。⑤ 低迷：模糊不清。⑥ 闲袅：香烟缭绕悠闲而缓慢上升。凤凰儿：凤凰形状的香炉。⑦ 持：拿着。罗带：丝带。⑧ 恨依依：嗔怪不断。

【音谱】 凡字调，今作降 E 调。凡五十八字。十句。双调。前后段各五句。句式有四言、五言、六言、七言。押飞、西、垂、迷、儿、依六平韵。（《碎金续谱》卷四，从《九宫谱》）

【曲情】 《临江仙》表现宫女惜春自怜。前段写别院。樱桃尽落，阳春不在，蝴蝶翻飞，成双成对。小楼西厢，子规夜啼，玉钩罗幕，暮烟低垂，惆怅无限。后段写别巷。人散后，寂寥翻悔，行人未归，残烟模糊。炉香闲袅凤凰儿，空持罗带，回首恨依依。陈廷焯《别调集》中所云："低回留恋，宛转可怜，伤心语，不忍卒读。"

【词选】 ［五代］牛希济《临江仙》

洞庭波浪飐晴天。君山一点凝烟。此中真境属神仙。玉楼珠殿，相映月轮边。　　万里平湖秋色冷，星辰垂影森然。橘林霜重更红鲜。罗浮山下，有路暗相连。（《花间集》卷五）

［宋］史达祖《临江仙》

倦客如今老矣。旧时不奈春何。几曾湖上不经过。看花南陌，醉驻马翠楼歌。　　远眼愁随芳草，湘裙忆着春罗。枉教装得旧时多。向来箫鼓地，犹见柳婆娑。（《宋六十名家词·梅溪词》）

第十章　北宋歌诗

公元 960 年,赵匡胤发动陈桥兵变,夺取后周政权,建立宋朝。宋用了二十多年的时间,征服了后蜀、南唐、南汉、北汉等割据政权,统一全国。宋初统治者加强中央集权,全力恢复和发展经济,社会取得了全面发展。宋代文学也达到艺术高峰。宋诗以文为诗,以议论为诗,王禹偁、欧阳修、梅尧臣、苏舜钦等主张诗歌要叙人情、状物态,清丽平淡,平易流畅,有散文化倾向。王安石、苏轼、黄庭坚等将宋诗推向鼎盛,其艺术水平堪比唐诗。词经唐五代发展至宋而大盛。宋开国之初,南唐、西蜀的废主降臣,将成熟的文学艺术带到了汴京。王禹偁、寇準等人,创作令词,书写江南风物,为宋词奠定了良好开端。晏殊、柳永、苏轼、秦观、周邦彦、李清照、辛弃疾、姜夔、吴文英等人的词作,光耀宋代,词成为宋代文学的代表样式,宋词艺术水平达到了巅峰状态。宋代词调、词谱已经形成定格。《御定词谱提要》:"词萌于唐,而大盛于宋。然唐、宋两代皆无词谱。盖当日之词,犹今日里巷之歌,人人解其音律,能自制腔,无须于谱。其或新声独造,为世所传,如《霓裳》《羽衣》之类,亦不过一曲一调之谱,无衷合众体勒为一编者。元以来,南北曲行歌词之法遂绝。姜夔《白石词》中间有旁记,节拍如西域梵书状者,亦无人能通其说。今之词谱,皆取唐宋旧词,以调名相同者互校,以求其句法字数;以句法字数相同者互校,以求其平仄;其句法字数有异同者,则据而注为又一体;其平仄有异同者,则据而注为可平可仄。自《啸余谱》以下,皆以此法,推究得其崖略,定为科律而已。然见闻未博,考证未精,又或参以臆断无稽之说,往往不合于古法。"[1]

第一节　北宋歌诗

北宋初词风沿袭五代南唐,清丽淡雅,佳作频出,常以细笔触描写江南风物,勾勒出淡淡离情别绪,以表现文人的闲情雅趣。张惠言《词选序》:"宋之词家,号为极盛。

[1] [清]王奕清等编:《御定词谱》,康熙五十四年刻本,第 1 页。

然张先、苏轼、秦观、周邦彦、辛弃疾、姜夔、王沂孙、张炎,渊渊乎文有其质焉,其荡而不反,傲而不理,枝而不物。柳永、黄庭坚、刘过、吴文英之伦,亦各引一端,以取重于当世。而前数子者,又不免有一时放浪通脱之言出于其间,后进弥以驰逐,不务原其指意,破析乖剌,坏乱而不可纪,故自宋之亡而正声绝,元之末而规矩隳。以至于今四百余年,作者十数,谅其所是,互有繁变,皆可谓安蔽乖方,迷不知门户者也。"叶燮《原诗·内篇》:"宋初诗袭唐人之旧如徐铉王禹偁辈,纯是唐音。苏舜卿、梅尧臣出,始一大变。欧阳修亟称二人不置。自后诸大家迭兴,所造各有至极。今人一概称为宋诗者也。"张炎《词源》:"迄于崇宁立大晟府,命周美成诸人讨论古音,审定古调,沦落之后,少得存者,由此八十四调之声稍传,而美成诸人又复增演慢曲、引、近,或移宫换羽,为三犯四犯之曲,按月律为之,其曲遂繁。"北宋词乐经历了晏殊,欧阳修小令盛行,柳永慢词崛起,苏轼豪放词风行,再到词律规范的周邦彦清真词四个阶段。

歌诗113 〔宋〕寇準《秋风清》

波渺渺,柳依依①。孤村芳草远②,斜日杏花飞。江南春尽离肠断,苹满汀洲人未归③。(《忠愍集》卷上)

【作者】 寇準(961—1023),字平仲,华州下邽(今陕西渭南)人。宋太宗太平兴国五年(980)十九岁举进士,授大理评事,知巴东、成安二县。因刚直无私,犯颜直谏,太宗视如魏徵,十分器重,拜枢密副使,旋即升任参知政事。真宗即位后,先后在工部、刑部、兵部任职,又任三司使。景德元年(1004),宋真宗拜为相。当年,契丹南下犯宋,包围了澶州等河北地区,朝野震惊;寇準反对南迁,力主真宗亲征,稳定了军心,使宋、辽双方订立了"澶渊之盟"。景德三年(1006),遭到排挤,辞去相位。天禧元年(1017),复出为相。后被排挤,贬为雷州司户参军(今广东雷州)。天圣元年(1023),病逝于雷州,年六十二。殁

后十一年,封莱国公,谥忠愍。事见《宋史》本传。寇準善诗能文,与宋初山林诗人潘阆、魏野、"九僧"等为友,诗风近似,属晚唐派。其五律情思凄婉,有贾岛诗风;七言绝句意新语工,颇受王维、韦应物诗影响。其七绝诗尤有韵味,情景交融,清丽深婉。有《巴东集》。有明嘉靖十四年刻本《寇忠愍诗集》三卷。

【解题】 《历代诗余》卷二:"一名《秋风辞》,调与《江南春》同,但起句二平韵,与《江南春》一仄句一平韵为少异耳。"《碎金词谱》卷四:"正曲。此即李太白词体。但首句不用韵,且声调亦较协婉。故列又一体。"

【注释】 ① 柳依依:《诗经·小雅·采薇》:"昔我往矣,杨柳依依。"② 芳草远:《楚辞·招隐士》:"王孙游兮不归,春草生兮萋萋。"③ 汀洲:水中的小块陆地。

【音谱】 凡字调,今作降 E 调。凡三十字。六句。单调。押依、飞、归三平韵。(《碎金续谱》卷四)

【曲情】 秋波浩渺,杨柳依依。君去后,只剩孤人在孤村。君逐芳草,远走天涯。望君又到夕阳西下,杏花斜飞。江南春将尽,离愁断肠,蘋满汀洲,君却未归来。

【词选】 ［宋］寇準《追思柳恽汀洲之咏尚有遗妍因书一绝》

杳杳烟波隔千里。白苹香散东风起。日落汀洲一望时,愁情不断如春水。(《寇莱公集》卷二)

［元］赵秉文《秋风清》

秋风清。秋月明。白露夜深重,白云秋晓轻。梦回酒渴呼童起,枕上辘轳三两声。(《陔余丛考》卷二十三)

歌诗114 ［宋］林逋《长相思·惜别》

吴山青①。越山青②。两岸青山相送迎。谁知离别情。　　君泪盈。妾泪盈。罗带同心结未成③。江头潮已平④。(《乐府雅词·拾遗》卷上)

【作者】 林逋(967—1028),字君复,钱塘(今浙江杭州)人。少孤。力学,不为章句。性恬淡好古,弗趋荣利,不事进取。家贫衣食不足,晏如也。游江淮间,久之,归于杭州,结庐西湖之孤山,二十年足不及城市。真宗闻其名,赐粟帛,诏长吏岁时劳问。天圣六年卒,年六十一。仁宗嗟悼,赐谥和靖先生。逋不娶,无子,好种梅养鹤,世称"梅

妻鹤子"。逋善行书,喜为诗,其词澄淡峭特,多奇句。既就稿,随辄弃之。然好事者往往窃记之,今所传尚三百余篇。事见《宋史》本传。有《和靖先生集》,附词。梅尧臣《林和靖先生诗集序》:"其谈道,孔、孟也。其语近世之文,韩、李也;其顺物玩情为之诗,则平淡邃美,咏之令人忘百事也。其辞主乎静正,不主乎刺讥,然后知其趣向博远,寄适于诗尔。"

【解题】 《词谱》卷二:"《长相思》,唐教坊曲名。林逋词有'吴山青'句,名《吴山青》。张辑词有'江南山渐青'句,名《山渐青》。王行词名《青山相送迎》。《乐府雅词》名《长相思令》,又名《相思令》。"

【注释】 ① 吴山:钱塘江北岸的群山,古属吴国。② 越山:钱塘江南岸的群山,古属越国。③ 同心结:将罗带系成连环回文样式的结子,象征定情。④ 潮已平:江水已涨到与岸相齐。

【音谱】 六字调,今作F调。凡三十六字。八句。双调。前后段各四句。句式有三言、五言、七言。押青、迎、情、盈、成、平六平韵,山青、泪盈二叠韵。(《碎金续谱》卷四,从《九宫谱》)

【曲情】 钱塘江两岸的吴山和越山,仿佛成双成对,你送我迎,情意绵深。只是那青山不会知道我心里的离情。那日渡头相送,君泪盈,妾泪盈,牵着衣带不忍远行。此时江头整日守望,直到潮水弥漫,眼看两山离分,心头已是相思弥满。移情于山水之中,一切景语皆是情语。

【词选】 ［宋］张辑《长相思·山见青》

山无情。水无情。杨柳飞花春雨晴。征衫长短亭。　　拟行行。重行行。吟到江南第几程。江南山渐青。(《东泽绮语》)

歌诗115 ［宋］林逋《山园小梅》

众芳摇落独暄妍。占尽风情向小园。疏影横斜水清浅。暗香浮动月黄昏。霜禽欲下先偷眼①,粉蝶如知合断魂②。幸有微吟可相狎③,不须檀板共金樽④。(《林和靖

先生诗集》卷二)

【解题】　　《山园小梅》为七言律词。

【注释】　　① 霜禽：白鸥、白鹭。② 断魂：因情深不得团聚而哀伤。③ 相狎：彼此亲昵、接近。④ 檀板：乐器，檀木制的拍板。

【音谱】　　凡五十六字。七言律诗。押妍、园、浅、眼、昏、魂、樽七韵。(《和文注音琴谱》)

【曲情】　　园子的花都还没有开放，梅花成了最先的春景。稀疏的树影倒映在池水里，月光笼罩，传来阵阵幽香。白鹭飞下来时，都偷偷地低沉。那些夏天的粉蝶如果知晓梅花的风情，一定会心驰神往。幸好还可以吟诗，不需要音乐和美酒。

【词选】　　　　　　　　　[宋] 林逋《山园小梅》

翦绡零碎照酥干。向背稀稠画益难。日暮纵甘春至晚。霜深应怯夜来寒。澄鲜只共邻僧惜，冷落犹嫌俗客看。忆着江南旧行路，酒旗斜拂堕吟鞍。(《林和靖先生诗集》卷二)

歌诗 116 [宋]范仲淹《苏幕遮》

碧云天,黄叶地。秋色连波,波上寒烟翠①。山映斜阳天接水。芳草无情,更在斜阳外。 黯乡魂②,追旅思③。夜夜除非,好梦留人睡。明月楼高休独倚。酒入愁肠,化作相思泪。(《范文正公诗余》)

【作者】 范仲淹(989—1052),字希文,出生于苏州吴县(今江苏苏州)。二岁丧父,随母改嫁。后回应天府苦读。大中祥符八年(1015)举进士,为广德军司理参军,改集庆军节度推官。监泰州西溪盐税,迁大理寺丞,徙监楚州粮料院。晏殊知应天府,荐为府学,又荐为秘书阁校理。仲淹博通六经,长于《易》。尝推其奉以食四方游士。每感激论天下事,奋不顾身,一时士大夫矫厉尚风节,自仲淹倡之。右司谏。知睦州、苏州、明州。拜尚书礼部员外郎、天章阁待制,召还,判国子监,迁吏部员外郎,权知开封府。知饶州、润州、越州。元昊反,召为天章阁待制,知永兴军,改陕西都转运使,进龙图阁直学士。延州诸寨多失守,仲淹自请行,迁户部郎中兼知延州。焚元昊书,降本曹员外郎,知耀州,徙庆州,迁左司郎中,为环庆路经略安抚、缘边招讨使。仲淹为将,号令明白,爱抚士卒,诸羌来者,推心接之不疑,故贼亦不敢辄犯其境。元昊请和,谏官欧阳修等言仲淹有相材,任参知政事,推行新政。受挫,知邠州、邓州、杭州、青州。皇祐四年(1052),改知颍州,途中逝世,年六十四。谥文正。仲淹内刚外和,性至孝,俭素。而好施予,置义庄里中,以赡族人。泛爱乐善,士多出其门下。为政尚忠厚,所至有恩,邠、庆二州之民与属羌,皆画像立生祠事之。事见《宋史》本传。有北宋刻本《范文正公文集》二十卷。其词存仅五

首,《渔家傲》《苏幕遮》《御街行》等皆为名篇。

【解题】 题作"别恨。"《碎金词谱》卷十三:"《苏幕遮》,唐教坊曲名。按《唐书·宋务光传》,比见都邑坊市,相率为浑脱队,骏马戎服,名《苏幕遮》。又按张说集有《苏幕遮》七言绝句,宋词盖因旧曲名,另度新声也。周邦彦词有'鬓云松'句,更名《鬓云松令》。金词注般涉调。"

【注释】 ①波上寒烟翠:远远望去,水波映着蓝天、翠云、青烟。②黯:心情忧郁,悲伤。③追旅思:羁旅的愁思一路困扰。

【音谱】 六字调,今作F调。凡六十二字。十四句。双调。前后段各七句。句式有三言、五言、七言。押地、外、思、倚、翠、水、睡、泪八仄韵。(《碎金词谱》卷十三,从《九宫谱》)

【曲情】 碧云满天,黄叶满地,秋色染成波,波上升起一缕缕碧绿的寒烟。山映斜阳,长天接水,芳草无情,应和我,更在斜阳外。黯然乡魂,一路相追。只有到了夜里,故乡才在梦中浮现。明月上来,人可莫要独自去攀高楼。热酒进入愁肠,化作点点滴滴相思泪。范仲淹曾在陕西戍边多年,颇有政绩,深受羌人拥护,将塞外疆场的苍茫辽阔景象写入词中。

【词选】　　　　[宋]周邦彦《苏幕遮·风情》

陇云沉,新月小。杨柳梢头,能有春多少。试着罗裳寒尚峭,帘卷青楼,占得东风早。　翠屏深,香篆袅袅。流水落花,不管刘郎到。三叠阳关声渐杳,断云只怕巫山晓。(《片玉词》卷下)

歌诗117　[宋]张先《天仙子》

时为嘉禾,小倅,以病眠,不赴府会。

《水调》数声持酒听①。午醉醒来愁未醒。送春春去几时回。临晚镜。伤流景②。往事后期空记省。　沙上并禽池上暝③。云破月来花弄影。重重帘幕密遮灯,风不定。人初静。明日落红应满径。(《张子野词》卷二)

【作者】 张先(990—1078),字子野,乌程(今浙江湖州)人。天圣八年(1030)举进士。历任宿州掾、吴江知县、嘉禾(今浙江嘉兴)判官。皇祐二年(1050),晏殊任京兆

尹,辟为通判,历官都官郎中,居钱塘,尝创花月亭。晚年优游乡里,以至都官郎中致仕,卒,年八十九。有《子野词》一卷。《石林诗话》卷下言张先"能诗及乐府,至老不衰"。

【解题】 《碎金词谱》卷十三:"从《九宫谱》。引子。唐教坊曲名。按段安节《乐府杂录》:'《天仙子》,本名《万斯年》,李德裕进,属龟兹部舞曲,因皇甫松词有'懊恼天仙应有以'句,取以为名。'此词有单调、双调。两体。单调始于唐人,或押五仄韵,或押四仄韵,或押二仄韵、三平韵,或押五平韵。双调始于宋人,两段俱押五仄韵。单调三十四字,六句,五仄韵。"

【注释】 ① 水调:曲调名。② 流景:逝去的光阴。景,日光。③ 并禽:成对的鸟儿,鸳鸯。

【音谱】 凡字调,今作降 E 调。凡六十八字。十二句。双调。前后段各六句,句式有三言、七言。押听、醒、镜、景、省、暝、影、定、静、径十韵,平仄通押。(《碎金词谱》卷十三,从《九宫谱》)

【曲情】 《天仙子》表现词人对宴饮感到疲怠,百无聊赖,对酣歌妙舞的府会不感兴趣。前段写内景,重在写思想情绪,是静态,表现平淡闲适的生活情趣。后段写外景,是动态,有空灵之美。王国维《人间词话》则就遣词造句评论说:"'红杏枝头春意闹',着一'闹'字而境界全出;'云破月来花弄影',着一'弄'字而境界全出矣。"

【词选】 [宋]张先《天仙子·郑毅夫移青社》

持节来时初有雁。十万人家春已满。龙标名第凤池身,堂阜远,江桥晚。一见湖山看未遍。　　障扇欲收歌泪溅。亭下花空罗绮散。樯竿渐向望中疏,旗影转。鼙声

断。惆怅不如船尾燕。(《张子野词》卷二)

歌诗118 ［宋］晏殊《浣溪沙》

一曲新词酒一杯。去年天气旧亭台①。夕阳西下几时回？　　无可奈何花落去②，似曾相识燕归来③。小园香径独徘徊④。(《珠玉词》)

【作者】　　晏殊(991—1055)，字同叔，抚州临川(今江西抚州)人。景德中，年十三，以神童荐之。宋真宗诏与进士千余名并试，援笔立成，赐同进士出身，东宫伴读。累官翰林学士、左庶子。仁宗朝，迁右谏议大夫兼侍读学士，历迁至参知政事、集贤殿学士，拜同中书门下平章事兼枢密使，知颖州、陈州、许州。宋仁宗至和二年卒，年六十五。赠司空，兼侍中，谥元献。知人善任，提携范仲淹、韩琦、富弼、宋痒、宋祁、欧阳修、梅尧臣、张先等。事见《宋史》本传。喜宴饮，作诗一万多首。有《珠玉词》一卷。刘攽《中山诗话》："元献善冯延巳歌词，其所自作亦不减延巳。"晏殊虽起田里，文章全无脂腻，富贵气象，出于天然。开创了北宋婉约词风，被称为"北宋倚声家之初祖"。其词语言清丽，声调和谐，悠闲雍容，像珠玉般温润圆洁。

【解题】　　《浣溪沙》收入同词牌十二首。《词谱》卷四："唐教坊曲名。张泌词有'露浓香泛小庭花'句，名《小庭花》。贺铸名《减字浣溪沙》。韩淲词有'芍药酴醿满院春'句，名《满院春》。有'东风拂栏露犹寒'句，名《东风寒》。有'一曲西风醉木犀'句，名《醉木犀》。有'霜后黄花菊自开'句，名《霜菊黄》。有'广寒曾折最高枝'句，名《广寒枝》。有'春风初试薄罗衫'句，名《试香罗》。有'清和风里绿荫初'句，名《清和风》。有'一番春事怨啼鹃'句，名《怨啼鹃》。"

【注释】　　① 旧亭台：原来的亭台楼阁。② 无可奈何：没有办法。③ 似曾相识：好像曾经认识。④ 香径：带着幽香的园中小

径。徘徊：来回走。

【音谱】　　六字调，今作 F 调。凡四十二字。六句。双调。前后段各三句。句式为七言。押杯、台、回、来、徊五平韵。(《碎金词谱》卷十，从《九宫谱》)

【曲情】　　一曲新词，一杯淡酒，天气依旧，亭台依旧，只是那随夕阳远逝的诗酒年华，何时返回，还能不能够？无可奈何，花在零落；似曾相识，燕又归来。顺着花园幽香的小径，独自徘徊又徘徊。怀着淡淡的感伤，又不失超脱与潇洒。

【词选】　　　　　　　　　　［宋］晏殊《浣溪沙》

　　一向年光有限身。等闲离别易销魂。酒筵歌席莫辞频。　　满目山河空念远，落花风雨更伤春。不如怜取眼前人。(《珠玉词》)

歌诗119　［宋］晏几道《梁州令》

　　莫唱《阳关曲》①。泪湿当年金缕。离歌自古最销魂，于今更在魂销处。　　南桥杨柳多情绪。不系行人住。人情却似飞絮。悠扬便逐春风去。(《小山词》)

【作者】　　晏几道(1038—1110)，字叔原，号小山，晏殊第七子。尝监颖昌许田镇。有《小山词》一卷。自序曰："往与二三忘名之士，浮沉酒中。病世之歌词，不足以析酲解愠，试续南部诸贤，作五七字语，期以自娱。不皆叙所怀，亦兼写一时杯酒间闻见，及同游者意中事。尝思感物之情，古今不异。窃谓篇中之意，昔人定已不遗，第今无传耳。故今所制，通以补亡名之。始时沈十二廉叔、陈十君龙家，有莲、鸿、苹、云，工以清讴娱客，每得一解，即以草授诸儿，吾三人听之，为一笑乐。"黄庭坚序云："叔原，固人英也。其痴亦自绝人……仕宦连蹇而不能一傍贵人之门，是一痴也；论文自有体而不肯一作新进士语，此又一痴也；费资千百万，家

人寒饥而面有孺子之色,此又一痴也;人百负之而不恨,己信人终不疑其欺己,此又一痴也……嬉弄于乐府之余,寓以诗人句法,清壮顿挫,能动摇人心。"王灼《碧鸡漫志》:"叔原于悲欢合离,写众作之所不能,而嫌于夸,故云,昔人定已不遗,第今无传。莲、鸿、苹、云,皆篇中数见,而世多不知为两家歌儿也。"冯煦《宋六十一家词选·例言》:"淮海、小山,古之伤心人也。其淡语皆有味,浅语皆有致,求之两宋,实罕其匹。"

【解题】　唐教坊曲名,一名《凉州令》,晁无咎词名《梁州令叠韵》,盖合两首为一首也。《碧鸡漫志》云:"凉州即梁州,有七宫曲。"

【注释】　① 阳关曲:唐王维《送元二使安西》词,多指离歌。

【音谱】　小工调,今作D调。凡五十字。八句。双调。前后段各四句,押曲、缕、处、绪、住、絮、去七仄韵。韵位密。句式有五言、六言、七言。(《碎金词谱》卷七,从《九宫谱》)

【曲情】　前段写唱离歌相送,依依不舍。后段写行人于南桥杨柳渡离去,有如柳絮纷飞。

【词选】　　　　　[宋]晁补之《梁州令叠韵》

　　田野闲来惯。睡起初惊晓燕。樵青走挂小帘钩,南园昨夜,细雨红芳遍。平芜一带烟光浅。过尽南归雁。俱远。凭栏送目空肠断。好景难常占。过眼韶华如箭。莫教鹍鸠送韶华,多情杨柳,为把长条绊。清樽满酌谁为伴。花下提壶劝。何妨醉卧花底,愁容不上春风面。(《宋六十名家词·琴趣外编》卷一)

歌诗120　[宋]宋祁《鹧鸪天》

　　画毂雕鞍狭路逢①。一声肠断绣帘中。身无彩凤双飞翼②,心有灵犀一点通③。　　金作屋,玉为笼。车如流水马如龙。刘郎已恨蓬山远④,更隔蓬山一万重。(《花庵词选》卷三)

【作者】　宋祁(998—1061),字子京,安州安陆人,徙开封雍丘(今河南杞县)。生于咸平元年(998)。天圣二年(1024)与兄庠同举进士,奏名第一。章献太后以为弟不可先兄,乃擢庠第一,而置祁第十,时号"大小宋"。明道元年(1032),殿中丞。召试,以本官直史馆。累迁知制诰、工部尚书、翰林学士承旨。嘉祐六年(1061)卒,年六十四,谥

景文。曾参与修撰《新唐书·列传》。有集自《永乐大典》辑出。

【解题】　《碎金词谱》卷五："《鹧鸪天》，赵德麟词名《思越人》。李元膺词名《思佳客》。贺方回词名《翦朝霞》。韩仲止词名《骊歌一叠》。卢申之词名《醉梅花》。"

【注释】　① 画毂（gǔ）：本指有画饰的车毂，此指装饰华美的车子。雕鞍：雕饰有精美图案的马鞍。② 彩凤：凤凰。③ 灵犀：犀牛角。④ 刘郎：刘禹锡。蓬山：蓬莱山，为神话传说中的仙山，后指仙境。

【音谱】　小工调，今作 D 调。凡五十五字。九句。双调。前段四句，押逢、中、通三平韵。后段五句，押笼、龙、重三平韵。句式有三言、七言。（《碎金词谱》卷五，从《九宫谱》）

【曲情】　《花庵词选》卷三："子京过繁台街，逢内家车，子中有褰帘者，曰小宋也。子京归，遂作此词。都下传唱达于禁中。仁宗知之，问：'内人第几车？子何人呼小宋？'有内人自陈。顷侍御宴。见宣翰林学士，左右内臣曰小宋也。时在车子中偶见之，呼一声尔。上召子京，从容语及，子京皇惧无地，上笑曰：'蓬山不远。'因以内人赐之。"

【词选】　　　　［宋］晏几道《鹧鸪天》

彩袖殷勤捧玉钟，当年拚却醉颜红。舞低杨柳楼心月，歌尽桃花扇底风。　　从别后，忆相逢，几回魂梦与君同。今宵剩把银釭照，犹恐相逢是梦中。（《宋六十名家词·小山词》）

歌诗 121　［宋］宋祁《玉楼春·春景》

东城渐觉风光好。縠皱波纹迎客棹①。绿杨烟外晓寒轻，红杏枝头春意闹②。　　浮生长恨欢娱少③。肯爱千金轻一笑④。为君持酒劝斜阳，且向花间留晚

照⑤。(《草堂诗余》卷二)

【解题】　《历代诗余》卷三十一："即《木兰花》之又一体,唐词无此名,五代始有之,别名《春晓曲》,与二十七字者不同。又名《惜春容》。"《词谱》卷十二:"《花间集》顾夐词起句,有'月照玉楼春漏促'句,又有'柳映玉楼春日晚'句;《尊前集》欧阳炯词,起句有'春早玉楼烟雨夜'句,又有'日照玉楼花似锦,楼上醉和春色寝'句,取为调名。李煜词名《惜春容》;朱希真词名《西湖曲》;康与之词名《玉楼春令》;《高丽史·乐志》词名《归朝欢令》。《尊前集》注：大石调,又双调;《乐章集》注：大石调,又林钟商。皆李煜词体也。《乐章集》又有仙吕调词,与各家平仄不同。"

玉樓春　春景　引子　南大石調　凡字調　宋祁子京

東城漸覺風光好　韻　縠皺波紋迎客棹　入　
鬧韻　綠楊煙外曉寒輕　句　紅杏枝頭春意鬧　韻　
浮生長恨歡娛少　韻　肯愛千金　
輕一笑　韻　為君持酒勸斜陽　句　且向花
間留晚照　韻

【注释】　① 縠(hú)皱：皱褶的纱。棹(zhào)：船桨,船。② 春意：春天的气象。闹：浓盛。③ 浮生：飘浮无定的短暂人生。语出《庄子·刻意》："其生若浮,其死若休。"④ 肯爱：岂肯吝惜,即不吝惜。一笑：美人之笑。⑤ 晚照：夕阳的余晖。

【音谱】　凡字调,今作F调。凡五十六字。八句。双调。前后段各四句。句式为七言。押好、棹、闹、少、笑、照六仄韵。(《碎金词谱》卷二)

【曲情】　宋祁作词不多,但词名甚著,其《玉楼春》中"红杏枝头春意闹"一句广为传诵,以至于张先称他为"红杏枝头春意闹尚书"。

【词选】　　　　　[南唐]李煜《玉楼春》

晚妆初了明肌雪,春殿嫔娥鱼贯列。笙箫吹断水云间,重按霓裳歌遍彻。　临风谁更飘香屑,醉拍阑干情味切。归时休放烛花红,待踏马蹄清夜月。(《历代诗余》卷三十一)

歌诗122 〔宋〕毛滂《惜分飞》

泪湿阑干花着露①。愁到眉峰碧聚。此恨平分取。更无言语空相觑。　　断雨残云无意绪②。寂寞朝朝暮暮。今夜山深处,断魂分付潮回去。(《东堂词》)

【作者】　毛滂,北宋词人。字泽民,衢州(今浙江衢州)人。初为杭州法曹,曾受知于苏轼。政和中守嘉禾。词风颇受苏轼影响,婉丽中有疏朗之气。亦能诗文。有《东堂集》《东堂词》。题作赠别琼芳。

【解题】　《词谱》卷八:"《惜分飞》,此调以此词为正体,宋元人俱照此填,其余添字皆变体也。"《碎金词谱》卷八:"贺方回词一名《惜双双》。刘伟明词一名《惜双双令》。曹宗臣词名《惜芳菲》。"

【注释】　① 阑干:眼眶。② 断云残雨:男女欢情中途断绝。

【音谱】　小工调,今作D调。正曲。凡五十字。八句。双调。前后段各四句。句式有五言、六言、七言。押露、聚、取、觑、绪、暮、处、去八仄韵。(《碎金词谱》卷八)

【曲情】　《乐府纪闻》:东坡守杭,毛滂为法曹掾,尝眷一妓。秩满当辞,留连当别,赠以《惜分飞》词。明日东坡宴客,妓即歌此词侑酒。东坡问是谁作,妓愀然,以乞求支曹对。东坡语坐客曰:"那寮有词人而不及知,某之罪也。"折柬追还,为之延誉,滂以此得名。刻骨相思,渗透纸背。

【词选】　　　〔宋〕毛滂《惜分飞·富阳水寺秋夕望月》

山转沙回江声小。望尽冷烟衰草。梦断瑶台晓。楚云何处英英好。　　古寺黄昏人悄悄。帘卷寒堂月到。不会思量了。素光看尽桐阴少。(《东堂词》)

歌诗123 〔宋〕毛滂《八节长欢·送孙守公素》

名满人间。记黄金殿。旧试清闲。才高鹦鹉赋,风凛惠文冠①。涛波何处试蛟

鳄②,到白头、犹守溪山。且做龚、黄样度③,留与人看。　桃溪柳曲阴圆④。离唱断、旌旗却卷春还⑤。襦袴寄余温⑥,双石畔、唯闻吏胆长寒。诗翁去,谁细绕、屈曲阑干。从今后,南来幽梦,应随月度云端。(《宋六十名家词·东堂词》)

【解题】　《词谱》卷二十六:"此调只此一词,无别首可校。"长调。

【注释】　① 惠文冠:相传为赵惠文王所创的冠式。② 蛟鳄:蛟龙与鳄鱼,泛指凶猛的水中动物。③ 龚黄:汉循吏龚遂与黄霸。样度:风范,风度。④ 桃溪:桃源。⑤ 旌旗:旗帜,借指军士。⑥ 襦袴:短衣与裤,泛指衣服。

【音谱】　小工调,今作 D 调。凡九十八字。十七句。双调。句式有三言、四言、五言、六言、七言。前段九句,押间、闲、冠、山、看五平韵。后段八句,押圆、还、寒、干、端五平韵。(《碎金词谱》卷五)

【曲情】　前段写孙素名盛才高,却无法施展。后段写送别。

【词选】　　　　[宋]毛滂《八节长欢·送孙守公素》

泽国秋深。绣楹天近。坐久魂清。溪山绕尊酒,云雾泊衣襟。余霞孤雁送愁眼,寄寒闺、一点离心。杜老两峰秀处,短发疏巾。　佳人为折寒英。罗袖湿、真珠露冷

钿金。幽艳为谁妍。东篱下、却教醉倒渊明。君但饮,莫觑他、落日芜城。从教夜、龙山清月,端的便解留人。(《宋六十名家词·东堂词》)

歌诗124 〔宋〕程颢《偶成》

闲来无事不从容。睡觉东窗日已红。万物静观皆自得,四时佳兴与人同。道通天地有形外,思入风云变态中。富贵不淫贫贱乐,男儿到此是豪雄。(《二程全书》卷三)

【作者】 程颢(1032—1085),字伯淳,人称"明道先生",世居中山,后迁洛阳(今河南洛阳)。仁宗嘉祐二年(1057)举进士。历鄠县、上元主簿,泽州晋城令。神宗熙宁二年(1069)以吕公著荐,授太子中允,权监察御史里行。三年,因与王安石新法不合,外任京西路提点刑狱,固辞,改签书镇宁军节度判官。七年,监西京洛河抽税竹木务。元丰元年(1078)知扶沟县。三年,罢归居洛讲学。六年,监汝州酒税。哲宗立,召为宗正寺丞,未行而卒,年五十四。程颢与其弟程颐早年从周敦颐学,世并称"二程"。著有《明道先生文集》,由门人整理其日常讲录、经说等,后人与程颐著作同编入《二程全书》。《宋史》卷四二七、《东都事略》卷一一四、《名臣碑传琬琰集》下集卷二一

有传。

【解题】　偶成,即无题之意。兴会无端,偶然天成。

【音谱】　凡五十六字。七言律诗。押容、红、同、中、雄五平韵。(《和文注音琴谱》)

【曲情】　看淡名利,日日从容。一觉醒来,太阳已经照到东窗。静观万物,皆自得其性。人生在世,也得超脱名利,潇洒自如。

【词选】　　　　　　　　[宋]程颢《偶成》

寥寥天气已高秋。更倚凌虚百尺楼。世上利名群蠛蠓,古来兴废几浮沤。退居陋巷颜回乐,不见长安李白愁。两事到头须有得,我心处处自优游。(《二程全书》卷三)

歌诗125　[宋]朱熹《忆秦娥》

云垂幕。阴风惨淡天花落。天花落①。千林琼玖②,一空鸾鹤③。　　征车渺渺穿华薄④。路迷迷,路增离索⑤。增离索。剡溪山水⑥,碧湘楼阁。(《朱子大全》卷五)

【作者】　朱熹(1130—1200),字元晦,一字仲晦,号晦庵、晦翁、考亭先生、云谷老人、沧州病叟、遯翁,别称紫阳。祖籍徽州婺源(今属江西),生于南剑州尤溪(今属福建)。

[工尺谱表格，《忆秦娥》道宫　宋　朱熹　元晦]

高宗绍兴十八年(1148)举进士,授泉州同安主簿。罢归请祠,监潭州南岳庙。孝宗朝,历官秘书郎,知南康军,直秘阁,提举江西、浙东常平茶盐、江西提刑、秘阁修撰。光宗即位,知漳州。绍熙四年(1193),知潭州兼荆湖南路安抚。宁宗即位,除焕章阁待制兼侍讲,寻提举南京鸿庆宫。庆元二年(1196),韩侂胄专政,行伪学党禁,落职罢祠。六年,卒,年七十一。嘉定二年(1209),追谥文。理宗淳祐元年(1241),从祀孔庙。熹登第五十载,任地方官仅七年半,立朝时间更短,生平主要从事著述和讲学,是宋代理学集大成者。世称程朱理学。有《楚辞集注》八卷、《诗集传》二十卷等。文集版本甚多,生前即有无名氏编刊之《晦庵先生文集》前集十一卷、后集十八卷,卒后,有宁宗时浙江官刻之《晦庵先生文集》一百卷。度宗咸淳元年(1265),建安书院雕印,除集一百卷外,并附王遂辑续集十一卷及余师鲁辑别集十卷。自宋末至明清,仍续有增补、刊刻。事见《勉斋集》卷三六《文公朱先生行状》,《宋史》卷四二九有传。有宋刻本《晦庵先生朱文公文集》。

【解题】　题作《雪梅》。元高拭词注:商调。按,此词昉自李白,自唐迄元,体各不一。要其源,皆从李词出也。因词有"秦娥梦断秦楼月"句,故名《忆秦娥》,更名《秦楼月》。苏轼词有"清光偏照双荷叶"句,名《双荷叶》。无名氏词,有"水天摇荡蓬莱阁"句,名《蓬莱阁》。至贺铸始易仄韵为平韵。张辑词有"碧云暮合"句,名《碧云深》。宋元孙道绚词有"花深深"句,名《花深深》。(《词谱》卷五)

【注释】　①天花:雪花。②琼玖:冰雪。③一空:谱作"满空"。鸾鹤:鸾与鹤,传为仙人所乘。④征车:远行人乘的车。⑤离索:萧索。⑥剡(shàn)溪:水名,在浙江嵊县南,谱作"楚溪"。

【音谱】　宫声,今作C调。凡四十二字。十一句。双调。前段五句后段六句。句式有三言、四言、七言。押幕、落、玖、鹤、薄、索、阁七仄韵。天花落、增离索,二叠韵。(《魏氏乐谱》卷二)

【曲情】　前段写大雪纷飞,宛如天花坠落,地上一片雪白,与梅花相映衬。一只鹤冲天而起。动静相兼,颇有寓意。后段写行人的马车在雪地里前行,看不清路标,徒增离别的悲伤。一路是剡溪山水,伊人却在碧湘楼阁。

【词选】　　　　　　[宋]朱熹《忆秦娥·梅花发》

梅花发。寒梢挂著瑶台月。瑶台月。和羹心事,履霜时节。　　野桥流水声呜咽。行人立马空愁绝。空愁绝。为谁凝伫,为谁攀折。(《朱子大全》卷五)

第二节　欧阳修歌诗

欧阳修(1007—1072),字永叔,号醉翁、六一居士,吉州吉水(今江西吉安)人。生于景德四年(1007),四岁丧父,家道中落,其母以苇秆划地教他识字。十多岁便自学韩愈诗文。仁宗天圣八年(1030),举进士,历洛阳西京留守推官,在钱惟寅幕府任职,与尹洙、张先、梅尧臣等探讨文章道义。景祐元年(1034),诏试学士院,授宣德郎,试大理评事监察御史,充馆阁校勘。二年后,因直言为范仲淹辩护,贬夷陵(今湖北宜昌)县令。康定元年(1040)复职。庆历三年(1043),知谏院,参与范仲淹新政。后被贬出知滁州(今安徽滁州),自号醉翁。至和元年(1054),召回京师,拜翰林学士兼史馆修撰,修撰《新唐书》。嘉祐二年(1057),以翰林学士知贡举,录取了曾巩、苏轼、苏辙等名士,古文从此大兴。五年,任枢密副使。六年,任参知政事,进封开国公。神宗时,出知亳州(今安徽亳州),青州(今山东益州)、蔡州(今河南汝南)等。熙宁四年(1071),以太子少师致仕,居颍州(今安徽阜阳),晚号六一居士。熙宁五年卒,年六十六。有宋刻本《欧阳文忠公文集》一百五十三卷,外集五卷。欧阳修以"文以载道"自任,诗、词、文并工。其诗今存八百六十余首。为文天才自然,丰约中度。其言简而明,信而通,引物连类,折之于至理,以服人心。超然独骛,众莫能及,故天下翕然尊之。其诗内容充实,语言平易。新体诗多清新自然,富于情韵。古体诗融叙事、抒情、写景、咏物于一炉,句式参差错落,多随情感变化调换韵脚,情感真挚丰沛,气韵生动流转,韵律抑扬顿挫,具有很强的表现力。苏轼序曰:"论大道似韩愈,论事似陆贽,记事似司马迁,诗赋似李白。"清初影宋钞本《醉翁琴趣外篇》六卷、《六一词》一卷,收词二百四十多首。其词充满了对生命、对爱情、对文人士大夫生活的无比热爱,对光阴的无比珍惜,清丽婉媚,疏隽深婉,蕴藉娴雅,清新明畅,风流秀逸。王灼《碧鸡漫志》卷二:"晏元献公、欧阳文忠公,风流蕴藉,一时莫及。而温润秀洁,亦无其比。"

歌诗126　[宋]欧阳修《朝中措》①

平山栏槛倚晴空。山色有无中。手种堂前垂柳,别来几度春风?　文章太守②,挥毫万字,一饮千钟。行乐直须年少,尊前看取衰翁。(《六一词》)

【朝中措】 雙調 後正 二遍 宋 歐陽修 永叔

（曲譜：朝中措·平山堂，工尺譜）

平山欄檻倚晴空，山光有無中。手種堂前楊柳，別來幾度春風。

文章太守，揮毫萬字，一飲千鐘。行樂直須年少，樽前看取衰翁。

【解题】　题作《平山堂》。《词谱》卷七："李祁词有'初见照江梅'句，名《照江梅》；韩淲词名《芙蓉曲》，又有'香动梅梢圆月'句，名《梅月圆》。此调以此词为正体，宋人填者甚多，若辛词、赵词之摊破句法，蔡词之添字，皆变体也。"

【注释】　① 平山：平山堂。为欧公任扬州太守时所建。② 文章太守：指刘敞。

【音谱】　双调，今作降B调。凡四十八字。九句。双调。句式有四言、五言、六言、七言。前段四句，押空、中、风三平韵。后段五句，押钟、翁二平韵。(《魏氏乐谱》卷三)

【曲情】　欧阳修曾于宋仁宗庆历八年(1048)知扬州。嘉祐元年(1056)，好友刘敞(字原父)因避亲出守扬州，故作此词相送。词人追忆在扬州的生活，塑造了一个风流儒雅、乐观豪迈的文章太守形象。从平山堂的栏杆一眼望去，晴空万里，山色若有若无，令人心旷神怡。当年亲手种在堂前的垂柳，相别已经有八年光景了。刘敞当为文章太守，挥毫万字，一饮千钟，才华横溢，豪气干云。要及时行乐，不要像我一样对着酒杯无奈老去。苏轼《水调歌头·黄州快哉亭赠张偓佺》："长记平山堂上，欹枕江南烟雨。杳杳没孤鸿。认得醉翁语，山色有无中。"

【词选】　　　　　　　　[清]纳兰性德《朝中措》

蜀弦秦柱不关情。尽日掩云屏。已惜轻翎退粉，更嫌弱絮为萍。　　东风多事，

余寒吹散,烘暖微醒。看尽一帘红雨,为谁亲系花铃。(《通义堂集》卷七)

歌诗 127　[宋] 欧阳修《渔家傲》

粉蕊丹青描不得①。金针线线功难敌。谁傍暗香轻采摘。风渐渐。船头触散双鸂鶒②。　夜雨染成天水碧③。朝阳借出胭脂色。欲落又开人共惜。秋气逼。盘中已见新荷的。(《六一词》)

【解题】　《词谱》卷十四:"明蒋氏《九宫谱目》入中吕引子。按此调始自晏殊,因词有'神仙一曲渔家傲'句,取以为名。如杜安世词三声叶韵,蔡伸词添字者,皆变体也。"

【注释】　① 粉蕊:蘸白粉用以书画之笔。丹青:丹砂和青䕫,可作颜料。② 鸂鶒(xī chì):水鸟,而多紫色,好并游,俗称紫鸳鸯。③ 天水碧:浅青色。相传南唐后主李煜的宫女染衣作浅碧色,经露水湿染,颜色更好,故名。

【音谱】　黄钟羽,今作C调。凡六十二字。十句。双调。句式有三言、五言、七言。

渔家傲 黄钟羽 二正 三遍 宋 欧阳修 永叔	粉蕊	丹青	描不得。	金针	线线	功难敌。	谁傍暗香	轻采摘。	风渐渐。	船头	触散	双鸂鶒。	夜雨	染成	天水碧。	朝阳,	借出	胭脂色。	欲落	又开	人共惜。	秋风逼。	盘中已见新荷的。

前后段各五句,押得、敌、摘、淅、鹉、碧、色、惜、逼、的十仄韵。句句押韵,韵位密。(《魏氏乐谱》卷四)

【曲情】　　前段写夏夜采荷。荷花天然秀美,丹青画不出,金线绣不出。采莲人轻轻摘下来,暗香袭人。采莲船惊起成双的水鸟。画面由静而动,充满生机。后段写荷塘景色。被夜雨染成天水同一碧绿色,又被朝阳染成胭脂色。秋天到来,荷花半落半开的样子,每个人都怜惜。好在花盘中已经露出小莲蓬了。

【词选】　　　　　　　[宋]欧阳修《渔家傲》二首

　　妾本钱塘苏小妹。芙蓉花共门相对。昨日为逢青伞盖。慵不采。今朝斗觉凋零晒。　　愁倚画楼无计奈。乱红飘过秋塘外。料得明年秋色在。香可爱。其如镜里花颜改。

　　对酒当歌劳客劝。惜花只惜年华晚。寒艳冷香秋不管。情眷眷。凭阑尽日愁无限。　　思抱芳期随塞雁。悔无深意传双燕。怅望一枝难寄远。人不见。楼头望断相思眼。(《六一词》)

歌诗128　　[宋]欧阳修《临江仙》

　　柳外轻雷池上雨①,雨声滴碎荷声。小楼西角断虹明。阑干倚遍②,待得月华生③。　　燕子飞来窥画栋④。玉钩垂下帘旌⑤。凉波不动簟纹平⑥。水精双枕⑦,傍有堕钗横⑧。(《六一词》)

【解题】　　《碎金词谱》卷二:"从《九宫谱》。只曲。唐教坊曲名。柳耆卿词注仙吕调。高拭词注南宫调。李后主词名《谢新恩》。贺方回词名《雁后归》。韩仲止词名《画屏春》。李易安词名《庭院深深》。《乐章集》又有七十四字一体、九十三字一体。一名《临江仙引》,一名《临江仙慢》,与此不同。"

【注释】　　① 轻雷:雷声不大。② 阑(lán)干:纵横交错的样子。③ 月华:月亮。④ 画栋:彩绘的梁栋。⑤ 玉钩:精美的帘钩。帘旌(jīng):帘幕。⑥ 凉波不动:竹子做的凉席平整如不动的波纹。簟(diàn):竹席。⑦ 水精:即水晶。⑧ 堕(duò):脱落。李商隐《偶题》:"水文簟上琥珀枕,傍有堕钗双翠翘。"

【音谱】　　正宫调,今作降B调。凡五十八字。十句。双调。前后段各五句。句式有

四言、五言、六言、七言。押声、明、生、栋、旌、平、横七平韵。(《碎金词谱》卷二)

【曲情】 《尧山堂外纪》："钱惟演宴客,后园一官妓与永叔后至。诘之,妓对以失钗故。钱曰:'乞得欧阳推官一词,当即偿汝。'永叔即席赋《临江仙》词。"虽为即席应歌的娱宾遣兴之作,但词境深婉,蕴藉含蓄,意象清新,布排有致。前段倚栏听雨,小楼莲花,几步一景,缱绻情谊出于言外。后段转而入室,玉钩簟纹,堕钗双枕,虽写男女恋爱,含而不露,尽得风流。王国维《人间词话》:"词之雅郑,在神不在貌,永叔、少游虽作艳语,终有品格。"前段写小院清幽的夜景,后段写闺房清凉闲适。

临江仙 從九宫譜 雙曲 北仙吕調 正宫調 宋 歐陽修 永叔

柳外輕陰池上雨句 雨聲滴碎荷聲韻
小樓西角斷虹明韻 闌干倚遍句 雷待
月華生一韻 燕子飛來窺畫棟句 玉鉤
垂下簾旌韻 涼波不動簟紋平韻 水晶
雙枕句 傍有墮釵橫韻

【词选】 ［宋］欧阳修《临江仙》

记得金銮同唱第,春风上国繁华。如今薄宦老天涯。十年岐路空负曲江花。
闻说阆山通阆苑,楼高不见君家。孤城寒日等闲斜。离愁难尽,红树远连霞。
(《六一词》)

歌诗129 ［宋］欧阳修《珠帘卷》

珠帘卷,暮云愁。垂杨暗锁青楼①。烟雨濛濛如画,轻风吹旋收。香断锦屏新别,人闲玉簟初秋②。多少旧欢新恨,书杳杳、梦悠悠。(《六一词》)

【解题】 《词谱》卷六:"此调源于此词。"《碎金词谱》卷九:"引子,取首句为名。"
【注释】 ① 青楼:与朱门相对,涂饰青漆的豪宅。② 玉簟(diàn):精美竹席。
【音谱】 六字调,今作F调。凡四十七字。十句。双调。前段五句,押愁、楼、收三

平韵。后段五句,押秋、悠二平韵。句式有三言、五言、六言。(《碎金词谱》卷九)

【曲情】　前段写青楼外景。珠帘重卷,暮云生愁。垂杨荫暗,掩映青楼。烟雨蒙蒙,如诗如画,轻风吹起,雾气消散。后段写青楼内景,男人刚刚离去,炉香烧尽,锦绣屏风,女人在初秋玉簟上,颇有几分闲适。回想昔日的欢乐,不免心生埋怨。书信总是不来,夜梦悠长。

【词选】　[宋]欧阳修《芳草渡》

梧桐落。蓼花秋。烟初冷雨才收。萧条风物正堪愁。人去后。多少恨,在心头。燕鸿远,羌笛怨,渺渺澄波一片。山如黛,月如钩。笙歌散,梦魂断,倚高楼。(《六一词》)

歌诗130　[宋]欧阳修《浪淘沙·怀旧》

把酒祝东风①。且共从容②。垂杨紫陌洛城东③。总是当时携手处,游遍芳丛。　　聚散苦匆匆。此恨无穷。今年花胜去年红。可惜明年花更好,知与谁同。(《六一词》)

【解题】　《词谱》卷十:"贺铸词名《曲入冥》,李清照词名《卖花声》,史达祖词名《过龙门》,马钰词名《炼丹砂》。按唐人《浪淘沙》本七言断句,至南唐李煜始制两段令词,虽每段尚存七言诗两句,其实因旧曲名,另创新声也。"又作《浪淘沙令》。《词谱》卷十收李煜、杜安世、柳永、宋祁等人作六体。

【注释】　① 把酒:端着酒杯。② 从容:留恋,不舍。③ 紫陌:洛阳作为东周、东汉的都城时曾用紫色土铺路。洛城:洛阳。

【音谱】　宫调,今作降B调。凡五十四字。十句。双调。前后段各五句。句式有四言、五言、七言。押风、容、东、丛、匆、穷、红、同八平韵。(蒋兴畴《明和本东皋琴谱》)

【曲情】 前段写当年相约踏青。在东风里约酒,共同祝愿春天的到来,享受这美好的春光。洛阳城东边紫土道路上垂杨随风招展,手牵手游遍鲜花丛中。后段写离别后的春天,思念和嗔怪日益加深。今年的花比去年更红,明年的花或许更好,但我跟哪位共同欣赏。

【词选】 　　　　　[宋]欧阳修《浪淘沙》二首

　　花外倒金翘。饮散无憀。柔桑蔽日柳迷条。此地年时曾一醉,还是春朝。　　今日举轻桡。帆影飘飘。长亭回首短亭遥。过尽长亭人更远,特地魂销。

　　万恨苦绵绵。旧约前欢。桃花溪畔柳阴间。几度日高春睡重,绣户深关。　　楼外夕阳闲。独自凭阑。一重水隔一重山。水阔山高人不见,有泪无言。(《六一词》)

第三节　柳永歌诗

　　柳永(约987—约1053),原名三变,字景庄,后改名永,字耆卿,因排行第七,又称柳七,崇安(今福建武夷山市)人,生于沂州费县(今山东费县)。北宋词人,婉约派代表人物。柳永出身官宦世家,先世为中古士族河东柳氏,少时学习诗词有功名用世之志。

咸平五年(1002),柳永离开家乡,流寓杭州、苏州,沉醉于听歌买笑的浪漫生活之中。大中祥符元年(1008),柳永进京参加科举,屡试不中,遂一心填词。景祐元年(1034),柳永暮年及第,历任睦州团练推官、余杭县令、晓峰盐监、泗州判官等职,以屯田员外郎致仕,故世称"柳屯田"。柳永是第一位对宋词进行全面革新的词人,也是两宋词坛上创用词调最多的词人。柳永大力创作慢词,将敷陈其事的赋法移植于词,同时充分运用俚词俗语,以适俗的意象、淋漓尽致的铺叙、平淡无华的白描等独特的艺术个性,对宋词的发展产生了深远影响。王灼《碧鸡漫志》卷二:"柳耆卿《乐章集》,世多爱赏该洽,序事闲暇,有首有尾声,亦间出佳语,又能择声律谐美者用之。惟是浅近卑俗,自成一体,不知书者尤好之。予尝以比都下富儿,虽脱村野,而声态可憎。"有《乐章集》九卷。

歌诗131 〔宋〕柳永《雨霖铃·秋别》

寒蝉凄切①。对长亭晚②,骤雨初歇③。都门帐饮无绪④,留恋处,兰舟催发⑤。执手相看泪眼,竟无语凝噎⑥。念去去⑦、千里烟波,暮霭沉沉楚天阔⑧。　　多情自古伤离别。更那堪、冷落清秋节。今宵酒醒何处⑨?杨柳岸,晓风残月。此去经年⑩,应是良辰好景虚设。便纵有千种风情⑪,更与何人说!(《乐章集》中卷)

【解题】　《词谱》卷三十一引《明皇杂录》:"帝幸蜀,初入斜谷,霖雨弥日,栈道中闻铃声,采其声为《雨霖铃》曲。宋词盖借旧曲名倚新声也。"《明皇别录》曰:"帝幸蜀,南入斜谷。属霖雨弥旬,于栈道雨中,闻铃声与山相应。帝既悼念贵妃,因采其声为《雨霖铃曲》,以寄恨焉。时独梨园善觱篥乐工张徽从至蜀,帝以其曲授之。泊至德中,复幸华清宫,从官嫔御皆非旧人。帝于望京楼命张徽奏《雨霖玲曲》,不觉凄怆流涕。其曲后入法部。"《碎金词谱》卷十二:"调见《乐章集》,一名《雨霖铃慢》。"《乐章集》作双调。《词谱》卷三十一收柳永、王庭珪、黄裳三体。

【注释】　① 凄切:凄凉急促。② 长亭:古代在交通要道边每隔十里修建一座长亭,供行人休息,也供人送别。③ 骤雨:急猛的阵雨。④ 都门:北宋的首都汴京(今河南开封)城门。帐饮:在郊外设帐饯行。无绪:情绪低落。⑤ 兰舟:船。⑥ 凝噎:情绪激动而哽塞,说不出话来。⑦ 去去:路途遥远。⑧ 暮霭:傍晚的云雾。沉沉:深厚的样子。楚天:南方楚地的天空。⑨ 宵:今夜。⑩ 经年:年复一年。⑪ 纵:即使。风

雨霖铃 秋别 乐章集目注 南双调 正曲 正宫调 宋 柳永 耆卿

寒蝉凄切，对长亭晚，骤雨初歇。都门帐饮无绪，留恋处、兰舟催发。执手相看泪眼，竟无语凝噎。念去去、千里烟波，暮霭沉沉楚天阔。　多情自古伤离别，更那堪冷落清秋节！今宵酒醒何处？杨柳岸、晓风残月。此去经年，应是良辰好景虚设。便纵有千种风情，更与何人说！

情：情意。

【音谱】　正宫调，今作降B调。凡一百三字。十九句。双调。前段十句。后段九句。句式有三言、四言、五言、六言、七言。押切、歇、发、噎、阔、别、节、月、设、说十仄韵。（《碎金词谱》卷十二）

【曲情】　秋后的蝉声，凄凉而急促。长亭向晚，急雨刚停。在京都城外设帐饯别，却没有心情畅饮。依依不舍之时，船家催着出发。握手含泪道别，哽咽说不出话。此去千里，夜雾沉沉，楚天空阔。自古以来，多情的人离别最伤心，更何况又逢这萧瑟的秋季！我不知今夜酒醒时，身在何处？怕是只有杨柳岸边，面对晨风和残月。即使遇到好天气、好风景，也如同虚设，无人同赏。

歌诗132　[宋]柳永《玉蝴蝶》

渐觉芳郊明媚①，夜来膏雨②，一洒尘埃。满目浅桃深杏③，露染烟裁④。银塘静⑤、鱼鳞簟展⑥，烟岫翠⑦、龟甲屏开⑧。殷晴雷⑨，云中鼓吹，游遍蓬莱⑩。　徘徊。隼旗前后⑪，三千珠履，十二金钗。雅俗熙熙，下车成宴，尽春台。好雍容、东山妓女，堪笑傲、北海尊罍。且追陪，凤池归去，那更重来。（《乐章集》卷下）

玉蝴蝶 正平調本彈 前一反 後二反 宋 柳永 耆卿

漸覺東郊明媚，夜來膏雨，一洒塵埃。染煙裁銀塘靜、魚鱗簟展，滿目淺桃深杏，露煙岫。屏開殷晴雷，雲中鼓吹，翠、龜甲遊徧蓬萊。徘徊。隼旗前後，三千珠履，十二……金釵。雅俗熙熙，車成宴，盡春臺。好雍容、東山妓女，堪笑傲、北海樽罍。陪，鳳池歸去，那更重來。

(工尺譜符號略)

【解题】　《词谱》卷四："长调始于柳永。一名《玉蝴蝶慢》。按《词律》谓此调与《蝴蝶儿》相近,不知《蝴蝶儿》第三句俱七字,此则五字,即孙光宪词亦然,不可类列也。孙词第三句即是此词第二句,平仄互异,宜参之。"《乐章集》作仙吕调,凡五首,此其二。

【注释】　① 渐觉:渐渐让人感觉到。芳郊:京郊的景色。乐谱作"东郊"。明媚:鲜妍悦目。② 膏雨:春雨。③ 浅桃深杏:桃花颜色相对浅淡,故称浅桃;杏花颜色相对深艳,因此称深杏。④ 露染风裁:露水将它们染色,春风为它们裁衣。乐谱作"烟裁"。⑤ 银塘:水塘在阳光照耀下泛着银光。⑥ 鱼鳞:水波的形状好像鱼鳞一样。簟(diàn):坐卧用的竹席。⑦ 烟岫(xiù):云雾缭绕的山峰。⑧ 龟甲:地面隆起的像龟背一样的丘陵。⑨ 殷晴雷:鼓乐声如雷声一样洪亮。⑩ 蓬莱:古代传说中的三仙山之一,这里比喻京郊外的山美丽。⑪ 隼旟(yú):古代军队出征时举的旗帜。

【音谱】　正平调,今作 G 调。凡九十九字。二十二句。双调。前段十句,后段十二句。句式有二言、三言、四言、五言、六言。押埃、裁、开、莱、徊、钗、台、叠、来九平韵。起讫音为五—五。(《魏氏乐谱》卷一)

【曲情】　前段写郊外清晨雨后优美的景色。后段写漂亮的女游客,非常繁华富庶。

歌诗133　[宋]柳永《八声甘州》

对潇潇暮雨洒江天①,一番洗清秋。渐霜风凄紧②,关河冷落,残照当楼。是处红衰翠减③,苒苒物华休④。惟有长江水,无语东流。　　不忍登高临远,望故乡渺邈⑤,归思难收。叹年来踪迹,何事苦淹留⑥?想佳人、妆楼颙望⑦,误几回、天际识归舟⑧。争知我⑨,倚栏杆处,正恁凝愁⑩!(《乐章集》卷下)

【解题】　《碎金词谱》卷一:"《碧鸡漫志》:甘州,仙吕调。有曲破,有八声,有漫,有令。按此调,前后段八韵,故名'八声',乃慢词也。与《甘州遍》之曲破、《甘州子》之令词不同。《乐章集》亦注仙吕调。周公瑾词名《甘州》。张叔夏词名《萧萧雨》。白仁甫词名《瑶池》。"

【注释】　① 潇潇:风雨之声。② 霜风:秋风。③ 是处:到处。红衰翠减:花草树木凋零。语出李商隐《赠荷花》:"翠减红衰愁杀人。"④ 苒(rǎn)苒:渐渐。⑤ 渺邈:遥

八聲甘州　引子　南仙呂宮　六字調　宋　柳永　耆卿

對蕭蕭暮雨句灑江天讀一番洗清秋韻　漸霜風淒緊句關河冷落句殘照當樓韻　是處紅衰綠減句苒苒物華休韻　惟有長江水句無語東流韻　不忍登高臨遠句望故鄉渺渺句歸思難收韻　歎年來蹤跡句何事苦淹留韻　想佳人妝樓長望句誤幾回讀天際識歸舟　爭知我讀倚闌干處句正恁凝愁韻

远。⑥ 淹留：久留。⑦ 颙（yóng）望：抬头远望。乐谱作"长望"。⑧ 误几回、天际识归舟：语出谢朓《之宣城郡出新林浦向板桥》："天际识归舟，云中辨江树。"⑨ 争：怎。⑩ 恁（nèn）：如此。凝愁：积郁不散。

【音谱】　六字调，今作F调。凡九十七字。十八句。双调。前后段各九句。句式有三言、四言、五言、六言、七言、八言。押秋、楼、休、流、收、留、舟七平韵。（《碎金词谱》卷一）

【曲情】　前段写行人在客馆看到秋雨洗江，秋风凄紧，秋色萧条，而长江路远，归日无期。后段想象佳人闺中相望。一虚一实，一远一近，羁旅乡思，绵绵不绝。

歌诗134　[宋]柳永《望海潮·中秋夜作》

东南形胜，三吴都会①，钱塘自古繁华②。烟柳画桥③，风帘翠幕④，参差十万人家⑤。云树绕堤沙⑥，怒涛卷霜雪⑦，天堑无涯⑧。市列珠玑⑨，户盈罗绮，竞豪奢。重湖叠巘清嘉⑩，有三秋桂子⑪，十里荷花。羌管弄晴⑫，菱歌泛夜⑬，嬉嬉钓叟莲娃。千骑拥高牙⑭，乘醉听箫鼓，吟赏烟霞。异日图将好景⑮，归去凤池夸⑯。（《乐章集》仙吕调）

望海潮 中秋夜作 樂章集目注北仙呂調 正宮調 宋 柳永耆卿

東南形勝，江湖都會，錢塘自古繁（華）。煙柳畫橋，風簾翠幕，參差十（萬人家）。雲樹繞堤沙。怒濤卷霜雪，天塹無涯。市列珠璣，戶盈羅綺競豪奢。

重湖疊巘清嘉。有三秋桂子，十里荷花。羌管弄晴，菱歌泛夜，嬉嬉釣叟蓮娃。千騎擁高牙。乘醉聽簫鼓，吟賞煙霞。異日圖將好景，歸去鳳池誇。

【解题】 《词谱》卷三十四："此调以此词为正体，秦观、张元干、史犨之、石孝友、赵可、折元礼诸词，俱照此填。"《碎金词谱》卷二："调始柳耆卿。"《词谱》卷三十四收柳永、秦观、邓千江作三体。《乐章集》注：仙吕调。

【注释】 ① 三吴：即吴兴（今浙江湖州）、吴郡（今江苏苏州）、会稽（今浙江绍兴）三郡。② 钱塘：今浙江杭州，吴国属钱塘郡。③ 烟柳：雾气笼罩着的柳树。画桥：画有纹样的廊桥。④ 风帘：挡风用的帘子。翠幕：青绿色的帷幕。⑤ 参差：高低不齐。⑥ 云树：树高耸入云。⑦ "怒涛"句：江潮像雪花滚滚而来。⑧ 天堑：天然的沟壑，指钱塘江。⑨ 珠玑：像珍珠一样的贵重物品。⑩ 重湖：西湖分为里湖和外湖，以白堤为界，也叫重湖。叠巘(yǎn)：层层叠叠的大小峦。清嘉：清秀佳丽。乐谱作"清佳"。⑪ 三秋：秋季第三月，即阴历九月。⑫ 羌(qiāng)管：羌笛，指乐器。弄：吹奏。⑬ "菱歌"句：采菱夜归的船上一片歌声。泛，漂流。⑭ 高牙：引导行军的高举的牙旗。⑮ 异日：日后。图：描绘。⑯ 凤池：皇宫禁苑中的池沼，此指朝廷。

【音谱】 正宫，今作降B调。凡一百七字。二十二句。双调。前后段各十一句。句

式有三言、四言、五言、六言。押华、家、沙、涯、奢、佳、花、娃、牙、霞、夸十一平韵。(《碎金词谱》卷二，《乐章集》自注)

【曲情】 前段写杭州的繁华与富足。杭州自古就是东南三吴繁华之城。四岸烟柳，水上画桥，轻风似帘，翠盖为幕，参差栉比，十万人家。钱塘江边树木高耸入云，环绕着堤石，江潮如卷起霜雪，一直汹涌到水天相接处。市场中堆满珠宝，各家各户堆满绫罗绸缎，一派富足景象。后段写西湖优美的秋景与人们悠闲的生活。

第四节　苏轼歌诗

苏轼(1037—1101)，字子瞻，眉州眉山(今四川眉山)人，苏洵子，苏辙兄。宋仁宗嘉祐二年(1057)进士，作《刑赏忠厚论》，主司欧阳修喜之，置第二，殿试中乙科。五年，任福昌主簿。欧阳修荐之秘阁。除大理评事、签书凤翔判官。治平二年(1065)，入判登闻鼓院，直史馆。熙宁二年(1069)，还朝。王安石执政，贬判官告院。轼请外任，知杭州、密州、湖州。以"乌台诗案"被拘。神宗外放为黄州团练副使。苏轼自号"东坡居士"。移汝州未至，改任常州。哲宗即位，知登州，旋即召为礼部郎中，迁起居舍人，除翰林学士。元祐三年(1088)，权知礼部贡举。四年，除龙图阁大学士，外任苏州。六年，为翰林承旨，出知颍州。七年，徙扬州。八年，宣仁太后崩，哲宗亲政，出知定州。绍圣初，知英州，未至，宁远军节度副使，惠州安置。又贬琼州别驾，居昌化。徽宗立，移廉州，改舒州团练副使，徙永州。大赦。建中靖国元年，卒于常州，年六十六。事见《宋史》本传。周济《介存斋论词杂著》："东坡每事俱不十分用力。古文、书、画皆尔，词亦尔。"他才华过人，读万卷书行万里路，诗词既继承传统，又有创造和革新。作品体裁广阔，艺术手法多样，语言更新颖脱俗，既奔放灵动，逸态横生，而又不失规矩法度。陈廷焯《白雨斋词话》："词至东坡，一洗绮罗香泽之态，寄慨无端，别有天地。"高宗即位赠资政殿学士，再赠太师，谥文忠。有《东坡文集》，于宋、明皆有刊刻。有《东坡居士词》二卷。此本乃元延祐七年(1320)叶辰于南阜书堂刻的《东坡乐府》上下卷。王灼《碧鸡漫志》卷二："东坡先生以文章余事作诗，溢而作词曲，高处出神入天，平处尚临镜笑春，不顾侪辈。或曰，长短句中诗也。为此论者，乃是遭柳永野狐涎之毒。诗与乐府同出，岂当分异。若从柳氏家法，证物自不分异耳。"王约《碧鸡漫志》卷二："长短句虽至本朝盛，而前人自立，与真情衰矣。东坡先生非心醉于音律者，偶尔作歌，指出向上一路，新

天下耳目,弄笔者始知自振。今少年妄谓东坡移诗律作长短句,十有八九,不学柳耆卿,则学曹元宠,虽可笑,亦毋用笑也。"吴曾《能改斋词话》卷一引晁补之评:"苏东坡词,人谓多不协音律。然居士词横放杰出,自是曲子中缚不住者。"魏庆之《魏庆之词话》:"《后山诗话》谓退之以文为诗,子瞻以诗为词,如教坊雷大使之舞,虽极天下之工,要非本色。余谓后山之言过矣。子瞻佳词最多,其间杰出者,如'大江东去,浪淘尽千古风流人物'赤壁词,'明月几时有,把酒问青天'中秋词,'落日绣帘卷,亭下水连空'快哉亭词,'乳燕飞华屋,悄无人,桐阴转午'初夏词,'明月如霜,好风如水,清景无限'夜登燕子楼词,'楚山修竹如云,异才秀出千林表'咏笛词,'玉骨那愁瘴雾,冰肌自有仙风'咏梅词,'东武城南新隄固,涟漪初溢'宴流杯亭词,'冰肌玉骨,自清凉无汗'夏夜词,'有情风、万里卷潮来,无情送潮归'别参寥词,'缺月挂疏桐,漏断人初静'秋夜词,'霜降水痕收,浅碧粼粼露远洲'九日词,凡此十余首词,皆绝去笔墨畦径间,直造古人不到处,真可使人一唱而三叹。若谓以诗为词,是大不然。子瞻自言平生不擅唱曲,故间有不入腔处,非尽如此。后山乃比之教坊雷大使舞,是何每况愈下,盖其谬也。"刘熙载《词概》:"东坡词颇似老杜诗,以其无意不可入,无事不可言也。若其豪放之致,则时与太白为近。"苏轼以诗为词,以词尽兴表现词人的心灵,又生动深刻地反映客观世界,推动了词体的发展。

歌诗135 〔宋〕苏轼《水调歌头》

丙辰中秋,欢饮达旦①,大醉,作此篇,兼怀子由②。

明月几时有?把酒问青天③。不知天上宫阙④,今夕是何年。我欲乘风归去⑤,又恐琼楼玉宇⑥,高处不胜寒⑦。起舞弄清影⑧,何似在人间⑨。　　转朱阁,低绮户,照无眠⑩。不应有恨⑪,何事长向别时圆⑫?人有悲欢离合,月有阴晴圆缺,此事古难全。但愿人长久⑬,千里共婵娟⑭。(《宋六十名家词·东坡词》)

【解题】　　《碧鸡漫志》注,只曲。《碎金词谱》卷四:"《海录碎事》云,炀帝开汴河,自造水调。其歌颇多,谓之歌头。首章之一解也。毛泽民词名《元会曲》。张方叔词名《凯歌》。"《词谱》卷二十三:"刘仲芳词'极目平沙千里,惟见雕弓白羽''堂有经纶贤相,边有纵横谋将'。叶梦得词'分付平云千里,包卷骚人遗思''却叹从来贤士,如我与公多

水調歌頭 從碧雞漫志注 隻曲 北中呂調 宋 蘇軾 子瞻

（詞譜標注略）

明月幾時有，把酒問青天。不知天上宮闕，今夕是何年。我欲乘風歸去，又恐瓊樓玉宇，高處不勝寒。起舞弄清影，何似在人間。

轉朱閣，低綺戶，照無眠。不應有恨，何事長向別時圓。人有悲歡離合，月有陰晴圓缺，此事古難全。但願人長久，千里共嬋娟。

矣'。辛弃疾词'好卷垂虹千尺，只放冰壶一色''寄语烟波旧侣，闻道莼鲈正美'。段克己词'神既来兮庭宇，飒飒西风吹雨''风外渊渊箫鼓，醉饱满城黎庶'，正与此同。但叶梦得词'里''思''士''矣'，段克己词'宇''雨''鼓''庶'，前后段同一韵，与此词前后各韵者又微有别。此外，又有前段第五、六句押仄韵，后段不押者，或有后段第六、七句押仄韵，前段不押者，此则偶合，不复分体。"《词谱》卷二十三收毛滂、周紫芝、苏轼、贺铸、王之道、张孝祥、刘因、傅公谋等人作八体。

【注释】　① 达旦：到天亮。② 子由：苏轼的弟弟苏辙的字，与其父苏洵、其兄苏轼并称"三苏"。③ 把酒：端起酒杯。把：执，持。④ 天上宫阙（què）：月中宫殿。阙：古代城墙后的石台。⑤ 归去：回到月宫里去。⑥ 琼（qióng）楼玉宇：美玉砌成的楼宇，指想象中的仙宫。⑦ 不胜（shèng）：经不住，承受不了。⑧ 弄清影：月光下的身影也跟着做出各种舞姿。弄：戏弄。⑨ 何似：何如，哪里比得上。⑩ 转朱阁，低绮（qǐ）户，照无眠：月光转过了红色的门，低低地透过雕花的窗户，照着没有睡意的人。⑪ 不应有恨：与月亮并无怨恨。⑫ 何事长（cháng）向别时圆：为什么偏在兄弟分离时还变圆呢？⑬ 但：只。⑭ 千里共婵（chán）娟（juān）：希望兄弟俩年年平安，尽管相隔千里，也能一起欣赏这美好的月光。

【音谱】　小工调,今作D调。凡九十五字。双调。前段九句。后段十句。句式有三言、四言、五言、六言、七言。押天、年、寒、间、眠、圆、全、娟八平韵。又押去、宇、合、缺四仄韵。(《碎金词谱》卷四,从《碧鸡漫志》)

【曲情】　丙辰为宋神宗熙宁九年(1076),苏轼时在密州(今山东诸城)任太守,中秋夜怀念其弟所作。前段写酒后游仙,思念亲人,失眠,望月。乘醉问青天,访明月,月宫无忧无虑的时光,到底是何年何月？我欲乘风而去,又担心月宫的琼楼玉宇太高,自己不胜寒冷孤寂。和自己的影子对舞,跟在人世间也差不多。月光穿过红色的楼阁和雕花的窗户,照着失眠的我,浮想联翩。后段写对人生宇宙的哲思。月亮本来不应该有太多的埋怨,为什么总是在人间离别的时候变得圆满？其实,人世总有悲欢离合,月亮总有阴晴圆缺,这些事自古就达不到完美。只希望大家都能健康长寿,即使相隔千里,也能共沐一片月光。张炎《词源》卷下:"词以意为主,不要蹈袭前人语意。如东坡《中秋·水调歌头》。"陈廷焯《白雨斋词话》:"东坡之词,纯以情胜,情之至者,词亦至。只是情得其正,不似耆卿之喁喁儿女私情耳。"

【词选】　　　　　[宋]苏轼《水调歌头·快哉亭作》

落日绣帘卷,亭下水连空。知君为我新作,窗户湿青红。长记平山堂上,倚枕江南烟雨,杳杳没孤鸿。语山色有无中。　　一千顷,都镜净。倒碧峰。忽然浪起,掀舞一叶白头翁。堪笑兰台公子,未解庄生天籁,刚道有雌雄。一点浩然气,千里快哉风。

[宋]苏轼《水调歌头》

安石在东海,从事鬓惊秋。中年亲友难别,丝竹缓离愁。一旦功成名遂,准拟东还海道,扶病入西州。雅志困轩冕,遗恨寄沧洲。　　岁云暮,须早计,要褐裘。故乡归去千里,佳处辄迟留。我醉歌时君和,醉倒须君扶我,惟酒可忘忧。一任刘玄德,相对卧高楼。

[宋]苏辙《水调歌头·徐州中秋作》

离别一何久,七度过中秋。去年东武今夕,明月不胜愁。岂意彭城山下,同泛清河古汴,船上载凉州。鼓吹助清赏,鸿雁起汀洲。　　坐中客,翠羽帔,紫绮裘。素娥无赖西去,曾不为人留。今夜清尊对客,明夜孤帆水驿,依旧照离忧。但恐同王粲,相对永登楼。(《宋六十名家词·东坡词》)

歌诗136　[宋]苏轼《念奴娇·赤壁怀古》①

大江东去②,浪淘尽③,千古风流人物④。故垒西边⑤,人道是,三国周郎赤壁⑥。乱石穿空,惊涛拍岸,卷起千堆雪⑦。江山如画,一时多少豪杰。　　遥想公瑾当年⑧,小乔初嫁⑨,雄姿英发⑩。羽扇纶巾⑪,谈笑间,樯橹灰飞烟灭⑫。故国神游⑬,多情应笑我,早生华发⑭。人生如梦,一尊还酹江月⑮。(《宋六十名家词·东坡词》)

【解题】　王灼《碧鸡漫志》卷五:"念奴,天宝中名倡,有色,善歌,宫伎中第一。帝尝曰:'此女眼色媚人。'今大石调《念奴娇》,世以为天宝间所制曲,予固疑之。然唐中叶渐有今体慢曲子,而近世有填连昌词入此曲者,后复转此曲入道调宫,又转入高宫大石调。"《词谱》卷二十八:"楔子。苏子瞻词名《大江东去》,又名《酹江月》,又名《赤壁词》,又名《酹月》。曾纯甫词名《壶中天慢》。戴复古词名《大江西上曲》。姚述尧词名《太平欢》。韩仲止词名《寿南枝》,又名《古梅曲》。姜尧章词名《湘月》,自注即《念奴娇》,鬲指声。张宗瑞词名《淮甸春》。米友仁词名《白云词》。张仲举词名《百字令》,又名《百字谣》。丘通密词名《无俗念》。游文仲词名《千秋岁》。《翰墨全书》词名《庆长春》,又名《杏花天》。"

【注释】 ① 赤壁：黄州赤壁，一名"赤鼻矶"，在今湖北黄冈西。而三国古战场的赤壁，文化界认为在今湖北赤壁市蒲圻县西北。② 大江：长江。③ 淘：冲洗，冲刷。④ 风流人物：杰出的历史名人。⑤ 故垒：过去遗留下来的营垒。⑥ 周郎：吴国名将周瑜，字公瑾，少年得志，二十四为中郎将，掌管东吴重兵，吴中皆呼为"周郎"。⑦ 雪：浪花。⑧ 遥想：回想很久以前。⑨ 小乔初嫁了：《三国志·吴志·周瑜传》载，周瑜从孙策攻皖，"得桥公两女，皆国色也。策自纳大桥，瑜纳小桥"。其时距赤壁之战已经十年，此处言"初嫁"，是言其少年得意，倜傥风流。⑩ 雄姿英发（fā）：周瑜体貌不凡，言谈卓绝。⑪ 羽扇纶（guān）巾：古代儒将手持羽毛制成的扇子，头戴青丝制成的头巾。⑫ 樯橹（qiáng lǔ）：曹操的水军战船。樯，挂帆的桅杆。橹：一种摇船的桨。⑬ 故国神游：在当年的赤壁战场浮想联翩。⑭ "多情"二句："应笑我多情，华发早生"的倒文。华发，花白的头发。⑮ 一尊还（huán）酹（lèi）江月：古人祭奠以酒浇在地上祭奠。这里指洒酒酹月，寄托自己的感情。尊，同"樽"，酒杯。

【音谱】 尺字调，今作C调。凡一百字。十九句。双调。句式有三言、四言、五言、六言。前段九句。后段十句。押物、壁、雪、杰、灭、月、发、月八仄韵。（《碎金词谱》卷九）

【曲情】 前段临江怀古。长江东去，大浪冲刷出自古以来多少英雄人物。人们传说，旧石基的西边，正是三国时周瑜火烧赤壁之地。只见乱石穿空，惊涛拍岸，卷起一堆地堆像雪一样的浪花。江山如画，一时多少豪杰。由今而古，由实而虚。后段借周瑜之事浇心中块垒。回想当年周瑜，小乔初嫁，雄姿英发，持羽扇纶巾，指挥若定，谈笑之间，曹操水军樯橹灰飞烟灭。如今我神游故国，怕是要被嘲笑多情多事，年纪不大，却满头白发。人生如一场梦，用一尊酒祭祀江中沉寂的岁月。王士贞《艺苑卮言》："昔人谓铜将军，铁绰板，唱苏学士'大江东去'。"

【词选】　　　　　　［宋］苏轼《念奴娇·赤壁怀古》

凭高眺远，见长空，万里云无留迹。桂魄飞来，光射处，冷浸一天秋碧。玉宇琼楼，乘鸾来去，人在清凉国。江山如画，望中烟树历历。　　我醉拍手狂歌，举杯邀月，对影成三客。起舞徘徊，风露下，今夕不知何夕。便欲乘风，翻然归去，何用骑鹏翼。水晶宫里，一声吹断横笛。（《宋六十名家词·东坡词》）

　　　　　　　　　　［宋］辛弃疾《念奴娇·书东流村壁》

野塘花落，又匆匆、过了清明时节。划地东风欺客梦，一枕云屏寒怯。曲岸持觞，

垂杨系马,此地曾轻别。楼空人去,旧游飞燕能说。　　闻道绮陌东头,行人长见,帘底纤纤月。旧恨春江流未断,新恨云山千叠。料得明朝,尊前重见,镜里花难折。也应惊问:近来多少华发!（《稼轩词》卷一）

歌诗137　［宋］苏轼《永遇乐》

彭城夜宿燕子楼①,梦盼盼,因作此词。

明月如霜,好风如水,清景无限。曲港跳鱼,圆荷泻露,寂寞无人见。紞如三鼓②,铿然一叶③,黯黯梦云惊断④。夜茫茫,重寻无觅处,觉来小园行遍。　　天涯倦客,山中归路,望断故园心眼⑤。燕子楼空,佳人何在,空锁楼中燕。古今如梦,何曾梦觉,但有旧欢新怨。异时对,黄楼夜景⑥,为余浩叹。（《宋六十名家词·东坡词》）

【解题】　《永遇乐》收入《东坡乐府》卷上,凡二首。《词谱》卷三十二:"有平韵、仄韵两体。仄韵者,始自北宋,《乐章集》注:林钟商。晁补之词名《消息》,自注:越调。平韵者,始自南宋,陈允平创为之。"《词谱》卷三十二收苏轼、晁补之、柳永、张元干、陈允平等人作七体。

【注释】　① 彭城:今江苏徐州。燕子楼:唐徐州尚书张建封为其爱妓盼盼在宅邸所筑小楼。② 紞(dǎn)如:击鼓声。③ 铿(kēng)然:清越的音响。④ 梦云:梦见巫山神女朝云,朝云指盼盼。典出宋玉《高唐赋》楚王梦见神女:"朝为行云,暮为行雨。"惊断:惊醒。⑤ 心眼:心愿。⑥ 黄楼:徐州东门上的大楼,苏轼知徐州时建造。

【音谱】　正平调,今作G调。凡一百四十字。二十二句。双调。前后段各十一句。句式有三言、四言、五言、六言。押限、见、遍、眼、燕、怨、断、叹八韵。起讫音为五—五。（《魏氏乐谱》卷二）

【曲情】　明月如霜,池里的鱼儿跳出水面,圆圆的荷叶上滚下了晶莹的露珠。三更时分,夜深人静,一片树叶落地都有声音,惊扰了我的美梦。夜色中踏遍小园,寻找旧梦,却不可得。后段写天涯倦客,只见燕子楼空,无限惆怅。昔日燕子楼中的旧事,已随梦远逝,而古往今来无数人的悲欢,又何尝不是如此。张炎《词源》:"词用事最难,要体认着题,融化不涩,如东坡《永遇乐》。"

永遇樂 正平調三正二遍　宋 蘇軾 子瞻

明月如霜,好風如水,清景無限。曲港跳魚,圓荷瀉露,寂寞無人見。紞如五鼓,鏗然一葉,黯黯夢雲驚斷。夜茫茫、重尋無覓處,覺來小園行遍。天涯倦客,山中歸路,望斷故園心眼。燕子樓空,佳人何在?空鎖樓中燕。古今如夢,何曾夢覺,但有舊歡新怨。異時對、南樓夜景,為余浩歎。

【词选】 ［宋］辛弃疾《永遇乐·京口北固亭怀古》

千古江山,英雄无觅,孙仲谋处。舞榭歌台,风流总被,雨打风吹去。斜阳草树,寻常巷陌,人道寄奴曾住。想当年,金戈铁马,气吞万里如虎。　　元嘉草草,封狼居胥,赢得仓皇北顾。四十三年,望中犹记,烽火扬州路。可堪回首,佛狸祠下,一片神鸦社鼓。凭谁问:廉颇老矣,尚能饭否?(《宋六十名家词·东坡词》)

歌诗138　［宋］苏轼《八声甘州》

有情风、万里卷潮来,无情送潮归。问钱塘江上,西兴浦口①,几度斜晖②?不用思量今古,俯仰昔人非③。谁似东坡老,白首忘机④?　　记取西湖西畔,正暮山好处,空翠烟霏。算诗人相得⑤,如我与君稀。约他年、东还海道,愿谢公、雅志莫相违⑥。西州路⑦、不应回首,为我沾衣。(《宋六十名家词·东坡词》)

【解题】　题作《寄参寥子》。参寥子,即僧人道潜,字参寥,浙江於潜人,精通佛典,工诗,苏轼与之交厚。元祐六年(1091),苏轼应召赴京后,寄赠他这首词。《词谱》卷二十五:"《碧鸡漫志·甘州》,仙吕调,有曲破,有八声,有慢,有令。按,此调前后段八韵,故名《八声》,乃慢词也,与《甘州遍》之曲破,《甘州子》之令词不同。《乐章集》亦注仙吕调。周密词名《甘州》;张炎词因柳词有'对萧萧暮雨洒江天'句,更名《萧萧雨》;白朴词名《宴瑶池》。"

【注释】　① 西兴:西陵,在钱塘江南今杭州市对岸。② 几度斜晖:度过多少个傍晚。③ 俯仰昔人非:语出王羲之《兰亭集序》:"俯仰之间,已为陈迹。"④ 忘机:忘却世俗的机诈。⑤ 相得:相交,相知。⑥ 谢公、雅志:语出《晋书·谢安传》,谢安"造泛海之装,欲经略初定,自江道还东。雅志未就,遂遇疾笃"。雅志:很早立下的志愿。⑦ 西州路:古建业城路名。谢安住西州门,过世后,外甥羊昙不忍经过。

【音谱】　凡九十七字。十八句。双调。前后段各九句。句式有四言、五言、六言、七言、八言。押归、晖、非、霏、违、机、稀、衣八平韵。稀约,谱中少"约"字。(《和文注音琴谱》)

【曲情】　钱塘江潮起潮落,聚散分合,有情无情,不由人愿。前段回忆共同度过的闲暇时光。后段珍视友情,约定来日再见。以平淡的文字写深厚的情意,至情至性,气势雄浑。蔡嵩云《柯亭词论》:"东坡词,胸有万卷,笔无点尘。其阔大处,不在能作豪放

八声甘州

商調 正調定絃

宋 苏轼 子瞻

有情風、萬里卷潮來，山好處，空翠煙霏。算無情送潮歸。問錢塘詩人相得，如我與君稀。他年、東還海道，願謝公雅志莫相違。西江上，西湖浦口，幾度斜暉。不用思量，今古俯仰，昔人非，誰似東州路、不應回首，為我沾衣。記取西湖西畔，正暮坡老，白首忘機？

语,而在其襟怀有涵盖一切气象。"

【词选】 ［宋］晁补之《八声甘州》

谓东坡、未老赋归来,天未遣公归。向西湖两处、秋波一种,飞霭澄辉。又拥竹西歌吹。僧老木兰非。一笑千秋事。浮世危机。　　应倚平山栏槛,是醉翁饮处,江雨霏霏。送孤鸿相接,今古眼中稀。念平生、相从江海,任飘蓬、不遣此心违。登临事。更何须惜。吹帽淋衣。(《晁无咎词》卷一)

歌诗139　［宋］苏轼《卜算子》

缺月挂疏桐,漏断人初静①。谁见幽人独往来②,缥缈孤鸿影。　　惊起却回头,有恨无人省③。拣尽寒枝不肯栖,寂寞沙洲冷④。(《宋六十名家词·东坡词》)

【解题】　《词谱》卷五:"苏轼词有'缺月挂疏桐'句,名《缺月挂疏桐》。秦湛词有'极目烟中百尺楼'句,名《百尺楼》。僧皎词有'目断楚天遥'句,名《楚天遥》。无名氏词有'蹙破眉峰碧'句,名《眉峰碧》。"苏轼在被贬黄州任上作此词。

【注释】　① 漏断:指深夜。漏,古代计时用的漏壶。② 幽人:幽居的人。③ 省(xǐng):理解,明白。④ 沙洲:江河中由泥沙淤积而成的陆地。

【音谱】　小工调,今作D调。凡四十四字。八句。句式有五言、七言。双调。前后段各四句。押静、影、省、冷四仄韵。(《碎金词谱》卷一)

【曲情】　前段写幽人。第一韵为视觉与听觉,暗喻亲人离散,营造夜半孤清的氛围。第二韵写幽人独自出没,见到孤鸿。后段写孤鸿,绝妙。第五句孤鸿惊起、回头两个动作,先逃避,后亲近。此后为鸟语。第六句,鸟心里有很多遗憾,没有人能够了解。第七句,鸟挑来拣去,不肯到梧桐树上栖息。第八句,鸟一定要待在冰冷寂寞的沙洲上。生

性孤傲高洁,甘处冷落。幽人与孤鸿,半夜偶遇,惺惺相惜,合为一体,是苏东坡士人格的生动写照。魏庆之《词话》引黄庭坚语:"其韵力高胜,不类食烟火人语。非胸中有万卷书,下笔无一点尘俗气,安能若是哉。"

【词选】 ［宋］苏轼《卜算子·感旧》

　　蜀客到江南,长忆吴山好。吴蜀风流自古同,归去应须早。　　还与去年人,共藉西湖草。莫惜尊前仔细看,应是容颜老。(《宋六十名家词·东坡词》)

　　　　　　　　　　［宋］陆游《卜算子·咏梅》

　　驿外断桥边,寂寞开无主。已是黄昏独自愁,更着风和雨。　　无意苦争春,一任群芳妒。零落成泥碾作尘,只有香如故。(《放翁词》)

歌诗140　［宋］苏轼《定风波·咏红梅》

　　好睡慵开莫厌迟①。自怜冰脸不时宜②。偶作小红桃杏色③,闲雅④,尚余孤瘦雪霜姿⑤。　　休把闲心随物态⑥,何事?酒生微晕沁瑶肌⑦。诗老不知梅格在⑧,吟咏,更看绿叶与青枝⑨。(《宋六十名家词·东坡词》)

【解题】　《词谱》卷十四:"引子。唐教坊曲名。李德润词名《定风流》。张子野词名《定风波令》。此词前后段俱不间入仄韵,与欧词异。"

【注释】　① 好睡:贪睡,此指红梅苞芽周期漫长,久不开放。慵(yōng):懒。② 怜:爱惜。冰脸:梅外表的白茸状物。③ 小红:淡红。④ 闲雅:文静大方。闲,通"娴"。⑤ 尚余:剩下。孤瘦:疏条瘦枝。⑥ 随:听任,顺从。⑦ 沁(qìn):渗入。⑧ 诗老:北宋诗人石

延年。梅格：红梅的品格。⑨ 绿叶与青枝：石延年《红梅》："认桃无绿叶，辨杏有青枝。"苏轼是讥其诗的浅近，境界不高。

【音谱】　六字调，今作 F 调。凡六十二字。双调。前段五句。后段六句。押迟、宜、姿、事、肌、枝六韵。(《碎金词谱》卷三)

【曲情】　红梅就像睡过头的少女，很晚才慵懒地盛开。自觉高冷并不合时宜，染点桃红杏色。梅花文静大方，清瘦中带着一些孤傲。而石延年的诗却没能表现梅花品格。不要把闲淡的心事都放在俗气的事物上。喝过小酒后，脸颊微红。诗老石延年写梅花，只在绿叶和青枝上着墨，难免落入俗套。

【词选】　　　　　［宋］苏轼《定风波·沙湖道中遇雨》

三月七日，沙湖道中遇雨。雨具先去，同行皆狼狈。余独不觉。已而遂晴。故作此词。

莫听穿林打叶声。何妨吟啸且徐行。竹杖芒鞋轻胜马。谁怕？一蓑烟雨任平生。　　料峭春风吹酒醒。微冷。山头斜照却相迎。回首向来萧瑟处。归去。也无风雨也无晴。

［宋］苏轼《定风波·重阳》

与客携壶上翠微。江涵秋影雁初飞。尘世难逢开口笑。年少。菊花须插满头归。　　酩酊但酬佳节了。云峤。登临不用怨斜晖。古往今来谁不老。多少。牛山何必更沾衣。(《宋六十名家词·东坡词》)

歌诗 141　［宋］苏轼《江城子·湖上与张先同赋》

凤凰山下雨初晴①。水风清。晚霞明。一朵芙蕖②，开过尚盈盈③。何处飞来双白鹭④，如有意，慕娉婷⑤。　　忽闻江上弄哀筝⑥。苦含情⑦。遣谁听⑧！烟敛云收⑨，依约是湘灵⑩。欲待曲终寻问取，人不见，数峰青⑪。(《宋六十名家词·东坡词》)

【解题】　元刻本又题作《江景》。《词谱》卷二："唐词单调。以韦庄词为主，余俱照韦词添字。至宋人始作双调。晁补之改名《江神子》，韩淲词有'腊后春前村意远'句，更名《村意远》。"

【注释】　① 凤凰山：在杭州之南。② 芙蕖(qú)：荷花。③ 盈盈：弹筝女轻盈优雅的姿态。④ 白鹭：鹭的一种，又称鹭鸶。⑤ 娉婷(pīng tíng)：女子美好的姿态。辛延

年《羽林郎》:"不意金吾子，娉婷过我庐。"⑥ 弄：弹奏。哀筝：悲凉的筝声。⑦ 苦：甚，极。⑧ 遣：使，教。⑨ 烟敛云收：弹筝姑娘好比下凡的仙人。⑩ 湘灵：湘水之神，比喻指弹筝姑娘缥渺超绝。⑪ "欲待"三句：语出钱起《省试湘灵鼓瑟》："曲终人不见，江上数峰青。"

【音谱】　六字调，今作F调。凡六十二字。十一句。双调。前段五句。后段六句。句式有三言、五言、七言。押晴、清、明、盈、婷、筝、情、听、灵、青十平韵。(《碎金词谱》卷三)

【曲情】　凤凰山下，大雨过后，天气初晴。水风清凉。晚霞明亮。一朵荷刚刚绽开，清新优雅。忽地飞来一双白鹭，对荷花倾慕有加。本是一喜景，却忽然听到江上传来筝声，伤感忧郁，好像专门弹给诗人听的。江面水雾慢慢收尽，本想等筝声结束再去探寻，筝女如同湘江女神一般消失不见了，只有青峰静静地伫立。

【词选】　　　　[宋]苏轼《江城子·密州出猎》

老夫聊发少年狂。左牵黄。右擎苍。锦帽貂裘，千骑卷平冈。为报倾城随太守，亲射虎，看孙郎。　酒酣胸胆尚开张。鬓微霜。又何妨。持节云中，何日遣冯唐。会挽雕弓如满月，西北望。射天狼。

<div style="text-align:center">[宋]苏轼《江城子·乙卯正月二十日记梦》</div>

十年生死两茫茫。不思量。自难忘。千里孤坟，无处话凄凉。纵使相逢应不识，尘满面，鬓如霜。　夜来幽梦忽还乡。小轩窗。正梳妆。相顾无言，惟有泪千行。料得年年断肠处，明月夜，短松冈。(《宋六十名家词·东坡词》)

歌诗 142　［宋］苏轼《蝶恋花》

花褪残红青杏小①。燕子飞时,绿水人家绕。枝上柳绵吹又少②。天涯何处无芳草③。　　墙里秋千墙外道。墙外行人,墙里佳人笑。笑渐不闻声渐悄④。多情却被无情恼⑤。(《宋六十名家词·东坡词》)

【解题】　《词谱》卷十三:"唐教坊曲。本名《鹊踏枝》,宋晏殊词改今名。《乐章集》注小石调,赵令畤词注商调,《太平乐府》注双调。冯延巳词有'杨柳风轻,展尽黄金缕'句,名《黄金缕》。赵令畤词有'不卷珠帘,人在深深院'句,名《卷珠帘》。司马槱词有'夜凉明月生南浦'句,名《明月生南浦》。韩淲词有'细雨吹池沼'句,名《细雨吹池沼》。贺铸词名《凤栖梧》,李石词名《一箩金》,衷元吉词名《鱼水同欢》,沈会宗词名《转调蝶恋花》。"

【注释】　① 褪:萎谢。② 柳绵:柳絮。③ 天涯:大地。④ 渐悄:渐渐听不到笑声。⑤ 多情:多情的人。却被:反被。无情:无情的人。

【音谱】　小工调,今作 D 调。凡六十字。双调。前后段各五句。句式有四言、五言、七言。押小、绕、少、草、道、笑、悄、恼八韵,平仄通押。(《碎金词谱》卷八)

【曲情】　前段以青杏起笔,微观入手,视点随燕子移动,过绿水人家,又随枝上柳绵,愈看愈远,愈远愈淡,浑然消没于天涯深广之处,由近而远,由小而大,动静相兼,勾画出一幅静美祥和的田园生活图景。后段佳人从墙内的秋千荡上来,看到行人打墙外经过,传出善意的笑声。行人埋头赶路,表面不予应答,耳里、心里却留意于佳人。末尾一句,行人自责自己的无情惹恼墙内多情女。呜呼,论世间之多情者,莫过于行人。行人诙谐而痴迷,可窥见东坡之旷达与执着。东坡平生多

贬,羁旅困顿,却能有此逸思,怡情自适,不亦伟词乎!佳人自是天真,愈天真愈动人。行人自是有情,愈有情愈可敬。

【词选】　　　　　［宋］苏轼《蝶恋花·代人赠别》

一颗樱桃樊素口。不爱黄金,只爱人长久。学画鸦儿犹未就。眉间已作伤春皱。　扑蝶西园随伴走。花落花开,渐解相思瘦。破镜重圆人在否。章台折尽青青柳。

［宋］苏轼《蝶恋花》

簌簌无风花自堕。寂寞园林,柳老樱桃过。落日多情还照坐。山青一点横云破。　路尽河回千转柁。系缆渔村,月暗孤灯火。凭仗飞魂招楚些,我思君处君思我。(《宋六十名家词·东坡词》)

第五节　秦观歌诗

秦观(1049—1110),字少游、太虚,号淮海居士,高邮(今江苏高邮)人。少豪隽慷慨,溢于文词,举进士不中。受苏轼、王安石赏识。苏轼勉励其应考,始登第。任定海主簿、蔡州教授。元祐初,苏轼荐于朝,除太学博士、校正秘书省书籍、国史院编修。绍圣初,坐党籍,出为杭州通判、处州酒税,徙郴州(今湖南郴州市)、横州(今广西横县)、雷州(今广东雷州半岛)。元符三年(1100)徽宗即位,为宣德郎,至藤州(今广西藤县),出游华光亭,卒,年五十二。事见《宋史》本传。秦观为"苏门四学士"之一,工于诗、词、文。有《淮海集》、《淮海词》(《淮海长短句》)。张炎《词源》卷下:"秦少游词体制淡雅,气骨不衰。清丽中不断意脉,咀嚼无滓,久而知味。"王灼《碧鸡漫志》卷二:"张子野、秦少游俊逸精妙。少游屡困京洛,故疏荡之风不除。"秦观词以清新优美的语言,表达委婉细腻的情绪,创造深远明丽的意境。

歌诗143　［宋］秦观《忆王孙·春景》

萋萋芳草忆王孙[①]。柳外楼高空断魂。杜宇声声不忍闻[②]。欲黄昏。雨打梨花深闭门[③]。(《啸余谱》卷八《淮海词》)

【解题】 《词谱》卷二:"此词单调三十一字者,创自秦观,宋元人照此填。《太平乐府》注:黄钟宫。《太和正音谱》注:仙吕宫。《梅苑》词名《独脚令》;谢克家词名《忆君王》;吕渭老词名《豆叶黄》;陆游词有'画得蛾眉胜旧时'句,名《画蛾眉》;张辑词有'几曲阑干万里心'句,名《阑干万里心》。"《啸余谱》卷八:"一名《豆叶黄》。单调。小令。改用仄韵后加一叠即《渔家傲》。"

【注释】 ①"萋萋"句:刘安《招隐》:"王孙游兮不归,芳草生兮萋萋。"② 杜宇:杜鹃,到春至鸣叫,声音哀伤。③ 雨打梨花:白居易《长恨歌》:"梨花一枝春带雨。"

【音谱】 小工调,今作D调。凡三十一字。五句。单调。句式有三言、七言。押孙、魂、闻、昏、门五平韵。(《碎金词谱》卷二)

【曲情】 芳草萋萋,正是暖春好时节,心上人已经离去,分外想念。柳树丛中,一个人在高楼上,分外忧愁。只听到杜鹃声声哀叫,实在不忍心听下去。黄昏将近,层门紧闭,听雨点打在梨花上。

【词选】 　　　　　[宋] 李重元《忆王孙·夏词》

风蒲猎猎小池塘。过雨荷花满院香。沉李浮瓜冰雪凉。竹方床。针线慵拈午梦长。

　　　　　[宋] 李重元《忆王孙·秋词》

飕飕风冷荻花秋。明月斜侵独倚楼。十二珠帘不上钩。黯凝眸。一点渔灯古渡头。

　　　　　[宋] 李重元《忆王孙·冬词》

彤云风扫雪初晴。天外孤鸿三两声。独拥寒衾不忍听。月笼明,窗外梅花影瘦横。(《唐宋诸贤绝妙词选》卷七)

歌诗144　[宋] 秦观《满庭芳·晚景》

山抹微云,天连衰草,画角声断谯门①。暂停征辔②,聊共引离尊。多少蓬莱旧侣③,频回首、烟霭茫茫。斜阳外,寒鸦万点,流水绕孤村。　　消魂当此际④,香囊暗

解,罗带轻分⑤。谩赢得⑥,青楼薄幸名存⑦。此去何时见也,襟袖上、空染啼痕。伤情处,高城望断。灯火已昏黄。(《淮海集》卷七)

【解题】 《词谱》卷二十四:"《满庭芳》有平韵、仄韵两体。平韵者,周邦彦词名《锁阳台》。葛立方词有'要看黄昏庭院,横斜映霜月朦胧'句,名《满庭霜》。晁补之词有'堪与潇湘暮雨,图上画扁舟'句,名《潇湘夜雨》。韩淲词有'甘棠遗爱,留与话桐乡'句,名《话桐乡》。吴文英词因苏轼词有'江南好,千钟美酒,一曲满庭芳'句,名《江南好》。张野词名《满庭花》。"

【注释】 ① 画角:古管乐器。传自西羌。形如竹筒,本细末大,以竹木或皮革等制成,因表面有彩绘,故称。发声哀厉高亢,古时军中多用以警昏晓,振士气,肃军容。帝王出巡,亦用以报警戒严。② 征辔(pèi):远行之马的缰绳,指马。③ 蓬莱:仙岛,指青楼。④ 消魂:忧伤。⑤ 香囊、罗带:古代情人解下日常随身物品互相赠别。⑥ 谩:徒然。⑦ 薄幸:薄情。

【音谱】 小工调,今作D调。凡九十五字。二十句。双调。前后段各十句。句式有四言、五言、六言、七言。押门、尊、纷、村、分、存、痕、昏八平韵。(《碎金词谱》卷三)

【曲情】　秦观学柳永写艳词。前段写离觞。山峰被抹上一层淡淡的愁云,枯草一直延伸到天际,夕阳西下,画角声音呜咽。行者与送者下马,同饮最后一场离别酒。此别后,青楼旧事就要隔着层层烟霭了。等到夕阳西下,寒鸦万点,游子零落在孤村之外的客舟中。后段写离赠。离别在即,离愁愈浓,解下罗带、香囊相赠。恐怕要在青楼留下薄情的名声了。此去后,不知何时才能相见。襟袖上还留着泪痕。思念深时,恐怕会站在高楼远望,一直望到黄昏过后,万家灯火。

【词选】　　　　　　　［宋］秦观《满庭芳·晚景》

　　碧水惊秋,黄云凝暮,败叶零乱空阶。洞房人静,斜月照徘徊。又是重阳近也,几处处,砧杵声催。西窗下,风摇翠竹,疑是故人来。伤怀。　　增怅望,新欢易失,往事难猜。问篱边黄菊,知为谁开。谩道愁须殢酒,酒未醒、愁已先回。凭阑久,金波渐转,白露点苍苔。(《淮海集》卷七)

歌诗145　［宋］秦观《海棠春》

　　流莺窗外啼声巧。睡未足、把人惊觉。翠被晓寒轻,宝篆沉烟袅①。　　宿醒未解宫娥报②。道别院、笙歌会早③。试问海棠花,昨夜开多少?(《淮海词》)

【解题】　题作《春晓》。《碎金词谱》卷一:"《海棠春》见《九宫谱》,引子,词调始自秦少游。马子严词名《海棠花》。史邦卿词名《海棠春令》。"

【注释】　①宝篆:盘香。②酲(chéng):病酒。③会早:乐谱作"宴早"。

【音谱】　小工调,今作 D 调。凡四十八字。八句。双调。前后段各四句。句式有五言、七言。押巧、觉、袅、报、早、少六仄韵。流莺、宿醒、笙歌,后附点。(《碎金词谱》卷一,从《九宫谱》)

【曲情】　流莺在窗外不住地啼叫,公子还没睡足,就被惊醒了。绿色的绸被挡不住清

早的寒气,卧房内沉香缭绕。宿醉还没有清醒,就听到宫娥催促:"隔离家的院子,笙歌宴会早早就开始了。"公子问道:"我家院子里的海棠花,昨夜开多少?落了多少?"主仆二人,一雅一俗,诙谐生动。

【词选】　　　　　　　　　　[宋]张綖《海棠春》

探春东郭春犹早。道此际,春光更好。残雪陇头,梅雨溪边草。　　东风十里楼台晓。又领取,一番花鸟。欲抱锦琴弹,谁信知音少。(《历代诗余》卷十九)

第六节　苏门歌诗

苏轼是继欧阳修之后的北宋文坛盟主,提携了一大批新人。苏轼《答李昭玘书》:"如黄庭坚鲁直、晁补之无咎、秦观太虚、张耒文潜之流,皆世未之知,而轼独先知之。"四人都在馆阁任职,故称苏门四学士。《山谷老人传》:"元祐中,眉山苏公号文章伯,当是时,公与高邮秦少游、宛丘张文潜、济源晁无咎皆游其门,以文相高,号四学士。一语一诗出,人争相传诵之,纸价为高。"四学士的政治操守与苏轼基本保持一致,文学才华却各有特点。张耒《赠李德载》:"长翁波涛万顷陂,少翁巉秀千寻麓。黄郎萧萧日下鹤,陈子峭峭霜中竹。秦文茜藻舒桃李,晁论峥嵘走金玉。六公文字满人间,君欲高飞附鸿鹄。"

歌诗146　[宋]黄庭坚《少年心》

对景惹起愁闷。染相思、病成方寸。是阿谁先有意,阿谁薄幸①。斗顿恁②。少喜多嗔。　　合下休传音问③。你有我、我无你分。似合欢桃核,真堪人恨。心儿里、有两个人人。(《山谷词》)

【作者】　　黄庭坚(1045—1105),字鲁直,号山谷道人、涪翁,洪州分宁(今江西修水)人。宋英宗治平四年(1067)举进士。任叶县尉。熙宁初,举四京学官,教授国子监。苏轼赞赏其诗文超轶绝尘,独立万物之表,由是声名始震。哲宗立,召为校书郎、《神宗实录》检讨官。逾年,迁著作佐郎,加集贤校理。后擢起居舍人。除秘书丞。绍圣初,出知宣州,改鄂州。贬涪州别驾、黔州安置,移戎州。蜀士慕从之游,讲学不倦,凡经指

授,下笔皆可观。徽宗即位,知太平州。任宜州。三年,徙永州。崇宁四年(1105)卒,年六十一。追谥文节。有《山谷词》。事见《山谷老人传》《宋书》本传。有宋刻本《类编黄先生文集大全》五十卷,其中乐章一卷。庭坚学问文章,天成性得,其诗得法杜甫,学甫而不为者。善书法。《山谷老人传》:"公之文光绝出高妙,追古冠今,祝后辉前。晚节位益黜,名益高。"黄庭坚诗歌标新立异,精益求精,锤炼字眼,翻新句法,喜欢险韵拗律,刻意谋篇,意象奇特,比喻新颖,挺峭瘦硬,生涩有味,点铁成金、夺胎换骨,成就居苏门四学士之首。

【解题】 《碎金词谱》卷八:"调见《山谷词》,有两体,一名《添字少年心》。"

【注释】 ① 薄幸:薄情,负心。② 斗顿恁:乐谱作"陡顿恁"。如此。③ 合下:即时,当下。

【音谱】 凡字调,今作降 E 调。凡六十字。十一句。双调。前段六句。后段五句。句式有四言、五言、六言、七言。押闷、寸、幸、嗔、问、分、恨、人八韵,平仄通押。(《碎金词谱》卷八)

【曲情】 不知是移情入景,还是触景生情,只因相思惹得新愁绪。是谁先有意,又是谁薄情幸,惹出些许纷争。少女相思之愁,娇嗔之媚,尽显笔端。

【词选】 [宋] 黄庭坚《少年心》

心里人人,暂不见、霎时难过。天生你要憔悴我。把心头、从前鬼,著手摩挲。抖擞了、百病销磨。 见说那厮脾鳖热,大不成,我便与拆破。待来时、鬲上与厮噷则个。温存着、且教推磨。(《山谷词》)

歌诗147　［宋］晁补之《盐角儿·亳社观梅》

开时似雪①。谢时似雪②。花中奇绝③。香非在蕊,香非在萼,骨中香彻④。占溪风,留溪月。堪羞损山桃如血⑤。直饶更、疏疏淡淡,终有一般情别⑥。(《宋六十名家词·琴趣外编》卷二)

【作者】　晁补之(1053—1110),字无咎,济州巨野(今山东巨野)人。十七岁随父官杭州,谒苏轼。宋神宗元丰二年(1079)举进士第一,授澶州司户参军。元祐元年(1086)以太学正,授秘书省正字,迁校书郎、扬州通判、著作佐郎、吏部员外郎、礼部郎中,兼国史编修、实录检讨官。先徙湖州、密州等,主管鸿庆宫,还家葺归来园,号归来子。大观末复,出党籍,任达州、泗州知府。大观四年卒,年五十八。事见《宋史》本传。为"苏门四学士"之一。诗、词、文皆工。有《鸡肋集》,又有《晁无咎词》。

【解题】　《碧鸡漫志》:"始教坊家人市盐,于纸角中得一曲谱,翻之,遂以为名。今双调《盐角儿令》是也。"亳(bó)社:又称殷社。古时建国必先立社,殷建都亳,故称亳社,故址在今河南商丘。

【注释】　① 开时似雪:卢照邻《梅花落》:"雪处疑花满,花边似雪回。" ② 谢时似雪:杜审言《大酺》:"梅花落处疑残雪,柳叶开时任好风。" ③ 花中奇绝:花中奇物而绝无仅有。 ④ 骨中香彻:彻:透。魏了翁《次韵苏和甫雨后观梅》:"疏影照人骚梦冷,清香彻骨醉痕销。" ⑤ 堪:可以,能够。损:煞,很。 ⑥ 情别:另有一番情致。

【音谱】　小工调,今作D调。凡五十字。十一句。双调。句式有三言、四言、六言、七言。前段六句,押雪、绝、彻三仄韵,一叠韵。

后段五句,押月、血、别三仄韵。(《碎金词谱》卷五)

【曲情】　　梅花开时像落在枝头的雪,谢时像落在地上的雪,纯粹洁净,在百花中最是奇特绝妙。梅花的香不在蕊,也不在花萼,而是深深浸透在花骨中。梅花绽放在偏僻的地方,占着溪风,留住溪月。高风亮节,只怕要让那血红而俗气的山桃感到羞愧。梅花那疏疏淡淡的清秀,总是别有一番风味。

【词选】　　　　　　　　[宋]冯鼎臣《盐角儿·春半》

春分过也,小楼昨夜,棠梨花谢。章台折柳,西园拾翠,暗香随马。　午风轻,莺声乍。盈盈侣秋千初罢。再相约,黄昏踏月,窗下绿蛾重画。(《历代诗余》卷二十二)

歌诗148　[宋]晁补之《金凤钩》

春辞我,向何处?怪草草、夜来风雨。一簪华发①,少欢饶恨,无计春且住②。春回常恨寻无路。试向我、小园徐步③。一栏红药④,倚风含露⑤,春自未曾归去。(《晁无咎词》卷一)

【解题】　　题作"送春"。《词谱》卷十一:"调见《琴趣外篇》。此调微近《夜行船》,其实不同也。"

【注释】　　① 华发:花白头发,指年老。② 且住:暂止。犹言慢着。③ 徐步:缓慢行走。④ 红药:芍药花。⑤ 倚风:随风摇摆。

【音谱】　　小工调,今作D调。凡四十字。十一句。双调。前段六句,押处、雨、住三仄韵。后段五句,押路、步、去三仄韵。(《碎金续谱》卷三)

【曲情】　　春天辞别我,去了哪里?又是一夜的风雨。头发已经发白,欢乐少,埋怨多,没法子留住春天的脚步。春天要是再次回来,找不着

路。那就请在我的院子里,走得慢一些,停得久一些吧。你看那棵鲜红芍药,好像春天不曾远去。

【词选】　　　　　　[宋]晁补之《金凤钩》

雪晴闲步花畔。试屈指,早春将半。樱桃枝上最先到,却恨小梅芳浅。　　忽惊拂水双来燕。暗自忆,故人犹远。一分风雨占春愁,一来又对花肠断。(《晁无咎词》卷一)

歌诗149　[宋]秦觏《蝶恋花》

妾本钱塘江上住①。花落花开,不管流年度。燕子衔将春色去。纱窗几阵黄梅雨②。　　斜插犀梳云半吐③。檀板轻敲④,唱彻黄金缕⑤。梦断彩云无觅处。夜凉明月生南浦⑥。(《历代诗余》卷三十九)

【解题】　　《碎金词谱》卷八:"《蝶恋花》一名《黄金缕》,一名《明月生南浦》。"又作司马槱题《赠妓》。

【注释】　①本:原,原本。钱塘江:古称浙,因流经古钱塘县而得名,在杭州。② 黄梅雨:江南春末夏初黄梅季节下的绵绵细雨。③ 犀梳:犀牛角梳子。④ 檀板:拍板。⑤ 黄金缕:《蝶恋花》的别名。⑥ 南浦:告别的渡口。

【音谱】　小工调,今作D调。凡六十字。十句。双调。前后段各五句。句式有四言、五言、七言。押住、度、去、雨、吐、缕、处、浦八仄韵。(《碎金词谱》卷八,从《乐章集注》)

【曲情】　我一直住在钱塘江边,不管花开花落,任它似水流年,只为等你。一年一度,燕子把春色都衔走了。隔着纱窗,听着一阵一阵的黄梅雨。我斜插着犀牛角梳子,乌

黑的头发像云一般,轻敲着檀板,唱着这首《黄金缕》,一遍又一遍。一直守望到行云都消散了,还不见你归来。到梦里,明月从南浦冉冉升起,我和你相遇。

【词选】 ［宋］秦观《蝶恋花》

晓日窥轩双燕语。似与佳人,共惜春将暮。屈指艳阳都几许?可无时霎间风雨。　流水落花问无处。只有飞云,冉冉来还去。持酒劝云云且住,凭君碍断春归路。(《历代诗余》卷三十九)

第七节　贺铸歌诗

贺铸(1052—1125),字方回,号庆湖遗老,原籍山阴(今浙江绍兴),长于卫州共城(今河南辉县)人。面铁色,眉目耸拔,人称贺鬼头。因性耿直,尚气近侠,不媚权贵,仕途坎坷。贺铸博学强记,家富藏书,无所不读。《宋史·文苑传》称其"工语言,深婉丽密,如次组绣"。尤长于度曲,隐括李商隐、温庭筠等人诗句,皆为新奇。元祐六年(1091)经苏轼推荐,为承直郎。崇宁元年(1102)为泗州通判,后迁太平州通判。大观三年(1109),以承议郎致仕。政和元年(1111),为朝奉郎。晚年退居苏州。《宋史》有传。以工文辞见称于世。贺铸作词往往据其意另立调名,下注原名。在宋代词集中别树一帜,其词历代多有好评。程俱撰《墓志》称"其诗词雅丽,有古乐府之风"。有《庆湖遗老集》,宋刻本《东山词》二卷。《王直方诗话》载贺铸论诗:"平淡不涉于流俗,奇古不临于怪僻,题咏不窘于物议,叙事不病于声律,比兴深者通物理,用事工者如己出。格见于成篇,浑然不可镌;气出于言外,浩然不可屈。"张耒《东山词》序说:"贺方回博学业文,而乐府之辞,婉绝一世。携一篇示予,大抵倚声而为之,辞皆可歌也。"

歌诗150　［宋］贺铸《青玉案·题横塘路》

凌波不过横塘路①。但目送、芳尘去②。锦瑟华年谁与度③。月楼花院④,琐窗朱户⑤。惟有春知处。　碧云冉冉蘅皋暮⑥。彩笔新题断肠句⑦。试问闲情都几许⑧。一川烟草,满城风絮。梅子黄时雨⑨。(《草堂诗余》卷二)

【解题】　又题作《春暮》。《词谱》卷十五:"调名出汉张衡诗:'何以报之青玉案'。韩淲词有'苏公堤上西湖路'句,名《西湖路》。"词谱题作"题横塘路",《古今词统》题作"姑

苏横塘小筑"。

【注释】　①凌波：女子步态轻盈。横塘：在苏州城外，是作者隐居之所。②芳尘去：花落时尘土粘香，比喻春天已过。③锦瑟华年：美好的青春年华。锦瑟：饰有彩纹的瑟。④月楼：绣楼。花院：花木环绕的庭院。⑤琐窗：雕绘连环花纹的窗子。朱户：朱红的大门。⑥冉冉：云彩缓缓流动。蘅（héng）皋（gāo）：长着香草的沼泽中的高地。

青玉案　题横塘路　引子　從九宫譜　南中呂宫　六字調　宋　賀鑄　方回

凌波不過橫塘路韻　但目送讀芳塵去韻
錦瑟年華誰與度韻
窗朱户韻惟有春知處韻
蘅皋暮韻綵筆空題斷腸句韻試問閒
愁知幾許韻一川烟草句滿城飛絮
梅子黄時雨韻

⑦彩笔：有写作的才华。⑧都几许：有多少。⑨梅子黄时雨：江南初夏梅子成熟时多连绵阴雨，称"梅雨"。

【音谱】　六字调，今作G调。凡六十七字。十二句。双调。前后段各六句。句式有四言、五言、六言、七言。押路、去、度、户、处、暮、句、许、絮、雨十仄韵。（《碎金词谱》卷三，从《九宫谱》）

【曲情】　她的凌波微步，从来没有迈过横塘路。深闺中，她看见春天的花絮一片片吹散。锦瑟般的花样年华却无人陪伴。高高的绣楼下是花木葱茏的院落，琐花的窗棂，朱红的门户。她和春天相守在深闺里。傍晚，湛蓝的云朵缓缓飘过，池边长满蘅皋，她提笔写下忧伤的诗句。要问她的愁绪有多少？一川烟草，满城风絮，梅子黄时雨，触目都是离愁。满心而发，肆口而成，虽欲已焉，而不得者。

【词选】　　　　　[宋] 欧阳修《青玉案·春日怀旧》

一年春事都来几。早过了、三之二。绿暗红嫣浑可事。绿杨庭院，暖风帘幕，有个人憔悴。　　买花载酒长安市。又争似、家山见桃李。不枉东风吹客泪，相思难表，梦魂无据，惟有归来是。（《类编草堂诗余》卷二）

[宋]苏轼《青玉案·和贺方回韵送伯固归吴中故居》

三年枕上吴中路。遣黄耳随君去。若到松江呼小渡。莫惊鸥鹭。四桥尽是老子经行处。 辋川图上看春暮。常记高人右丞句。作个归期天已许。春衫犹是，小蛮针线，曾湿西湖雨。（《宋六十名家词·东坡词》）

歌诗 151　[宋]贺铸《感皇恩·记别》

兰芷满芳洲①，游丝横路②。罗袜尘生步。迎顾。整鬟颦黛，脉脉两情难语③。细风吹柳絮。人南渡。　　回首旧游，山无重数。花底深朱户。何处。半黄梅子，向晚一帘疏雨。断魂分付与。春将去。（《东山词》卷上）

【解题】　《词谱》卷十六："唐教坊曲名。陈旸《乐书》：祥符中，诸工请增龟兹部如教坊，其曲有双调《感皇恩》。党怀英词名《叠萝花》。"

【注释】　① 兰芷：兰草与白芷，皆香草。芳洲：芳草丛生的小洲。② 游丝：蜘蛛等吐的飘荡在空中的丝。③ 脉脉：默默地用眼神表达情意。

【音谱】　六字调，今作 F 调。凡六十七字。十六句。前后段各八句。句式有二言、三言、四言、五言、六言。押路、步、顾、语、絮、渡、数、户、处、雨、与、去十二仄韵。（《碎金词谱》卷十，从《九宫谱》）

【曲情】　前段写离别。兰芷长满芳洲，蛛网罗织在路边。她穿着罗袜，碎步生尘，顾盼生姿。云鬓翠眉，含情脉脉，满腔心事却无人倾诉。轻风吹着柳絮，心上人南渡离去。后段写思念。旧游不知在何处，重重青山相隔。花树相遮，朱门紧

闭,她在庭院深深处。梅子半黄,天色渐晚,又是无眠,隔帘听着稀疏的雨点。春天已然归去,忧伤弥漫。

【词选】 ［宋］汪莘《感皇恩》

年少寻芳,早春时节。飞去飞来似蝴蝶。如今老大嬾趣。五陵豪侠,梦中时听得。秦箫咽。割断人间,柳枝桃叶。海上书来恨离别。旧游还在,空锁云霞万叠。举杯相忆处,青天月。(《历代诗余》卷四十三)

歌诗152 ［宋］贺铸《眼儿媚》

萧萧江上荻花秋①。做弄许多愁②。半竿落日,两行新雁,一叶扁舟。　　惜分长怕君先去,且待醉时休。今宵眼底,明朝心上,后日眉头。(《东山词》卷上)

【解题】 《历代诗余》卷十八:"一名《秋波媚》,一名《小栏干》。双调。四十八字。宋人起句平仄稍有异同,然通篇自是一定,与《朝中措》迥别,混入者非。"《碎金词谱》卷九:"《眼儿媚》此与左词同,惟前段起句不作拗体,如卢申之词之'玉钩清晓上帘衣',史邦卿词之'儿家七十二鸳鸯'皆是。"

【注释】 ① 萧萧:凄清,寒冷。② 做弄:作成,渐渐形成。

【音谱】 六字调,今作F调。凡四十八字。十句。双调。前段五句,押秋、愁、舟三平韵。后段五句,押休、头二平韵。句式有四言、五言、七言。(《碎金词谱》卷九,从《九宫谱》)

【曲情】 前段写旅途。秋天的萧萧江上,荻花逢秋,一片雪白,勾起了许多乡愁。半竿落日,两行新雁,一叶扁舟,几分萧瑟。后段写送别。送别席上,生怕对方先行离去,送行酒一直喝到醉了才散。离情别意,今天现在眼里,明天藏在心上,后天就写上眉

头了。

【词选】　　　　　　　　［宋］张元幹《眼儿媚》

萧萧疏雨滴梧桐。人在绮窗中。离愁遍绕,天涯不尽,却在眉峰。　　娇波暗落相思泪,流破脸边红。可怜瘦似一枝春。柳不禁东风。(《宋六十名家词·芦川词》)

　　　　　　　　　　　　［宋］石孝友《眼儿媚》

愁云澹澹雨萧萧。暮暮复朝朝。别来应是,眉峰翠减,腕玉香消。　　小轩独坐相思处,情绪好无聊。一丛萱草,数竿修竹,几叶芭蕉。(《宋六十名家词·金谷遗音》)

　　　　　　　　　　　　［宋］朱淑真《眼儿媚》

迟迟风日弄轻柔。花径暗香流。清明过了,不堪回首,云锁朱楼。　　午窗睡起莺声巧,何处唤春愁。绿杨影里,海棠枝畔,红杏梢头。(《断肠词》)

　　　　　　　　　　　　［宋］程垓《眼儿媚》

一枝烟雨瘦东墙。真个断人肠。不为天寒日暮,谁怜水远山长。　　相思月底,相思竹外,犹自禁当。只恐玉楼贪梦,输他一夜清香。(《宋六十名家词·书舟词》)

歌诗153　［宋］贺铸《梅花引》

城下路。凄风露①。今人犁田古人墓。岸头沙。带蒹葭。漫漫昔时②,流水今人家。　　黄埃赤日长安道。倦客无浆马无草③。开函关。闭函关。千古如何,不见一人闲。(《东山词》卷一)

【解题】　　《东山词》题作《将进酒》。《乐府诗集》卷二十四:"《梅花落》,本笛中曲也。按唐大角曲亦有《大单于》《小单于》《大梅花》《小梅花》等曲,今其声犹有存者。"《碎金词谱》卷六:"此调有两体。五十七字者始自贺方回。高仲常词名《贪也乐》。一百十四字者另入越角。"

【注释】　　① 凄风:寒风。② 昔时:古人。③ 倦客:厌倦游历在外的人。

【音谱】　　小工调,今作D调。凡五十七字。十三句。双调。前段七句,押路、露、墓三仄韵,押沙、葭、家三平韵。后段六句,押道、草二仄韵,押关、闲二平韵。函关,叠韵。句式有三言、四言、五言、七言。(《碎金词谱》卷六,从《中原音韵》)

【曲情】　前段写马路、水道两边的古今变化,世事无常。如今的城下路,凄风苦雨,朝夕凝露。马路边今人犁作田,古人修成墓。河道两岸的沙土,沿河长着蒹葭带,昔时的漫漫水道,而今改作流水人家。后段写繁华的长安道上,也曾经黄土蔽日,人困马乏。千余年来,函谷关打开又关闭,没一人闲着。

【词选】　［宋］贺铸《梅花引》

六国扰。三秦扫。初谓商山遗四老。驰单车,致缄书,裂荷焚芰,接武曳长裾。　　高阳真得杯中趣。身到醉乡安稳处。生忘形。死忘名。二豪初不数刘伶。(《东山词》卷上)

```
梅花引　從中原音韻正曲　南越調　小工調　宋　賀鑄　方同

城下路　仄　凄風露　韻　今人犁田古人墓　上

韻岸頭沙　韻平帶蒹葭　韻漫漫昔時句流

水今人家　韻　黃埃赤日長安道　韻換仄

倦客無漿馬無草　韻開函關　韻換平開函

關疊千古如何　句不見一人閒　韻
```

第八节　周邦彦歌诗

周邦彦(1056—1121),字美成,自号清真居士,钱塘(今浙江杭州)人。博学多通,好声色,常冶游。宋神宗元丰初,献《汴都赋》,命侍臣读于迩英阁,召赴政事堂,为太学正,迁庐州教授、溧水知县,还为国子主簿。哲宗除秘书省正字。历校书郎、考功员外郎、卫尉、宗正少卿,兼议礼局检讨,以直龙图阁知河中府。徽宗朝,仕至徽猷阁待制,提举大晟府。出知顺昌府,徙处州。晚居明州。宣和三年卒,年六十六。事见《宋史》本传。他精通音乐,供职大晟时,与万俟咏诸人讨论古乐,创制新调。王灼《碧鸡漫志》卷二:"崇宁间,建大晟乐府,周美成作提举官,而制撰官又有七。尤万俟咏雅言,元诗赋科老手也。三舍法行,不复进取,放意歌酒,自称大梁词隐。每出一章,信宿喧传都下。政和初,召试补官,置大晟乐府制撰之职。新广八十四调,患谱弗传,雅言请以盛德大业及祥瑞事迹制词实谱。有旨依月用律,月进一曲,自此新谱稍传。时田为不伐亦供职大乐,众谓乐府得人云。"著有《片玉词》《清真集》。周邦彦好音乐,能自度曲,制乐府

长短句,词韵清蔚,有宫廷气,文人气,善于融化古句,对于结构、布局、选声、遣辞,都作悉心安排,把音乐语言与文学语言紧密结合,为北宋词坛规范化艺术标准,并在音律、语言、章法和技巧等方面供后代词人借鉴。张炎《词源》卷下:"美成负一代词名,所作之词浑厚和雅,善于融化诗句,而于音谱且间有未谐,可见其难矣。"陈元龙有《详注片玉集》。

歌诗154 〔宋〕周邦彦《应天长》

条风布暖①,霏雾弄晴②,池台遍满春色。正是夜堂无月,沉沉暗寒食。梁间燕,前社客③。似笑我、闭门愁寂。乱花过,隔院芸香④,满地狼藉。　　长记那回时。邂逅相逢⑤,郊外驻油壁⑥。又见汉宫传烛⑦,飞烟五侯宅。青青草,迷路陌。强载酒,细寻前迹。市桥远,柳下人家,犹自相识。(《宋六十名家词·片玉词》卷上)

【解题】　《词谱》卷八:"《应天长》有令词、慢词。令词始于韦庄。又有顾敻、毛文锡两体。宋毛开词名《应天长令》。慢词始于柳永,《乐章集》注林钟商调。又有周邦彦一体名《应天长慢》。"

【注释】　① 条风:南风。《易纬》:"立夏条风至。"② 霏雾:飘拂的云雾。③ 前社:

| 市橋遠柳下人家猶自相識。 | 迷路陌。 | 飛煙五侯宅, | 郊外駐油壁。 | 長記那回時 | 亂花過隔院芸香, | 前社客。 | 沉沉暗寒食。 | 池塘遍滿春色, | 條風布暖, | 應天長 道宫 三正二遍 宋 周邦彦 美成 |

春社。欧阳獬《咏燕上主司郑愚》："长向春秋社前后,为谁归去为谁来。"④ 芸香:花香。⑤ 邂逅(xiè hòu):不期而遇。⑥ 油壁:油壁车,车壁以油饰之。温飞卿《春晓曲》:"油壁车轻金犊肥。"⑦ 汉宫传烛:韩翃《寒食》:"春城无处不飞花,寒食东风御柳斜。日暮汉宫传蜡烛,轻烟散入五侯家。"

【音谱】 道宫,今作降 B 调。凡九十八字。二十二句。双调。前后段各十一句。句式有三言、四言、五言、六言。押色、食、客、寂、藉、时、壁、宅、陌、迹、识十一仄韵。(《魏氏乐谱》卷四)

【曲情】 前段写南风吹暖,夜色苍茫,池塘台阁春意盎然。夜间无月,寒食节漆黑清冷。想必梁间的燕子,春前的社客,都会嘲笑我,宅在深闺里,惆怅寂寞。乱花飞过,满院花香,满地狼藉。记得当年邂逅相逢在青草凄迷的郊外,坐着油壁车。今年寒食节,载酒上路,仔细追寻旧路。桥边集市远处,柳树下的人家,还依然记得。

【词选】 　　　　　　［南唐］李煜《应天长》

一钩初月临妆镜。蝉鬓凤钗慵不整,重帘静。层楼迥,惆怅落花风不定。　　柳堤芳草径。梦断辘轳金井。昨夜更阑酒醒。春愁过却病。(《古今词统》卷六,题作《晓起》)

　　　　　　　［南唐］冯延巳《应天长》

石城花落红楼雨。云隔长洲兰芷暮。芳草岸和烟雾。谁在绿杨深处住。　　旧游还似故。岁远离人何处。杳杳兰舟西去。魂归巫峡路。(《阳春集》)

歌诗 155　［宋］周邦彦《少年游》

并刀如水①,吴盐胜雪②,纤指破新橙③。锦幄初温④,兽香不断⑤,相对坐调笙⑥。　　低声问,向谁行宿⑦?城上已三更。马滑霜浓,不如休去,直是少人行⑧。(《宋六十名家词·片玉词》卷上)

【解题】　《词谱》卷八:"《少年游》调见《珠玉集》。因词有'长似少年时'句,取以为名。韩淲词有'明窗玉蜡梅枝好'句,更名《玉蜡梅枝》。萨都剌词名《小阑干》。"《古今词话》卷上引《乐府纪闻》:"美成在汴日主角妓李师师家,道君幸之,美成避匿其左右,遂赋《少年游》。"

【注释】　① 并刀如水:并州出产的剪刀,锋利。杜诗:"焉得并州快剪刀。"② 吴盐:

江淮一带所产白细盐。李白诗："玉盘杨梅为君设，吴盐如花皎白雪。" ③ 纤指：古诗："纤纤出素手。" ④ 锦幄（wò）：锦制的帷幄。⑤ 兽香：兽形香炉中点香。⑥ 调笙：王建《宫词》："沈香火底坐吹笙。" ⑦ 谁行：谁那里。⑧ 直是：就是。

【音谱】　小工调，今作 D 调。凡五十一字。十一句。双调。前段六句，押橙、笙二平韵。后段五句，押更、行二平韵。句式有四言、五言、七言。（《碎金词谱》卷十四，从《九宫谱》）

少年遊 引子 從九宮譜 南大石調 小工調 宋 周邦彥 美成

並刀如水句吳鹽勝雪句纖指破新橙
韻錦幄初溫句獸香不斷句相對坐調笙
韻笙低聲問向誰行宿句城上已三
更韻馬滑霜濃句不如休去句直是少
人行韻

【曲情】　并刀锋利如同切水，吴盐白过雪，她用纤长的手破开新橙。绸被刚刚暖好，兽香还在燃烧。她和他面对面坐着调笙。她低声问："今晚要住哪里？城上已经在打三更。路面霜很浓，马易滑，不如不要走了，外面都没几个行人了。"

【词选】　　　　　　［宋］周邦彦《少年游》

南都石黛扫晴山。衣薄耐朝寒。一夕东风，海棠花谢，楼上卷帘看。　而今丽日明如洗，南陌暖雕鞍。旧赏园林，喜无风雨，春鸟报平安。（《片玉词》）

［宋］晏几道《少年游》

离多最是，东西流水，终解两相逢。浅情长似，行云无定，犹到梦魂中。　可怜人意薄于云。水佳会、更难重。细想从来，断肠多处，不与这番同。（《小山词》题作《点绛唇》）

歌诗 156　［宋］周邦彦《隔浦莲》

新篁摇动翠葆①。曲径通深窈②。夏果妆新脆③，金丸落④、惊飞鸟。浓霭迷岸草。蛙声闹。骤雨鸣池沼⑤。　水亭小。浮萍破处，帘花檐影颠倒。纶巾羽扇⑥，困卧北窗清晓。屏里吴山梦自到⑦。惊觉。依然身在江表⑧。（《宋六十名家词·片玉词》

卷上）

【解题】 题作《中山县圃姑射亭避暑作》。《词谱》卷十七作《隔浦莲近拍》："唐《白居易集》有《隔浦莲》曲，调名本此。一名《隔浦莲》，又名《隔浦莲近》。"

【注释】 ① 篁（huáng）：竹子。翠葆（bǎo）：五采羽名为葆，言新竹如此。谢朓《侍宴华光殿曲水奉敕为皇子作》："翠葆随风，金戈动日。"② "曲径"句：语出杜甫《绝句六首》："小径曲通村。"③ "夏果"句：脆果，新鲜脆嫩的果实。韩愈《李花二首》："冰盘夏荐碧实脆。"④ 金丸：金黄色的果实。李贺《嗰少年》："背把金丸落飞鸟。"⑤ 沼：小水池。池之圆者为池，曲者为沼。张先《题西溪无相院》："浮萍破处见山影。"杜甫《遣意二首》："檐影微微落。"⑥ 纶（guān）巾：亦称"诸葛巾"，儒生佩带的头巾。羽扇：以鸟羽做成扇子。苏轼《念奴娇》："羽扇纶巾，谈笑间、樯橹灰飞烟灭。"⑦ 屏里吴山：屏风上画的杭州山水。⑧ 江表：江南。温庭筠《春日》："屏上吴山远，楼中朔管悲。"

【音谱】 道宫，今作降B调。凡七十三字。十六句。双调。前段八句，押葆、窈、鸟、草、闹、沼六仄韵。后段八句，押小、倒、晓、到、觉、表六仄韵。句式有三言、四言、五言、六言。（《魏氏乐谱》卷三）

隔浦莲 道宫 二遍 宋 周邦彦 美成

新篁摇动翠葆。曲径通深窈。夏果妆新脆，金丸落，惊飞鸟。浓霭迷岸草。蛙声闹，骤雨鸣池沼。

水亭小。浮萍破处，帘花檐影颠倒，纶巾羽扇，困卧北窗清晓。屏里吴山，梦自到，惊觉。依然身在江表。

【曲情】 　　前段写湖心亭听蛙。新竹随风摇晃,像一座翠绿的华盖。一条弯弯曲曲的小路通向深幽之处。刚刚成熟的夏果清新脆嫩,像金丸一样落下,惊起飞鸟。池塘四周笼罩着浓浓的雾霭,岸上的草迷糊一片。大雨忽来,坐在池沼中小水亭中听青蛙不停鸣叫。后段写梦到吴山。浮萍被雨水冲破,窗帘和屋檐倒影在水里。他头戴纶巾,手执羽扇,困卧北窗,直到清晓。梦到吴山如在画屏里一般。猛然惊觉,才发现自己身在异地。《片玉集》强焕序云:"模写物态,曲尽其妙。"

【词选】 　　　　　　　　［宋］陆游《隔浦莲近拍》

　　飞花如趁燕子。直度帘栊里。帐掩香云暖金笼,鹦鹉惊起。凝恨慵梳洗。妆台畔,蘸粉纤纤指。　　宝钗坠。才醒又困,恹恹中,酒滋味。墙头柳暗,过尽一年春事。罨画高楼怕独倚。千里孤舟,何处烟水。(《宋六十名家词·放翁词》)

　　　　　　　　　　　　［明］刘基《隔浦莲》

　　珠帘不卷昼雨。弱柳丝千缕。事与孤鸿去。空相忆,同谁语。云水迷翠羽。人何许。玉珮沉湘浦。　　悄凝伫。春风到处。白苹香、满洲渚。泪篁自老,目尽野田平楚。未用天涯怅间阻。回顾斜阳,犹在高树。(《诚意伯文集》卷十八)

第十一章　南宋歌诗

金兵南侵,北宋灭亡,宋代音乐文学发生巨变。靖康之耻,悲愤忧世成为南宋文坛主要基调。南宋音乐文学思想深邃,艺术手法不断创新,达到了很高的水平。朱彝尊《词综·发凡》:"世人言词必称北宋,然词至南宋始极其工,至宋季而始极其变。"[1] 南宋初诗人陆游、范成大、杨万里皆自成一家。叶燮《原诗·内篇》:"自是南宋金元,作者不一,大家如陆游、范成大、元好问为最,各能自见其才。"[2] 随着南宋国力衰微,士风萎靡,宋诗也随之卑弱。文廷式《云起轩词抄序》:"词家至南宋而极盛,亦至南宋而渐衰。其衰之故,可得而言也。其声多嘽缓,其意多柔靡,其用字则风云月露、红紫芬芳之外,如有戒律,不耿稍有出入焉。迈往之士无所用心。"[3] 到南宋灭亡之时,文天祥、汪元量等用诗歌抒写爱国之情与亡国之悲,唱响时代的挽歌。苏轼词风在南宋得到了发扬。秦恩复《词源跋》:"南渡词人推白石、玉田得雅音之正宗,此外如梅溪、竹屋、梦窗、竹山、弁阳、碧山,指不胜屈,并皆高挹前贤,别开生面,如五色之相,宣如八音之迭奏,洵乎无美不备,有境必臻,洋洋乎巨观也。"[4]

第一节　南宋歌诗

南宋词坛李清照、朱敦儒等多写离愁别恨、感时忧国,极大地充实了词的社会内容。辛弃疾、刘克庄、张孝祥、刘辰翁、文天祥等辛派词人更是将言志抒怀、叙事议论的词风推到顶峰。王国维说:"南宋词人,白石有格而无情,剑南有气而乏韵,其堪与北宋人颉颃者,唯一幼安耳。近人祖南宋而祧北宋,以南宋之词可学,北宋不可学

1 [清]朱彝尊:《词综》,清文渊阁四库全书版,"发凡",第7页。
2 [清]叶燮:《原诗》,续修四库全书影印民国五年铅印本。
3 [清]文廷式:《云起轩词钞》,清光绪三十三年徐乃昌刻本,第1页。
4 [宋]张炎:《词源》卷下,清道光八年秦恩复刻词学丛书本,第32页。

也。学南宋者,不祖白石,则祖梦窗,以白石、梦窗可学,幼安不可学也。学幼安者,率祖其粗犷滑稽,以其粗犷滑稽处可学,佳处不可学也。幼安之佳处,在有性情,有境界。即以气象论,亦有'傍素波干青云'之概。宁后世龌龊小生所可拟耶?"姜夔、史达祖、高观国、张辑、吴文英、王沂孙、蒋捷、张炎、周密、陈允平等江湖词人,大多未得入仕,地位较低,不得不去做幕僚或清客糊口,没机会指点江山,也不能纵声高唱,只能以委婉之笔,写山水田园之乐和闺怨相思之情,在词义、词法方面有所发展。

歌诗 157 ［宋］陆游《朝中措》

幽姿不入少年场①。无语只凄凉。一个飘零身世,十分冷淡心肠。　　江头月底,新诗旧梦,孤恨清香。任是春风不管②。也曾先识东皇③。(《渭南文集》卷四十九)

【作者】　陆游(1125—1210),字务观,越州山阴(今浙江绍兴)人。试礼部,为秦桧所嫉而黜。秦桧死,始赴福州宁德簿。后迁大理寺庙司直兼宗正簿。孝宗即位,迁枢密院编修官兼编类圣政所检讨官司。赐进士出身。曾任建康府、隆兴府通判。因力主用兵,罢归。后任夔州通判。改川陕干办公事。范成大帅蜀,为参议官。以文字交,不拘礼法,人讥其颓放,因自号放翁。迁江西常平提举。知严州。绍熙元年(1190),迁礼部郎中兼实录院检讨官。嘉泰二年(1202),诏修孝宗、光宗两朝实录及三朝史。三年,书成,遂升宝章阁待制,致仕。陆游才气超逸,尤长于诗。嘉定二年卒,年八十五。事见《宋史》本传。陆游一生著述极为丰富。有宋刻本《新刊剑南诗稿》十六卷、《渭南文集》五十卷。

【解题】　题作《梅》。《词谱》卷七:"李祁

词有'初见照江梅'句,名《照江梅》;韩淲词名《芙蓉曲》;又有'香动梅梢圆月'句,名《梅月圆》。"

【注释】　① 幽姿:美好的姿色。不入:不入别人的眼。② 任:任凭。③ 东皇:即东君,司春之神。

【音谱】　凡字调,今作降E调。凡四十八字。九句。双调。前段四句,押场、凉、肠三平韵。后段五句,押香、皇二平韵。句式有四言、五言、七言。(《碎金词谱》卷七、从《九宫谱》)

【曲情】　梅花偏爱幽静,不到少年场面上去凑热闹。不多说话,只愿孤单清冷。身世飘零,心肠冷淡。开在江头,映在月底,写成新诗,勾起旧梦,孤单遗憾中还带着清香。不怕被春风早早吹落,只为最先识得春神东皇。

【词选】　　　　　　　　[宋] 陆游《朝中措》

咚咚傩鼓饯流年。烛焰动金船。彩燕难寻前梦,酥花空点春妍。　　文园谢病,兰成久旅,回首凄然。明月梅山笛夜,和风禹庙莺天。(《渭南文集》卷四十九)

歌诗158　[宋] 唐婉《撷芳词》

世情薄。人情恶。雨送黄昏花易落。晓风干。泪痕残。欲笺心事①,独语斜阑②。难。难。难。　　人成各。今非昨。病魂常似秋千索③。角声寒。夜阑珊④。怕人寻问,咽泪装欢。瞒。瞒。瞒。(《历代诗余》卷一百十八)

【作者】　唐婉,生平不详,陆游前妻,后改嫁赵士程。《词话》:"放翁娶唐氏女,伉俪相得而弗获于姑,陆出之后,改适同郡赵士程。春日出游,相遇于禹迹寺南之沈园,唐语其夫,为致酒肴。陆怅然,赋《钗头凤》词,唐亦和之。未几怏怏卒。放翁复过沈园,赋诗云:'落日城头画角哀,沈园非复旧池台。伤心桥下春波绿,曾见惊鸿照影来。'"

【解题】　《词谱》卷十:"《撷芳词》,程正伯词名《折红英》。曾纯甫词名《清商怨》。吕圣求词名《惜分钗》。陆务观词名《钗头凤》。《能改斋漫录》无名氏词名《玉珑璁》。《古今词话》:'政和间,京师妓之姥曾嫁伶官,常入内教舞,传禁中《撷芳词》以教其妓。人皆爱其声,又爱其词,类唐人所作。张尚书帅成都,蜀中传此词,竞唱之。却于前段下添"忆忆忆"三字,后段下添"得得得"三字,又名《摘红英》,殊失其义。不知禁中有撷芳

园,故名《撷芳词》也。'"《历代诗余》卷一百十八:"陆放翁娶妇,琴瑟甚和,而不当母夫人意。遂至解褵。然犹馈遗,殷勤尝贮酒赠陆,陆谢以词云云。"《齐东野语》:"陆务观初娶唐氏闳之女也,于其母夫人为姑侄,伉俪相得而弗获于其姑,既出而未忍绝之,则为别馆,时时往焉。姑知而掩之,虽先知挈去,然事不得隐,竟绝之,亦人伦之变也。唐后改适同郡宗子士程,尝以春日出游,相遇于禹迹寺南之沈氏园。唐遣致酒肴,陆怅然久之,为赋《钗头凤》一词,题园壁间云云。时绍兴乙亥岁也。"

瞒瞒瞒叠叠	韵平夜阑珊韵去怕人寻问句咽入泪去妆欢韵	今非昨韵病魂曾似秋千索韵角平声寒	语斜阑韵难难难叠叠	韵晓风干韵平泪痕残韵欲笺心事句独	世情薄仄人情恶韵雨送黄昏花易落	撷芳词 正曲 南中吕宫 凡字调 宋 唐婉

【注释】 ①笺:写出。②斜阑:栏杆。③"病魂"句:精神恍惚,似飘荡不定的秋千索。④阑珊:衰残,将尽。

【音谱】 凡字调,今作降E调。凡六十字。二十句。双调。前后段各十句。句式有三言、四言、七言。押薄、恶、落三仄韵,押干、残、阑、难、瞒五平韵。难难难、瞒瞒瞒,二叠韵。(《碎金续谱》卷二)

【曲情】 前段怀念旧情。世间人情淡薄险恶,就如黄昏的雨,非要将花打落。晓风把泪吹干,泪痕还残留在脸上。想要将心事写到信里,却只能靠着栏杆自言自语。实在难以下笔。后段隐瞒旧情。好端端一对,却不得不分离,美满的日子一去不复返。病魂就像秋千索一样套住我。寒夜里传来角声,夜已经很深了。我怕人问长问短,只好忍着眼泪强作欢笑。实在太难隐瞒了。

【词选】 [宋]陆游《钗头凤·忆旧》
红酥手。黄藤酒。满城春色宫墙柳。东风恶。欢情薄。一怀愁绪,几年离索。错错错。 春如旧。人空瘦。泪痕红浥鲛绡透。桃花落。闲池阁。山盟虽,在锦书难

托。莫莫莫。(《渭南文集》卷四十九)

歌诗159 ［宋］范成大《三登乐》

一碧鳞鳞①、横万里、天垂吴楚。四无人、橹声自语。向浮云、西下处。水村烟树。何处系船,暮涛涨浦②。　　正江南、遥落后,好山无数。尽乘流、兴来便去。对青灯、独自叹,一生羁旅。敲枕梦寒,又还夜雨。(《石湖词》卷一)

【作者】　　范成大(1126—1193),字致能,号石湖居士。苏州吴县(今江苏苏州)人。读遍经史,素有文名,尤工于诗。南宋绍兴二十四年(1154)进士,除徽州司户参军。乾道六年(1170),以起居郎假资政殿大学士使金,不畏强暴,几被杀。使归,迁中书舍人。七年,知静江府兼广西经略安抚使。淳熙二年(1175),除四川安抚制置使。四年召对,权礼部尚书。五年,拜参知政事,寻罢。晚年以病退隐故乡石湖。自号石湖居士。卒,年六十八,谥文穆。著述宏富。有文名,尤工诗,与尤袤、杨万里、陆游并称"南宋四大家"。事见周必大《范公神道碑》、《宋史》本传。有明弘治十六年金兰馆铜活字印本《石湖居士集》三十四卷,词一卷。

（工尺谱表格：三登乐 引子 南南吕宫 凡字调 宋 范成大 致能 从九宫谱增）

【解题】 《词谱》卷十六:"《三登乐》,调见《石湖词》。《汉书·食货志》:'三考黜陟,余三年食,进业曰登,再登曰平,余六年食,三登曰泰平。二十七岁,遗九年食,然后王德流洽,礼乐成焉。'《三登乐》之调名取此。"

【注释】 ① 鳞鳞:波纹等像鱼鳞一样层层排列。② 浦:水边或河流入海的地区。

【音谱】 凡字调,今作降E调。凡七十一字。十四句。双调。前后段各七句。句式有四言、六言、七言。押楚、语、处、树、浦、数、去、旅、雨九仄韵。(《碎金词谱》卷十,从《九宫谱》)

【曲情】 前段写日暮系舟。碧波粼粼,一望万里,吴楚一带水天相接。四面无人、船橹声声,似乎在自言自语。浮云西下之处,有水村烟树,暂且将船系住,晚潮涨漫小浦。后段写夜晚感叹。行船到江南,正是落花时节,好山无数。乘兴随流而往,兴尽便归去。对着青灯,独自感叹,一生漂泊羁旅。客舟中,靠着枕头,梦中冻醒,江上夜雨中。

【词选】 　　　　　　　　［宋］范成大《三登乐》三首

路转横塘,风卷地、水肥帆饱。眼双明,旷怀浩渺。问菟裘,无恙否,天教重到。木落雾收,故山更好。　　过溪门,休荡桨,恐惊鱼鸟。算年来,识翁者少。喜山林,踪迹在,何曾如扫。归鬓任霜,醉红未老。

今夕何期,披岫幌、云关重启。引冰壶,素空似洗。卷帘中,攲枕上,月星浮水。天镜夜明,半窗万里。　　盼庭柯,都老大,树犹如此。六年前,转头未几。唤邻翁,来话旧,同篝新蚁。秉烛夜阑,又疑梦里。

方帽冲寒,重检校、旧时农圃。荒三径,不知何许。但姑苏,台下有,苍然平楚。人笑此翁,又来访古。　　况五湖,元自有,扁舟祖武。记沧洲,白鸥伴侣。叹年来,孤负了,一蓑烟雨。寂寞暮潮,唤回棹去。(《石湖词》卷一)

歌诗160 ［宋］范成大《宜男草》

舍北烟霏舍南浪①。雨倾盆、滩流微涨。问小桥、别后谁过,惟有迷鸟雌来往。　　重寻山水问无恙。扫柴荆、土花尘网②。留小桃、先试光风,从此芝草琅玕日长③。(《石湖词》卷一)

【解题】　《宜男草》,调见范成大《石湖词》。此调前后段两起句,例作拗句,观范词别首及陈三聘和词"摇落丹枫素秋后""绿水粘天净无浪",第五字必仄声、第六字必平声可见。两结句是上二下六句法,陈词亦然。陈和词,前段第三、四句"个中趣、莫遣人知,容我日日扁舟独往",中字平声,趣字、日字、独字俱仄声;后段第三、四句"春近也、梅柳频看,枝上玉蕊金丝暗长",也字、玉字俱仄声。谱内可平可仄据此,余见下词。(《词谱》卷十三)

【注释】　① 烟霏:云烟弥漫,烟雾云团。② 土花:苔藓。③ 琅玕(láng gān):传说和神话中的仙树。

【音谱】　小工调,今作D调。正曲。凡五十八字。双调。八句。前后段各四句。句式有六言、七言、八言。押浪、涨、往、恙、网、长六仄韵。(《碎金续谱》卷三)

【曲情】　前段写雨中幽景。屋北烟雨霏霏,屋南波浪滚滚。大雨倾盆,溪水看涨。小石桥上,只有鸟儿来往。后段写隐逸生活。四处寻山问水,收拾柴荆,打扫尘网,修剪桃树,风光优美,仙草仙树一点点长起来。

【词选】　　　　　　　　　[宋]范成大《宜男草》

　　篱菊滩芦被霜后。袅长风、万重高柳。天为谁、展尽湖光渺渺,应为我、扁舟入手。橘中曾醉洞庭酒。　　辗云涛、挂帆南斗。追旧游。不减商山杳杳,犹有人、能相记否。(《石湖词》卷一)

歌诗 161　[宋]张孝祥《归字谣》

　　归。猎猎薰风飐绣旗①。阑教住,重举送行杯②。(《于湖居士文集》卷三十五)

【作者】 张孝祥(1132—1170),字安国,号于湖居士,历阳乌江(今安徽和县)人。宋高宗绍兴二十四年(1154)进士,廷试第一。曾上书请昭岳飞雪,为秦桧所忌。历礼部员外郎、起居舍人、权中书舍人。知抚州,莅事精确,人所不及。知平江府,剖决繁事,庭无滞讼。为广西经略安抚使,知静江府,有政声。后徙荆湖北路安抚使,知荆南府,筑寸金堤,州息水患;置万盈仓,以储漕粮。后以疾致仕。年三十八。孝祥善诗文,尤工词,风格宏伟豪放。事见《宋史》本传。有清影宋钞本《于湖居士文集》四十卷、《于湖集词》一卷。汤衡《序紫微词》云:"于湖平昔为词,未尝着稿笔,酬兴健,顷刻即成,无一字无来处。"

【解题】 《于湖居士文集》题作《苍梧谣》,凡三首。《词谱》卷一:"周玉晨词名《十六字令》,袁去华词亦名《归字谣》。"

【注释】 ① 猎猎:风吹动旗帜等的声音。薰(xūn)风:春夏温暖的南风。颭(zhǎn):吹动。② 重:看重。

【音谱】 小工调,今作 D 调。凡十六字。四句。单调。句式有一言、三言、五言、七言。押归、旗、杯三平韵。(《碎金词谱》卷二)

【曲情】 本来已经踏上归途。长风吹过,旌旗猎猎。还是被送行人追了上来,拦住马,再喝一杯壮行酒。离歌雄浑慷慨,情谊真挚深重。

【词选】 ［宋］张孝祥《归字谣》

归。十万人家儿样啼:"公归去,何日是来时?"(《于湖居士文集》卷三十五)

歌诗 162 ［宋］方岳《鹊桥仙》

今朝廿九①,明朝初一。怎欠秋崖个生日。客中情绪老天知。道这月,不消三十。　　春盘缕翠,春缸摇碧。便拟做,梅花消息。雪边试问是耶非？笑今夕。不知何夕。(《秋崖集》卷十六)

【作者】 方岳(1199—1262),字巨山,自号秋崖,祁门(今安徽祁门)人。宋理宗绍定

五年(1232)举进士，官至吏部侍郎。因得罪权要史嵩之、丁大全、贾似道诸人，终身坎坷。历知饶、抚、袁三州，加朝散大夫。诗自江西派入，后受杨万里、范成大影响。有《秋崖先生小稿》《秋崖集》。

【解题】　题作《辛丑生日小尽月》。《词谱》卷十二："《鹊桥仙》有两体，五十六字者始自欧阳修，因词中有'鹊迎桥路接天津'句，取为调名。周邦彦词名《鹊桥仙令》；《梅苑》词名《忆人人》；韩淲词取秦观词句名《金风玉露相逢曲》；张辑词有'天风吹送广寒秋'句，名《广寒秋》。"

【注释】　① 廿九：二十九。谱作"念九"，取谐音。

【音谱】　小工调，今作D调。凡五十八字。十句。双调。前后段各五句。句式有四言、七言。押一、日、十、碧、息、夕六仄韵。（《碎金词谱》卷一，从《九宫谱》）

【曲情】　今天廿九，明天初一。日历一天一天数着，日子一天一天熬过。漂泊在外的离情别绪，恐怕只有老天知晓。小月居然没有三十，连生日也跳过去了。春天的树头缕缕翠绿，春缸中的水也就变绿了。梅花在春天盛开，又在春天陨落。有时不知道是雪还是梅花，也不知道是春天还是冬天。

【词选】　　　　　　　［宋］方岳《鹊桥仙·七夕送荷花》

银河无浪，琼楼不暑。一点柔情如水。肯捐兰珮了渠愁，尽闲却纤纤机杼。　　波心沁雪，鸥边分雨。剪得荷花能楚。天公煞自解风流，得我如何销汝。（《秋崖集》卷十六）

［宋］秦观《鹊桥仙》

纤云弄巧，飞星传恨，银汉迢迢暗度。金风玉露一相逢，便胜却人间无数。　　柔情似水，佳期如梦，忍顾鹊桥归路。两情若是久长时，又岂在、朝朝暮暮。（《淮海集·淮海长短句》卷中）

［宋］辛弃疾《鹊桥仙·己酉山行书所见》

松冈避暑。茅檐避雨。闲去闲来几度。醉扶怪石看飞泉,又却是前回醒处。东家娶妇,西家归女。灯火门前笑语。酿成千顷稻花香,夜夜费,一天风露。(《稼轩长短句》卷十)

［宋］张孝祥《鹊桥仙·别立之》

黄陵庙下,送君归去,水上船儿一只。离歌声断酒杯空,容易里东西南北。　　重湖风月,九秋天气。冉冉新愁如织。我家住在楚江滨,为频寄,双鱼素尺。(《于湖居士文集》卷三十二)

［宋］赵彦端《鹊桥仙》

来时夹道,红罗步障,已换青丝翠羽。春愁元自逐春来,却不肯随春归去。　　千觞美酒,十分幽事,归到只愁风雨。凭谁传语。牡丹花为做,取东君些主。(《宋六十名家词·介庵词》)

［宋］陆游《鹊桥仙》二首

华灯纵博,雕鞍驰射,谁记当年豪举。酒徒一半取封侯,独去作江边渔父。　　轻舟八尺,低篷三扇,占断苹洲烟雨。镜湖元自属闲人,又何必官家赐与。

一竿风月,一蓑烟雨。家在钓台西住。卖鱼生怕近城门,况肯到红尘深处。潮生理棹,潮平系缆,潮落浩歌归去。时人错把比严光,我自是无名渔父。(《放翁词》)

歌诗163　［宋］吴文英《江城梅花引》

江头何处带春归①。玉川迷②。路东西。一雁不飞。雪压冻云低。十里黄昏成晓色③,竹根篱。分流水、过翠微④。　　带书傍月自锄畦。苦吟诗。生鬓丝。半黄烟雨,翠禽语、似说相思。惆怅孤山,花尽草离离⑤。半幅寒香家住远⑥,小帘垂。玉人误听马嘶。(《梦窗词》卷一)

【作者】　吴文英(约1212—约1272),字君特,号梦窗、觉翁,四明(今浙江宁波)人。漫游于苏州、杭州、绍兴诸地,以清客身份与权臣史宅之、贾似道等往来,以布衣终老。他的词辞采奇特,略嫌雕琢晦涩,内容欠深刻,张炎《词源》谓"如七宝楼台,眩人眼目,破拆下来,不成片段"。有《梦窗词集》。

江城梅花引

引子　從九宮譜　南高大石調　六字調

宋　吳文英　君特

江頭何處帶春歸，玉川迷路東西。一鴈不飛，雪壓凍雲低。十里黃昏成曉色，竹根籬，分流水過翠微。

帶書傍月自鋤畦。苦吟詩，生鬢絲。半黃細雨，翠禽語似說相思。惆悵孤山，花盡草離離。半幅寒香家住遠，小簾垂，玉人悞聽馬嘶。

【解题】 题作"赠倪梅村"。《词谱》卷二十一："《江城梅花引》，由句读相近的《梅花引》与《江城子》合为一调。程垓词换头句藏短韵者，名《摊破江城子》；江皓词三声叶者四首，每首有一'笑'字，名《四笑江梅引》；周密词三声叶韵者，名《梅花引》，全押平韵者，名《明月引》；陈允平词名《西湖明月引》。"

【注释】 ① 江头：江边，江岸。② 玉川：清澈的河水。③ 晓色：拂晓时的天色。④ 翠微：青山。⑤ 离离：茂盛。⑥ 寒香：梅香。

【音谱】 六字调，今作F调。凡八十七字。十八句。双调。前段八句，押归、迷、西、飞、低、篱、微七平韵。后段十句，押畦、诗、丝、思、离、垂、嘶七平韵。句式有三言、四言、五言、六言、七言。（《碎金词谱》卷九，从《九宫谱》）

【曲情】 前段写钱塘江景。是谁把钱塘江头的春色带走了？江水清澈如玉，水道纵横交错。大雁都已经归去，大雪把冻云压在低空中。黄昏把十里远的地方都染成晓色。竹林就像篱笆，水从青山两边流过。后段写隐居生活。主人带着书，借着月光，锄着菜畦。吟诗清苦，两鬓白发。半黄烟雨中，翠禽互答，仿佛在述说相思。惆怅在孤山下，花已落尽，草还茂盛。家住得偏远，墙角的梅花开了一半。窗帘垂下。屋中的女人听到门外有马叫，误以为心上人到了。

【词选】　　　　　　　　　　［宋］程垓《江城梅花引》

　　娟娟霜月又侵门。对黄昏。怯黄昏。愁把梅花,独自泛清尊。酒又难禁花又恼,漏声远,一更更。总断魂。　　断魂断魂不堪闻。被半温。香半温。睡也睡也睡不稳、谁与温存。只有床前、红烛伴啼痕。一夜无眠连晓角,人瘦也,比梅花,瘦几分。(《宋六十名家词·虚舟词》词牌作《摊破江城子》,《词律》词牌作《江城梅花引》)

歌诗164　［宋］文天祥《念奴娇·驿中言别友人》

　　水天空阔,恨东风不借①,世间英物。蜀鸟吴花残照里②。忍见荒城颓壁。铜雀春情③,金人秋泪④,此恨凭谁雪？堂堂剑气⑤,斗牛空认奇杰⑥。　　那信江海余生,南行万里⑦,属扁舟齐发。正为鸥盟⑧。留醉眼细看,涛生云灭。睨柱吞嬴⑨,回旗走懿⑩。千古冲冠发。伴人无寐,秦淮应是孤月。(《文山先生全集》卷十四)

【作者】　文天祥(1236—1283),字履善,一字宋瑞,号文山,吉州庐陵(今江西吉安)人。宋理宗时状元,官至丞相,封信国公。临安危急时,他奉朝命至元营议和,因坚决

抗争被扣留；后冒险逃到温州，拥立益王赵昰，以图复兴。他抵御元兵，转战于赣、闽、岭南，兵败被俘。在拘囚中，经敌人多方折磨，百端诱降，终以不屈被害。文天祥的诗，以临安陷落为分界，分前后两期。后期诗反映了他坚贞的民族气节、昂扬的斗志和必胜的信念，有的慷慨激昂，有的悲凉沉痛。文天祥早年性豪华，平生自奉甚厚，声伎满前。晚年痛自贬损，尽以家赀为军费。事见《宋史》本传。有《文山先生全集》。

【解题】 题作"驿中言别友人"。《词谱》卷二十八："词牌有平韵、仄韵二体，凡句读参差、大同小异者，谱内各以类列。苏轼'赤壁怀古'词有'大江东去，一樽还酹江月'句，因名《大江东去》，又名《酹江月》，又名《赤壁词》，又名《酹月》；曾觌词名《壶中天慢》；戴复古词有'大江西上'句，名《大江西上曲》；姚述尧词有'太平无事，欢娱时节'句，名《太平欢》；韩淲词有'年年眉寿，坐对南枝'句，名《寿南枝》，又名《古梅曲》；姜夔词名《湘月》，自注即《念奴娇》鬲指声；张辑词有'柳花淮甸春冷'句，名《淮甸春》；米友仁词名《白雪词》；张翥词名《百字令》，又名《百字谣》；丘长春词名《无俗念》；游文仲词名《千秋岁》；《翰墨全书》词名《庆长春》，又名《杏花天》。"

【注释】 ① 恨东风：三国时吴将周瑜联合刘备大战曹操于赤壁，因东风有利火攻，取得了完全胜利，后人于是有孔明借东风的传说。② 蜀鸟：杜鹃鸟，鸣声凄厉，能动旅客愁思。吴花：江南的花。③ 铜雀：曹操造铜雀台，相传为安置掳来的大乔与小乔。此指南宋亡后，皇后嫔妃都被元兵掳往北方。④ 金人：铜人，传说东汉亡后，魏明帝把长安建章宫前的铜人运往洛阳时，铜人眼里流出泪水，比喻南宋亡国之凄惨。⑤ 剑气：传说好的宝剑有剑气直冲斗牛星，观测星象即可推测宝剑所在。⑥ 奇杰：宝剑。⑦ 南行：作者从元军手中逃脱，乘海船去温州和福州的事。⑧ 鸥盟：隐居与鸥鸟结做盟友。⑨ 睨(nì)柱：睨柱吞嬴，指蔺相如完璧归赵的故事。睨是斜视。嬴即秦昭王嬴稷。⑩ 回旗走懿(yì)：司马懿听到诸葛亮死讯后进犯，姜维令杨仪返旗鸣鼓，司马懿以为诸侯亮尚在，急忙退兵。

【音谱】 尺字调，今作C调。凡一百字。二十句。双调。前后段各十句。句式有四言、五言、六言、七言。押物、壁、雪、杰、发、灭、发、月八仄韵。（《碎金续谱》卷四，从《九宫谱》）

【曲情】 水天茫茫，萧瑟空阔，只叹东风不会怜惜世间美好的事物。夕阳中，到处都是江南花鸟，不忍看断壁残垣。国破人亡的仇恨，何时才能昭雪？堂堂剑气冲斗牛，徒劳当作豪杰。如今逍遥在江海之上，南行万里，扁舟齐发，与白鸥为盟。醉眼看去，波

涛兴起,白云飘散。蔺相如完璧归赵、姜维回旗吓退司马懿、岳飞怒发冲冠的功业,是不可能实现了。此刻,只有秦淮河上的孤月照着失眠的我。陈霆《渚山堂诗话》卷二:"文丞相既败,元人获,置舟中,既而挟之,蹈海厓山。既平,复逾岭而北道江右,作《酹江月》二篇,以别友人,皆用东坡赤壁韵。其于兴复未尝不耿耿也。"陈子龙评:"气冲牛斗,无一毫委靡之色。"

【词选】　　　　　[宋]文天祥《念奴娇·和驿中言别友人》

乾坤能大,算蛟龙,元不是池中物。风雨牢愁无着处。那更寒虫四壁,横槊题诗,登楼作赋。万事空中雪,江流如此。方来还有英杰堪笑,一叶飘零,重来淮水,正凉风新发。镜里朱颜都变尽,只有丹心难灭去。龙沙向江山,回首青山如发,故人应念,杜鹃枝上残月。(《文山先生全集》卷十四)

歌诗 165　[宋]蒋捷《一剪梅·舟过吴江》

一片春愁带酒浇①。江上舟摇。楼上帘招②。秋娘容与泰娘娇③。风又飘飘。雨又潇潇。　　何日云帆卸浦桥。银字筝调④。心字香烧⑤。流光容易把人抛。红了樱桃。绿了芭蕉。(《竹山词》)

【作者】　　蒋捷(约1245—1305后),字胜欲,世称竹山先生,常州宜兴(今属江苏)人,为宜兴巨族。德祐中举进士。宋亡之后遁迹不仕,以终。湖滨散人《题竹山词》:"貌不扬,长于乐府。"有《竹山词》一卷。《四库提要》:"捷词炼字精深,音调谐叶,为倚声家之榘矱。"

【解题】　　题作"舟过吴江。"《词谱》卷十三:"周邦彦词起句有'一剪梅花万样娇'句,取以为名;韩淲词有'一朵梅花百和香'句,名《腊梅

香》;李清照词有'红藕香残玉簟秋'句,名《玉簟秋》。"

【注释】　①浇:浸灌,消除。②帘招:酒旗。③秋娘、泰娘:古代歌伎常用名。吴江有秋娘渡。容与:安闲自得。屈原《九歌·湘夫人》:"时不可兮骤得,聊逍遥兮容与。"④银字筝:古代管乐器。⑤心字香:点熏炉里心字形的香。

【音谱】　凡字调,今作降 E 调。凡六十字。十二句。双调。前后段各六句。句式有四言、七言。押浇、摇、招、娇、飘、潇、桥、调、烧、抛、桃、蕉十二六平韵,句句押韵,韵位密。(《碎金词谱》卷十)

【曲情】　前段写游子江上孤独的旅程。一片轻帆,顺江漂游,犹如一片春愁。喝下两杯薄酒,试将春愁浇透。运河两岸的青楼,绣旗招展。想必那青楼中的美人,自是悠闲清秀。无奈孤舟上,风吹雨打,分外凄凉。后段写游子期待夜泊青楼。等到云帆卸下,泊舟浦桥,夜驻青楼,调银字筝,烧心字香,和佳人共度美好时光。院子里花团锦簇,红的樱桃,绿的芭蕉。

【词选】　　　　　　　[宋]李清照《一剪梅·愁别》

红藕香残玉簟秋。轻解罗裳,独上兰舟。雪中谁寄锦书来,雁字回时,月满西楼。　　花自飘零水自流。一种相思,两处闲愁。此情无计可消除,才下眉头。却上心头。(《漱玉词》)

[宋]蒋捷《一剪梅·宿龙游朱氏楼》

小巧楼台眼界宽。朝卷帘看。莫卷帘看。故乡一望一心酸。云又迷漫。水又迷漫。　　天不教人客梦安。昨夜春寒。今夜春寒。梨花月底两眉攒。敲遍阑干。拍遍栏干。(《竹山词》)

歌诗166　[宋]张炎《解连环·孤雁》

楚江空晚①。怅离群万里②,恍然惊散。自顾影欲下寒塘③,正沙净草枯,水平天远。写不成书④,只寄得相思一点。料因循误了⑤,残毡拥雪⑥,故人心眼。　　谁怜旅愁荏苒⑦。谩长门夜悄⑧,锦筝弹怨⑨。想伴侣,犹宿芦花也,曾念春前去程,应转暮雨相呼,怕蓦地⑩,玉关重见⑪。未羞他双燕归来,画作帘半卷。(《山中白云词》卷一)

【作者】　张炎(1248—1314后),字叔夏,号玉田、乐笑翁先世凤翔(今陕西凤翔)人,

解連環·孤雁

（增）從九宮譜正曲　南仙呂宮　小工調

宋　張炎　叔夏

楚江空晚，悵離羣萬里，恍然驚散。自顧影、欲下寒塘，正沙淨草枯，水平天遠。寫不成書，只寄得、相思一點。料因循誤了，殘氈擁雪，故人心眼。

誰憐旅愁荏苒。謾長門夜悄，錦箏彈怨。想伴侶、猶宿蘆花，也曾念春前，去程應轉。暮雨相呼，怕驀地、玉關重見。羞他雙燕歸來，畫簾半卷。

寓居临安今浙江杭州，系世家子弟。宋亡，资产尽失，曾在鄞卖卜，后落魄而死。词多写身世盛衰之感，萧瑟凄凉。论词尚清空，工而不丽。《玉田词》为历代倚声家所喜爱，朱彝尊《静惕堂词序》：清初词坛有"数十年来，浙西填词者，家白石而户玉田"之说。有清稿本《山中白云词》八卷。

【解题】　《词谱》卷三十四："调始自柳永，以词有'信早梅、偏占阳和'及'时有香来，望明艳、遥知非雪'句，名《望梅》；后因周邦彦词有'妙手能解连环'句，更名《解连环》；张辑词有'把千种旧愁，付与杏梁雨燕'句，又名《杏梁燕》。"

【注释】　① 楚：泛指南方。② 恍（huǎng）然：失意貌。③ 自顾影：对自己的孤独表示怜异之意。下寒塘：崔涂《孤雁》："暮雨相呼失，寒塘欲下迟。"④ 写不成书：雁飞行时行列整齐如字，孤雁而不成字，只像笔画中的点。⑤ 因循：迟延。⑥ 残毡拥雪：用苏武事。苏武被匈奴强留，毡毛合雪而吞食，幸免于死。比喻困于元统治下有气节的南宋人物。⑦ 荏苒（rěn rǎn）：形容愁苦连绵不绝。⑧ 谩：同"漫"，徒然的意思。长门：汉宫名，汉武帝时，陈皇后被打入长门冷宫，比喻孤雁的凄凉哀怨。⑨ 锦筝：筝的美称。古筝有十二或十三弦，斜列如雁行，称雁筝，其声凄清哀怨，故又称哀筝。《晋书·桓伊传》："抚筝而歌《怨诗》。"⑩ 蓦地：忽然。⑪ 玉关：玉门关，泛指北方。

【音谱】　　小工调,今作 D 调。凡一百六字。双调。二十一句。句式有四言、五言、六言、七言。前段十一句,押晚、散、远、点、眼五仄韵。后段十句,押苒、怨、转、见、卷五仄韵。(《碎金续谱》卷一,从《九宫谱》)

【曲情】　　前段写孤雁自怜。楚江空旷,夕阳向晚,惆怅至极。无奈已经离群万里,恍然被惊散。独自看着水中的影子,恨不与寒塘中的影子相聚。正是沙净草枯的季节,水平天远,孤单的大雁写不成书信,只寄得相思一点。恐怕要像苏武那样残毡拥雪了。后段写期待会合。谁会怜悯我在漫漫旅途,满腔愁绪。如同长门殿夜深人静,弹筝埋怨。我那些伴侣,犹群宿在芦花荡里。想念春天我们一同上路,日暮下雨时互相呼应。就怕突然间,在北方重见,却不是双双归来,只有孤单一只。

【词选】　　[宋]张炎《解连环·拜陈西麓墓》

句章城郭。问千年往事,几回归鹤。叹贞元、朝士无多,又日冷湖阴,柳边门钥。向北来时,无处认、江南花落。纵荷衣未改,病损茂陵,总是离索。　　山中故人去却。但碑寒岘首,旧景如昨。怅二乔、空老春深,正歌断帘空,草暗铜雀。楚魄难招,被万叠、闲云迷著。料犹是、听风听雨,朗吟夜壑。(《山中白云词》卷一)

第二节　李清照歌诗

李清照(1084—约1155),号易安居士,齐州章丘(今山东济南)人。李格非女。李清照从小练习书画,通乐理,会弹琴,有诗名,才力华赡。建中靖国元年(1101),十八岁的李清照嫁给太学生赵明诚。赵明诚时年二十一岁,为时任吏部尚书赵挺之幼子,两人情投意合,幸福美满。赵挺之依附蔡京而官运亨通,赵明诚却颇好苏轼、黄庭坚诗文,受陈师道等人激赏。大观元年(1107),赵挺之过世,蔡京诬陷死者,将赵明诚打入大牢。赵明诚无罪释放后,无意仕进,与李清照回青州老家,屏居乡里十年,取陶渊明《归去来兮辞》"归去来兮""审容膝之易安"句意,称书房为归来堂,居室为易安室。夫妻俩收集历代石刻碑文,仿欧阳修《集古录》体例,编成《金石录》三十卷。宣和三年(1121),赵明诚出任莱州太守。靖康元年(1126),金兵南侵,次年北宋灭亡。建炎元年(1127),赵明诚被南宋王朝任命为建康知府,李清照带着部分典籍、古董离开青州,随夫流亡江南。三年,赵明诚辞职,夫妻准备于江西赣水边隐居,到达安徽池阳(今池州市贵池区)时,南宋朝廷命赵明诚转道建康晋见皇帝,并赴任湖州知府,不久即患疟疾

病逝于建康。接着,金兵渡江南下,孤苦伶仃的李清照随宋高宗君臣逃亡于明州、奉化、台州、黄岩、温州、衢州、越州、临安、金华诸地。绍兴二十一年(1151)以后,终得以定居临安(今杭州),直至逝世,年七十二。《郡斋读书志》著录《李易安集》一卷,《直斋书录解题》著录《漱玉集》一卷,《宋史·艺文志》著录《易安居士文集》七卷,《易安词》六卷,均佚。今存《漱玉集》《漱玉词》和《李清照集》均为近人辑本。《李易安词论》纵论宋代词家之得失,维护词的音乐特性。其词语言浅近,清新自然。王灼《碧鸡漫志》卷二:"作长短句,能曲折尽人意,轻巧尖新,姿态百出,闾巷荒淫之语,肆意落笔,自古缙绅之家能文妇女,未见如此无顾忌也。"

歌诗167 〔宋〕李清照《凤凰台上忆吹箫·离别》

香冷金猊①,被翻红浪,起来慵自梳头。任宝奁尘满②,日上帘钩。生怕别愁离苦,多少事、欲说还休。新来瘦。非干病酒。不是悲秋。　　休休。这回去也,千万遍阳关,也则难留。念武陵人远③,烟锁秦楼。惟有楼前流水,应念我、终日凝眸④。凝眸处,从今又添,一段新愁。(《漱玉词》)

【解题】　又题作《闺情》。《词谱》卷二十五："一名《忆吹箫》,调名取自《列仙传拾遗》。萧史善吹箫,作鸾凤之声。秦穆公有女弄玉,善吹箫,公以妻之,遂教弄玉作凤鸣。居十数年,凤凰来止。公为作凤台,夫妇止其上。数年,弄玉乘凤,萧史乘龙去。"

【注释】　① 金猊(ní):涂金的狮形香炉。② 宝奁(lián):古代盛梳妆用品的匣子。③ 武陵:地名,作者借指丈夫所去的地方。④ 凝眸:注视。

【音谱】　小工调,今作D调。只曲。凡九十五字。双调。二十一句。前段十句,押头、钩、休、秋四平韵,瘦、酒二叶韵。后段十一句,押休、留、楼、眸、愁五平韵。句式有二言、三言、四言、五言、六言、七言。(《碎金词谱》卷二,从《九宫谱》)

【曲情】　夫妻两地相隔,离愁一线相系。前段写妻子夜夜孤枕难眠,日日迟起。香已熄,被犹冷。自离别后,头懒得梳,眉无须画,尘满妆盒,日上帘钩仍赖在床。诸事皆不上心,怕只怕,满腹的苦相思,无人倾诉。新来又瘦,不因病,不因酒,也不因秋,只因离别愁。后段念游子南泛武陵,北陟秦楼,萍踪四处,居无定址。无奈门前流水无言、水上落红无意,高楼独倚唱离歌,《阳关》唱遍千百叠,虚应思妇闺楼守望千百回。怜惜她新瘦之外,又添一段新愁。李易安前半生易而安,柔弱之身躯竟不堪离别,以婉约之词笔写新婚小别,发语天然,入心刻骨,自成高格。情绪随节奏流动,忽快忽慢,忽断忽连,忽虚忽实,忽高忽低,忽短忽长,恰似思妇怨妇,自言自语,喋喋不休。《古今词论》引张祖望曰:"'惟有楼前流水,应念我终日凝眸'痴语也。如巧匠运斤,毫无痕迹。"

【词选】　　　　　　　　[宋]吴元可《凤凰台上忆吹箫》

更不成愁,何曾是醉,豆花雨后轻阴。似此心情自可,多了闲吟。秋在西楼西畔,秋较浅、不似情深。夜来月,为谁瘦小,尘镜羞临。　　弹筝,旧家伴侣,记雁啼秋水,下指成音。听未稳、当时自误,又况如今。那是柔肠易断,人间事、独此难禁。雕笼近,数声别似春禽。(《词律》卷十四)

歌诗168　[宋]李清照《醉花阴·九日》

薄雾浓云愁永昼①,瑞脑销金兽②。时节又重阳,玉枕纱厨③,半夜凉初透。　　东篱把酒黄昏后④,有暗香盈袖⑤。莫道不消魂⑥,帘卷西风⑦,人似黄花瘦⑧。(《漱玉词》)

【解题】　《词谱》卷九："只有此体，诸家所填，多与之合，但平仄不同，句法间有小异耳。如前段起句，杨无咎词"淋漓尽日黄梅雨"，舒亶词"粉轻一捻和香聚"，辛弃疾词"黄花漫说年年好"，张元干词"红萸紫菊开还早"，沈会宗词"微含清雾真珠滴"，平仄俱与此词异。又，前后段第二句，舒亶词"正千山云尽""更玉钗斜衬"，与别首之"教露华休妒""指广寒归去"，沈会宗词之"怯晓寒脉脉""有动人标格"，俱作上一下四句法，亦与此词异。按，此词换头句，客字疑韵，如杨无咎词之"扑人飞絮浑无数"，李清照词之"东篱把酒黄昏后"，絮字、酒字俱韵，此即《乐府指迷》所谓藏短韵于句内者，然宋词如此者亦少。舒亶词，前段第三句"冷对酒尊傍"，冷字仄声；第四句"无语含情"，无字平声；结句"别是江南信"，别字仄声；后段第三句"去后又明年"，去字仄声；第四句"人在江南"，人字平声；结句"羞上潘郎鬓"，羞字平声。谱内据之，若前后段第一、二句，可平可仄，详见辨体，故不复注。

醉花阴 九日 增				
从九宫谱 楔子 北黄钟调 正宫调 宋 李清照 易安	薄雾浓云愁永昼 韵 瑞脑喷金兽 韵 佳	节又重阳 句 宝枕纱厨 句 半夜秋初透 韵	韵 东篱把酒黄昏后 韵 有暗香盈袖	花瘦 韵 莫道不销魂 句 帘卷西风 句 人似黄

【注释】　① 雾、云：室内熏香产生的烟雾。永昼：漫长的白天。② 瑞脑：薰香，又称龙脑、冰片。金兽：兽形的铜香炉。③ 纱厨：防蚊蝇的纱帐。④ 东篱：篱笆边，守望未归人。⑤ 暗香：熏香与菊花的幽香充满充袖间。⑥ 销魂：形容极度忧愁、悲伤。⑦ 西风：秋风。⑧ 黄花：菊花。

【音谱】　宫调，今作 C 调。凡五十二字。十句。双调。前后段各五句。句式有四言、五言、七言。押昼、兽、透、后、袖、瘦六仄韵。(《碎金词谱》卷十三，从《九宫谱》)

【曲情】　明明早已知道，他不会回来。依然熏香等待，只是整日发愁。昨夜孤枕未眠，倍感凄凉。今天在东篱，从清晨一直守望到黄昏以后，隔着仆仆风尘，和他约一席团圆的酒。人似黄花香，人似黄花瘦，只怕那西风无情，等不及他来消受。从室内到室外，从黄昏到前夜，时空流转，神思恍惚，笔触缠绵，相映成趣。

【词选】　　　　　　　　　　［宋］辛弃疾《醉花阴》

　　黄花漫说年年好。也趁秋光老。绿鬓不惊秋若鬪,尊前人好花堪笑。　　蟠桃结子知多少。家住三山岛。何日跨飞鸾,沧海飞尘,人世因缘了。(《稼轩词》卷四)

歌诗169　　［宋］李清照《声声慢·秋词》

　　寻寻觅觅①。冷冷清清,凄凄惨惨戚戚②。乍暖还寒③、时候最难将息④。三杯两盏淡酒,怎敌他晚来风急⑤。雁过也,正伤心、却是旧时相识。　　满地黄花堆积。憔悴损、如今有谁堪摘? 守着窗儿,独自怎生得黑。梧桐更兼细雨,到黄昏、点点滴滴。这次第。怎一个、愁字了得?(《漱玉词》)

【解题】　　又题作《秋情》。《词谱》卷二十七:"有平韵、仄韵两体。仙吕宫已收吴君特平韵词、高宾王仄韵词二首。此仄韵又一体。晁补之词名《胜胜慢》;吴文英词有'人在小楼'句,名《人在楼上》。"

【注释】　　① 寻寻觅觅:四处寻找却找不到。② 凄凄:凄凉。惨惨:悲惨。戚戚:忧伤。③ 乍暖还(huán)寒:秋天的天气忽暖忽冷,变化无常。④ 将息:休养调理。

⑤ 敌：对付，抵挡。

【音谱】　　凡字调，今作降 E 调。凡九十七字。十七句。双调。前段九句，押觅、戚、息、急、识五仄韵。后段八句，押积、摘、黑、滴、第、得六仄韵。句式有三言、四言、六言、七言、九言。(《碎金词谱》卷二，从《九宫谱》)

【曲情】　　故人故物，四处寻觅无着，只是感到冷清凄凉，不觉自艾自怜起来。初秋天气，总是暖一阵，寒一阵，弱体已然染病。独饮两杯三杯薄酒，抵不住晚来风寒风急。归雁从天上飞过，似乎是旧时老相识，而曾经收信的那人，却已然不在人世。黄花满地，憔悴枯损，再也不会有谁和我一起收拾。独自坐在窗口，一直守望到天黑。细雨打梧桐叶，听得真真切切，点点滴滴，都是愁言愁语。词用十六个叠字，气韵生动，前无古人，后无来者，集词家叠字之大成。起首三组叠词各有侧重，"寻寻觅觅"写动作，"冷冷清清"写环境，"凄凄惨惨戚戚"写心境，词重义不重，层层出新，别开生面。

【词选】　　　　　　　[宋]蒋捷《声声慢·秋声》

　　黄花深巷，红叶低窗，凄凉一片秋声。豆雨声来，中间夹带风声。疏疏二十五点，丽谯门不锁更声。故人远，问谁摇玉珮，檐底铃声。　　彩角声吹月坠，渐连营马动，四起笳声。闪烁邻灯，灯前尚有砧声。知他诉愁到晓，碎哝哝多少蛩声诉未了，把一半分与雁声。(《宋六十名家词·竹山词》)

歌诗170　[宋]李清照《武陵春》

　　风住尘香花已尽①，日晚倦梳头②。物是人非事事休③，欲语泪先流。　　闻说双溪春尚好④，也拟泛轻舟⑤。只恐双溪舴艋舟⑥。载不动许多愁。(《漱玉词》)

【解题】　　题作《春晚》、《春暮》。《词谱》卷七："《梅苑》名《武林春》。"

【注释】　　① 尘香：尘土带着落花的香气。② 日晚：因前晚酒醉或失眠，起来得迟了。③ 物是人非：事物依旧在，人不似往昔了。④ 闻说：听别人说。双溪：水名，在浙江省金华市，有东港、南港两水汇于金华城南，故得名，是当时的游览胜地。⑤ 拟：准备，打算。轻舟：一作"扁舟"。⑥ 舴艋(zé měng)舟：小船，两头尖如蚱蜢。

【音谱】　　双角调，今作 G 调。凡四十九字。八句。双调。前后段各四句。句式有五

言、七言。押头、休、流、舟、舟、愁六平韵。舟为重韵。(《魏氏乐谱》卷四)

【曲情】 李清照于绍兴五年(1135)避乱金华时作《武陵春》。东风刚住,尘犹带香,落花吹尽,连同那些美好年华,皆成过往。起床很晚,或因宿醉,或因无眠,最不堪苦伤离别。慵懒到连头发也不想梳,身边一切都没有改变,只是,那个人已经不在了。本想对人说几句。还没开口,眼泪却先流下来。她们都说,城边双溪春色还不错,我本打算去划船来着。只是你已不在,我担心,那小小的船儿,载不动我满腹满腹的离愁。

【词选】　　　　　　　[宋]毛滂《武陵春》

风过冰檐环佩响,宿雾在华茵。剩落瑶花衬月明。嫌怕有纤尘。　凤口衔灯金炫转,人醉觉寒轻。但得清光解照人。不负五更春。(《啸余谱》卷五、《碎金词谱》卷九、《东堂词》)

[宋]万俟咏《武陵春》

燕子飞来春在否,微雨过、掩重门。正满院梨花雪照人。独自个、忆黄昏。　清风淡月总销魂。罗衣暗、惹啼痕。漫觑着秋千腰褪裙。可煞是读不宜春。(《词谱》卷七)

第三节　辛弃疾歌诗

辛弃疾(1140—1207),字幼安,号稼轩,历城(今山东济南历城)人。绍兴三十一年(1161),金主完颜亮在大举攻宋途中被部下斩杀。辛弃疾召集队伍,毅然投入由耿京领导的抗金宋农民军,担任掌书记。次年,他受命到建康奉表归宋,受到宋高宗嘉奖。耿京被叛徒刺杀,义军溃散,辛弃疾带领五十多人,奇袭金营,活捉叛徒,押回建康斩首

示众。辛弃疾名重一时,却没受到南宋朝廷的重用。他先后两次上书《美芹十论》和《九议》,分析形式与战略。乾道八年(1172)年,任滁州太守。淳熙二年(1175)以后,任江西提点刑狱、荆湖北路安抚使、马步军都决管、知洪州隆兴府、湖南转运使,创建飞虎军。八年后,退居江西上饶、铅山种地十八年,取室名为稼轩。嘉泰三年(1203),任两浙东路安抚使、绍兴知府,得到陆游赞赏。他向韩侂胄进言不可草率冒进,改任镇江知府。两年后被免。开禧元年(1205),回到铅山。二年,韩侂胄贸然攻打金国,大败而归,丧权辱国。三年,辛弃疾含恨而殁,年六十八。事见《宋史》本传。《宋史·艺文志》著录《辛弃疾长短句》十二卷,收词五百七十三首。有元大德三年广信书院刻《稼轩长短句》十二卷。清初毛氏汲古阁影宋抄本《稼轩集》甲乙丙丁四集。邓广铭辑有《辛稼轩诗文抄存》,辑诗一百二十四首,散文十七首。辛启泰从《永乐大典》等文献中辑得三十六首。邓广铭《稼轩词编年笺注》收词六百二十六首。辛词是宋代词人作品最多的。辛弃疾是苏轼词的最佳传承者与开拓者,带有强烈的爱国激情,激昂慷慨,悲壮豪放,富于想象力,突破了诗词甚至于散文文体的藩篱,艺术感染力和表现力都很强。

歌诗171　[宋]辛弃疾《千秋岁·为金陵史致道留守寿》[①]

塞垣秋草又报。平安好。樽俎上,英雄表[②]。金汤生气象,珠玉霏谈笑[③]。春近也,春花得似人难老[④]。莫惜金樽倒[⑤]。　　凤诏看看到[⑥]。留不住,江东小。从容帷幄里[⑦],整顿乾坤了。千百岁,从今尽是中书考[⑧]。(《稼轩词》卷三)

【解题】　《词谱》卷一六:"一名《千秋节》。"

【注释】　① 金陵:即今江苏南京。史致道:名正志,江苏扬州人。宋高宗绍兴二十一年(1151)进士。时任建康留守、建康知府兼沿江水军制置使。② 英雄表:英雄气概。③ 霏(fēi):散。④ 得似:怎似。⑤ 樽:古代盛酒器具。⑥ 凤诏:皇帝的诏书。⑦ 帷幄:决策处。⑧ 中书考:用唐郭子仪典。中书,即中书令,指宰相。

【音谱】　小石调,今作A调。凡七十一字。十六句。双调。前后段各八句。句式有三言、五言、六言、七言。押报、好、表、笑、老、倒、到、小、了、考十仄韵。(《魏氏乐谱》卷一)

【曲情】　前段表功。将军守边有方,塞外年年平安无事。不战而屈人之兵,决胜于酒樽之间。将军使金陵城防固若金汤,呈现出一派新气象,谈笑风生,言如珠玉。春天

将到,梅花变老,而人并不易老。后段劝酒。将军很快会应诏入朝。将军治国良才,江东地方千里,难以施展。若回到朝廷,运筹帷幄,整顿乾坤,收复中原,治理国家。将军应和唐代郭子仪一样,永为贤相,千古流芳。

【词选】 [宋]欧阳修《千秋岁》

数声鶗鴂。又报芳菲歇。惜春更把残红折。雨轻风色暴,梅子青时节。永丰柳,无人尽日飞花雪。　　莫把么弦拨。怨极弦能说。天不老,情难绝。心似双丝网,中有千千结。夜过也、东窗未白孤灯灭。(《欧阳文忠公集》卷一百三十三)

[宋]秦观《千秋岁》

柳边沙外。城郭轻寒退。花影乱,莺声碎。飘零疏酒盏,离别宽衣带。人不见,碧云暮合空相对。　　忆昔西池会。鸳鹭同飞盖。携手处,今谁在?日边清梦断,镜里朱颜改。春去也、落红万点愁如海。(《草堂诗余》卷二)

歌诗 172 　[宋]辛弃疾《青玉案》①

东风夜放花千树②,更吹落星如雨③。宝马雕车香满路④,凤箫声动⑤,玉壶光转⑥,

一夜鱼龙舞⑦。　　蛾儿雪柳黄金缕⑧,笑语盈盈暗香去⑨。众里寻他千百度⑩,蓦然回首⑪,那人却在灯火阑珊处⑫。(《稼轩词》卷三)

【解题】　　题作《元夕》。《词谱》卷十五:"调名取自张衡诗:'何以报之青玉案'。韩淲词有'苏公堤上西湖路'句,名《西湖路》。"

【注释】　①元夕:元宵节夜。②"东风"句:元宵夜花灯繁多,如千树开花。③星如雨:烟花纷落如雨。星,焰火、烟花。④宝马雕车:豪华的马车。⑤凤箫:箫的美称。⑥玉壶:明月。⑦鱼龙舞:舞动鱼、龙形的彩灯。⑧蛾儿、雪柳、黄金缕:古代妇女盛妆时头上佩戴的饰品。⑨盈盈:仪态娇美。暗香:女性们身上散发出来的香气。⑩千百度:千百遍。⑪蓦然:突然,猛然。⑫阑珊:零落稀疏的样子。

【音谱】　正平调,今作D调。凡六十七字。十一句。双调。前段六句,后段五句。句式有四言、五言、六言、七言。押树、雨、路、舞、缕、去、度、处八韵。(《魏氏乐谱》卷一)

【曲情】　元宵的焰火,就像东风吹散了千树万树的繁花,纷乱落如雨。豪华的马车,满路飘香。悠扬的箫声四处回荡,玉壶般的明月渐渐西沉,一夜鱼龙灯飞舞,笑语喧哗。美人头上都戴着亮丽的饰物,笑语盈盈地随人群走过,身上香气飘飘。我在人群中寻找她千回百回,猛然回头,却发现她在灯火零落之处。

【词选】　　　　[宋]欧阳修《青玉案·春日怀旧》

一年春事都来几。早过了、三之二。绿暗红嫣浑可事。绿杨庭院,暖风帘幕,有个人憔悴。　　买花载酒长安市。又争似家山见桃李。不枉东风吹客泪,相思难表,梦魂无据,惟有归来是。(《草堂诗余》卷二)

第十一章　南宋歌诗

[宋]苏轼《青玉案·和贺方回韵送伯固归吴中故居》

三年枕上吴中路。遣黄耳随君去。若到松江呼小渡。莫惊鸥鹭。四桥尽是老子经行处。　辋川图上看春暮。常记高人右丞句。作个归期天已许。春衫犹是,小蛮针线,曾湿西湖雨。(《东坡词》)

歌诗173　[宋]辛弃疾《摸鱼儿》

淳熙己亥,自湖北漕移湖南,同官王正之置酒小山亭,赋。

更能消、几番风雨①。匆匆春又归去。惜春长怕花开早,何况落红无数②。春且住,见说道,天涯芳草无归路。怨春不语。算只有殷勤画檐蛛网,尽日惹飞絮③。长门事④,准拟佳期又误。蛾眉曾有人妒。千金曾买相如赋。脉脉此情谁诉⑤。君莫舞⑥,君不见、玉环飞燕皆尘土⑦。闲愁最苦。休去倚危栏⑧,斜阳正,在烟柳断肠处。(《稼轩词》卷二)

【解题】　《词谱》卷三十六:"一名《摸鱼子》,唐教坊曲名。晁补之词有'买陂塘,旋栽杨柳'句,更名《买陂塘》,又名《陂塘柳》,或名《迈陂塘》;辛弃疾赋怪石词名《山鬼谣》;

（工尺谱表格，从右至左读）

摸鱼儿　从九宫谱　双曲　北中吕调　凡字调　宋辛棄疾 幼安

（谱字内容，按曲词顺序）:
更能消　讀　幾番風雨　韻　怱怱春又歸去　
惜春長怕花開早　句　何況落紅無數　韻
春且住　韻　見說道　讀　天涯芳草無歸路　韻
怨春不語　韻　算只有殷勤　句　畫簷
蛛網句　盡日惹飛絮　韻
擬佳期又誤　句　蛾眉曾有人妒　韻　千金
縱買相如賦　句　脈脈此情誰訴　韻　君莫
舞　君不見　讀　玉環飛燕皆塵土　韻
愁最苦　韻　休去倚危欄　句　斜陽正
煙柳斷腸處　韻

李冶赋并蒂荷词有'请君试听双蕖怨'句,名《双蕖怨》。"

【注释】　① 消:经受。② 落红:落花。③ "算只有"句:想来只有檐下蛛网还殷勤地沾惹飞絮,留住春色。④ 长门:汉代宫殿名,汉武帝陈皇后失宠后被幽闭于此,奉黄金百万,为司马相如、卓文君买酒,司马相如作《长门赋》。赋以悲愁以悟主上,陈皇后复得宠幸。⑤ 脉脉:绵长深厚。⑥ 君:善妒之人。⑦ 玉环飞燕:杨玉环、赵飞燕,皆貌美善妒。⑧ 危栏:高楼上的栏杆。

【音谱】　凡字调,今作降E调。凡一百十六字。二十一句。双调。前段十句,后段十一句。句式有三言、四言、五言、六言、七言。押雨、去、数、路、语、絮、误、赋、诉、舞、土、苦、处十三韵。(《碎金词谱》卷四,从《九宫谱》)

【曲情】　辛弃疾被调离湖北转运副使后,由老朋友王正之接任,故称"同官"。前段惜春。春天请暂且留步,听说连天的芳草阻断你的归路?雕梁画栋间的蛛网殷勤,为留住春天整天沾染飞絮。后段为闺怨。长门宫中的阿娇盼望重被召幸,约好的佳期却一再延误。奉劝那些妒忌贤才的人,莫要得意忘形,难道没见玉环、飞燕,恩宠一时,却都化作了尘土。闲愁折磨人最苦。不要去登楼远眺,夕阳正在那,令人断肠的烟柳迷蒙处。

歌诗174　［宋］辛弃疾《水龙吟》

渡江天马南来①,几人真是经纶手②?长安父老③,新亭风景④,可怜依旧!夷甫诸人⑤,神州沉陆⑥,几曾回首⑦!算平戎万里⑧,功名本是,真儒事⑨、君知否?　　况有文章山斗⑩。对桐阴⑪、满庭清昼。当年堕地⑫,而今试看,风云奔走⑬。绿野风烟⑭,平章草木⑮,东山歌酒⑯。待他年,整顿乾坤事了,为先生寿⑰。(《稼轩词》卷二)

【解题】　《词谱》卷三十:"曾觌词,结句有'是丰年瑞'句,名《丰年瑞》;吕渭老词名《鼓笛慢》;史达祖词名《龙吟曲》;杨樵云词,因秦观词起句,更名《小楼连苑》;方味道词,结句有'伴庄椿岁'句,名《庄椿岁》。"

【注释】　① "渡江"句:西晋沦亡,晋元帝司马睿偕四王南渡,在建康建立东晋王朝。时童谣云:"五马浮渡江,一马化为龙。"这里借指宋室南渡。② 经纶:本意指整理乱丝,比喻治国。③ 长安父老:指金人统治下的中原人民。《晋书·桓温传》说桓温率军北伐,路经长安附近,当地父老携酒相劳,感泣曰:"不图今日复见官军!"④ 新亭:三国

水龍吟 正平調 三反 宋 辛棄疾 幼安

渡江天馬南來，幾人真是經綸手。長安父老，新亭風景，可憐依舊。夷甫諸人，神州沉陸，幾曾回首。算平戎萬里，功名本是真儒事，君知否？

況有文章山斗。對桐陰、滿庭清畫。而今試看，風雲奔走，平泉草木。東山歌酒，待他年、整頓乾坤事了，為先生壽。

时吴国所建，在今江苏南京市南。《世说新语·言语篇》载，东晋初年，南渡的士大夫们常聚会新亭，触景生情，无限感慨。周顗说："风景不殊，正自有山河之异！"众皆相对流泪，惟丞相王导说："当共勠力王室，克复神州，何至作楚囚相对。"⑤ 夷甫：西晋王衍字夷甫，官居宰相，崇尚清谈，不理国政，导致西晋覆灭。《晋书·王衍传》载，王衍兵败临死前说："向若不祖尚浮虚，勠力以匡天下，犹可不至今日。"指责当权者空谈误国。⑥ 神州沉陷：中原沦陷。《晋书·桓温传》载，桓温北伐，踏上北方土地后，曾感慨地说："遂使神州陆沉，百年丘墟，王夷甫诸人不得不任其责！"⑦ 几曾：何曾。⑧ 平戎万里：驱逐金人，恢复故土。⑨ 真儒：此指真正的爱国志士。⑩ 文章山斗：言友人才名卓著如韩愈，以光荣家世称颂和激勉友人。《新唐书·韩愈传》载："学者仰之如泰山、北斗。"⑪ 桐阴：韩家为北宋时的望族，在汴京的府门前广种桐树，世称"桐木世家"。⑫ 堕地：婴儿落地，指出生。⑬ 风云奔走：韩为国事操劳，身手非凡。⑭ 绿野风烟：绿野堂前风光美好。绿野，唐相裴度之绿野堂。⑮ 平泉草木：唐相李德裕曾于洛阳城外筑"平泉庄"别墅，广搜奇花异草。⑯ 东山歌酒：东晋名相谢安曾隐居会稽东山。⑰ "待他年"三句：待完成复国大业后，再为先生祝寿。

【音谱】 正平调，今作 G 调。凡一百二字。二十一句。双调。前段十一句，后段十句。句式有三言、四言、五言、六言。押手、旧、首、否、斗、昼、走、酒、寿九韵。（《魏氏乐

谱》卷一）

【曲情】　《水龙吟》作于淳熙十一年甲辰（1184），时稼轩正罢居带湖。为寿词，却气势不凡。劈首一问，振聋发聩。继之深深一叹，语极沉痛。"夷甫诸人"，借古讽今，着力一刺。结以"平戎万里"，豪情四溢，壮采照人。后段称颂，许或溢美，但相期"整顿乾坤"，全然脱落寿词故常。通篇慷慨激昂，豪迈奔放。

【词选】　　　　　　　　[宋]苏轼《水龙吟》

霜寒烟冷蒹葭老，天外征鸿嘹唳。银河秋晚，长门灯悄，一声初至。应念潇湘，岸遥人静，水多菰米。乍望极平田，徘徊欲下，依前被、风惊起。　　须信衡阳万里。有谁家、锦书遥寄。万重云外，斜行横阵，才疏又缀。仙掌月明，石头城下，影摇寒水。念征衣未捣，佳人拂杵，有盈盈泪。（《东坡词》）

第四节　姜夔歌诗

姜夔（约1155—1209），字尧章，号白石道人，饶州鄱阳（今江西鄱阳）人。少孤贫，气貌若不胜衣服。家贫无立锥。好客。有文名，得辛弃疾、杨万里等人延誉。以诗谒千岩萧氏，萧以为能，以兄子妻之。姜夔率意为长短句，无不协律吕，于是喜音律、善吹箫，多自制曲。庆元三年（1197），进《大乐议》，论雅乐于朝，制《圣宋铙歌鼓吹曲》十四首，不遇。唯朱熹尝叹姜夔深于礼乐。自放诗酒，漂泊于江湖间，以清客身份，与范成大等相往来，以布衣终老。姜词表现家国身世之感，相思庄重深挚，重音律，尚工巧，着意营造清苦悠远的美感。宋词人张辑、史达祖、吴文英、蒋捷、王沂孙、张炎、周密、陈允平都以姜夔为宗。有《白石道人诗集》和《白石道人歌曲》。《白石道人诗集》陆钟辉序云："南宋鄱阳姜尧章，以布衣擅能诗声，所为乐章更妙绝一世。"《四库提要》："夔诗格高秀，为杨万里等所推。词亦精深华妙，尤善自度新腔，故音节文采并冠绝一时。"

歌诗175　[宋]姜夔《角招》

甲寅春，予与俞商卿燕游西湖，观梅于孤山之西邨。玉雪照映，吹香薄人。已而商卿归吴兴，予独来，则山横春烟，新柳被水，游人容与，飞花中，怅然有怀，作此寄之。商卿善歌声，稍以儒雅缘饰。予每自度曲吟洞箫，商卿辄歌而和之，极有山林缥缈之思。

今予离忧,商卿一行作吏,殆无复此乐矣。

为春瘦。何堪更、绕西湖,尽是垂柳。自看烟外岫①。记得与君,湖上携手。君归未久。早乱落香红千亩②。一叶凌波缥缈③,过三十六离宫,遣游人回首。　　犹有。画船障袖④。青楼倚扇,相映人争秀。翠翘光欲溜⑤。爱著宫黄⑥,而今时候。伤春似旧。荡一点、春心如酒。写入吴丝自奏⑦。问谁识、曲中心、花前友?(《白石道人诗集》卷四)

【解题】　《词谱》卷三十四:"调见赵以夫《虚斋集》,自注:姜夔制《角招》《徵招》二曲,余以《角招》赋梅。古乐府有大、小《梅花》,皆角声也。"

【注释】　① 岫(xiù):山峰山峦。② 香红:红梅花。③ 一叶:小船。④ 障(zhàng)袖:船上游女举袖遮面。⑤ 翠翘:古代妇女的一种首饰。⑥ 宫黄:宫女用来涂额的黄粉,是一种时尚的化妆。⑦ 吴丝:琴弦。

【音谱】　凡一百七字。二十三句。双调。前段十一句,后段十二句。句式有二言、三言、四言、五言、六言、七言、九言。押瘦、柳、岫、手、久、亩、首、有、袖、秀、溜、候、旧、酒、奏、友十六仄韵。(《永乐大典》卷二千二百六十五、《白石道人诗集》卷四、《碎金词

谱》卷二）

【曲情】 前段写春来西湖,怀念故人。后段写游春伤春。

【词选】 ［宋］赵以夫《角招》

晓风薄。苔枝上、剪成万点冰萼。暗香无处著。立马断魂,晴雪篱落。横溪略彴。恨寄驿、音书辽邈。梦绕扬州东阁。风流旧日何郎,想依然林壑。离索。引杯自酌。相看冷淡,一笑人如削。水云寒漠漠。底处群仙,飞来霜鹤。芳姿绰约。正月满、瑶台珠箔。徙倚阑干寂寞。尽分付,许多愁,城头角。（《碎金续谱》卷二）

歌诗 176 ［宋］姜夔《暗香》

辛亥之冬,予载雪诣石湖。止,既月,授简索句①,且征新声②,作此两曲。石湖把玩不已,使工妓隶习之③,音节谐婉,乃名之曰《暗香》《疏影》。

旧时月色。算几番照我,梅边吹笛。唤起玉人,不管清寒与攀摘。何逊而今渐老④,都忘却、春风词笔。但怪得⑤、竹外疏花,香冷入瑶席。　　江国。正寂寂。叹寄与路遥,夜雪初积。翠尊易泣⑥。红萼无言耿相忆⑦。长记曾携手处,千树压⑧、西湖寒碧。又片片、吹尽也,几时见得?（《白石道人诗集》卷四）

【解题】 题作《石湖咏梅》。《词谱》卷二十五:"《暗香》,姜夔自度仙吕宫曲,咏梅花作也。张炎以此调咏荷花,更名《经情》。"辛亥,宋光宗绍熙二年(1191)。石湖为范成大。范成大居苏州西南太湖,号石湖居士。止既月,住满一月。

【注释】 ① 简:纸。② 征新声:征求新的词调。③ 工伎:乐工,歌妓。隶习:学习。④ 何逊:南朝梁文学家,任扬州法曹时,廨舍有梅花一株,常吟咏其下。后居洛思之,请再往。抵扬州,花方盛片,逊对树彷徨终日。⑤ 但怪得:惊异。⑥ 翠尊:翠绿酒杯,指酒。⑦ 红萼:梅花瓣。耿:耿然于心,不能忘怀。⑧ 千树:梅花林。

【音谱】 小工调,今作D调。凡九十七字。十九句。双调,前段九句,押色、笛、摘、笔、席五仄韵。后段十句,押国、寂、积、泣、忆、碧、得七仄韵。句式有二言、三言、四言、五言、六言、七言。（《碎金词谱》卷一,俗字谱见《白石道人诗集》卷四）

【曲情】 《暗香》一词,以梅花为线索,通过回忆对比,抒写作者今昔之变和盛衰之感。前段写月下梅边吹笛,回忆往事。当时美人相伴,赋诗言情,折梅相赠,和谐美满!

如今年华已逝,诗情锐减,不再有当年春风得意的词笔。只是花木无知,多情依旧,清冷的幽香,浸透着一切。后段写身世飘零,江国遥念。想折梅投赠,却担心山高水长,风雪阻隔,难以抵达。唯有借酒浇愁,但面对翠盏,却是泪眼盈盈。唯想当年携手游西湖的场景,余味无穷。

【词选】 ［宋］张炎《暗香·红情》

无边香色。记涉江自采,锦机云密。翦翦红衣,学舞波心旧曾识。一见依然似语,流水远、几回空忆。看亭亭、倒影窥妆,玉润露痕湿。　　闲立。翠屏侧。爱向人弄芳,背酣斜日。料应太液。三十六宫土花碧。清与凌风更爽,无数满汀洲如昔。泛片叶、烟浪里,卧横紫笛。(《山中白云词》卷六)

歌诗177　［宋］姜夔《鬲溪梅令·无锡归寓意》

丙辰冬,自无锡归,作此寓意。

好花不与殢香人①。浪粼粼②。又恐春风归去、绿成阴。玉钿何处寻③。　　木兰双桨梦中云④。水横陈。漫向孤山山下⑤,觅盈盈⑥。翠禽啼一春⑦。(《白石道人诗集歌曲》卷二)

【解题】 《词谱》卷七："姜夔自度曲,一作《高溪梅令》。"丙辰为宋宁宗庆元二年(1196)。

【注释】 ① 好花:梅花。殢(tì)香人:为花香所陶醉的人,惜花的人。殢,困倦。② 粼粼:波浪细吹貌。③ 玉钿(diàn):用珠玉制成的花形首饰,喻指春天娇艳花朵。④ 木兰双桨:华美的船桨。⑤ 漫:空。⑥ 盈盈:女子仪态美好。⑦ 翠禽:绿色羽毛的鸟。

【音谱】 小工调,今作D调。凡四十八字。八句。双调。前后段各四句。句式有三言、五言、六言、七言。押人、粼、阴、寻、云、陈、盈、春八平韵。(《碎金词谱》卷二)

【曲情】 前段惜花找花。好花偏偏不会给予那些怜花惜花的人。划着小船,在西湖的绿荫里留住春天远去的脚步,寻找鲜艳的花朵。后段怀人找人。划船到孤山下,怀想她轻盈的脚步。却只听到翠鸟的鸣叫声。灵心独运,用想象营造出一如梦如幻、恍惚迷离的意境,极富朦胧之美。

【词选】 ［清］陈维崧《鬲溪梅令·小寺》

花前小寺背春城。不知名。森森夕阳金刹、著波平。风光难画成。 阿师洗钵趁新晴,隔溪行。闲锁阶前梅萼,一枝横。僧雏学弄笙。(《迦陵词全集》卷三)

歌诗178 ［宋］姜夔《凄凉犯》

合肥巷陌皆种柳,秋风夕起,骚骚然,余客居阖户,时闻马嘶,出城四顾,则荒烟野草,不胜凄黯,乃着此解。琴有《凄凉调》,假以为名。凡曲言犯者,谓以宫犯商、商犯宫之类,如道调宫上字住,双调亦上字住,所住字同,故道调曲中犯双调。或于双调曲中犯道调,其他准此。

绿杨巷陌。秋风起、边城一片离索①。马嘶渐远,人归甚处,戍楼吹角②。情怀正恶。更衰草寒烟淡薄。似当时、将军部曲③,迤逦度沙漠④。 追念西湖上,小舫携

歌⑤,晚花行乐。旧游在否？想如今、翠凋红落⑥。漫写羊裙⑦,等新雁来时系著。怕匆匆、不肯寄与,误后约⑧。(《白石道人诗集》卷四)

【解题】　　《凄凉犯》,白石调注：仙吕调,犯商调,一名《瑞鹤仙影》。唐人《乐书》云："犯有正旁偏侧,宫犯宫为正,宫犯商为旁,宫犯角为偏,宫犯羽为侧。"此说非也,十二宫所住字各不同,不容相犯。十二宫特可犯商、角、羽耳。(《词谱》卷二十三)

【注释】　　① 边城：当时淮北已被金占领,淮南则被视为边境。离索：破败萧索。② 戍楼：城墙上戍兵驻地。③ 部曲：军队。④ 迤逦(yǐ lǐ)：连绵不断。⑤ 舫(fǎng)：船。⑥ 翠凋红落：秋天绿叶凋残,红花谢落。⑦ 羊裙：赠友人书信,用南朝宋人羊欣典故。⑧ 后约：约定日后相聚。

【音谱】　　小工调,今作D调。凡九十三字。十八句。双调。前后段各九句。句式有四言、五言、七言、九言。押陌、索、角、恶、薄、漠、乐、否、落、著、约十一仄韵。(《碎金续谱》卷一)

【曲情】　　前段写合肥的秋天一片萧索,有点像边关大漠的景象。后段追念昔日西湖泛舟听歌,夜间行乐。只怕现在也是满目凋零。

凄凉犯 隻曲犯商調 小工調	宋 姜夔 堯章

綠楊巷陌韻西風起讀邊城一片離索韻馬嘶漸遠句人歸甚處句戍樓吹角韻情懷正惡韻更衰草寒烟淡薄韻當時讀將軍部曲句迤邐度沙漠韻追念西湖上句小舫攜歌句晚花行樂韻舊遊在否句想如今句翠凋紅落韻漫寫羊裙句等新鴈來時繫著韻怕匆讀不肯寄與句誤後約韻

歌诗 179 ［宋］姜夔《秋宵吟·本意》

古帘空，坠月皎。坐久西窗人悄。蛩吟苦①、渐漏水丁丁②，箭壶催晓。引凉飔③，动翠葆④。露脚斜飞云表。因嗟念、似去国情怀，暮帆烟草。　　带眼销磨，为近日、愁多顿老。卫娘何在⑤，宋玉归来，两地暗萦绕。摇落江枫早。嫩约无凭，幽梦又杳。但盈盈、泪洒单衣，今夕何夕恨未了。（《白石道人诗集》卷四）

【解题】　《词谱》卷二十七："《秋宵吟》，姜夔自度，越调曲。"

【注释】　① 蛩（qióng）吟：蟋蟀吟叫。② 漏水：漏壶所漏下的水。丁丁：漏声。③ 飔（sī）：凉风。④ 翠葆（bǎo）：草木青翠茂盛。⑤ 卫娘：汉武帝皇后卫子夫，以发美得宠。

【音谱】　越调，今作 F 调。凡九十九字。二十句。双调。前段十句，押皎、悄、晓、葆、表、草六仄韵。后段十句，押老、绕、早、杳、了五仄韵。句式有三言、四言、五言、六言、七言、八言。（《白石道人诗集》卷四）

【曲情】　前段视觉、听觉融合，背井离乡，客舱之中，长夜无眠，忧愁烦闷。后段写相思入梦，醒后遗恨多多。

【词选】　　　　　　　　　　［明］刘基《秋宵吟》

　　玄蝉催秋入湘潭。芙蓉露浴胭脂淡。铜乌吻水添夜长,碧草敛愁归寒蜇。　　罗帐无人五更雨。梧桐惊啼白杨语。春光烂熳不得知,霜露凄凉奈何汝。(《诚意伯文集》卷十)

第十二章　金元明清歌诗

　　金、元、明的歌诗是中国传统音乐文学的收尾阶段,作家和作品众多,体裁兼备,一些少数民族作者也创作出很好的作品,但艺术格局却很难在唐、宋的基础上有突破和创新。吴梅说:"前述唐、五代、两宋人之作,为词学极盛之期,自是而后,此道衰矣。金、元诸家,惟吴、蔡、遗山为正。余皆略事声歌,无当雅奏。元人以北词见长,文人心力,仅注意于杂剧,且有以词入曲者,虽有疏斋、仁近、蜕岩诸子,亦非专家之业也。"[1]又说:"盖入元以来,词、曲混而为一。而词之谱法,存者无多,且有词仍旧,而歌法全非者。是以作家不多,即作亦如长短句之诗,未必如两宋可按管弦矣……开国之初,若燕公楠、程钜夫、卢疏斋、杨西庵辈,偶及倚声,未扩门户。逮仇仁近振于钱塘,此道遂盛。赵子昂、虞道园、萨雁门之徒,咸有文彩。而张仲举以绝尘之才,抱忧时之念,一身耆寿,亲见盛衰,故其词婉丽谐和,有南宋之旧格,论者谓冠绝一进,非溢美也。其后如张埜、倪赞、顾阿瑛、陶宗仪,又复赓其雅音,缠绵赠答。及邵复孺出,合白石、玉田之长,寄烟柳斜阳之感,其《扫花游》《兰陵王》诸作,尤近梦窗,殿步一朝,此其大较也。"[2]王骥德《曲律》:"入宋而词始大振,署曰'诗余',于今曲益近,周待制、柳屯田其最也;然单词只韵,歌止一阕,又不尽其变。而金章宗时,渐更为北词,如世所传董解元《西厢记》者,其声犹未纯也。入元而益漫衍其制,栉调比声,北曲遂擅盛一代;顾未免滞于弦索,且多染胡语,其声近嚣以杀,南人不习也。迨季世,入我明,又变而为南曲,婉丽妩媚,一唱三叹,于是美善兼至,极声调之致。"[3]由于戏曲等俗文学的发达,人文诗词谱曲发展到集成大成,为音乐文学研究保存了大量古谱。

[1] 吴梅:《词学通论》,郭英德编:《吴梅词曲论著四种》,北京:商务印书馆,2010年,第407页。
[2] 吴梅:《词学通论》,郭英德编:《吴梅词曲论著四种》,北京:商务印书馆,2010年,第419页。
[3] [明]王骥德:《曲律》,明天启五年毛以燧刻本,第1卷。

第一节　金歌诗

金建国之初，女真族还没有发明文字。直到天辅三年（1119），才借鉴契丹文字创造了女真文字。早期仅有一些民谣与巫辞。金灭北宋后，借才异代，蔡松年、吴激、宇文虚中等汉、辽文人入金，推动了金文学的发展。《金史·文艺传》："金初未有文字。世祖以来，渐立条教。太祖既兴，得辽旧人用之，使介往复，其言已文。太宗继统，乃行选举之法，及伐宋，取汴经籍图，宋士多归之。熙宗款谒先圣，北面如弟子礼。世宗、章宗之世，儒风丕变，庠序日盛，士由科第位至宰辅者接踵。当时儒者虽无专门名家之学，然而朝廷典策、邻国书命，粲然有可观者矣。金用武得国，无以异于辽，而一代制作，能自树立唐、宋之间，有非辽世所及，以文而不以武也。"诗歌是金代最主要的文体。金前期诗风既有沉郁悲伤，又有闲适自然，既有慷慨不平，又有刚健雄豪。贞祐元年（1213）年，金王朝在蒙古人的逼迫下，迁都南京（今开封），国势日微，而诗歌却获得发展。元好问成为金代诗歌的高峰。完颜亮等优秀少数民族作者脱颖而出。

歌诗180　[金]吴激《人月圆》

南朝千古伤心地，还唱《后庭花》①。旧时王谢，堂前燕子，飞入人家②。　　恍然一遇，天姿胜雪，宫鬓堆鸦③。江州司马，青衫湿泪，同是天涯④。（《啸余谱》卷八）

【作者】　吴激（？—1142），字彦高，建州（今福建建瓯）人。工诗能文，字画俊逸，甚得岳父米芾笔意。宋钦宗靖康二年（1127），奉命使金，次年金人攻破东京，强留不遣，命为翰林待制。金熙宗天会十四年（1136），出使高丽。金熙宗皇统二年（1142），出知深州（今河北深州），到官三日卒，年五十三。事见《金史》本传。尤精乐府，多家国之思。造语清婉，哀而不伤。有《东山集》《东山乐府》。元好问称吴激为"国朝第一高手"，与蔡松年（1107—1159）共称"吴蔡体"，为北宗词派之开山。元好问《中州集》："百年以来，乐府推萧头与吴彦高，号'吴蔡体'。"陈廷焯《白雨斋词话》卷三："金代词人，自以吴彦高为冠，能于感慨中饶伊郁，不独组织之工也。"

【解题】　题作《宴北人张侍御家有感》。《词谱》卷七："调始于王诜，因词中'人月圆

时'句,取以为名。吴激词有'青衫泪湿'句,又名《青衫湿》。"《草堂诗余》卷一作《青衫湿·感旧》散曲。

【注释】 ① 后庭花:唐为教坊曲名。本名《玉树后庭花》,南朝陈后主制,其辞轻荡,其音甚哀,故后多用以称亡国之音。② "旧时"句:刘禹锡《乌衣巷》:"旧时王谢堂前燕,飞入寻常百姓家。"③ 堆鸦:女子头发像乌鸦的羽毛,黑而亮。④ "江州"句:白居易《琵琶行》:"江州司马青衫湿。"

【音谱】 六字调,今作 F 调。凡四十七字。十一句。双调。前段五句,后段六句。句式有四言、五言、七言。押花、家、鸦、涯四平韵,韵位疏。(《碎金词谱》卷五)

【曲情】 《容斋随笔》卷十三:"先公在燕山日,偶赴北人张总侍御家集,出侍儿佐酒。中有一人,意状摧抑可怜。问其姓名,乃宣和殿小宫姬也。坐客翰林直学士吴激赋长短句纪之,闻者挥涕。"《人月圆》全由唐人诗句缀合而成,舒卷自如,颇得其妙。词意凄婉,饱含故国之思。

【词选】　　　　　　　　　　［元］赵孟頫《人月圆》

一枝仙桂香生玉,消得唤卿卿。缓歌金缕,轻敲象板,倾国倾城。　几时不见,红裙翠袖,多少闲情。想应如旧,春山淡淡,秋水盈盈。(《松雪斋集》卷十)

　　　　　　　　　　　　［元］刘因《人月圆》二首

自从谢病修花史,天意不容闲。今年新授,平章风月,检校云山。　门前报道,曲生来谒,子墨相看。先生正尔,天张翠幕,山拥云鬟。

茫茫大块洪炉里,何物不寒灰。古今多少,荒烟废垒,老树遗台。　太行如砺,黄河如带。等是尘埃。不须更叹,花开花落,春去春来。(《静修先生文集》卷十五)

　　　　　　　　　　　　　［明］唐寅《人月圆》

气长吁情怀几许。惹离愁千万缕。一似散却鸾凤。一似散却鸾凤。　再不想吹箫伴侣。这离情欲诉谁。这离情欲诉谁。(《唐伯虎先生集》卷九)

第十二章　金元明清歌诗

歌诗 181　［金］完颜亮《昭君怨》①

昨日樵村渔浦。今日琼川银渚②。山色卷帘看。老峰峦。　　锦帐美人贪睡。不觉天花剪水③。惊问是杨花？是芦花？（《桯史》卷八）

【作者】　完颜亮(1122—1161)，字元功，本名迭古乃。金朝第四位皇帝。皇统九年(1149)，完颜亮弑君篡位称帝，迁都燕京，大力推广汉化。正隆六年(1161)，完颜亮在征南宋瓜州渡江作战时，被部下所杀，享年四十，在位十三年。暴虐无道，死后被废。事见《金史·海陵王本纪》。完颜亮诗词雄浑遒劲，气象恢宏高古。《全金元词》辑三首。

【解题】　洪迈《夷坚志》卷四："建康归，正官王和尚，济南人，能诵完颜亮小词，其《咏雪·昭君怨》曰云云。"《词谱》卷三："朱敦儒词咏洛妃，名《洛妃怨》；侯寘词名《宴西园》。"《历代诗余》卷三："一名《宴西园》，一名《一痕沙》，他如《昭君词》《昭君叹》等，皆乐府旧名，与填词无涉。"

【注释】　① 昭君：名王嫱，以字行。《汉书·匈奴传》："……王昭君号宁胡阏氏。"颜师古注："尝胡得之，国以安宁也。"② 渚：水中小块陆地。③ 天花：织女星。剪水：剪

（工尺谱表，略）

《昭君怨》　道宫　三正二遍　[金] 完颜亮 元功

成冰花。

【音谱】 道宫,今作降B调。凡四十字。八句。双调。前后段各四句。句式有三言、五言、六言。押浦、渚、看、峦、睡、水、花、花八韵。两句一换韵,平仄通押,不避重韵。六十四拍。一板三眼,有一字半拍、一字一拍、一字一拍半、一字二拍、一字二拍半、一字三拍、一字三拍半、一字四拍。起讫音为上一上。音域为合一仕,十一度。旋律多至一字五音。(《魏氏乐谱》卷二)

【曲情】 通篇咏雪,却无雪字。前段写雪前的樵村渔浦,雪后却银装素裹,山峰皆似老人的白头。后段写美人起迟,发觉满眼都是织女雕就的冰花,只是不知剪的是杨花,还是芦花?

【词选】 ［宋］苏轼《昭君怨·送别》

谁作桓伊三弄。惊破绿窗幽梦。新月与愁烟。满江天。　　欲去又还不去。明日落花飞絮。飞絮送行舟。水东流。(《东坡词》)

歌诗182　［金］元好问《摸鱼儿·雁丘词》

乙丑岁,赴试并州,道逢捕雁者,云今日获一雁,杀之矣。其脱网者悲鸣不能去,竟自投于地而死。予因买得之,葬之汾水之上,累石为识,号曰雁丘。时同行者多为赋诗。予亦有《雁丘词》。旧所作无宫商,今为改定云。

问世间,情是何物?直教生死相许①。天南地北双飞客②,老翅几回寒暑。欢乐趣,离别苦。就中更有痴儿女。君应有语。渺万里层云,千山暮雪,只影向谁去③。　　横汾路。寂寞当年箫鼓。荒烟依旧平楚④。招魂楚些何嗟及⑤,山鬼暗啼风雨⑥。天也妒,未信与,莺儿燕子俱黄土。千秋万古。为留待骚人狂歌⑦,痛饮来访雁丘处。(《遗山乐府》卷一)

【作者】 元好问(1190—1257),字裕之,号遗山,忻州秀容(今山西忻州)人。出继叔父元格,随游宦四方,早有文名。金宣宗兴定五年(1221)举进士,不就选。正大元年(1224)再中博学宏词科,授儒林郎,充国史院编修。历镇平、内乡、南阳县令。正大八年(1231)入都,任尚书省掾、左司都事。金亡不仕,以著述存史自任。元宪宗七年,卒于获鹿(今属河北)寓舍,年六十八。《金史》本传评:"为文有绳尺,备众体。其诗奇崛

摸魚兒　鴈邱詞　從九宮譜　北中呂調　隻曲　小工調　金　元好問　裕之

問世間　情是何物　讀　直教生死相許　韻　天南地北雙飛客　句　老翅幾回寒暑　韻　歡樂趣　韻　離別苦　韻　就中更有癡兒女　韻　君應有語　句　渺萬里層雲　句　千山暮雪　句　隻影向誰去　韻　橫汾路　句　寂寞當年簫鼓　韻　荒煙依舊平楚　韻　招魂楚些何嗟及　句　山鬼暗啼風雨　韻　天也　妒　韻　未信與　讀　鶯兒燕子俱黃土　韻　千秋萬古　韻　為留待騷人　句　狂歌痛飲　句　來訪鴈邱處　韻

而绝雕刻，巧縟而谢绮丽。五言高古沉郁。七言乐府不用古题，特出新意。歌谣慷慨，挟幽、并之气。其长短句，揄扬新声，以写恩怨者又数百篇。兵后，故老皆尽，好问蔚为一代宗工，四方碑板铭志，尽趋其门。"有至大三年曹氏进德斋刻递修本《中州集》十卷，为金代诗歌总集。有明弘治十一年李瀚刻本《遗山先生文集》四十卷。郝经《祭遗山先生文》云："先生雅言之高古，杂言之豪宕，足以继坡、谷；古文之有体，金石之有例，足以肩蔡、党；乐章之雅丽，情致之幽婉，足以追稼轩。其笼罩宇宙之气，撼摇天地之笔，因锁造化之才，穴洞古今之学，则又不可胜言。人得其偏，先生得其全。"徐世隆序本书云："遗山诗祖李、杜，律切精深，而有豪放迈往之气。文宗韩、欧，正大明达，而无奇纤晦涩之语。乐府则清雄顿挫，闲婉浏亮，体制最备。又能用俗为雅，变故作新，得前辈不传之妙，东坡、稼轩而下不论也。"有清抄本《遗山先生新乐府》五卷。

【解题】　《词谱》卷三十六："一名《摸鱼子》，唐教坊曲名。晁补之词有'买陂塘，旋栽杨柳'句，更名《买陂塘》，又名《陂塘柳》，或名《迈陂塘》；辛弃疾赋怪石词名《山鬼谣》；李冶赋并蒂荷词有'请君试听双蕖怨'句，名《双蕖怨》。"《遗山乐府》收入同词牌五首。

【注释】　① 直教：竟使。许：随从。② 双飞客：大雁双宿双飞，秋去春来，故云。③ "君应"四句：万里长途，层云弥漫，千山暮景，处境凄凉，形影孤单为谁奔波呢？

④"横汾"三句：汉武帝《秋风辞》："泛楼船兮济汾河,横中流兮扬素波,箫鼓鸣兮发棹歌。"平楚：远望树梢齐平,故称平楚。楚,丛木。⑤招魂楚些：《楚辞·招魂》句尾皆有"些"字。何嗟及：悲叹无济于事。⑥山鬼：雁魂化作山神。⑦骚人：诗人。

【解题】　题作《咏梅》。《天籁集》卷下："秋色横空"盖前人词首句,遗山用以为名。"

【音谱】　小工调,今作D调。凡一百十六字。二十一句。双调。前段十句,后段十一句。句式有三言、四言、五言、六言、七言。押物、许、暑、苦、女、语、去、路、鼓、楚、雨、与、土、古、处十五仄韵。（《碎金续谱》卷二,从《九宫谱》）

【曲情】　前段写双雁痴情。本是天南地北双飞双落,同行同止,历经几多寒暑,同享几多乐趣。一雁离世,孤雁单飞,渺渺万里层云,重重千山暮雪,不知要向何处,只有殉情。后段写作家以供凭吊。汉武帝当年在此地横渡汾河,君臣唱和《秋风辞》,如今一片荒芜沉寂。招魂也不能唤回殉情者。垒作雁丘,以供后来的人文墨客痛饮凭吊了。

【词选】　　　　　　[元]元好问《摸鱼儿》

问莲根、有丝多少,莲心知为谁苦？双花脉脉娇相向,只是旧家儿女。天已许。甚不教、白头生死鸳鸯浦？夕阳无语。算谢客烟中,湘妃江上,未是断肠处。　　香奁梦,好在灵芝瑞露。人间俯仰今古。海枯石烂情缘在,幽恨不埋黄土。相思树,流年度,无端又被西风误。兰舟少住。怕载酒重来,红衣半落,狼藉卧风雨。（《遗山乐府》卷一）

第二节　元歌诗

元结束了唐代"安史之乱"以来近五百年的分裂、纷争局面,奠定了元、明、清六百多年统治的基础。元初借才异代,诗人多为宋金遗民。元代诗人有虞集、杨载、揭傒斯、范梈、王冕、杨维桢等,其成就不及唐、宋。吴梅《词学通论》第八章："完颜一朝,立国浅陋。金、元分界,习尚不同。程学行于南,苏学行于北,一时文物,亦未谓无人,惟前为宋所掩,后为元所压,遂使豪俊无闻,学术未显,识者惜之。然《中州》一编,悉金源之文献；《归潜》十卷,实艺苑之掌故,稽古者所珍焉。至论词学,北方较衰,杂剧掐弹盛行,而雅词几废,间有操翰倚声,亦目为习诗余技,远非两宋可比。综其传作言之,风雅之始,端推海陵,南征之作,豪迈无及。章宗颖悟,亦多题咏,《聚骨扇》词,一时绝唱。密国公(王寿),才调尤富。《如庵小稿》,存词百首,宗室才望,此其选矣。到若吴、蔡

行,词风始正,于是黄华、玉蜂、稷山二妙,诸家并起。而大集其成,实在《遗山乐府》,所集三十六家,知人论世,金人小史也。"在游牧文化与农耕文化的相互交融中,元又吸纳了多种文化,兼容并包。元代文学以曲的成就为最高。

歌诗183　〔元〕白朴《秋色横空》

顺天张侯毛氏以太母命题索赋。

摇落秋冬①。爱南枝迥绝②,暖气潜通③。含章睡起宫妆褪④,新妆淡淡丰容⑤。冰蕤瘦⑥,蜡蒂融。便自有,翛然林下风⑦。肯羡蜂喧蝶闹,艳紫妖红。　何处对花兴浓。向藏春池馆,透月帘栊⑧。一枝郑重天涯信,肠断驿使逢。关山路,几万重。记昨夜、筠筒和泪封⑨。料马首幽香,先到梦中。(《天籁集》卷下)

【作者】　白朴(1226—1306以后),或云初名恒,字太素、仁甫,祖籍河曲陕州(今山西河曲)。七岁时金国灭亡,其母亲在金国首都南京(今河南开封)被掳遇害,他由父亲好友元好问携带逃出,并随元好问读书,教之成人。后随父定居真定(今河北正定)。白朴自幼颖悟过人,喜读诗书,长于词曲,无心仕途,史天泽曾多次举荐其出仕,屡遭婉

拒。后白朴弃家出游,寓居大江南北,最终定居金陵。白朴多作杂剧,与关汉卿、马致远、郑光祖并称"元杂剧四大家"。《录鬼簿》录载十六种,今存两种。白朴言:"作诗不及唐人,未可轻言诗。平生留意于长短句,散失之余,仅二百篇。"(王博文《天籁集序》)有清康熙杨友敬刻本《天籁集》二卷,摭遗一卷。《天籁集》四库提要:"朴词清隽婉逸,意惬韵谐,可与张炎玉田词相匹。虽其学出于元好问,而词则有出蓝之目,足为倚声家正宗,惜以制曲掩其词名。"《全金元词》收其词四十五首。

【解题】　《天籁集》收同词牌二首,题曰:"本名《玉耳坠金环·秋色横空》,盖前人词首句,遗山用以为名。"《词谱》卷七:"又名《烛影摇红》。吴曾《能改斋漫录》:王都尉(诜)有《忆故人》词,徽宗喜其词意,犹以不丰容宛转为恨,乃令大晟乐府别撰腔。周邦彦增益其词,而以首句为名,谓之《烛影摇红》。按,王诜词本小令,原名《忆故人》,或名《归去曲》,以毛滂词有'送君归去添凄断'句也。若周邦彦词,则合毛、王二体为一阕。元赵雍词更名《玉珥坠金环》,元好问词更名《秋色横空》。"

【注释】　① 摇落:凋残。② 迥(jiǒng)绝:高峻。③ 潜通:暗通。④ 含章:包含美质。⑤ 丰容:仪态,风度。⑥ 蘸:草木的花下垂的样子。⑦ 翛(xiāo)然:毫无牵挂、自在的样子。⑧ 帘栊:窗帘和窗牖,指闺阁。⑨ 筠(yún)筒:古代装信用的竹筒。

【音谱】　小工调,今作D调。凡一百一字。二十句。双调。前后段各十句。句式有三言、四言、五言、六言、七言。押冬、通、容、融、风、红、浓、栊、逢、重、封、中十二平韵。

(《碎金词谱》卷九)

【曲情】　前段写早上闺房内外,秋去冬来,晴空向好。美人睡起。昨晚着了宫妆,只为给征人写信,想必写得太晚,妆都没卸,就睡着了。早上起来,再补一个淡淡的新妆。窗外的水面结了一层薄冰,就像铺了一层蜡。晓风从林间吹过,羡慕那些在花丛中成双成对的蜂蝶。后段写昨晚对着花一时兴起,借着月色写完信,流着泪,连同花枝一起封好,交给信使,度过关山万里,送到征人的面前。怎料,昨晚信使马首这封带着花香的书信,居然先到我的梦中。

【词选】　　　　　　[元]白朴《秋色横空·赠虞美人草》

儿女情多。甚千秋万古,不易消磨。拔山力尽英雄困,垓下尚拥兵戈。含红泪,颦翠峨。拌血污,游魂逐太阿。草也风流犹弄,舞态婆娑。　　当时夜闻楚歌。叹乌骓不逝,恨满山河。匆匆玉帐人东去,耿耿素志无他。黄陵庙,湘水波。记染竹成斑泣舜娥。又岂止虞兮,无可奈何?(《天籁集》卷下)

歌诗184　［元］赵孟頫《万年欢》

天上春来。正阳和布泽①,斗柄初回②。一朵祥云捧日,万众生辉。帝德光昭四表③,玉帛尽、梯航来会④。彤庭敞,花覆千官,紫霄鸳鹭徘徊。　　仁风遍满九垓⑤。望霓旌缓引⑥,宝扇徐开。喜动龙颜,和气蔼然交泰。九奏《箫韶》舜乐,兽尊举、麒麟香霭⑦。从今数,亿万斯年,圣主福如天大。(《松雪斋集》卷十)

【作者】　赵孟頫(1254—1322),字子昂,号松雪道人、水精宫道人,宋太祖子秦王赵德芳之后,因赐第湖州(今浙江湖州),故为湖州人。入元,孟頫被招来朝,官刑部主事,累官翰林学士承旨,卒,追封魏国公,谥"文敏"。诗文清邃奇逸。篆、籀、分、隶、真、行、草书,无不冠绝古今,以书名天下。其画山水、木石、花竹、人马,尤精致。著《琴原》《乐原》,得律吕不传之妙。事见杨载《松雪行状》、《元史》本传。有元至正元年虞氏务本堂刻本《赵子昂诗集》七卷、《松雪斋集》十卷。

【解题】　《松雪斋集》题作《元日朝会乐府万年欢》,中吕宫。《词谱》卷二十六:"唐教坊曲名。《宋史·乐志》:中吕宫;《高丽史·乐志》,名《万年欢慢》;《元史·乐志》:舞队曲。调有三体,平韵者始自王安礼,仄韵者始自晁补之,平仄韵互叶者始自元赵

孟頫。"

【注释】 ① 阳和：阳春。② 斗柄：北斗柄。③ 四表：四方极远之地，亦泛指天下。④ 梯航：登山用的梯，渡水用的船。⑤ 九垓：中央至八极之地。⑥ 霓旌：仙人以云霞为旗帜。⑦ 叆(ài)：云彩很厚的样子。

【音谱】 小工调，今作D调。凡一百字。十八句。双调。前后段各九句。句式有三言、四言、五言、六言、七言。押来、回、辉、会、徊、垓、开、泰、叆、大十韵，平仄通押。(《碎金词谱》卷四)

【曲情】 前段写大好春光，融和天气，满庭春意。后段写盛宴嘉会，旌旗招展，乐声悠扬，兽香飘荡，其乐融融。

【词选】 　　　　[元]赵孟頫《万年欢》

阊阖初开，正苍苍曙色，天上春回。绛帻鸡人，时报禁漏，频催九奏钧天帝乐。御香惹，千官环珮鸣，鞘静嵩岳。三呼万岁，声震如雷。　　殊方异域尽来。满彤庭贡珍，皇化无外。日绕龙颜，云近绛阙，蓬莱四海欢欣。鼓舞圣德。过唐虞三代，年年宴、王母瑶池，紫霞长进琼杯。(《松雪斋集》卷十)

歌诗185　[元]马致远《天净沙》

枯藤老树昏鸦。小桥流水人家①。古道西风瘦马②。夕阳西下。断肠人在天涯③。(《啸余谱》卷三十)

【作者】 马致远(约1251—1321后)，号东篱，一说字千里，大都(今北京)人。年轻时曾任江浙行省务官。晚年退隐。戏曲、散曲作家。多写幽栖生活与恬淡情趣，评论历史上英雄人物，抒发不得志的牢骚。曲的文人气息颇重；思想不免消沉，而艺术性特强；语言朴素新鲜，风格豪迈潇洒。散曲有辑本《东篱乐府》。

【解题】 题作《秋思》。《词谱》卷一："无名氏词有'塞上清秋早寒'句，又名《塞上秋》。"

【注释】 ① 人家：谱作"平沙"。② 西风：谱作"凄风"。③ 断肠：形容极度的、使人承受不了的感情刺激，也指极度悲伤之情。

【音谱】 小工调，今作D调。凡二十八字。五句。单调。句式有四言、六言。押鸦、家、马、下、涯五韵，句句押韵，韵位密集，平仄通押。(《碎金词谱》卷六，从《太平

乐府》）

【曲情】　　起句即是六组并不直接关联的景象。向上看枯藤、老树、昏鸦,老朽衰败;向下看小桥、流水、人家,祥和亲切。枯藤和老树是静态的,昏鸦是动态的,写悲景。小桥、人家是静态,流水是动态,写喜景。在悲欣交集处,言者出场了:古道中,西风里,瘦马上,有一个断肠人。他为什么忧伤得断了肠?因为在天涯,离家乡很远。断肠人长得怎么样?穿得怎么样?作者没有写。小令不是慢词,没有过多的笔墨。最后一点笔墨放到马上。马长什么样?一个字:瘦。这就够了。这么瘦的马,能够载得动一个很肥胖的人吗?不可能。人比马还要瘦!马致远用非常精简的笔法,把一幅游子思乡的图景勾画出来。王国维《人间词话》:"元人马东篱《天净沙》小令也。寥寥数语,深得唐人绝句妙境。有元一代词家,皆不能办此也。"

【词选】　　　　　　［元］马致远《天净沙》二首

平沙细草斑斑。曲溪流水潺潺。塞上清秋早寒。一声新雁,黄云红叶青山。

西风塞上胡笳。月明马上琵琶。那抵昭君怨多,李陵台下,淡烟衰草黄沙。（《词综》卷三十）

歌诗186　［元］周德清《喜春来》

闲花酝酿蜂儿蜜。细雨调和燕子泥。绿窗蝶梦觉来迟①。谁唤起。帘外晓莺啼。（《啸余谱》起例）

【作者】　　周德清(1277—1365),字挺斋,高安(今江西高安)人。终身布衣。工乐府,善音律。音韵学家与戏曲作家,著有《中原音韵》,统一了戏曲用韵。至正二十五年(1365)卒,年八十九。《全元散曲》录其小令三十一首,套曲三首。

【解题】　　《词谱》卷二:"一名《阳春曲》。此亦元人小令,平仄韵互叶者。"

【注释】　　① 绿窗:绿色纱窗。指女子居室。

【音谱】　小工调，今作D调。凡二十九字。五句。单调。句式有三言、五言、七言。押蜜、泥、迟、起、啼五韵，平仄通押。(《碎金词谱》卷三，从《太平乐府》)

【曲情】　地面蜜蜂采蜜，空中燕子衔泥，春天里四处生机勃勃，一派忙碌景象。唯有诗人高卧绿纱窗内，夜间梦到蝴蝶，醒得很迟。直到被窗外的流莺唤起。好一派清闲自在生活。

【词选】　[元]周德清《喜春来》

月儿初上鹅黄柳。燕子先归翡翠楼。梅魂休暖凤香篝。人去后。鸳被冷堆愁。(《太平乐府》卷四)

歌诗187　[元]张雨《茅山逢故人·送友》

山下寒林平楚①。山外云帆烟渚②。不饮如何，吾生如梦，鬓毛如许。　能消几度相逢，遮莫而今归去。壮士黄金，仙人黄鹤，美人黄土。(《贞居词》卷一)

【作者】　张雨(1283—1350)，字伯雨，号句曲外史、贞居子，浙江钱塘(浙江杭州)人。年二十，弃家入道，遍游天台等仙山。年三十，登茅山受大洞经箓，学道于吴人周大静。次年，从开元宫真人王寿衍入朝，与赵孟頫、袁桷、马祖常、黄溍、揭傒斯等人往来唱和。辞归钱塘，赐号清容玄一文度法师，住持西湖福真观。后居开元宫、崇寿观、元符宫等。卒，年六十八。事见虞集《崇寿观碑》、刘基《句曲外史张伯雨墓志铭》。诗文、书法、绘画，清新流丽，有晋、唐遗意。有诗集《贞居集》五卷，《贞居词》一卷。

【解题】　《词谱》卷七："调见元人《叶儿乐府》，张雨《句曲道中送友》，自制词也。"

【注释】　① 寒林：秋冬的林木。平楚：从高处远望，丛林树梢齐平。② 烟渚：雾气笼罩的洲渚。

【音谱】　凡字调，今作降E调。凡四十八字。十句。双调。前后段各五句。

句式有四言、六言。押楚、渚、许、去、土五仄韵。(《碎金词谱》卷十，从《九宫谱》)

【曲情】 此别后，一个住在山下寒林平楚，一个游在山外云帆烟渚。那么，喝下这杯离别的酒。吾生如梦，唯剩鬓毛如许。人生苦短，从今别后，恐怕不会有太多重逢。人世间，壮士求黄金，仙人求黄鹤，美人归黄土。

【词选】 [清]吴绮《茅山逢故人》

满目乱山无数。一片寒潮来去。故业何存，故人何在，故乡何处。　　离骚一卷长怀，莫向西风空诉。才子无时，美人无对，英雄无路。(《林蕙堂全集》卷二十三)

歌诗188 [元] 萨都剌《少年游》

去年人在凤凰池①。银烛夜弹丝。沉水香消，梨云梦暖，深院绣帘垂。今年冷落江南夜，心事有谁知。杨柳风柔，海棠月淡，独自倚阑时。(《雁门集》附卷)

【作者】 萨都剌(约1307—1359后)，字天锡，号直斋。其先世为西域少数民族，出生于雁门(今山西代县)，萨都剌即"济善"的意思。泰定四年(1327)举进士。次年七月，任镇江路录事司达鲁花赤。后任江南行御史台掾史。往来吴楚、荆楚、幽燕、上都等地，与张雨、马九皋等名士交往。萨都剌善绘画，精书法，尤善楷书。有清嘉庆刻本《雁门集》。

【解题】 题作《醉题》。《词综》卷二十九题名《小栏干》。《词谱》卷八："调见《珠玉集》，因词有'长似少年时'句，取以为名。韩淲词有'明窗玉蜡梅枝好'句，更名《玉蜡梅枝》。萨都剌词名《小阑干》。"

【注释】　① 凤凰池：禁苑中池沼，设中书省于禁苑，掌管机要，接近皇帝，故称。

【音谱】　凡字调，今作降 E 调。凡五十字。十句。双调。前后段各五句。句式有四言、五言、七言。押池、丝、垂、知、时五平韵。(《碎金续谱》卷二，从《九宫谱》)

【曲情】　《词苑萃编》卷六："萨天赐《小阑干》词笔情何减宋人，其《金陵怀古词》尤多感慨，有'一江南北消磨，多少豪杰'之句。"

【词选】　[元]赵孟頫《少年游》

弄晴微雨细丝丝。山色淡无姿。柳絮飞残，荼蘼开罢，青杏已团枝。　阑干倚。遍人何处，愁听语黄鹂。宝瑟尘生，翠绡香减，天远雁书迟。(《松雪斋集》卷十题作《太常引》)

第三节　张可久歌诗

张可久(1280—约1352)，名久可，号小山，以字行。庆元(今浙江宁波)人。终身不得志，久居西湖，又漫游虎丘、黄山、天台诸胜地。他写散曲、小令，以歌咏山水为多。风格清新秀丽，有些过于骚雅。有清劳平甫抄本《新刊张小山北曲联乐府》三卷，外集一卷，补遗一卷。《全金元词》由其作二十六首。《元散曲》录其小令八百五十五首，套数九套。

歌诗 189　[元]张可久《庆宣和·毛氏池亭》

云影天光乍有无①。老树扶疏。万柄高荷小西湖。听雨。听雨。(《张小山令》卷上)

【解题】 《词谱》卷一:"按此元人小令,亦名《叶儿乐府》,即元曲所自始也。"

【注释】 ① 乍:忽然。

【音谱】 小工调,今作 D 调。凡二十二字。五句。单调。句式有二言、四言、七言。押无、疏、湖三平韵。听雨,叠韵。(《碎金词谱》卷十二)

【曲情】 云影天光,乍有乍无,时来时去,自由自在。岸边老树扶疏,湖中万柄高荷。盛夏无事,唯有闲窗听雨。

【词选】 ［元］张可久《庆宣和》

一架残红褪舞裙。总是伤春。不似年时镜中人。瘦损。瘦损。(《张小山令》卷上)

歌诗190 ［元］张可久《人月圆·三衢道中有怀会稽》

松风十里云门路。破帽醉骑驴。小桥流水,残梅剩雪,清似西湖。 而今杖屦。青霞洞府①。白发樵夫②。不如归去。香炉峰下,吾爱吾庐。(《张小山令》卷上)

【解题】 《词谱》卷七:"此调始于王诜,因词中'人月圆时'句,取以为名。吴激词有'青衫泪湿'句,又名《青衫湿》。"散曲。《九宫谱》卷七十九:"《人月圆》首阕起二句,本一七一五二句,次阕破作四字三句,应为又一体。"

【注释】 ① 青霞洞府:词人隐居地。② 白发樵夫:老年隐士。

【音谱】 六字调,今作 F 调。凡四十八字。十一句。双调。前段五句,后段六句。句式有四言、五言、七言。押路、驴、湖、屦、府、夫、去、庐八韵,平仄通押。(《碎金词谱》卷十四,从《九宫谱》)

【曲情】　　前段回想在尘世时破帽醉骑驴,走过松风十里云门路。桥边残梅剩雪,流水清似西湖。如今竹杖草屦,隐居青霞洞府,恰如白发老樵夫。不如遁世归去,回到香炉峰下,那才是我中意的归宿。

【词选】　　　　　［元］张可久《人月圆·山中书事》

兴亡千古繁华梦,诗眼倦天涯。孔林乔木,吴宫蔓草,楚庙寒鸦。　　数间茅舍,藏书万卷,投老村家。山中何事?松花酿酒,春水煎茶。(《张小山令》卷上)

　　　　　　［元］张可久《人月圆·春日次韵》

罗衣还怯东风瘦。不似少年游。匆匆尘世,看看镜里,白了人头。　　片时春梦,十年往事,一点诗愁。海棠开后。梨花暮雨,燕子空楼。(《张小山令》卷上)

歌诗 191　［元］张可久《寿阳曲》

东风景,西子湖。湿冥冥①、柳烟花雾。黄莺乱啼蝴蝶舞。几秋千、打将春去。(《张小山令》卷上)

【解题】　《寿阳曲》,《张小山令》卷上作《落梅风·春晚》,收入同词牌十二首。

【注释】　　① 冥冥:不明亮。

【音谱】　　小工调,今作D调。凡二十七字。五句。单调。句式有三言、七言。押湖、雾、舞、去四韵,平仄通押。(《碎金词谱》卷十二,从《九宫谱》)

【曲情】　　东风吹绿了西子湖,湖山氤氲,柳树生烟,百花生雾,黄莺乱啼,蝴蝶飞舞。无奈墙内几回秋千,打将春天归去。

【词选】　　［元］张可久《落梅风·闲居》

看云坐,听雨眠。鹤飞归、老梅庭院。青山隐,居心自远。放浪它、柳莺花燕。

　　　　　［元］张可久《落梅风·西湖》

湖光静,山影孤。载斜阳,小舟横渡。正花开,玉梅千万株。鹤飞来,老逋归去。(《张小山令》卷上)

第四节　倪瓒歌诗

倪瓒(1301—1374),初名珽字元镇,号云林子、幻霞子、荆蛮民等,常州府无锡(江苏无锡)人。生而俊爽,家雄于赀。藏书数千卷,手自勘定。古鼎法书,名琴奇画,陈列左右。元末弃家业,泛舟五湖、三泖间。洪武七年卒,年七十四。工诗,善书画。与黄公望、王蒙、吴镇合称"元四家"。事见《明史》本传。有明万历刻本《清閟阁遗稿》十四卷、明天顺四年寋曦刻《云林先生诗集》六卷。

歌诗192　[元]倪瓒《人月圆》

伤心莫问前朝事①,重上越王台②。鹧鸪啼处,东风草绿,残照花开。　怅然孤啸,青山故国③,乔木苍苔。当时明月,依依素影④,何处飞来?(《清閟阁遗稿》卷九)

【解题】　《词谱》卷七:"调始于王诜,因词中'人月圆时'句,取以为名。吴激词有'青衫泪湿'句,又名《青衫湿》。"散曲。

【注释】　① 前朝:宋朝。② 越王台:在绍兴城府山南麓。③ 青山故国,乔木苍苔:南朝宋颜延之《还至梁城作诗》有"故国多乔木"。④ 素影:皎洁的月光。

【音谱】　凡字调,今作降E调。凡四十八字。十一句。双调。前段五句。后段六句。句式有四言、五言、七言。押台、开、苔、来四平韵,韵位疏。(《碎金续谱》卷五,从《九宫谱》)

【曲情】　既然伤心,不想再过问前朝旧事,何苦再独自登上越王台。鹧鸪啼处,依然是东风草绿,夕阳残照,花谢花开,青山故国,乔木苍苔,只见前朝明月清影,从何处隐隐飞来?

【词选】 ［元］倪瓒《人月圆》

惊回一枕当年梦,渔唱起南津。画屏云嶂,池塘春草,无限消魂。　　旧家应在,梧桐覆井,杨柳藏门。闲身空老,孤篷听雨,灯火江村。(《清閟阁遗稿》卷九)

歌诗193　［元］倪瓒《水仙子》

东风花外小红楼。南浦山横翠黛愁①。春寒不管花枝瘦。无情水自流。　　檐间燕语娇柔。惊回幽梦,难寻旧游。落日帘钩。(《清閟阁遗稿》卷九)

【解题】《词谱》卷四:"唐教坊曲名。"《九宫谱》卷四十二:"一名《凌波仙子》与黄钟宫正曲不同。"

【注释】　①南浦:南面的水码头,送别之地。翠黛:眉的别称。古代女子用螺黛(一种青黑色矿物颜料)画眉,故名。

【音谱】　六字调,今作F调。凡四十四字。八句。双调。前后段各四句。句式有四言、五言、七言。押楼、愁、瘦、流、柔、游、钩七韵,平仄通押。(《碎金词谱》卷九,从《九宫谱》)

【曲情】　东风回暖,百花盛开,小红楼内,她横眉紧锁,满脸忧愁。早春依旧寒冷,仿佛不懂得怜惜那瘦小的花枝,泉水依旧无情,只管匆匆流去。檐间双燕,窃窃私语,满是柔情。午后的梦里,居然寻不到旧日的游踪。失意中醒来,只见夕阳照在帘钩。

【词选】 ［元］倪瓒《水仙子》

吹箫声断更登楼。独自凭栏独自愁。斜阳绿惨红消瘦。长江日际流。　　百般娇,千种温柔。《金缕曲》新声低按,碧油车名园共游。绛绡裙罗袜如钩。(《清閟阁遗稿》卷九)

歌诗194　［元］倪瓒《折桂令·辛亥过陆庄》

片轻帆、水远山长。鸿雁将来,菊蕊初黄。碧海鲸鲵①,兰苔翡翠,风露鸳鸯。　　问音信、何人谛当②。想情怀、旧日风光。杨柳池塘。随处凋零,无限思量。(《清閟阁遗稿》卷九)

【解题】　《词谱》卷十:"一名《秋风第一枝》,又名《天香引》,又名《蟾宫曲》。元人小令,不拘衬字者,莫过此词,兹择其尤雅者,采以备体,更列减字一体,添字二体,以尽其变。"

【注释】　① 鲸鲵(ní):雄曰鲸,雌曰鲵。② 谛当:确当,恰当。

【音谱】　小工调,今作D调。凡五十三字。十一句。双调。前段六句,后段五句。句式有四言、五言、七言。押长、黄、鸯、当、光、塘、量七平韵。(《碎金词谱》卷十二,从《九宫谱》)

【曲情】　闺怨词。行人一片轻帆远去,转眼已是水远山长。若要等到鸿雁传书,恐怕已是秋至菊黄。你惯看碧海鲸鲵,我爱弄兰苔翡翠,注定只能做一对风露鸳鸯。想问你的音信,却不知问何人。一遍遍回想,我们旧日的欢聚风光。院子里,杨柳池塘,随处都是凋零景象,勾起我无限思量。

【词选】　　　　［元］倪瓒《折桂令·拟张鸣善》

草茫茫。秦汉陵阙,世代兴亡。却更似月影圆缺,山人家、堆案图书当窗。　　松桂满地,薇蕨侯门深。何须刺谒白云。自可怡悦到如今。世事难说。天地间,不见一个英雄。不见一个豪杰。(《清閟阁遗稿》卷九)

歌诗 195　［元］倪瓒《平湖乐》

一江秋水淡寒烟。水影明如练①。眼底离愁数行雁。雪晴天②。　　绿苹红蓼参差见。吴歌荡桨③，一声哀怨。惊起白鸥眠。（《倪云林先生诗集》附录）

【解题】　又题作《小桃红》。《词谱》卷四："调名取王恽词'人在平湖醉'句。元词名《小桃红》，取无名氏词'宜插小桃红'句；亦名《采莲词》，取《太平乐府》'采莲湖上采莲娇'句。"

【注释】　① 练：熟绢。谢朓《晚登三山还望京邑》："澄江静如练。"② 雪晴天：极其澄澈的晴空。雪，特别，极，江苏方言。③ 吴歌：吴地民歌。

【音谱】　六字调，今作F调。凡四十二字。八句。双调。前后段各四句。句式有三言、四言、五言、七言。押烟、练、雁、天、见、怨、眠七韵，平仄通押。（《碎金续谱》卷二，从《九宫谱》）

【曲情】　一江秋水，表里澄澈。水面寒烟袅袅，水影明亮如同白练。眼底满是离愁，数行雁过，天空格外晴朗。两岸布满绿苹红蓼，参差错落，若隐若现。船夫荡起船桨，唱起吴歌，声含哀怨，惊起那些宿眠的白鸥。

【词选】　　　　　　［元］王恽《平湖乐》二首

秋风袅袅白云飞。人在平湖醉。云影湖光澹无际，锦屏围。　　故人远在千山外，百年心事，一尊浊酒，长使此心违。

安仁双鬓已惊秋。更甚眉头皱。一笑相逢且开口。玉为舟。　　新词淡似鹅黄酒。醉归扶路，竹西歌吹，人道是扬州。（《秋涧先生大全文》卷七十七）

第五节　明歌诗

明自朱元璋南京称帝(1368)到崇祯十七年(1644)清兵入关,共历16帝,凡277年。明代文学承前启后,以嘉靖元年(1522)为界,前期可视为中国中古文学之结束,后期可视为近古文学之发端。至谢肃《送车义初归京师序》:"皇帝受命,既平大乱,即以人文化天下,故内而京畿,外而郡邑,莫不建学,置师弟子员,俾其明经修行,以备文儒道德之任。"[1]明前期诗人宋濂、刘基、高启等大多由元入明,经历了元末社会动乱,扩大了视野,丰富了生活经验,创作了许多反映现实的作品。到了永乐(1403—1424)年间,以杨士奇、杨荣、杨溥为代表的台阁体,为治世之文,风格雍容典雅,缺乏生活体验和艺术创造。明中期,前后七子反对"台阁体",掀起声势浩大的文学复古运动,也导致剽窃成风,了无新意。前七子以李梦阳、何景明为首,提出"文必秦汉,诗必盛唐"的口号,强调文学的自身价值,反对道德对文学的束缚。后七子李攀龙、王世贞虽继续提倡师古崇雅,也渐涉陶写性灵一途。吴中祝允明、唐寅、文徵明、徐祯卿等缘情尚趣,自适狂放,引导明后期文学师心尚俗的文学新潮流。杨慎(1488—1559)等人则从民间文学中汲取资源,创作诗文的同时,也创作戏曲。徐渭提出"师心纵横,不傍门户"的主张。李贽提出"童心说"理论,指出"天下之至文,未有不出于童心焉者也"。公安派明后期以湖北公安人袁宗道、袁宏道、袁中道为代表的"公安派"主张文章从胸臆中流出。明代后期,诗、词等雅文学走向衰微,小说、戏剧、说唱等俗文学取得迅猛发展。宋词黄金时代一去不复返。明词衰落,词在明代文人心目中的地位下降,词乐失传,声歌之学不显。所幸大量前代声乐谱在《魏氏乐谱》中保存下来。

歌诗196　[明]刘基《南柯子》

汀荇青丝尽①。江莲白羽空。翠蕤丹粟炫②,芳丛总把秋光管,领属西风。　　艳敌秦川锦③。鲜欺楚岸枫④。鲤鱼却下水仙宫。肯放斜阳,更向若华东⑤。(《诚意伯文集》卷十八)

[1] [明]谢肃:《密庵集》,清文渊阁四库全书本,第6卷,第119页。

【作者】 刘基(1311—1375),字伯温,处州青田(今浙江青田)人。元统元年(1333)举进士,在元朝四次辞官。五十岁赴金陵,辅佐朱元璋平定天下,为明朝开国功臣。所为文章,气昌而奇,为一代文宗。事见黄伯生《故诚意伯刘公行状》、张时彻《诚意伯刘公神道碑》、《明史》本传。有《郁离子》十卷,明初刻本《犁眉公集》五卷,明宣德五年刘貊刻本《覆瓿集》二十四卷。

【解题】 《词谱》卷一:"唐教坊曲名。此词有单调、双调。单调者,始自温庭筠词,词有'恨春宵'句,名《春宵曲》。张泌词,本此添字,因词有'高卷水晶帘'句,名《水晶帘》。又有'惊破碧窗残梦'句,名《碧窗梦》。郑子聃有《我爱沂阳好》词十首,更名《十爱词》。双调者有平韵、仄韵两体。平韵者,始自毛熙震词,周邦彦、杨无咎、僧挥五十四字体,无名氏五十三字体,俱本此添字。仄韵者,始自《乐府雅词》,惟石孝友词最为谐婉。周邦彦词名《南柯子》。程垓词名《望秦川》。田不伐词有'帘风不动蝶交飞'句,名《风蝶令》。"

【音谱】 黄钟羽,今作C调。凡五十二字。十句。双调。前后段各五句。句式有四言、五言、七言。前后段第一句押尽、锦二仄韵,句中押空、风、枫、宫、东五平韵。一板三眼。板眼有一字半拍、一字一拍、一字一拍半、一字二拍、一字二拍半、一字三拍半。

[下附《南柯子》黄钟羽 明 刘基 伯温 工尺谱,因版面及工尺谱符号繁复,此处从略]

起讫音为尺—尺。音域为上—五,六度。旋律有一字一音、一字二音、一字三音、一字四音。(《魏氏乐谱》卷二)

【注释】 ① 汀:水边平地,水中的小洲。荇:多年生草本植物,叶略呈圆形,浮在水面,根生水底。② 翠蕤:用翠羽做成的旗饰。丹粟:细粒的丹砂。③ 秦川:陕西、甘肃的秦岭以北平原地带。④ 楚岸:楚地江河水边的陆地。⑤ 若华:若木的花。

【曲情】 题作《咏蓼花》。前段写江头秋光萧瑟,青荇转黄,白莲败落,蓼花如同旗帜一样引人注目。后段写蓼花颜色新鲜,味道鲜美。听任太阳落山,享受美好的食物。

歌诗197 〔明〕杨慎《荷叶杯》

枕上一声鸡唱。天亮。好梦忽惊残锦帐。香消翠被单①。寒么寒。寒么寒。(《升庵长短句》卷一)

【作者】 杨慎(1488—1559),字用修,初号月溪、升庵。新都(今四川成都)人。少师杨廷和子也。年二十四,正德六年(1511)举殿试第一,授翰林修撰。世宗嗣位,起充经筵讲官。嘉靖三年(1524),帝纳桂萼、张璁言,召为翰林学士。慎偕同列三十六人上疏力谏。帝震怒,慎谪戍云南永昌卫。年七十,还蜀,巡抚遣四指挥逮之还。嘉靖三十八年卒,年七十二。慎幼警敏。既投荒多暇,书无所不览。好学穷理,老而弥笃。明世记诵之博,著作之富,推慎为第一。诗文外,杂著至一百余种,并行于世。事见《明史》本传。有明嘉靖刻本《升庵长短句》三卷、《升庵长短句续集》三卷。

【解题】　《词谱》卷一："唐教坊曲名。此词有单调、双调。单调者有温庭筠、顾敻二体,双调者只韦庄一体。俱见《花间集》。"

【注释】　① 香消:香燃尽。翠被:翡翠羽制成的背帔。被,同"帔"。

【音谱】　黄钟羽,今作C调。凡二十六字。六句。单调。句式有二言、三言、五言、六言、七言。押唱、亮、帐三仄韵,押单、寒二平韵。寒么寒,叠韵。四十拍。一板三眼。板眼有一字半拍、一字一拍、一字二拍、一字三拍、一字三拍半、一字四拍、一字五拍、一字六拍,节奏丰富。起讫音为尺—尺。音域为四—伬,十一度。旋律有一字一音、一字二音、一字三音、一字五音。(《魏氏乐谱》卷二)

【曲情】　好一枕春梦,却在鸡鸣中惊醒。天已亮,香已烬,被已冷。自怜自问:寒不寒?倍觉清寒。

【词选】　　　　　　　　［明］杨慎《荷叶杯》

远寄音书一千里,一字一徘徊。泪眼愁眉不忍来。来么来,来么来。(《升庵长短句》卷一)

歌诗198　［明］杨慎《人月圆》

好风丽日相迎送,渺渺碧波平①。玉几云凭②。金梭烟织,宝刹霞明③。　　邀散神仙,寻闲洲岛,上小蓬瀛④。海流东逝,海天南望,海月西生。(《升庵长短句》卷二)

【解题】　《词谱》卷七:"调始于王诜,因词中'人月圆时'句,取以为名。吴激词有'青衫泪湿'句,又名《青衫湿》。"

【注释】　① 渺渺:水势浩大。碧波:清澄绿色的水波。② 玉几:玉饰的矮桌。③ 宝刹:佛寺,佛塔。④ 蓬瀛:蓬莱和瀛洲,神山名,亦泛指仙境。

【音谱】　越调,今作F调。凡四十八字。十一句。双调。前段六句,后段五句。句式有四言、五言、七言。押平、凭、明、瀛、生五平韵。八十拍。一板三眼。板眼有一字半拍、一字一拍、一字二拍、一字三拍、一字四拍。起讫音为合—合。音域为四—六,八度。旋律有一字一音、一字二音、一字三音、一字四音、一字六音、一字七音。(《魏氏乐谱》卷二)

【曲情】　接连两日,都是上好天气,烟波浩渺,庙宇若隐若现。相邀几位闲友,同游于海天之间。

[工尺谱表格：人月圆 越调 三正前后二遍 明 杨慎 用修]

【词选】 [明]唐寅《人月圆》

气长吁,情怀几许？惹离愁、千万缕。一似散却鸾凰。一似散却鸾凰。　再不想吹箫伴侣。这离情、欲诉谁。这离情、欲诉谁。（《唐伯虎先生集》卷九）

[明]朱有燉《人月圆·题巫山图》

阳台千古闲云雨。此处梦游仙,当时佳遇。共期百岁,人月团圆。　从前限隔千重,楚岫万里,湘川可怜。惟有景遗图画,情在诗篇。（《诚斋录》卷四）

[明]程敏政《人月圆·为人寄寿钱塘王嘉瑞》

钱塘江绕吴山翠,相望隔天涯。镇海奇观泛溯佳。兴尽属谁家。　闻说王郎,翰林孙子,四十年华。遥想同人,一回相寿,几醉流霞。（《篁墩集》卷八十七）

歌诗199　[明]高濂《杏花天》

抹红匀粉墙头面①。轻烟混垂杨金线②。半落半开春眷恋。掩映春旗村店③。　透韶光,初番娇颤。看上苑。酒酣芳宴。不禁风翦翦④。雨带花飞一片。（《历代诗余》卷二十三）

【作者】　高濂（约1527—约1603）,字深甫,号瑞南、湖上桃花渔,钱塘（今浙江杭州）人。少婴羸疾,有忧生之嗟。隆庆元年（1567）入北京国子监,屡试不第,归隐西湖。撰

[乐谱表格：《杏花天》道宫，前後三反，明 高濂 深甫

前段：抹红匀、轻烟混垂、半落半开、掩映青、透韶光、颠看上苑、不禁风、雨带花
後段：粉墙头面、扬金线、春卷恋、旗林店、初番娇、酒酣芳宴、翦翦、飞一片]

有传奇《玉簪记》《节孝记》等，另存散曲、小令十余支，套曲十余套。事见汪道昆《太函集》卷四十七《故征仕郎判忻州事高季公墓志铭》、徐朔方《晚明曲家年谱·高濂行实系年》。

【解题】 又题作《杏花天·杏花》。《词谱》卷十："辛弃疾词《杏花风》。此调微近《端正好》。坊本颇多误刻，今以六字折腰者为《端正好》，六字一气者为《杏花天》。"

【注释】 ① 头面：妇女头上的装饰物。② 杨：乐谱作扬。③ 春旗：乐谱作青旗。④ 翦翦：风轻微而带寒意。

【音谱】 道宫，今作降B调。凡五十四字。十句。双调。前段四句，后段六句。句式有三言、四言、六言、七言。九仄韵。四十八拍。一板二眼。有一字半拍、一字一拍、一字二拍。有一字一音、一字两音、一字三音等。起讫音为上—上。旋律有一字一音、一字二音、一字三音。(《魏氏乐谱》卷一)

【曲情】 前段为祥和静谧乡村画卷，粉墙、轻烟、杨柳、酒旗、村店。后段为悠闲欢乐生活场景，歌女、美酒、芳宴、风雨、飞花。

【词选】　　　　　　［宋］朱敦儒《杏花天》

残春庭院东风晓。细雨打、鸳鸯寒峭。花尖望见秋千了。无路踏青斗草。　　　　人

别后、碧云信杳。对好景、愁多欢少。等他燕子传音耗。红杏开还未到。(《樵歌》卷中)

歌诗200　[明]徐渭《菩萨蛮》

千娇更是罗鞋浅。有时立在鞦韆板①。板已窄棱棱。犹余三四分。　　红绒止半索②。绣满帮儿雀。莫去踏香堤。游人量印泥③。(《徐文长文集》卷十三)

【作者】　徐渭(1521—1593),初字文清,改字文长,号天池山人、青藤道士,或署田水月,山阴(今浙江绍兴)人。十余岁仿扬雄《解嘲》作《释毁》,长师同里季本。为诸生,有盛名。屡试不第,入总督胡宗宪幕府。知兵,好奇计,擒徐海、诱王直,皆预其谋。宗宪下狱,惧祸发狂,自戕不死。以击杀继妻,下狱论死,被囚七年,为张元忭救免。此后南游金陵,北走上谷,纵观边塞险阨,辄慷慨悲歌。晚年乡居贫甚,以鬻书画为生。万历二十一年卒,年七十三。事见《自为墓志》、《明史》本传。有《南词叙录》、杂剧《四声猿》等。

【解题】　题作《美人纤趾》。《词谱》卷五:"唐教坊曲名。温词有'小山重叠金明灭'句,名《重叠金》。南唐李煜词名《子夜歌》,一名《菩萨鬘》。韩淲词有'新声休写花间意'句,名《花间意》;又有'风前觅得梅花'句',名《梅花句》;有'山城望断花溪碧'句,名《花溪碧》;有'晚云烘日南枝北'句,名《晚云烘日》。"

【注释】　① 鞦韆:乐谱作"秋千"。② 止:乐谱作"刚"。③ 末二句或作:"急舞旋尖尖,花毡一饼圆。"

【音谱】　小工调,今作D调。凡四十四字。八句。双调。前后段各四句。句式有七言、五言。押浅、板、棱、分、索、雀、堤、泥八韵。句句押韵,韵位密,换韵频。一板一眼。板眼以散拍起,第三字下板。一板一

眼。有一字半拍、一字一拍、一字二拍半、一字三拍等,节奏富于变化。起讫音为六—五。音域为上—仕。跨韵有腰眼,旋律粘连,优美动人。(《碎金续谱》卷三,从《九宫谱》)

【曲情】　　明代小女子,小鞋小脚,显得百媚千娇。她站在秋千板上,脚比板窄,袅袅婷婷。鞋面上绣满鸟雀。外出踏青,会在香堤的软泥上留下脚印。游人争相丈量小脚的尺寸,场面诙谐生动。

【词选】　　　　　　　　［明］王世贞《菩萨蛮·太白酒楼》

高楼百尺攀星汉。东秦十二夸雄观。野旷觉天低。天回海树齐。　　谁教狂李白。独起千秋色。而我亦歌呼。乾坤一酒徒。(《弇州四部稿》卷五十四)

　　　　　　　　　　　［明］王世贞《菩萨蛮·回文》

白杨长映孤山碧。碧山孤映长杨白。春暮别伤人。人伤别暮春。　　雁归迷塞远。远塞迷归雁。楼倚独深愁。愁深独倚楼。(《弇州四部稿》卷五十四)

歌诗 201　［明］大成殿雅乐奏曲

迎神咸和之曲①

大哉宣圣②,道德尊崇。维持王化③,斯民是宗。

典祀有常④,精纯益隆⑤。神其来格,于昭盛容⑥。

奠帛宁和之曲⑦

自生民来,谁底其盛。维王神明,度越前圣。

粢帛具成,礼容斯称。黍稷非馨,维神之听。

初献安和之曲⑧

大哉圣王,实天生德。作乐以崇,时祀无斁。

清酤惟馨,嘉牲孔硕。荐羞神明,庶几昭格。

亚献、终献景和之曲

百王宗师。生民物轨,瞻之洋洋,神其宁止。

酌彼金罍,维清且旨。登献惟三,于嘻成礼。

彻馔咸和之曲⑨

牺象在前,豆笾在列。以享以荐,既芬既洁。

礼成乐备，人和神悦。祭则受福，率遵无越。

　　送神咸和之曲⑩

有严学宫，四方来宗。恪恭祀事，威仪雝雝。

歆兹维馨，神驭旋复。明禋斯毕，咸膺百福。

（《明史·乐志》）

【解题】　《宋史·乐志》载大晟府拟撰释奠十四首。《明史·乐志》："释奠孔子：初用大成登歌旧乐。洪武六年，始命詹同、乐韶凤等更制乐章。"《阙里文献考》卷二十三：元成宗大德十年（1306），令延臣新撰释奠乐章，而当时翰林乃全取宋大晟乐府拟撰未用之词，灵而奏之。

【注释】　① 迎神咸和之曲：《宋史·乐志》作"迎神凝安。"② 宣圣：汉平帝元始元年谥孔子为褒成宣尼公。③ 王化：天子的教化。④ 典祀：按常礼举行的祭祀。⑤ 精纯：精湛纯熟。⑥ 昭：明显，显著。⑦ 奠帛宁和之曲：《宋史·乐志》作"奠币明安"。⑧ 初献安和之曲：《宋史·乐志》作"文宣王位酌献咸安"。⑨ 彻馔咸和之曲：《宋史·乐志》作彻豆、娱安"。⑩ 送神咸和之曲：《宋史·乐志》作"送神凝安"。

大成殿雅樂奏曲 初獻 道宮 宋徽宗趙佶	自生民來，誰底其盛。	維師神明，度越前聖。	粢帛具成，禮容斯稱。	黍稷非馨，惟神之聽。

（工尺谱字：四尺上四合上四；工尺上尺合尺上上；上四上合尺上上；四工六尺工尺上四）

大成殿雅樂奏曲 迎神 道宮 宋徽宗趙佶	大哉孔聖。道德尊崇。	維持王化，斯民是宗。	典祀有常，精純並隆。	神其來格，於昭盛容。

（工尺谱字：四尺上四上尺上；合四上四合四上；合尺工尺上合上；六工尺上工尺四）

大成殿雅樂奏曲　亞獻　道宮　宋徽宗趙佶

大哉聖師，實天生德。作樂以崇，時祀無斁。清酤惟馨，嘉牲孔碩。薦羞神明，庶幾昭格。

大成殿雅樂奏曲　終獻　道宮　宋徽宗趙佶

百王宗師，生民物軌。瞻之洋洋，神其寧止。酌彼金罍，惟清且旨。登獻惟三，於嘻成禮。

大成殿雅樂奏曲　徹饌　道宮　宋徽宗趙佶

犧象在前，豆籩在列。以享以薦，既芬既潔。禮成樂備，人和神悅。祭則受福，率遵無越。

大成殿雅樂奏曲　送神　道宮　宋徽宗趙佶

有嚴學宮，四方來宗。恪恭祀事，威儀雍雍。歆茲惟馨，神馭還復。明禋斯畢，咸膺百福。

【音谱】　　道宫,今作降B调。六章。八句。四言。一字一音一拍。一板三眼。也可以唱作一字四拍,更显庄重,以配合祭祀礼仪。以钟磬为伴奏乐器。起讫音为四—四,上—上。音域为合—六,九度。《大成殿雅乐奏曲》有工尺谱、宫调谱和五声谱,系典型儒家仪式歌曲,中正平和,舒缓庄重。词、谱略有差异。(《乐律全书》、《魏氏乐谱》卷五)

【曲情】　　古代帝王、太子主持讲经时,或每年全国开学时,都要举行祀孔仪式,称释奠礼,俗称三献礼。释奠礼有六个基本环节:《迎神》《初献》《亚献》《终献》《送神》《彻馔》。大意是颂扬孔子的文化贡献,描述祭品的丰厚,表现祭祀的诚心,希望孔子的神灵降临赐福。

第六节　清歌诗

　　清二百七十多年,其诗词为中国古典诗歌最后的光辉历程。两千多年的中国音乐文学发展到清代,众流归海,众体兼备。清代诗歌的数量,比之前历代诗歌的总和还要多。叶燮《原诗·外篇》:"汉魏诗如初架屋,栋梁柱础,门户已具,而窗棂槛等项犹未能一一全备,但树栋宇之形制而已。六朝诗始有窗棂槛,屏蔽开阖。唐诗则于屋中设帏帐、床榻器用诸物而加丹垩雕刻之工。宋诗则制度益精,室中陈设种种,玩好无所不蓄,大抵屋宇初建,虽未备物而规模弘敞大,则宫殿小亦厅堂也。递次而降,虽无制不全无物不具,然规模或如曲房奥室极足赏心,而冠冕阔大逊于广厦矣。夫岂前后人之必相远哉,运会世变,使然非人力之所能为也天也。"清代歌诗手法娴熟,格局却再难创新。清词呈现复兴之象。文廷式《云起轩词抄序》:"有清以来,此道复振。国初诸家,颇能宏雅,迩来作者虽众,然论韵遵律,辄胜前人,而照天腾渊之才,溯古涵今之思,磅礴八极之志,甄综百代之怀,非窭若囚拘者所可语也。"叶恭绰《全清词钞序》:"顺治、康熙初,其实沿明末余习,虽其间杂以兴亡离乱之感,情韵特深,才气亦复横溢。然其弊为纤仄与芜滥。浙西一派出,救之以清雅,敛才就范,然其弊也为饾饤与肤廓。且标举南宋为宗,而其所重者往往为琢句遣词,堕入宋人词话所谓词眼裹曰。犹之论唐诗的,仅知摘一二佳句以为轨范,而对胸襟、意境、情感、气韵、骨力,皆不注重,这如何可以论诗。自是以后,传为衣钵,仅得糟粕门面。降至乾隆中叶,颓靡更甚,一片荒芜。及乾嘉以还,张惠言、周济、龚自珍等创意内言外之旨,力尊词体,探源诗骚,推崇比兴,

于是论词者渐明诗和词系一贯的东西,无所谓诗余。因此上推及于诗三百篇,及楚辞、乐府、下沿及南北曲、杂剧,一切声歌韵语,可以融为一体,词之领域愈廓,包孕亦愈宏深。其所见殆出宋元人上矣。虽当时所作能否悉如所论,仍是问题。但途径既开,大家可以竞驰,这实是词的中兴光大时代。"

歌诗 202　［清］朱彝尊《减字木兰花》

韩眉逝矣①,短布单衣逢弟子②。返照僧楼,白发萧萧话旧游③。　琴笺细谱④,流水高山多乐府⑤。他日江关⑥,我亦填词付汝弹。(《曝书亭集》卷二十五)

【作者】　朱彝尊(1629—1709),字锡鬯,号竹垞,又号醑舫、小长芦钓鱼师、金风亭长。浙江秀水(今浙江嘉兴)人。康熙十八年(1679),举博学鸿词科,除翰林院检讨。康熙二十二年(1683),入直南书房。博通经史,参修《明史》。朱彝尊作词风格清丽,为"浙西词派"创始人。与陈维崧并称"朱陈",与王士禛并称南北两大诗宗。著有《经义考》《曝书亭集》《日下旧闻》等,编有《词综》《明诗综》等。清李富孙有《曝书亭集词注》七卷。

【解题】　《曝书亭集》卷二十五名《减兰》，今题作《赠程叟》。卷二十七收同题一首。

【注释】　① 韩畺(jiāng)，字石耕，宛平人，好学能诗文。《静志居诗话》："石耕善琴，所操北音，耻作妮妮儿女之语，终身不娶。游览江湖以终。"年四十三。有《天樵子集》。② 短布单衣：《宁戚饭牛歌》："短布单衣裁至骭。"③ 白发萧萧：陆游诗："白发萧萧只自悲。"④ 琴笺细谱：《宋史·崔遵度传》："善鼓琴，得其深趣，尝著《琴笺》。"⑤ 流水高山：指知己、知音。《列子》："伯牙鼓琴，志在高山。钟子期曰：'善哉，峨峨兮若泰山。'志在流水，钟子期曰：'善哉，洋洋兮若江河。'"⑥ 他日江关：司空曙《赋得的的帆向浦》："归思满江关。"

【音谱】　清宫，今作F调。凡四十四字。前后段各四句，押矣、子、谱、府四仄韵，押楼、游、关、弹四平韵。（《抒情操》，清宫）

【曲情】　韩生逝矣，思之何极！昔日僧楼之下，斜阳返照。他短布单衣，我白发萧萧。他按谱弹琴，《流水》弹过，又弹《高山》，心中谙熟许多曲目。我曾和他约定："他日，再到江关，我也填一首词给你吟唱吧。"一切皆成过往。

【词选】　　　　　　　　［清］朱彝尊《减字木兰花》

犀梳在手，䰐发未撩匀面后。眉语心知，引过闲房步步随。　　䫄香暖玉，牵拂腰巾带重来。一段归云，谁验蛇医臂上痕。（《曝书亭集》卷二十七）

　　　　　　　　　［清］文廷式《减字花木兰·郴江舟中》

万山明月，照我孤舟正愁绝。若待无愁，除是湘江更不流。　　鸿南燕北，别后年光成惜惜。不信凄凉，看取潘郎鬓上霜。（《云起轩词抄》卷一）

歌诗203　［清］王士禛《渔家傲》

褐坏新篁斜碍路①，孤亭尽日幽禽语。有客抱琴亲扣户，清如许，来从白岳云深处②。　　为我一弹还再鼓，未忘习习为君舞。烟袅水沉花有露，须小住，海波莫逐成连去③。（《松弦馆琴谱》卷上）

【作者】　王士禛(1634—1711)，字子真、贻上，号阮亭、渔洋山人。青州诸人（今山东诸城）人。清顺治十五年(1658)进士。历官扬州推官、礼部主事、户部郎中、翰林院侍读、左都御史，累官至刑部尚书。康熙四十三年(1704)，因王五、吴谦狱失察，罢刑部尚

书,还乡闲居,专事著述。王士禛善古文,兼工词,与朱彝尊齐名,称"北王南朱"。有《带经堂集》《渔洋诗话》《居易录》《池北偶谈》《古夫于亭杂录》《香祖笔记》等五百余种。晚年自删定其诗为《渔洋山人精华录》十卷。词集名《衍波词》。事见《清史稿》本传、《渔洋山人自撰年谱》、金荣《渔洋山人年谱》等。

【解题】　《词谱》卷十四:"《渔家傲》调始自晏殊,因词有'神仙一曲渔家傲'句,取以为名。"

【注释】　① 褐坼(chè):开裂的土墙。陆游《岁晚》:"短褐坼图移曲折,故书经蠹失偏傍。"② 白岳:齐云山,在安徽省休宁县,与黄山并称。③ 成连:春秋时著名琴师,伯牙曾学徒三年,未尽其妙。

【音谱】　商音。今作F调。凡六十二字。双调。前后段各五句。句式有三言、五言、七言。押路、语、户、许、处、鼓、舞、露、住、去十仄韵。韵位密。(《松弦馆琴谱·松风阁琴谱·抒怀操》,清程雄谱曲)

【曲情】　土墙陈裂,新竹横生,凉亭寂无人声,唯有鸣禽对语。幸得有客抱琴来,叩门声清脆。在这白岳水云深处,共吟一曲还一曲,尽情尽性为君舞。留作青山共小住。归舟呀,不要带走我的琴师。

【词选】 [清]朱彝尊《渔家傲》

淡墨轻衫染趁时。落花芳草步迟迟。行过石桥风渐起。香不已。众中早被游人记。　　桂火初温玉酒卮。柳阴残照柁楼移。一面船窗相并倚。看渌水,当时已露千金意。(《曝书亭集》卷二十七)

歌诗204　[清]顾贞观《卜算子》

天海静风涛,却敛归寒玉。别是空岩拂水声,迸散蕉阴绿。　　生本峄阳孤[①]。不共凡丝竹。一剑相携伴客行,枕向屏山曲[②]。(《松弦馆琴谱》卷二)

【作者】 顾贞观(1637—1714),原名华文,字远平、华峰,亦作华封,号梁汾。江苏无锡人。康熙五年(1666)举人,擢秘书院典籍。曾馆纳兰相国家,与相国子纳兰性德交契。康熙二十三年(1684)致仕,读书终老。贞观工诗文,词名尤著,著有《弹指词》《积书岩集》等,编有《今词初集》二卷。顾贞观与陈维崧、朱彝尊并为明末清初"词家三绝",与纳兰性德、曹贞吉并为"京华三绝"。

【注释】　① 峄(yì)阳:本指峄山南坡上了桐树,借指精美的琴。② 屏山:苍山

如屏。

【音谱】　　羽音,今作F调。凡四十四字。双调。前后段各四句。押玉、绿、竹、曲四仄韵。(《抒怀操》)

【曲情】　　前段写桐木生长于海天相接之处,将水拍空岩的天然之声收入木质中。后段写带着古琴与古剑,隐居于屏山之中。

【词选】　　　　　　　　　　[清]顾贞观《卜算子》

脉望不成圆,误食相思字。媚草红心摘更生,几度仙人死。　　毕竟向优昙,证取无生是。拈着桐花认合欢,一笑逢梧子。(《弹指词》卷下)

<center>[清]纳兰性德《卜算子·新柳》</center>

娇软不胜垂,瘦怯那禁舞。多事年年二月风,翦出鹅黄缕。　　一种可怜生,落日和烟雨。苏小门前长短条,即渐迷行处。(《纳兰词》卷一)

<center>[清]纳兰性德《卜算子·午日》</center>

村静午鸡啼,绿暗新阴覆。一展轻帘出画墙,道是端阳酒。　　早晚夕阳蝉,又噪长堤柳。青鬓长青自古谁?弹指黄花九。(《纳兰词》卷一)

<center>[清]蒋春霖《卜算子》</center>

燕子不曾来,小院阴阴雨。一角栏干聚落花,此是春归处。　　弹泪别东风,把酒浇飞絮。化了浮萍也是愁,莫向天涯去。(《水云楼词》卷二)

歌诗205　[清]孔尚任《杏花天》

当年制就伤心句。冰丝上①,泣宫啼羽。杜鹃血冷江村暮。独闭纱寮暗雨②。　　魂消尽,无人告诉。卖鸾胶③,青春已误。锦囊收拾才人赋。焚在埋香小墓。(《松风操》)

【作者】　　孔尚任(1648—1718),字聘之、季重,号东塘、岸堂。山东曲阜人。孔子六十四代孙。康熙二十三年(1684),圣祖南巡至曲阜,授国子监博士。第二年奉命从刑部侍郎孙在丰疏浚黄河海口。还京后,任户部主事、广东司员外郎。康熙三十九年(1700),罢官归乡。著有《湖海集》十三卷、《圣门乐志》一卷、《桃花扇传奇》二卷,与顾彩合著《小忽雷传奇》二卷。《阙里文献考》卷七十七有传。

【解题】　　《词谱》卷十:"此调以朱敦儒词为正体。若侯词卢词之添字,皆变格也。按宋元人俱照此填,惟汪莘词前段起句'残雪林塘春意浅',周密词后段第三句'一色柳烟

杏花天　宫音　正调定弦

[清] 孔尚任 聘之

（古琴减字谱，竖排，自右至左）

當年制就傷心句冰絲上，
泣宫啼羽杜鵑血冷江村，
暮獨閉紗寮暗雨。
○ 魂消盡，無人告訴賣鶯
膠，青春已誤錦囊收拾才
人賦焚在埋香小墓。

三十里'，平仄全异。"

【注释】 ① 冰丝：蚕丝，指古琴弦。② 纱寮（liáo）：小纱窗。③ 鸾胶：相传以凤凰嘴和麒麟角煎的胶可黏合弓弩拉断了的弦，指丧妻男子再婚。

【音谱】 宫音，今作 F 调。凡五十四字。双调。前后段各四句。押句、羽、暮、雨、诉、误、赋、墓八仄韵。（《松风操》）

【曲情】 词人读着亡妻当年写就的伤情诗句，借古琴倾诉相思，一弦一柱，涕泪成雨。吟哦之声，如杜鹃带血啼鸣。庭院深深，幽窗深锁，江南春暮。满腹忧愁，无人可倾诉。思亲唯有买鸾胶，莫把青春再耽误。用锦囊收拾起亡妻的诗赋，焚在其墓前。

【词选】　　　　　　　　[宋] 汪莘《杏花天》

美人家在江南住。每惆怅、江南日暮。白苹洲畔花无数。还忆潇湘风度。　　幸自是断肠无处。怎强作、莺声燕语。东风占断秦筝柱。也逐落花归去。（《词综》卷十八）

歌诗 206　[清] 顾彩《御街行》

天然彩凤双栖翼。风雨过，成单只。留仙裙带化飞虹，缥缈断云天碧。都将银汉，注为清泪，分作三生滴。　　他生定是瑶宫四①。奈眼底，无消息。鹿门车去炭廖灰②，偕隐何由再得。悼亡诗句，写来黯淡，消尽吴笺色。

【作者】 顾彩(1650—1718),字天石,号补斋、湘槎、梦鹤居士。江苏无锡人。代表作有《往深斋集》《辟疆园文稿》《鹤边词》等。

【解题】 御街行,词牌名,曲牌名。见金董解元《西厢记诸宫调》卷三。

【注释】 ① 瑶宫:传说中的仙宫,用美玉砌成。② 鹿门:隐居地。扊扅(yǎn yí):门闩。

【音谱】 商音,今作F调。凡七十七字。双调。押翼、只、碧、滴、四、底、息、得、色九仄韵。(《松风操》)

【曲情】《御街行》为悼亡词。前段写妻子升天归去,丈夫思念的泪水注入天河,三生三世都滴不尽。运用游仙诗手法,瑰美谲异。后段写丈夫万念俱灰,与世隔绝,写下众多悼亡词句。情真意切,哀婉动人。

【词选】 ［清］曹贞吉《御街行·和阮亭赠雁》

寒芜极目连三楚。雁阵惊相语。一声长笛出高楼,渺渺断云天暮。江深月黑,霜寒人静,独自衔芦去。　　遥峰恰是衡阳数。寂寞潇湘雨。无端孤客最先闻,嘹呖乱帆南浦。只影横空,相逢何处,红蓼洲边路。(《珂雪词》卷上)

歌诗 207 ［清］徐士俊《柳梢青》

细柳新花,移来指上,袅娜横斜。似燕穿帘,如莺调舌,心醉邻家。　　愁人一曲琵琶。但恼乱、青衫泪加。何处吹竿,谁教鼓瑟,都让君夸。(《松弦馆琴谱·松风阁琴谱·抒怀操》)

【作者】　徐士俊,生卒年不详。号野君。仁和(今浙江杭州)人。工书、画。诗文跌宕自喜。读书日有程课,至老不倦。年近八旬,貌如婴儿,四方才士常主其家。著《雁楼集》。辑《五君咏》,皆其知交画家。

【解题】　《词谱》卷七:"此调两体,或押平韵,或押仄韵,字句悉同。押平韵者,宋韩淲词有'云淡秋空'句。名《云淡秋空》,有'雨洗元宵'句,名《雨洗元宵》,有'玉水明沙'句,名《玉水明沙》;元张雨词,名《早春怨》。押仄韵者,《古今词话》无名氏词有'陇头残月'句,名《陇头月》。"

【音谱】　宫音。今作 F 调。凡四十九字。双调。前段六句,押花、斜、家三平韵,后段五句,押琶、加、夸三平韵。(《松弦馆琴谱·松风阁琴谱·抒怀操》)

【曲情】　琵琶女纤指形如细柳新花、动似春燕穿帘,声如夜莺调舌。隔壁老暮青衫

客,听后满眼泪花。满腹诗华,却无处吹竽,无处鼓瑟,困窘失意,不得君王夸。

【词选】 ［清］彭孙遹《柳梢青·感事》

何事沉吟?小窗斜日,立遍春阴。翠袖天寒,青衫人老,一样伤心。　　十年旧事重寻。回首处、山高水深。两点眉峰,半分腰带,憔悴而今。(《松桂堂全集》卷三十八)

［清］李良年《柳梢青·怀友人在白下》

春事闲探,日斜风细,叶叶轻帆。燕子来时,梅花落尽,人在江南。　　晚来何处停骖。携手地、王孙旧谙。白下残钟,青溪远笛,今夜难堪。(《秋锦山房集》卷二十二)

歌诗208　［清］宋荦《越溪春·赋得流水桃花色》

灼灼花开溪水上,天气艳阳中。断桥野岸芳菲满,把清流、染就嫣红。沙鸟惊波,游鱼骇浪,养到绡宫①。　　木兰艇趁东风。好景武陵同。最怜十里五里浅濑,明霞一片轻笼。渔父旧时应有恨,舍棹去忽忽。(《西陂类稿》卷二十三)

【作者】　宋荦(luò)(1634—1714),字牧仲,号完庵、漫堂、西陂、西陂放鸭翁、沧浪寓公、绵津山人、白马客裔等。商丘(今河南商丘)人。历任理藩院院判、江西巡抚、江苏巡抚、吏部尚书。善诗词古文。工书画,精于赏鉴。与王士禛、朱彝尊、汪琬等并称"康

熙年间十大才子"。著有《漫堂书画跋》《漫堂墨品》《西陂类稿》《筠廊偶笔》《沧浪小志》《绵津诗钞》《枫香词》等。《清史稿》有传。《西陂类稿提要》："精通典籍,练习掌故,诗文亦为当代所推,名亚于新城王士祯。荦诗大抵纵横奔放,刻意生新,其渊源出于苏轼。"

【解题】　《词谱》卷十七:"《越溪春》调见《六一居士词》,因词中有'春色遍天涯,越溪阆苑繁华地'句,取以为名,盖赋越溪春色也。"

【注释】　① 绡(xiāo)宫:龙宫。

【音谱】　羽音,今作F调。凡七十五字。双调。前段七句三平韵,后段六句四平韵。(《抒怀操》)

【曲情】　前段写溪上之美景。艳阳天气,溪暖花开。断桥两岸,满是芳菲,一条清流被染得嫣红。沙鸟惊波,游鱼逐浪。动静相兼。后段写溪上之游人。木兰小艇,快意东风,似与武陵同景。划过十里五里浅濑,夕阳西下,霞光满天,一片轻笼,有渔父归隐之趣。

【词选】　　　　　　　　　[宋] 欧阳修《越溪春》

三月十三寒食日,春色徧天涯。越溪阆苑繁华地,傍禁垣、珠翠烟霞。红粉墙头,秋千影里,临水人家。　归来晚驻香车,银箭透窗纱。有时三点两点雨霁,朱门柳细风斜。沉麝不烧金鸭冷,笼月照梨花。(《六一词》)

　　　　　　　　　[清] 孙超《越溪春·秋声》

一片愁声惊客枕,天气乍新凉。凄凄搅得离肠断。听不分、衰柳池塘。蝉曳残机,雁分哀柱,蛩咽幽簧。　卷帘斜月昏黄。雾气浸回廊。更兼三点两点细雨,和风洒上孤窗。独坐弥增萧瑟感,怪更漏偏长。(《国朝词综补》卷四十)

　　　　　　　　　[清] 越闛《越溪春·三峡涧》

野店行来三四里,猛可到桥头。缘溪一带参横石,真辐辏种种清幽。断壁擎云,寒岩招雨,睴映龙湫。　山僧颇解临流。倚岸置高楼。都将空碧散翠,检取也知生客能偷。却被卯君先占得,过处慢题留。(《春芜词》卷下)

　　　　　　　　　[清] 曹贞吉《越溪春·郭外》

草软沙平何处路,郭外即天涯。板桥流水伤心地,带夕阳、点点明霞。歌哭声中,纸钱灰里,知是谁家。　参差油壁香车,燕尾隔窗纱。归来三盏两盏淡酒,黄昏鸦乱风斜。只有短檠如旧,依依为照寒花。(《珂雪词》卷上)

歌诗 209　［清］郑燮《道情》（节选）

老渔翁，一钓竿。靠山崖，傍水湾。扁舟来往无牵绊。沙鸥点点轻波远。荻港萧萧白昼寒。高歌一曲斜阳晚。一霎时、波摇金影，蓦抬头、月上东山。

老书生，白屋中。说唐虞①，道古风。许多后辈高科中。门前仆从雄如虎，陌上旌旗去似龙。一朝势落成春梦。倒不如、蓬门僻巷，教几个、小小蒙童。（《板桥集》第四编）

【作者】　郑燮（1693—1765），字克柔，号板桥居士、板桥道人、板桥老人。江苏兴化（今属扬州）人。少颖悟，随父学。不喜研经，爱读史书及诗文词。生性落拓不羁，喜从释、道游。仰慕明人徐渭，常放言高谈，臧否人物，慷慨笑傲。乾隆元年（1736）第进士，入顺天学政崔纪文幕。历任山东范县知县、潍县知县。为官清廉，知晓民情，深悉民

瘼,为民兴利除害,有政声。因忤上官,被罢。归里后,往来于扬州、兴化之间,与友人诗酒唱和。以画兰、竹、石最为精妙,熔诗、书、画为一炉,号称"三绝"。郑板桥一世清贫,晚年以卖画为生,饱尝人情冷暖、世态炎凉。有《板桥集》六编。

【解题】　序曰:"枫叶芦花并客舟,烟波江上使人愁。劝君更尽一杯酒,昨日少年今白头,自家板桥道人是也。我先世元和公公流落人间,教歌度曲。我如今也谱得情十首,无非唤醒痴聋,消除烦恼。每到山青水绿之处,聊以自遣自歌。若遇争名夺利之场,正好觉人觉世。这也是风流事业,措大生涯,不免将来请教诸公,以当一笑。"

【注释】　① 唐虞:尧舜,指古史。

【音谱】　羽音,今作 F 调。凡一百八字。二段。句式有三言、四言、七言。一段押竿、湾、绊、远、寒、晚、山七平韵。二段押中、风、中、龙、梦、童六韵,平仄通押。(《张鞠田琴谱》)

【曲情】　《道情》十首,塑造了老渔翁、老樵夫、老头陀、老道人、老书生等角色,看淡世间名利,自得其乐,表现出隐逸出世的思想。

【词选】　　　　　　　[清]郑板桥《道情》(其二)(其三)

老樵夫,自砍柴。捆青松,夹绿槐。茫茫野草秋山外。丰碑是处成荒冢,华表千寻卧碧苔。坟前石马磨刀坏。倒不如、闲钱沽酒,醉醺醺、山径归来。

老头陀,古庙中。自烧香,自打钟。兔葵燕麦闲斋供。山门破落无关锁,斜日苍黄有乱松。秋星闪烁颓垣缝。黑漆漆、蒲团打坐,夜烧茶、炉火通红。(《板桥集》第四编)

歌诗 210　[清]陈启泰《落花怨》

三月春韶谁是主①。燕掠莺梢,飘泊寻何处。逐溷随茵香一缕②。牵留柳线无情绪。　回首繁华金谷路。玉槛雕栏,几度添围㦞。极目苍茫烟与雾。嫣红姹紫难重数。(《琴学易知》)

【作者】　陈启泰(1842—1909),字伯屏、鲁生,自号腥庵。湖南长沙人。同治七年(1868)进士,授编修。曾任会试同考官、监察御史,以直言敢谏著称。升任江苏巡抚。以奏劾未得批准,积愤成疾病逝。

【解题】　《落花怨》为伤春惜时题材,有时也隐喻世衰。刘克庄有《落花怨》十首,为

五言绝句。徐桢卿有《落怨》,为七言律诗。

【注释】 ① 春韶:春日的美景。② 涽(hùn):腐败。

【音谱】 宫调羽音。今作 F 调。凡六十字。双调。十句。前后段各五句。句式有四言、五言、七言。押主、处、缕、绪、路、滾、雾、数八仄韵。减字谱与工尺谱不完全对应。琴声和人声不完全一致。(《琴学易知》)

【曲情】 《落花怨》作于丁酉(1897),悯清室之将亡,借落花以比兴。前段首句讽喻清室慈禧专政,竟无君主。次句讽喻外患内乱之频,仍不能防御,至两宫蒙尘西狩。三四句讽喻正统之将绝,仅留旁枝入嗣,不能振起朝纲。后段首句讽喻回忆清兴满洲,入主中朝,何等煊赫。次句讽喻国初八旗防军,分驻各省,拱卫神京。兵制甚备。三句怜悯国家衰败,遍地夷氛,不堪回首。不幸预言而中,卒至灭亡。假使跂惠而在,正不知作何感想耳。(据民国辛未(1931)春日癯庵补志)

【词选】 　　　　　　　　　[清]陈文述《落花怨》

春风吹落花,花落无还期。终恋芳树恩,犹傍故枝飞。太息复太息,狼藉委绿苔。　春风欲吹落,何如不吹开。逝水去不返,玉阶啼惨红。只因花薄命,不敢怨春风。(《颐道堂诗外集》卷一)

主要参考文献

［宋］朱熹：《仪礼经传通解》，南京图书馆藏宋嘉定十年南康道院刻元明递修本。
［宋］姜夔：《白石道人诗集歌曲》，清文渊阁四库全书本。
［宋］姜夔：《白石道人歌曲》，朱孝臧刻本，《琴曲集成》第一册，北京：中华书局，2010年版。
［宋］姜夔：《白石道人诗集》，清乾隆癸亥江都陆氏本。
［宋］陈元靓辑：《纂图增新群书类要事林广记》二十卷，元后至元六年郑氏积诚堂刻本，中华再造善本。
［元］熊朋来：《瑟谱》，清文渊阁四库全书本。
［明］朱载堉：《乐律全书》，明万历郑藩刻增修清印本。
［明］徐时琪：《绿绮新声》，北京图书馆藏《夷门广牍》本，《琴曲集成》第一册，北京：中华书局，2010年版。
［明］吕天成撰：《曲品》三卷，附一卷，清华大学图书馆藏清乾隆五十六年杨志鸿抄本，续修四库全书影印。
［明］徐渭撰：《南词叙录》一卷，民国六年董氏刻读曲丛刊本，续修四库全书影印。
［明］王骥德撰：《曲律》四卷，国家图书馆藏明天启五年毛以燧刻本，续修四库全书影印。
［清］周祥钰、邹金生辑：《新定九宫大成南北词宫谱》，中国艺术研究院戏曲研究所藏民国十二年古书流通处影印清乾隆十一年（1746）刻本，续修四库全书影印本。
［清］谢元淮撰：《碎金词谱》十四卷，《碎金续谱》六卷，《碎金词韵》四卷，影印湖北省图书馆藏清道光刻朱墨套印本。
［清］谢元淮：《填词浅说》，《词话丛编》本。
［日本］魏皓编：《魏氏乐谱》一卷，日本明和五年书林芸香堂刻本，续修四库全书影印本。
［日本］魏皓编：《魏氏乐谱》六卷，日本安永九年书林芸香堂刻本。
［日本］心越：《东皋琴谱》，日本明和辛卯刻本。
［清］陈澧：《琴律谱》一卷，清刻本，续修四库全书影印本。
［清］王奕清等辑：《御定词谱》四十卷，清康熙五十四年内府刻朱墨套印本。
［明］徐庆卿辑、［清］李玉更定：《一笠庵北词广正谱》十八卷，附《南戏北词正谬》一卷，清青莲书屋刻本，续修四库全书影印本。
［明］徐庆卿辑、［清］钮少雅订：《汇纂元谱南曲九宫正始》，清抄本，续修四库全书影印本。
［清］张彝宣辑：《寒山曲谱》，北京大学图书馆藏抄本，续修四库全书影印本。
［清］张彝宣辑：《寒山堂新定九宫十三摄南曲谱》五卷，中国艺术研究院戏曲研究所藏抄本，续修四库全书影印本。
［清］吕士雄等辑：《新编南词定律》十三卷，首一卷，中国艺术研究院戏曲研究所藏清康熙刻本，

续修四库全书影印本。

[清]叶堂撰:《纳书楹曲谱》正集四卷,续集四卷,外集二卷,补遗四卷,《纳书楹四梦全谱》八卷,清乾隆纳书楹刻本,续修四库全书影印本。

[清]王锡纯辑、李秀云拍正:《遏云阁曲谱》,清刻本,续修四库全书影印本。

[汉]王逸章句、[宋]洪兴祖补注:《楚辞》,影江南图书馆藏明覆宋本。

[魏]曹植撰、[清]丁晏诠评:《曹子建集》,清宣统三年丁氏铅印汉魏六朝名家集初刻本,续修四库全书影印本。

[蜀]诸葛亮:《蜀丞相诸葛亮文集》,北京大学图书馆藏明正德十二年阎钦刻本,续修四库全书影印本。

[晋]陆机:《陆士衡文集》十卷,宛委别藏清本,续修四库全书影印本。

[晋]陶潜撰、[宋]曾集辑:《陶渊明诗》一卷,《杂文》一卷,国家图书馆藏宋绍熙三年刻本,续修四库全书影印本。

[南朝宋]陶弘景:《陶隐居集》,[明]张溥编:《汉魏六朝百三家集》,扫叶山房藏版本。

[南朝梁]萧衍:《梁武帝集》,[明]张溥编:《汉魏六朝百三家集》,扫叶山房藏版本。

[南朝梁]萧统编、[唐]李善注:《文选》,清嘉庆时重刻宋淳熙刻本。

[南朝陈]徐陵辑、[清]吴兆宜注、[清]程际盛删补:《玉台新咏》,清乾隆三十九年刻本,续修四库全书影印本。

[南朝陈]江总:《江令君集》,[明]张溥编:《汉魏六朝百三家集》,扫叶山房藏版本。

[北周]庾信:《庾子山集》,明屠隆刻本。

[唐]欧阳询:《艺文类聚》,上海:上海古籍出版社,1982年版。

[唐]孟浩然:《孟浩然集》,明刊本。

[唐]王维撰、[清]赵殿成笺注:《王右丞集》,乾隆二年序刊本。

[唐]李白撰、[清]王琦辑注:《李太白全集》,乾隆二十四年序刊本。

[唐]杜甫撰、[清]钱谦益笺注:《杜工部集》,影印清康熙六年季氏静思堂刻本。

[唐]张祜:《张承吉文集》十卷,影印宋刻本。

[唐]元结:《次山集》,明刊本,续修四库全书影印本。

[唐]刘长卿:《刘随州集》,清光绪畿辅丛书本。

[唐]刘禹锡:《刘宾客文集》,清文渊阁四库全书本。

[唐]柳宗元撰、[明]蒋之翘辑注:《柳河东集》,三径藏书本。

[唐]王建:《王司马集》,清文渊阁四库全书。

[唐]白居易:《白氏长庆集》,宋刊本。

[唐]权德舆:《权文公集》,清文渊阁四库全书本。

[后蜀]赵崇祚编、温博编补:《花间集》,影杭州叶氏藏明万历壬寅玄览斋刊本。

[南唐]李璟、李煜:《南唐二主词》,栗香室丛书名家词集本,续修四部丛刊影印本。

[宋]郭茂倩辑:《乐府诗集》,四部丛刊本汲古阁刊本。

[宋]寇準:《忠愍集》,清文渊阁四库全书本。

［宋］林逋：《林和靖先生诗集》，影江安傅氏双鉴楼藏景写明黑口本，四部丛刊影印本。

［宋］范仲淹：《范文正公诗余》，民国彊村丛书本。

［宋］张先：《张子野词》，［明］毛晋辑：《宋六十名家词》，毛氏汲古阁本。

［宋］晏殊：《珠玉词》，［明］毛晋辑：《宋六十名家词》，毛氏汲古阁本。

［宋］晏几道：《小山词》，［明］毛晋辑：《宋六十名家词》，毛氏汲古阁本。

［宋］黄升辑：《花庵词选》，清文渊阁四库全书。

［宋］佚名辑：《草堂诗词》，毛氏汲古阁本，续四部丛刊。

［宋］毛滂：《东堂词》，［明］毛晋辑：《宋六十名家词》，毛氏汲古阁本。

［宋］程颢、程颐：《二程全书》，明弘治陈宣刻本。

［宋］朱熹：《朱子大全》，续修四部丛刊本。

［宋］欧阳修：《六一词》，［明］毛晋辑：《宋六十名家词》，毛氏汲古阁本。

［宋］柳永：《乐章集》，［明］毛晋辑：《宋六十名家词》，毛氏汲古阁本。

［宋］苏轼：《东坡词》，［明］毛晋辑：《宋六十名家词》，毛氏汲古阁本。

［宋］秦观：《淮海集》，［明］毛晋辑：《宋六十名家词》，毛氏汲古阁本。

［宋］黄庭坚：《山谷词》，［明］毛晋辑：《宋六十名家词》，毛氏汲古阁本。

［宋］晁补之：《琴趣外编》，［明］毛晋辑：《宋六十名家词》，毛氏汲古阁本。

［宋］晁补之：《晁无咎词》，［明］毛晋辑：《宋六十名家词》，毛氏汲古阁本。

［宋］贺铸：《东山词》，［明］毛晋辑：《宋六十名家词》，毛氏汲古阁本。

［宋］周邦彦：《片玉词》，［明］毛晋辑：《宋六十名家词》，毛氏汲古阁本。

［宋］陆游：《渭南文集》，汲古阁本。

［宋］陆游：《放翁词》，［明］毛晋辑：《宋六十名家词》，毛氏汲古阁本。

［宋］范成大：《石湖词》，［明］毛晋辑：《宋六十名家词》，毛氏汲古阁本。

［宋］张孝祥：《于湖居士文集》，影慈谿李氏藏宋刊本，四部丛刊初编。

［宋］张孝祥：《于湖词》，［明］毛晋辑：《宋六十名家词》，毛氏汲古阁本。

［宋］方岳：《秋崖集》，清文渊阁四库全书本。

［宋］吴文英：《梦窗词》，［明］毛晋辑：《宋六十名家词》，毛氏汲古阁本。

［宋］文天祥：《文山先生全集》，影乌程许氏藏明刊本，四部丛刊初编。

［宋］蒋捷：《竹山词》，［明］毛晋辑：《宋六十名家词》，毛氏汲古阁本。

［宋］张炎：《山中白云词》，［明］毛晋辑：《宋六十名家词》，毛氏汲古阁本。

［宋］张炎：《词源》，《词话丛编》本。

［宋］李清照：《漱玉词》，［明］毛晋辑：《宋六十名家词》，毛氏汲古阁本。

［宋］辛弃疾：《稼轩词》，［明］毛晋辑：《宋六十名家词》，毛氏汲古阁本。

［宋］姜夔：《白石词》，［明］毛晋辑：《宋六十名家词》，毛氏汲古阁本。

［宋］洪迈：《夷坚志》，清影宋抄本。

［宋］杨绘：《时贤本事曲子集》，《词话丛编》本。

［宋］杨湜：《古今词话》，《词话丛编》本。

［宋］鲷阳居士辑：《复雅歌词》，《词话丛编》本。

［宋］王灼：《碧鸡漫志》，《词话丛编》本。

［宋］张侃：《拙轩词话》，《词话丛编》本。

［宋］杨缵：《作词五要》，《词话丛编》本。

［宋］魏庆之辑：《魏庆之词话》，《词话丛编》本。

［宋］魏庆之编：《诗人玉屑》，上海：上海古籍出版社，1978年版。

［宋］黄升：《中兴词话》，《词话丛编》本。

［宋］阮阅编、周本淳校点：《诗话总龟》，北京：人民文学出版社，1987年版。

［宋］胡仔纂集、廖德明校点：《苕溪渔隐丛话》，北京：人民文学出版社，1962年版。

［宋］沈义父：《乐府指迷》，《词话丛编》本。

［宋］何士信辑：《草堂诗余》，明洪武二十五年遵正书堂刻本。

［金］元好问：《遗山乐府》，清抄本。

［元］左克明编：《古乐府》，明嘉靖刻本。

［元］白朴：《天籁集》，清文渊阁四库全书本。

［元］赵孟頫：《松雪斋集》，清文渊阁四库全书本。

［元］张雨：《贞居词》，彊村丛书本，续四部丛刊。

［元］萨都剌：《雁门集》，明刻元人十种诗本。

［元］张可久：《张小山小令》，明嘉靖李开先刻本。

［元］倪瓒：《清閟阁遗稿》，明万历刻本。

［元］倪瓒：《倪云林先生诗集》，影秀水沈氏藏明天顺刊本，四部丛刊初编。

［元］钟嗣成：《录鬼簿》二卷，《录鬼续簿》一卷，影印天一阁旧藏抄本。

［元］吴师道：《吴礼部诗话》，中华书局《历代诗话续编》本。

［明］刘基：《诚意伯文集》，明刊本。

［明］胡震亨：《唐音癸签》，上海：上海古籍出版社，1981年版。

［明］卓人月辑：《古今词统》明崇祯刻本。

［明］陈耀文辑：《花草稡编》，清文渊阁四库全书本。

［明］程明善辑：《啸余谱》，明万历间刻本。

［明］杨慎：《升庵长短句》，明嘉靖刻本。

［明］杨慎：《词品》，《词话丛编》本。

［明］徐渭：《徐文长文集》，明刻本。

［明］王世贞：《艺苑卮言》，《词话丛编》本。

［明］顾梧芳辑：《尊前集》，清文渊阁四库全书本。

［清］陈廷焯：《白雨斋词话》，《词话丛编》本。

［清］陈廷焯：《词坛丛话》，《词话丛编》本。

［清］陈廷焯辑：《词则》，上海：上海古籍出版社，1984年影印本。

［清］丁绍仪：《听秋声馆词话》，《词话丛编》本。

［清］董毅辑：《续词选》，《四部备要》本。

［清］冯煦：《蒿庵论词》，《词话丛编》本。

［清］冯煦辑:《宋六十一家词选》,光绪十三年冶城山馆刻《蒙香室丛书》本。
［清］郭麐:《灵芬馆词话》,《词话丛编》本。
［清］胡薇元:《岁寒居词话》,《词话丛编》本。
［清］江顺诒辑:《词学集成》,《词话丛编》本。
［清］蒋方增辑:《浮筠山馆词钞》,南京图书馆藏稿本。
［清］焦循:《雕菰楼词话》,《词话丛编》本。
［清］况周颐:《蕙风词话》,《词话丛编》本。
［清］况周颐:《玉栖述雅》,《词话丛编》本。
［清］李调元:《雨村词话》,《词话丛编》本。
［清］李渔:《窥词管见》,《词话丛编》本。
［清］梁启超:《饮冰室评词》,《词话丛编》本。
［清］刘体仁:《七颂堂词绎》,《词话丛编》本。
［清］刘熙载:《词概》,《词话丛编》本。
［清］毛奇龄:《西河词话》,《词话丛编》本。
［清］彭孙遹:《金粟词话》,《词话丛编》本。
［清］钱斐仲:《雨花庵词话》,《词话丛编》本。
［清］阮元校刻:《十三经注疏》,北京:中华书局,1980年版。
［清］沈曾植:《菌阁琐谈》,《词话丛编》本。
［清］沈辰垣、王奕清等奉敕编:《御制选历代诗余》,清文渊阁四库全书本。
［清］沈谦:《填词杂说》,《词话丛编》本。
［清］沈时栋辑:《古今词选》,康熙五十五年沈氏瘦吟楼刻本。
［清］沈雄:《古今词话》,《词话丛编》本。
［清］宋翔凤:《乐府余论》,《词话丛编》本。
［清］孙星衍辑:《历代词钞》,山东图书馆藏清钞本。
［清］孙星衍辑:《尸子》,平津馆本。
［清］孙兆溎:《片玉山房词话》,《词话丛编》本。
［清］谭献:《复堂词话》,《词话丛编》本。
［清］王德晖、徐沅澄:《顾误录》一卷,影印中国艺术研究院戏曲研究所藏清咸丰九年北京篆云斋刻本。
［清］王国维:《人间词话》,《词话丛编》本。
［清］王国维:《宋元戏曲史》,上海:商务印书馆,1915年版。
［清］王国维:《观堂集林》,北京:中华书局,1959年版。
［清］王闿运:《湘绮楼评词》,《词话丛编》本。
［清］王闿运辑:《湘绮楼词选》,光绪二十三年湖南王氏湘绮楼刻本。
［清］王士禛:《花草蒙拾》,《词话丛编》本。
［清］王奕清:《历代词话》,《词话丛编》本。
［清］徐大椿:《乐府传声》,影印湖北省图书馆藏清刻本。

[清]徐釚撰、唐圭璋校注：《词苑丛谈》，上海：上海古籍出版社，1981年版。

[清]徐珂：《近词丛话》，《词话丛编》本。

[清]徐乃昌辑：《闺秀词钞》，清宣统元年南陵徐氏小檀栾室刊本。

[清]杨希闵辑：《词轨》，中国国家图书馆藏旧钞本。

[清]姚燮：《今乐考证》十二卷，影印1936年北京大学影印稿本。

[清]叶申芗辑：《天籁轩词选》，《天籁轩五种》本。

[清]叶申芗：《本事词》，《词话丛编》本。

[清]张惠言：《张惠言论词》，《词话丛编》本。

[清]张惠言辑：《词选》，《四部备要》本。

[清]张祥龄：《词论》，《词话丛编》本。

[清]张宗橚辑：《词林纪事》，上海：古典文学出版社，1957年版。

[清]周济：《介存斋论词杂著》，《词话丛编》本。

[清]周之琦辑：《晚香室词录》，中国国家图书馆藏钞本。

[清]朱彝尊、汪森辑：《词综》，北京：中华书局，1975年版。

[清]邹祗谟、王士禛辑：《倚声初集》，清顺治十七年大冶堂刊本。

[清]邹祗谟：《远志斋词衷》，《词话丛编》本。

[汉]司马迁：《史记》，北京：中华书局，1959年版。

[汉]班固：《汉书》，北京：中华书局，1962年版。

[晋]陈寿：《三国志》，北京：中华书局，1959年版。

[后晋]刘昫：《旧唐书》，北京：中华书局，1975年版。

[南朝宋]范晔：《后汉书》，北京：中华书局，1965年版。

[南朝梁]沈约：《宋书》，北京：中华书局，1974年版。

[南朝梁]萧子显：《南齐书》，北京：中华书局，1972年版。

[北齐]魏收：《魏书》，北京：中华书局，1974年版。

[唐]房玄龄：《晋书》，北京：中华书局，1974年版。

[唐]姚思廉：《梁书》，北京：中华书局，1973年版。

[唐]姚思廉：《陈书》，北京：中华书局，1972年版。

[唐]令狐德芬：《周书》，北京：中华书局，1971年版。

[唐]魏徵：《隋书》，北京：中华书局，1973年版。

[唐]李延寿：《南史》，北京：中华书局，1975年版。

[唐]李延寿：《北史》，北京：中华书局，1974年版。

[唐]杜佑：《通典》，北京：中华书局，1988年版。

[宋]郑樵：《通志》，北京：中华书局，1987年版。

[宋]欧阳修、宋祁：《新唐书》，北京：中华书局，1975年版。

[宋]鲍彪校注：《战国策校注》，四部丛刊本。

[元]脱脱：《宋史》，北京：中华书局，1977年版。

［清］张廷玉等：《明史》，北京：中华书局，1974年版。
［清］章学诚：《文史通义》，上海：上海古籍出版社，1956年版。
［清］赵翼：《廿二史劄记》，北京：中国书店，1987年版。

蔡镇楚：《宋词文化学研究》，长沙：湖南人民出版社，1999年版。
蔡仲德：《音乐之道的探求——论中国音乐美学史及其他》，上海：上海音乐出版社，2003年版。
曹道衡、沈玉成编著：《南北朝文学史》，北京：人民文学出版社，1991年版。
曹道衡、刘跃进：《南北朝文学编年史》，北京：人民文学出版社，2000年版。
曹道衡、沈玉成：《中古文学史料丛考》，北京：中华书局，2003年版。
曹旭：《诗品研究》，上海：上海古籍出版社，1998年版。
曹旭：《古诗十九首与乐府诗选评》，上海：上海古籍出版社，2002年版。
曹旭集注：《诗品集注》，上海：上海古籍出版社，2011年版。
曾昭岷等编撰：《全唐五代词》，北京：中华书局1999年版。
陈伯海：《唐诗学引论》，上海：知识出版社，1988年版。
陈尚君辑校：《全唐诗补编》，北京：中华书局，1992年版。
陈尚君：《唐代文学丛考》，北京：中国社会科学出版社，1997年版。
陈尚君：《唐诗求是》，上海：上海古籍出版社，2018年版。
陈书录：《明代诗文的演变》，南京：江苏教育出版社，1996年版。
陈文新主编：《中国文学编年史》，长沙：湖南人民出版社，2006年版。
陈寅恪：《元白诗笺证稿》，北京：生活·读书·新知三联书店，2001年版。
陈应时：《敦煌乐谱解译辨证》，上海：上海音乐学院出版社，2005年版。
陈中凡著、姚柯夫编：《陈中凡论文集》，上海：上海古籍出版社，1993年版。
程千帆、吴新雷：《两宋文学史》，上海：上海古籍出版社，1991年版。
邓广铭笺注：《稼轩词编年笺注》（增订本），上海：上海古籍出版社，1978年版。
邓乔彬：《唐宋词美学》，济南：齐鲁书社，1993年版。
邓乔彬等撰：《绝妙好词译注》，上海：上海古籍出版社，2000年版。
邓乔彬：《唐宋词艺术发展史》，石家庄：河北人民出版社，2010年版。
邓子勉校注：《樵歌》，上海：上海古籍出版社，1998年版。
杜晓勤：《初唐诗歌的文化阐释》，北京：东方出版社，1997年版。
方智范、邓乔彬、周圣伟、高建中：《中国词学批评史》，北京：中国社会科学出版社，1994年版。
费振刚：《先秦两汉文学研究》，北京：北京出版社，2001年版。
陆侃如、冯沅君：《中国诗史》，济南：山东大学出版社，1996年版。
傅刚：《〈昭明文选〉研究》，北京：中国社会科学出版社，2000年版。
傅璇琮：《唐代诗人丛考》，北京：中华书局，1980年版。
傅璇琮主编：《唐才子传校笺》，北京：中华书局，1987年版。
傅璇琮、蒋寅总主编：《中国古代文学通论》，沈阳：辽宁人民出版社，2004年版。
葛晓音：《八代诗史》，西安：陕西人民出版社，1989年版。

葛晓音：《汉唐文学的嬗变》，北京：北京大学出版社，1990年版。
巩本栋：《辛弃疾评传》，南京：南京大学出版社，1998年版。
顾颉刚：《中国上古史研究讲义》，北京：中华书局，1988年版。
顾易生、蒋凡、刘明今：《宋金元文学批评史》，上海：上海古籍出版社，1996年版。
郭建勋：《楚辞与中国古代韵文》，长沙：湖南师范大学出版社，2001年版。
郭绍虞：《中国文学批评史》，北京：商务印书馆，1934年版。
郭绍虞：《宋诗话考》，北京：中华书局，1979年版。
郭绍虞辑：《宋诗话辑佚》（上、下册），北京：中华书局，1980年版。
郭绍虞主编：《中国历代文论选》，上海：上海古籍出版社，2001年版。
贺新辉辑注：《元好问诗词集》，北京：中国展望出版社，1987年版。
胡鸣盛注：《韦庄词注》，莲丰草堂石印本，1923年版。
胡适：《白话文学史》，北京：东方出版社，1996年版。
胡云翼选注：《宋词选》，上海：中华书局上海编辑所，1962年版。
黄宝华：《黄庭坚评传》，南京：南京大学出版社，1998年版。
黄进德编著：《冯延巳词新释辑评》，北京：中国书店，2006年版。
黄侃：《文心雕龙札记》，上海：中华书局上海编辑所，1962年版。
黄墨谷：《重辑李清照集》，济南：齐鲁书社，1981年版。
黄畲笺注：《欧阳修词笺注》，北京：中华书局，1986年版。
黄畲校注：《石湖词校注》，济南：齐鲁书社，1989年版。
吉联亢译注：《两汉论乐文字辑译》，北京：人民音乐出版社，1980年版。
姜书阁笺注：《陈亮龙川词笺注》，北京：人民文学出版社，1980年版。
蒋凡：《世说新语研究》，上海：学林出版社，1998年版。
蒋凡：《蒋凡吟谱》，青岛：青岛出版社，2022年版。
蒋孔阳：《先秦音乐美学思想论稿》，北京：人民文学出版社，1986年版。
蒋寅：《大历诗人研究》，北京：中华书局，1995年版。
蒋哲伦校编：《周邦彦集》，南昌：江西人民出版社，1983年版。
金启华等编：《唐宋词集序跋汇编》，南京：江苏教育出版社，1990年版。
李冰若：《花间集评注》，北京：人民文学出版社，1993年版。
李昌集：《中国古代散曲史》，上海：华东师范大学出版社，1991年版。
李明娜笺注：《小山词校笺注》，台北：文津出版社，1981年版。
李学勤：《走出疑古时代》，沈阳：辽宁大学出版社，1997年版。
李一氓校：《花间集校》，北京：人民文学出版社，1958年版。
梁启勋：《稼轩词疏证》，北京：中国书店，1982年影印本。
林从龙等：《遗山诗词注析》，郑州：中州古籍出版社，1991年版。
林大椿辑：《唐五代词》，香港：商务印书馆香港分馆，1933年版。
刘崇德：《元杂剧乐谱研究与辑译》，石家庄：河北教育出版社，2003年版。
刘金城校注：《韦庄词校注》，北京：中国社会科学出版社，1981年版。

刘乃昌、杨庆存注：《晁氏琴趣外篇晁叔用词》，上海：上海古籍出版社，1991年版。
刘扬忠：《辛弃疾词心探微》，济南，齐鲁书社，1990年版。
刘扬忠：《唐宋词流派史》，福州：福建人民出版社，1999年版。
刘扬忠编著：《晏殊词新释辑评》，北京：中国书店，2003年版。
刘尧明：《词与音乐》，昆明：云南人民出版社，1982年版。
刘永济选释：《唐五代两宋词简析》，上海：上海古籍出版社，1981年版。
刘永济：《十四朝文学要略》，哈尔滨：黑龙江人民出版社，1984年版。
刘永济：《微睇室说词》，上海：上海古籍出版社，1987年版。
刘跃进：《玉台新咏研究》，北京：中华书局，2000年版。
刘尊明：《唐五代词史论稿》，北京：文化艺术出版社，2000年版。
龙榆生主编：《词学季刊》，上海：民智书局、开明书店，1933—1936年版。
龙榆生校笺：《东坡乐府笺》，上海：商务印书馆，1936年版。
龙榆生编选：《唐宋名家词选》，上海：上海古籍出版社，1980年版。
龙榆生：《词曲概论》，上海：上海古籍出版社，1980年版。
龙榆生：《龙榆生词学论文集》，上海：上海古籍出版社，1997年版。
龙榆生撰、钱鸿瑛导读：《中国韵文史》，上海：上海古籍出版社，2002年版。
陆侃如、冯沅君：《中国诗史》，北京：作家出版社，1956年版。
陆侃如：《中古文学系年》，北京：人民文学出版社，1985年版。
逯钦立辑校：《先秦汉魏晋南北朝诗》，北京：中华书局，1983年版。
罗根泽：《乐府文学史》，北京：北平文化学社，1931年版。
罗宗强：《隋唐五代文学思想史》，上海：上海古籍出版社，1986年版。
罗宗强：《魏晋南北朝文学思想史》，北京：中华书局，1996年版。
洛地：《词乐曲唱》，北京：人民音乐出版社，1995年版。
骆鸿凯：《文选学》，北京：中华书局，1989年版。
马积高：《宋明理学与文学》，长沙：湖南师范大学出版社，1989年版。
马兴荣：《词学综论》，济南：齐鲁书社，1989年版。
马兴荣、吴熊和、曹济平主编：《中国词学大辞典》，杭州：浙江教育出版社，1996年版。
马兴荣、祝振玉校注：《山谷词校注》，上海：上海古籍出版社，2011年版。
孟二冬：《中唐诗歌之开拓与新变》，北京：北京大学出版社，1998年版。
莫砺锋：《唐宋诗歌论集》，南京：凤凰出版社，2007年版。
缪钺、叶嘉莹：《灵谿词说》，上海：上海古籍出版社，1987年版。
缪钺：《诗词散论》，上海：上海古籍出版社，1982年版。
聂石樵：《先秦两汉文学史》，北京：中华书局，2007年版。
聂石樵：《魏晋南北朝文学史》，北京：中华书局，2007年版。
聂石樵：《唐代文学史》，北京：中华书局，2007年版。
聂石樵：《聂石樵文集》，北京：中华书局，2015年版。
欧阳代发、王兆鹏编著：《刘克庄词新释辑评》，北京：中国书店，2001年版。

启功：《诗文声律论稿》，北京：中华书局，1977年版。
漆明镜：《〈魏氏乐谱〉解析·凌云阁六卷本全译谱》，上海：上海音乐学院出版社，2011年版。
漆明镜：《〈魏氏乐谱〉凌云阁六卷本总谱全译》，桂林：广西师范大学出版社，2017年版。
钱志熙：《魏晋诗歌艺术原论》，北京：北京大学出版社，1993年版。
钱志熙：《汉魏乐府的音乐与诗》，郑州：大象出版社，2009年版。
钱钟书选注：《宋诗选注》，北京：人民文学出版社，1958年版。
钱钟书：《管锥篇》，北京：生活·读书·新知三联书店，2001年版。
钱钟书：《谈艺录》，北京：生活·读书·新知三联书店，2001年版。
钱仲联笺注：《后村词笺注》，上海：上海古籍出版社，1980年版。
乔力校注：《晁补之词编年笺注》，济南：齐鲁书社，1992年版。
秦序、韩启超、钱慧、李宏锋：《六朝音乐文化研究》，北京：文化艺术出版社，2009年。
丘琼荪：《白石道人歌曲通考》，北京：音乐出版社，1959年版。
任二北：《敦煌曲初探》，上海：上海文艺联合出版社，1954年版。
任二北校：《敦煌曲校录》，上海：上海文艺联合出版社，1955年版。
任半塘笺订：《教坊记笺订》，中华书局上海编辑所，1962年版。
任半塘、王昆吾编著：《隋唐五代燕乐杂言歌辞集》，成都：巴蜀出版社，1990年版。
任半塘编著：《敦煌歌辞总编》（全三册），上海：上海古籍出版社，2006年版。
任半塘：《唐声诗》（全二册），上海：上海古籍出版社，2006年版。
任半塘：《唐戏弄》（全二册），上海：上海古籍出版社，2006年版。
沈祖棻：《宋词赏析》，上海：上海古籍出版社，1980年版。
施议对：《词与音乐关系研究》，北京：中国社会科学出版社，1985年版。
施蛰存：《唐诗百话》，上海：上海古籍出版社，1987年版。
施蛰存：《词学名词释义》，北京：中华书局，1988年版。
施蛰存主编：《词籍序跋萃编》，北京：中国社会科学出版社，1994年版。
隋树森编：《全元散曲》（全二册），北京：中华书局，1964年版。
孙虹校注、薛瑞生订补：《清真集校注》，北京：中华书局，2002年版。
孙克强编著：《唐宋人词话》，郑州：河南文艺出版社，1999年版。
唐圭璋注：《南唐二主词汇笺》，台北：正中书局，1936年版。
唐圭璋编：《全宋词》（全五册），北京：中华书局1965年再版。
唐圭璋编：《全金元词》，北京：中华书局1979年版。
唐圭璋：《唐宋词简释》，上海：上海古籍出版社，1981年版。
唐圭璋编著：《宋词纪事》，上海：上海古籍出版社，1982年版。
唐圭璋编：《词话丛编》（全五册），北京：中华书局1986年版。
唐长孺：《魏晋南北朝史论丛》，北京：生活·读书·新知三联书店，1955年。
陶尔夫、刘敬圻：《南宋词史》，哈尔滨：黑龙江人民出版社，1992年版。
陶尔夫、诸葛忆兵：《北宋词史》，哈尔滨：黑龙江人民出版社，2005年版。
宛敏灏笺校：《张孝祥词笺校》，合肥：黄山书社，1993年版。

王步高:《梅溪词校注》,天津:天津人民出版社,1994年版。
王光祈编:《中国音乐史》,桂林:广西师范大学出版社,2005年版。
陈多、叶长海注释:《王骥德曲律》,长沙:湖南人民出版社,1983年版。
王能宪:《世说新语研究》,南京:江苏古籍出版社,1992年版。
王水照:《唐宋文学论集》,济南:齐鲁书社,1984年版。
王水照主编:《宋代文学通论》,开封:河南大学出版社,1997年版。
王水照:《苏轼研究》,石家庄:河北教育出版社,1999年版。
王水照、朱刚:《苏轼评传》,南京:南京大学出版社,2004年版。
王瑶:《中古文学史论集》,上海:上海古籍出版社,1982年版。
王运熙、杨明:《隋唐五代文学批评史》,上海:上海古籍出版社,1994年版。
王运熙:《乐府诗述论》,上海:上海古籍出版社,1996年版。
王运熙:《汉魏六朝唐代文学论丛》(增补本),上海:复旦大学出版社,2002年版。
曾昭岷、曹济平、王兆鹏、刘尊明编著:《全唐五代词》,北京:中华书局,1999年版。
王兆鹏:《唐宋词史论》,北京:人民文学出版社,2000年版。
王兆鹏:《词学史料学》,北京:中华书局,2004年版。
王仲闻校订:《南唐二主词校订》,北京:人民文学出版社,1957年版。
王仲闻校注:《李清照集校注》,北京:人民文学出版社,1979年版。
王重民辑:《敦煌曲子词集》,上海:商务印书馆,1950年版。
闻一多撰、傅璇琮导读:《唐诗杂论》,上海:上海古籍出版社,1998年版。
吴梅:《顾曲麈谈》,上海:商务印书馆,1916年版。
吴梅:《词学通论》,上海:商务印书馆,1932年版。
吴梅:《辽金元文学史》,北京:商务印书馆,1934年版。
吴文治主编:《明诗话全编》(全十册),南京:江苏古籍出版社,1997年版。
吴相洲:《唐代歌诗与诗歌——论歌诗传唱在唐诗创作中的地位和作用》,北京:北京大学出版社,2000年版。
吴熊和:《唐宋词通论》,杭州:浙江古籍出版社,1985年版。
吴熊和、沈松勤校注:《张先集编年校注》,杭州:浙江古籍出版社,1996年版。
吴熊和主编:《唐宋词汇评》,杭州:浙江教育出版社,2004年版。
吴则虞校点:《清真集》,北京:中华书局,1981年版。
吴则虞校辑:《山中白云词》,北京:中华书局,1983年版。
吴则虞笺注:《花外集》,上海:上海古籍出版社,1988年版。
夏承焘:《唐宋词人年谱》,上海:古典文学出版社,1955年版。
夏承焘:《唐宋词论丛》,上海:古典文学出版社,1956年版。
夏承焘:《词源注 乐府指迷笺释》,北京:人民文学出版社,1963年版。
夏承焘、唐圭璋、施蛰存、马兴荣等主编:《词学》,一至十八辑,上海:华东师范大学出版社,1981—2007年版。
夏承焘、吴熊和笺注:《放翁词编年笺注》,上海:上海古籍出版社,1981年版。

夏承焘笺校：《姜白石词编年笺校》，上海：上海古籍出版社，1981年版。
夏承焘校笺、牟家宽注：《龙川词校笺》，上海：上海古籍出版社，1982年版。
夏承焘、张璋编选：《金元明清词选》，北京：人民出版社，1983年版。
夏承焘校辑：《白石诗词集》，北京：人民文学出版社，1959年版。
夏传才：《〈诗经〉研究史概要》，郑州：中州书画社，1982年版。
夏野：《唐代风雅十二诗谱的节奏问题》，《音乐研究》1987年第4期。
项楚：《敦煌文学丛考》，上海：上海古籍出版社，1991年版。
项楚：《敦煌歌辞总编匡补》，成都：巴蜀书社，2000年版。
萧涤非：《杜甫研究》，济南：齐鲁书社，1980年版。
萧涤非：《汉魏六朝乐府文学史》，北京：人民文学出版社，1984年版。
谢桃坊：《中国词学史》，成都：巴蜀书社，1993年版。
徐北文主编：《李清照全集评注》，济南：济南出版社，1990年版。
徐公持编著：《魏晋文学史》，北京：人民文学出版社，1999年版。
徐汉明编校：《稼轩集》，武汉：长江文艺出版社，1990年版。
徐培均校注：《淮海居士长短句》，上海：上海古籍出版社，1985年版。
徐朔方：《晚明曲家年谱》（1—3卷），杭州：浙江古籍出版社，1993年版。
许总：《唐诗史》，南京：江苏教育出版社，1994年版。
薛瑞生校注：《乐章集校注》，北京：中华书局，1994年版。
阎步克：《乐师与史官——传统政治文化与政治制度论集》，北京：生活·读书·新知三联书店，2001年版。
严迪昌：《清词史》，南京：江苏古籍出版社，1999年版。
羊春秋：《散曲通论》，长沙：岳麓书社，1992年版。
杨海明：《唐宋词史》，南京：江苏古籍出版社，1987年版。
杨海明：《张炎词研究》，济南：齐鲁书社，1989年版。
杨海明：《唐宋词美学》，南京：江苏教育出版社，1998年版。
杨敏如编著：《南唐二主词新释辑评》，北京：中国书店，2003年版。
杨赛：《中国音乐美学原范畴研究》，上海：华东师范大学出版社，2015年版。
杨赛主编：《中国历代乐论选》，上海：华东师范大学出版社，2018年版。
杨赛：《任昉与南朝士风》，北京：商务印书馆，2021年。
杨赛：《先秦乐制史》，上海：上海音乐学院出版社，2023年版。
杨赛：《乐记集校注》，上海：上海古籍出版社，2024年版。
杨赛主编：《中华古谱诗词歌曲精选》，上海：上海音乐出版社，2023年版。
杨赛主编：《中华古谱诗词精粹》，合肥：时代新媒体出版社，2023年版。
杨赛主编，梁彬编：《临江仙——中华古谱诗词整理与传承》，合肥：时代新媒体出版社，2023年版。
杨赛主编，王译琳编：《声声慢——中华古谱诗词整理与传承》，合肥：时代新媒体出版社，2023年版。

杨赛主编,王乙婷编:《醉花阴——中华古谱诗词整理与传承》,合肥:时代新媒体出版社,2023年版。

杨赛主编,卞珊珊编:《清平调——中华古谱诗词整理与传承》,合肥:时代新媒体出版社,2023年版。

杨赛主编,邓静编:《醉翁操——苏轼中华古谱诗词整理与传承》,合肥:时代新媒体出版社,2023年版。

杨赛主编,周杨编:《少年游——周邦彦中华古谱诗词整理与传承》,合肥:时代新媒体出版社,2023年版。

杨赛主编,张建华编:《风雅十二诗谱——中华古谱诗词整理与传承》,合肥:时代新媒体出版社,2024年版。

杨赛主编,穆兰、王子璇编:《乡饮诗乐——朱载堉中华古谱诗词整理与传承》,合肥:时代新媒体出版社,2024年版。

杨赛主编,穆兰、王子璇编:《大成殿雅乐——中华古谱诗词整理与传承》,合肥:时代新媒体出版社,2024年版。

杨赛主编,彭甜编:《南风歌——琴歌古谱诗词整理与传承》,合肥:时代新媒体出版社,2024年版。

杨荫浏、阴法鲁:《宋姜白石创作歌曲研究》,北京:音乐出版社,1957年版。

杨荫浏:《中国古代音乐史稿》(上、下册),北京:人民音乐出版社,1981年版。

姚奠中主编:《元好问词注析》,太原:山西古籍出版社,2001年版。

叶栋:《唐乐古谱译读》,上海:上海音乐出版社,2001年版。

叶恭绰编:《全清词钞》(全二册),北京:中华书局1982年版。

叶嘉莹:《迦陵论词丛稿》,上海:上海古籍出版社,1980年版。

叶嘉莹:《唐宋词名家论稿》,石家庄:河北教育出版社,2000年版。

叶长海:《中国戏剧学史稿》,上海:上海文艺出版社,1986年版。

游国恩等主编:《中国文学史》,北京:人民文学出版社,1963年版。

俞平伯:《唐宋词选释》,北京:人民文学出版社,1979年版。

袁行霈:《中国诗歌艺术研究》,北京:北京大学出版社,1987年版。

袁行霈主编:《中国文学史》,北京:高等教育出版社,1999年版。

袁行霈:《陶渊明研究》,北京:北京大学出版社,1997年版。

袁行霈:《陶渊明集笺注》,北京:中华书局,2003年版。

詹安泰编注:《李璟李煜词》,北京:人民文学出版社,1958年版。

詹安泰:《宋词散论》,广州:广东人民出版社,1980年版。

詹安泰著,汤擎民整理:《詹安泰词学论稿》,广州:广东人民出版社,1984年版。

张可礼:《东晋文艺系年》,济南:山东教育出版社,1992年版。

张毅:《宋代文学思想史》,北京:中华书局,1995年。

张璋、黄畲编:《全唐五代词》,上海:上海古籍出版社,1986年版。

张璋、黄畲校订:《秦观词集》,郑州:中州古籍出版社,1988年版。

张仲谋:《明词史》,北京:人民文学出版社,2002年版。

章培恒、骆玉明主编:《中国文学史》(全三册),上海:复旦大学出版社,1996年版。

赵维平:《中国古代音乐文化东流日本的研究》,上海:上海音乐学院出版社,2004年版。

赵敏俐:《汉代诗歌史论》,长春:吉林教育出版社,1995年版。

赵敏俐:《汉代乐府制度与歌诗研究》,北京:商务印书馆,2010年版。

赵义山:《元散曲通论》,成都:巴蜀书社,1993年版。

郑孟津、吴平山:《词源解笺》,杭州:浙江古籍出版社,1990年版。

钟振振校注:《东山词》,上海:上海古籍出版社,1989年版。

周勋初主编:《唐诗大辞典》,南京:江苏古籍出版社,1990年版。

周裕锴:《宋代诗学通论》,成都:巴蜀书社,1997年版。

朱东润:《中国文学批评史大纲》,上海:上海古籍出版社,1983年版。

朱谦之:《中国音乐文学史》,上海:商务印书馆,1935年版。

朱自清:《朱自清古典文学论文集》(全二册),上海:上海古籍出版社,1981年版。

附录　古今中西乐谱参照表

表 1. 律吕字谱、工尺谱、俗字谱、五线谱、简谱谱字参照表

律吕字谱	黄钟	大吕	太簇	夹钟	姑洗	仲吕	蕤宾	林钟
工尺谱	合	下四	四	下一	一	上	勾	尺
俗字谱	ㄙ	マ	一	么	ㄟ	人		
五线谱	G	降G	A	降B	B	c	降d	d
简字谱	$\underset{.}{5}$	$\underset{.}{降6}$	$\underset{.}{6}$	$\underset{.}{降7}$	$\underset{.}{7}$	1	降2	2
律吕字谱	夷则	南吕	无射	应钟	清黄钟	清大吕	清太簇	清夹钟
工尺谱	下工	工	下凡	凡	六	下五	五	一五
俗字谱	フ		リ	久		ゎ		
五线谱	降e	e	降f	f	g	降a	a	b
简字谱	降3	3	降4	4	5	降6	6	7

(沈括《梦溪笔谈》、朱熹《琴律说》、蔡元定《燕乐书》、姜夔《白石道人歌曲》、张炎《词源》、熊朋来《瑟谱》、陈元靓《事林广记》、唐顺之《稗篇》)

表 2.《魏氏乐谱》调名参照表

魏氏乐谱调名	小石调	双角正平调	越调	道宫变徵	小工调	小石调黄钟羽	双调道宫仙吕调
工尺谱调名	乙字调	五字调四字调	六字调合字调	凡字调	小工调	尺字调背四调	上字调
五线谱调名	A	G	F	降E	D	C	降B

(钱仁康《〈魏氏乐谱〉考析》、杨荫浏《工尺谱浅说》)

表 3. 句段节奏参照表

句段	读	句	韵	段 解 章
时值	一拍	二拍	三拍	四拍
标点	、	，	。	△〇

表 4. 板眼节奏参照表

板	头板 红板	赠板 黑板	赠板 头衬板	赠板 腰衬板	腰板 红掣板	腰板 黑掣板	底板 截板
符号	、	×	ʊ	L IX	L	⋈	—
节奏	音前重板	音前重板	正眼拍板	正眼拍板	音半拍板	音半拍板	音毕拍板
眼	正眼 头眼	腰眼 徹眼	中眼 末眼				
符号	。 ꟼ	△ 凸	·				
节奏	第二拍	音前轻板	第三拍 第四拍				

（谢元淮《碎金词谱序》、杨荫浏《工尺谱浅说》）

表 5. 声律节奏参照表

声律	平	入	平平	平仄	仄平	入入
节奏	×	<u>×</u>0	<u>××</u>·	×·<u>×</u>	<u>××</u>·	<u>×</u>0<u>×</u>0

后记　中国歌诗走进世界

我跟随郭建勋老师、曹旭老师研习过 6 年的中国古代文学,拟作过一些诗、词、文、赋,给普通高校学生讲过好几轮中国文学史课程。从 2007 年开始,我给上海音乐学院研究生开设中国音乐文学课程。2012 年起,又拓展到本科生。学生来自声歌系、音乐戏剧系、作曲系、音乐工程系、音乐学系、民乐系、艺术管理系、管弦系等不同专业,分布在博士生、硕士生、本科生和外国留学生等不同层次和层面。

上海音乐学院有着深厚的音乐文学传统。1927 年,蔡元培先生与萧友梅博士在上海音乐学院创建之初,就提出了整理国乐的办学宗旨,十分重视诗艺与乐艺的结合,先后聘请了易韦斋和龙榆生开设中国词学课程。易韦斋在国立音专教授国文、诗歌、词曲等,后来又增加了国音、文学史、文化史等。萧友梅与易韦斋合作创作了近 100 首歌曲。从 1928 年开始,龙榆生兼任国立音乐院文学教员,前后共 7 年,与萧友梅共同发起成立了以研究和制作歌词为宗旨的"歌社"。1929 年,韦瀚章到上海音专任教,与黄自合作创作了许多歌曲,编写了多本歌曲教材。后来,刘明澜开设了中国诗词音乐的课程,以古琴歌曲为线索,介绍中国诗词音乐。

学术界和艺术界一直在努力建构音乐文学学科体系。朱谦之在《中国音乐文学史》中提出"中国文学的特征,就是所谓'音乐文学'"。该书搜集了唐开元乡饮酒礼用的《风雅十二诗谱》和清汪双池《乐经或问》所载《关雎》《九歌》曲谱、明毛奇龄《皇言定声录》所载《唐笛乐字谱》、王骥德《曲律》和宋姜夔《白石道人歌曲》所载曲谱,数目很少,尚不能成为曲目体系。庄捃华在中国音乐学院开设了音乐文学课程,她说:"音乐文学乃指这样一种艺术:它以语言为工具,通过形象,具体地反映社会生活,表达作者的思想感情。同时,它又有与音乐结合为声乐作品的可能,最终以歌唱的方式诉诸人们的听觉。"我们认为,要建设听觉形态的音乐文学,突破哑巴音乐史与哑巴文学史的局限,就必须建立中国音乐文学体系,包括中国音乐文学作品选、中国音乐文学史、中国音乐文学原理、中国音乐文学创作与表演四个部分。

我们将散见于各种文献的歌诗,整理出来,校订词和谱,进行考辨与分类,将词作

者的生平、创作背景、历代词论综合起来,作出系统的、合理的阐释,以资学术研究和创作、表演借鉴。我们从《白石道人歌曲》《乐律全书》《魏氏乐谱》《新定九宫大成南北词宫谱》《碎金词谱》《碎金续谱》《东皋琴谱》《梅庵琴谱》等宋、明、清及近代刊行的古谱以及古琴谱中,整理出近千首中国古代诗词歌曲,对《诗经》、《楚辞》、汉魏六朝乐府、唐宋诗词、元曲、明清诗词中的名家名篇,依据时代先后,考证其古题、曲牌、作者、著年、本事,遵循古注进行阐释,结合音律与格律进行译谱,根据听觉审美进行编配和表演,运用新媒体进行传播,让原本淹没在古籍中的珍贵音乐文化遗产恢复听觉形态,并广泛运用到教育与交流领域。

我们努力建设音乐文学人才培养体系,将音乐文学的整理与阐释、译介与编配、创作与表演、教育与交流打通,将教学、科研、创作、表演与社会服务打通。我们在大学、图书馆、讲坛等场所举办了近100场讲演会;在上海之春国际音乐节,我们于北京、天津、河北、陕西、安徽、云南、贵州、四川、浙江、江苏、山东等地举办数十场风雅中华诗词歌曲音乐会;策划举办东方美谷诗歌节;在美国、加拿大、法国、突尼斯、泰国、德国、比利时等7个国家巡演。

2016年3月20日到22日,风雅中华诗词歌曲音乐会在国家图书馆、北京语言大学、中国青年政治学院巡演与巡讲。

2016年5月8日,风雅中华诗词歌曲音乐会在第33届上海之春国际音乐节推出,30多名专业演员和4支高中、初中、小学、幼儿园合唱团百余名演员共同演出,现场800多名观众积极参与互动。

2016年6月20日到22日,风雅中华诗词歌曲音乐会在河北科技学院、天津科技大学和天津外国语大学做了5场巡演与巡讲,我本人被《天津日报》称为"为古代流行歌开巡演的人"。

2017年3月18日,风雅中华诗词歌会在上海浦东图书馆隆重举行,600多席的报告厅坐得满满当当,甚至连台阶上都坐满了观众。歌会分为礼乐歌诗、乐府歌诗、唐宋歌诗和现代歌诗四个乐章,展演了12首曲目,分别由上海音乐学院杨赛副研究员、复旦大学蒋凡教授、上海大学姚蓉教授、复旦大学黄仁生教授导聆。

2017年4月4日晚,"清明春事好"孔学堂诗歌音乐会在贵阳孔学堂举办。中华诗教学会的专家与500多名观众一起观看了音乐会。澳门大学施议对教授说:"把诗词依古谱唱出来,把格律和声律用当代艺术的形式展演出来,是对中华诗歌教育的重

大贡献。"南京师范大学钟振振教授说:"梁彬和张琪演唱的姜夔的《暗香》,恍如天外之音。"中山大学中文系张海鸥教授说:"歌声美、灯光美、视频美,背后其实是中国诗词的美,中国文化的美。"

2017年6月21日,"一带一路"诗乐雅集在上海良友生活记忆馆举行。来自上海音乐学院在读留学生王甜甜(加拿大)、金善珠(韩国)、方琬雯(马来西亚)、伊丽莎白(哥斯达黎加)、李承颖(新加坡)、谢异之(韩国)和孟母堂诗乐班的小朋友共同演绎了中英文版古谱诗词。本次活动受到上海欧美同学会民间外交重点资助。哥斯达黎加驻沪总领事洛艺斯,上海欧美同学会副会长王闽、顾问向隆万、副秘书长马鸣等百余位中外嘉宾参加了本次民间外交活动。向隆万盛赞:"中国留学生们西学报国的精神也被外国留学生传承了。"

2017年10月10日,上海国际诗歌节中外诗人雅集歌诗展演在奉贤区政府会议中心举行。来自英国、法国、叙利亚、爱尔兰、斯洛文尼亚、日本和中国的14位诗人和上海艺术家雅集到同一个舞台,共同表演了数十个诗歌节目。复旦大学蒋凡教授说:"唐诗是人类文明的瑰宝,很多唐诗蕴含着全人类的审美价值,是中国审美的高峰。我们在中外文化交流的场合展演这些唐诗,就是要让中国传统文化更直观地走出去。中国的传统文化并没有断裂,正在走向复兴。"

2017年12月1日,"能不忆江南"——梁彬古谱诗词歌曲音乐会在上海交响音乐厅举行。上海歌舞团梁彬、王译琳、苏美玲、孟雪等担任主唱。

2018年6月22日,由自贸区陆家嘴管理局主办的第12届陆家嘴金融城文化节重点项目——"古韵新唱·经典古谱诗词音乐会"在1862时尚艺术中心上演。

2018年10月1日,古谱诗词在美国亚特兰大市第九届中国电影国际论坛唱响。来自上海歌舞团、上海民族乐团、安徽省歌舞团、甘肃省歌剧院的梁彬、王译琳、杨霖希、周杨、孟雪、苏美玲、毛俊、卞珊珊、孙立忠、张建华、董莹莹、沙漠等歌唱家表演了诗词歌曲,杨赛博士和南卡罗来纳大学孔子学院美方院长叶坦教授担任中英文双语导聆。

2018年10月17日,正值重阳佳节,"醉花阴·重阳"王乙婷古谱诗词独唱音乐会在天津音乐学院音乐厅成功举办。

2018年11月2日,宜宾学院的师生们与来自上海音乐学院、四川外国语大学、四川电影电视学院、云南文山学院、昆明理工大学、自贡市蜀光中学、宜宾市翠屏区人民路小学的近300名演员一起,共同演绎了《诗经》、《楚辞》、《论语》、汉乐府、唐诗和宋词中的精彩篇章,通过音乐、舞蹈、服饰等表演形式,完美展现了古典诗词的意境。

2018年11月15日晚,魅力中国之夜音乐会在法国博若莱首府索恩河畔自由城古朴的市政厅礼堂成功举行。音乐会以《忆江南》开场,深厚的江南文化底蕴为博若莱新酒音乐节带来了浓郁的中国风。音乐穿行在礼堂,观众向演员竖起大拇指,掌声此起彼伏。

2018年12月28日,第三届"中华诗词古今演变研究"学术研讨会在复旦大学举行,会上举办了风雅中华古谱诗词展演。

2018年12月29日,古谱诗词琴歌导赏音乐会在黄岩博物馆举办,杨赛导聆、杜思睿、杨霖希、梁彬、王译琳、周杨、曹艺潇参加演出。

2018年12月21日,曲阜师范大学中华古谱诗词传承人才培养基地揭牌,杨赛作了《孔子与中华礼乐文明》的报告,采薇组合展演了古谱诗词。

2019年1月24日,由上海音乐学院、宜宾学院、卡尔顿大学主办的"诗歌、音乐、江南文化结缘"主题研讨会在加拿大渥太华召开,并举办了中国新年音乐会。来自中国和加拿大的10多位青年艺术家为500多名观众奉上了一场新年音乐表演。音乐会总策划李征老师说:"新年音乐会尽量彰显中国文化元素,体现中加青年艺术人文协同创新成果。"音乐会由杨赛博士与卡尔顿大学音乐学院院长詹姆斯·赖特教授共同担任导聆。

2019年3月29日,"风雅中国:中国古谱诗词音乐会"在田纳西州的墨菲斯堡市圣保罗主教大教堂举行。杨赛博士和中田纳西州立大学中国音乐文化中心主任韩梅博士,以中、英双语共同导聆。梁彬、王译琳、邓静为观众演唱了经典古谱诗词曲目。歌唱家对古诗词的深情演绎与钢琴完美的伴奏相结合,深深打动了现场观众的心灵。美国贝尔蒙特大学亚洲与中文研究中心李庆军副教授说:"讲座和音乐会都非常出色,我受益匪浅,感谢您在中国古谱诗词方面所作的研究和贡献。"中田纳西州立大学孔子学院田雨婷老师说:"在美国教堂里听中国诗词,太好听了,诗词唱出来,还原古谱音调。"中田纳西州立大学孔子学院刘金利老师:"错过了厦门兄弟的吉他大赛,却在美国我们的孔院畅饮中国诗词歌赋。以杨赛博士率领的古谱诗词吟唱团,为我们奉献了一场精美的经典古诗吟唱。整场音乐会以《忆江南》为首曲,一下子让我梦回杭州,而继以孤山林和靖的'吴山青,越山青……',那是给我精神力量的林逋的爱情绝唱!最爱超然洒脱的《渔歌子》,而当熟悉的《关山月》和《阳关三叠》响起时,我已经醉了。"3月29日下午,中田纳西州立大学孔子学院对田纳西州内汉语教师及汉语志愿者教师进行年度培训,杨赛博士做了古谱诗词演唱工作坊,介绍了中国古诗词的内涵与审美,讲授了中国传统工尺谱。美国汉语教师们第一次接触工尺谱,古朴深沉的曲调以及杨

博士风趣生动的讲解令教师们兴味盎然。

2019年4月3日,第七届海峡两岸清明文化论坛在上海奉贤区举办,展演了由王译琳、苏美玲、刘玲杉、杨霖希表演的古谱诗词作品。

2019年4月5日,临江仙中国古谱诗词音乐导赏会在中华艺术宫举办。杨赛、梁彬、杨霖希、王译琳、卞珊珊、王菁菁、仇红玲、张琪、刘玲杉、杜思睿表演了16首曲目。

2019年4月17日,"长安一片月"——古谱诗词音乐会在西北工业大学举办。杨赛、刘桂珍、梁彬、孙立忠、董莹莹、郭守君、杨霖希、张琪等参加演出。

2019年5月18日,风雅中国七彩云南诗词歌会在云南省大剧院举行。杨赛、梁彬、熊雷、孙立忠、唐明务、邓静、陈曼倚、郭守君、董莹莹、胡雨田、毛俊、张琪、刘琨等参加演出。

2019年9月20日,应美国纽约州立奥尔巴尼大学和州立宾汉顿大学两所孔子学院的邀请,上海音乐学院国家艺术基金古谱诗词项目组梁彬、杨霖希、熊雷、毛俊、李姣、张琪、刘琨、秦招远、陈梦涵等人,分别从中、美两地出发,汇合到纽约州,举行了三场古谱诗词教学与展演活动,与当地华人和美国朋友们一起,共度中国传统中秋佳节,共庆国庆七十周年。杨赛做了视频讲课。一位华人听众说:"没想到诗词音乐可以这么美,在美国听《忆江南》,感动得我泪流满面。"张泓老师说:"这台节目太成功了。真是功夫不负有心人。今天太开心了。和一批优秀的声乐老师们交谈,看他们的精彩的演出。他们的演出给我们带来了优美的享受和灵魂的洗涤。谢谢他们千里迢迢送宝上门,好辛苦啊。我们很感动。希望你们有机会再来。"

2019年9月27日,古谱诗词琴歌专场音乐会在上海音乐厅举办,杜思睿、周杨、曹艺潇参加演出。

2019年11月2日,博雅歌诗音乐会在中国人民大学莫扎特音乐厅举行,杨赛导聆,王乙婷、周杨、唐明务、彭甜、陈瑜、王琳等表演了17首曲目。

2019年12月19日,风雅中华、江南徽韵中国古典诗词音乐会在安徽大学艺术学院小剧场举行。吴怀东、杨赛主持,梁彬、王译琳、卞珊珊、刘玲杉、张祖顺、孔子雯、晋磊、戈鑫等表演了12首曲目。

2020年10月23日,第四届东方美谷艺术节总结会上演"佳节又重阳"诗词音乐会,表演了18首曲目。并举办中华诗词走进世界主题展。

2020年12月1日,中华诗词走进世界主题展在苏州市吴中高新区科文中心开幕,苏州大学音乐学院举行了古谱诗词教学成果汇演,唐明务主唱。

2022年10月1日,我们到台州黄岩图书馆举办唐风宋韵古谱诗词音乐会、培训班和展览,杜思睿任艺术监制。

2022年11月19日、20日,我们在上海不止空间剧场举办了两场"木兰辞—古谱诗词音乐会",杨赛导聆,梁彬、陈梦涵、李姣、孟雪等演唱。

2023年5月7日,我们在宜宾学院举办"风雅中华诗词歌曲音乐会",邓静、梁彬、董莹莹、刘琨主唱。

2023年5月13日,我们和曲阜师范大学音乐学院采薇组合一起,在孔子博物馆举办"礼序乾坤、乐和天地音乐会",张建华导聆。

2023年10月24日,我们在上海东方艺术中心举办"中华古谱诗词与《红楼梦》梁彬独唱音乐会",杨赛导聆,梁彬主唱。

2023年11月3日,我们在安徽艺术学院举办"江淮潮起和清歌古谱诗词音乐会",杨赛导聆,张祖顺、卞珊珊、王译琳、赵珂、白佳蕙等演唱。

2023年11月5日,我们在中国进口博览会举办"能不忆江南古谱诗词音乐会",杨赛导聆,梁彬、周杨、王译琳、苏美玲等演唱。

2023年11月8日,我们在西北工业大学举办"风雅诗歌会"长安音乐会,杨赛导聆,梁彬、周杨、孙立忠、胡雨田、陈梦涵、郭守君等演唱;杨霖希钢琴伴琴。

2023年11月9日,我们在西安音乐学院举办"长安落叶满、江南烟水深"音乐会。

本书编著过程中,夏朱虹承担了古谱制作的工作。佟晶凝、杜思睿校订了部分古琴减字谱。周洋光、张梓萌、随昕参加了校订工作。

我们漂洋过海,不远万里,把古谱诗词带出去,把赞许和掌声带回来,出于我们对中华五千年文明的敬意。我们把中华优秀传统文化与中国新时代精神结合起来,在教学、创作、表演、传播等方面不断努力,相继获得国家出版基金、国家社科基金、上海文化发展基金、上海音乐艺术发展中心和上海市欧美同学会的资助,既有底气,又接地气,赢得了社会各界的广泛支持,弘扬了中华传统文化,传播了时代精神,增强了民族自信心和凝聚力,彰显了中国的文化软实力,不断创造中华文化新辉煌。

杨 赛

上海音乐学院研究员

2023年12月26日于上海水云居

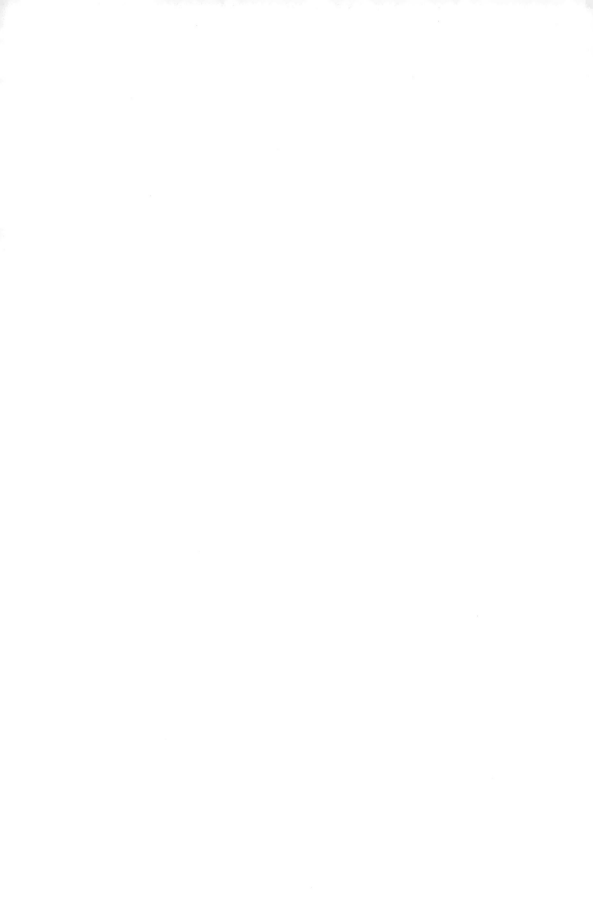